伊東忠太

中國建築史
考察筆記 一

伊東忠太—著

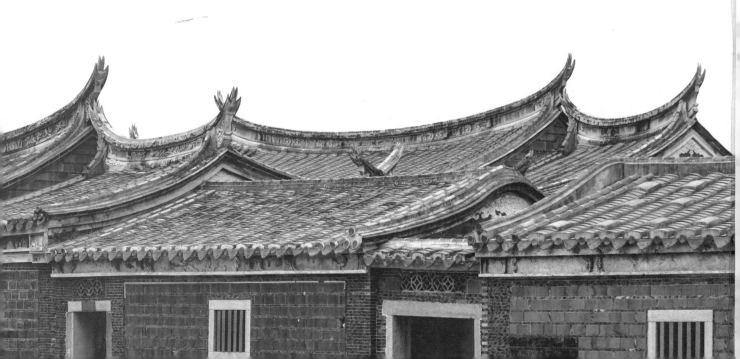

伊東忠太　中國建築史　考察筆記

出　　　版／楓樹林出版事業有限公司
地　　　址／新北市板橋區信義路163巷3號10樓
郵 政 劃 撥／19907596　楓書坊文化出版社
網　　　址／www.maplebook.com.tw
電　　　話／02-2957-6096
傳　　　真／02-2957-6435
作　　　者／伊東忠太
譯　　　者／蔡婷朱
責 任 編 輯／江婉瑄
內 文 排 版／謝政龍
校　　　對／謝宥融
港 澳 經 銷／泛華發行代理有限公司
定　　　價／850元
初 版 日 期／2023年7月

國家圖書館出版品預行編目資料

伊東忠太：中國建築史考察筆記／伊東忠太作
；蔡婷朱譯. -- 初版. -- 新北市：楓樹林出版事
業有限公司, 2023.07　面；公分
ISBN 978-626-7218-77-8（平裝）

1. 建築史　2. 中國

922.09　　　　　　　　　　112008338

序 文

西元一九四五年（昭和二十年）五月，考量到明治時期以來，東大諸位老師們珍貴的學術資料可能遭損毀，我趕緊將自己的研究室撤到岩手山山腳的西山村（位於今日的雫石町內）。

當時伊東老師暫放的資料中，包含了老師經年累月逐一歷訪中國以及其他各地的調查資料，還有老師擅長的漫畫作品，數量更高達數千張。這些資料排放整齊，非常密實地收納在數只木箱中。我幾乎每天都會前往倉庫拜讀這些資料，感覺就像和老師很熱絡地討論著裡頭的內容，甚是欣喜。即便在撤離期間，敬愛無比的老師還能以這樣的方式陪伴在我身邊，這是何其幸運之事啊。

在中國尚名為清國，由慈禧太后掌權的時候，擁有日本工學博士頭銜的伊東老師因而備受禮遇，得以遍訪中國各地，其足跡甚至延伸到印度、埃及與土耳其。昔日交通不如當今便利，巡禮各地必須透過步行、馬匹、船隻，甚或坐上轎子由人抬行。老師以充滿才氣的畫技，將蘊藏著幾千年傳統的建築、風土、文物描繪在筆記中，記錄下所見所聞。

伊東老師歷時三年的時光，足跡遍布世界。他先走訪中原，千里迢迢行經蜀道，深入四川省重慶，接著又從成都出發登上峨眉山。後來又從雲南大理翻山越嶺進入緬甸，造訪印度等東南亞國家後，取道黎巴嫩、土耳其等中東國度，再從埃及進入希臘，巡遊歐美各地。當時沒有任何一位學者，擁有老師這等超人般的行動力。

◇　　　◇　　　◇

這趟長途旅行的目的，是為了追尋研究法隆寺時所延伸出的題目——日本建築的起源。換句話說，伊東老師正是今日所謂東西文化交流的研究先行者。老師將這趟長途旅行中蒐集到的事物，透過圖畫及文

字存留在「田野筆記」內。過程中當然也少不了拍照攝影，但老師更喜歡自己動手描繪出旅途見聞。

老師的畫看起來總是栩栩如生。我對於老師認為手繪比照片更精準的自信不便多作評論，但老師在空暇時間動手描繪的每一幅圖畫，畫中線條皆充滿風情，觀覽時，我能感受到老師就存在於其中。

經歷數百年後的今日，即便老師描繪的事物原貌多半早已損毀消失，但本書所收錄的中國圖畫資料依然保有收藏逸品之價值。我也曾效仿老師，走訪中國各地，前去成都、雲南這些資料匱乏的地區時，老師的手繪資料便帶來很大的幫助。

這些貴重的畫作和文采結晶，都能感受到老師性格上的多元與獨到氣質。老師對於既是工學，也是藝術的「建築學」懷有極深的情感，而這份情感，其實源自於他對萬象型態和色彩永無止盡的好奇心。

伊東老師為日本建築史建構出大框架，就在他追本溯源、巡遊中國時，意外地在大同雲岡石窟中為自己的法隆寺建築論找到論證。老師更沿著此論證指向，追溯至印度、希臘，修正了過去西歐學者對於東洋建築史和東洋文化史的價值認知，而本書裡頭皆能看見原始的相關紀錄。

即便到了晚年，伊東老師對於「亞洲之夢」的熱情絲毫不減，就連病榻前的牆上，都貼滿了老師親手繪製的亞洲地圖。老師看著地圖的時候，內心肯定思念著過去遊歷的大陸天際、山河、風情與建築風土，繼續追尋著那永不厭倦的美夢。伊東老師自明治時代，作為先驅領銜開拓的東西文化交流史，在今日世界各地許許多多學者的持續努力下，有了更廣泛且深入的了解。老師留下的畫作與文字或許不多，但絕對能夠對相關研究帶來幫助。

藤島 亥治郎

iv

全書目次

編者按

本書以翻拍方式收錄了伊東忠太先生在一九○二年（明治三十五年）四月至隔年六月期間，走訪調查中國各地時撰繪的五本田野筆記（野帖）資料，並加上圖註與解說。其中大部分的圖片為彩圖，另有少數黑白圖片。

本書由「伊東忠太《清國》刊行會」負責編排、製作各章略圖、原書描圖，以及說明等各項工作。

【原本】

田野筆記原始資料，由伊東忠太次子伊東祐信所藏。

一、封面

原書各冊「封面」的標題是另外張貼，由伊東忠太親手撰寫，題記如下：

《清國　第一冊　自北京至張家口》
《清國　第二卷　自張家口至西安》
《清國　第三冊　自西安至重慶》
《清國　第四冊　自重慶至貴陽》
《清國　第五冊　自貴陽至新街》

書背上也題有同樣的標題，但目次全部寫為「第○卷」，第二卷的標題還插入了途經「龍門」的地名敘述。

其次，封面尺寸皆為長十六公分，寬十公分，厚度為一至二公分，封面還包覆著草綠色或接近藍色的布料。

二、內頁用紙

原本內頁使用了輕薄且質地佳的米色紙張，印有四公釐間隔的淡藍色方格線，推測應是當時進口的野外記錄筆記本。

三、記載內容

筆記中記錄了作者在旅行途中所見古建築、文物、古蹟、風俗等。基本按照時間順序記錄，不過或多或少會出現缺乏日期紀錄，甚或前後順序顛倒的情況，但大致上仍可透過伊東先生的日記進一步比對確認。記載內容主要分成八大類。

① 建築：調查的主要項目，基本上網羅了各種該記載的內容，但呈現的形式頗為多樣。

② 文物、古蹟：包含石碑、墓、鐘、佛具等。

③ 資料：包含備忘錄、縣誌等摘要，以及當地見聞、圖表等。

④ 地圖：區間行程圖、里程表、城市地圖、地形起伏圖。

⑤ 風俗：包含人物、物品等。篇幅可能達一整頁，有時則只是一則簡單紀錄。

⑥ 景觀：一整頁的彩色寫生。

⑦ 詼諧畫：作者獨特的詼諧寫生，作品中用插入「天女織衣」彩圖的方式，區分內容或造訪地。

⑧附錄：包含參考資料、筆記、表格、剪報等。

分類方式如上。然而，這些內容歷經了近百年的歲月，不僅紙張泛黃，彩圖也漸漸褪色，有些部分還看得出日後曾重新補色修飾的痕跡。原本的文字是以鋼筆書寫，但也看得見鉛筆痕跡，可推測有些文字是後來才用鋼筆重新謄寫。原書中的筆誤、錯字並不少，本書編輯時基本上都會註記說明。原書的用字遣詞當然是按照當時的習慣書寫而成。

地名、寺廟等專有名詞或是提到建築用語的部分，有些可能出現筆誤、未統一用字，甚至是聽聞、記錄時有其極限，針對這些內容，書中會依情況加上標註。也歡迎各位活用全書最後的索引來查詢專有名詞和專業用語。

由於當時日本與中國的度量衡單位不同，即便是中國內地也並非各地區完全統一，因此針對度量衡的部分，本書將不刻意修訂改正。

【收錄】

本書收錄的內容，原則上尊重原書的排列與記述方式，盡可能地將原書風貌忠實呈現在讀者眼前。

一、排列

原書中的圖片編排並沒有百分之百按照前述的行程順序排列，有些是以主題作分類，有些雖然是同一個調查對象，但可能是不同時期做的紀錄。本書會按照原書作編排，並視情況追加註記。

二、章節與頁眉

本書將原書中的卷別視為一個章節，並在每章的開頭增加行程略圖與路程概要，方便讀者掌握內容。另外，本書也會按照作者的行程，將當時的中國省名連同原書的卷數一起列於書眉。不過此編輯單純是為了方便讀者掌握大致行程，部分內容可能還會參雜其他省分的介紹。由於書中不會特別標註，還請讀者多加留意。

三、重現

原書裡的圖片以彩圖為主，因此本書也盡可能地重現原圖的色彩。收錄圖片也盡量維持原圖尺寸（原書第五卷的圖17是折頁，因此調整成長邊縮小至百分之六五的等比例圖），並將原書橫跨左右兩頁的篇幅，直接收錄於對頁的上半部或下半部。讀者閱覽時，請按照圖片編號，例如：一二頁上半部↓一三頁上半部↓一二頁下半部↓一三頁下半部，請以上述方式依序閱讀。對此，本書索引等對應標記所指的並非本書的頁數，而是指原書卷號或圖片編號，請讀者多加留意。

四、其他

本書中會出現諸如「支那」、「土人」等當代不太樂見的用詞，也會有「愚昧」、「邊遐」、「野蠻」等字眼，然而這點卻也反映出當時的日本知識分子對於中國的認知。考量本書的性質為紀錄文獻，因此編輯時決定不刻意修改這些詞彙。針對標題、圖片解說等必須統一用法的部分，以及原書附帶的折頁地圖、書末備忘錄等，則會視情況作內容的調整或直接

刪減。舉例來說，原書卷號只有第二卷寫作「卷」，其他卷數皆寫作「冊」，本書則統一使用「卷」字。

【目次、索引】

本書開頭所列出的目次，是參考原書目次後重新編製。全書最後附有主要地名、寺廟索引和圖繪分類索引，以利讀者查詢。

【圖說】

原書的每頁圖像基本都附有相關說明。原則上，圖註說明由伊東祐信先生參考伊東忠太先生的日記與著書，與田野筆記原本比對內容後加以撰寫，並由瀧本弘之先生追加補充，最後由「伊東忠太《清國》刊行會」擔任責編定稿。圖註說明會盡可能地根據各種資料，陳述作者執筆時的見解或是說明當時的情況，並以今日觀點對其內容加入註記。關於圖註說明的部分，各位可參考書末伊東祐信先生的解說。

一、標題

34 北京（19）警務學堂官舍（3）（四月十七日）（接續圖20，下接圖165）

原則上，會按照上述方式，記載出：①原書圖編號 ②地名 ③調查對象名稱 ④日期，此外若必須補充圖片接續關係，也同樣會列出。②、③基本遵循原書的敘述及卷號目次，但如果遇見一頁出現多個主題、內容跨及不同地區、同一建築物出現在不同頁，或是只有圖說等情況時，都會依據內容作適當的調整。針對④的部分，本書比對各種資料，盡量標記出與記載事項相符的日期，然而無可避免仍有只標記出月分，或是時期不詳的情況。

二、圖註說明

主要針對圖像或用語加以說明，或是解說原書的筆誤、參照圖等。至於筆誤和異體字等部分，本書僅針對可能會造成讀者誤解或無法理解的內容，加以註解說明。

標題部分也採相同的處理方式，地名原則上遵循原書所述，針對前後不一或明顯筆誤的部分，根據參考資料予以統一或修正，原則上仍採用當時的地名說法。如果地名有新舊說法差異，或是所指位置在現今行政區劃出現變動的話，會採括號註記現今地名，像是雲南府（昆明市）、嘉定府（樂山市）。另外，雖然根據當時北京的官方名稱，應記為京師（順天府）為宜，但本書全部統一稱為「北京」。

而有關建築等非常特殊的用語，則是隨時追加註解；若用語有前後不一的情況，也會適時修改。

（參考）譚其驤主編《中國歷史地圖集 第八冊 清時期》一九八七

地圖出版社編《中華人民共和國地圖集》一九八四

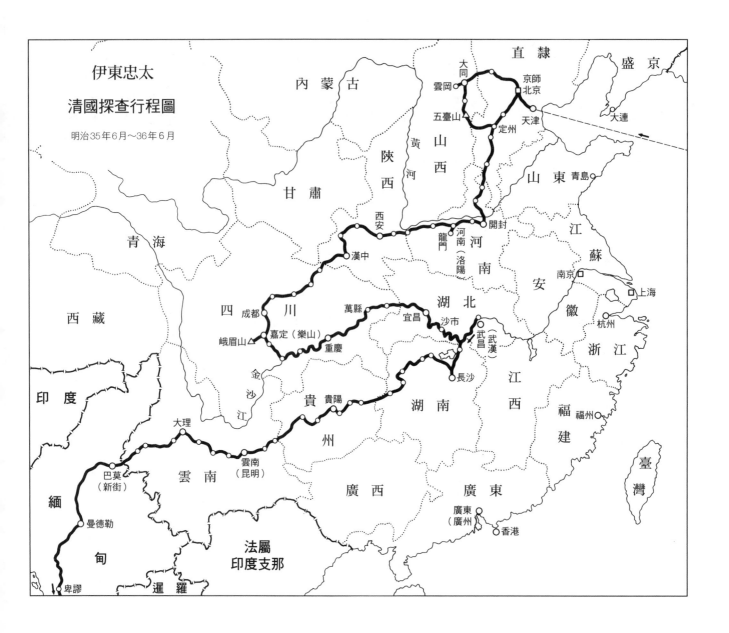

伊東忠太

清國探查行程圖

明治35年6月～36年6月

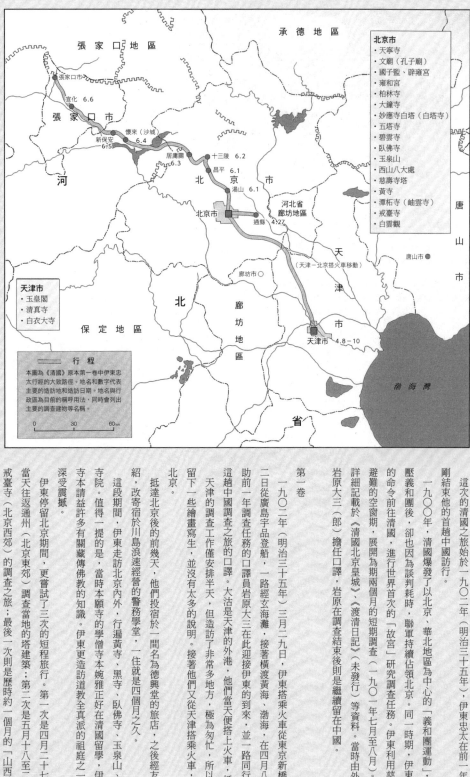

行程略圖

第一卷

北京市
- 天寧寺
- 文廟（孔子廟）
- 國子監、辟雍宮
- 雍和宮
- 柏林寺
- 大鐘寺
- 妙應寺白塔（白塔寺）
- 五塔寺
- 碧雲寺
- 臥佛寺
- 玉泉山
- 西山八大處
- 慈壽寺塔
- 黃寺
- 潭柘寺（岫雲寺）
- 戒臺寺
- 白雲觀

天津市
- 玉皇閣
- 清真寺
- 白衣大寺

承德地區

張家口地區

張家口市

宣化 6.6

張家口市

懷來（沙城）6.4

新保安 6.5

居庸關 6.3

十三陵 6.2

昌平 6.1

湯山 6.1

河 北 省 廊坊地區

北京市

通縣 4.27

（天津—北京搭火車移動）

唐山市

廊坊市

天津市 4.8-10

保定地區

廊坊地區

北 省

渤海灣

━━━ 行程

本圖為《清國》原本第一卷中伊東忠太行經的大致路徑。地名和數字代表主要的造訪地和造訪日期。地名與行政區為目前的稱呼法，同時會列出主要的調查建物等名稱。

0 30 60km

第一卷

這次的清國之旅始於一九〇二年（明治三十五年），伊東忠太在前一年的一九〇一年才剛結束他的首趟中國訪行。

一九〇〇年，清國爆發了以北京、華北地區為中心的「義和團運動」，八國聯軍成功鎮壓義和團後，卻也因為談判耗時，聯軍持續佔領北京。同一時期，伊東忠太受日本內閣的命令前往清國，進行世界首次的「故宮」研究調查任務。伊東利用慈禧太后逃往西安避難的空窗期，展開為期兩個月的短期調查（一九〇一年七月至八月）。此行的調查結果詳細記載於《清國北京城》、《渡清日記》（未發行）等資料。當時由外國語學校畢業的岩原大三（郎）擔任口譯，岩原在調查結束後則是繼續留在中國。

第一卷

一九〇二年（明治三十五年）三月二九日，伊東搭乘火車從東京新橋出發，並於四月二日從廣島宇品港登船，一路經玄海灘，接著橫渡黃海、渤海，在四月八日抵達大沽。協助前一年調查任務的口譯員岩原大三在此迎接伊東的到來，並一路同行，繼續擔任伊東這趟中國調查之旅的口譯。大沽是天津的外港，他們當天便搭上火車，抵達天津市區。天津的調查安排半天，但造訪了非常多地方，極為匆忙，所以伊東基本上只有留下一些繪畫寫生，並沒有太多的說明。接著他們又從天津搭乘火車，於四月十日抵達北京。

抵達北京後的前幾天，他們投宿於一間名為德興堂的旅店，之後經友人宮島大八的介紹，改寄宿於川島浪速經營的警務學堂，一住就是四個月之久。這段期間，伊東走訪北京內外、行遍黃寺、黑寺、臥佛寺、玉泉山、八大處等各知名寺院。值得一提的是，當時本願寺的學僧寺本婉雅正好在清國留學，伊東便向寺本請益許多有關藏傳佛教的知識。伊東更造訪道教全真派的祖庭之一——白雲觀，並深受震撼。

伊東停留北京期間，更嘗試了三次的短程旅行。第一次是四月二十七日搭乘火車，於當天往返通州（北京東郊）的調查之旅；第二次是五月十八至二十日的潭柘寺、戒臺寺（北京西郊）的調查當地的塔建築；第三次則是歷時約一個月的「山西試行」。這趟山西之旅是於六月一日出發，以馬代步，從十三陵經居庸關、八達嶺前往張家口。

第一冊　目次

16 通州塔（墳墓の種類）　六十五
15 臥仏寺　八十九
18 玉泉山（支那泉教談）　八十八
19 （支那建築用語）
20 （玄那建築用語）　百四
21 八大處　百十二ヘ
22 西直門外の塔（白塔）　百十四
23 ラッサの地図　百二十
24 營務學堂官舍　百二十五
25 白雲觀　百二十六
26 日本墳墓（仏式）ノ起原　百三十八
27 慈寿寺十三重塔（附慈慧寺）　百四十二
28 西黄寺　百五十二
29 東黄寺　百五十七
30 黒寺（資福院）　百六十二
31 雍和宮　百六十九
32 潭柘寺　百七十三
33 戒壇寺　百七十七
34 十三陵　百八十七
35 居庸關　百九十三
36 懷來　二百三
37 土木堡　二百三
38 宣化　二百十七
　　　　二百二十二

① 玉皇閣　天津

奧殿ヲ清虚閣ト云フ。重層ナリ。

△牌樓ハ光緒廿七年建立

枓栱組織金々異常ナリ写真ヲ示スカ如シ

正吻ハ上ニ蜈蚣ノ如キモノヲ載ス

尾垂木様ノモノ一斗ヨリ三本出ツルヲ奇ナリ aヲbト相撮近レツツ組ノ形ヲ成ス

1　天津（1）玉皇閣（1）（四月十日）

伊東於一九○二年四月八日抵達天津，投宿在芙蓉館。十日上午，雇用了人力車，懷抱照相機，奔波於天津各處拍攝調查。玉皇是道教中的「天帝」。玉皇閣是祭祀玉皇的場所。圖中央是玉皇閣中門襯板（羽目板）上的花紋。

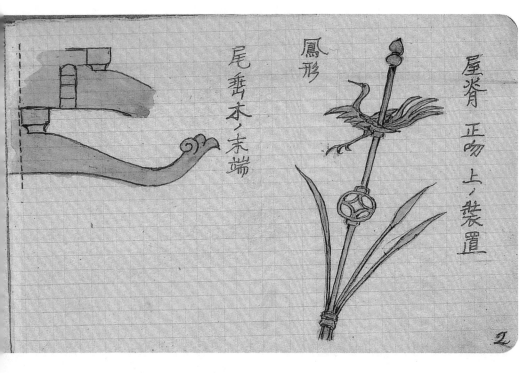

屋脊 正吻 上ノ裝置

鳳形

尾重本ノ末端

位於天津舊城東北角的玉皇閣，建於明朝宣德二年（一四二七），之後多次進行過重修。「正吻」指的是位於建築屋頂正脊兩端獸狀的裝飾物。玉皇閣的正吻上有如圖所示的站立鳳凰狀裝飾物。

伊東注意到這座寺廟奇特的屋頂形狀，並對此進行了拍攝。這張照片後發表在《建築雜志》（168號）上。禮拜寺建於清朝康熙四十二年（一七〇三），是帶有中國風格的清真寺。左邊的描述文字雖有部分較為含糊，但表現了伊東對於此正吻形似日式屋脊裝飾「鯱」感到新奇有趣之意。

礼拜寺

（回教ノ寺院）

拜殿ノ窗

屋盖ニ『ドーム』數箇笛聳ヘ頗ル奇觀ナリ、

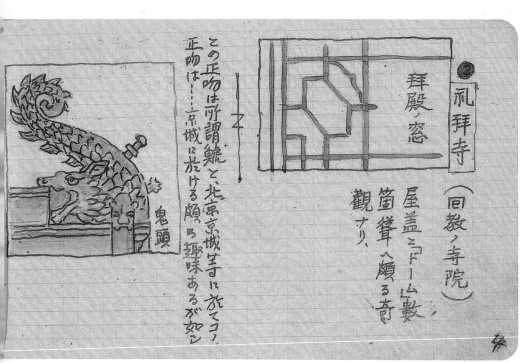

この正吻は所謂鯱と、北京京城生寺に於てコノ正吻は……京城に於ける顏ヲ趣味あるが如シ

鬼頭

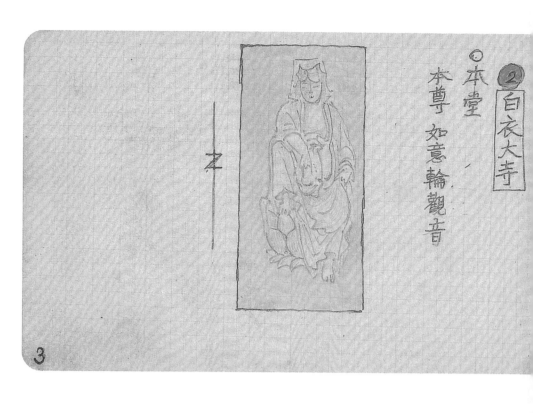

3 天津（3）白衣大寺（四月十日）

如意輪觀音持如意金輪和如意寶珠，以其功德救眾生、圓心願。白衣大寺即如今的大悲院。

5 天津（5）萬壽龍亭（1）（四月十日）

窗戶上樣式極其多變的榫卯細木窗格，給見慣了日式障子和窗戶的伊東留下了深刻的印象。他在筆記中還記錄了各地不同的窗格樣式。

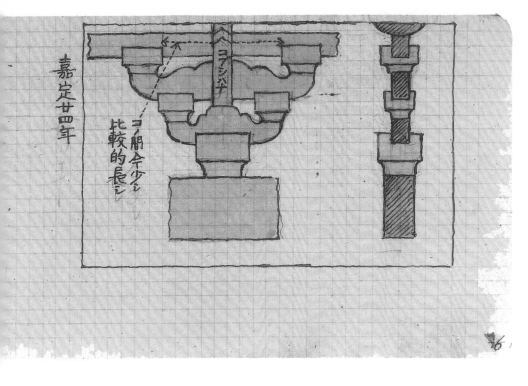

嘉定廿四年

コノ間ヲ少シ
比較的ノ長シ

コノ間ヲ少シ
コアシバナ

6 天津（6）萬壽龍亭（2）（四月十日）

雖然標注了「嘉定二十四年」，但實際上嘉定作為南宋宋寧宗的年號只沿用了十七年。正確的年號應該是南宋「紹定四年」，也就是一二三一年。斗拱是用於連接柱子和屋頂並支撐屋簷的部件。斗拱的構造越變越復雜，到了清代更多起到裝飾作用。圖中斗拱的拱（肘木）上端雕有線條裝飾，高度得以增加，樣式也有所變化。

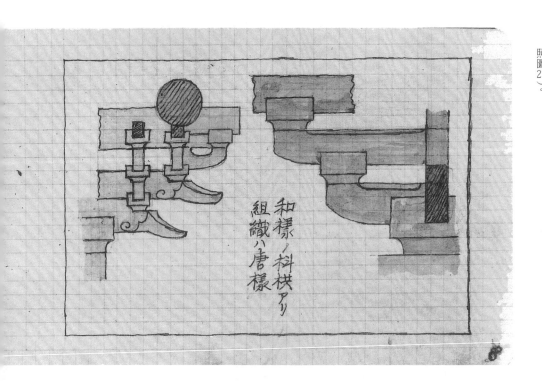

和樣ノ斗栱アリ
組織八唐樣

8 天津（8）先師廟（2）（四月十日）

先師廟位於天津舊城東部，明朝正統元年（一四三六）建成，之後又進行了多次擴建和重修。所謂「和樣（和樣）」指的是，斗拱的「拱」（水平承重木材）的垂直切面與下層曲面之間分界清晰的一種樣式（參照圖27）。

コノ會シ長授

⑤先師廟

ㄈ

コノ門に玉皇閣の門と
全シ科栱あり尾壽
木妙にツ子リテ実
出シクリ但シ前の方丈
ケへ出テ隅ナリシハ出ス

7 天津（7）萬壽龍亭（3）／先師廟（1）（四月十日）

先師即孔子，先師廟也就是孔廟，又稱文廟、夫子廟等。圖的右半部分是關於萬壽龍亭的記述，其中「玉皇關」是誤記，應為「玉皇閣」。

9 天津（9）先師廟（3）（四月十日）

主殿屋頂以黃色的琉璃瓦修葺。廟外立有兩座明代所建的牌樓。「プラン」為誤記，應為「ブラン」，意為「平面圖」。

地藏 土菩薩

丙手中指卜拊
楷卜ノ印

10 天津（10）（四月十日）

伊東對佛像手印很感興趣，在筆記中記錄了各地所看到的手印。此處無法得知他是否在先師廟中看到了地藏菩薩像。圖中「丙手」為誤記，應為「兩手」。

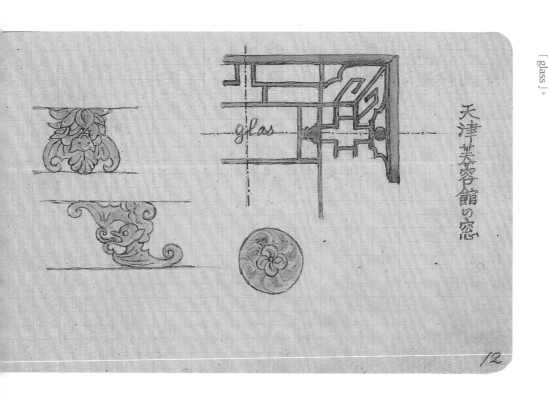

天津芙蓉館の窓

gilas

12 天津（12）芙蓉館（2）（四月八日～十日）

芙蓉館位於天津的日管居留地，也就是之後的租界。這座旅館在中式房屋的基礎上進行了一系列日式改造（如鋪上榻榻米等）。圖左以及右下部分是對圖右上部所描繪窗戶的細節放大。「glas」為誤記，應為「glass」。

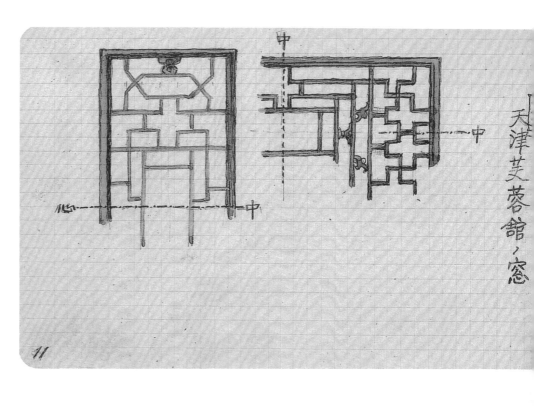

天津芙蓉館ノ窓

11

11　天津（11）芙蓉館（1）（四月八日～十日）

伊東於四月八日和九日在名為「芙蓉館」的旅店住宿了兩晚，這也是天津首屈一指的日本旅店。

○泥屋蓋

一、野蠶木ノ上ニ萱簀ヲ覆フ

一、ツノ上ニ泥ヲ置キ牝瓦ヲ置キ牝瓦ヲ置ク

一、ソノ上ニ泥ヲ置キ藁ヲ混ス、ツマリ壁ナリ

一、上塗ハ黒色ノ漆喰ナリ

一、般ニ葭ヲ用ユル丁甚タ多シ

○黒煉瓦

普通大のものハ普通の土をその儘に燒て製す、極めて脆軟あるものあり

Band は一種奇妙なり長手三枚毎に木口を積ミ込む。

13

13　天津（13）民居的構造（四月十日）

圖中英文「Band」是建築用語，意為用磚砌而成的建築，圖中文字描述的意思是「這是一種罕見的堆砌磚塊的手法」。

9

○烟突

松竹梅

北京

北京公使館内宿舎

窓櫺

屋根の上に小さき瓦の塔の如きものあり、屋根の上に小さき瓦の塔の如きものあり或ひは烟突大あり、往々非常に精巧あるものあり、門の兩方に對峙するとき一種の裝飾とし下に美觀を與ふ

14

14 北京（1）日本公使館宿舍（1）（四月）

屋頂上的煙囱是類似於朝鮮「溫突」的取暖設施——「炕」排煙所用。與溫突有所不同，炕會在室內搭建高於地面一段距離的設施，內部通有高溫的煙使表面發熱。平時工作、吃飯或是聊天都可以在炕上進行，到了晚上則變成睡覺的床鋪。「窗櫺」指窗戶的榫卯細木。上方的兩圖是其下方圖的細節放大。

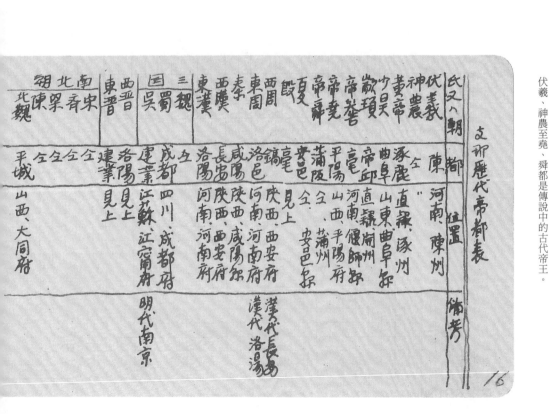

16 歷代都城表（1）

伏羲、神農至堯、舜都是傳說中的古代帝王。

15 北京（2）日本公使館宿舍（2）（四月）

當時的日本公使館位於北京外國公館聚集區——東交民巷內。伊東因為文部省所撥給的留學費用較少，所以在到達北京的當日，便前往日本公使館面見日本公使內田康哉，請求借宿，然而被其以「既然身為博士，就應該堂堂正正地自己去住旅店」的理由拒絕。

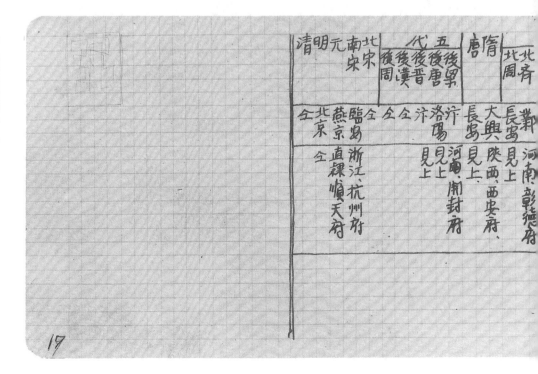

17 歷代都城表（2）

古代中國的都城大多分布在黃河流域。

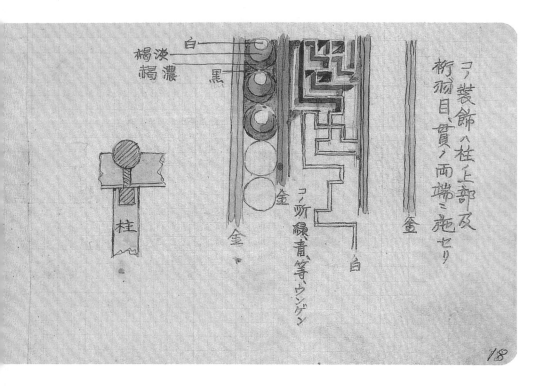

白
褐淡
褐濃
黑
柱
金
金
金
白

コノ所、綠、青等、ウンゲン
コノ装飾ハ柱ノ上部及
桁、梲ノ目、貫ノ両端ニ施セリ

18　北京（3）彩畫（四月）

中國的建築，木製部分並不會使用原木色，而是會上色或繪製以紋樣。圖中則是一種常見的彩畫設計。文字中的「ウンゲン（繧繝、暈繝）」意思為暈染的效果。

18

20　北京（5）警務學堂官舍（2）（四月十三日）（下接圖34）

警務學堂的官舍是一座北京傳統風格的四合院，為非常標準的矩形結構。

20

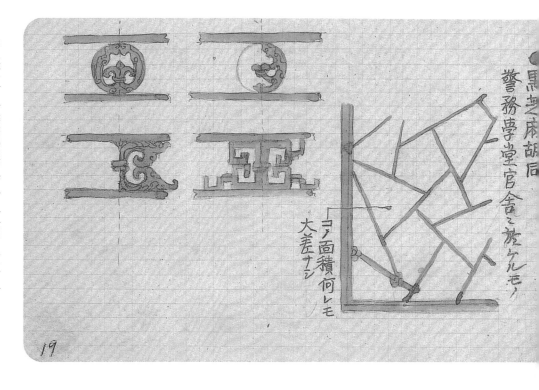

警務學堂官舍之旅ケルモノ

馬芝麻胡同

コノ面積何レモ
大差ナシ

19

19 北京（4）警務學堂官舍（1）（四月十三日）

警務學堂是由川島浪速經營，以日本人擔任教官，負責培訓清國警察的學校。伊東忠太受川島照顧，借宿在位於當時黑芝麻胡同的警務學堂官舍。川島浪速也就是之後的著名女間諜川島芳子的養父。

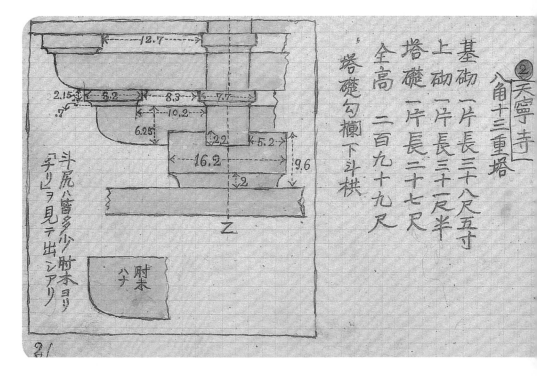

天寧寺
八角十三重塔

基礎　一片長三十八尺五寸
上砌　一片長三十尺半
塔礎　一片長三十七尺
全高　二百九十九尺

塔礎勾欄下斗栱

斗尻八皆多少肘木ヨリ
「チリ」ヲ見テ出シアリ

肘木
ハナ

乙

12.7
2.15
3.2
8.3
7.7
10.2
6.25
2.2
5.2
16.2
9.6
2

21

21 北京（6）天寧寺塔（1）（四月十五日）

坐落在北京外城廣安門外的天寧寺，建造於北魏孝文帝時代（四七一～四九九年），當時稱為光林寺。之後數次更名，最終焚毀於元末時期的戰火之中。明朝宣德年間（一四二六～一四三五年）重建，並被命名為天寧寺。

22 北京（7）天寧寺塔（2）（四月十五日）

寺內建有一座八角十三層磚塔，俗稱「白塔」。傳說該塔建於隋朝開皇年間（五八一～六○○年），是當時各地興建的舍利塔中的一座。塔的樣式是遼代風格。兩層八角形的須彌座上建有高高的基座，塔身就立於其上。

塔は十三重、下層四方に「アーチ」形ありて、アーチの左右に仏像あり上に仏像あり。其他の四面には塔蓮子形あり、左右及上に仏像あり、斗栱は隅肘木あり。

塔の下に蓮座あり、其下に勾欄あり、其下に腰組あり、その下にパチルあり其下に二三段〔モ〕ヘルヂングあり其下に再びパ子ルあり其下に二三段あり其下に二重の砌あり、九輪は特殊あり、下層柱に龍の巻き付きタル形あり、句欄等に繊巧ある装飾模様あり、然れ共皆隋代の遺物として考ふべき点あり。

22

24 北京（9）（四月十五日）

圖中的墓碑是用磚砌成。圖中的「磚」是指中國一種用黏土燒製而成的建築材料。

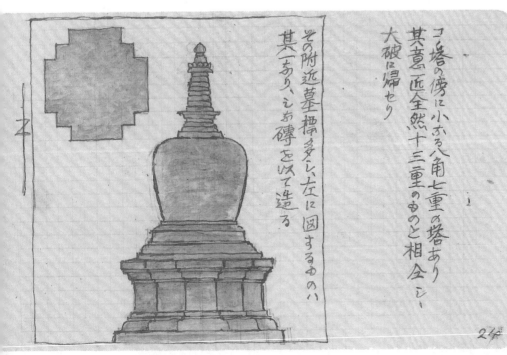

コ塔の傍に小さる八角七重の塔あり、其意匠全然十三重のものと相仝し、大破に帰せり。

その附近墓標多し、左に図するものハ其一あり、これ磚を以て造る。

24

14

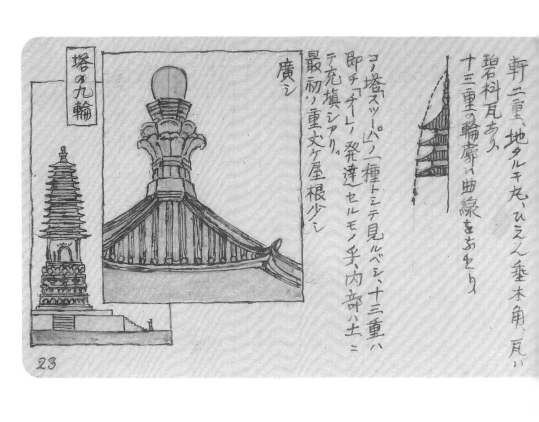

塔の九輪

23

軒二重、地タルキ丸、ひえん垂木角、瓦ハ
碧料瓦あり、
十三重の輪廓ハ曲線をあをり

廣シ

コノ塔スッパパノ一種トミテ見ルベシ、十三重ハ
即チ「チーレ」発達）セルモノ手、内部ハ土ニ
テ充填シアリ、
最初ノ重丈ケ屋根少シ

23 北京（8）天寧寺塔（3）（四月十五日）

伊東所著的《中國建築裝飾》中對這座塔做過以下評述：天寧寺塔從二層以上，每層塔簷的逐層收分程度較小，所以整體看起來塔身二層以上非常粗重；塔剎相輪為兩層八角仰蓮座上托寶珠，十分罕見。

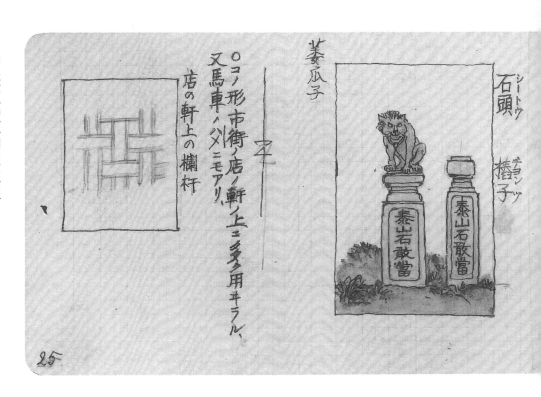

25

姜瓜子

シートウ
石頭

石敢當

チュンツ
椿子

○コノ形ハ市街ノ店ノ軒ノ上ニ多ク用ヰラル、
又馬車ノハメニモアリ、
店の軒上の欄杆

25 北京（10）（四月十五日）

石敢當，原是立在街道的十字路口處，用於祈願交通安全的石碑。起源雖不可考，但相傳石敢當是五代十國時後晉一位大力士的名字，後人又在他名字前加上五岳之首「泰山」的字樣，成為現在熟知的「泰山石敢當」，被認為有驅魔辟邪之能。椿子是指一端插入地裡的木棍或者石柱。

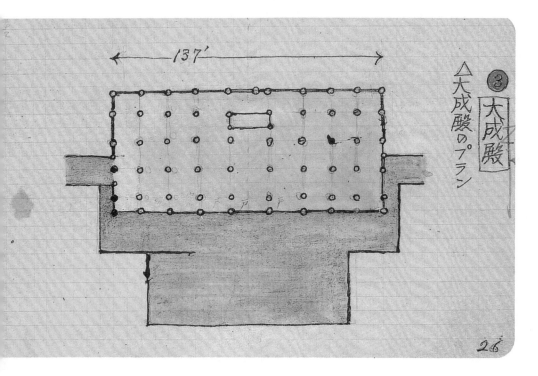

△大成殿のプラン

③ 大成殿

137'

26

26　北京（11）孔廟（1）（四月十六日）

北京孔廟位於內城的安定門內東，正殿為大成殿。大成殿是一座面闊九間、進深五間的宏偉建築。高大的殿基用磚砌成，屋頂為多層結構，最上層是廡殿頂，並蓋以黃色琉璃瓦。

辟雍宮

池　池　白石橋

70.5　47　56

重層、方形、鎏金円頂
αの所貴の上欄間にすかし刻の装飾あり

28

28　北京（13）辟雍殿（1）（四月十六日）

辟雍殿是國子監的中心建築。國子監承襲自周代皇族高官子弟學習的最高學府。元朝大德十年（一三〇六），北京設立了國子監。據說皇帝會親自來此講學。

16

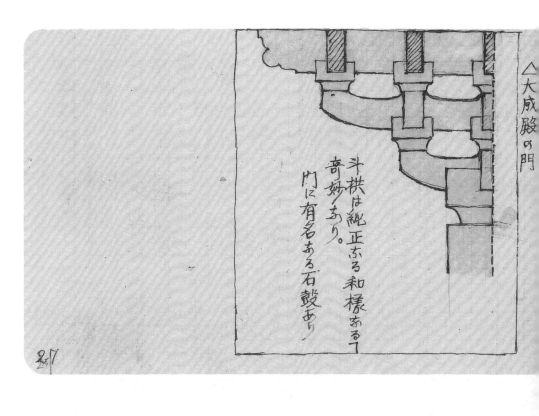

△大成殿の門

斗栱は純正なる和樣あるて奇妙あり。
門に有名ある石鼓あり。

27 北京（12）孔廟（2）（四月十六日）

「石鼓」是西元前八世紀的文物，唐末時於陝西出土。鼓上刻有文字，稱為「石鼓文」，石鼓也因此而聞名。元朝皇慶元年（一三一二），石鼓被放置在孔廟的大成門，直至清乾隆年間改為複製品。目前石鼓真品保存於故宮博物院。（圖中「和樣」斗栱的說明請參見圖8）

辟雍宮扉のはま

宮前 櫺樓　臺 轉 拳鼻

29 北京（14）辟雍殿（2）（四月十六日）

從正面進入國子監，可以看到掛有「太學」二字匾額的太學門，以及琉璃牌坊。再往前走，便可以看到映在「月河」池水中的辟雍殿。圖左半部分是辟雍殿門腰板上的花紋。圖中的「拳鼻」，中文稱為「霸王拳」，是柱上橫置的樑或者枋突出的部分。圖中的「はま」為誤記，應為「はめ（羽目）」，意為「襯板」。

17

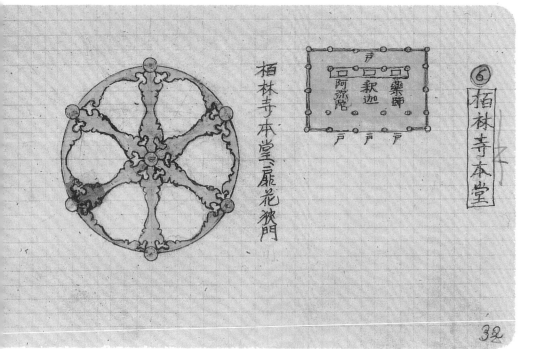

30　北京（15）雍和宮（1）（四月十六日）

雍和宮是一個規模宏大的建築群，與國子監一角隔街相望。原本是清雍正帝皇太子時的府邸，之後改作佛寺，也成為北京藏傳佛教（喇嘛教）的中心。

雍和宮（總名）

雍和宮（堂名）

七間四面

天井ハ格天井ニ格間ニ龍ノ代リニ輪寶ヲ畫けり。辻ニ多少ノ三鈷ノ意ある模樣ヲ畫けり。

B 阿彌陀如來
a 釋迦牟尼
C 大日如來

32　北京（17）柏林寺（1）（四月十六日）

柏林寺位於安定門內、雍和宮附近，是「京內八剎」之一。該寺建於元朝至正七年（一三四七）。明清兩代進行了三次重修。康熙五十一年（一七一二），康熙皇帝的六十大壽慶典在此處舉行。圖中的「花狹門」為誤記，應為「花狹間」，意為窗或者門上的榫卯格子的一種。

柏林寺本堂扉花狹門

柏林寺本堂

藥師
釋迦
阿彌陀

戶 戶 戶
戶 戶 戶

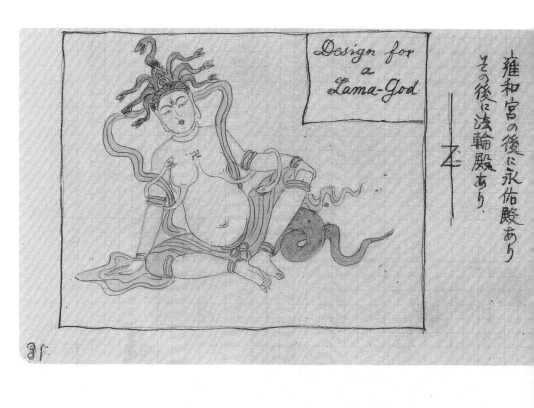

その後に法輪殿あり、

雍和宮の後に永佑殿あり

31 北京（16）雍和宮（2）（四月十六日）

伊東從國子監返還途中，順便去雍和宮轉了一圈，決定擇日再訪。圖左半部分是他在筆記空白處所繪的漫畫中的一幅。（關於雍和宮的紀錄，請結合本卷的圖128至圖138、圖159至圖164進行閱讀）

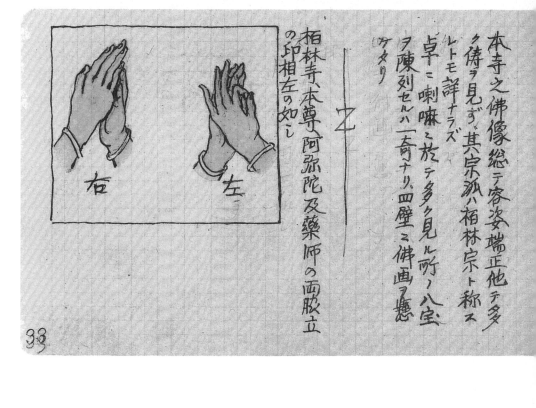

本寺之佛像総テ容姿端正他テタ
夕侍ヲ見ず。其宗派ハ栢林宗ト称ス
レトモ詳ナラズ
卓ニ喇嘛之旅テ多ク見ル所ノ八宝
ヲ陳列センハ［奇ナリ］四壁ニ佛画ヲ懸
ケタり

栢林寺、本尊ハ阿弥陀及藥師の両脇立
の印相左の如し

33 北京（18）柏林寺（2）（四月十六日）

依序列有山門、天王殿、圓行覺殿、大雄寶殿和維摩閣。大雄寶殿中的三世佛像、維摩閣中的七尊佛像都是明代所作的精品。

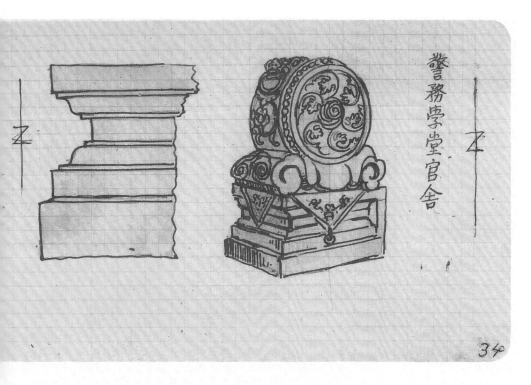

34 北京（19）警務學堂官舍（3）（四月十七日）
（上承圖20，下接圖165）

抱鼓石是門柱的臺座，內側支撐著門軸，外側則如圖中一樣雕刻裝飾花紋。抱鼓石的大小不一，形態多樣（參考圖101）。

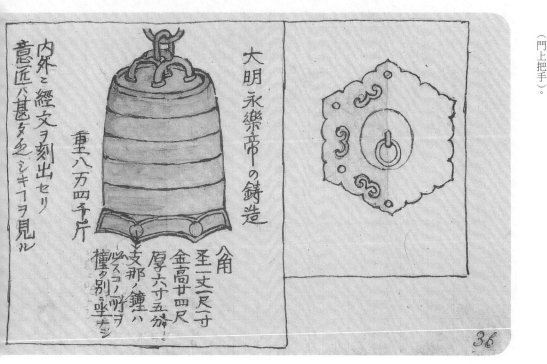

36 北京（21）大鐘寺（2）（四月十九日）

大鐘寺中的大鐘，明至清初都放置於萬壽寺內，清朝乾隆年間，這口大鐘因「帝里白虎分，不宜鳴鐘者」，而被移放到大鐘寺。當時人們在地面上灑水成冰，再將鐘放置在冰上拖拽搬運。圖右為寺廟的門環（門上把手）。

35 北京（20）大鐘寺（1）（四月十九日）

大鐘寺是民間俗稱，原名覺生寺，因寺內有一口巨大的鐘而得名。右邊數來圖三為寺廟中欄杆的細節圖。

37 北京（22）大鐘寺（3）（四月十九日）

大鐘上刻有《華嚴經》、《金剛經》、《金光明經》等經文，超過二十萬字。如今的大鐘寺內成立了「古鐘博物館」，收藏展覽了中國境內的各種古鐘。

38 北京（23）中島裁之訪談（1）（四月二十日）

中島裁之是北京著名的日語學校「東文學社」的創辦人，中國內地旅行經驗豐富，因此伊東登門拜訪，向他進行諸多請教。

中島裁之氏談

○開封ニテ見ルベキモノ
　朱徽宗ノ宮殿、
　城堡、古寺、
　壁画
　等アリ。北印山ヲ過ギ
○洛陽
　雅致アル建築多シ
　長安ニ至ルも穴居多シ
○函谷関
　大ニ見ルヘシ
○潼関
　全上
○花陰県
　コノ廬大井花山アリ高峰直立セリ、
　コモ奇ナリ、山上三奇ナル建築アリ、ソノ
　コニ廬ノ廟宗ノ刻セル大石碑アリソノ
　廟八尤も見ルニ足ルニ地廠ノ遺物多シ
○臨蘆
○温泉
○長安
　コノ間穴居多シ
　宛城ニ入レバ官待アリ、
　終南山ニ古寺アリ、
　渭水ヲ渡ル所ニ奇ナル堂宇也ヤリ

38

40 北京（25）中島裁之訪談（3）（四月二十日）

伊東在之後的日記中論及中島裁之：「中島先生很得中國人的信賴，是一個溫厚誠實的正人君子，但是在很大程度上已經中國化了。」

○成都ノ東夏井火井アリ
　山塩ヲ産出ス
○隆昌
○重慶（山崎領ノ左リ）
　建長築多シ
　重慶ヨリ沿岸ニ萬縣。ヘ
　（下リテ）有望ノ地ナリ。
○夔州
　コノ町山脈ヲ開鑿セル所車事ト得フ
○帰州
　コノ城ノ形梅花ニ似タリ
○宜昌
○沙市
　巴東峽ニ新灘アリ、新赤壁中ノ尤佳ナル
　モノナリ、
　巫山峽
太原路
　昌平ヨリ長城ヲ越（居庸関ノ門ヲ見道）
　八達岑　（明）
　宣化
　張家口（素代ノ長城ヲ見ルベシ）

40

39 北京（24）中島裁之訪談（2）（四月二十日）

伊東日記中提道：「在訪問位於宣武門外的東文學社時，遇到了中島裁之先生。他因為在中國旅行的經驗非常豐富，而被稱作『中國通』。我因此向他請教旅行中的見聞，他也非常親切熱情地依照地圖，對我詳細說明了從北京到成都、三峽的路線以及途中的古跡，實在是受益匪淺。」

○咸陽
　咸陽宮ノ遺跡ヲ尋ヌベシ
○鳳翔
○宝鶏　○陳倉ヨリ棧道ニ通ズ
　コレヨリ蜀棧道ニ入ル
○留覇ヨリ先キニ留候廟アリ、ちも雄ナリ、
　鹿明芋ノ碑アリ、
○漢中
　天台山ニ登ルベシ
○泫郎
　本牛流馬ノ古跡建築書見ルベシ
○剣閣
　七十二ノ自然ノ峰アリ屏風ノ如シ、
○漢州
　犬ナル冕アリ
○新都
　建築冕アリ
○成都
　玄徳時代、宽城、宋ノ修儀ニかゝん城堡アリ、
　南門外ニ孔明ノ廟アリ、鹿ノ石碑アリ、
○峨眉山　（嘉定ヨリ登ル丁トス久アリ）
　大建築多シ

39

41 北京（26）中島裁之訪談（4）（四月二十日）

文中的「松崎先生」，指的是曾在定州的定武書院擔任過教官的人物，他在日俄戰爭中作為陸軍特別任務班第一班的隊員活躍在戰場上，之後與橫川省三、沖禎介一同被俄軍俘虜並被槍決。

大同府
五甚山
正定、
○涿州
　金ノ遺物　二ツアリ（塔）
○涿州ヨリ二三里ニ三義廟アリ、
○保定
　遠ノ遺物（碑）アリ、
○定州（松崎氏ノ）
　涿州ノ塔ヨリモ高キ塔アリ
○正定
○邯鄲ニ廟アリ
○狛郷　岳飛ノ自筆ノ石碑アリ

41

42 北京（27）雙塔寺（1）（四月二十二日）

慶壽寺中並排而立著兩座塔，故俗稱雙塔寺，根據碑文記載，為元代所建。雖然塔的年代應該是元代以後，但塔的風格是典型的遼金式。文中西塔的說明中，「綾」為誤記，應為「棱」。東塔說明應為：「第一層為出兩跳，使用了轉角拱……」

⑧ 双塔寺（京都西長安門大街路北）

西塔　八角九重ニ、元代建立ト称ス、
下層八角ノ綾ニ柱アリ上ニ料栱ヲ
置ク、二手先、軒二重、地四、疏搶角、
二層以上料栱無シ、
基礎円形、
皆磚ヲ以テ築木造セリ、
九輪東塔ニ均シ

東塔　八角七重

扁額日

佛日圓照大禪師可庵之靈塔

基礎梯形八角
初層二手先、偶時木ヲ月元了西塔
ニ似タリ、二層以上全様ノ料栱ヲ反

42

44 北京（29）雙塔寺（3）（四月二十二日）

雙塔寺曾位於北京西單的十字路口東側。中華人民共和國成立後為拓寬長安街，寺廟被拆除，現已無存。文中「請花」也稱「受花」，是佛教建築中經常使用的一種花狀的裝飾。文中「著子」為誤記，應為「著手」。

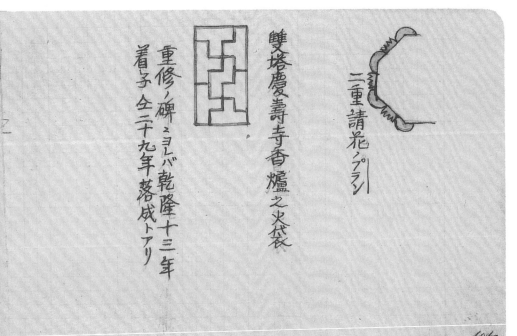

二重請花ノプラン

雙塔慶壽寺香爐之火袋

重修ノ碑ニヨルバ乾隆十三年
著子全二十九年落成トアリ

44

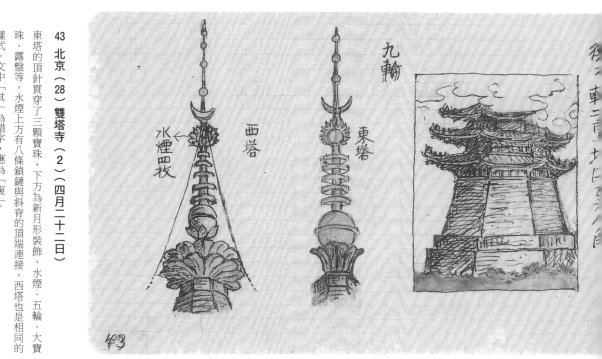

43 北京（28）雙塔寺（2）（四月二十二日）

東塔的頂針貫穿了三顆寶珠，下方為新月形裝飾、水煙、五輪、大寶珠、露盤等。水煙上方有八條鎖鏈與斜脊的頂端連接。西塔也是相同的樣式。文中「祺」為錯字，應為「復」。

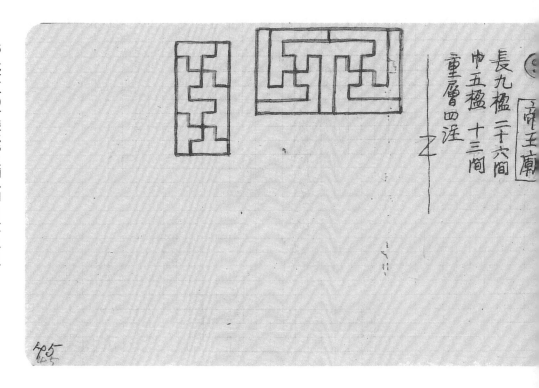

45 北京（30）歷代帝王廟（四月二十二日）

供奉著中國古代各朝帝王的歷代帝王廟曾是一座龐大的建築群。八國聯軍侵華期間，法國軍隊在此駐紮，並將此處作為馬廄，致使廟內變得雜亂荒蕪。「楹」意為房屋柱子之間的距離。

妙應寺中的塔也就是人們俗稱的「白塔」，寺廟也因此常被稱作「白塔寺」。白塔建成於元世祖至元十六年（一二七九），規模甚是宏大，是同類型塔中最大的一座，也是最完整的藏式佛塔。

白塔高約一百六十尺，通體皆粉刷成白色。塔身上每隔七八塊磚的距離有一根鐵箍將塔身箍緊，全塔共有七條鐵箍。鐘為明代所鑄。

47 北京（32） 白塔寺（2）（四月二十二日）

塔的基座為正方形，各面中央都有向外突出的兩層結構。上面沒有雕刻花紋，線條裝飾也大繁至簡。

49 北京（34） 白塔寺（4）（四月二十二日）

圖為相輪的華蓋（圖46的C部分）以及其上方塔剎的部分細節。華蓋周沿垂掛著銅質透雕的華鬘（左下圖為其中一個華鬘中的圖示），下端均掛有風鈴。

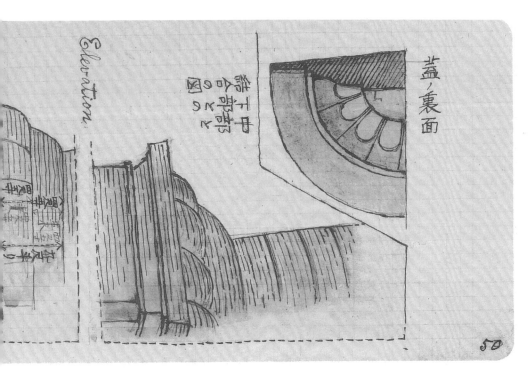

50

50 北京（35）白塔寺（5）（四月二十二日）

塔基上層砌有蓮花座，以支撐寬大沉重的塔身。塔身上方的露盤為方形，各面中央也有向外突出的兩層結構，之上則為相輪。

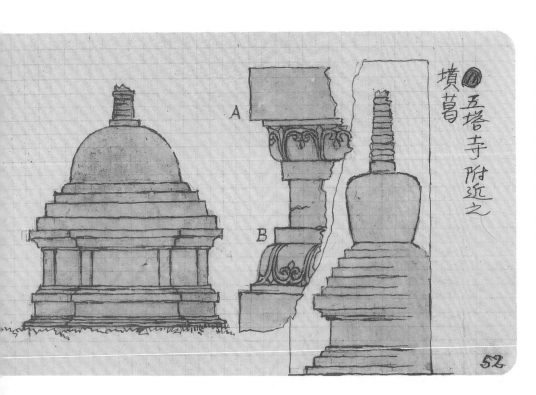

52

52 北京（37）五塔寺附近的墳墓（四月二十六日）

墳墓的樣式多種多樣，其中有一個引起了伊東的注意。圖為五塔寺附近的墳墓。「墳葛」為誤記，應為「墳墓」。

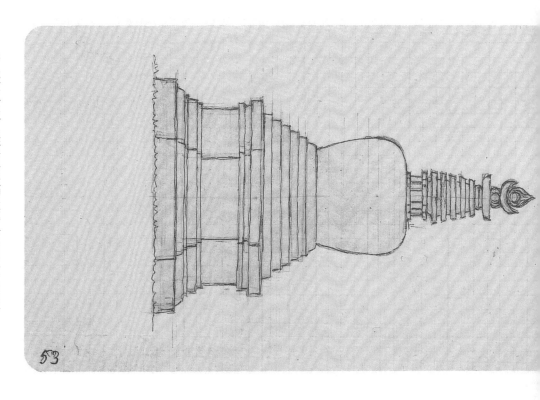

51

51 北京（36）白塔寺（6）（四月二十二日）

相傳白塔是遼代時為了鎮護副都燕京（今北京）而建造的五色塔中的一座。白塔寺在元代時受到厚待而繁極一時，元末時期被焚毀。天順元年（一四五七）重建，改名為妙應寺。

53

53 北京（38）五塔寺附近的墳墓（四月二十六日）

圖為五塔寺附近墳墓中的一座。

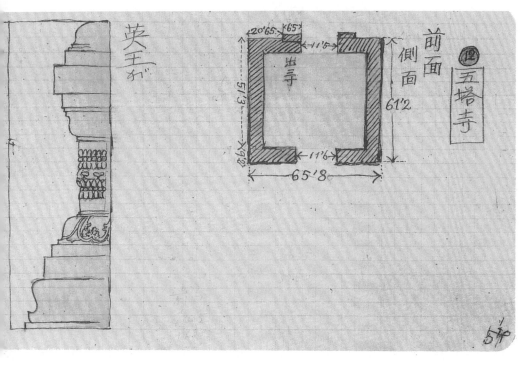

54　北京（39）五塔寺（1）（四月二十六日）

大正覺寺內建有上載五座寶塔的金剛寶座（真覺寺金剛寶座塔），一般被稱作「五塔寺」。明朝成化九年（一四七三）建成。方形的高大塔基之上立有五座多層寶塔，這是模仿印度的佛陀迦耶式寶塔所建。

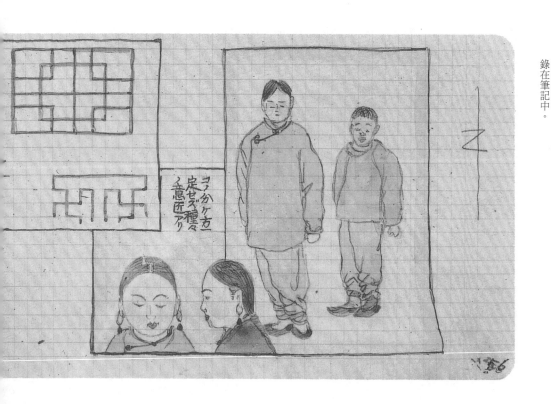

56　北京（41）北京郊外所見（四月二十六日）

文中的「分頭（分け方）」是一種髮型樣式。圖的內容為伊東在萬壽寺附近所見。他對當地兒童和婦女的服裝，髮型等都很有興趣，經常記錄在筆記中。

55 北京（40）萬壽寺（四月二十六日）

萬壽寺傳說是明朝萬曆五年（一五七七）為保存漢文版本的大藏經而建。因為萬壽寺位於紫禁城到西山的水路途中，西太後慈禧乘船前往西山時常在此休憩。圖為伊東在萬壽寺所見到的雕花格圖案。

⑬ 萬壽寺。

57 北京（42）碧雲寺（1）（四月二十六日）

碧雲寺始於元朝至順三年（一三三二），耶律楚材的後代耶律阿利吉捨宅為寺，當時名為碧雲庵。之後在明中期及末期分別有兩名大太監對其進行了重修擴建。乾隆十三年（一七四八），乾隆帝又對碧雲寺進行了大規模的修葺和改造，新建了金剛寶座塔、羅漢堂等。文中「看車的」意為車夫，「跟班兒的」意為幫佣。

⑭ 碧雲寺

西山玉皇頂大庙可狂

卧佛寺大庙

二位用反仆　兒
車上用什　共　兒

（コレハ余ト岩原ト、看車的ノ三人ニテ
藍靛廠ノ飯館ニ入リ朝飯ヲ食ヒ
タルトキ、跟班児的ノ勘定ヲ示シタ
ルモノナリ）

△羅漢堂（コノプラン奇ナリ、中央ニ楼アリ、日本ニテ
博物館様ノ陳列場ノプランニ應用
シ得ルモノト思フ。

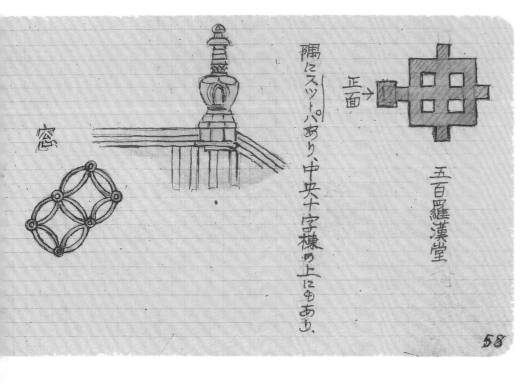

58　北京（43）碧雲寺（2）（四月二十六日）

碧雲寺羅漢堂是仿造杭州淨慈寺的羅漢堂而建，平面呈「田」字形，堂內有五百尊羅漢像以及七尊佛像。「田」字屋脊的十字中央和四個角上都立有瓶式小塔，呈現出和金剛寶座塔類似的五塔樣式。

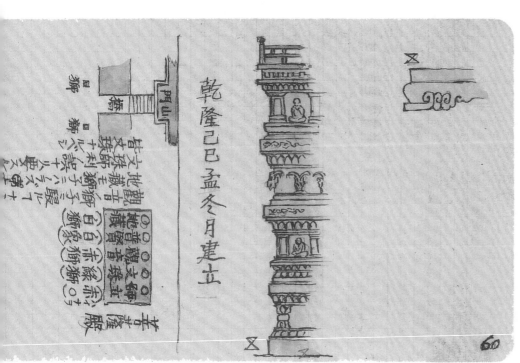

60　北京（45）碧雲寺（4）（四月二十六日）

塔基上由若幹條束帶層分隔成多段區間，每層之內的立柱並不是印度風格，而是藏傳佛教風格，層中精細地雕刻著佛像、天王像、獸像、雲紋等圖案。右上圖是中圖的接續部分。文中的「駼」為誤記，應為「騎」。

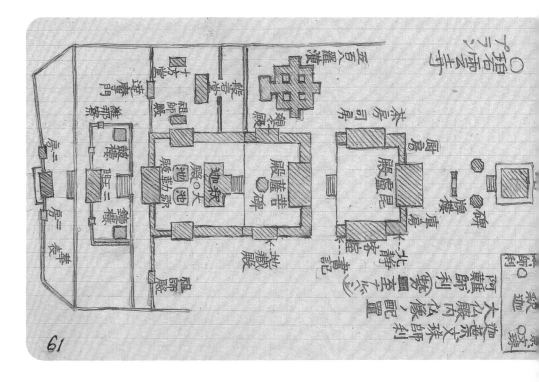

59

59 北京（44）碧雲寺（3）（四月二十六日）

文中的「ウーコンター」意為五座寶塔，乾隆十三年大修時，新建了類似大正覺寺（五塔寺）的金剛寶座塔。高大的塔基上立有五座皆用漢白玉所造的寶塔。

61 北京（46）碧雲寺（5）（四月二十六日）

碧雲寺位於北京西山以北，依山而建，寺內建築沿著山脊緩緩上升。從山門而入，便可層層登入寺內。從寺後的金剛寶座塔之上可以鳥瞰北京，一覽別樣的風光。一九二五年，逝世於北京的孫中山曾經停靈於寺中。

62 北京（47）五塔寺（2）（四月二十六日）（上承圖54）

傳說明成祖時期，西域高僧室利沙來朝，進獻了五尊佛像和金剛寶座的設計圖。明成祖便依此圖紙在成化九年（一四七三）建造了五塔寺。雖然傳說金剛寶座塔是根據室利沙的圖紙建造而成，但是更帶有漢化的藏傳佛教風格。

⑮ 五塔寺ノ五塔ノ記

入口のアーチの周囲は仏像の光背と同一の意味を有シ、上に天狗あり其両足（鳥の）を以て左右に一仏の足を踏みたり、仏は片手に宝珠を捧ケ片足に蛇を踏みたり、佗の下に上唇長き獣あり、獏ぶるべし其下に翼ある馬あり、其下に獅子あり、其下に象あり、腰部は普通のモールヂングより成り、中帶は羽目を作りその中ニ動物（馬）輪室、三鈷、碼磨、三文等を彫出シ、羽目の分界には三鈷を用ゐたり

腰部の上ニ五層に分ち毎層廟屋根をつけその下ニ羽目を作り、各羽目に仏の坐像を彫出セリ、羽目の分界は柱と斗栱とあり其形左の如シ、

62

64 北京（49）五塔寺（4）（四月二十六日）

五塔的中央塔的塔基邊長十三尺八寸，塔高十三層。其餘四塔的塔基邊長十一尺五分，塔高十一層。五座塔的塔頂均設有塔狀的相輪。金剛寶座的基臺高約四十尺。文中的「在的問題」為誤記，應為「左的問題」。

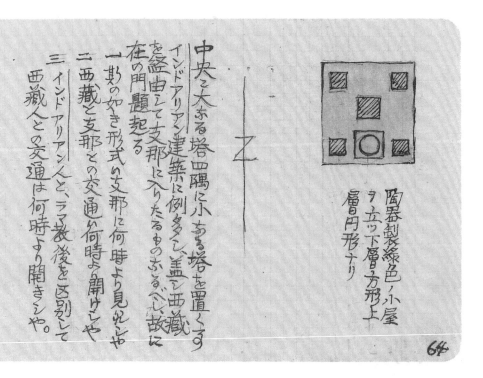

陶器製緑色ノ小屋ヲ五ツ下層ハ方形上層円形ナリ

中央ニ大ゐる塔四隅に小ゐる塔を置くす
インド、アリアン建築に例多ク盖シ西藏を経由して支那に入りたるものなるべし故に
一鴎の如き形式の支那に何時より見えしや
在の問題起る
二西藏と支那との交通ハ何時より開けシや
三インド、アリアン人と、ラマ教後とを区別して西藏人との交通は何時より開きシや。

64

34

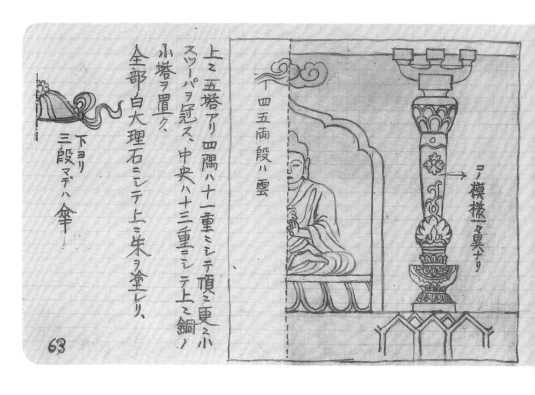

上二五塔アリ四隅八十一重ニシテ頂ニ更ニ小

スツーパヲ冠ス、中央八十三重ニシテ上ニ銅ノ

小塔ヲ置ク、

全部白大理石ニシテ上ニ朱ヲ塗レリ、

〔四五兩段八雲

コノ模樣々奥十リ

下ヨリ
三段マデハ傘

63

63 北京（48）五塔寺（3）（四月二十六日）

五塔的腰部雕刻著很多華頂拱形佛龕和佛像，佛龕之間以雕花瓶石柱相隔。塔基和塔身盡覆浮雕裝飾，無比精緻華麗。圖62中的「モールヂング」意為「moulding」，指凹凸帶狀的裝飾物。

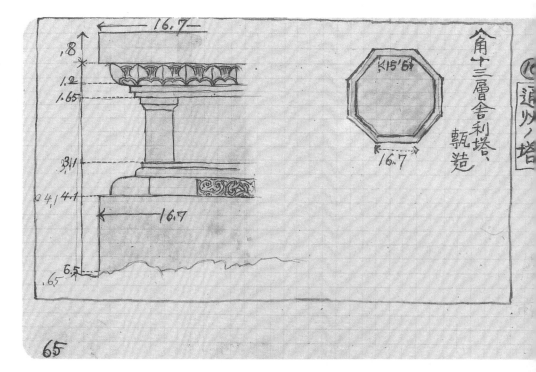

角十三層舍利塔、甎造

K15'6"

16.7
16.7

16.7

通州ノ塔

65

65 通州（1）通州塔（1）（四月二十七日）

伊東的筆記中記載，早晨八點從北京站出發，九點四十分抵達通州站。從通州站往西北行約二里，則到達通州城南門。穿過城門進入市區中，道路骯髒不堪，鋪石也凹凸不平。

35

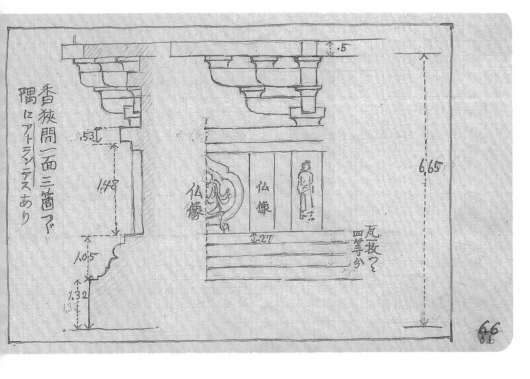

香狹間〔面三箇で〕

隅にアトランテスあり

〔五・三〕

六・六五

仏像

仏像

瓦技で四等分

一・四八

一・〇五

一・三二

一・二七

66 通州（2）通州塔（2）（四月二十七日）

立於通州城西北、白河岸邊的塔，原名「燃燈佛舍利寶塔」，俗稱「通州塔」。相傳此塔建於唐朝貞觀七年（六三三），康熙三十五年（一六九六）重建。通州塔為典型的遼金式塔。文中的「アトランテス」意為人形的柱子。

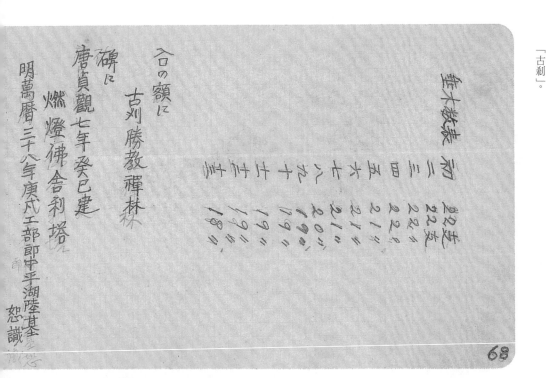

入口の額に

古刈勝教禪林

碑に

唐貞觀七年癸巳建

燃燈佛舍利塔

明萬曆三十八年庚戌工部郎中平湖陸某全

恕識

垂木數表

前　二二支

二　二二〃

三　二一〃

四　二一〃

五　二一〃

六　二一〃

七　二〇〃

八　一九〃

九　一九〃

十　一九〃

十一　一九〃

十二　一八〃

十三　一八〃

68 通州（4）通州塔（4）（四月二十七日）

圖中的數字為通州塔每一層椽子的數量，由此可見，塔簷由下往上收分的程度較小，類似於天寧寺塔的樣式。文中「古刈」為誤記，應為「古剎」。

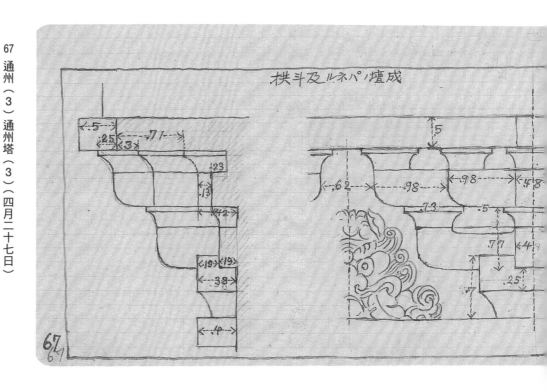

67 通州（3）通州塔（3）（四月二十七日）

右邊的兩張圖為塔基的細節圖。塔基上部設有斗拱，這是典型的中國傳統建築方法。

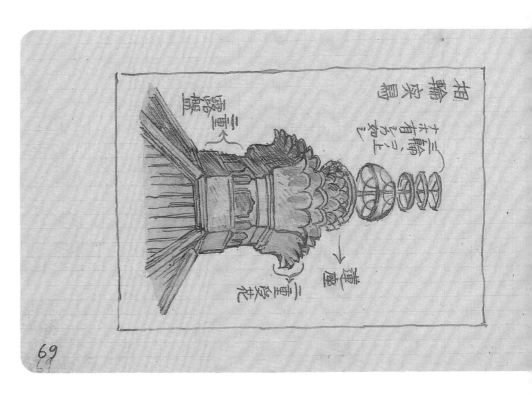

69 通州（5）通州塔（5）（四月二十七日）

塔剎的頂部已經遺失，殘存的幾個相輪均為同等大小，塔剎下部保持了遼金式塔的傳統樣式。

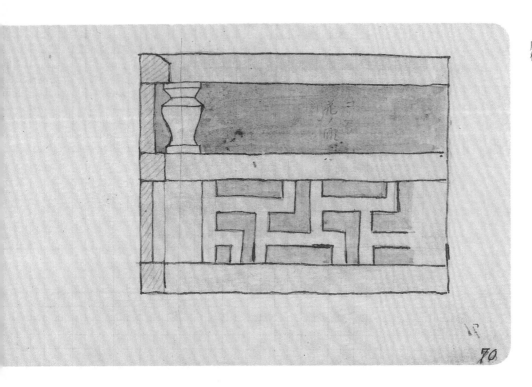

70　通州（6）通州塔（6）（四月二十七日）

通州塔的欄杆的癭項上部為圓弧狀，整體成瓶狀。盆唇和地栿之間的華板和法隆寺一樣，雕有變形的「卍」字格紋，這也是典型的遼金式建築風格。

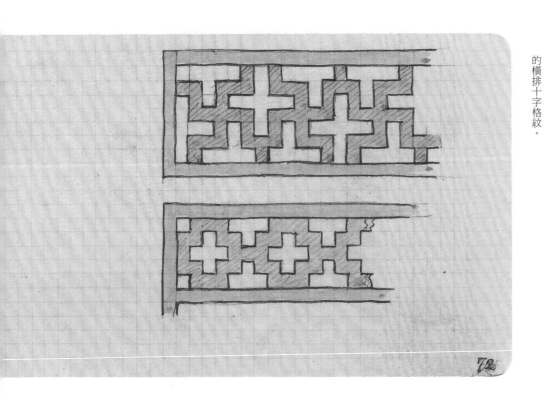

72　通州（8）通州塔（8）（四月二十七日）

上圖中的花紋是一個個「卍」字並列而成。下圖為「卍」字變形而成的橫排十字格紋。

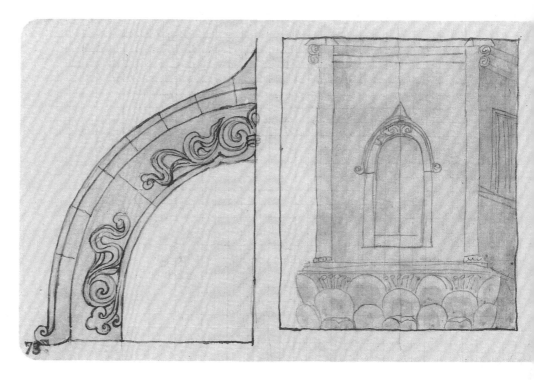

高欄狹間ノ種類

71 通州（7）通州塔（7）（四月二十七日）

圖為磚砌的高欄華板格紋。圖72描繪了經過複雜變形的「卍」字格紋。

73 通州（9）通州塔（9）（四月二十七日）

通州塔第一層塔壁，於東南西北四個方向都建有拱形門作為裝飾，其他四面則設有直格窗。四面的拱形門只有南面一扇為入口，內有約六尺深的小室。

斗栱
兩層ハ倒ノ如ク隅肘木アレ゙モ土層以上ハ
高欄ノ下ノ斗栱ト全様ナリ
軒
二タ軒地円、飛えん角、
九輪
別ニ示ス

74 通州（10）通州塔（10）（四月二十七日）

文中的「肘木」意為「拱」，是斗拱的組成部分，作用是支持其上方的「斗」。文中的「飛えん」意為「飛簷椽」（參照圖166、圖183）。

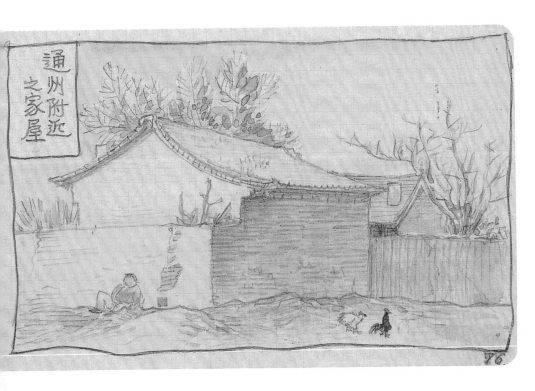

通州附近之家屋

76 通州（12）民家（四月二十七日）

民居的兩側和背面都是磚砌的牆壁，正前方為出入口和窗戶。從後牆延伸出院牆，圍住自家的宅地。這是中國北方傳統民家的建築樣式。

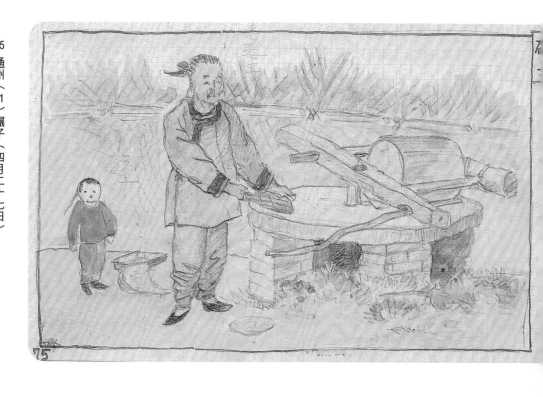

75 通州（11）碾子（四月二十七日）

碾子是一種在鑿刻有紋理的平石上，撒上穀物，利用石碾在其上滾動進行去殼的工具。人們經常使用蒙住眼睛的驢子來拉動石碾。

77 通州（13）孩童（四月二十七日）

在當天的日記中，伊東寫道：「距離通州站的火車發車還有大約一個半小時，附近的村子聚集了很多孩童，於是和他們玩耍以消磨時間。」此為當時所作的寫生。

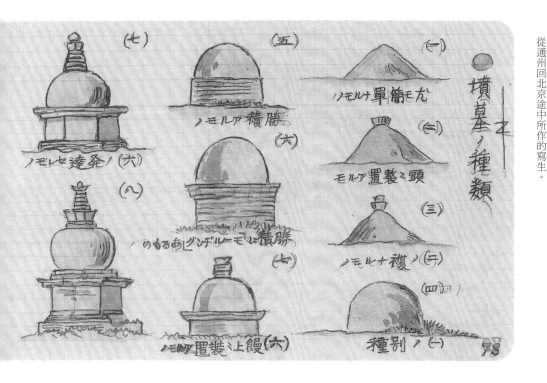

78 北京（50）墳墓的種類（1）（四月）

從通州回北京途中所作的寫生。

80 北京（52）臥佛寺（1）（五月一日）

臥佛寺本名為「十方普覺寺」，是位於北京聚寶山南麓的名剎。寺內有一座巨大的釋迦牟尼涅槃像，所以一般被人稱作「臥佛寺」。傳說此寺建造於唐代，元朝英宗年間擴建，並耗費五十萬斤的銅鑄成臥佛像。

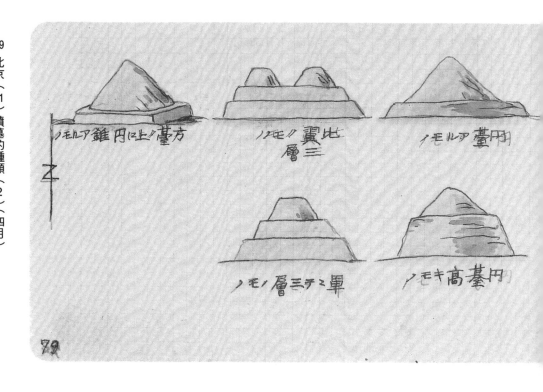

79 北京（51）墳墓的種類（2）（四月）

和日本一樣，寺院中並不會安放普通人的墳墓。百姓的墳墓一般是安放在外城東部或者城外。

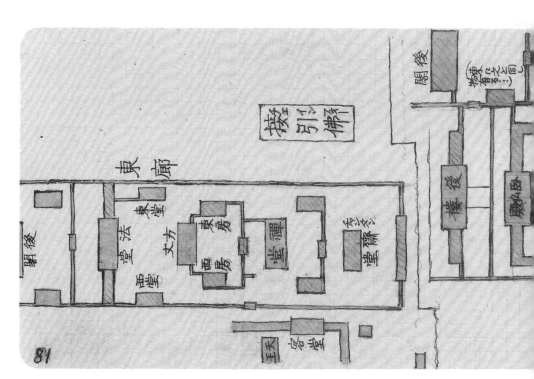

81 北京（53）臥佛寺（2）（五月一日）

明代名為「壽安寺」，一度香火興旺。清朝雍正十二年（一七三四）時進行了大型整修，改名為「十方普覺寺」。

82 北京（54）臥佛寺（3）（五月一日）

「彌勒殿」是圖80中的「天王殿」。中國的彌勒佛與日本的彌勒佛有著很大的區別。文字（三）末尾的「踏ぬり」為誤記，應為「踏めり」，意為「踩踏」。

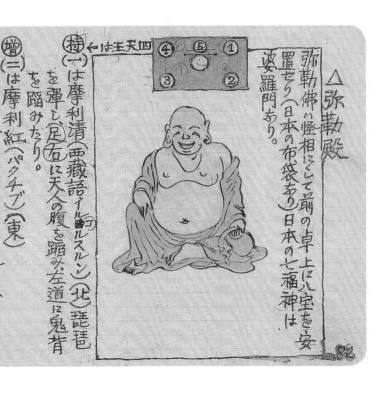

△弥勒殿

四天王は→ ④ ⑤ ① ③ ②

弥勒佛ハ怪相ニシテ前ノ卓上ニ八室ヲ安置セリ（日本ノ布袋アリ）日本ノ七福神ハ婆羅門あり。

持（一）は摩利清（西藏語イル劒ルスルン）（北）琵琶を彈し（足右）に天人ノ腹を踏みたり。

増（二）は摩利紅（パクチブ）（東）右手に劍を按し左手を左腿の上に置き右足に亀の背を踏み左道に鬼背を踏みたり。

廣（三）は摩利受（ミーミーザン）（南）（蝶と称す、拇指示指とにてツマメリ）を取り右足に猿面の奴の腹右手に蛇を握り左手に小珠を持して之を捧けしむ。

84 北京（56）臥佛寺（5）（五月一日）

臥佛為彩色銅鑄的釋迦牟尼涅槃像，臥佛側躺在羅漢床上，右手曲肱托頭，左手自然伸展。臥佛周圍立有十二尊圓尊菩薩像，枕邊三尊，腳邊三尊，身後六尊。臥佛像鑄造於明朝年間。

△後樓

△臥仏殿

重層、下層目釈迦ヲ安置シ、其前ニ文殊菩薩ヲ安置ス上層ニ釈迦ヲ安シ十八羅漢アリ、其伏顔スル滑稽ニシテ狂態ヲ演ス。或ハ水馬ニ騎ルモノ巨蟹ノ上ニ躍舞スルモノ、牛背ニアルモノ蝉（蝌キ形ヲ有ス）ノ上ニ鞠踊スルモノ、蚊（獨角ミヱテ龍身）上ニ立ツモノ等アリ。

中尊釈迦ノ左右ハ右ハ阿弥陀が釈迦ヲ頂ヘル像ヲ置キ左ニ達磨ノ尊上ニ立テル像ヲ置ケリ。

△大殿
① 釈迦　前に八宝を陣す
② 薬師　仝上
③ 金剛　仝上（天珠の化身）
（４）阿難
（５）迦葉
（３）金剛ニ誤ルベシ
（宝生如來あるべし）
⑥ 観音　十八阿羅漢

以上八箇ノ鬼ヲ八大怪ト称ス
（東西南北八潭柘寺ニヨル）
弥勒の後に韋駄天を安置す。

右手に傘を鉛直に樹て、左手を左腿にあてゝ鼠を摑み、右足に天狗の腹を踏え、左足をあげて青鬼をして之をかゝげしむ。

釈迦
薬師
金剛

右に右祖結跏趺坐、（右足上）、螺髪光り、鬚あし。

83　北京（55）臥佛寺（4）（五月一日）

天王殿內以彌勒佛為中心，周圍立有四大天王像和韋陀菩薩像。四大天王雕塑成手持法器或者動物、踏在妖魔鬼怪之上的形象。大雄寶殿則是以釋迦牟尼佛為中心來布置佛像。

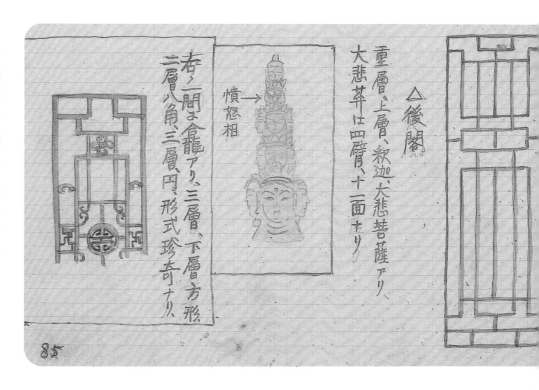

△後閣
重層、上層、釈迦、大悲菩薩アリ、大悲茊は四層臂、十一面ナリ

憤怒相→

右ノ二間ま倉籠アリ、三層、下層方形、二層八角、三層円、形式珍奇ナリ。

85　北京（57）臥佛寺（6）（五月一日）

文中的「茊」字為「等」的異體字。圖右半部分以及圖86中的榫卯細木窗格都是伊東在臥佛寺後殿所見。

45

86 北京（58）臥佛寺（7）（五月一日）

榫卯細木窗格樣式華麗，以冷色調為主體色，並配以豔麗的彩色。

88 北京（60）臥佛寺（9）（五月一日）

87
北京（59）臥佛寺（8）（五月一日）

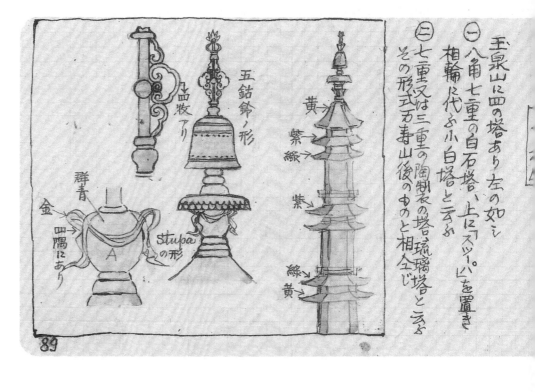

89
北京（61）玉泉山（1）（五月三日）

玉泉山中有涌泉，被稱作「天下第一泉」。因為此處為皇帝的御用水所在，所以沒有特別許可則無法靠近。

玉泉山に四の塔あり 左の如し

（一）八角七重の白石塔ハ、上に「スッパ」を置き相輪に代ふ、小白塔と云ふ

（二）七重又は三重の陶制衣の塔、琉璃塔と云ふ その形式万寿山後のものと相仝じ

五鈷鈴ノ形
品牧アリ
群青
金
四隅にあり
Stupaの形
A
黄
紫
緑
紫
緑黄

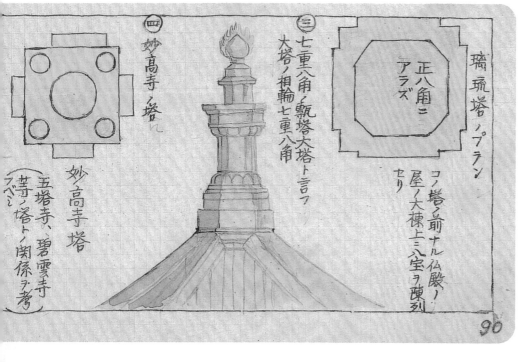

北京（62）玉泉山（2）（五月三日）

玉泉山上有一座宏偉的寶塔，名為玉峰塔，是乾隆帝欽定的玉泉山十六景之一——「玉峰塔影」。伊東在日志中記載，嚮導因為害怕被山下的人發現，所以一再催促伊東下山，最終只好放棄了登塔。

璃琉塔ノプラン

正八角ニアラズ

コノ塔ノ前ナル仏殿ノ屋ノ大棟上ニ八宝ヲ陳列セリ

七重八角ノ甎塔大塔ト言フ大塔ノ相輪七重八角

（三）

（四）妙高寺ノ塔

妙高寺塔（五塔寺、碧雲寺等ノ塔トノ関係ヲ考フベシ）

北京（64）玉泉山（4）（五月三日）

妙高寺塔的五座塔都是九輪塔剎的形式，應該是暹羅的風格。圖中的兒童畫像是伊東在玉泉山附近所作。

暹羅国塔ニ酷似セり

妙高寺塔の輪廓

前面

後面

○三四才の小児

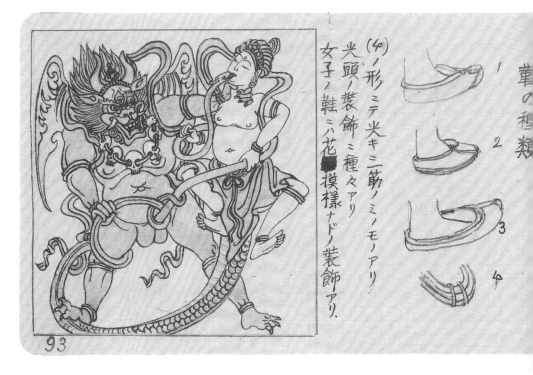

91 北京（63）玉泉山（3）（五月三日）

妙高寺相傳建於乾隆年間，因為雷擊致其焚毀，寺碑也遭遺失，所以沒有相應的史料留存。寺中寶塔為五塔形式，造型特異，塔刹九輪的風格也十分罕見。

93 北京（65）鞋的種類

鞋底是用多塊棉布疊成厚底，再用針線縫製而成。在中國，製作布鞋是女性必備的一門手藝。文中的「光」為誤記，應為「尖」。

94　北京（66）宗教（1）（五月三日）

伊東從在雍和宮修行的寺本婉雅處得知了很多關於中國宗教的知識。寺本原本計劃前往西藏，但計劃受挫之後留在了雍和宮修行。

○支那宗教（寺本氏談）

現今五派アリ（支那本部ダケニ）

禪　法眼宗
　　臨濟宗
　　潙仰宗
　　雲門宗
　　曹洞宗

北方ハ臨濟多シ

「ラマ八佛教ノ一種ナレモ佛教以外ニ置クヲ宜シトス

地藏經薬師經等ヲ用ユ

今ヤ滅セシモノ、中ニ行

華嚴宗
天台宗　八天台山ハ六分ラマナリ
淨土宗
　八五臺山ハ六分ラマトナリ
　モ禪ノ内ニ混セリ、

○八寶ハ（元來ラマ教ナレドモ禪ニモ混用ス）

① 輪　法輪あり
② 傘
③ 螺　法螺
④ 長　卍字あるべし
⑤ ポンペー（西藏語）罐、灌頂器

94

96　北京（68）宗教（3）（五月三日）

大黑天，原名摩訶卡拉，梵文中「偉大的黑色」的意思，是印度神話中濕婆的化身之一，掌管軍事和毀滅。文中的「徐州」為誤記，應為「敘州」，為四川省中部的城鎮。「夜叉」應為「夜叉」，「慘刻」應為「殘酷」。

支那ノ佛像

○大黑ハ「マハカラ」ニシテ夜叉ノ相ヲナシ、種々ナル形相ヲ示ス、極メテ慘刻ノ相アリ、

○四天王八日本ト形異ナレモ全ノ根源ナリ、

○永安寺塔前堂内ノ悪相ノ像ハ金剛ナリ

○交接佛婆羅門ヨリ來ル佛母ト訳ス
（男ヲ「アパ」女ヲ「アマー」ト訳ストスフ）宇宙ハ皆陰陽ヨリ成ルトスフ意ナルベシ、

紀元立前後龍樹出生後印度ニ女性崇拜教盛ナリ、コレ室寸ヨリ來リシモノナルベシ、

○藥師

○四川ヨリ陸路ニ重慶ニ行ケバ徐州ニ

高塔アリ

96

50

95 北京（67）宗教（2）（五月三日）

文中的「瞿栗」為誤記，應為「罌栗」。「ヲスルモナリ」應為「トスル
モノナリ」，意為「成為」。原文應為「形似罌栗的花」，成為西藏的特
產。文中四川省的「カテー」意為嘉定，今四川省樂山市。

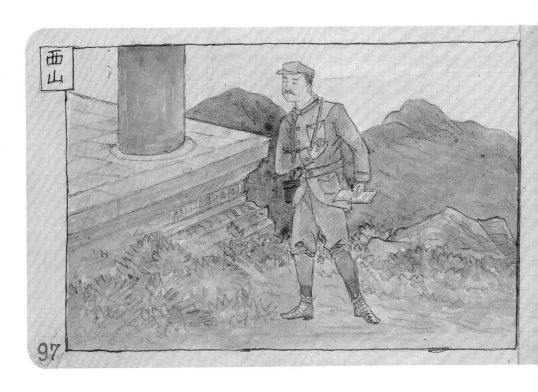

97 北京（69）西山調研時的伊東

這是伊東調研時所作的自畫像，小腿上打著緊緊的綁腿，攜帶著雙筒望
遠鏡。

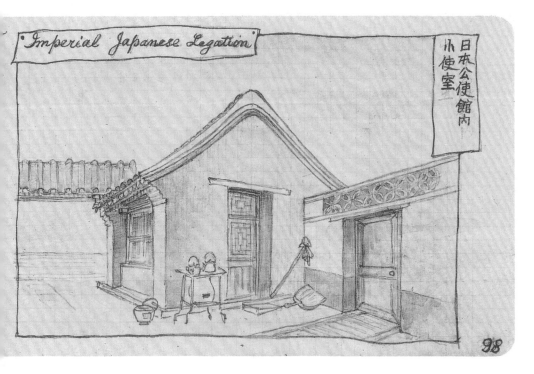

日本公使館內小使室

'Imperial Japanese Legation'

98

98　北京（70）日本公使館勤務室

一般來說，在房屋的山牆部分不會設置出入口，圖例是為了方便使用而進行的改造。

100　建築用語（1）（五月七日）

伊東在當日的筆記中寫道：「找來木匠詢問建築各部位的名稱，頓時恍然大悟。」

⑲ 支那建築用語

瓦口
大連言
非頭
小連子
椽子
佃板
排山
柱
花歷
秋門墙
標
瓜柱
椿
上坎
門扇
龍門
門鑽
二椿
方子佃板

100

99　燈的設計

伊東最得意的漫畫作品之一。圖中的中式器具、日本婦人以及小貓相映成趣。

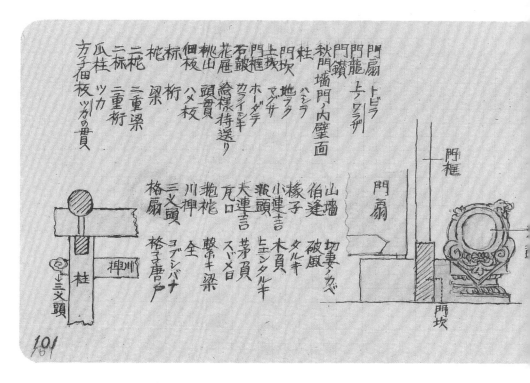

101　建築用語（2）（五月七日）

在當時中國的建築術語下，標記了對應的日語。

102 建築用語（3）（五月七日）

圖中右半部分的日本建築術語並沒有標記對應的中文。文中關於「八字牆」的介紹中，「針二」為誤記，應為「斜メニ」，意為「傾斜的」。

八双

勾欄　天井　雌瓦　牲瓦　煉瓦　敷瓦　礎　門

鳥衾
鬼瓦
窓
組物
大斗
巻斗
肘木
格天井

居室ノ各

大門、正門ナリ
影屏、正門ツキ当リニアル塀
腰房、才三門、傍ニアリ（応接室）
遊廊、才三門
東廂房、才三丙左右ニアリ
院子、中庭、
中厠、
八字墻　針二　アル袖塀
影壁　門前ノ障壁

門房、正門ノ傍ニアリ（交際室）
第二門、才三門
西廂房、犬房ノ前左右ニアリ
後照房、大房ノ後（待女室）
大房、主ナル建築

104 北京（72）八大處（1）（五月八日）

八大處指的是位於北京西郊的八所佛寺。靈光寺是八大處的第二處。靈光寺原建有八角十層的招仙塔，一九〇〇年八國聯軍入侵北京時被破壞。「灵」為「靈」的異體字。

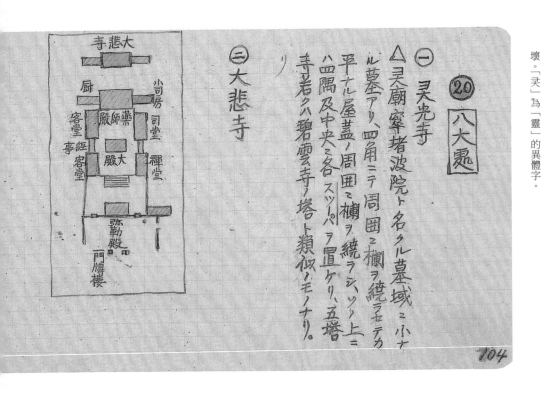

⑳ 八大處

(一) 灵光寺
△灵廟寧堵波院ト名クル基域ニ小サ
ル墓基アリ、四角ニテ周囲ニ欄ヲ
平ナル屋蓋ノ周囲ニ欄ヲ繞ラシツ、上ニ
八四隅及ビ中央ニ各スツパヲ置ケリ、五塔
寺若クハ碧雲寺ノ塔ト類似ノモノナリ。

(三) 大悲寺

103 北京（71）棚兒車（五月八日）

圖為伊東乘坐馬車前往西山的途中，經過藍靛廠時所作的寫生。所謂藍靛，是用蓼藍製成的一種染料。藍靛廠出乎意料的是一個非常熱鬧的地方。拉車用的牲口是一頭騾子。

105 北京（73）八大處（2）（五月八日）

大悲寺是八大處的第四處，舊名隱寂寺。大殿之前有兩棵相傳樹齡有八百年的古銀杏。伊東在筆記中寫道：「寺中有劉元所作的十八羅漢像，堪稱佳品。」

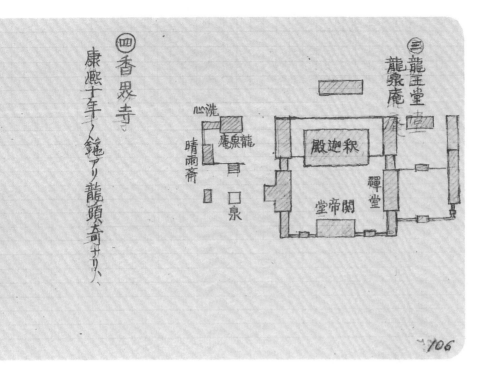

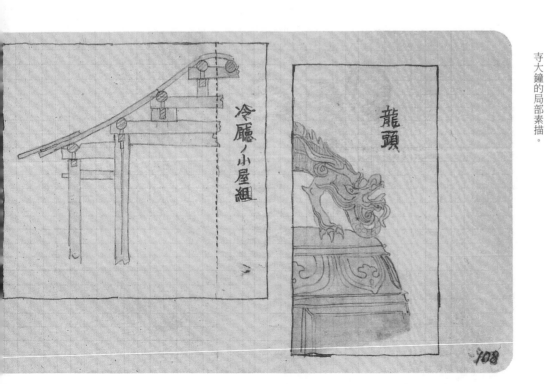

106　北京（74）八大處（3）（五月八日）

龍王堂為八大處的第五處，又名龍泉庵。傳說堂前的地下有龍棲息。此處有三眼清泉：上方被稱為甜水泉的涌泉池，泉水清澈適合飲用；中部為小方池子；下方建有大池。

108　北京（76）八大處（5）（五月八日）

香界寺後樓以東建有涼亭，供以納涼之用。從香界寺繼續沿山攀行一里余地則可到達山頂，此處有八大處的第七處：寶珠洞。寶珠洞內黑色石壁上嵌有很多白色卵石，該洞也因此而得名。圖右半部分為香界寺大鐘的局部素描。

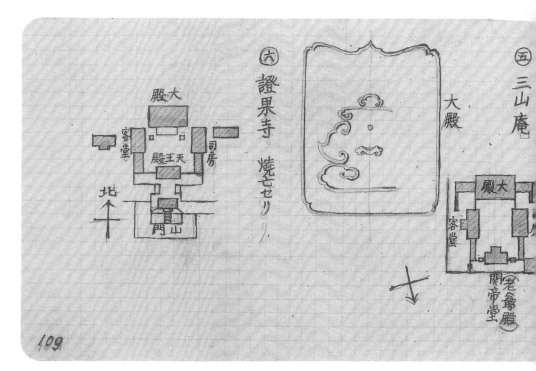

107

北京（75）八大處（4）（五月八日）

香界寺是八大處的第六處，位於八大處的中心，寺院規模宏大，布局整齊。寺廟相傳建於唐代，清朝乾隆年間在此設有行宮，是清朝皇帝避暑休憩之地。

109

北京（77）八大處（6）（五月八日）

三山庵是八大處的第三處，因位於翠微山、平坡山、盧師山交界處而得名。圖的中部所繪是三山庵大殿門上的襯板花紋。證果寺是八大處的第八處，位於盧師山。

110 北京（78）八大處（7）（五月八日）

長安寺為八大處的第一處，位於翠微山麓，又名「萬應長安禪寺」。長安寺的墓地和靈光寺的墓地一樣，都有著造型奇異的五塔式墓塔（見圖112右半部分）。

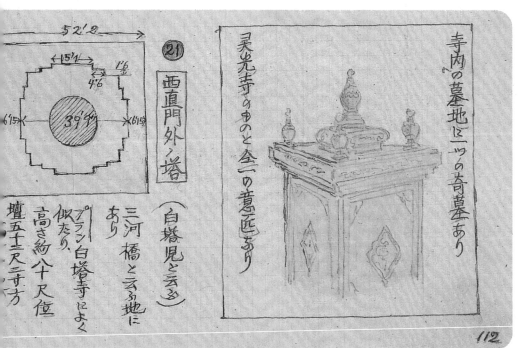

112 北京（80）八大處（9）／白塔（1）（五月八日）

西直門外有一處被焚毀的寺廟，其中殘留了一座白塔。寺廟和塔的建造時間都無從考究，根據塔的樣式推斷可能為元末明初時期。

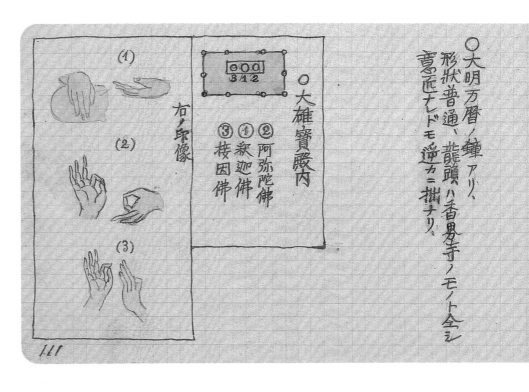

○大明万暦ノ鐘アリ、
形狀普通、龍頭ハ香男ノ香男ノ寺ノモノト全シ
意匠ナレドモ逆カニ拙ナリ、

○大雄寶殿内
③接因佛 ①釋迦佛 ②阿彌陀佛

右ノ印像
(1)
(2)
(3)

111 北京（79）八大處（8）（五月八日）
文中的「印像」即「印相」，意為佛教中的手印。圖中列出了大雄寶殿中佛像與手印的對應關係。

コノ塔階段様のモールデングの末端に鈎の如く突出を作れる八印度及後印度諸国に見らるべき様式あり、又全体の意匠は白塔寺と永安寺の中間に在るべく克實興味ある事實あり、

113 北京（81）白塔（2）（五月八日）
這座塔的塔基比較特殊，上部有五層臺座，下層雕有凹凸的裝飾石帶，轉角處立有凸起石角。這種樣式並不是西藏本地風格，中國其他地方也未見類似的風格。

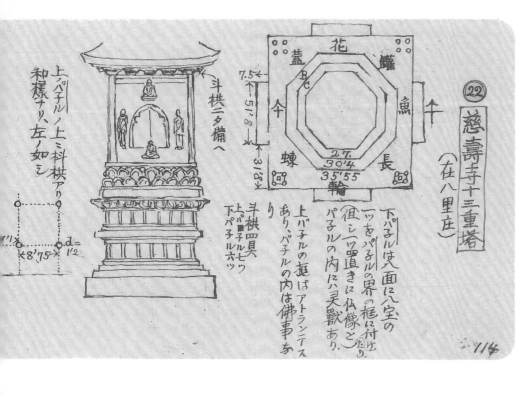

㉒ 慈壽寺十三重塔（在八里庄）

斗栱二タ備ヘ

7.5／51.8／3'8"
27.30'4.35'55

花蘿魚長蝉盖B C 個輪

上、パヂルノ上ニ三科栱アリ
和樣ナリ、左ノ如シ

∩7"∩
8'75" d=1/2

上、パヂルノ上ニ斗栱アリ
和樣ナリ、左ノ如シ

斗栱四具
上パ口子ル七ツ
下パヂル六ツ

下パヂルは式面に八宝の一ツをパヂルの界に框に付け
（但シ一ツ置きに仏像と）
パヂルの内に八灵獣あり。

上パヂルの框はパ口子ル
あり、パヂルの内は佛事あ
り、アトランテス

114

114 北京（82）慈壽寺塔（1）（五月十日）

慈壽寺位於阜成門外的八里庄，所以寺內的塔俗稱八里庄塔。寺廟已經焚毀，只殘留下一座孤塔。慈壽寺塔的建造年代並不明確，據傳是明朝萬歷四年（一五七六）。

△相輪　鎖父緣

佛像

モールヂング甚ダ
粗野見ニ足ラズ

各層飛えんタルキ一本置キニ風鐸アリ、
大明万曆丁亥年造ニ」と云ふ碑アリ、
二層目ヨリ十三層マデノ斗栱

116

116 北京（84）慈壽寺塔（3）（五月十日）

二層以上的頂部反覆採用了和第一層相同的形狀。仔細觀察塔剎，可以發現兩層的請花盒寶珠的樣式和天寧寺塔相同，但伊東在筆記中評價慈壽寺塔剎「較為細小」，原因應該是他當時所見的慈壽寺塔的塔剎有所殘缺。

60

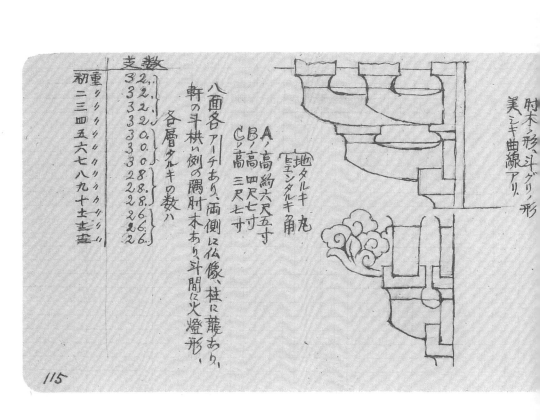

115

肘木ノ形、斗グリノ形
美ミキ曲線アリ

地タルキ丸
ヒエンタルキ角

A、高約六尺五寸
B、高四尺七寸
C、高三尺七寸
CBA

八面各アーチあり、両側に仏像、柱に藤あり、軒の斗拱い例の隅肘木あり、斗間に火燈形、

各層タルキの数八

支数							
重ク	3	2	2	2	2	0	0
	3	3	3	3	2	8	8
	2	3	4	0	8	6	6

初二三四五六七八九十十一十二

115 北京（83）慈壽寺塔（2）（五月十日）

塔的形式是遼金式，但是細節又體現出明代的工藝手法。據說該塔是仿照天寧寺塔所建，兩者的樣式確實十分相像。

117

勾欄ト蓮坐ト
宝尽(もし)

コノ蓮瓣ノ形音ナレ尾如意匠ニアラズ他ノモノニ比シテ優ルモノニアラズ

穹窿右ニ左ノ佛像、柱上ノ龍皆泥土ヲ以テ作ルテ天寧寺塔ノ如シ彼ニ比シテ優レリト云フベカラズ

頭貫、飛貫ニ複雑ナル装飾ヲ施セリ、

上ハ下ニナルモールヂング弱クシテ陰影ノ結果悪シ、

要スル九輪ハ上ニ著シク粗野タルヲ免レズ、要スルニ天寧寺ヲ摸シタルモノハ如キモ、彼ヨリ年代ノ後レタル丈ケ製作モ劣リタルモノト考ヘラル、大体ニ於テ彼是全ヶ全一ノ意匠ニ成ルモノトス。

117 北京（85）慈壽寺塔（4）（五月十日）

圖為欄杆上寶珠形望柱、尋杖、雲拱、癭項、盆唇、地栿、華板等各件的完整樣例圖。尋杖和盆唇之間雖然一般都留有縫隙，但是此處較為寬闊，盆唇是雕花華板。文中的「如意匠」為誤記，應為「好意匠」。

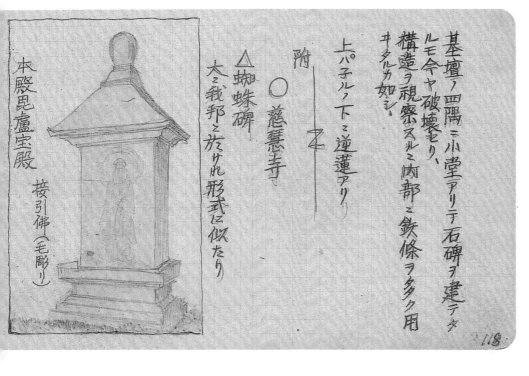

本殿毘盧宝殿

接引佛（毛彫り）

基壇ノ四隅ニ小堂アリテ石碑ヲ建テタルモ今ヤ破壊セリ、

横造ヲ視察スルニ内部ニ鉄條ヲ多ク用ヰタルカ如シ。

上ハパ子ルノ下ニ逆蓮アリ

附

○慈慧寺

△蜘蛛碑

太ニ我邦ニ於ける形式に似たり

118

118 北京（86）慈壽寺塔（5）（五月十日）

文中的「パ子ル」為誤記，應為「パネル」，意指建築物的平面圖。「蜘蛛碑」為北京慈慧寺附近所立的石碑，在日本也有很多相同樣式的石碑。

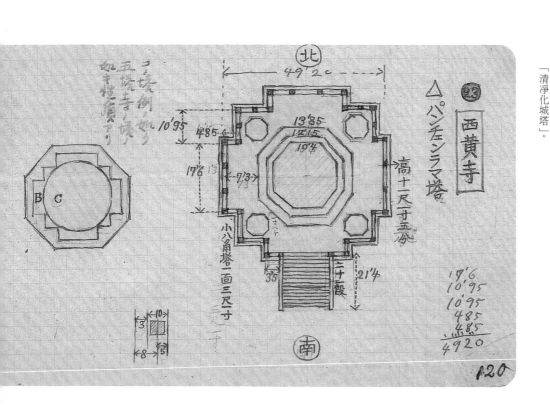

（北）

49'20

13'85
12'15
18'4

4'85

10'95

176'13

7'3

21'4

35

B C

23

西黃寺

△パンチェンラマ塔

高十二尺寸五分

小八角塔一面三尺二寸

三尺二寸

二十段

（南）

17'6
10'95
10'95
4'85
4'85
4920

120

120 北京（87）西黃寺（1）（五月十三日）

西黃寺班禪塔（パンチェンラマ塔）的由來是，清朝乾隆皇帝七十大壽時，六世班禪前往北京祝壽，居住在西黃寺時感染天花，最終圓寂於此。乾隆帝為供養六世班禪，在西黃寺中建衣冠石塔，並名之以「清淨化城塔」。

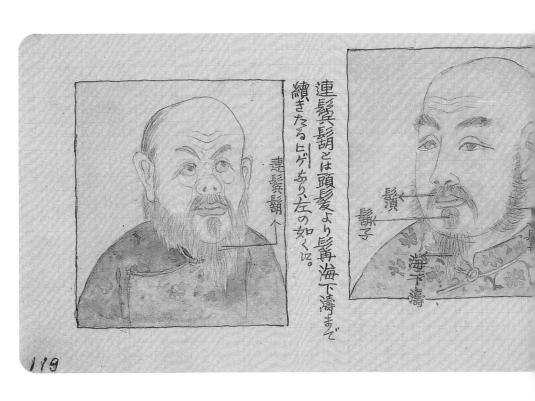

連髯影鬍とは頭髮より影再海下濤まで
續きたるヒゲあり左の如くに。

連髯影鬍 ←

鬍 ←
鬍子

海下濤

119 鬍鬚的名稱

鬍鬚的不同的部位都有著不同的叫法，比如說「髭」「髥」「鬚」等。圖為關於鬍鬚分類的漫畫，鮮活記錄了當時中國風俗的珍貴資料。

相輪

Aナル八角ノ基壇ヨリBナル層ヲ經テCナル
八角ノ基壇ヨリBナル層ヲ經テCナル塔身
トナルCナル塔身ハ甚ダトガくシクシテ豐滿ノ相
ナシCノ上ハDナル傾斜セル面アリ其ノ上ハ多
少ノカードビング的ナ手法アレドモ何處ヨリモ
見ヨリフナシ、
Dノ上ミEナル饅頭形アリ其ノ上ミGFノ二
重ノ層アリ、コノ層Bノ層ト全シブランナリ、
Eノ部細キミ過クルフヲ見ルベシ、
Gノ上ニ蓮座アリ十三輪ヲ冠ス、
ソノ上ニ饅金ノ水煙樣ノモノ寶珠樣ノモノアリ、
又左右二面ニ一種ノ饅金ノ裝飾下ガリ居レリ、
全體ノプロポーション面白カラズ、手法乾固ミシ
テ古代ノ如キ圓滿ノ相ナシ意匠ヒ右モ拙ト云
フノ外ナシ。

相輪

G
F
E
E
D

121 北京（88）西黃寺（2）（五月十三日）

塔基的臺座圍有如圖形狀的欄杆，中間是藏式的寶塔，四周立有經幢式的塔，形成了五塔的形式。五塔前後都建有漢白玉的牌坊。文中第一列末的「Cナル……」至第二列的「……層ヲ經テ」為前文的重複紀錄。

122

122 北京（88）西黃寺（3）（五月十三日）

清朝順治九年（一六五二），順治帝為厚迎五世達賴進京，建西黃寺作為其居所。

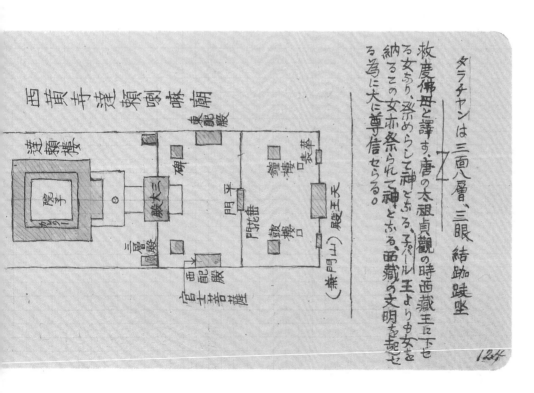

124

124 北京（90）西黃寺（5）（五月十三日）

達賴喇嘛廟。文中的「三面八層」為誤記，應為「三面八臂」，文中的「タラチャン」，中文為「多羅菩薩」，具體參見圖164。

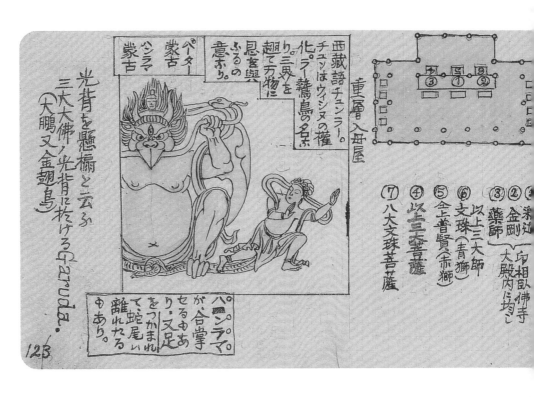

重層入母屋

西藏語チュンラー。
チュンはウィシヌの権
化。ラー鷲鳥の名。

ペーター蒙古
ハンラマ蒙古

恩惠興ふるの意あり。

光背を懸橱と云ふ
三大大佛ノ光背に於けるGaruda.
（大鵬又金翅鳥）

パンラマが合掌せるもあり・文足をつかまれて蛇尾ひ離れれる中あり。

⑦八大文殊菩薩
④以上三大菩薩
⑤全上普賢（赤獅）
⑥支殊（青獅）
以上三大師
③藥師
②金剛
① 釋迦　卯相臥佛寺　大殿内に均し

123

123　北京（89）西黄寺（4）（五月十三日）

唐代西藏的吐蕃贊普松贊干布（五八一～六四九）迎娶了唐王室的文成公主（？～六八〇）。拉薩的大昭寺保存著松贊干布和文成公主的畫像。文中的「恳」為「恩」的異體字。

官土菩薩即ち観音菩薩
卯相　結跏趺座

㉔東黄寺

蛇形劍　地珰拜
卯2.1.

東黄寺伽藍図

護法殿
仏殿
碑
華表
華表
鐘樓
大師殿大
鼓樓
殿王天
宮門
天王配置珰珞雲珠
瑳覊菩薩群殿老翁殿
張写勘仏殿

125

125　北京（92）東黄寺（1）（五月十三日）

西黄寺與東黄寺相連並立，被稱為「雙黄寺」。東黄寺大殿的木柱柱頭上有類似於雕花正心拱的雕刻裝飾。大斗的樣式並不是純漢式的，而是在藏傳佛寺可以看到的工藝手法。

126
北京（93）東黃寺（2）／黑寺（1）（五月十三日）

「clearstory」是建築用語，意為寺院等的屋頂採光高窗。

東黃寺三大師殿
重層四注屋脊ノ中央ニ「スツーパ」を置く。

㉕ 黑寺（實福院）

鎖

大殿重層、上層入母屋 Clearstory
ヨリ光線ヲ取ル工夫アリ、尤モ新奇ナリ。
妻飾一面白シ
三宝殿單層入母屋
各宇順治年間建立

126

128
北京（95）雍和宮（3）（五月十三日）（上承圖31）

此日，伊東來到雍和宮進行實地調研。文中第一列的「儲君」意為「皇位繼承人」。第十一列中的「左レバ」應為「サレバ」，意為「因此」。

㉖ 雍和宮

雍和宮ハ雍正帝ノ諸君タリシ年ノ宅址ナリシヲ其後
ラマ教ノ寺トナシタルモノナレバ純然タル佛寺トハ云ヒ難
シ、即チ今雍和宮ト名ツル一宇ハ古ヘ一宇ナリシナラ
ミヱテ、其好ノ諸殿堂及ヒ二ツノ鐘鼓両楼ノ如キハ
後世ノ附加セリトス。
西発ラツケニ抱キシラマ教ノ殿堂モ
式モ雍和宮ノ如キニアラス、其ノ形式ハ屋廿五尋ミレ
テ所ニミ宅アリ、重層圓ラナス、下ニ八雑金ニアリト上ヨ
リ佛堂トス、タタクハ下ミテ少シ廣カリ九五四角形ノ
モノナリトス。
左レバ菫寺、黑寺菫寺ノプラシハ即チ支那化セル
ラマ教伽監ミニテ西発ノモノニ異ナリ、雍和宮ハ
尚ケ宮殿ヲ殘シテ支那化セル伽監トナセルモ
ノナリトス、フペシ、コレ雍和宮ノプラシカ菫寺ト
ハ異ナル所以ナリ。

○雍和門　即チ天王殿ニシテ、弥勒、四天王及立ヲ歐天アリ
○雍和宮即チ大殿　ニハ、、、、
○永佑殿即ケ　コレニ八、、三尊ヲ安シ
コノ寺ハ日本ノ奈良朝時代ノ伽藍ノ如ク今日ニテ
モ宗教大學ノ如キ觀アリ

128.

127 北京（94）黑寺（2）（五月十三日）

鐘樓的斗拱採用雙斗的樣式，日本是從鎌倉時代開始，而中國早從漢代就出現了實例，近代的建築中也能看到其蹤影。圖中大斗的斗口設計比較有特色。

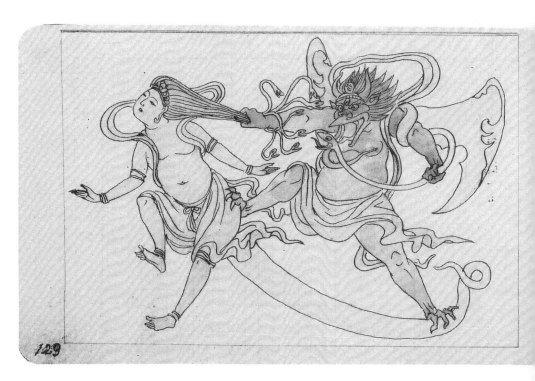

129 戲畫

雍和宮為雍正帝即位前的居所。建於康熙三十三年（一六九四年），於雍正三年（一七二五）改稱雍和宮，乾隆九年（一七四四）正式改立為廟宇。此畫為伊東所作之戲畫。

○雍和宮平面之則

130

130 北京（96）雍和宮（4）（五月十五日）

圖130至圖133，原為一張完整的平面圖，記錄了雍和宮中軸線以西的部分。日記中記載，實地測量花費了五月十五日、十六日兩天完成。照泰門有著三座屋頂，上覆金色琉璃瓦，是一座宮殿式的大門。鼓樓對面立有鐘樓。雍和門原是雍親王府的正門，後改為天王殿，裡面供奉了彌勒佛和四大天王的塑像。

132

132 北京（98）雍和宮（6）（五月十五日）

永祐殿（圖右上）在雍王府時代是寢殿，裡面供奉了三尊佛像。法輪殿的平面布局為十字形，屋頂設有五座上置寶塔的小閣，形成了五塔的樣式。這裡是舉行各種法會的場所，殿內供奉著藏傳佛教格魯派（黃教）創始人宗喀巴大師的塑像。

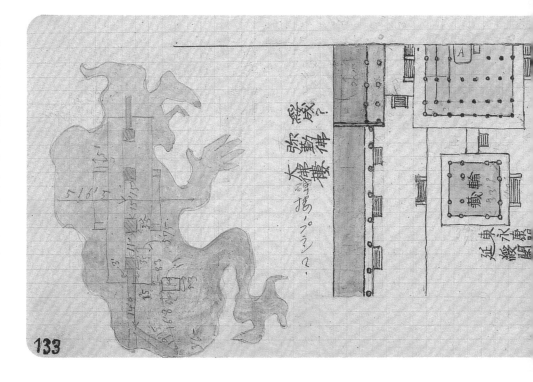

131

133

131 北京（97）雍和宮（5）（五月十五日）

中心的四體文碑亭（圖131右上）立於乾隆五十七年（一七九二），其上使用滿、漢、蒙、藏四種文字記錄了藏傳佛教的起源以及在乾隆年間的盛況。碑亭以北是雍和宮，相當於大雄寶殿。

133 北京（99）雍和宮（7）（五月十五日）

「輪藏」位於延綏閣。沿著中軸線與之對稱的位置處有永康閣。兩閣都由飛虹天橋連通到圖中「A」的部分，也就是萬福閣。萬福閣是一棟重簷歇山頂的大型建築，閣內供奉著一尊用白檀香木雕刻而成的彌勒佛立像。閣後建有綏成樓。

134 北京（100）雍和宮（8）（五月）

文中的「殘酷ナルナル」為誤記，應為「殘酷ナル」，意為「變得殘酷」。

△戒壇堂
重○ニシテクリーアストリーより光を採る。

△西配殿
本尊釈迦
衣紋高なり

ラマ教ニハ俗眼ヨリ見テ淫猥、残酷ナルナル相多シ、又極端ナル怪相異相アリ、蓋シ土民ノ極メテ未開幼稚ナルヲ証明スベキナリ、
仏像ノ種類ノ多キコ実ニ驚クベシ、多クハ幽晦ミシテ不可解、
法会ニハ大ナル喇叭、銅鑼、鼓、笛ヲ用フ、現今北京ニ行ハル、婚葬ノ式儀モ多々ラマ的ノ行儀ヲ有スルカ如シ、
要スルニ今日ノ清国ノ文物ヲ解スル上ニ於テラマ教ヲ研究スルハ尤モ必要ニシテ且ツモ趣味ニ富めるものあり とす。

134

136 北京（102）雍和宮（10）（五月十五日）

「喇嘛教」是藏傳佛教的俗稱，「喇」意思是「上」，「嘛」意思是「人」，直譯為「上人」。藏傳佛教是一種顯密融合的佛教派別，起源於七世紀中期，即松贊干布在位期間。

日本	蒙古語	西藏語
一	Nigga—ニッガ	Chag—チャッグ
二	hair—ハイル	Nih—ニー
三	Koloppa—コロッパ	Sung—サン
四	Trob—トロッブ	Shih—シー
五	Taba—タバ	Ugga—ウッガ
六	Jwerga—ジェルガ	Chuck—チャック
七	Talla—タルラ	Fung—トゥン
八	Nehma—子ーマ	Chatt—チャット
九	Isso—イッソ	Cuh—クー
十	Allaba—アッラバ	Ju—ジュ
		日本語音に近シ

△garuda
ウィシヌは牛ニ乗ル、種々ノ形ヲ現スハ鳥モ其一ナリ、コ仏ジヤイナ教ニ専ライ信セラル、蛇如キ毒虫ヲ喰ヒ、シバが戦ふ時ニこの鳥を先きに用ひたり

△喇嘛
ハ元来純正ナル大乗教ナリ、後チパルニ行ハレタル女神崇拝教ヲ入レ、又西藏固有ノ宗教（妖術ノ如キモノ）ヲ加味シテ全ク隋落セリ、日本ノ眞言ニ似タル法ヲ修スルモ元来禅ト全シ性質ナリ。

136

雲緣
地上藍下緣
雍和宮に於ける十二因緣ノ図
周囲には十二處ヲ画ク
貪鶏
瞋蛇
痴豚
A
日　月
天上
畜生　人間
　　　羅修
鬼餓
地獄
生
死

135

135 北京（101）雍和宮（9）（五月十五日）

「十二因緣」又稱「十二緣起」，闡明了緣起的十二個環節，是佛教的中心思想，也是解釋如何減少人生苦惱的緣起理論代表。

雍和宮ノ鐘
大明成化二十年九月吉日製ノ銘アリ
鐘ノ撞キ様日本ト丈ニ異ナルヲ見ヨ

137

137 北京（103）雍和宮（11）（五月十五日）

從照康門而入，鐘樓在東，鼓樓在西。每日清晨鳴鐘黃昏擊鼓，用以報時。圖中的「日本ト丈ニ」為誤記，應為「日本ト大イニ」，意為「鐘的撞錘樣式和日本差異很大」。

雍和宮僧正服

藏帽

138

138 北京（104）雍和宮（12）（五月十五日）（下接圖159）

圖中所繪的是做法事時身著法衣的藏傳佛教僧人。僧人身披稱為「打嘎母」的褶皺斗篷，頭戴帶有流蘇的帽子。

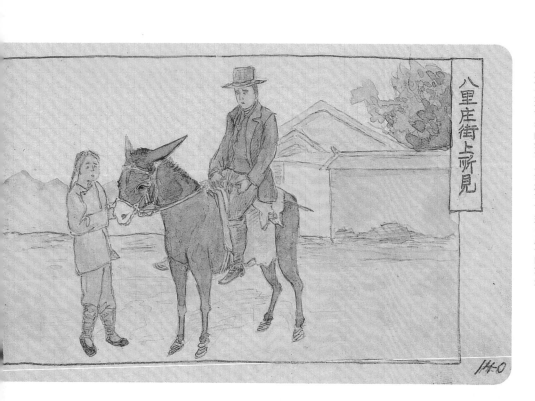

八里庄街上所見

140

140 北京（105）八里庄街頭所見（五月十五日）

八里庄是慈壽寺的十三層塔所在地。圖中騎驢者是翻譯岩原大三，這是伊東在前往岫雲寺（潭柘寺）途中所作的寫生。

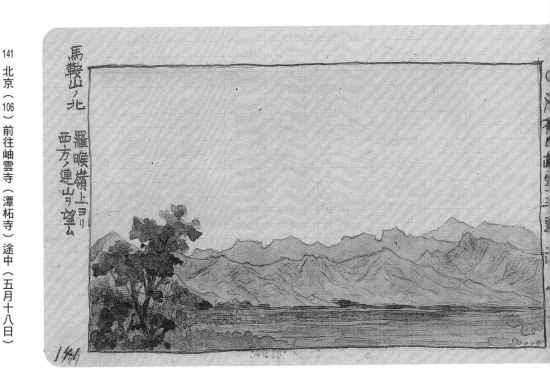

小尺五尺ノ一步ヲトレ三百六十步ノ一里トす、

$$\frac{360}{1800} = 1$$

故に一里は 日本の五町に

$$5.$$

當る

清尺二樣あり、大尺は裁縫に用ひ小尺は

木匠尺あり大尺は小尺より五分長く

小尺八尺を一仭とあすとて云ふ（？）尋も合シ

一步は日本の所謂二步あり、二尺五寸を一尺

とす、二足を一步とす、

139

139 清國的度量衡

木匠，日語中稱為「大工」。中國清代小尺中的「二里」根據地域不
同，長度也有所區別，但基本上相當於日本明治時期「二里」的八分之
一到七分之一。

141 北京（106）前往岫雲寺（潭柘寺）途中（五月十八日）

烈日下徒步翻越山嶺，終於到達馬鞍山南邊的羅睺嶺頂峰。涼風徐徐，
稍作休憩，向西邊眺望，連綿不斷的重山疊巒映入眼簾之中，此景真可
謂奇拔峻峭。

馬鞍山ノ北
羅睺嶺上ヨリ
西方ノ連山ヲ望ム

141

△觀音殿(1)（咸豊）
遼金ノ遺物ト稱スレモ尔來二回ノ大修理ヲ加ヘ古式ヲ存セズ現在ノモハ咸豊年間ノ修理ニカカル。

内部ノ装飾ハ梁ノ色彩及模様ハ中和殿、保和殿ト全ク同意味ナリ、只ニコレヨリモ粗ナルクミ、鴟ノ工絶ト稱スレモ矢張リ普通明代清代ノモノニ仝シ

仏像見ルニ足ラズ十八羅漢ノ画像アリ佳ナリ嘉靖年中鋳造ノ鐘アリ、

斗栱八大斗可ナケレド、モ見ルベシ和様ナリ、妻ハ煉瓦ニテ張リツメタル斗リ。

入母屋ナリ。

㉗ 岫雲寺（潭柘寺）律宗

△文珠殿（観音殿ノ東ニアリ）(2)

142 北京（107）岫雲寺（潭柘寺）（1）（五月十八日～十九日）

潭柘寺觀音殿內斗拱的斗部相當大，而且斗上沒有斗口，而是鑿以斜面，拱的大部分都沒入了大斗之內。

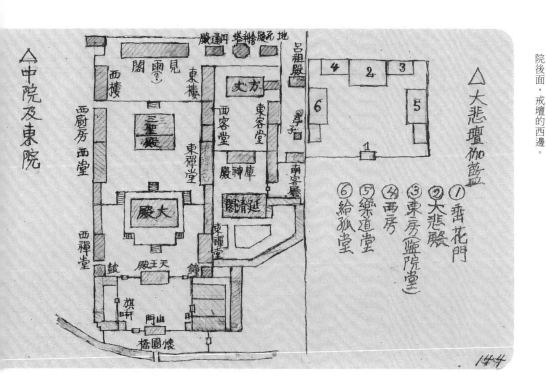

△大悲壇伽藍
①香花門
②大悲殿
③東房（臨院堂）
④西房
⑤樂道堂
⑥給孤堂

△中院及東院

144 北京（109）岫雲寺（潭柘寺）（3）（五月十九日）

據傳潭柘寺的前身始建於晉代，民間有「先有潭柘，後有幽州」之說。幽州是北京的古稱。該寺的規模甚是宏大。大悲壇位於潭柘寺西院後面，戒壇的西邊。

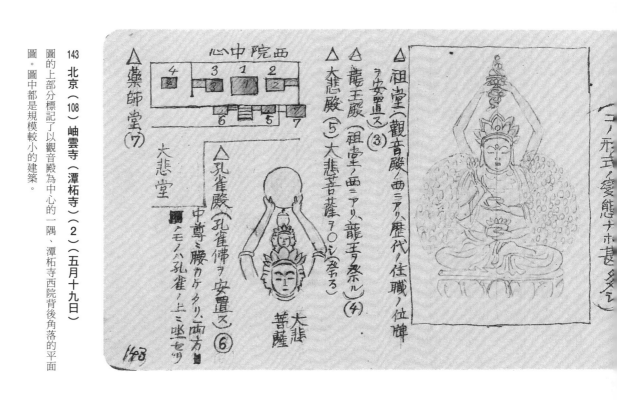

△祖堂（觀音殿ノ西ニアリ、歴代ノ住職ノ位牌ヲ安置ス）（3）

△龍王殿（祖堂ノ西ニアリ、龍王ヲ祭ル）（4）

△大悲殿（5）大悲菩薩ヲ○シ祭ル

（ニノ形式ノ變態ナルベシ）

心中院西

△藥師堂（7）

大悲堂

△孔雀殿（孔雀佛ヲ安置ス）（6）

中尊ミ腰カケタリ、両方

ニモノハ孔雀ノ上ニ坐セリ

大悲菩薩

143　北京（108）岫雲寺（潭柘寺）（2）（五月十九日）

圖的上部分標記了以觀音殿為中心的一隅、潭柘寺西院背後角落的平面圖。圖中都是規模較小的建築。

Sの所空隙をあらわす

天王殿扉

△西院伽藍

武壇

摺巖壇

東配房

西配房

南殿

呂祖殿　リュウソ殿

東客堂

南客堂

西客堂

145　北京（110）岫雲寺（潭柘寺）（4）（五月十九日）

圖左下部分的呂祖殿位於潭柘寺東院的東邊。中庭設有一座流杯亭，亭內鑿有彎曲盤旋的石槽，用以「曲水流觴」。

○西院伽藍

△戒壇②

三間四方、母屋三間三成石壇ヲ備フ、形式粗野ニ
シテ雍和宮ニ及バザルコト遠シ、單層、切妻（普通）
ノ見葺ニテ棟ナシ

○楞嚴壇（5）

下層八角上層円形淺グ金円頂、
五間三面、釈迦ヲ祭ル

△後單一房（1）
△東客廳（3）
△西客廳（4）
△東配房（6）
△西配房（7）
△廊（8）
廊房（9）

○中院伽藍

△三聖殿、十二因縁ノ図アリ、雍和宮ノヨリ粹ナリ
本尊阿弥陀佛、宜德ノ鐘アリ、
前堂後堂ヨリ成ル前後ニ棟ヲ取リタリ
前ヲ演殿トニヒ後ヲ三聖殿ト云フ

△大雄宝殿（康煕再建）
内外陣繁キ梁ノ下面ニ幾何學的ノ模様アリ、
本ニ毎ニ其意匠ヲ異ニス、手法色彩共ニ見ルニ
足ルベキモノアリ、
内陣ノ大梁ニハ中和殿保和殿ニ類似ノ手法アリ、
各所ノ模様凡テ多少見ルベキモノアリ。

146

148　北京（113）岫雲寺（潭柘寺）（7）（五月十九日）

文中的「東司」、「架房」、「俗人的中廁」都是指如廁的場所。現在一
般都稱「廁所」。第十一列應為「去まで言うに足らず」，意為「臨到
離去之時還沒有談夠」。

○東院伽藍

△延清閣
△大庫神殿
△方丈
△舍利塔（白塔にて例の西藏式あり）あり
△円通殿地藏殿寺あり
其外堂宇猶ホ多シ、
別に離れて関帝廟ノ一廊あり、

岫雲寺伽藍ハ配置ノ完備セル点に於テ
殆ント無比ナルベシ、戲レ尼箇々建築の價
値い去ふに足らず、道ふに足らず
古式を存するも皆無あり、明代ノモノハ少レ
アルカ如シ

戒壇は春か冬に授戒を行ふ時に用あるより、楞嚴
楞嚴戲ハ拜する斿あり、
經藏ハ別に存せス
東司ト云フ字ヲ用オスレテ架房ト唱ヘ居レリ、
即チ俗人の中廁なり。

（壇は）

148

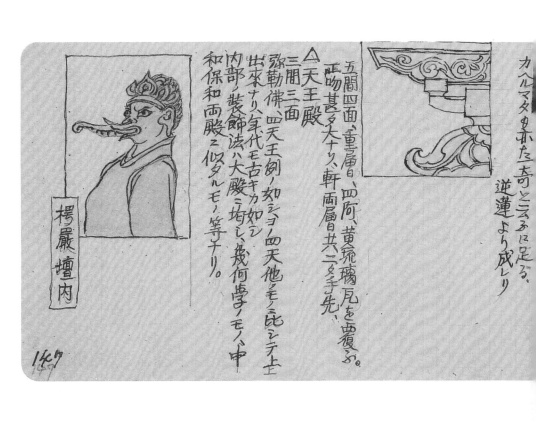

カヘルマタ亦た古可とこ入ルに足る。
逆蓮より成レリ。

五間四面、重層目、四阿、黄琉璃瓦を要覆ふ。
正吻甚タ大ナリ、軒両層共二タ手先、
△天王殿
三間三面
弥勒佛、四天王例ノ如シヨリ四天他ノモノニ比シテ土
出來ナリ、八年代モ古キカ如シ
内部ノ装飾法ハ大殿ニ均シ、幾何學ノモノ中
和保和両殿ニ似タルモノ等ナリ。

楞嚴壇内

147
北京（112）岫雲寺（潭柘寺）（6）（五月十九日）
文中的「カヘルマタ（蟇股）」意為中式建築的「駝峰」，是斗拱和樑之間的一種裝飾部件。

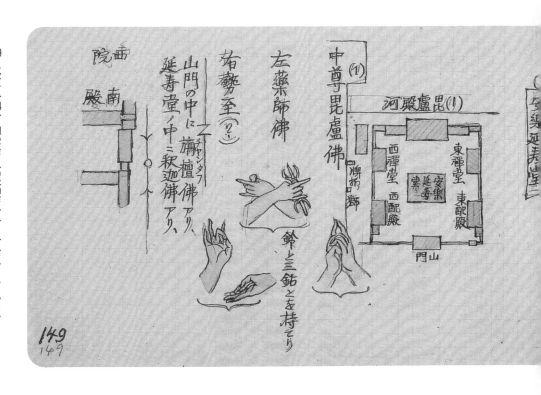

中尊毘盧舍佛（1）
河殿盧毘（1）
左藥朱師佛
右勢至（？）
山門の中に旃檀佛アリ、
延壽堂ノ中ニ釈迦佛アリ、

西院　南殿

東禪堂　東配殿
西禪堂　西配殿
安樂延壽堂
獅絡繡
山門

鈴と三鈷とを持てり

149

149
北京（114）岫雲寺（潭柘寺）（8）（五月十九日）
安樂延壽堂位於山門之外，山道以東，背靠河流。這裡是僧人退休後的住所，環境非常幽僻清靜。

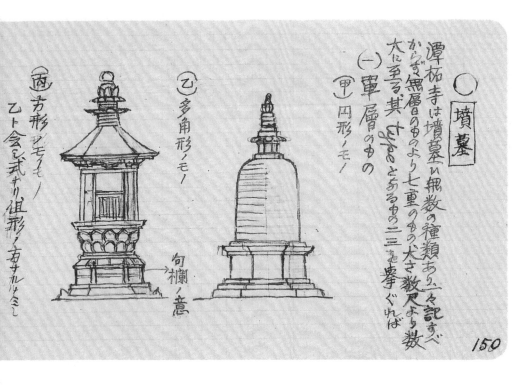

○墳墓

潭柘寺は墳墓に無数の種類あり、各記すべからず、無層のものより七重のもの大に至る、其大さ数尺より数

（一）單層のもの

（甲）円形ノモノ

（乙）多角形ノモノ

句欄ノ意

（丙）方形ノモノ
乙ト会シ式ナリ、但形ノ有サルモノ

150 北京（115）岫雲寺（潭柘寺）（9）（五月十九日）

寺廟前方有一片平地，其上立著形式各異、大小不一的墓塔，是金至元明清各時期僧人的墓碑。圖左半部分中的「乙ト會シ」應為「乙ト同シ」。「句欄」同「勾欄」。

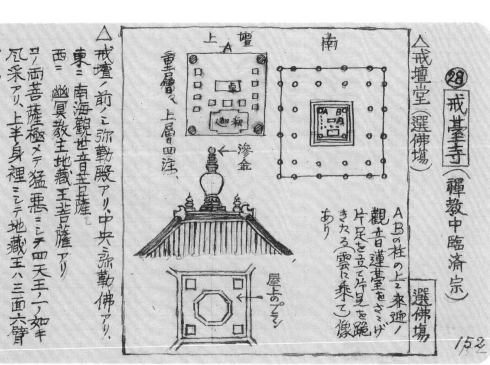

㉘戒臺寺（禪教中臨済宗）

△戒壇堂（選佛場）

上壇　Ａ

南

選佛場

渗金

屋上のプラン

ＡＢの柱の上ニ来迎ノ観音蓮華堂をささげ片足を立て片足見ユ跪きたる（雲に乗ッ）像あり

重層の上層四注、

△戒壇ノ前ノニ弥勒殿アリ、中央弥勒佛アリ、
東ニ南海観世音菩薩、
西ニ幽冥教主地蔵王菩薩アリ、
両菩薩極メテ猛悪ニシテ
気采アリ、上半身裡ミシテ地蔵王ハ三面六臂アリ。

152 北京（117）戒臺寺（1）（五月二十日）

戒臺寺位於西山馬鞍山麓，相傳始建於唐朝武德五年（六二二）。寺中戒壇建於遼朝道宗年間。寺廟沿著山體斜面布局，寺中心往東則是戒壇堂。文中的「上半身裡」為誤記，應為「上半身裸」。

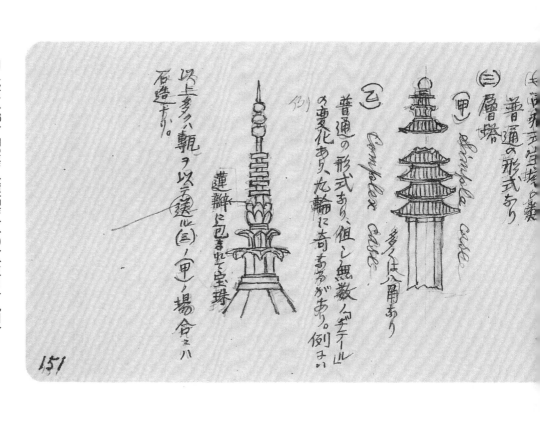

151
北京（116）岫雲寺（潭柘寺）（10）（五月十九日）

墓塔的建造年代不同，造型也多種多樣。此處聚集了歷代僧人墓塔，所以是非常理想的實物研究資料。墓園內樹木眾多，環境濕潤，安詳寂靜。文中的「甄ヲ以テ送ル」為誤記，應為「甄ヲ以テ造ル」，意為「使用磚建造」。

153
北京（118）戒臺寺（2）（五月二十日）

戒臺堂又稱選佛場，是一座四角重簷的建築，屋頂如圖152所繪，呈現五塔的形式。內部設有用漢白玉製成的三層戒壇，作為受戒的場所。第四列中「特チ者ハ」為誤記，應為「持チ物ハ」，意為「所持的東西」；「隆魔杵」、「降摩杵」應為「降魔杵」。

154

154　北京（119）戒臺寺（3）（五月二十日）
千佛閣位於面對山門的大雄寶殿之後，是一棟宏大的建築。如果登閣而上，所眺之處必為絕景。文中的「格井井」為誤記，應為「格天井」。

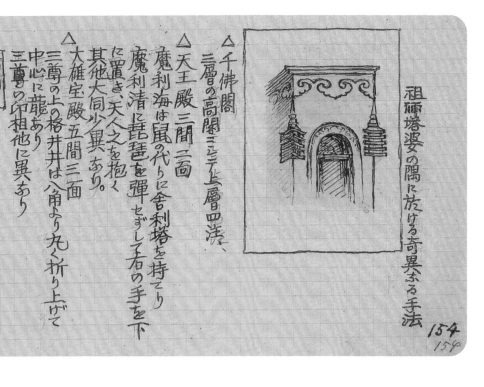

祖師塔婆の隅に於ける奇異なる手法

△千佛閣
三層の高閣三ミテ上層四法、

△天王殿三間二面
魔利海は鼠の代りに舎利塔を持てり
魔利清に琵琶を彈せずして右の手を下
に置き、天人之を抱く
其他大同少異あり。

△大雄宝殿五間三面
三尊の上の格井井は八角より丸く折り上げて
中心に龍あり
三尊の印相他に異あり

阿閦
釋迦
阿弥陀

154
154

156

156　北京（121）戒臺寺（5）（五月二十日）
「大雄寶殿」是中國佛寺對中心建築的稱呼。斗拱上的斗一般是立方體形狀，又稱作「升」。

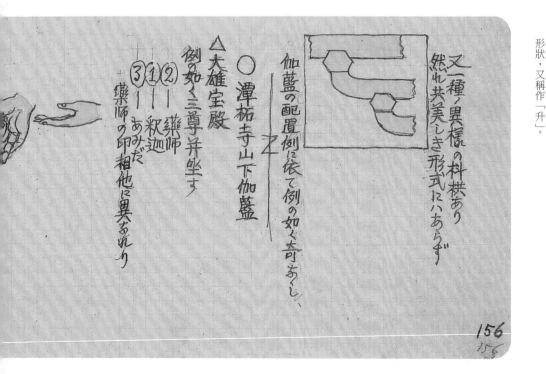

又「一種ノ異様ノ」の科栱あり
然れ共美しき形式にはあらず

伽藍の配置例に依て例の如く奇あくし、

○潭柘寺山下伽藍

△大雄宝殿
例の如く三尊並坐す
(3)(1)(2)
薬師　釈迦　あみだ
薬師の印相他に異あれり

156
156

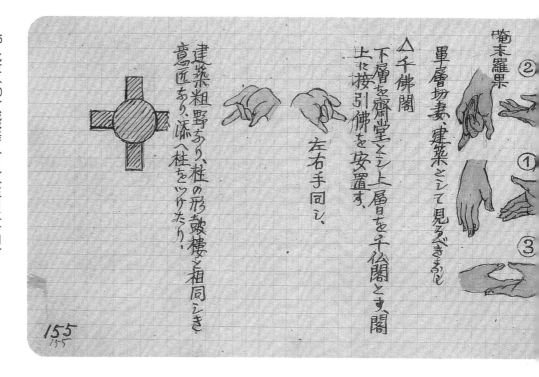

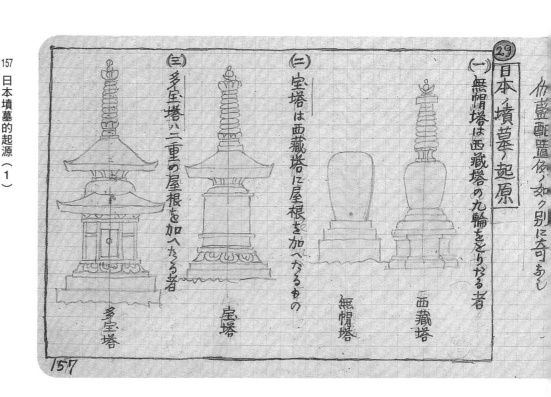

158　日本墳墓的起源（2）

「墓表」一般也稱作「墓標」。圖中最左部分應該是摘自伊東前一年調查時所作的筆記。

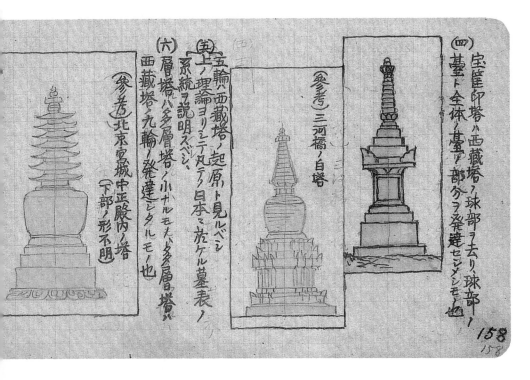

（四）宝篋印塔ハ西藏塔ノ球部ヲ去リ、球部ノ
墓ト全体ノ臺ノ部分ヲ発達センメシモノ也

（参考）三河橋ノ白塔

（五）五輪、西藏塔ノ起原ト見ルベシ
其上ノ理論ヨリシテ凡テク日本ニ於ケル墓表ノ
系統ヲ説明スベシ

（六）層塔ハ多層塔ノ小ナルモ、大ハ多層塔ハ
西藏塔ノ九輪ノ発達シタルモノ也

（参考）北京宮城中正殿内ノ塔
（下部ノ形不明）

158

160　北京（123）雍和宮（14）（五月二十三日）

圖左半部分為香爐的頂部，工藝手法和天王殿中香爐相同。花蕾的造型和垂花門上的垂花有著異曲同工之妙。

光桁頭貫間の
飾用
色彩同上

法輪殿内　香炉ノ一部

香炉ノ一部

160

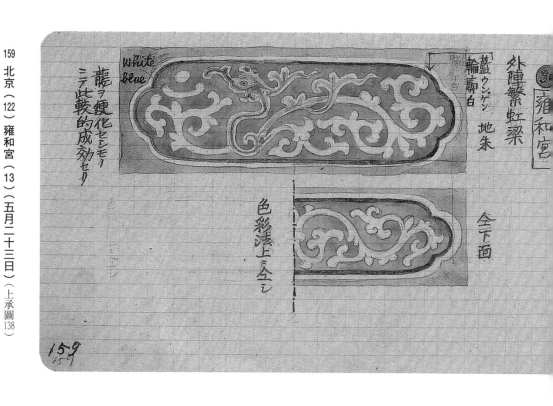

159
北京（122）雍和宮（13）（五月二十三日）（上承圖138）

此圖較為特別，橫樑中間繪有梵文的佛教箴言，這是藏傳佛教寺廟中特有的彩畫。「虹樑」是樑的一種，呈向上拱曲的樣式。文中的「繁虹樑」為誤記，應為「繁虹樑」。

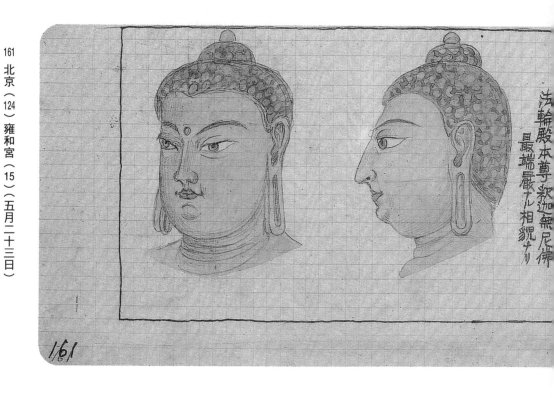

161
北京（124）雍和宮（15）（五月二十三日）

圖為釋迦牟尼佛本尊像，其左為燃燈佛，其右為彌勒佛，現仍保存在寺內。

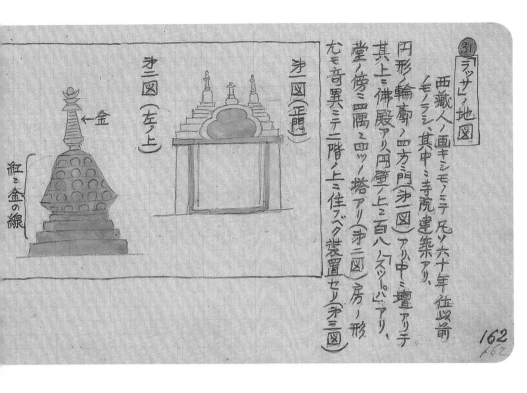

162 北京（125）雍和宮（16）拉薩地圖（1）（五月二十三日）

西藏人將拉薩的地圖描繪在雍和宮的壁畫上，伊東將其中感興趣的部分
復描了下來。圖中的「第一圖」指的是圖164中的「門」。

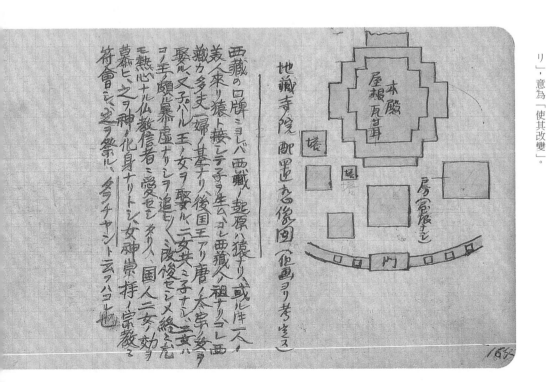

164 北京（127）雍和宮（18）拉薩地圖（3）（五月二十三日）

圖右半部分的平面圖是伊東經考證所作。文中的「地藏寺院」應為
「西藏寺院」；「慕虛」應為「暴虐」；「愛セシタリ」應為「變セシメタ
リ」，意為「使其改變」。

163 北京（126）雍和宮（17）拉薩地圖（2）（五月二十三日）

「第一圖」中門的頂上建有寶塔，這是一種被稱作「過街塔」的建築樣式。北京北部南口的居庸關就是現存的一座過街塔，然而現在只剩塔座，頂上的塔已無存。

165 北京（128）警務學堂官舍（4）（五月二十六日）（上承圖34）

「影屏」指的是遮擋視線的屏風，上面多著以文字或圖畫，用於大門內的屏障。圖為側面的博風板。

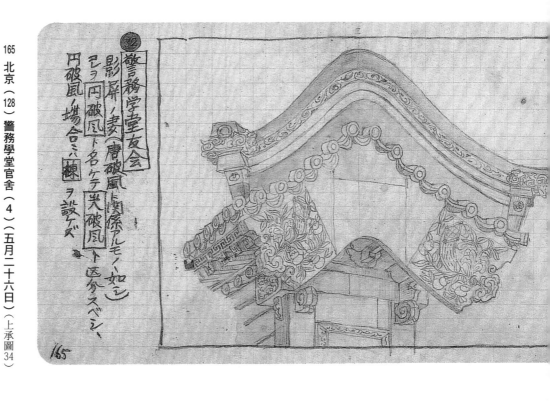

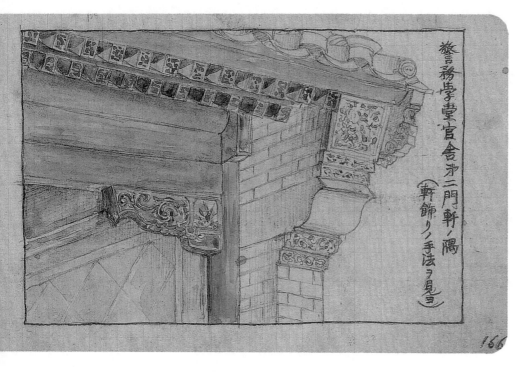

警務學堂官舍ノ第二門軒ノ隅
（軒飾リノ手法ヲ見ヨ）

166 北京（129）**警務學堂官舍（5）**（五月二十六日）

傳統中式宅邸中，從大門進入向左轉，通常可以看到位於宅邸中軸線上的廳堂前院（中庭）的門。這個門稱作「第二門」。然而圖中的建築中，第二門並不位於宅邸的中軸線上。

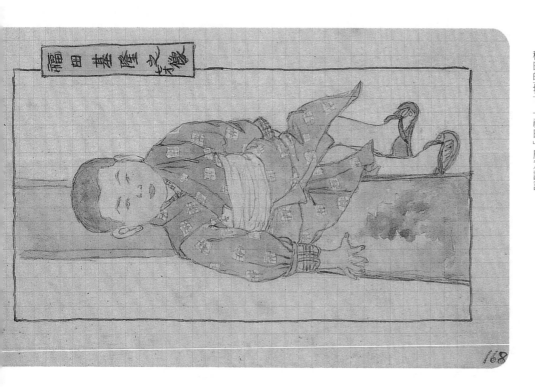

福田基隆之肖像

168 北京（131）**福田君畫像**（五月二十六日）

圖為伊東在警務學堂官舍內所作。同日的日記中寫道：「看上去非常可愛，因此畫了下來。」根據伊東日志，「福田君」應該是警務學堂教官稻田的孩子，「福田」應為誤記。

86

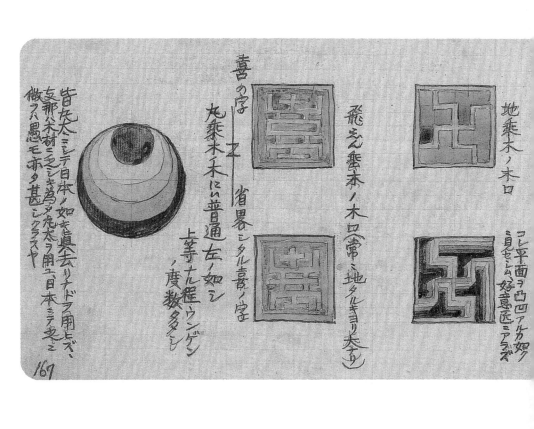

167 北京（130）警務學堂官舍（6）（五月二十六日）（下接圖170）

椽的頂端上描繪著文字，多為「壽」字。圖左邊的圓椽繪著一組上端相切的圓形，每一層圓形與下一層之間都塗有暈染彩色，這是一種典型的中式風格。文中的「真去り」即「心去り材」，意為「邊材、樹心周邊的木材，俗稱白皮、白標」。「甚シクラスヤ」為誤記，應為「甚シカラスヤ」，意為「不甚、非常」。

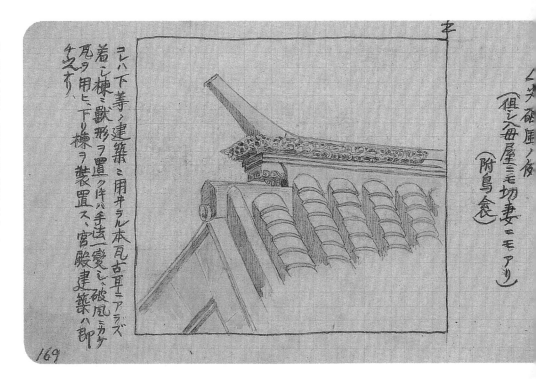

169 北京（132）民居的屋脊端頭（五月）

民居的屋脊頂端多如圖中所示的沒有雕花的樸素形狀，在中國稱為「清水脊」。文中的「古耳」同「のみ」，意為「器物上可鑲嵌東西的下凹部分」。

87

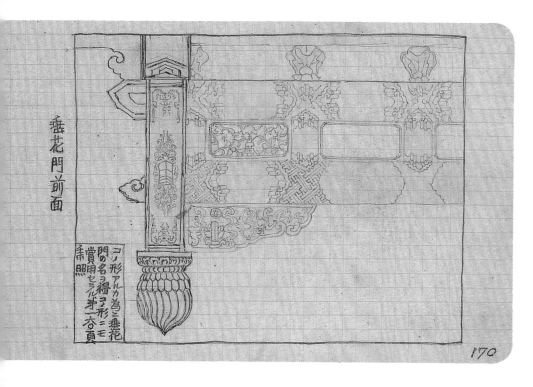

170　北京（133）**警務學堂官舍（7）**（五月二十六日）（上承圖167）

圖中向下垂吊著如同花蕾形狀的裝飾稱為「垂花」。垂花門多用於宅邸的第二門，或者院落內部的門。

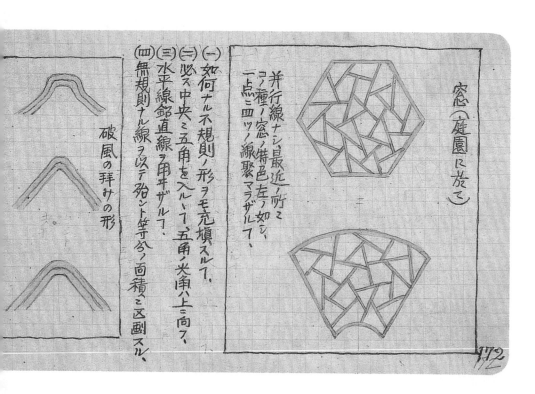

172　北京（135）**警務學堂官舍（9）**（五月二十六日）

庭院內建築上的窗戶樣例。不規則的線條組成冰紋狀的榫卯細木窗格，這應該是從冰塊裂紋中得到的靈感。

171 北京（134）警務學堂官舍（8）（五月二十六日）

展開的卷軸造型的圍牆。圖中的圍牆雖然只有一個簡單的門，但是實際上還存在著造型各異的門、鏤空花紋的圍牆以及各式各樣的窗戶，其造型多變讓人瞠目結舌。文中的「ワザシラシキ」為誤記，應為「ワザトラシキ」，意為「有意為之、精心設計」。

173 北京（136）白雲觀（1）（五月二十八日）

白雲觀是道教兩大教派（全真派和正一派）中全真教的祖庭。元代時長春真人丘處機就居住於此處的長春宮。丘處機去世後，其弟子在此修建道院，名之為「白雲觀」。明末此觀焚毀，康熙四十五年（一七〇六）重建。

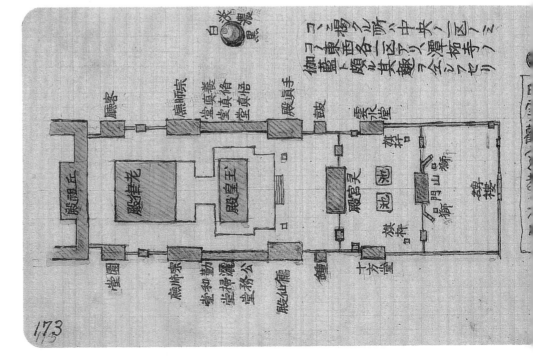

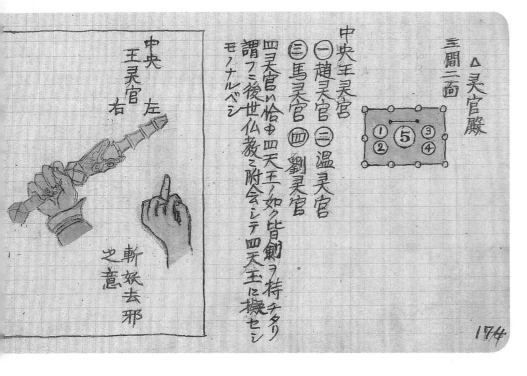

174　北京（137）　白雲觀（2）（五月二十八日）

圖中「灵」為誤記，應為「靈」；「謂フニ」為誤記，應為「思フニ」，意為「我認為」。

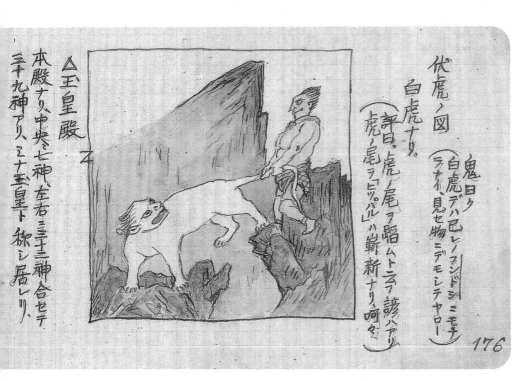

176　北京（139）　白雲觀（4）（五月二十八日）

伊東的日記中記載，白雲觀中有一位喜愛日本且「通文達理」的道士，盛情接待了伊東一行。他對建築也有著濃厚的興趣。

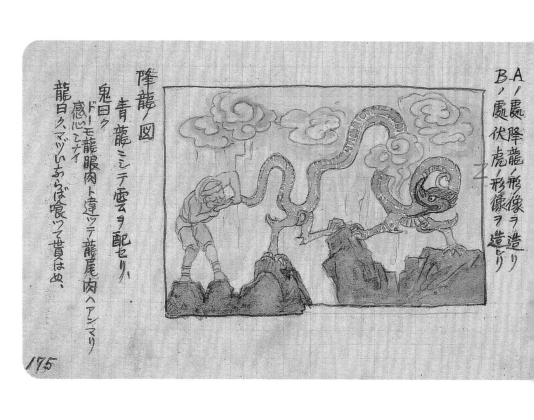

降龍ノ図

青龍ミシテ雲ヲ配セリ

鬼曰ク
ドーモ龍眼肉ト違ッテ龍尾肉ハアンマリ
感心セナイ

龍曰ク、マヅいあらば喰ツて貰はぬ、

A ノ處、降龍ノ形像ヲ造リ
B ノ處、伏虎ノ形像ヲ造リ

175 北京（138）白雲觀（3）（五月二十八日）

「降龍」為筆誤，應為「降龍」。《降龍圖》為伊東最為傑出的漫畫作品之一，而在靈宮殿內也有一幅降龍伏虎圖。圖中「A」、「B」所指不明。「龍眼肉」是一種熱帶水果的名稱。

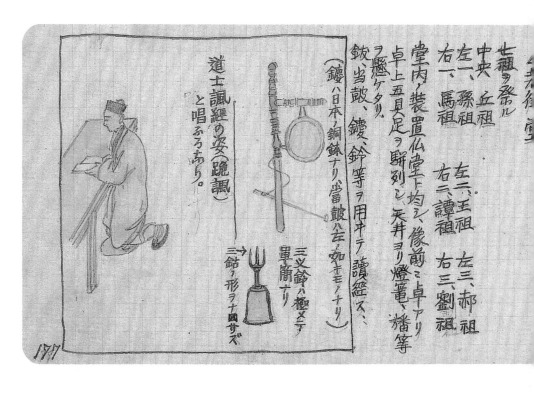

道士諷經の姿（跪誦）
と唱ふるあり。

（鍍ハ日本ノ銅鉢ナリ當磬公会ノ如キモノノナリ）

三鈷ノ形ヲ ナ圖サズ

三叉鈴ハ柄ヲ以テ
軍簡ナリ

鈎当皷、鑁鈴等ヲ用ヰテ讀經ス、

七祖ヲ祭ル
中央、丘祖
左一、孫祖
右一、馬祖
左二、玉祖　左三、郝祖
右二、譚祖　右三、劉祖

堂内ノ装置仏堂下均シ、像ノ前ニ卓アリ
卓上五具足ヲ駢列シ、天井ヨリ燈籠、幡等
ヲ懸ケタリ、

177 北京（140）白雲觀（5）（五月二十八日）

老律堂又名七真殿，用於供奉全真教的七位真人。堂後為丘祖殿，殿內供奉著長春真人的塑像。長春真人名為丘長春（丘處機）。他在成吉思汗的支持下，讓道教的勢力不斷擴大。

91

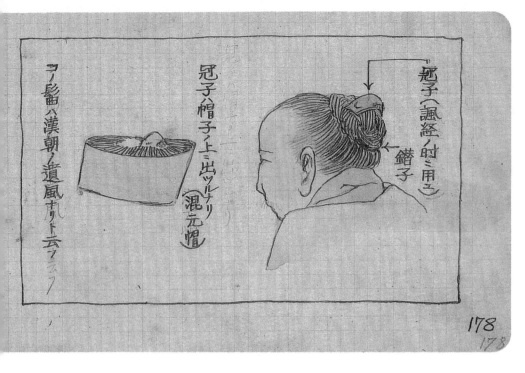

178　北京（141）白雲觀（6）（五月二十八日）

道士的冠、帽、髮型都可以追溯到中國的上古時代。所謂「混元」，是道教中對天地開闢、萬物起源的說法。

图中文字：

冠子（諷経ノ時ニ用ユ）

簪子

冠子ハ帽子ノ上ニ出ツルナリ

混元帽

コノ髷ハ漢朝ノ道風ナリト云フ

178
173

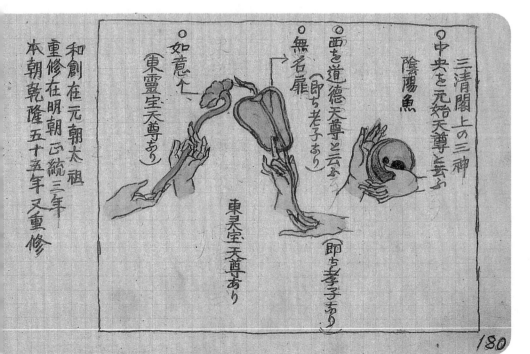

180　北京（143）白雲觀（8）（五月二十八日）

三清閣收藏了各種珍貴的道教文獻，其中明朝正統年間所編的《道藏》五千三百五十卷被稱作「第一寶」。除此之外，觀內的老子石像被稱為「第二寶」，《松雪道德經》石刻為「第三寶」，統稱「觀藏三寶」。

图中文字：

三清閣上の三神

中央を元始天尊と云ふ

陰陽魚

西を道德天尊と云ふ（即ち老子あり）

無名扉

如意

（東靈宝天尊あり）

東灵宝天道あり

即ち孝子あり

和創在元朝太祖

重修在明朝正統三年

本朝乾隆五十五年又重修

180

92

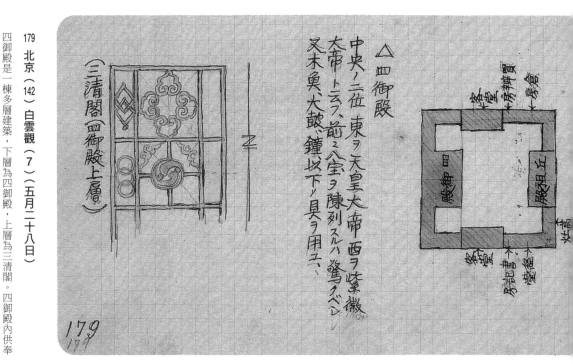

△四御殿
中央ノ二位、東ヲ天皇大帝、西ヲ紫微大帝トス、前ニ八宝ヲ陳列スルハ驚クベシ、又末奥ニ大皷、鐘以下ノ具ヲ用ユ、

（三清閣（四御殿上層））

179
179

（八観アリ）
玉清觀、呂祖祠、呂公堂、円眞勸
關帝庙、呂祖宮、眞武庙、円通觀
ナドアリ。

△山門ノ斬太吉あり
斗栱商用せず

緑茶藍、白、順次
心黒
左右ハ
ウンシン

諷
跪
叩

181

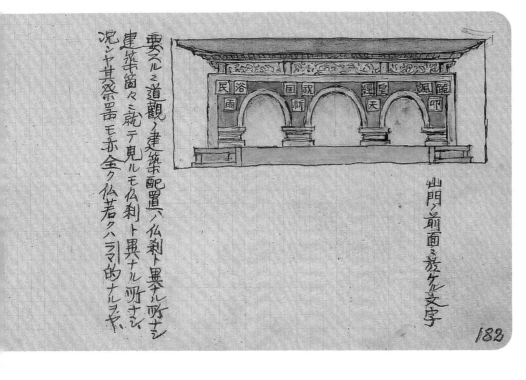

山門ノ前面ニ彫ケル文字

要スルニ道観ノ建築ノ配置ハ仏刹ト異ナル所ナシ
建築箇々ニ就テ見ルモ仏刹ト異ナル所ナシ
況シヤ其祭器モ亦全ク仏若クハラマ的ナルヲや

182 北京（145）白雲觀（10）（五月二十八日）

如今白雲觀的山門處掛有「中國道教協會」的牌子，是中國道教的中心。山門牆壁為灰色，圖中門上的文字如今已不復存在。

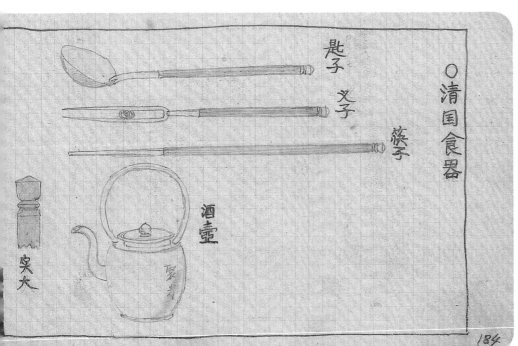

○清国食器

匙子　叉子　筷子　酒壺　実大

184 中國的餐具

「匙子」在日本稱為「さじ」・「叉子」在日本稱為「フォーク」・「筷子」則稱為「箸」。圖左邊的「實大」指的是筷子頭部，比起日本的筷子，中國的筷子比較長。

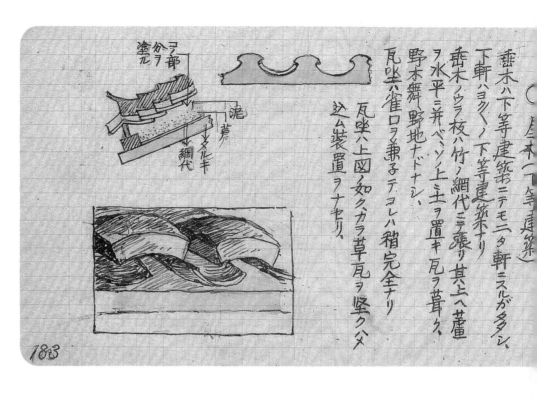

183 北京（146）民居的屋頂（五月）

「二夕軒」意為「重簷」，是指房屋的椽分為上下兩個部分，上部為飛簷椽，下部為簷。

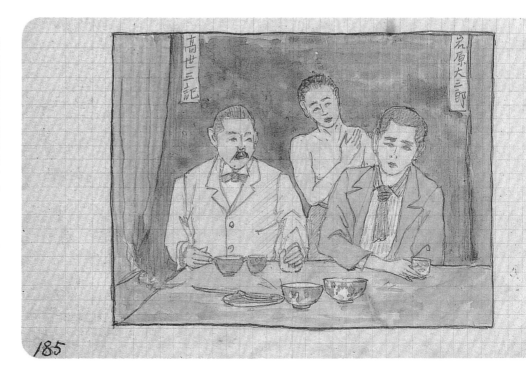

185 高瀨和岩原的畫像（五月）

圖右為翻譯岩原大三（時稱大三郎），圖左為日本公使館的高瀨（伊東日記中記為高世），也是伊東到達北京後給予各種照顧的人。岩原畢業於日本外國語學校中文系，是伊東前一年進行故宮調研就結識的好友。

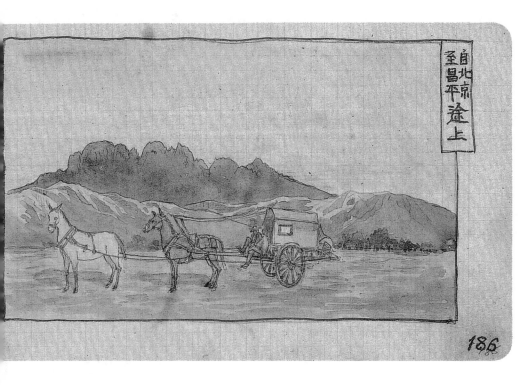

自北京至昌平途上

186

186　北京前往昌平的途中（六月一日）

伊東進行「山西試行」時乘坐馬車前往張家口。馬車是一種沒有彈簧的堅固交通工具，裡面可以安適乘坐兩人。圖中描繪著伊東和岩原坐在馬車內，橫川和宇都宮驅趕著驛馬，仆從挑擔著行李的一行人趕路的情景。

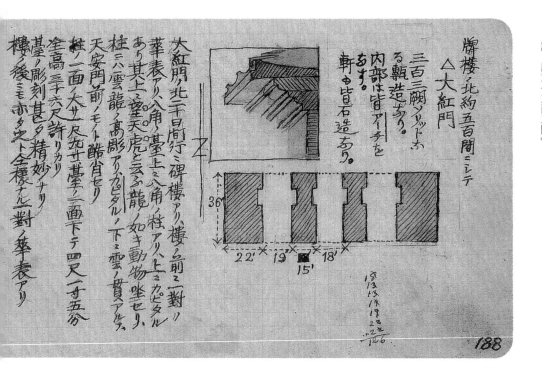

188

188　十三陵（2）（六月二日）

大紅門是陵區的正門。「華表」也稱作「華標」，是立於建築物入口處的高大立柱，以作為標示。文中的「カピタル」意為「capital」，柱子的頭部。「二十日間」為誤記，應為「二十二間」。「三百三闕」為誤記，應為「三面三闕」。

96

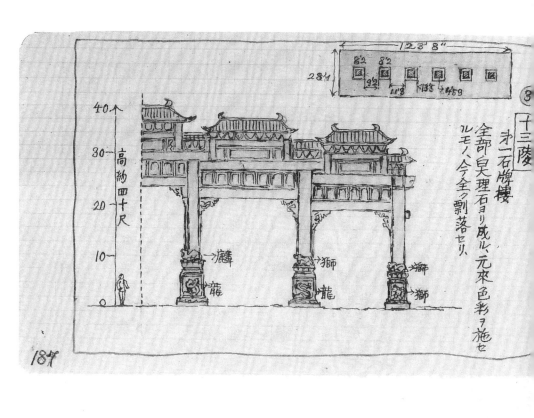

187 十三陵（1）（六月二日）

從昌平往北五里，可以看到一座石製的大牌樓。牌樓各部分的雕刻都十分出眾，代表著明代工藝的巔峰。這是明代皇帝墓葬群的第一道門，其內埋葬著明代十三位皇帝及皇後，所以俗稱「十三陵」。

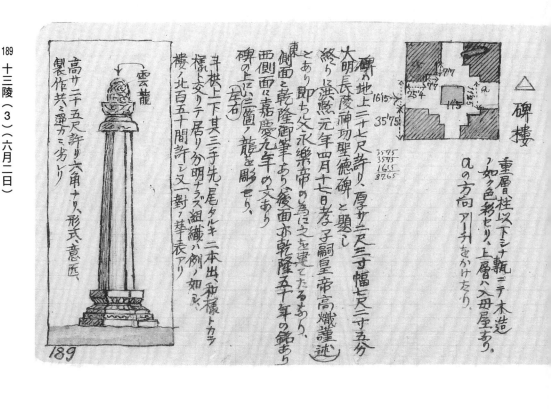

189 十三陵（3）（六月二日）

碑樓（碑亭）往北約一百七十間之處立有一對如圖所示的華表。伊東在日記中評價道：「這對華表比起碑樓前所立的一對華表，做工上遠不可及。」

190　十三陵（4）（六月二日）

穿過牌樓，可以看到道路兩旁排列了許多石像與石獸。文中的「華表」指的是圖189中的華表；「第七坐像」為誤記，應為「第七坐象」。「闕」指的是宮殿、陵墓前的門或牌坊等建築，文中的「闕」有兩根立柱之間距離的意思。

192　十三陵（6）（六月二日）

「楹」是一種計量單位，表示兩根立柱之間的距離。文中的「恩」為「恩」的異體字。

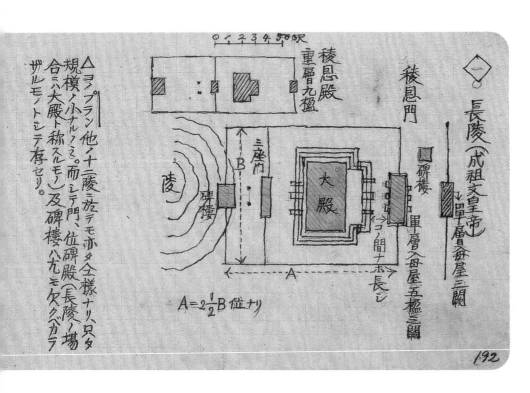

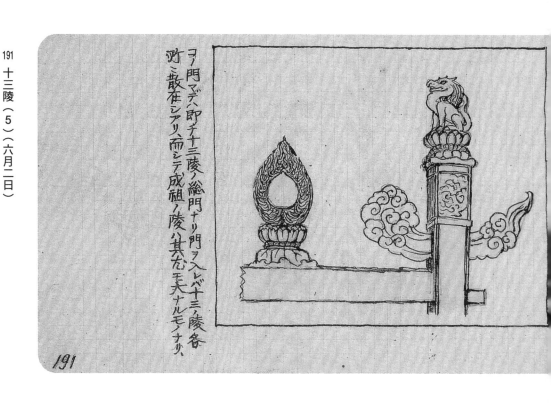

191 十三陵（5）（六月二日）

圖為一座石門的上部雕刻。到此門為止都是十三陵前導部分，門後就是所謂「冥界」。在這裡可以看到被木柵圍起來的皇帝陵墓，星星點點地分布在天壽山麓上。

ヨリ門マデハ即チ十三陵ノ総門ナリ門ヲ入レバ十三陵各浙ニ散在シアリ、而シテ成祖ノ陵ハ其尤モ大ナルモノナリ、

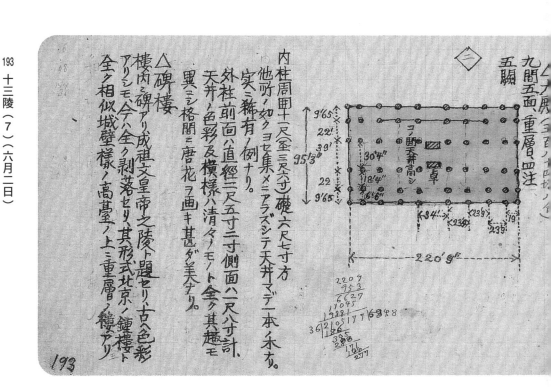

193 十三陵（7）（六月二日）

「大殿」在日本稱為「拜殿」，中央安置著牌位。殿內粗大的立柱用楠木製成。殿後的小山丘是明成祖的墳墓，墳前並沒有墓碑一類的標志物，這一點和日本的古墳比較類似。

九間五面、重層、四注
五間

内柱周囲十（尺至三尺八寸）礎六尺七寸方他ノ如クヨセ集メニアラズシテ天井マデ一本ナリ、実ニ稀有ノ例ナリ。
外柱前面八直径二尺五寸二寸側面八二尺八寸計、天井ノ色彩及横様八清々ノモノト金々其趣モ異ミシ格間ニ唐花ヲ画キ甚ダ美ナリ。

△碑樓
樓肉ニ碑アリ成祖文皇帝之陵ト題セリ、古ヘハ色彩アリシモ今ハ全ク剥落セリ、其形式北京ノ鍾樓ト全々相似城壁様ノ高臺ノ上ニ三重層ノ樓アリ

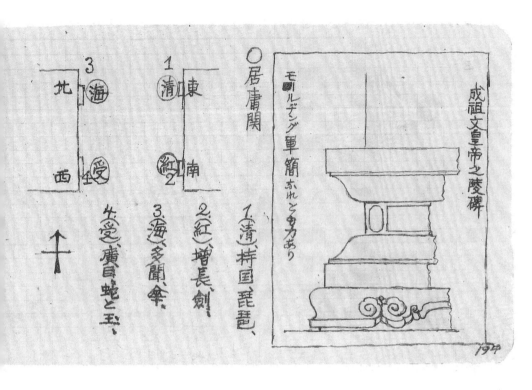

居庸關（1）（六月三日）

居庸關位於從河北平原通往北方山脈的險要峽谷，是元代時建立在交通咽喉處的過街塔式關門之一。現存部分為過街塔主建築（雲臺），雲臺上原立有三座寶塔，現已無存。

196 居庸關（3）（六月三日）

圖左的銘文刻於明朝正統年間，記述了雲臺上塔被毀之後修建的重修的事情。這座佛殿是雲臺上塔耗時五年進行重修的，又於清朝康熙四十一年（一七〇二）焚毀。第二列中的「精傚」為誤記，應為「精緻」。

195 居庸關（2）（六月三日）

雲臺的牆壁上保有元代的石刻，用漢文、西夏文、維吾爾文、蒙古文、藏文以及梵文等六種文字雕刻出《陀羅尼經》全文。文中的「摩利海」、「摩利青」、「摩利受」、「摩利紅」即「多聞天王」、「持國天王」、「廣目天王」、「增長天王」這四大天王。

197 居庸關（4）（六月三日）

圖右的銘文是《陀羅尼經》漢文版本的結尾部分。四大天王的上方東西兩邊各有五尊坐像，然而其名稱難以判明。圖中的手印比較特殊，常出現在藏傳佛教中。

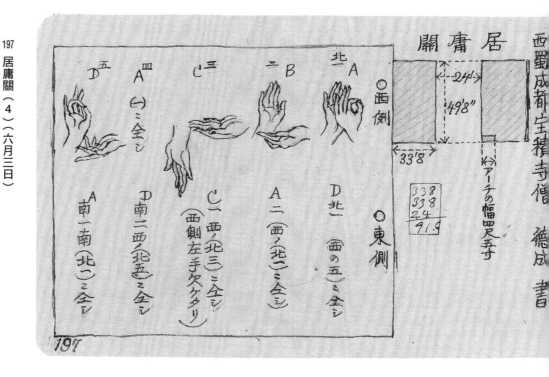

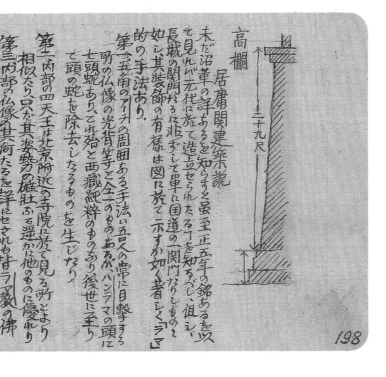

高欄

二十九尺

居庸関建築不詳

未だ沿革の詳あるを知らずと雖至正五年の銘あるを以て見れば元代に旗て造立せられたるを知るべし、但シ長城の関門なるに非ずして軍に国道の一関門なりとものの如し、其装飾の有様は図に於て示すが如き者とくラマ的の手法あり。

第一五角のアーチの周囲ある手法い五尺の常に目撃する明の仏像の光背笠等と全く一のものあるが、バンラマの頭に七頭蛇あり、これ殆と西蔵純粋のものなり、後世に至りて頭の蛇を除去したるものを生じたり。

第二内部の四天王は北京附近の寺院に旅て見る所により相似たり、只だ其姿勢の雄壮たる遥かに他のものに優れり。

第三内部の仏像の其何たるを詳にせざれ甘ラ引教の仏像と今しある印相を終り、

第四天井のマンダラ特殊あり、

第五尤て精巧ぶる意匠と巧妙あ手工を縦にせり、

第六支那〇〇、西蔵蒙古の文字寺紀あり。

要するにこの関門造立の際已とラ教の顕響あらシて之を知るべし元は深くラマを信せしの事実に徴するも其最音の大ちょうとトすじ、あは精細に研究するの質充分さを徴証とすあるべし、あは精細に研究するの質充分

198　居庸關（5）（六月三日）

第三列中的「沼革」應為「沿革」，十五列末尾處的「終」應為「結」，十九列末尾處的「顯響」應為「影響」，二十一列開頭處的「最音」應為「影響」。

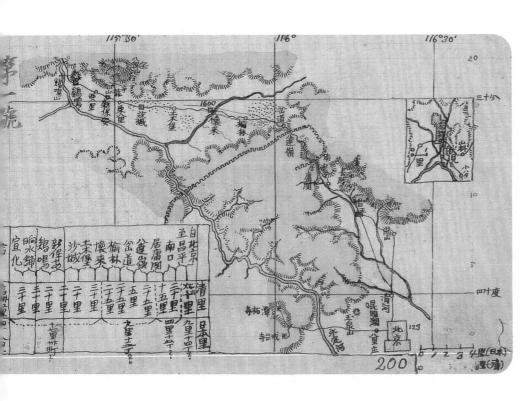

200　地圖第一號（北京—雞鳴）

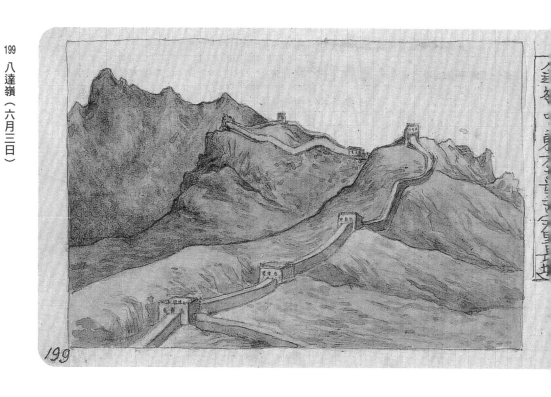

199

199　八達嶺（六月三日）

由居庸關一路攀行山路，則可到達其頂端，此處便是「八達嶺」。八達嶺有東西二門，東門額題刻以「居庸外鎮」，西門額題刻以「北門鎖鑰」。從門左右延伸出去的城牆沿著山脊盤旋而上，逢山腰處則回轉曲折，如同一條蜿蜒起伏的長蛇。

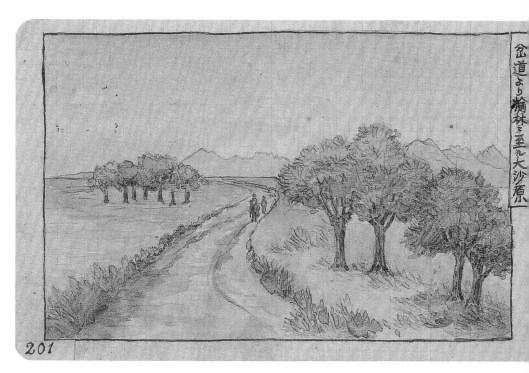

201

201　由岔道到榆林途中的大沙原

八達嶺往下五里處的岔道。從這裡向前是零星分布著楊柳的沙原，中間是通往張家口的道路。

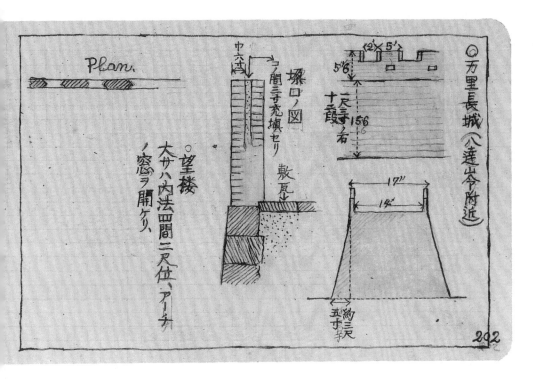

202 萬里長城（六月三日）

八達嶺附近長城的實際測量圖。此長城為明代長城，結構保存最為完整。如果和張家口長城（第二卷圖6）比較的話，可以清楚地看到兩者差異。

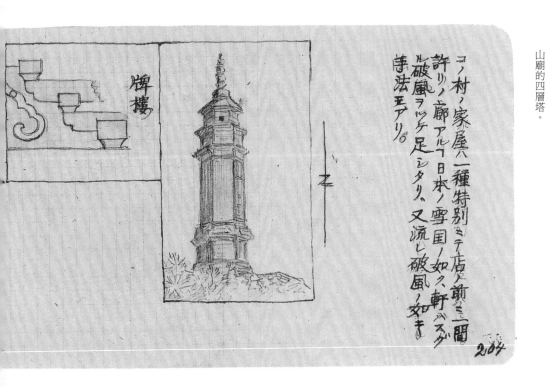

204 懷來（2）（六月四日）

伊東在懷來城中散步時，對當地民居的構造頗有興趣。圖左部分為泰山廟的四層塔。

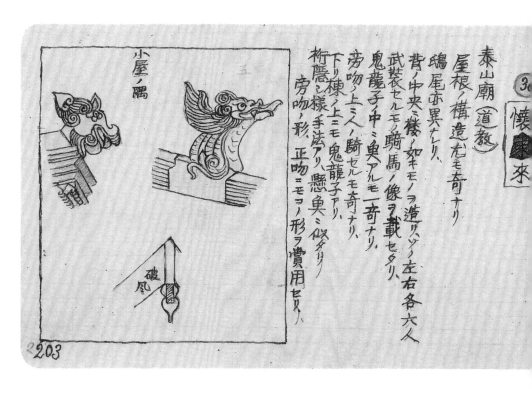

泰山廟（道教）
屋根ノ構造モ奇ナリ
鴟尾赤異ナレリ、
背ノ中央ニ樓ノ如キモノヲ造リシタ左右各六人
武装セルモノモアリ、騎馬ノ像ヲ載セタリ、
鬼龍子ノ中ニ奥ヲ一奇ナリ、
旁吻ノ上ニ人ノ騎ルモ奇ナリ、
下リ棟ノ上ニモ鬼龍子アリ、
桁隱ニ懸魚ニ似タリ
旁吻ノ樣手法アリ、懸魚ノ形
旁吻ニ、彩、正吻ニモコノ形ヲ賞用セリ、

懷來
30

五
小屋ノ隅
破風
203

203 懷來（1）泰山廟（六月四日）

懷來是一個有著幾千戶人家的大縣城，街道也比較熱鬧。城東的小山丘上有一座泰山廟。「鬼龍子」中文為「鬼瓦」，是安在屋脊端的一種獸面花紋的裝飾，其形式多種多樣。

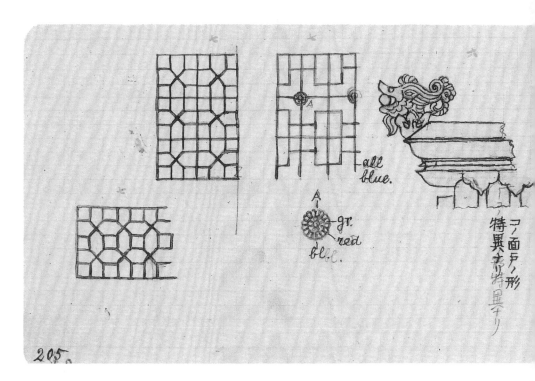

all blue.
gr. red blu.
A
コノ面戶ノ形
特異ナリ
205

205 懷來（3）（六月四日）

圖右半部分是民居屋頂的脊飾，和泰山廟屋頂類似。左邊為民家的榫卯細木窗格樣例。文中的「面戶」中文為「當溝」，指的是用來封護屋頂瓦面與屋脊相交之處縫隙的部件。

「花瓦」指的是用瓦排列成各種花紋圖案，多使用於牆帽或者牆面，種類非常多樣。

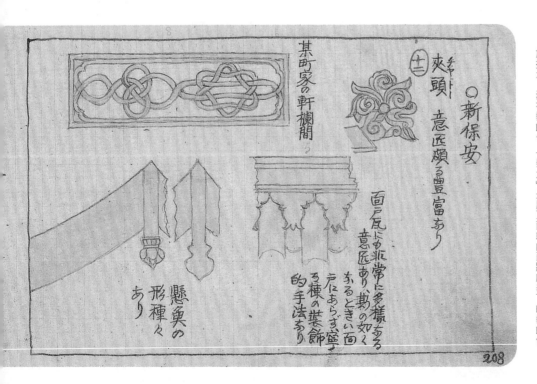

「面戶瓦」，中文為「當溝」，是如圖右下所繪的從屋簷下垂的部件，用於排水，漸被裝飾化。「懸魚」是屋頂兩端山面牆處垂下的裝飾件。

207 土木堡（六月四日）

土木堡曾是明代著名的古戰場，明英宗曾在此處被瓦剌大軍生擒（土木之變，一四四九年）。土木堡現在只是一個貧瘠的小村莊，然而村內有著帶有舞臺的祠堂。圖中「八」處為其舞臺上圓形窗框上的花紋。「十」為入口處的圖案。

⑳ 土木堡

△劇場

八

破風庵九
充垂木の末端に
下如き奇ある手
法を施せる廟あり
(土)
鈴

コレに龍を形どるものあり手法都て佳なり。

ゲーブルの中央にゴシック流の円き形ありて、唐草を以て充填へしたるが其中央に日本の六葉樽の口に類似せるものを用ゐたられ頗る奇あり

（この附近の村落には入口と出口に鎮守の如き神社ありこれに附属して手踊りの舞臺之如きものアリてありを即ち之也り）

207

209 晌水鋪附近的道路（六月五日）

日記中記載：「晌水鋪附近的道路都是沿著河床或者山腹而行，車馬不但因為河床的積沙、山腹的亂岩而難行，而且因為只有一條狹窄的山道，大量騾馬、驢子、駱駝交行於此，混亂不堪，甚是耽誤時間。」

209

210 晌水鋪附近眺望黃陽山

黃陽山山麓走勢舒緩，綿延數十里，平原上蜿蜒起伏的座座小丘，宛如翻騰著的波浪。這座死火山高約七千尺（約一千五百公尺），是通往張家口路上的第一高山。

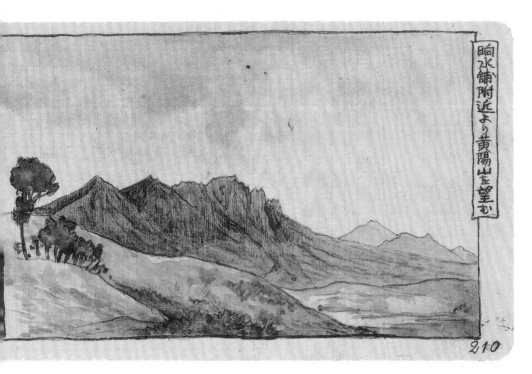

晌水鋪附近より黃陽山を望む

210

212 宣化府（1）（六月六日）

宣化城當時號稱方圓六里，伊東到此之後覺得也不過方圓四里。伊東為調研宣化城南門而進入城內，隨處可見販賣日本手帕的商販。城內民居的風格依然保留古風，伊東從中收獲頗多。

38 宣化

宣化城南門

酒壺

212

下層七間三面

上層五間二面

タルキ

ゴビ沼帚

瓦

丸

コブシハナ

份七寸

三寸六分五厘

外五厘

a

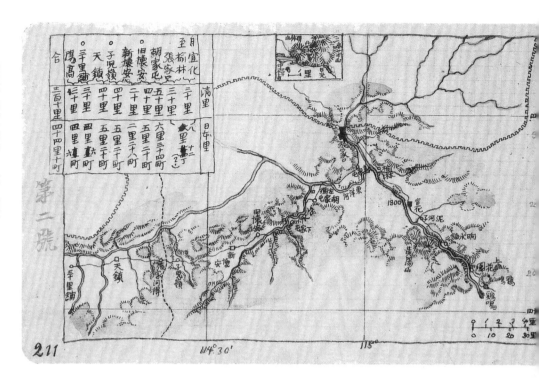

211 地圖第二號（雞鳴－三十里鋪）

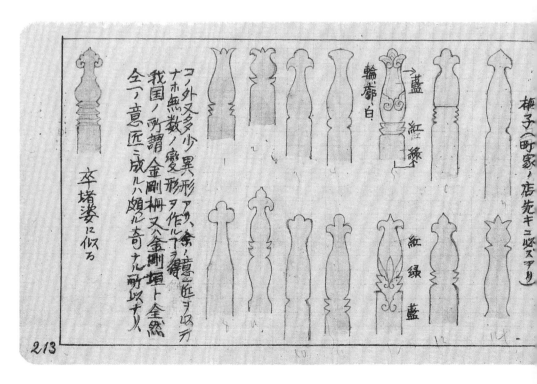

213 宣化府（2）（六月六日）

金剛柵、金剛垣是日本寺廟中立於仁王門內的格子狀柵欄。圖中提到宣化城中民居的屋前就立著這種造型的柵欄。

△鐘樓

三層入母屋にて前後にPorcheありて前に入母屋の妻をも出せり故にPlanは左図の如くになり居れり

其室に於ける破風拜みの裝飾（一瓦）

214ィ

鐘樓建於磚砌的臺子上。臺為邊長九十三尺二寸五分的正方形，內部打通了寬為十四尺九寸五分的十字穹頂通道，其十字中心點也正是穹頂交會之處。宣化府以西的城市中的鐘樓和鼓樓多採用此種樣式。

樓上のプラン

樓下のプラン

下層斗栱の圖

樓內部柱上斗栱（四手先なり）コ科ヲ斜ニ置クコ奇ナリ

後

前

216

鐘樓下層面闊五間，進深三間，除去最外層的一圈立柱，內柱用磚牆連成一體。最裡面的四根柱子一直往上通到頂部，支撐著懸掛大鐘的橫樑。上層面闊三間，進深三間，被下層的椽圍繞。上下層都設有抱廈。

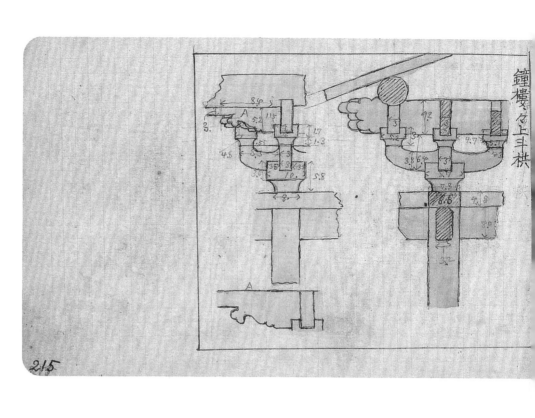

鐘樓ノ上斗栱

215

宣化府（4）（六月六日）

伊東對下層側面的工藝手法十分感興趣，此處「牛腿」的形狀和日本鎌倉時代常用的手法非常類似。

217

宣化府（6）（六月六日）

文中的「vault」意為「拱形的天花板」；「奉鼻」為誤記，應為「拳鼻」，中文為「霸王拳」。

樓の下層に二つの碑あり、左の趣し

（1）碑銘

大明弘治七年歳次甲寅九月上日

（2）又重修清遠樓記と題し碑文あり
乾隆歳次戊辰閏七月朔日之林郡宣化
知縣加一級西蜀雷時建立
終りに
をあり

此の碑文は明代の建築は大破に及ひ母青
剥落せしを以て修繕せしと云ふ、明代の樣
式は多く變せざれしとして保存せりと見ゆ、
要するに明代の建築の好遺物としてその
基礎に……を用ゐる如き点、其斗栱其
奉鼻等の建築市の繪樣の手法、虹梁の形皆
我国の建築市と酷肖し、親しく其の關係ある
てを示す、誠に歴史上有益ある建築と
云ふべし、殊に建築物として形式も調ひ手法
も見るに足するものゝ多し

∞
因に日く載搬い不幸にして見ることを得さりき
鼓樓は市の中央にあり其後に鐘樓ある之北
京に同民を北大を方都城に於ける定法と覺へり

217

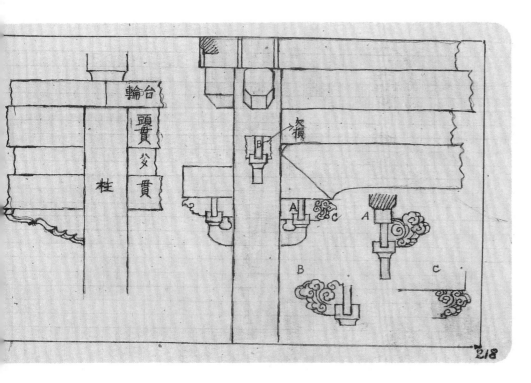

218　宣化府（7）（六月六日）

鐘樓下層抱廈的建築手法如圖右半部分所示，從平板枋開始，可以看到額枋、額墊板、虹樑。此處的樑頭做成榫頭的樣式，蝸虎拱支撐著虹樑，下方則由丁頭拱支撐著蝸虎拱。

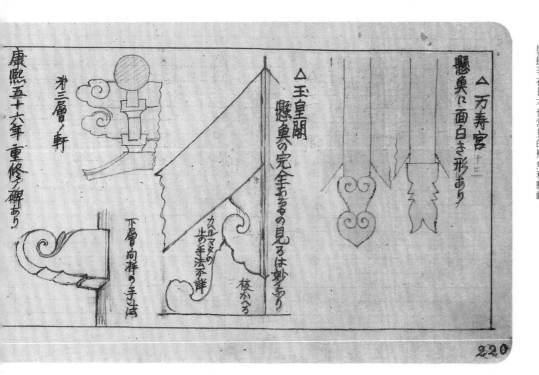

220　宣化府（9）（六月六日）

玉皇閣坐落在磚砌的高臺之上。高臺內部有中央交叉的穹頂通道貫穿其中，上面承載著三層的木造閣樓。玉皇閣上層為歇山頂，山牆一側裝飾著在日本也常見的懸魚和駝峰。

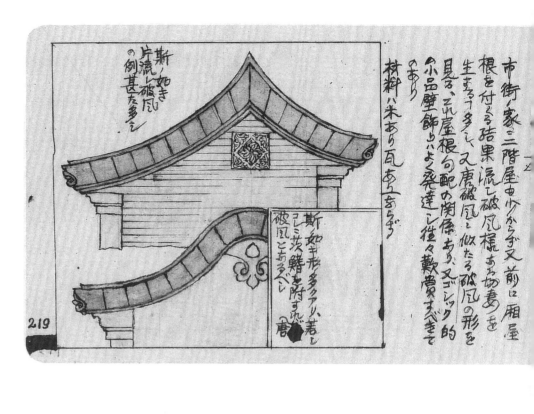

219 宣化府（8）（六月六日）

文中的「破風」，中文為「博風板」，意為「屋頂兩側的牆壁外側（山牆）上的木板」。「茨鰭」指的是博風板上尖刺狀突起部分。

221 宣化府（10）（六月六日）

文中開頭兩列描述較為混亂，但是伊東主要表達了對玉皇閣鐘樓獨到匠心的稱贊。「ヴォールト」即為「vault」（見圖217）。「エレヴェーション」為「elevation」，指的是與平面圖相對而言的立面圖。

113

第二卷

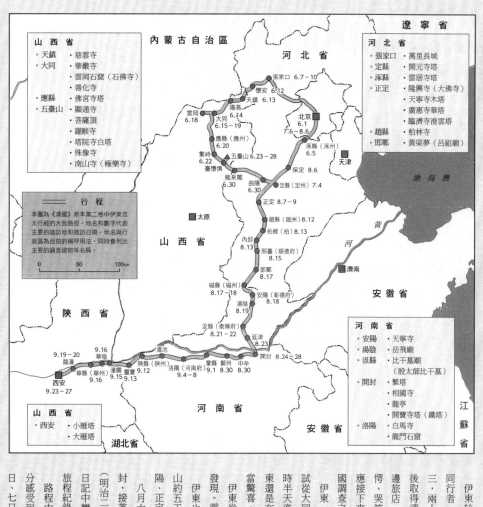

山西省
- 天鎮・慈雲寺
- 大同・華嚴寺
- 雲岡石窟（石佛寺）
- 善化寺
- 應縣・佛宮寺塔
- 五臺山・顯通寺
- 菩薩頂
- 羅睺寺
- 塔院寺白塔
- 殊像寺
- 南山寺（極樂寺）

內蒙古自治區　河北省　遼寧省

河北省
- 張家口・萬里長城
- 定縣・開元寺塔
- 涿縣・雲居寺塔
- 正定・隆興寺（大佛寺）
- 天寧寺木塔
- 廣惠寺華塔
- 臨濟寺澄靈塔
- 趙縣・柏林寺
- 邯鄲・黃粱夢（呂祖廟）

行程

本圖為《清國》原本第二卷中伊東忠太行經的大致路徑。地名和數字代表主要的造訪地和造訪日期。地名與行政區為目前的稱呼用法。同時會列出主要的調查建物等名稱。

0　50　100km

張家口 6.7－10／懷安 6.12／天鎮 6.13／陽高 6.14／雲岡 6.18／大同 6.15－19／北京 6.1 7.6－8.6／應縣（應州）6.20／繁峙 6.22／五臺山 6.23－28／臺懷鎮／龍泉關 6.30／曲陽 6.30／涿縣（涿州）6.5／保定 8.6／定縣（定州）7.4／正定 8.7－9／趙縣（趙州）8.12／柏鄉（柏）8.13／內邱 8.13／邢臺（順德府）8.15／邯鄲 8.17／磁縣（磁州）8.17－18／安陽（彰德府）8.18／湯陰 8.19／汲縣（衛輝府）8.21－22／延津 8.23／開封 8.24－28／太原／天津／清南／黃河／渤海灣

9.19－20／臨潼／9.16 華陰／華縣（華州）9.16／潼關 9.15／靈寶 9.13／陝縣（陝州）9.12／洛陽（河南府）9.4－8／滎陽 9.1／鄭州 8.30／中牟 8.30／西安 9.23－27

陝西省　山西省　河南省　安徽省　湖北省　江蘇省

山西省
- 西安・小雁塔
- 大雁塔

河南省
- 安陽・天寧寺
- 湯陰・岳飛廟
- 汲縣・比干墓廟（殷太師比干墓）
- 開封・繁塔
- 相國寺
- 龍亭
- 開寶寺塔（鐵塔）
- 洛陽・白馬寺
- 龍門石窟

伊東於六月一日從北京出發，開始了五臺山的短程調查之旅（山西試行）。這趟行程的同行者，還包含之日後在日俄戰爭中因從事間諜活動而遭俄軍逮捕，最後殉職的橫川省三、兩人結伴同行。橫川在北京聽了伊東的計畫後，決定一同前往。這趟旅程與伊東事後取得清國官方許可的調查行程的性質不太一樣，基本上都必須「自理」，所以住的是街邊旅店，吃也是自掏腰包的粗茶淡飯，還得連夜忍受蟲蟻攻擊，一路上遇到許多讓人錯愕、哭笑不得的情況。對同行者而言，這趟旅程的目的或許是視察山西地區民情，以因應接下來必須面對的抗俄之戰。不過，對伊東來說，卻能為自己紮實地打好日後漫長中國調查之旅的基礎。

伊東一行人先於六月七日抵達張家口，接著在六月十五日來到大同。六月十八日更嘗試從大同騎馬當天往返雲岡，並在「雲岡石窟」的石佛寺，也就是目前所說的第二區耗時半天進行調查。不過此行目的並非學術調查，再加上時間有限，頗為遺憾。然而，伊東還是在雲岡找到了法隆寺起源的線索，日記中也有提到，對於發現此石窟一事感到相當驚喜。

伊東從大同直線南下五臺山，途中看見了應縣的木塔，和雲岡石窟一樣同屬偶然的大發現。雲岡和應縣的調查內容可說是第二卷的精華所在。伊東也是最早對五臺山展開調查研究的日本學者。伊東自六月二十四日起留五臺山約五天的時間，接著以臺懷鎮的佛寺為中心調查。七月六日抵達北京後，伊東朝東進入曲陽、正定。回程則是從保定搭乘火車返回北京。

八月六日，伊東又再次離開北京，直線南下穿越河北（直隸）河南，來到鄭州、開封，接著途經河南府（洛陽）、華山，朝西安前進。伊東的舊識岡倉天心曾於一八九三年（明治二十六年）走過此路線，猜測伊東應曾向岡倉請教過旅程中所遇到的情景。另外，日記中屢次引用的《棧雲峽雨日記》乃漢學家竹添進一郎於一八七六年（明治九年）的旅程紀錄，這條路線更是從保定以東當時日本人最熟知的一條路徑。

旅程中，伊東接連看見黃河文明最具代表性的遺跡，《三國演義》曾提到的地點，充分感受到中國歷史的深遠流長。同時也試著調查各地的佛寺、道觀與墳墓建築。九月六日、七日調查完洛陽郊外的龍門石窟後，七日當晚直接留宿龍門附近。

在快要抵達西安之際，伊東還順便參觀了秦始皇陵，在華清池泡泡溫泉。於西安停留數日後，又走訪了碑林等名勝古蹟與佛寺。

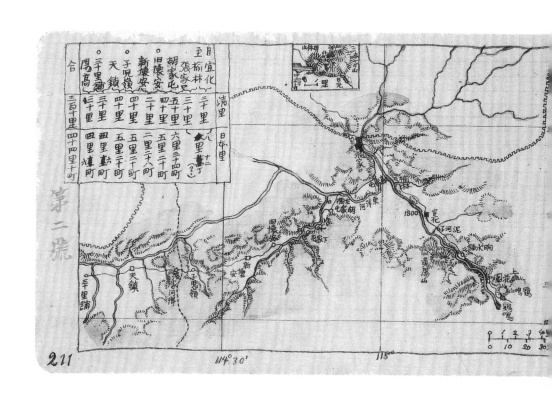

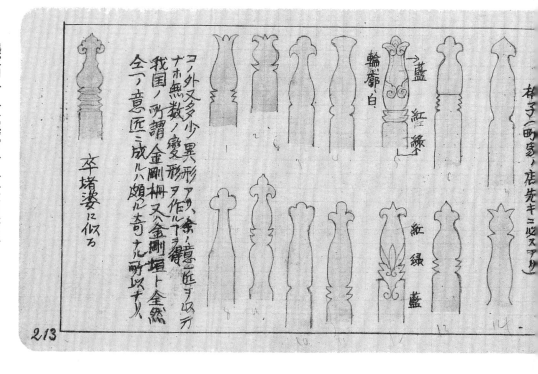

1 張家口（1） 萬壽宮（1）（六月七日）

張家口位於北京西北三百九十五里處，其境內有當時作為中原和草原游牧區交界線的萬里長城，是一座人口超過十萬的貿易重鎮。日記中記載著伊東一行於六月七日下午五點半抵達此處。

張家口城中顯著的建築雖然有關帝廟、文昌閣等，但這些都是近代新建，而萬壽宮相較而言歷史比較久遠。文中的「影屏」又稱為「影壁」，是建築門內用於遮擋視線的牆壁。

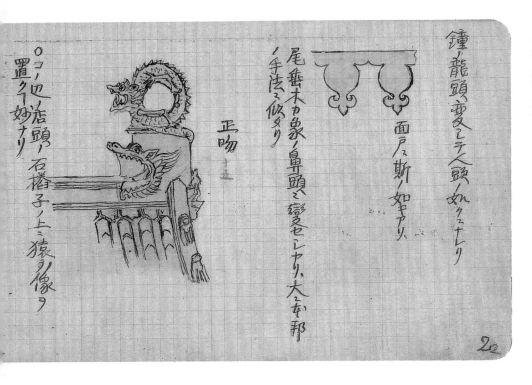

2　張家口（2）萬壽宮（2）（六月七日）

悟空曾經在天界做過弼馬溫。

「石樁子」指的是拴馬用的石柱，其上有猿猴的雕像，這是因為相傳孫

4　張家口（4）（六月八日）

當天的日記中記載：「張家口是一座位於永定河西岸的大城市，人口超
過十萬。我們一行投宿於名為施梅爾策的德國人所開的旅館。此間旅
館規模很大，房間裝修甚是精美。就連在北京都難以找到如此精緻的
房間。」

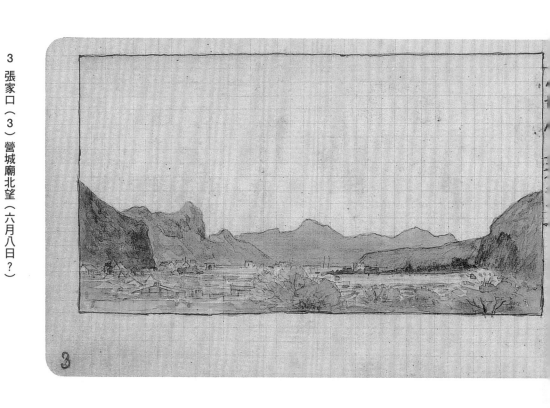

3 張家口（3）營城廟北望（六月八日？）

畫下方所描繪的房屋街道應該就是張家口的城鎮。

5 張家口（5）電信線路圖（六月八日）

訪問張家口電信局，並聽取電信相關的資訊。

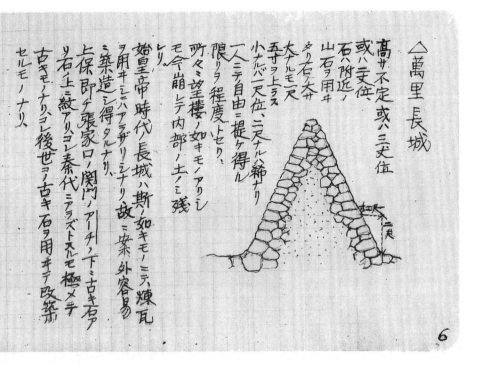

6 張家口（6）萬里長城（1）（六月八日）

電報局的訪問結束之後，伊東前往城北的萬里長城進行調研。此處的長城和八達嶺的長城（見第一卷圖202）大相逕庭。作者誤將此段明長城當作秦長城。

△萬里長城

高サ不定或ハ三丈位

或ハ二丈位、

石ハ附近ノ

山石ヲ用キ

タリ石ノ大

サ大ナルモ二尺

五寸ヲ上ラス

小ナルハ一尺位、二尺ナルハ稀ナリ

一ニテ自由ニ提ケ得ル

限リノ程度トセリ、

吶々ニ望樓ノ如キモノアリシ

モノ今崩レテ内部ノ土ニミ殘

セリ、

始皇帝時代ハ長城ハ斯ノ如キモノニテ、煉瓦

ヲ用キテ之ハアラザリシナリ、故ニ安ク外容易

ニ築造シ得タルナリ、

上保即チ張家口ノ關門ノアーチノ下ミ古キ石ア

リ右ハ上紋アリコレ秦代ニアラズトスルモ極メテ

古キモノナリコレ後世ゼョリ古キ石ヲ用キテ改築

セルモノナリ、

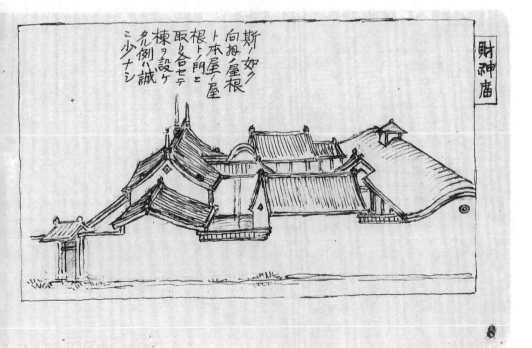

8 張家口（8）財神廟（1）（六月九日）

財神廟內一般供奉著三國英雄關羽。關羽是蜀漢的武將，其作為劉備的得力助手，以容貌魁梧、面留美髯而廣為人知。關羽死後，人們修建關帝廟來紀念他，他也被稱為後世的武財神。文中的「屋根トノ門二」為誤記，應為「屋根トノ間二」，意為「和屋頂之間的間隙處」。

財神廟

斯ノ如ク

向拂ノ屋根

ト本屋ノ屋

根トノ門ニ

取リ合セテ

棟ヲ設ケ

タル例ハ誠

ニ少ナシ

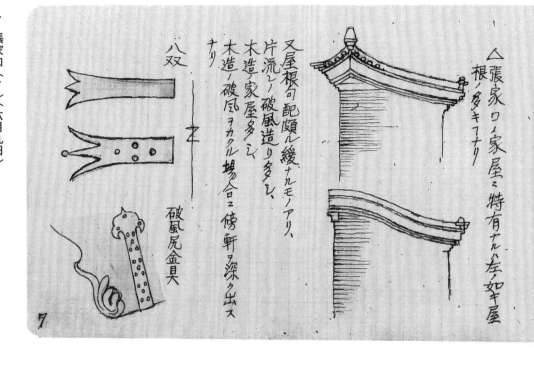

7 張家口（7）（六月九日）

六月九日，伊東尋訪了城內關帝廟等多個廟堂。繁華的商業街中甚至還有西洋雜貨店，只是物價出奇的高。

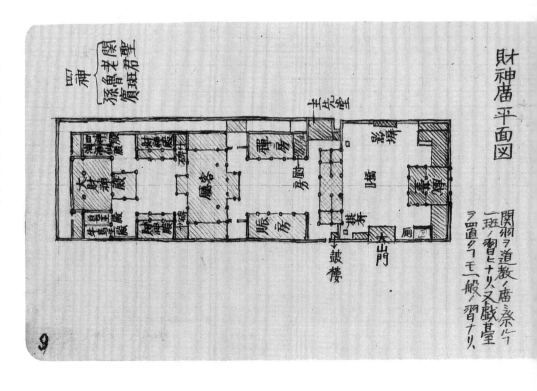

9 張家口（9）財神廟（2）（六月九日）

「四神」又稱為「四聖」，分別是「關聖」關羽、「老君」老子、「建築之神」魯班、戰國時期兵法家孫臏，這些都是道教中地位崇高的神仙。「戲臺」是為了祭祀神明而表演戲劇和舞蹈的舞臺。

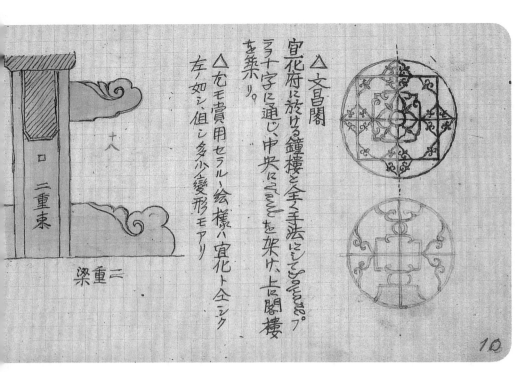

10 張家口（10）（六月九日）

圖右部分的圓形是財神廟的窗格圖樣。文中的「ブラヲ」為誤記，應為「ブランを」，意為「平面」。「vaul」為誤記，應為「vault」，意為「拱形的天花板」。

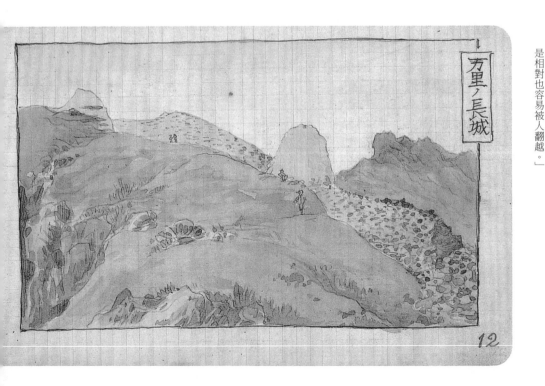

12 張家口（12）萬里長城（2）（六月九日）

張家口以北的萬里長城使用未加工的石塊堆砌而成，並且內部使用土而不是泥灰填充。伊東評論：「此處的長城雖然建造起來十分簡便，但是相對也容易被人翻越。」

△玉皇閣
道庙ナリ、ソノ規模例ノ如シ本殿ノ棟ノ中央ニ側ノ手
法ヲ施シ、鬼龍子ノ行列ヲ行列セリ、
凡テ極メテ復雑ナル彫刻ヲ施シ、濃厚ニ失スルノ
弊例ノ如シ。

盆塘

某廟ノ向拵

11 張家口（11）（六月七日）

日記中記載，伊東一行人於六月七日前往城內的澡堂沐浴，以清洗掉旅途中的塵土。價格僅為六錢。澡堂內每人單獨在一個稱作「盆塘」的大木桶中洗澡。圖為伊東本人。

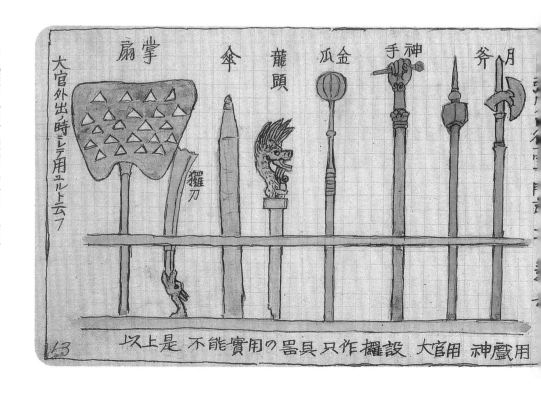

大官外出ノ時ミテ用ユルト云フ

掌扇　傘　龍頭　金瓜　神手　斧　月

玀刀

以上是　不能實用の器具　只作擺設　大官用　神戲用

13 張家口（13）儀仗用具（六月九日）

張家口的行臺（古代官員去地方巡查時臨時下榻的官舍）門前排列的道具。這些儀仗用具已經沒有實用性，一般只在儀式時或者戲臺上使用。

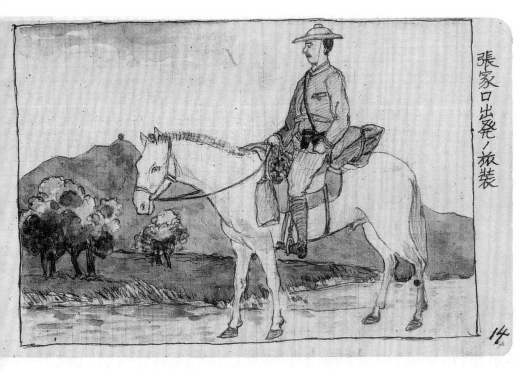

張家口出発ノ旅装

14

14 張家口（14）出發圖（六月十日）

伊東一行在張家口經由德國人豪森推薦，決定騎馬旅行，並購入了蒙古名馬。六月十日，一行五人手握韁繩，朝大同方向出發。

碑ノ周縁
ノ模樣

戲基壇ノ破凮及懸魚

下層軒

△玉皇閣

正方形ノ基壇ノ四方ニ通ジ中央Vaultノ手法例ノ如シ、上ニ重層ノ關アリ東ニ東拱神京西ニ西連古ノ額あり、上層屋根前後ニ千鳥破風アリ。

16

16 新懷安（2）玉皇閣（2）（六月十二日）

玉皇閣和宣化的鐘樓有著相同的構造（參照第一卷圖214）。文中「重層ノ關アリ」應為「重層ノ閣アリ」，為「多層閣」之意。

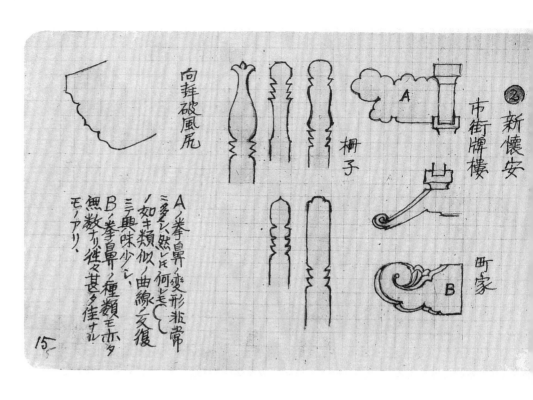

新懷安（今懷安縣）是一個熱鬧的縣城，此處有昭化寺、玉皇閣、孔廟等建築。文中的「柵子」可參考第一卷圖213。

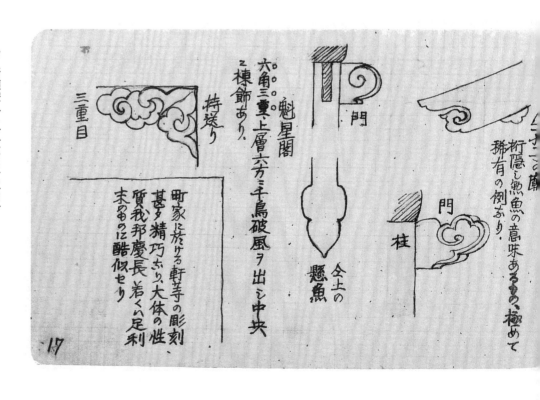

伊東於十二日中午到達新懷安，午飯之後前往昭化寺等地調研，下午兩點多即返回，行動非常迅速高效。文中的「千鳥破風」中文為「卷棚式博風板」，是安置在屋頂側面的博風板的一種樣式。

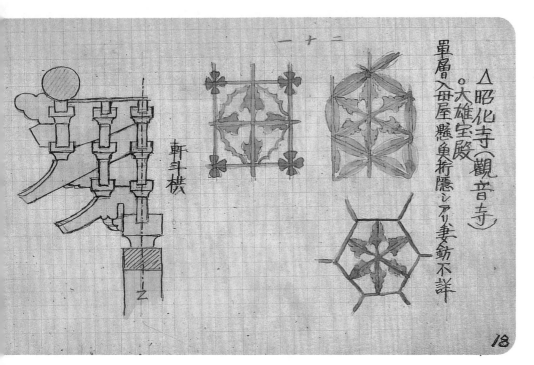

單層入母屋縣魚桁隱レアリ妻飾不詳

△昭化寺（觀音寺）大雄宝殿

軒斗栱

一十二

18 新懷安（4）昭化寺（1）（六月十二日）

昭化寺的大雄寶殿是寺廟的正殿，裡面供奉著釋迦牟尼像。圖左部分是屋簷處的斗栱。右半部分是殿門上的雕花，伊東對這種新穎樣式大加稱贊。

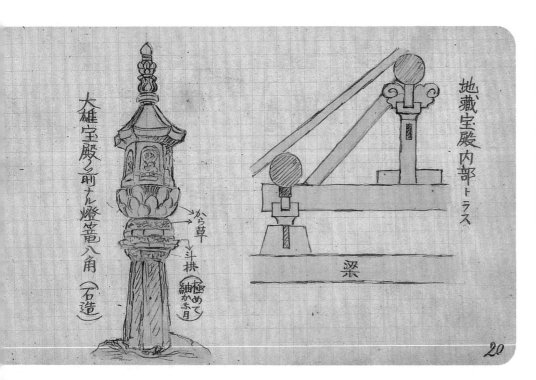

大雄宝殿ノ前ナル燈籠八角（石造）

地藏宝殿内部トラス

から草

斗栱（極めて細かき月）

梁

20 新懷安（6）昭化寺（3）（六月十二日）

昭化寺地藏殿和東邊的觀音殿在形式與構造上完全一樣。觀音殿中供奉著一尊觀音像，這也是昭化寺俗稱觀音寺的原因。文中的「トラス」的英文為「truss」，意為三角形的構造。

19 新懷安（5）昭化寺（2）（六月十二日）

昭化寺的伽藍配置十分規整，呈左右對稱的布局，中軸線兩邊建築的構造樣式完全相同。山門的左右兩邊設有側門，其上的斗拱和懸魚的形狀非常新奇。

伽藍平面図

天王殿　大藏經殿　地藏菩薩殿　大悲閣　天王殿　觀音殿　潮音樓（鐘樓）　碑樓　回廊　源殿

腰門

左右全形に非ず

コノ部分凹刻セリ

19

21 新懷安（7）昭化寺（4）（六月十二日）

天王殿中供奉著藏傳佛教中的四大天王。圖右部分為修復後的天王殿懸魚示意圖，也是第一個帶有「鰭」的懸魚樣例。鐘樓（潮音樓）和大悲閣有著相同的樣式，在四周屋簷都有三角形的博風板。伊東特別注意到其欄杆的風格和日本的「格狹間」非常類似。

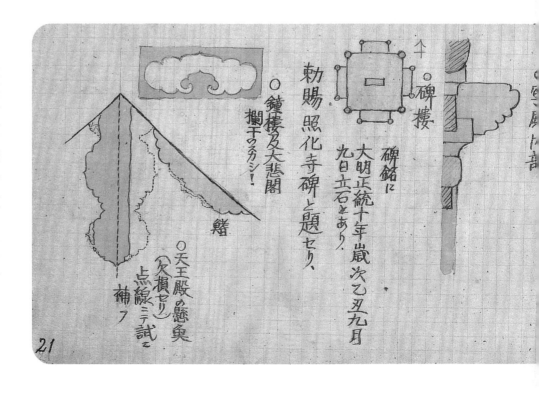

碑樓

碑銘に 大明正統十年歳次乙丑九月九日立石とあり、勅賜照化寺碑と題せり、

○鐘樓及大悲閣 欄干のスカシ！

○天王殿の懸魚（欠損セリ）点線ニテ試ニ補フ

鰭

21

22 新懷安（8）昭化寺（5）（六月十二日）

「四注」又稱為「廡殿」，相當於日本的「寄棟造」。文中的「千法」為誤記，應為「手法」；「仁王的在」為誤記，應為「仁王的形」；「四天三」為誤記，應為「四天王」。

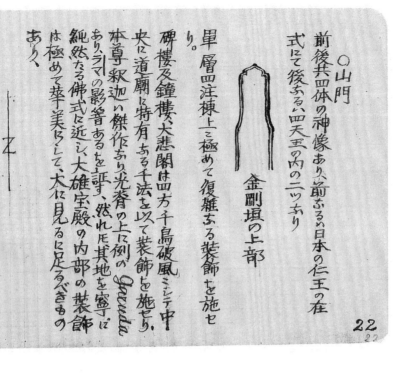

○山門
前後共四体の神像あり、前ぶるハ日本の仁王の在式にて後ある、四天王の内の二ツあり

金剛垣の上部

單層四注棟上ニ極めて復雜ぶる裝飾を施セり。

碑樓及鐘樓、大悲閣は四方千鳥破風ミシテ中央に道廟に特有ちある千法を以て裝飾を施セり　体本尊釈迦ハ傑作あり光脊の上ニ例の Garuda あり、ラマの影響あるを証す、然れ圧其地を寄に純然たる佛式に近シ、大雄宝殿の内部の裝飾は極めて華美にして、犬に見るに足ぶるべきものあり、

附近某廟の懸魚

24 天鎮（1）文廟（孔廟）（六月十三日）

天鎮第一值得參觀的建築要數慈雲寺，其他的還有文廟以及玉皇閣。圖中的懸魚固定在博風板上面，起到遮擋博風板接駁處的作用。圖中左半部分的脊飾是將正吻和戧脊獸合二為一的形式。

③

○文廟

天鎮　町家の怒奐？

頭二ツありて、斯尾一ツちり。の如きと倒。この附近に多くありふ不變形甚だ多し

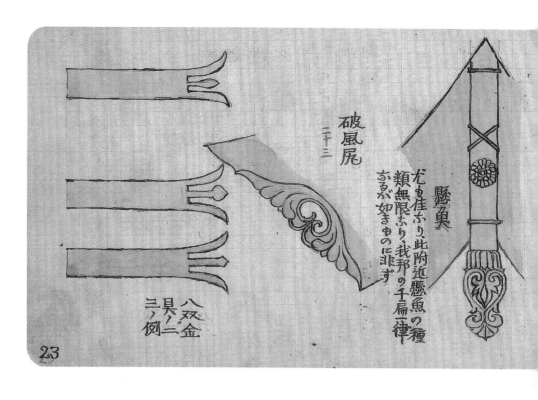

23 新懷安（9）「張家河得」附近（六月十三日）

伊東離開新懷安後，於子兒嶺休息了一晚，之後翻過一座小山丘，進入了山西省的黃土高原。第一站是「張家河得」。圖為此處民家建築上的部件。

25 天鎮（2）玉皇閣（六月十三日）

圖右半部分的圓形在日本被稱作「六葉」（釘在懸魚上的一種裝飾物），也就是一種雕刻成花樣的釘子。圖中十字狀交叉的線條是一種固定裝置。下方的花紋就是所謂懸魚，起到遮擋樑頭的作用。

26 天鎮（3）慈雲寺（1）（六月十三日）

慈雲寺的伽藍配置和新懷安的昭化寺類似。大門內設有鐘樓和鼓樓，兩樓均為圓形，雖然都為多層建築，卻不是重簷設計，非常罕見。兩樓的柱子柱頭均作梭殺（見圖29）。

28 天鎮（5）慈雲寺（3）（六月十三日）

慈雲寺舊名為法華寺，建立年代不明。寺中保留著重修時所立的「大明嘉靖十八年」的石碑。根據相關傳說以及建築工藝手法來看，這座寺廟應該始建於唐宋年間，經過後世數次重修，屋頂的樣式已經完全改變了。文中的「安直」為誤記，應為「安置」。

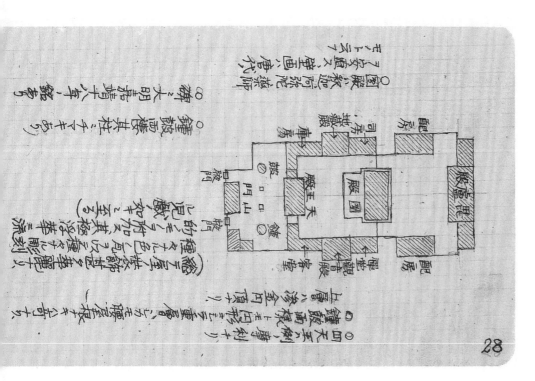

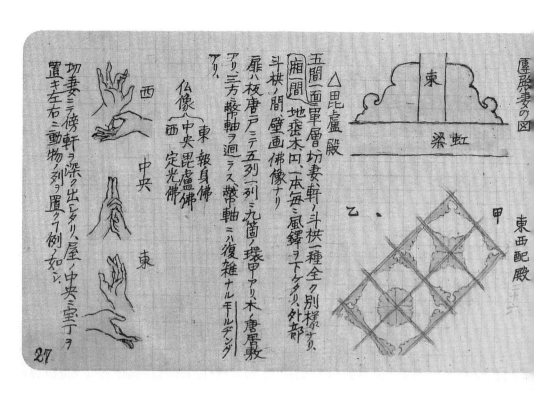

27 天鎮（4）慈雲寺（2）（六月十三日）

釋迦殿中供奉著釋迦牟尼佛、阿彌陀佛、藥師佛三尊佛像。壁畫應為唐代作品。伊東在日記中說：「一時不敢相信，這些壁畫竟是如此出乎意料的精美。」文中的「環甲」指的是門上用於遮掩釘子的一種半球狀裝飾金屬物。「唐居敷」中文為「門礎石」，指的是「支撐門柱的厚石板」。

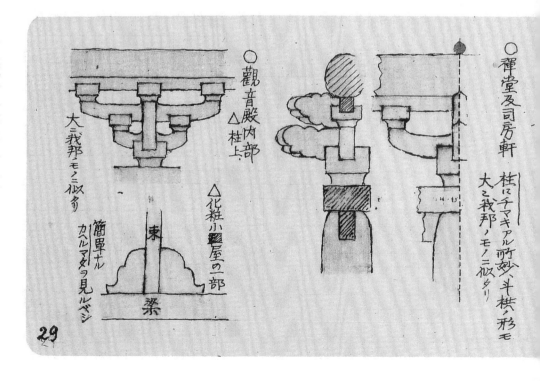

29 天鎮（6）慈雲寺（4）（六月十三日）

觀音殿與地藏殿相對稱，形式相同。殿內斗拱樣式與日本鎌倉、室町時代相類似。禪堂和司房的斗拱又與日本中古時期的相像。文中的「チマキ」，日語原意為「粽」或者「千卷」，中文稱為「梭殺」，指的是圖右半部分中柱子上下端變細的部分。

30　陽高（1）（六月十四日）

一行人於十四日中午時分到達陽高，午飯之後，伊東獨自一人前往各處的建築進行調研，其他三人則前往縣府置辦馬鞍。文中的「某寺」為誤記，應為「某寺」。

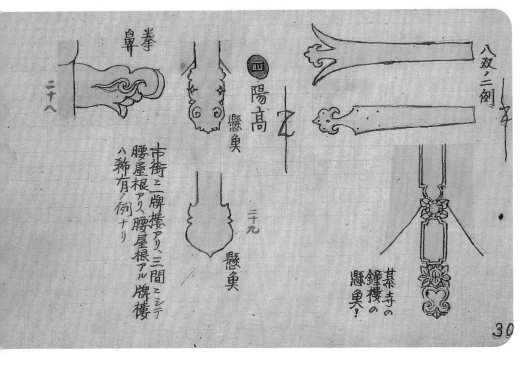

八双ノ二例

拳
鼻
二十八

四
陽高
懸魚
二十九
懸魚

某寺の鐘樓の懸魚！

市衙ニ二牌樓アリ、三間ニシテ腰屋根アリ、腰屋根アル牌樓ハ稀有ノ例ナリ

30

32　陽高（2）昊天閣（1）（六月十四日）

根據碑文記載，這座閣樓建於明朝正德十一年（一五一六）。雖然還有一座記載著萬曆四十年重修的石碑，但此樓依然是明代遺留至今、保存良好的文物。文中的「A と方が」為誤記，應為「Aの方が」，意為「A部分」。

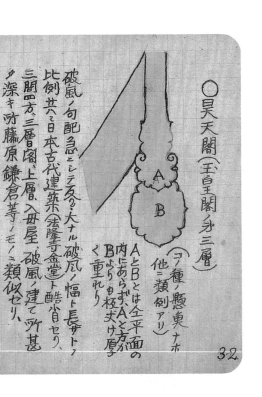

○昊天閣（玉皇閣）牙三層

（コノ種ノ懸魚ナホ他ニ類例アリ）

AとBとは全平面の内にあらずAと方がBより極夫け厚く重れり

破風ノ句配急ニシテ今？大ナル破風ノ幅ト長サトノ比例其ニ日本古代建築（法隆寺金堂）ト酷似セリ、三間四方ニ三層ニシテ上層ハ入毋屋、破風ノ建テ所甚ダ深キ所藤原鎌倉等ノモノニ類似セリ、

△閣ノ下層ノ中ニ碑アリ題シテ陽和城新建玉皇閣記ト云ヒ、正德十一年歳在云々トアリ

△重修ノ碑　萬曆四十年

二十七

32

31　地圖第三號（三十里鋪—大同、雲岡）

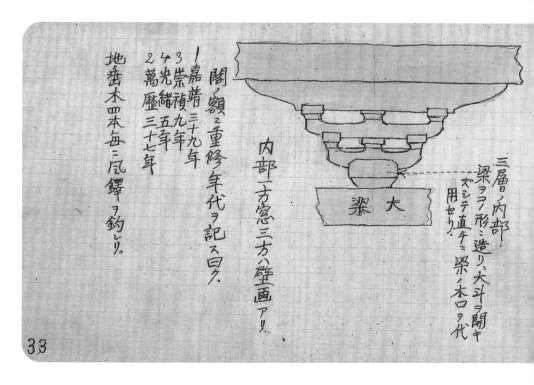

33　陽高（3）昊天閣（2）（六月十四日）

昊天閣的內部斗拱樣式與天鎮慈雲寺禪堂的類似，其中的大斗如圖右所示。文中的「開キズシテ」，應為「開カズシテ」，意為「封閉的」。

34 陽高（4）（六月十四日）

關於陽高城，日記中記載：「陽高城建於明朝洪武年間，方圓約一里半有餘……城中建築有文廟、紫霞宮、玉皇閣等。」圖中的「某門ノ引手」，意為「某個門的把手」。

○三宮樓
○文廟
某門ノ拳鼻
某門ノ引手
老爺廟山門

36 陽高（6）（六月十四日）

圖中尊經閣描繪的是其側牆，因為上部構成了山形，所以又稱為「山牆」。文中的「隅ノ手法」，意為「牆角的工藝」，指的是此處山牆的牆角上有很多非常復雜的雕刻。

△尊經閣
△明倫堂
△文昌閣

134

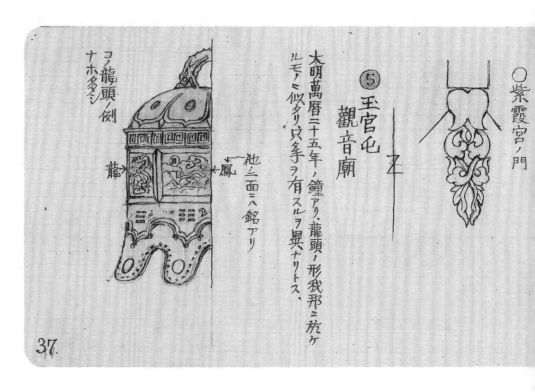

△明倫堂教官の大堂

下面凹トリ

三重梁
各袖切あり
三重ノ束
ニ各別様
一蟆股アリ
東八九テ大面トリ

35 陽高（5）（六月十四日）

雖然文廟（孔廟）中沒有什麼特別的建築，但是明倫堂內部的樑頭榫、駝峰的形狀造型奇特，值得關注。所謂「樑頭榫」是虹樑（圖中橫置的三根木頭）的頂端鑿薄以形成凸出形狀。（參見第四卷圖96）

35

○紫霞宮ノ門

⑤玉官屯
觀音廟

大明萬曆二十五年ノ鐘アリ、龍頭ノ形我邪ニ於ケルモノニ似タリ只手ヲ有スルヲ與ナリトス

他ニ面ニ八銘アリ

コノ龍頭ノ倒ナホ多シ

鳳
藤

37 王官屯（六月十五日）

王官屯有一座觀音廟，廟中有著如圖所示的大鐘。伊東一行於十五日正午抵達王官屯，天氣非常炎熱，溫度計顯示達到了華氏一百五十度。文中的「玉官屯」為誤記。

37

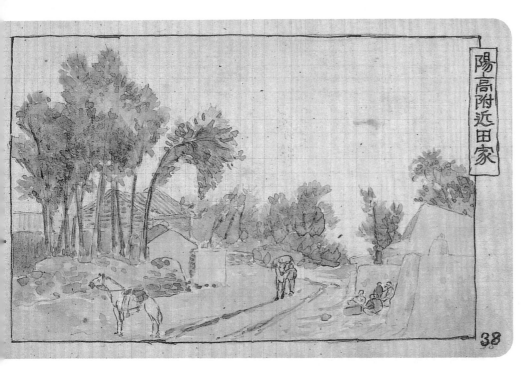

38 陽高（7）（六月十五日）

一行人於早晨出發前往三十里鋪，途中有馬匹出現不適，所以耽誤了行程。圖為先到達陽高的人在城外等待的情景。

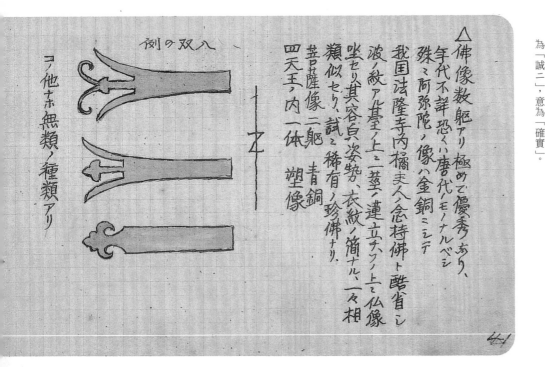

41 聚樂（2）（六月十五日）（缺第40頁）

次日早晨，伊東前往崇寧寺拍攝佛像。城中芳藥怒放，芳香馥郁，美不勝收。文中的「酷省」為誤記，應為「酷肖」；「試二」為誤記，應為「誠二」，意為「確實」。

○崇寧寺

門ノ斗栱

三十二

二十一

三十

大　聚樂

某民家の門

鐘樓ノ懸奧一方千鳥破風一方唐破風に甚た奇あり

39

39　聚樂（1）（六月十五日）

圖右部分為王官屯觀音廟中所見。正午時分到達王官屯的伊東一行，因為天氣炎熱而稍作午休，下午三點再次啟程，晚上七點抵達聚樂。聚樂雖然名字聽上去非常不錯，但是只有城牆能與其名相稱，本身只是一個貧瘠的小城鎮。城中有一座建築風格有趣的寺廟，名為崇寧寺。

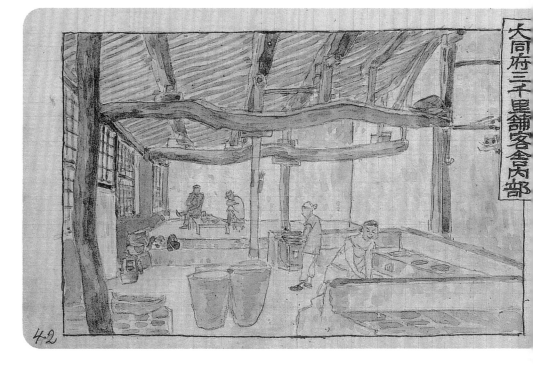

大同府三千里舖客舍內部

42

42　大同府（1）三十里鋪客棧內部

三十里鋪位於大同府外三十里處，其地名也正標示了這個地點。其周邊每十里都有一處村莊，也名之為「十里鋪」、「二十里鋪」等。圖中的「三千里」為誤記。

43　大同府（2）（6月16日）

大同歷史悠久，地勢險要，非常適合建都。北魏時便以此為都城，稱為「平城」，遼金時代設為陪都，名為「西京」。這裡可以找到各個朝代的遺跡，非常有趣。文中的「コンウェキス」為「convex」，意為「凸起的形狀」。

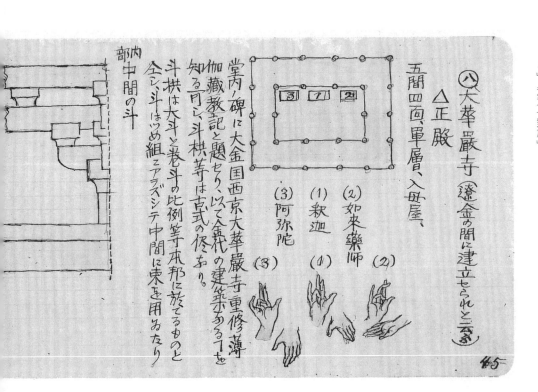

45　大同府（4）大華嚴寺（1）（六月十七日）

大華嚴寺位於大同市區內，建於遼金年間，分為上下兩寺。上寺中的建築有後期加蓋的，增添了一些新味，而保持著建立之初建築的下寺令伊東「欣喜若狂」地埋頭進行研究。文中的「於てる」，應為「於ける」，意為「對於」。

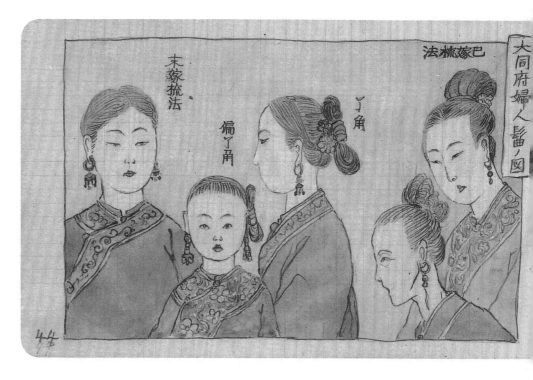

法帙嫁巳　末嫁梳法　ブ角　偏丁角　大同府婦人髻ノ図

44 大同府（3）大同府婦人髮髻圖

大同的風俗和北京相異，特別是婦女的髮髻樣式有著鮮明的特色，古韻尚存。據伊東日記記載，這些應該是明朝的遺風。圖中右邊兩人為已婚婦人，左邊三人為未婚女子。文中的「末嫁」為誤記，應為「未嫁」。

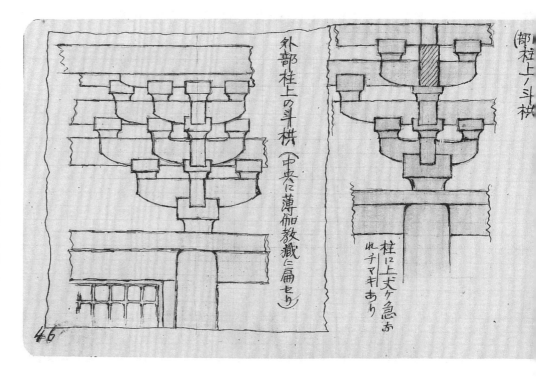

外部柱上の斗栱（中央に薄伽教藏に扁セり）　都柱上ノ斗栱　柱に上犬ケ急ヰれチマキあり

46 大同府（5）大華嚴寺（2）（六月十七日）

正殿掛有「薄伽教藏」的匾額。殿內收藏有經書，沿著牆壁設有兩層木架，上層為佛壇，下層為精美的佛經架。殿內供奉的佛像是遵代所作，伊東對此評價為「佛像中的精品」。文中的「急なれ」，應為「急なる」，意為「突然」。

47 大同府（6）大華嚴寺（3）（六月十七日）

「唵嘛呢叭咪吽」是藏傳佛教的六字真言，意為「瑰寶位於蓮花中」。僧侶和信徒心中懷著對淨土的嚮往，口中持誦此語不止。日本的「南無阿彌陀佛」也是類似的真言。

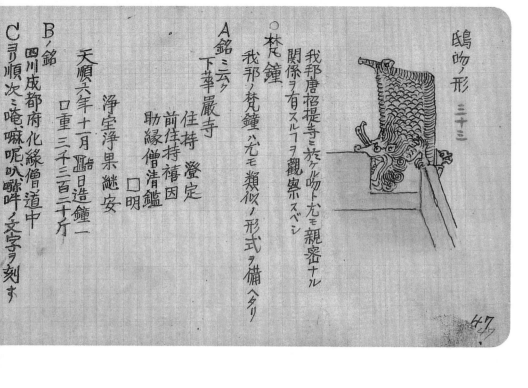

鴟吻ノ形 三十三

我邦唐招提寺ニ於ケル吻ト尤モ親密ナル關係ヲ有スルコヲ觀察スベシ

我邦ノ梵鐘ハ尤モ類似ノ形式ヲ備ヘタリ

○梵鐘

下華嚴寺

A銘ニ云ク

　　　住持　澄定
　　　前住持　禧因
　　　助緣僧洁鑑
　　　□明

淨室淨果繼安

天順六年十月　點日造鐘一
口重三千三百二十斤

B銘
四川成都府化緣僧道中

C ヨリ順次ニ唵嘛呢叭囉吽ノ文字ヲ刻ス

49 大同府（8）大華嚴寺（5）（六月十七日）

薄伽教藏殿建造於重熙七年（一〇三八），是非常珍貴的遼代建築。從下華嚴寺的平面圖可以看出，其布局比上華嚴寺較為自由活潑。

下華嚴寺平面圖

48

大同府（7）大華嚴寺（4）（六月十七日）

圖中的A、B兩處銘文的具體內容見圖47。本圖為鐘的橫置側面圖。

「西尺」為誤記，應為「四尺」。

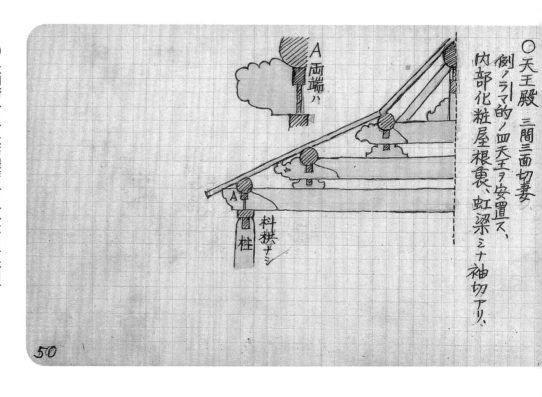

50

大同府（9）大華嚴寺（6）（六月十七日）

天王殿相比起正殿，年代相差甚遠，為後世所建。虹樑的榫頭與樑頭造型相異，虹樑之上的駝峰造型又與前兩者不同。

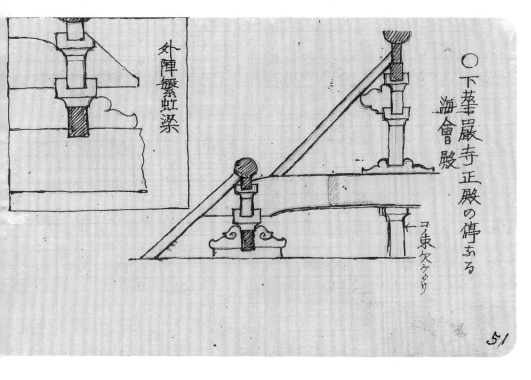

外陣繁虹梁

○下華嚴寺正殿の傳ある
海會殿

コ丶東欠ケタリ

51

51　大同府（10）大華嚴寺（7）（六月十七日）

海會殿位於正殿的東北，是面闊五間、進深三間的單層建築，其山牆處供奉有觀音像。建築手法極其古老，伊東推測這依然保留了金代初建時期的樣式。文中「繁虹樑」為誤記，應為「繫虹樑」，意為「拉樑」。

53　大同府（12）大華嚴寺（9）（六月十七日）

上華嚴寺的大雄寶殿中供奉著五方佛，其左右立有二十諸天，均為明代的製品。壁畫為清代所作。

△鼓樓

懸魚

○上華嚴寺
△大雄宝殿

七面五面、單層、四注、黃瑠璃瓦、正吻ハ下華嚴寺正殿ニ今ヒ斗栱ホヾ然り内部諸像仏莊嚴色彩裝飾ハ全ク新クニテ觀ルベキモノナシ、周圍壁畫凡テ筆ナリ、要スルニ下華嚴寺ヲ模範トシテ造レルモノナり。

大雄宝殿前牌樓

三層樓上層屋四方千鳥破風中央ニ宝打を置久、三間三面

53

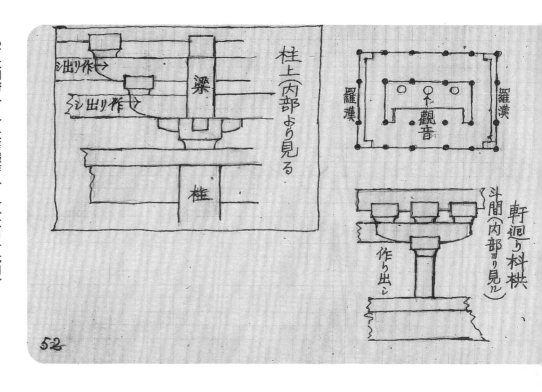

52

52 大同府（11）大華嚴寺（8）（六月十七日）

外簷斗拱的柁墩（束）的工藝手法和日本鎌倉時代以前的建築慣用手法類似。殿內有著很多石佛，其相貌和日本弘仁時代的佛像非常相像，所以伊東推斷這些都建於遼金時期。

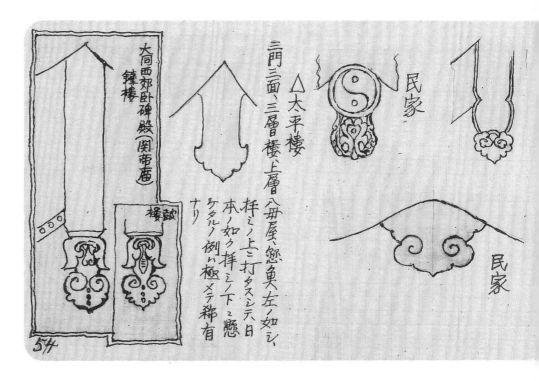

54

54 大同府（13）大華嚴寺（10）（六月十七日）

文中的「抴ミ」為誤記，應為「拜ミ」。意為「山形木材頂部（博風板）的接駁處」。在此之上懸掛著懸魚，其風格在日本也可見。「三門」為誤記，應為「三間」。

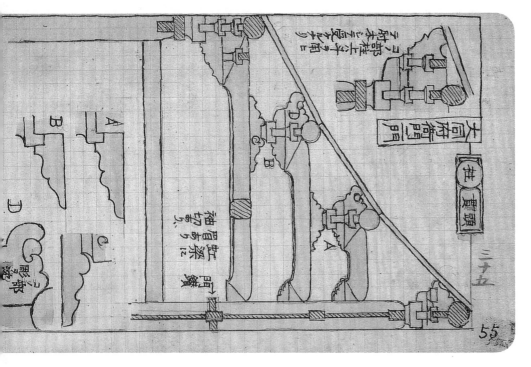

55 大同府（14）大同府衙門二門（六月十七日）

「衙門」為類似於現今市政府之官署單位。文中的「眉」指虹樑下方水平雕刻的紋路。

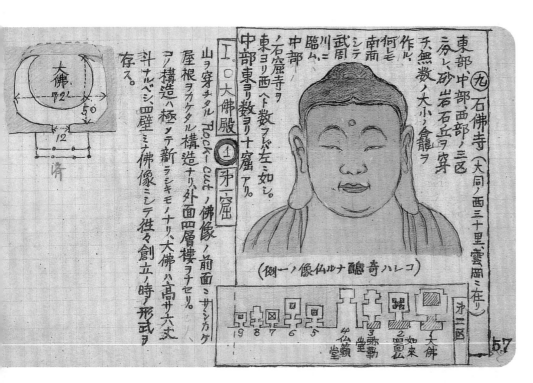

57 雲岡石窟（石佛寺）（1）（六月十八日）

大同往西三十里，有一處荒涼的小村莊，這便是有著石窟寺的雲岡。

雲岡石窟是北魏拓跋氏時期的遺跡。伊東對第二區的九個石窟進行了調研。這裡在伊東眼中是「法隆寺的起源地」。日記記載他當時「無比歡欣」。（筆記記載從東開始的四個石窟以其名稱來標記，第五窟開始用序號來標記。時間關係，伊東沒有前往第一區和第三區調研。）

144

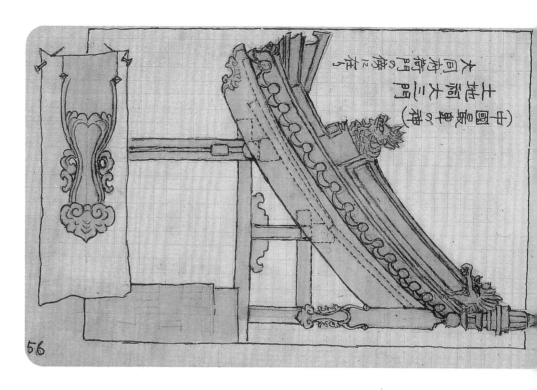

56 大同府（15）土地祠大三門（六月十七日）

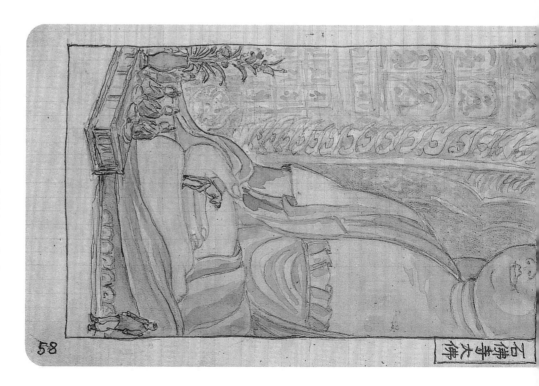

58 雲岡石窟（石佛寺）（2）（六月十八日）

雲岡石窟於北魏明元帝神瑞年間（四一四～四一六年）開始修建，直到光明帝正光年間（五二〇～五二五年）完成，歷經七個皇帝，百餘年時間。伊東在日記中記載：「我確信此處的建築形式是日本推古式建築形式的祖先，也是繼承於犍陀羅國的風格。」（圖為現在的第五窟）

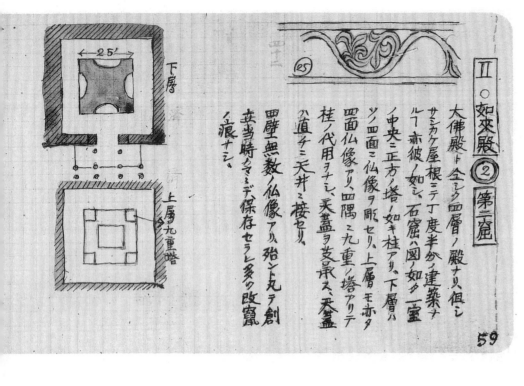

Ⅱ○如來殿②　第二窟

四十二

㉕

大佛殿ト全ク同ジク四層ノ殿ナリ、但シ
サシカケ屋根ニテ丁度半分ノ建築ナ
ルモ赤彼ノ如シ、石窟ハ図ノ如ク一窟
ノ中央ニ正方ノ塔ノ如キ柱アリ、下層ハ
ツノ四面ニ仏像ヲ彫シ、上層モ亦タ
四面仏像アリ、四隅ニ九重ノ塔アリテ
桂ノ代用ヲナシ、天蓋ヲ支承ヘ、天蓋
ハ道ニ（チニ）天井ニ接セリ、
壁ニ無数ノ仏像アリ、殆ンド丸テ創
立当時ノマヽデ保存セラレ多ク改竄
ノ痕ナシ。

25′

下層

上層ノ九重塔

59

59 雲岡石窟（石佛寺）（3）（六月十八日）
伊東還記載道，如來殿中的佛像大多與日本法隆寺金堂內的佛像和壁畫酷似。佛像的衣紋與鳥佛師所作的佛像樣式相同，其上的花紋也與日本所謂「推古式」或者「法隆寺式」完全吻合。（如來殿為如今的第六窟）

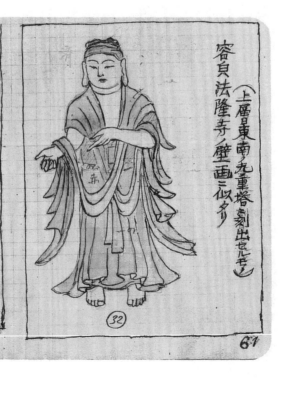

容貝法隆寺ノ壁画ニ似タリ

（上層ハ東南ノ九重塔ニ刻出セルモノ）

○種々アルヂテール

第二窟内

Orang'4 blue

⑱　㉒　㉑

㉜

61

61 雲岡石窟（石佛寺）（5）（六月十八日）
圖右佛像與法隆寺金堂的藥師佛和釋迦牟尼佛的脅侍菩薩的衣紋及風格完全一樣，而且圖60左邊部分是其圖右佛像的光背部分，其姿態、曲線、色彩與法隆寺中光背如出一轍。（第二窟即如來殿，如今的第六窟）

60　雲岡石窟（石佛寺）（4）（六月十八日）

圖右半部分的天蓋指的是佛像上層的華蓋。其鱗狀的裝飾、末端掛有小鈴，以及鱗狀折疊的下垂布條表現的建築手法與法隆寺金堂內的裝飾完全一致。

62　雲岡石窟（石佛寺）（6）（六月十八日）

第三窟彌勒殿整體為四層框架結構，內部完整地保存了佛像等雕刻，幾乎沒有任何後世修補過的痕跡。（第三窟、第四窟為如今的第七窟、第八窟）

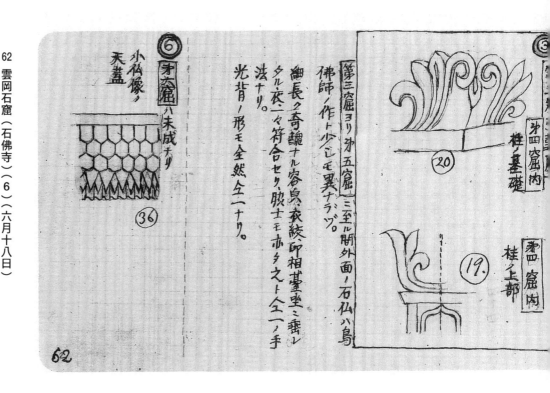

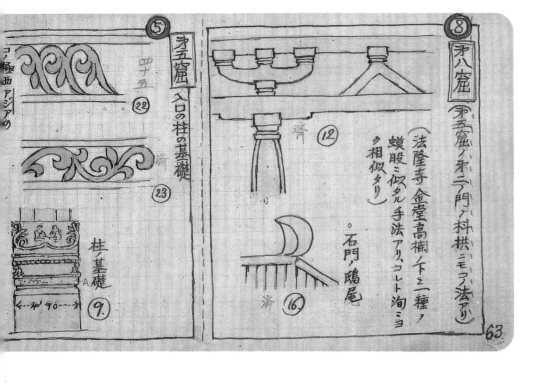

63 雲岡石窟（石佛寺）（7）（六月十八日）

第五窟內的佛像和裝飾的工藝手法都完好地保存著古代風格。圖中一斗三升斗拱以及斗之間的人形駝峰、圖64中的高欄杆以及其他花紋等，全部與法隆寺金堂極其相似。（第八窟、第五窟為如今的第十二窟、第九窟）

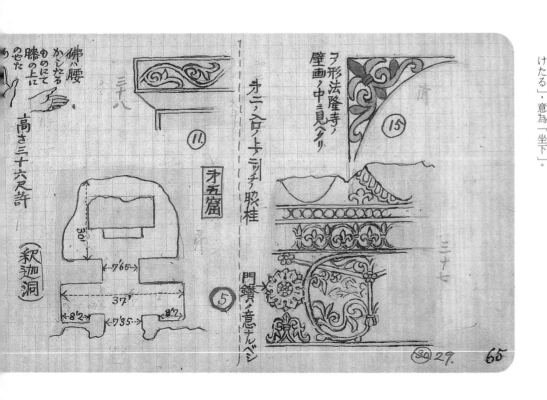

65 雲岡石窟（石佛寺）（9）（六月十八日）

圖右上為第二門的門拱，右下為入口的門楣（正門上方的橫樑）上部的設計，其中與法隆寺式相同的花紋不勝枚舉。文中的「脇柱」為誤記，應為「邊柱」；「腰かシタる」為誤記，應為「腰かけたる」，意為「坐下」。

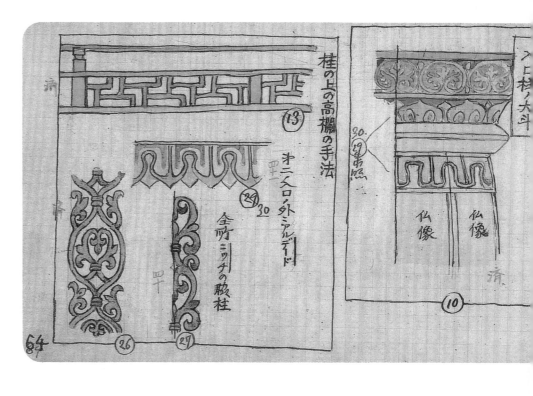

64　雲岡石窟（石佛寺）（8）（六月十八日）

圖右部分為第五窟立柱的上部，櫨斗的側面有著兼帶有希臘和亞述風格的花紋，櫨為蓮花紋，其下為皿板。立柱是削有卷殺的八角形，柱面上均雕刻著佛像。文中的「ニッチ」為「niche」，意為「壁龕」；「桂の上」為誤記，應為「柱の上」。

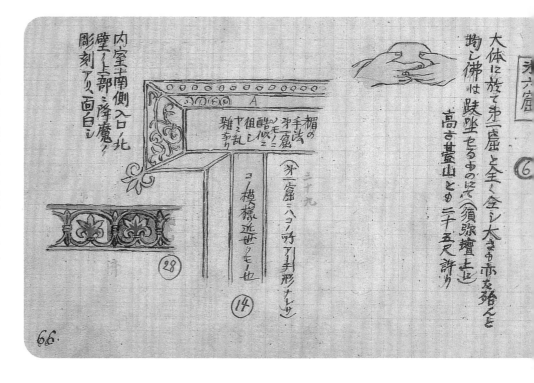

66　雲岡石窟（石佛寺）（10）（六月十八日）

圖上部分為第六窟入口上部的門楣。左下部分為亞述風格的花紋。柱子上可以看到來源於愛奧尼亞的旋渦式花紋，而且作為科林斯風格的一種變體的莨苕葉（acanthus）花紋的運用也十分常見。（第六窟為如今的第十窟）

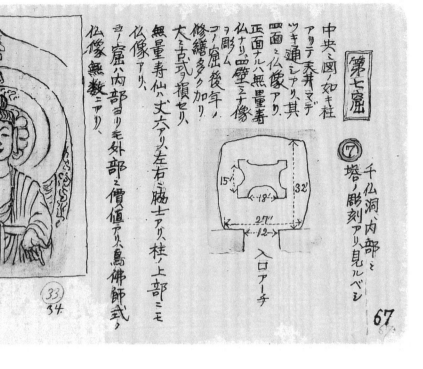

第七窟

⑦　千佛洞、内部ニ
塔ノ彫刻アリ見ルベシ
67

中央ニ図ノ如キ柱
アリテ天井マデ
ツキ通シアリ、其
四面ニ仏像アリ、
正面ナルハ無量寿
仏ナリ、四壁ニ無量寿
仏ナリ、四壁ニ三十像
ヲ彫ム
コノ窟後年ノ
修繕多クアリ、
大ニ古式ヲ損セリ、
無量寿仏ハ丈六アリ、左右ニ脇士アリ、桂ノ上部ニモ
仏像アリ、
コノ窟ハ内部ヨリモ外部ニ價値アリハ鳥佛師式ノ
仏像無数ニアリ、

千萬佛

㉝
34

67
雲岡石窟（石佛寺）（11）（六月十八日）
第七窟和如來殿比較類似。只是規模較小。石窟外部雕刻著無數尊佛像，其容貌、衣紋、光背等都和鳥佛師式完全一樣。圖左是其中的一例，伊東在日記中表達了當他發現兩者如此相似時的驚喜。（第七窟為如今的第十一窟）

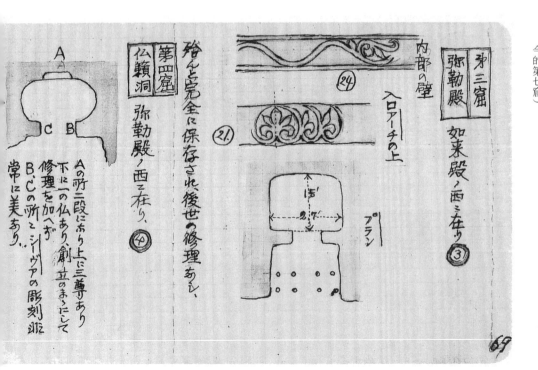

第三窟　弥勒殿
如来殿ノ西ニ在リ　③

内部ノ壁
入口アーチの上
㉔
㉑
プラン

第四窟　仏籟洞
弥勒殿ノ西ニ在リ　④
殆んど完全に保存され後世の修理あれ、

A
C　B

Aの所二段にあり上に三萬りあり
下に一の仏あり、創立のまゝにして
B、Cの所を加へず
B、Cの所にシイヴァの彫刻班
常に美あり、

69
雲岡石窟（石佛寺）（13）（六月十八日）
彌勒殿、佛籟洞都保存得相當完好，第十窟現已經荒廢。（第三窟為如今的第七窟）

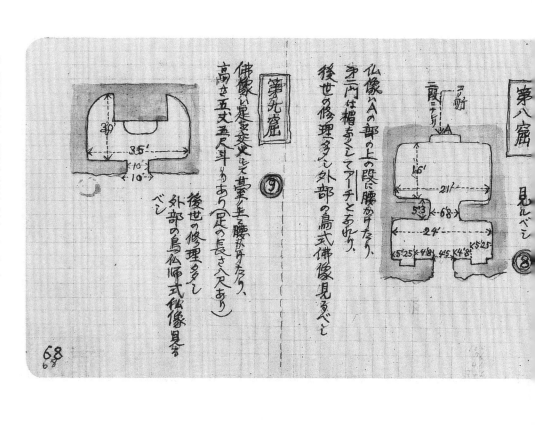

68 雲岡石窟（石佛寺）（12）（六月十八日）

第八窟與第五窟比較相似，但規模較小。第九窟類似縮小版的大佛殿，其內部很多都在後世進行了重修，外部則保留了大量鳥佛師式的佛像。

文中的「雕訓」為誤記，應為「雕刻」。（第八窟、第九窟為如今的第十二窟、第十三窟）

70 雲岡石窟（石佛寺）（14）（六月十八日）

伊東的調研對象是雲岡石窟的中央區域（第二區）。除此之外，還有東部第一區的四個石窟、西部（第三區）的第五窟（如今的第二十窟）的露天大佛等。圖左半部分是縣志中關於之後探訪的慈化寺部分摘抄。

71 大同府（16）善化寺（1）（六月十九日）

善化寺位於大同市以南，所以也被稱為「南寺」。善化寺的現存建築是金天會六年（一一二八）時重修時所造。伊東日記中記載：「此寺的現存建築是金天會六年（一一二八）時重修時所造。大雄寶殿中的斗拱為出兩跳，跳之間的距離並不相同。殿內供奉著五尊如來佛像，壁畫也是佳作。」文中的「單僧」為誤記，應為「單層」。

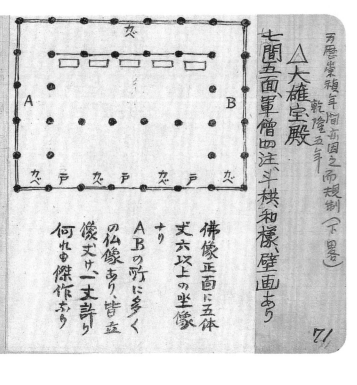



△大雄宝殿

七間五面單僧四注斗栱和樣壁画あり

万歷崇禎年間両因之雨規制（下畧）

乾隆五年

通
通
通ハ斜肘

佛像正面に五体

丈六以上の坐像なり

ABの所に多くの仏像あり、皆立像丈サ一丈許り

何れも傑作あり

カベ
カベ　戸　カベ　戸　カベ　戸　カベ
A　　　　　　　　　　B

71

73 大同府（18）善化寺（3）（六月十九日）

天王殿與三聖殿、大雄寶殿一樣，均為單層四柱的建築。寺中的所有殿堂均為「廡殿頂」，比較罕見。唐代時廡殿頂建築較多，所以此寺中的建築應該是繼承了此種風格。

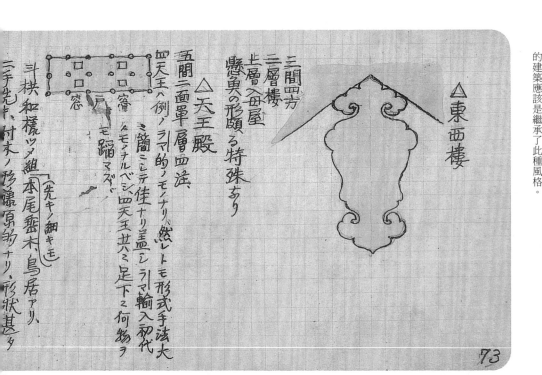

△東西樓

三間四方

二層樓

上層ハ毎間

懸魚の形頗る特殊あり

△天王殿

五間二面單層四注

四天王（例ノ如キ）モノナリ　然レトモ形式手法大ニ簡ニシテ佳ナリ蓋シ之ラマ輸入初代ニシテ佳ナルベシ四天王其六ニ足下ニ何物ヲ踏マズ

斗栱和樣ツメ組「本尾垂木、鳥居アリ」（先キノ細キモ）二三寸先キニ、付末ハ形ヲ藤原的ナリ、形状甚タ

窓
窓　戸
戸　踏マズヿ

73

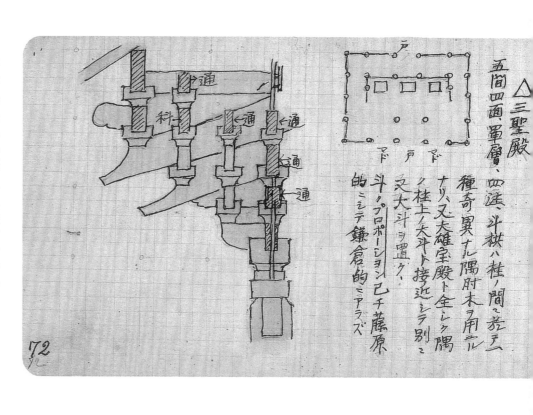

△三聖殿
五間四面、單簷、四注、斗栱ハ柱ノ間ニ於テ三
種奇異ナル隅肘木ヲ用ニル
ナリ、又大雄寶殿ト全ク隅
ノ柱上ノ大斗ト接近シテ別ニ
尖大斗ヲ置ク、
斗ノプロポーション已ニ千藤原
的ニシテ鎌倉的ニアラズ
マド
ド

72

72 大同府（17）善化寺（2）（六月十九日）

三聖殿採用了減柱法修建，所以殿內的空間非常開闊。殿內供奉著華嚴三聖，並立有四座石碑，上面刻有南宋朱弁所作的《大金西京大普恩寺重修大殿記》。「大普恩寺」為善化寺的舊名，又名「開元寺」。

コノ伽藍現存ノ建築ハ年代大体ノ形狀ハ唐代
ノモノナルコ疑ナシ、大金ニ重修シセルモ古式ヲ存
センナルベシ、正殿内ノ仏像モ唐代ト見テ差
支ナシ、
天王殿ノ形式ハ正殿等ト均シク然ルニラマ時ノ
四天王ヲ安置セルハ如何、ラマ教ト唐代及金
朝ト關係ヲ研究スルヲ要ス。

天王殿　三聖殿　鐘樓　鼓樓　東樓　西樓　通路

74

74 大同府（19）善化寺（4）（六月十九日）

善化寺始建於唐朝開元年間（七一三～七四二年），遼末時在戰火中焚毀，金代再次重建。此寺是現存最大的金代建築物。

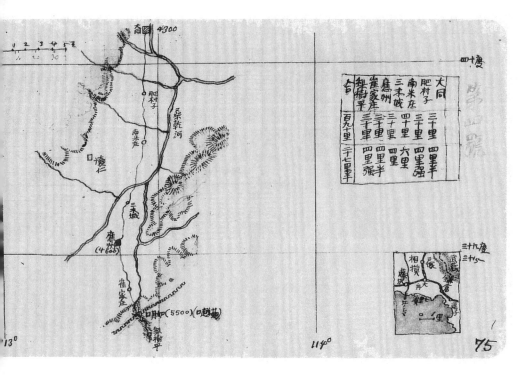

75　地圖第四號（大同—梨樹平）

大同		
肥村子	三十里	四里
南米庄	三十里	四里強
三未城	四十里	六里
應州	三十里	四里
崔家庄	三十里	四里半
梨樹平	三十里	四里強
合	一百九十里	三十七里半

77　應州（1）佛宮寺（1）（六月二十日）

佛宮寺位於大同以南三十里的應州，寺內有一座八角五層木造巨塔。根據碑文記載，此塔建立於遼清寧二年（一〇五六），是中國現存最古老的木塔。伊東在日記中記載，「當時幾乎是在半癲狂的狀態下拍攝照片和研究」，他在對這裡的考察中得到了日本建築「遼代起源」問題的重大啟發。

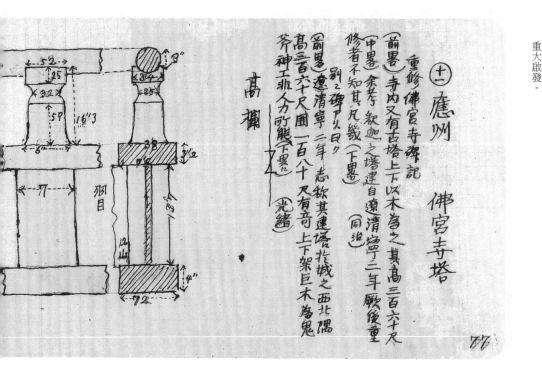

（十一）應州

佛宮寺塔

重修佛宮寺碑記
（前畧）寺內又有古塔上下以木為之其高三百六十尺
（中畧）余考釋迦之塔建自遼清寧二年歷後重
修者不知其凡幾（下畧）

（同追）

別之碑火日

（前畧）遼清寧二年志欽其建塔指城之西北隅
高三百六十尺圍一百八十尺有奇上下架巨木為鬼
斧神工非人力可能下畧

（光緒）

高欄

76 大同府（20）善化寺（5）（六月十九日）

「八雙」是「八雙金物」的縮寫，意為「角葉，門上起裝飾作用的金屬條」。水平安裝的門軸插入箱型的門枕中。角葉（隅金物）固定在門的四個角上，起到保護和裝飾的作用。

八双ノ側

隅金物

隅金物

76

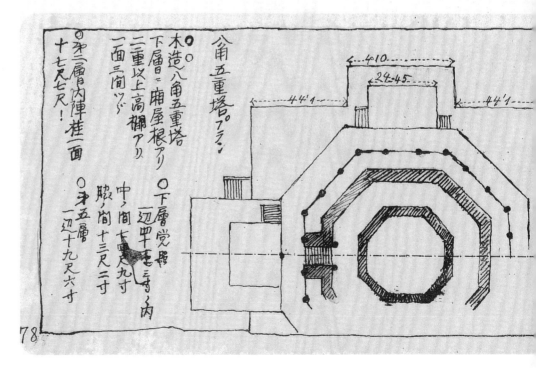

78 應州（2）佛宮寺（2）（六月二十日）

塔的第一層屋頂建有飛簷，每一層均面闊一間，進深三間。第一層的簷柱和中柱都用磚塊包裹，其他的柱子為純木造。每層的柱子都立在連接於下層的簷柱和中柱的橫樑之上，並沒有採用中心柱。

79 應州（3）佛宮寺（3）（六月二十日）

圖中的斗拱位於明間和次間分界線的柱子上。圖右為其橫截面圖示。這種斗拱樣式與善化寺大雄寶殿中斗拱樣式類似，建成年代應該比較接近。

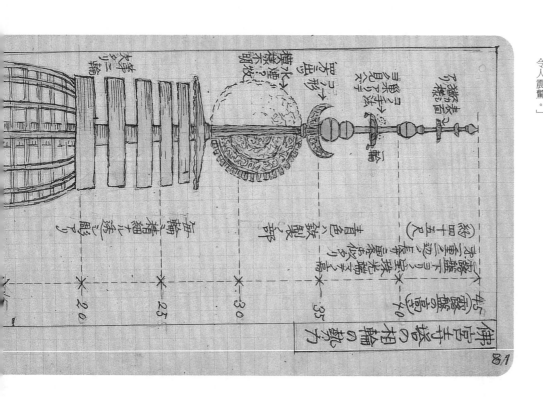

81 應州（5）佛宮寺（5）（六月二十日）

中國的木造塔本身就非常稀少，而此塔是一座高達三百數十尺的木造巨塔，更從遼清寧二年（一○五六）建立之初就將其風格流傳至今。伊東在日記中評價道：「此塔的工藝構造自如，設計精美、比例協調，今人震驚。」

脇ノ間斗（中央ノ）ハ左ノ如シ
コブ出斗ナシ

栌丸
出作
栌丸
出作
出作

中間柱間ノ斗栱ハ左ノ如シ
A九隅时木ヲ用ヰタリ、ユリ法コトマデ各所ニ於テ實用サレタルコヲ見ルベシ

栌丸
キジヒ子サ
B
A
出作
B ハコブレハナ
柱上ノモノヨリ稍小ナリ

80

80 應州（4）佛宮寺（4）（六月二十日）

明間上方的斗拱如圖左部分所示，櫨斗比柱頭稍小，左右兩邊有魚鰭狀裝飾。圖中「A」部分使用了轉角拱（隅肘木）。次間中央斗拱與華嚴寺海會殿類似，使用了圖右部分所示的枊墩和駝峰結合的手法。

82

82 應州（6）佛宮寺（6）（六月二十日）

佛宮寺塔、大華嚴寺、善化寺並稱大同附近的「遼金三大遺珠」，是中國建築史中的瑰寶。

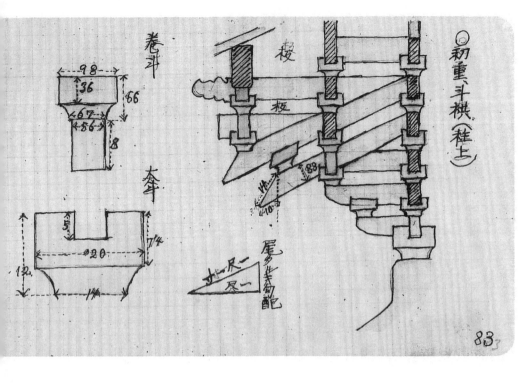

83 應州（7）佛宮寺（7）（六月二十日）

圖為塔第一層的斗拱。據伊東稱，斗拱的整體形狀與日本南都藥師寺的塔中斗拱非常類似，尤其是其兩重昂的手法。櫨斗和升（卷斗）等各部件的比例與日本藤原時代的斗拱有著些許區別。

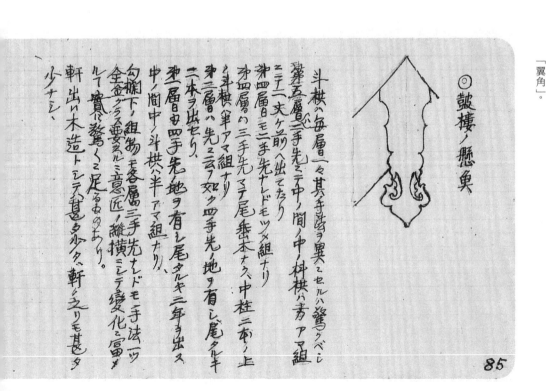

85 應州（9）佛宮寺（9）（六月二十日）

文中的「アマ組」，中國稱為「以蜀柱和人字拱組成的補間鋪作」，指的是斗拱的一種形式。文末的「軒ノ之リ」應為「軒ノソリ」，意為「翼角」。

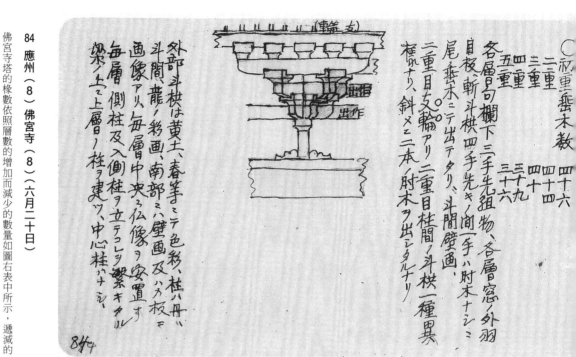

○祝重ニ蛮木数

二重　四十六
三重　四十四
四重　四十
五重　三十六

各層司欄下三手先組物、各層窓ノ外羽
目板、斬斗栱四手先キノ間「手ハ肘木十シミ
尾蛮木ニテ出テタリ、斗間壁画・
二重目支輪アリ二重目柱間ノ斗栱一種異
様ナリ、斜メニ二本ノ肘木ヲ出シタルナリ

外部斗栱ハ黄土、春筆ミテ色彩、柱ハ丹ハ
斗間、龍ノ彩画、南部ニハ壁画及ハ六板ヲ
通像アリ、毎層中央ニ仏像ヲ安置ス
毎層側柱及入側柱ヲ立テコレヲ繋キタル
梁ノ上ニ上層ノ柱ヲ建ツ、中心柱ハナシ

84　應州（8）佛宮寺（8）（六月二十日）

佛宮寺塔的椽數依照層數的增加而減少的數量如圖右表中所示，遞減的程度相對較小，所以外表給人非常穩重的感覺。文中的「繁キタル」為誤記，應為「繋キタル」，意為「連接著的」。

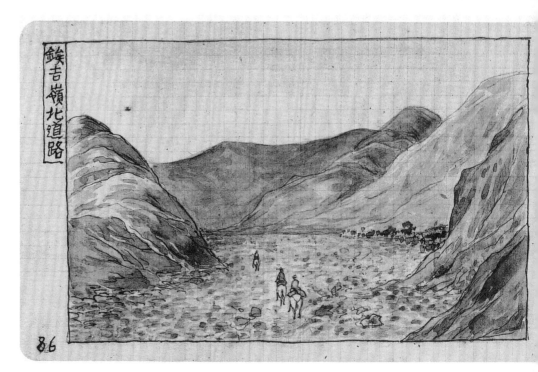

鉄吉嶺北道路

86　鐵吉嶺以北的道路（六月二十二日）

穿越長城如越口的關門，道路變成了緩緩向上、卵石密布的河灘。身邊河流傳來的潺潺流水聲是伊東來到清國以後難得聽到的清越之音。

87 鐵吉嶺以南的道路（六月二十二日）

登上河灘之後，眼前是險峻山道。下馬牽行，步行爬上山頂就到達了鐵吉嶺。北望是大同附近一望無際的大平原，南眺則可見五臺山的聳立重巒。往嶺下的道路則更加峻險，讓人膽戰。

鉄吉嶺南道路

87

89 繁峙（六月二十二日）

下得鐵吉嶺則到達了繁峙，周遭的景觀突然變得清水潺潺，魚躍鳶飛，連疇接隴。北魏立都大同之時，皇帝多次巡游至此，也怪不得此處一片豐饒的景象。

89

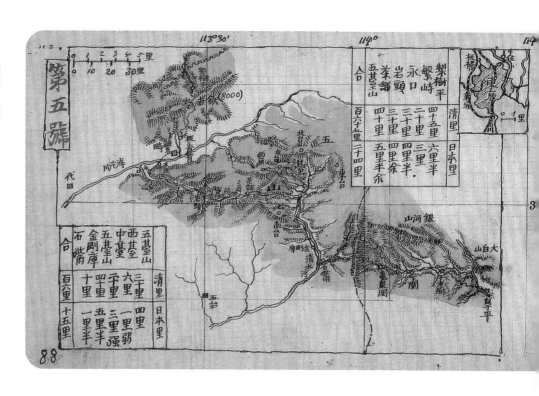

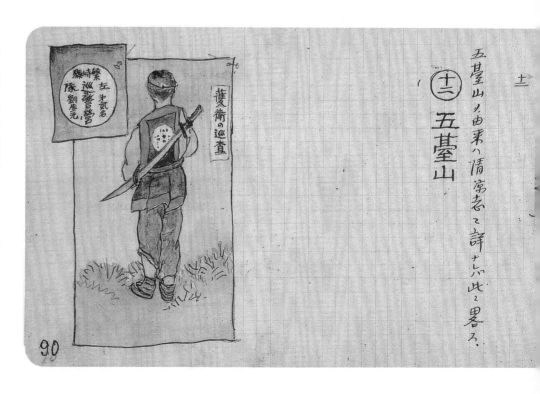

90　五臺山（1）巡查（六月二十三日）

五臺山又稱「清涼山」，自古就是佛教聖地。「五臺」指「東西南北中」五座山峰，海拔均超過三千公尺，又因山頂平坦寬闊如臺狀，故得名。五臺山中據傳有寺廟六十四座（明代《清涼山志》）。圖左部分為從繁峙派來的護衛中的巡查。

91　五臺山（2）大顯通寺（1）（六月二十五日）

顯通寺建造於東漢時期，北魏孝文帝時擴建。唐太宗時重修，易名「大華嚴寺」。清代時依清太宗的敕命而重建寺廟，復名「大顯通寺」。文中「宗禎」為誤記，應為「崇禎」。

○大顯通寺

△水陸殿（南にあり）
　本尊觀音菩薩

△文珠殿（水陸殿ノ北ニアリ）
　文珠ノ像ヲ安置ス左右ニ樂架と稱する各十六の
　武器を陳列す

△大殿（文珠殿ノ北ニ在り）重層四注、屋上ニ宝瓶、
　釋迦ノ三尊を安置せり、
?・前碑聖天順二年及万曆三十五年。

△無量殿（大殿ノ北ニあり）
　殿ノ前ニ前碑アリ、永明寺重修ノ記アリ宗禎ノモチヽ、
　明代ニハ永明寺と云へり。
　本尊無量佛
　内面 Vault 仕立テ天井ニ陸天井、飄道
　外面重屬ハ母屋

△千鉢殿（無量殿ノ北ニあり）
　本尊文珠、ラマ的ノ千手十一面あり、

△千鉢殿の北ノ壇を築きその上に五臺ノ塔？
　模型寺備ノ
①南基八普通宝塔形
②西基八種イ十三重塔形・
③北基八宝塔ノ身ニ十三重塔ヲ置キ上ニ三重ノ
　宝塔ヲ置キタルモノ
④中其ノ堂（Ａ）を三ツ重子テ屋根ヲ置キタルモノ

91

93　五臺山（4）大顯通寺（3）（六月二十五日）

傳說顯通寺建立之初，因其地形與印度靈鷲峰極為相似，所以又被稱作「靈鷲寺」。

93

△銅殿
壇ノ上ニアリ、銅造ノ重層ノ入母屋
△經藏
銅殿ノ左右ニアリ、甎造重層入母殿
△後閣
銅殿ノ後ニアリ、重層、切妻。

○本寺ハ五臺山中尤モ古クモ最大ナルモ、一ミシ
テ後漢ノ明帝永平年中ニ創立セラレタリト云
ス、尒來屡々重修ッセラレ現今テノモノハ建築市トシテ
見ルヘキモノナシ、ラマ教ノ影響甚々深ク仏
像ノ如キニナラマ化セり。

本寺ハ仏教(和尚寺ラマニ對シテ云)寺ノ首
領ニシテ其住職ヲ綱司ト云ふ塔院寺ノ住
職ハ副綱司あり。

92

木 火鏟子 三脚子 火烒

○菩薩頂(ラマ寺)
元朝ノ開基ナり
牌樓、山門、鼓樓、鐘樓、天王殿、中殿ノ文珠殿ノ
順ニテノ例ノ如ク配列セり。
コノ寺ニテ五臺山ニ於ケル十五ヶ寺ノラマ寺
ヲ統轄シ居り政府ョり保護ヲ受ヶ居レり。

94

92 五臺山(3)大顯通寺(2)(六月二十五日)
大顯通寺中現存的建築都是明清時期所建。銅殿內四壁上有小佛萬尊,中央供奉著一尊大銅佛。藏經殿的「入母殿」為誤記,應為「入母屋」,意為「歇山頂」。

94 五臺山(5)菩薩頂(1)(六月二十五日)
「菩薩頂」被認為是文殊菩薩的居所,所以又稱作「文殊寺」。明代時藏傳佛教徒來到這裡,大喇嘛以此處為居所統領了山中所有的藏傳佛寺。清代康熙、乾隆兩位皇帝都來過此地,對此寺頗有恩澤。

95　五臺山（6）菩薩頂（2）（六月二十五日）
伊東在日記中記載，雖然五臺山並不如傳說中的山明水秀，建築中出類拔萃者也較少，更未曾訪得學德兼備的名僧，但火盆、西藏錫杖等日常佛具別有一番風味。

97　五臺山（8）慈福寺（2）（六月二十五日）
慈福寺的塔裝飾以錫杖，塔基和塔剎體積很大，相對塔身顯得較小。伊東在此見到了這種寶篋印式塔的過渡形式。文中藏經樓的「最更」為誤記，應為「最奧」，意為「最深處」。

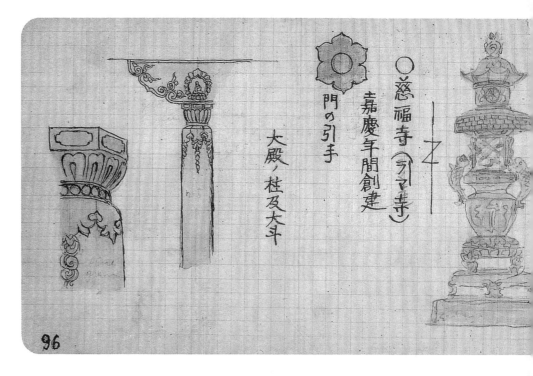

96 五臺山（7）慈福寺（1）（六月二十五日）

慈福寺大殿的柱子可以看到其融入了藏傳佛教的風格，這裡有與菩薩頂相同的錫杖，內殿中有一尊工藝極為精湛的長壽佛像。

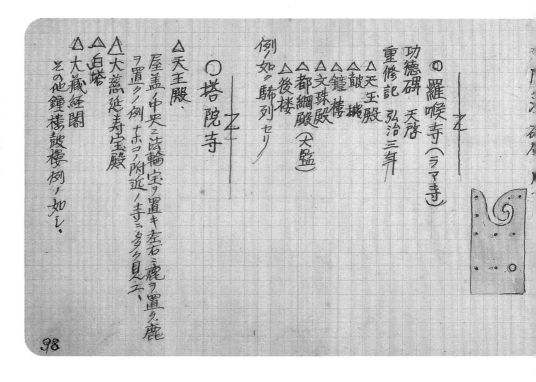

98 五臺山（9）羅睺寺（六月二十五日）

羅睺寺是五臺山的五大禪寺之一。始建於唐，明弘治三年（一四〇一）重建。正殿處有一座帶機關的蓮花臺，其蓮花的花瓣可以打開，顯露出其中的佛像，被稱作「開花見佛」，寺廟也因此而聞名。文中的「天王殿」為誤記，應為「大王殿」；「驕列」為誤記，意為「並列」。

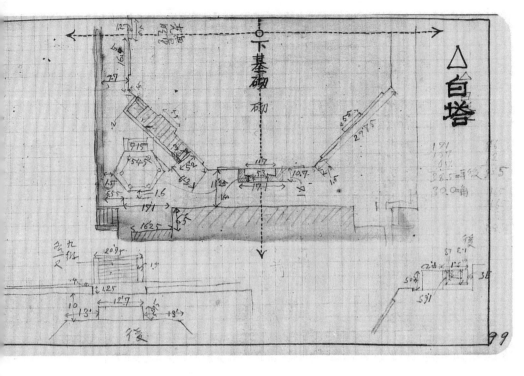

99　五臺山（10）塔院寺白塔（1）（六月二十六日）

塔院寺的名字來源於寺中一座高大雄偉的白塔。傳說古印度阿育王將三十個舍利散於各地建塔供奉，塔院寺白塔就是其中之一。寺廟於明萬歷七年（一五八○）動工，萬歷十年（一五八三）竣工。

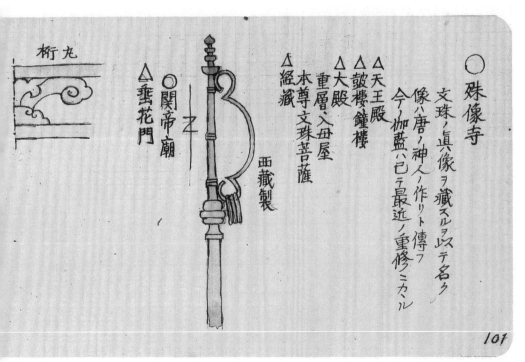

101　五臺山（12）殊像寺（六月二十六日）

殊像寺是五臺山的五大禪寺之一，始建於唐，明成化二十三年（一四八七）重建。大殿（文殊閣）中供奉著巨大的文殊菩薩騎獅像，其身後供奉著釋迦三尊，殿內還有五百羅漢像，均為明時期的塑像。但伊東的日記中沒有關於這尊文殊菩薩像的紀錄。

100 五臺山（11）塔院寺白塔（2）（六月二十六日）

コノ塔ハ北京城内白塔寺ノモノト全ク仝意匠ナリ但シ彼ヨリモプランハ小ニシテ高サ亦大ナルカ如シ、全体ニ於テ意匠彼ヨリモ豊富ナリ、思フニ北京ノ白塔ヲ模シタルモノニハアラザルカ、

此塔的塔基並不是正八角形，原因不得而知。整體看來，塔基、塔身（球形）、塔剎三部分區隔並不明顯，塔頂的寶珠體積也非常小。伊東評價道，這座塔似乎是模仿了北京白塔寺的白塔，又刻意加以潤飾。

102 五臺山（13）南山寺（六月二十六日）

唐代開基ト言フ

△南山寺
△大殿
△觀音殿
△普賢寺
○南山極樂寺
△性空門 即チ天王殿ニ當ル四天王及諸
△大雄宝殿 仏像を安置す。
△南樓
△西樓

南樓　大雄宝殿　仏舍利塔　西樓（客堂）　性空門

南山寺為祐國寺、極樂寺、善德院的總稱。據稱建造於元元貞年間，明嘉靖二十年（一五九一）重修。伊東一行受到了寺廟中僧人的熱情款待，並品嘗了此處的素齋料理。

103 五臺山（14）鐘圖（六月二十六日）

圖為南山寺中的大鐘，造型優美，伊東將其繪製下來。正德七年為一五一二年。

105 五臺山（16）南山寺舍利塔（2）（六月二十六日）

根據伊東記載，雖然此塔的形狀尺寸顯得相對失衡，但是三層的塔基高大聳立，其上四角設有石獅像，整體上給人感覺設計精妙，調和之感絲毫無損。

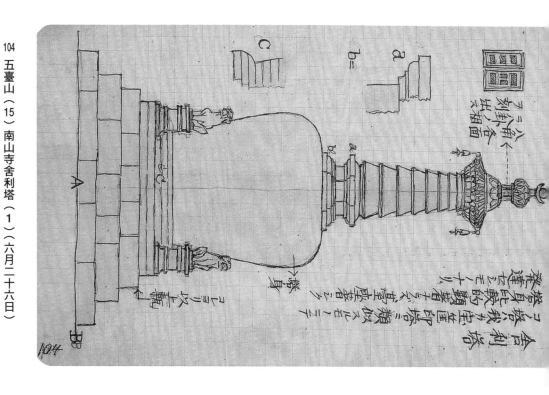

104 五臺山（15）南山寺舍利塔（1）（六月二十六日）

這座舍利塔的建造年代不明，伊東根據其造型風格推斷其為清朝中期所建。塔建造在石製的三層高塔基上，特徵尤為明顯：塔剎部分特別粗大，顯得塔身很小。

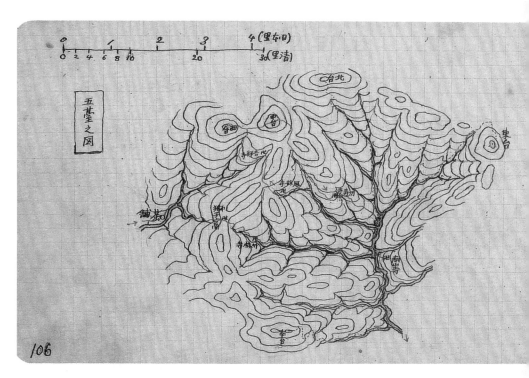

106 五臺山（17）五臺圖

此圖描繪了被群山環繞的五臺山地形。伊東一行當時經由茶鋪進入五臺中心的臺懷鎮，現在更常見的路線是由南而入。

107 五臺山（18）西臺／中臺（六月二十八日）

根據日記記載，西臺的頂部平坦寬闊，花團錦簇，芳草萋萋，宛如一張大絨毯。山頂之處的廟宇寺塔均已崩壞，佛像四散於地，僅留有一處明朝洪武年間所立石碑。伊東一行就在此處打開了午餐便當，品嘗隨從所帶的野蔥。

○西臺
佛殿一宇塔〔基アリシモ塔ハ破壊シテ跡ナク
佛殿ハ大破シテ見ルカゲナシ
○中甘臺（石造）
塔〔基、基二辺十五尺
寶塔形ニテ球体ノ上ニ屋蓋アルモノニテ
弟七層ノ屋珠ニ大ニシテ天蓋ノ意ヲ有シ上ニ宝
珠ヲ置クヽヽ場合ニ相輪八層塔トナレルナリ、毎層八
角、各面佛像アリ、正面塔身ニ二ツチ深ク作り、
中ニ仏像ヲ安置ス、二ツノ左右ニ二天アリ上ニ例ノ
garuda アリ、基坐ニモ彫刻アリ、明初ノモノ
佛殿一宇（石造）
翠巖峯ノ三字入口ノアーチノ上ニ扁セラル、
大破ニテ屋皆崩レ町々大破セシ修繕セシモノ
ミニテ石材乱雑ナリ、古式ヲ考フルニ難ニ、石ノ彫
刻ヨリ考フレバ明以前ノモノナルカ如シ

107

109 五臺山（20）萬壽寺／塔院寺白塔（3）（六月二十八日）

五臺山原本被認為是文殊菩薩顯靈之地，建有很多廟宇，但伊東訪問時，廟宇數量已大幅減少，且多數的廟宇都是藏傳佛寺，僧人對提問的回答也不得要領。但五臺山畢竟是五臺山，伊東一行人最終滿懷得償所願的喜悅前往下一個目的地。文中所提的「白塔寺」參見第一卷圖46。

○萬壽寺（ラマ寺）
五百羅漢堂アリ
天順ト弘治トノ碑アリ

大塔院寺境内
蓮花門ノ懸魚

○塔院寺ノ大白塔
白塔寺ノモノト異ナル点ハ
第一ノ九輪が左ノ如ク筒形ニナリ居レリ、天蓋ノ周
囲ニ三十二ノ銅幡アリ、毎幡ニ
三箇ノ宝鐸ヲ吊セリ。
頂滲金寶瓶形ハ白塔寺ノモノヨリモ小ナリ、
形ヨリ円形ニ接スル部分ヲ手
法極メテ自然ナリα十β線ヲ作リテ治
上図ニ
メタリ。

109

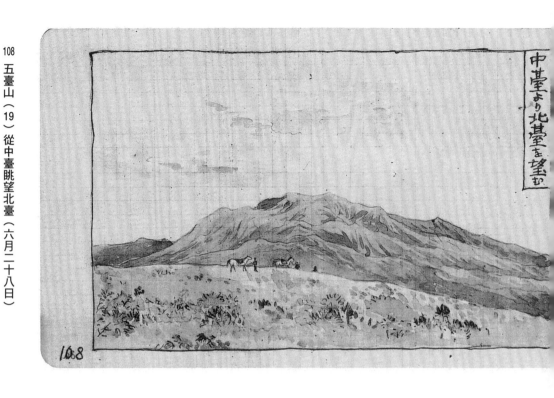

中臺より北其臺を望む

108 **五臺山（19）從中臺眺望北臺（六月二十八日）**

中臺頂比西臺更為寬闊，遠眺之景也更上一層。此處可以望見為東、西、南、北四臺所環繞山谷中的一座座廟宇，伊東一行為這壯麗的景色所陶醉。此處殘留著一座塔。

○石嘴関帝廟

元代ノ碑アリ
明清ノ碑多クアリ

○龍泉關
△飯館ノ窓

龍泉關
飯館ノ窓

110 **石嘴／龍泉關（六月二十九日—三十日）**

伊東離開五臺山之後，來到了石嘴。此處有一座關帝廟，廟裡有一只長約六尺的豹子標本，伊東打聽得知這只豹子在十年前被射殺，而附近應該還有很多豹子。

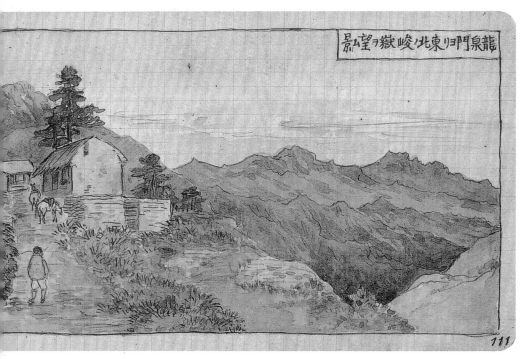

龍泉門ヨリ東北ノ峻嶺ヲ望ム影

111

111　從龍泉關眺望東北方峻嶺（六月三十日）

龍泉關是長城上的一座關隘，位於山西省和直隸省交界處。伊東日記中記載：「穿過龍泉關之後，立刻映入眼簾的是腳下深不見底的峽谷。據說此關高五六千尺，而五臺山更是高達萬尺以上。」

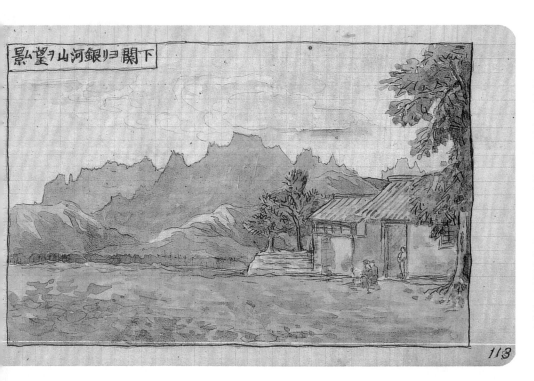

下關ヨリ銀河山ヲ望ム影

113

113　從下關眺望銀河山（六月三十日）

伊東一行在下關小憩，北方是銀河山，山頂的輪廓如同鋸齒。這裡的地理環境若是用日本地形類比，則是五臺山的高峰如同淺間山，龍泉關如同輕井澤，銀河山如同妙義山，只不過此處規模要龐大許多。

純陽宮（北嶽廟）

唐代ノ廟基ニシテ北嶽恒山ノ神社ヲ祭ル所ナリ。
其正殿ヲ德寧殿ト云フ、九間六面重層四注
ナリ。内ニ大元国大德六年ノ鐘アリ、碑ニ宋
代ノモノアリ、多クハ明ノモノナリ。
宋ノ碑ノ模様ハ明代ノモノナリ。モノト会シ意匠力ガ
建築ノ斗栱ハモノ、如ク細ナラズ、十二尖ノ棡柱
柱ト間三ニ具ヲ備フルくニ、尾彗木ハ斜ニ用ヰ
ラレ鳥舌モアリノ斗栱ノプロポーション、モ古式ニ合ヘ
リ、恐クハ元代ノ遺物ヲ近年修繕セシモノナルベシ、
鐘ノ形ハ明代ノモノト大体ニ於テ全ク均シ、只ガ龍頭ノ
形奇異ナり、龍頭ノ頂ニ室珠アリ、上帯ノ周囲ニ乳
アリ、饅頭形ニ例ノ蓮辦ト穴トナリ、下部ハ八葉ニナ
リ居ル、一例ノ如ニ、
德寧殿九間六面ノ内周囲一間通り遊離セル柱ナ
リ、コノ軸ノ間ハ化粧屋根裏ニテ尾番木斜ニ露
出シ、例ノ禅的ノ手法（円覚寺舎利殿ノ如き）ニヨ
レリ、

1112

112 曲陽（1）純陽宮（六月三十日）（下接圖115）

曲陽城西有一處歷代帝王祭祀北岳恆山神仙的場所。從漢天漢三年（西元前九十八年）漢武帝在此祭祀北岳恆山開始，歷代帝王都會重修此處。德寧殿有元代忽必烈親筆題書的「德寧之殿」匾額。文中第八列「鳥舌」，中文為「鳥頭子」，指的是昂和下部拱材連接處的三角形部分。文中的「爹ル」為誤記，應為「祭ル」，意為「祭祀」。

114 地圖第六號（阜平—保定）

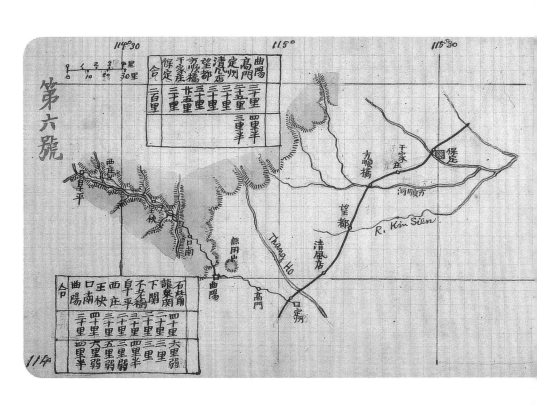

第六號

114

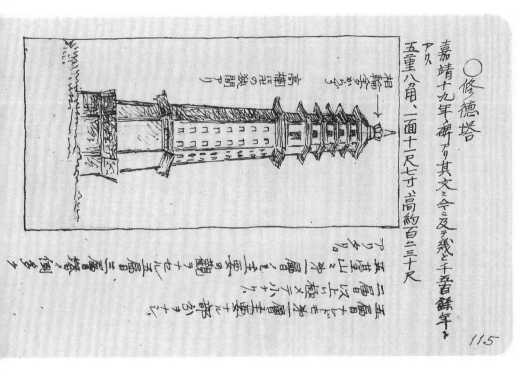

○修德塔

嘉靖十九年ノ碑アリ其交ニ今ミ及テ幾と千五百餘年ニアリ

五重八角、一面十二尺七寸高約百二十尺

115　曲陽（2）　修德塔（六月三十日）（上承圖112）

這是一座現存的六層八角形寶塔，圖中的素描多畫了一層。嘉靖十九年為一五四〇年。

○開元寺十一重塔八角

第二層一面大サ三十二尺五寸

窓ノ模樣（第二層）

第十一層プラン

117　定州（2）　開元寺塔（1）（七月四日）

定州城內有一座料敵塔（開元寺塔）。此塔建造於宋代，定州位於與契丹交界處，占據重要的軍事地位，這座塔也被用來監視敵情，所以被稱為料敵塔。塔的上部急遽縮小，整體輪廓呈現出曲線形。每一層塔頂都蓋有未經雕琢的帶狀塔簷。

116 定州（1）眾春園（七月四日）

定州是古時中山國的都城，如今的定縣。城郭面積很大，民家卻很少。

此處還有一所名為「定武書院」的學校，橫川省三志同道合的友人松崎保一在此擔任過教官。

118 定州（3）開元寺塔（2）（七月四日）（下接圖121）

塔內採用了穿心式，沿著中央的樓梯可以一直登上最頂層。樓梯頂上的方格天花板繪有精美的圖案，而高層的構造又不盡相同。此塔應該是遺存了宋代的建築風格。

定州（4）孔廟（1）（七月四日）

孔廟（文廟）是定州非常重要的建築，樑的製作工藝如圖所示獨具特色。圖左為懸魚，相對日本的「三花懸魚」，此處可以被稱作「五花懸魚」。

○孔子廟
△大成殿
五間三面單層切妻
梁ハ九木ノマヽ用ヰ両端ヲ角墻ニ細工セル結
果トシテ袖切トナルモノヽ如シ

懸魚の形大ニ見るべし

A B C D
AB CD

119

121 定州（6）開元寺塔（3）（上承圖118）

文中的「sikra」應為「sikhra」，指的是印度建築中的一種高塔。

○開元寺塔（承前）
(一)十一層下層特ニ廣ク、二層ヨリ印度ノSIKRA
ノ如ク、形ノ輪廓ヲ以テ縮少ス
(二)東西南北四面ニ戸ヲ開キツヽ間ニ四方ニ八窓ヲ
開ク、窓ノ格ハ樣一々均シカラズ、但レ皆幾何學
的ノパタインナリ、窓戸ハ赤色
(三)毎層屋根ヲ作ラスシテ單ニモールデングミョリテセ
リ出セリ、但ニ色彩
(四)全体甎造、白色ニ塗ル
(五)内ニ内陣外陣ヲ分ツ、下ハ外陣ハ格天井上ハアーチナリ
(六)斗栱和様
(七)相輪

開元寺塔ハ料敵塔トラフ唐ノ開元元年創立、
宋、代三至テ愛成ス、尓来沼革不詳、清朝光緒
ノ始（十年?）ニ部壊崩ルトテ、
要スルニコノ建築ハ唐宋ノ形式ヲ傳フルモノ
ト認メテ可ナリ、

山ノ如ニ別ニ奇趣ナシ、

121

△大成門（戟門）
三間三面、單層切妻

この形身に於て全く我
邦の懸魚と均しきを
觀るべし

120

120 定州（5）孔廟（2）（七月四日）

奎星閣的懸魚如圖所示，和日本的形式完全相同。圖左部分為大成門上的構件，此處的「樑端懸魚」實際上是一種用於覆蓋、遮擋樑末端的設計。

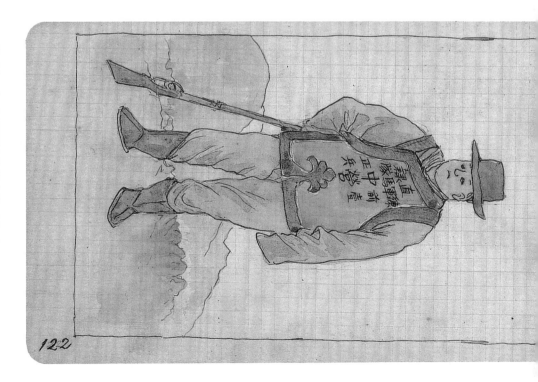

122

122 定州（7）護衛的士兵（七月四日）

伊東在日記中記載：「擔任護衛的士兵中有人抱怨一天的俸祿只有四百文，除此以外，沒有任何的補貼，所以士兵格外期待能夠獲得小費。」

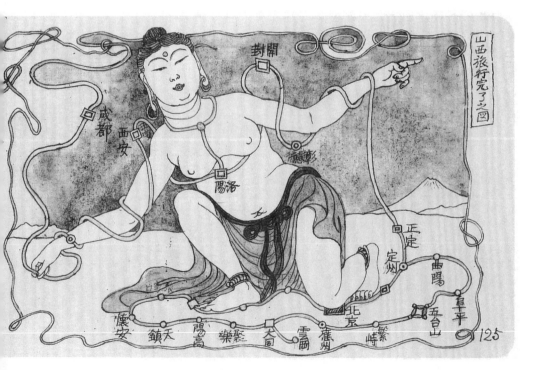

123　定州（8）山西旅行一行肖像

山西旅行一行人的畫像，分別是橫川省三、伊東忠太、宇都宮五郎和岩原大三。如同人的品行各不相同，各人騎乘的馬也各有各的習性，這讓他們吃了不少苦頭。伴隨著喜悅和艱辛，四人結伴進行的清國內陸之行最終收獲了珍貴的經驗和滿滿的自信。（岩原的畫像可參照第一卷圖185）

125　山西之旅結束圖

此圖畫出山西之旅的出發地與路線。天女腳下的環狀線為本次的行程。

124

124

124 地圖第七號（保定—北京）

地圖描繪的區域內不但包含《三國演義》中劉備、關羽、張飛桃園結義

所在地涿州，還有著很多連日本人都非常熟悉的春秋戰國古跡。

126

126 涿州（1）雲居寺（1）（八月五日）

雲居寺中立有南北雙塔。文中的至元二十三年為一二八四年，大明嘉靖

十二年為一五三三年。《重修雲居寺塔記》中詳細記載了塔的現狀。

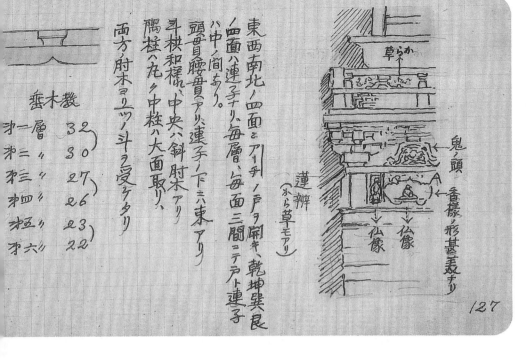

東西南北ノ四面ニアーチノ戸ヲ開キ、乾坤巽艮ノ四面ハ連子ナリ、毎層、毎面三間ニテ戸ト連子ハ中ノ間ニアリ。

頭貫、腰貫アリ、連子ノ下ニ八束アリ

斗栱ハ和様ニシテ、中央ニ斜肘木アリ、

隅柱ハ丸ク中柱ハ大面取リ、両方ノ肘木ヲ一ツノ斗ヲ受ケタリ

垂木数
初層　32
二　〃　30
三　〃　27、26
四　〃　23
五　〃　22

草らか
鬼ノ頭
香樣ノ形甚ダ美ナリ
蓮辧（から草モアリ）
仏像
仏像
A

127

127 涿州（2）雲居寺（2）（八月五日）

每一層的椽數量如圖中所記，由此可以看出，塔的輪廓比例非常有趣。以南塔為例，其第一層格外粗大，而第五層又非常細小。文中的「香樣」又稱作「格狹間」，是一種裝飾類型。

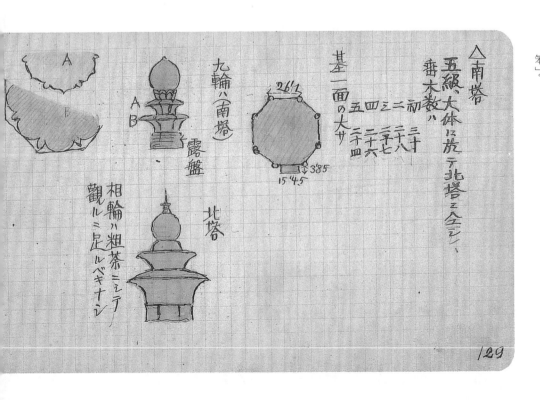

相輪ハ粗茶ニシテ觀ルニ足ルベキナシ
北塔

九輪（南塔）
露盤
A
B

△南塔
五級、大体ニ於テ北塔ニ全ジ、
垂木数ハ

基ノ二面ノ大サ
初　三十
二　三十八
三　二十七
四　二十六
五　二十四

261/
15'45
385

129

129 涿州（4）雲居寺（4）（八月五日）

兩塔的九輪部分如圖所示，因為原建築樣式均於後世被改建而變樣，伊東在日記中稱對此「並無興趣」。文中的「粗茶」為誤記，應為「粗笨」。

128 涿州（3）雲居寺（3）（八月五日）
圖右下部分是北塔的平面圖。圖左上部分是標記出位於圖中「A」部分的花紋。

130 涿州（5）（八月五日）
涿州是劉備和張飛的故鄉。附近還有很多三國時期的古跡。

131

131 保定府（八月六日）

保定有一座引人注目的孔廟。圖為儀門上的榫卯細木窗格，由三角形和六角形組合成幾何圖案，類似於「冰紋」。

133 正定府（2）大佛寺（2）（八月六日）

正殿為三層建築，第二層和第三層都有飛簷。這種建築風格和在日本被稱作「二重二閣」的藥師寺金堂的樣式非常類似。大悲閣旁邊立有一塊著名的隋代石碑，碑文標題周圍刻有龍型浮雕，美輪美奐。

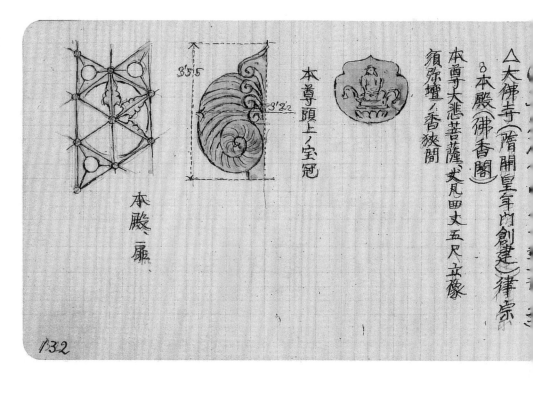

△大佛寺（隋開皇年內創建）律宗
○本殿（佛香閣）
本尊ハ大悲菩薩 丈凡四丈五尺ノ立像
須弥壇ハ香狭間
本尊頭上ノ宝冠
3'5
3'2.2
本殿ノ扉、

132

132 正定府（1）大佛寺（1）（八月七日）

大佛寺最初名為龍藏寺，宋朝初年改名為龍興寺，清朝康熙年間又改稱隆興寺。寺內供奉著一尊現存最大的銅佛像，所以一般也被稱為大佛寺。大佛寺的占地面積可以說和北京雍和宮不分伯仲，是一座規模非常宏大的寺院。

△摩尼殿
本尊釈迦、前ノ卓ニ八宝ヲ陳列ス、
光背ニ八 garuda アリ

○文珠	○三天
○迦葉	□菩薩
○阿難	○釈迦
○普賢	□龍女
	三天

後面観音菩薩 アリ
六師殿ノ前ニ東ニ碑
特賜大竜興寺重修大覚師殿記
當大元大德五月歳次辛壬九月也
龍ノ形ヤミ見ルニ三足ル

コノ碑ノ周曲に
鉄仙から草ノ模様アリ、我天平時代ト類似ス
次ニ大正十三年ノ碑アリ

134

134 正定府（3）大佛寺（3）（八月八日）

寺內的建築中，最古老的當數北宋皇祐四年（一○五二）建造的摩尼殿。此殿是一個東西向稍長的方形建築，各面都設有抱廈。殿身除去抱廈處設有出入口，其他均為厚牆。殿內極具盛名的觀音像製作於明代。文中的「コノ碑ノ周曲に」為誤記，應為「コノ碑ノ周圍に」，意為「此碑的周圍」∵「大正十三年」記述意義不明，疑為誤記。

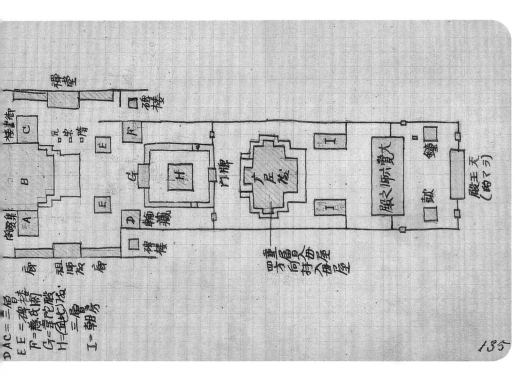

135 **正定府（4）大佛寺（4）（八月八日）**
大佛寺的建築布局圖。圖中的「B」為佛香閣（大悲閣）。平面圖中央
為「摩尼殿」的略記。

137 **正定府（6）天寧寺塔（2）（八月九日）**
塔四層以下屋簷的縮進度較小，四層以上縮進度驟然變大，這應該是
重修時比較隨意所致。伊東對塔剎的相輪評論道：「相輪的九輪中第五
輪尺寸很大，上下輪都較小，這種設計卻並未讓人感覺到和塔身有違
和之感。」

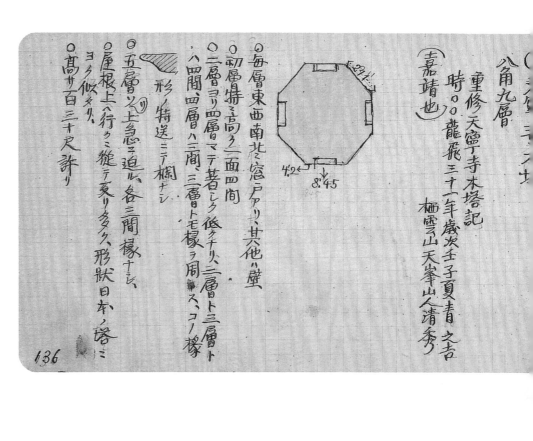

○毎層東西南北窓戸アリ、其他ハ壁、
○初層特ニ高ク二面四間
○二層ヨリ四層マテ著シク低ケれバ、二層ト三層ト
、八四間、四層ハ二間、三層トモ椽ヲ周ハス、コノ椽ト
形ノ特送ニテ椽ナシ
○五層ノ上急ニ迫ル、各三間椽ナシ、
○屋根上ハ行クニ縦ニ交リ多ク、形狀日本ノ塔ニ
ヨク似タリ、
○髙サ百三十尺許リ

136

（嘉靖也）
重修天寧寺木塔記
時。。龍飛三十一年歲次壬子夏青之吉
栖雲山 天峯山人清秀
八角九層

136 正定府（5）天寧寺塔（1）（八月九日）

天寧寺據傳始建立於唐代，目前只殘留下小佛殿和一座寶塔。天寧寺塔從樣式來看，應該是遼金式塔的變種，所以推斷其建造年代是元代。雖然是一座磚塔，但是其各層的屋簷以及四層以上的斗拱均為木製，所以又被稱作「木塔」。文中的「特送ニテ」為誤記，應為「持チ送ニテ」，意為「牛腿」。

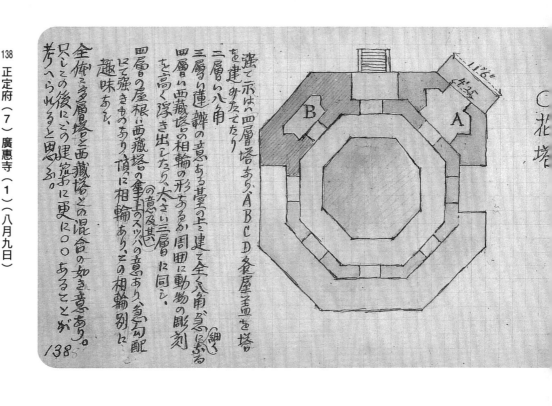

○花塔
圖ニ示スハ四層塔ナリ、ABCD各屋圖ヲ塔
建テあり
「二層ハ八角」
三層ハ連瓣ノ意ある壹ノ上ニ建テ全ク八角ニ忽ニ小き
四層ハ西藏塔ノ相輪ノ形ある周圍ニ動物ノ彫刻
ヲ高ク浮き出シたり、大さ二三層ニ同シ、
四層ノ屋根ハ西藏塔との混合の如き意あり、
にて強きものあり、頂きに相輪あり、この相輪別に
趣味ある、

全體ニ多層寶塔と西藏塔との混合の意あり、
只しこの後にこの建築おに更に○○あることが
考へられると思ふ。

138

138 正定府（7）廣惠寺（1）（八月九日）

廣惠寺僅殘留寶塔一座，但是此塔的樣式獨一無二。廣惠寺花塔是普通的多層塔與藏式塔結合的樣式，層數也難以區分。八角形的塔身中，四面建有與塔相連的六角形扁平套室，其上載有小塔，整體呈現出五塔的形式。

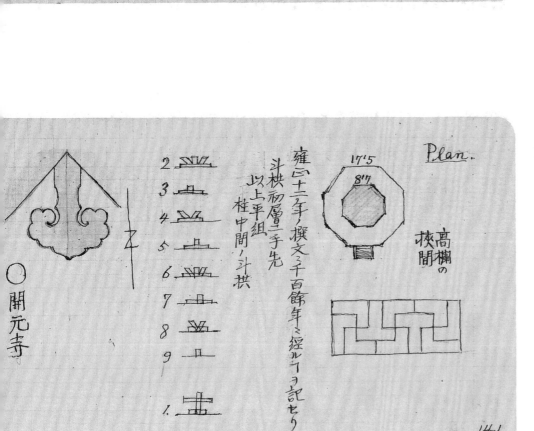

139 正定府（8）廣惠寺（2）（八月九日）

塔身第四層表面密密麻麻地雕刻著小佛龕和動物，遠遠看上去像一顆裂開的松果。此塔看上去像是花束，被當地人稱為「花塔」。

真、完有古刹七寺廣惠寺居其一、建於隋
興於唐、寺中有浮図高數十丈云々
嘉靖二十七年

外部凡色彩、
斗栱から様、

碑
〇〇魏隋室間、重修於唐宋之間
正統斗栱中

只　アリ、

139

141 正定府（10）臨濟寺（2）（八月九日）（下接圖163）

雍正十二年（一七三四）所立的石碑距離寺廟初建已經過去一千多年。雖然上面記載了寺廟建造的故事，但應該是雍正時期重修寺廟時所立。每一層的飛簷翼角的風格不盡相同。

Plan.
17'5
8'7

高欄の挾間

雍正十二年ノ撰文ニ千百餘年ヲ經ルヲ記セリ
斗栱初層二手先
以上平組
柱中間ニ斗栱

2
3
4
5
6
7
8
9
1

〇開元寺

141

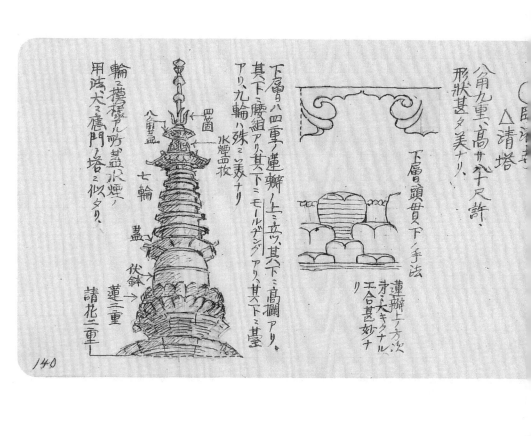

140 正定府（9）臨濟寺（1）（八月九日）

正定是唐代臨濟禪師的故地。據說咸通七年（八六六）為收藏禪師的衣缽而建塔於此。此塔形態嚴整，細節優美，是一座清晰秀麗的寶塔，但是欠缺了一些遼金式塔的大氣，所以建成年代有待進一步研究。文中的「應門」為誤記，應為「應州」。

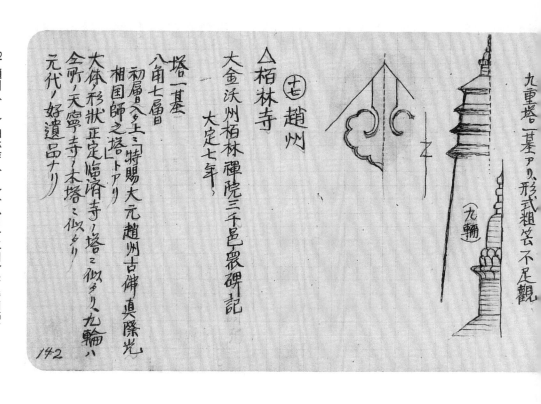

142 趙州（1）柏林寺（1）（八月十二日）（下接圖145）

趙州（今趙縣）有一座名為柏林寺的古寺。金代所立的石碑上所記載的大定七年為一一六七年，所以可以推斷此寺為金代建造。寺內的一座塔的入口處刻有元代銘文，所以推測此塔為元代時所建。文中的「粗笨」為誤記，應為「粗笨」；「初層入夕上」為誤記，應為「初層入口上」。

正定二十里鋪

143

143 正定二十里鋪（八月十一日）

如題所示，此處為距離正定二十里的小村莊，但根據地圖所示，這裡的實際距離為清朝的三十里（日本的約四里）。圖為一行人離開正定後，在此處吃早餐時的情景。

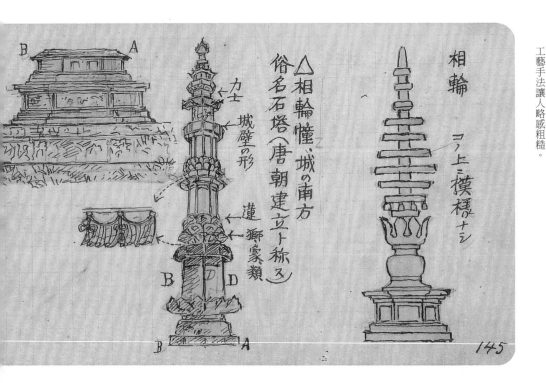

B　　　　　A

相輪

力士

城壁の形

△相輪幢，城の南方
俗名石塔（唐朝建立卜稱ろ）

蓮獅豪類

B　D

B　　　　　A

相輪

ニ上ニ模樣ナシ

145

145 趙州（2）柏林寺（2）（八月十二日）（上承圖142）

圖右部分為柏林寺塔的塔剎。露盤、扁平球體、請花、七輪，其上載有三只小輪，這些都和正定天寧寺木塔屬於同一類型，但是其上部的工藝手法讓人略感粗糙。

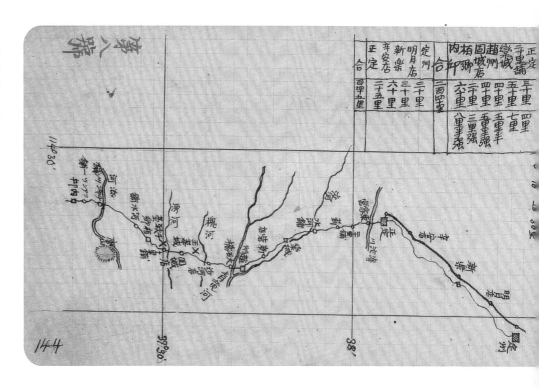

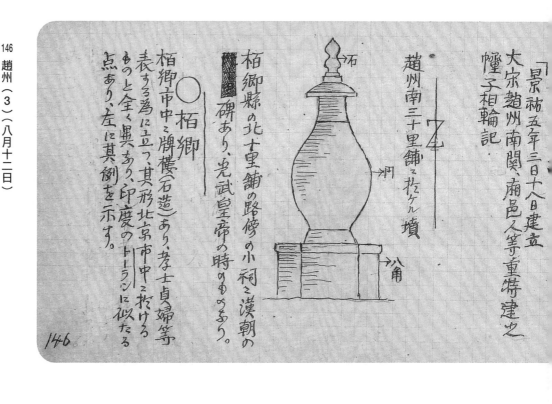

144　地圖第八號（定州－內邱）

146　趙州（3）（八月十二日）

三十里鋪處，伊東注意到了一座墳墓。八角形的臺基上立有中部明顯鼓出的瓶裝小塔。柏鄉縣以北十里鋪處有一處小祠堂，其內有一座漢碑，碑上記載此為漢光武帝即位之處千秋臺的舊址。文中第二列的「三日」為誤記，應為「三月」。

柏鄉人城內五六百戶人口四千位

屋蓋のプラン

形ミナリ居レ

α トスカシ模樣

α

窓綴世四

小梁

（ツア鏡）

一本

一本

147

147　柏鄉的牌樓（八月十三日）

此圖為圖146左半部分所介紹的牌樓素描圖，文中的「トーラン」為梵語「torana」，中文為「托拉納」，意為「圍繞在塔周圍的石牆上的門」。

順德より西山ヲ望ム

149

149　從順德眺望西山（八月十三日）

通往順德的道路是一片大平原，往西眺望可見奇峻的山脈，伊東口記中記載，這座山為鶴度山。圖為伊東當時所作的寫生。

〇内邱
戸数四五百人口三千位
別ニ見ルベキモノナシ

〇四楊橋（内邱の南十八里）
円津庵
明朝萬暦年間の創建

〇順徳府
古への邢州にして今邢臺縣を置く
縣の北十里に豫讓橋あり傳て曰く豫讓
郭仇の墳所と称す
城内に古建築として別に見るべきものふシ
只東大寺、西大寺、及口寺に元朝ノ碑あり
城内人口壱萬許あり

148

148 内邱／順德府（1）（八月十三日）

順德府古稱邢州，今為邢臺市。城內有開元寺（東大寺）、天寧寺（西大寺）兩處大寺院。東大寺的塔稱作「大聖塔」，為七層八角磚塔；西大寺的塔為三層八角結構，兩者為同時代的建築。文中的「豫讓」為戰國時期著名的刺客。

〇順徳
◎開元寺（東大寺）
開元寺円照塔記
大觀四年歳在庚寅十月丁酉

大金邢州開元寺重修円照塔記
大定五年歳次丁酉八月丁丑朔十七日
碑ノ上部ニ龍ニから草の彫刻模樣あり
周囲にもから草あり

其他
泰定三年ノ碑
至順ロロノ碑
至元十六年（大元順徳府大開元寺資戒壇碑）
至元十六年（大開元寺重建普門塔と碑）

△佛殿
本尊釈迦文珠普賢ノ尚拝、柱ニ左ノ銘ナリ、
正徳十五年七月十五日直
柱は一箇ノ石ヨリ龍ノ巻キ付クタルヲ刻出セリ、

△大雄宝殿
東方　大德辛丑十二月
西方　天祐庚戌正月
境外北方ニ一小塔アリ塔前両碑あり

150

150 順德府（2）開元寺（1）（八月十五日）

開元寺內有諸多佛堂和佛塔，還有非常引人注目的石碑。佛殿的柱子上刻有「正德十三年」的銘文，為一五一八年。小塔西邊的石碑上刻有「天祐庚戌正月」的字樣，但是天祐年間並無庚戌年，疑為誤記，應為「乾祐」。

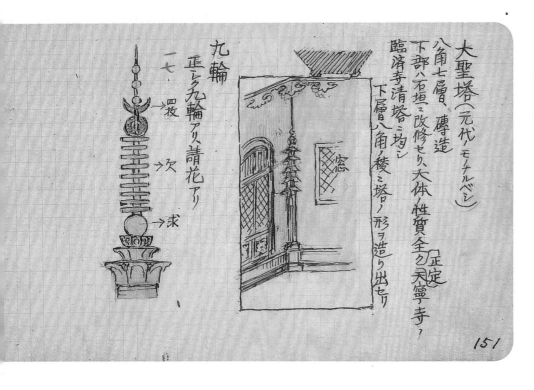

大聖塔（元代ノモノナルベシ）
八角七層、磚造
下部八石垣ニ改修セリ、大体ノ性質全ク天寧寺、
臨済寺清塔ニ均シ
下層八角ノ稜ニ塔ノ形ヲ造リ出セリ

九輪
正シク九輪アリ、請花アリ

一七　→　覆　→　次　→　求

正定
天寧寺
密

151 順德府（3）開元寺（2）（八月十五日）

大聖塔建於元代，為七層八角建築。塔剎的九輪如圖所示為正九輪形，和日本的九輪相類似。

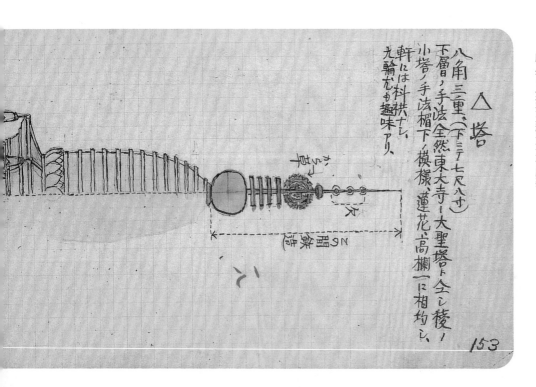

△塔
八角三重（下ミテ七尺八寸）
下層ノ手法全然東大寺ノ大聖塔ト全ク稜ノ
小塔ノ手法榴下ノ模様、蓮花、高欄一ニ相均シ
軒ニは科栱ナシ、
九輪だも趣味アリ、

153 順德府（5）天寧寺（2）（八月十五日）

天寧寺塔的三重簷上建有大型的覆鉢，其上立著請花和筍狀的相輪，頂上則為鐵質的小塔。根據伊東記載，這些都是鮮明的藏式塔風格，所以可以推測其確為元代所建。

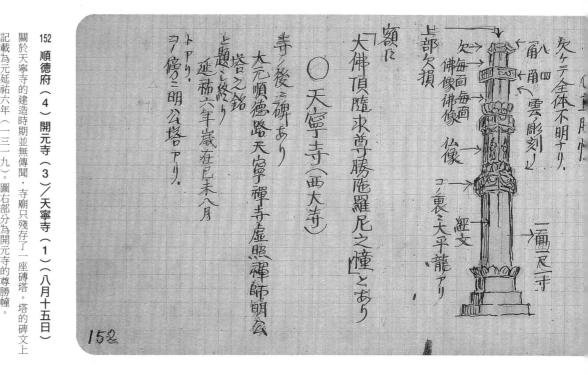

欠ケテ全体不明ナリ、

一面四
角

角

雲ノ彫刻ン

欠毎面毎画
佛像佛像

上部欠損

仏像

コノ裏ニ大平龍アリ

澁文

一面二尺ナリ

額に

大佛頂臨求尊勝陀羅尼之幢とあり

○天寧寺（西大寺）

寺ノ後ニ碑あり

大元順徳路天寧禅寺虚照（禅師朝公

と題し終り

塔之銘

延祐六年歳在巳未八月

トアリ、

ヲ傍ニ明公塔アリ、

152 順德府（4）開元寺（3）／天寧寺（1）（八月十五日）

關於天寧寺的建造時期並無傳聞，寺廟只殘存了一座磚塔。塔的碑文上記載為元延祐六年（一三一九）。圖右部分為開元寺的尊勝幢。

152

六鼓樓ノ懸魚

左右の日月
夕雲の上に
ある象を置
けり

154 順德府（6）天寧寺（3）（八月十五日）

圖為天寧寺鼓樓上的懸魚，形為日月浮雲，十分罕見。

154

193

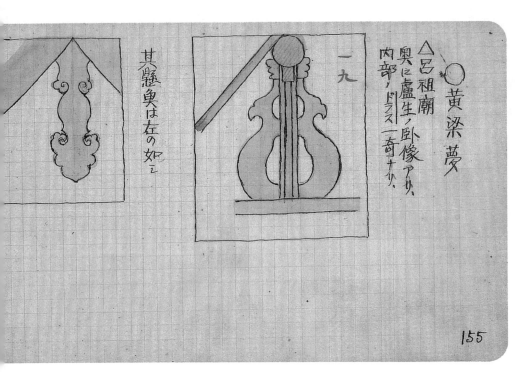

155

155 黃粱夢（1）呂祖廟（八月十六日）

黃粱夢是盧生「五十年榮華一夢」傳說的所在地，這個故事記載於唐代小說《枕中記》中。城中有呂祖廟，內殿中有盧生臥像。圖為廟內建築工藝手法樣例。

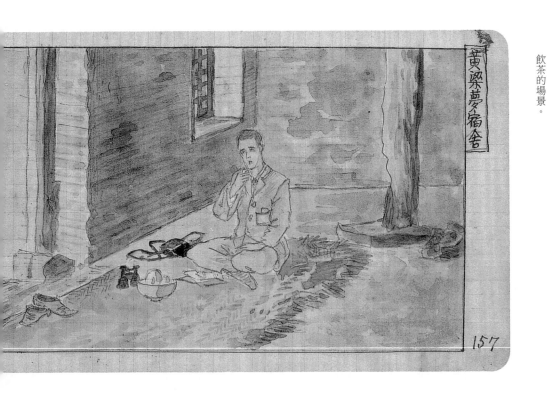

157

157 黃粱夢（2）宿舍（八月十六日）

日記中記載：「從前一晚投宿的地方出發繼續南行，由於連日大雨，道路被水淹成了小河。馬車行駛其中，連車軸都被淹沒，就好像乘船一樣，十分有趣。」伊東一行在此用了早餐，圖為同行的岩原大三飯後飲茶的場景。

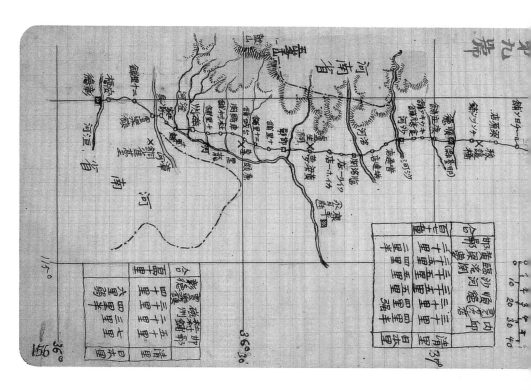

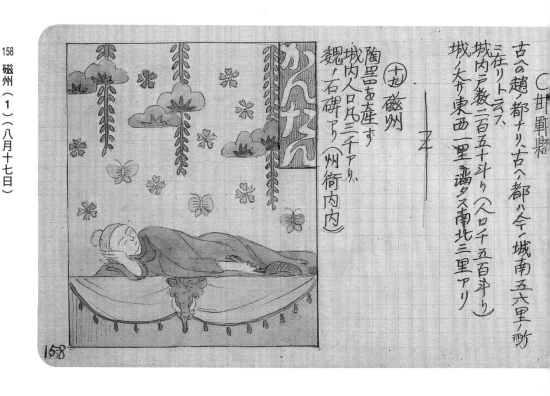

158 磁州（1）（八月十七日）

從邯鄲南下來到杜村鋪附近，此處道路平坦，清溪淙淙，水中蓮花、萍蓬、菱角嬌嫩新鮮，魚群穿梭游戈。對於剛剛還在和沙塵、泥濘「搏鬥」的伊東來說，這一切宛如夢境。文中的「州衙內內」為誤記，應為「州衙門內」。

○邯鄲縣

古ノ趙ノ都ナリ、古ハ都ハ今ノ城南五六里ノ所ニ在リト云フ、

城内ノ戸数二百五十斗リ、人口千五百斗リ、

城ノ大サ東西一里ニ過ク、南北三里アリ

（九）磁州

陶器ヲ産ス

城内人口凡ソ三千アリ、

魏ノ石碑アリ（州衙内内）

159　磁州（2）（八月十七日）

磁州（今河北磁縣）因產磁石而得名。衙門內所立魏朝古碑如圖所示，碑文稀疏平常，但石碑上部雕刻的龍以及側面細刻花紋十分有趣。

○磁州
州衙門内ニ古碑アリ、魏朝ノモノニ屬ス
題シテ曰ク

魏侍中黄
鉞太師録
尚書事文
獻高公碑

碑曰
公諱□□學□□郭□海□□他□□□□帝成□姜水尚久釵花
渭濱□

傳曰魏曹丕自ラ書スル所ナリト、碑ノ上部ナル龍ノ彫刻尤モ美ナリ、碑ノ側面ニ龍ノ彫刻アリ、以テ魏ニ於ケル藝術ノ一斑ヲ知ルニ足ル

159

161　彰德府（1）（八月十八日）

三國時期，魏國的梟雄曹操在彰德府（安陽縣）定都，北齊時此處再次被立為都城。今隸屬河南省安陽市。伊東在此處參觀了天寧寺的寺院建築。

（三）河南省
彰德府
安陽縣ヲ置ク

城ハ周圍十里、人口壹萬以上（戸數二千以上）ナリ。城内天寧寺（康熙年間重修）アリ、關帝廟アリ、觀音閣アリ、唐明皇ノ唐代ノ創建ニシテ今モ古牌アリ。城北五里ニ大生堂アリ。
○天寧寺（隋文帝ノ創建）（臨濟）
△天王殿懸魚（乾隆重修）

△大雄寶殿（五間ノ入母屋）
懸魚ハ天王殿ノモノニ似テ更ニ複雜ナリコノ寺ノ懸魚皆コノ種類ナリ。因ニ彰德ノ懸魚ハ到ル所斯ノ如キ性質ナルモ高ナリ。

161

160 磁州（3）漳河碼頭圖（八月十八日）

從磁州出發繼續往南約三十里就來到了漳河邊。此處是直隸（今河北）與河南的省界，伊東一行乘船渡過了漳河。圖為碼頭上八九名赤裸的壯漢正在裝卸馬車輜重。日記中寫道：「他們吵吵嚷嚷大聲叫罵的樣子格外滑稽。」

162 彰德府（2）（八月十八日）

塔的建造手法和北京天寧寺非常類似。因為時間關係，並沒有前往曹操所建的銅雀臺遺跡參觀。

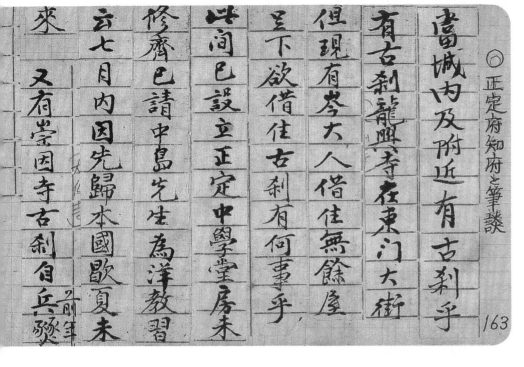

163　**正定府（11）與知府筆談（1）**（上承圖141）

在正定府與知府進行筆談的紀錄，此處的筆記是後期黏貼到伊東日記上的。筆談內容是他想要調研古寺而向知府進行的一些咨詢。

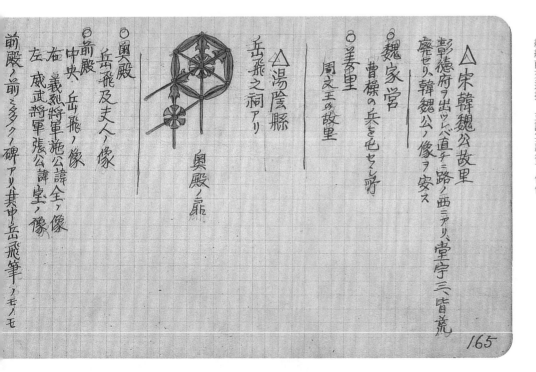

165　**湯陰（1）**（八月十九日）

湯陰縣的縣令（縣長）邀請伊東一行前往行臺。此處設施完備，官員紛紛前來迎接，並設宴款待了他們。

〔考査〕

城内有一高塔、是何時之創
建乎。

欲觀古刹古蹟必須定期帶領　稟縣
伺役人等並乘〇坐車輛前
往游玩否則游民者少相随多
人擁擠既恐得罪又不體面
城内高塔名曰磚塔相傳為前
明
所建亦未考究

164 正定府（12）與知府筆談（2）

知府先是誤以為伊東想要借宿於古寺中，之後又提出需要有差人陪同才能前往調查。

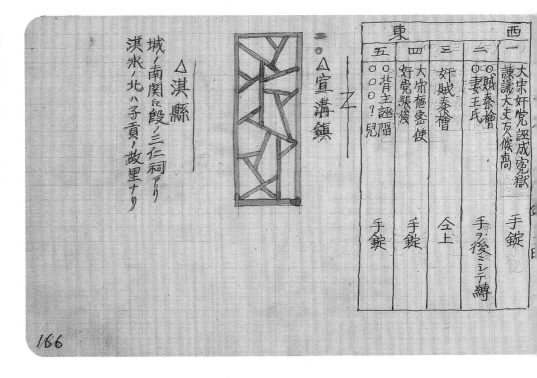

西　　　　　　　　　　　　東

一　大宋奸黨誣成寃獄　諫議大夫万俟高　手銬
二　賊秦檜　〇〇妻王氏　手ヲ後ミテ縛
三　奸賊秦檜　全上
四　大宋樞密使奸党張俊　手銬
五　〇〇背主誣陷？兒　手銬

二〇△宣滿鎮

△淇縣
城ノ南關ニ殷ノ三仁祠アリ
淇水ノ北ニ子貢ノ故里ナリ

166 湯陰（2）（八月十九日）

圖為宜溝縣某戶人家的榫卯細木窗格，看似沒有規則但蘊含著某種規律，這種手法被稱為「冰紋」。城中岳飛廟前有秦檜夫妻等五人的跪像。這五個奸臣在死後也受著人們的唾棄。

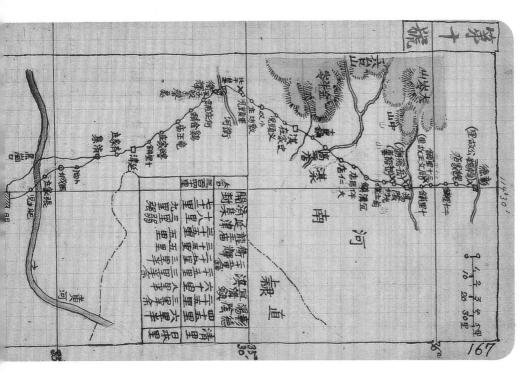

167 地圖第十號（彰德—開封）

169 衛輝府（2）（八月二十一日）

後人為了紀念比干而建比干墓來拜祭他。這座墓應該是在比干死後很多年才建造。圖170為比干墓的平面圖。比干在民間又以「文財神」為人們所熟知。

比干ノ廟アリ、殷太師廟トミズ
○泰和甲子ノ碑アリ
○延祐四年歳在丁巳十月甲子ノ碑アリ題シテ
皇元勅修太師殷比干廟碑銘シテ
トミテ
○宋建中靖国元年春正月汲令脾城朱子才立石
題シテ
高少師碑
トミズ、（摸様及龍ナシ）
○周武王封比干墓銅盤銘アリ
延祐五年歳在戌午春正月癸亥朔越十四日
丙子
○皇古帝癸殷太師比干文ト題スル碑デ
唐ノ貞観十九年二月ノ勅文ヲ刻セリ。
延祐五年四月立

168

168 衛輝府（1）（八月二十一日）

殷商時的紂王是歷史上有名的暴君，司馬遷《史記》中「酒池肉林」的故事幾乎無人不知、無人不曉。比干是紂王的伯父，因勸諫紂王停止他的殘暴行徑，被挖心而死。

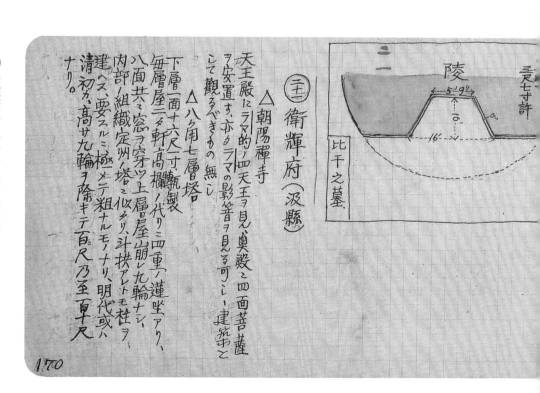

陵

比干之墓

三尺七寸許

（三王）衛輝府（汲縣）

△朝陽禪寺
天王殿にラマ的ノ四天王ヲ見ル奥殿ニ四面菩薩ヲ安置ス、ホタラマノ影昔ヲ見ルヘシ、建築ニして觀るべきもの無し

△八ク角七層塔
下層ノ一面十六尺一寸瓴製
毎層屋ニタ軒高欄ノ代リ三四重ノ蓮坐アリ、
八面共ニ窓ヲ穿ツ上偏屋山崩レ九輪ナシ、
内部ノ組織定州ノ塔ニ似タリ、斗拱アレトモ粗ナルモノナリ、明代或ハ
建ヘス、要スルニ極メテ粗ナルモノナリ、明代或ハ
清初カ、高サ九輪ヲ除キテ百尺乃至百尺
ナリ。

170

170 衛輝府（3）（八月二十一日）

比干墓周圍古碑林立，根據日記記載，有些據傳甚至是孔子親筆所題的碑文。文中的「建ヘス」為誤記，應為「建テズ」，意為「沒有建造」。

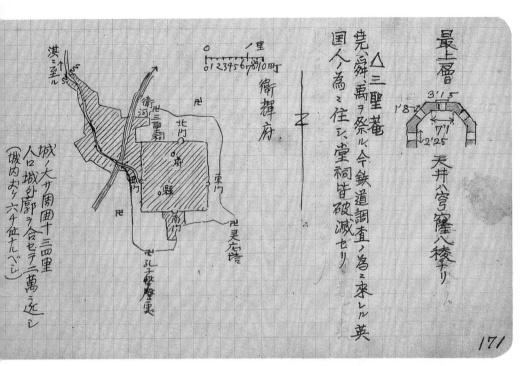

171　衛輝府（4）（八月二十二日）

汲縣是衛輝府的中心，曾經是商朝紂王時期的首都，也是所謂「朝歌夜弦」的發生地。城中繁華熱鬧，有很多英法傳教士，也有很多從事鐵路建設的英國工程師往來於此。

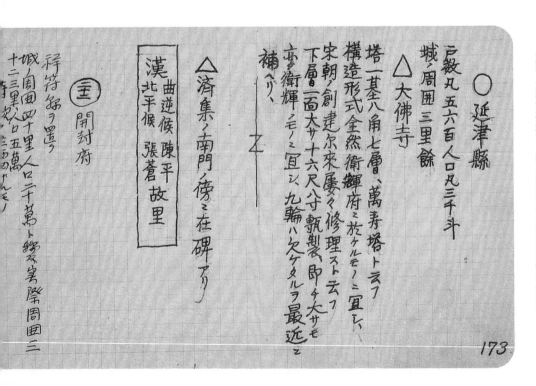

173　延津　大佛寺（八月二十三日）

日記中記載：「途中並沒有什麼可看的東西，睏意又不斷襲來，於是唱起了《朝顏日記》中宿舍中的橋段……」參觀過大佛寺的塔之後，還參觀了其他兩個地方。陳平和張蒼都是漢代初期的政治家。

172　衛輝府（5）（八月二十二日）

罪犯戴著二尺四方、厚約三寸的頭枷，並用粗大的鐵鏈鎖在石獅的腳上。此人的情緒卻很穩定，或吃著看客給的食物，或與圍觀的閑人談笑。

174　開封府（1）府志摘抄（1）（八月二十四日）（下接圖179）

開封（祥符縣）早從戰國時魏國在此定都開始，就有很多古代王朝以此作為都城。特別是作為北宋都城時，並且在古籍中多著墨的繁華富麗。

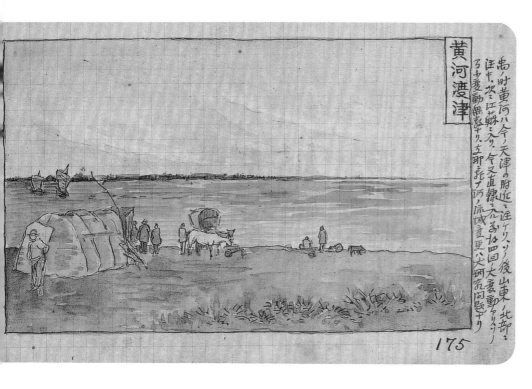

175 開封府（2）黃河碼頭

黃河是一條「大濁水」，河水顏色為黃色甚至近乎於紅色。三、四艘渡船來往於河面上，順流而下直至遠方。目測水路大約十里，需要航行四十分鐘。

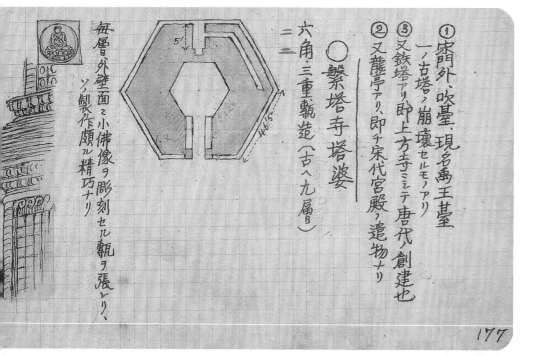

177 開封府（3）繁塔寺（1）（八月二十六日）

城外東南方有繁塔寺，寺中繁塔建造於宋太宗太平興國二年（九七七），是一座六角九層的大塔，明太祖時鑰去了上面六層。伊東根據高約九丈三尺的三層繁塔來推測當初建成時的高度。

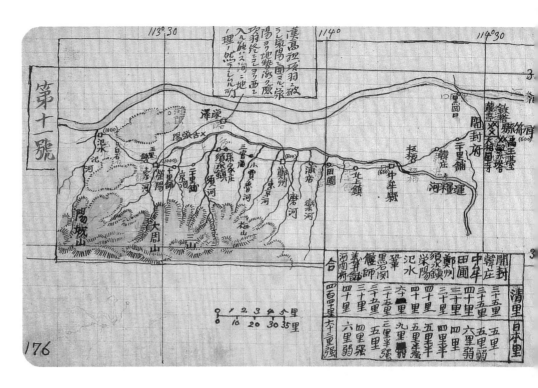

176 地圖第十一號（開封—氾水）

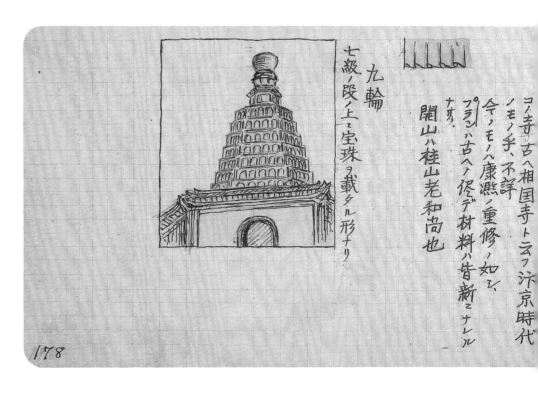

178 開封府（4）繁塔寺（2）（八月二十六日）

繁塔雖為塔，但是從外表看來更像是一座三層的閣樓。從塔外觀察，外壁上鑲嵌著很多佛像雕磚。塔刹部分建成九層小塔的樣式。

（ヘ）国相寺
在城東南繁臺前　又名繁臺寺　立代周顯德元斗建　名曰天清　又名白雲　宋太平興国二年修　明萬武……
其塔之興公慈塔也　太平興国年建初本九級　見北洞内陳洪進修塔記明太祖以王氣……太盛撤去六級……七級剝去其四猶存……

（6）景福寺
在城東四十里
云々

古蹟、

博浪城　城北三十里、博浪沙亭トス、

汴故城
東京旧城周廻二十里[百五十五歩]……唐建中
初節度使李……築皇朝日廟城裏城南三門（宋少傳……）東二門（麗景望春）西二門（宜秋閶圖）
北三門（景龍安遠、天波）大内橫賙城西北……宮城周用
五里……新城周回四十八里……周世宗廣而
新之顯德二年四月展外城皇朝城南五
門（南薰・普濟・宜化・廣利・安上）西六門（上善・通
津朝陽・含輝・善利）……北五門（通天・景陽、安肅・永順、……
金耀咸豊）……
建隆三年……西京宮殿回修……
命……

相國寺建造於北齊天保六年（五五五），最初名為建國寺，唐景雲二年（七一一）更名為相國寺。其宏大的伽藍和精美的建築都稱得上出類拔萃。

三四〇　相国寺
△藏經樓　重層入母屋、斗栱和樣、
△羅漢殿
羅漢殿前古碑アリ年代不詳（唐宋頃ノモノ乎）
周圍ニ八角ノ廊アリ
羅漢像ヲ安置ス
中央ニ八角堂アリ
内ニ千手觀音ノ像ヲ
安置セリ

開封府（6）府志摘抄（3）

開封是著名的古都，戰國時魏國就曾在此定都，五代十國時期，也曾是梁、晉、漢、周等國的都城。到了宋代，作為都城汴京極盛一時。

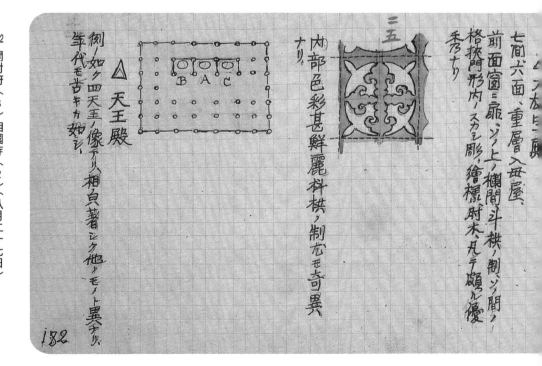

開封府（8）相國寺（2）（八月二十七日）

羅漢殿又稱「八角殿」，殿中央供奉的千手千眼觀音像為乾隆時期所造，用一棵完整的銀杏樹雕刻而成，是一尊非常珍稀有的四面佛像。

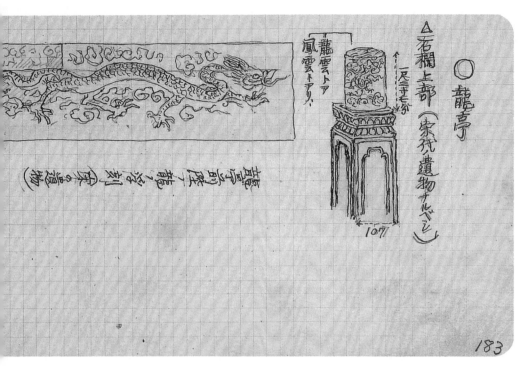

183　開封府（9）龍亭（八月二十七日）

龍亭是宋朝宮殿的遺跡。當年的宋代古皇宮如今已經成為一片荒野和池塘，只有龍亭保留了下來。圖為宋朝時的文物。

185　開封府（11）府志摘抄（4）（上承圖180，下接圖187）

宋代汴京的繁華景象如今記錄在《清明上河圖》上，以及《東京夢華錄》等書中。

184 開封府（10）鐵塔（八月二十七日）

祐國寺（開寶寺）的塔塔俗稱鐵塔，是一座十三層八角琉璃塔。因為塔身為鐵銹色，所以得名「鐵塔」。塔外壁覆蓋的琉璃磚雕有佛龕、飛天等各種紋樣，據說有五十種以上。

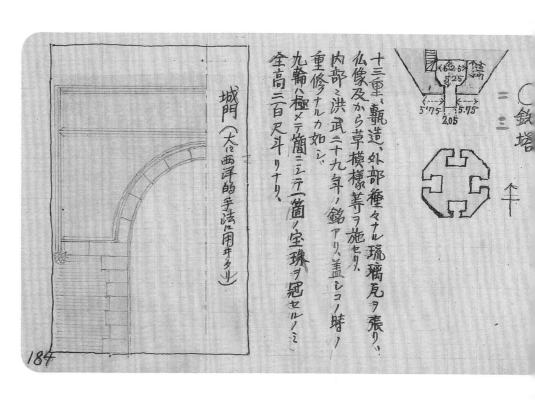

十三重、甎造、外部種々ナル琉璃瓦ヲ張り、仏像及から草模樣等ヲ施セリ、内部ニ洪武二十九年ノ銘アリ、蓋シコノ時ノ重修タルカ如シ、九輪ハ極メテ簡ニシテ（一箇ノ宝珠ヲ冠セルノミ）全高二百尺斗リナリ、

城門（大ニ西洋的ノ手法ニ用ヰタリ）

○鐵塔 三二一 半

184

186 開封府（12）開封大學堂（八月二十八日）

開封城中曾有猶太教堂，現在的遺跡只剩下孤碑一塊。伊東在日記中記載道：「聽說碑上刻有希伯來文，然而前往探訪卻沒有發現所謂希伯來文。」當日還訪問了開封大學堂。

教授溫世珍、全、莊允中

コノ二人支那的ノ英語ヲ解ス、学課ハ支那固有ノ文学ノ外、英語、数学（微積マデ）、博物、理化学、一至ルマデ支那語ヲ用ユ、微積、等アリ外国人ヲ聘セラレテ飜訳書ヲ用ユ、微積、三ニ至ルマデ支那語ニ譯ノ書冊アリ

猶太人ハ漢代ヨリ支那ニ入リ、宋朝ノ時開封ニ分レテ猶太教ヲ弘メタリ、今ニテソノ遺趾アリトイフ。

○開封市中ニ軒ノ反リ非常ニ強キモノアリ、又被風ニ左ノ如キモノアリ、幅狹キ板ヲ并ベ打ッケタルナリ

186

信陵君是戰國四君子之一，魏昭王之子，傳說其門下曾養有門客三千人。

187　開封府（13）府志摘抄（5）（上承圖185）

○信陵君祠（老府門外）
位牌は左の如し
趙国毛公之位
梁夷門監者侯嬴之位
魏信陵君之位
魏人朱亥之位
趙国薛公之位

汴京沿革
○城地
府城者宋之内京城也 外城曰新城 又曰土城 今僅存形
踏歴代創建修築列左
○唐
建中二年節度使李勉創建汴梁城
○五代
周顯德三年増築東京開封府城周四十八里二百三十三歩
○宋
建隆三年廣皇城東北隅周宮室 大中祥符九年増修京師外城 天聖元年重修之 景祐元年 政和六年改修京師外城周迴五十里一百六十五歩
（宋史ニ詩ナリ）
○金
正大四年浚汴城外壕 金都城門十四、日開陽、宣衣、安利、平熙、通遠宜照、利川崇德迎秋、廣澤、順義、迎朔、順常、廣智、无以後多湮塞
○元
至元二十七年修汴梁城
○明

187

189　中牟　興國寺（八月三十日）

雖然在中牟縣城中參觀到了興國寺，但並沒有見到縣志中記載的石幢。城南有一座壽聖寺，其內建有兩座高約十丈的寶塔，故又被稱為「雙塔寺」。雖然還有其他值得探訪的有趣場所，但是伊東沒有時間前往拜訪。

興国寺
在縣南門内原紀佛道寺、宋太平興国三年勅額智慶寺今稱興国寺者從年號也、有宋時石幢高七尺六面上刻経文十百字

寿勝寺
在縣南晶澤里有雙塔高十丈 許令呼高衣塔寺

延福寺
在縣西三十里白沙鎮宋大平興国八年創建、金大定乙巳僧浄德重建、明成九十五年僧王峯再修寺内有僧浄德塔、金董珎各撰語銘、又有元時住持僧日珎公日通公日珎公日信公

清平寺
在縣西北楊橋鎮、寶時創建、明崇禎四年御史馮師水漲遷移建今防寺西有高塔高神僧張姓造呼日張僧

○圓
修寺在寺之西偏成化間因黄河塔將圯移建呼日通公七塔俱有銘

○魯公祠
在縣北二十五里黄崗舊基在寺之西偏曰祥公日祥公甚多修建

○興国寺
京ノ石幢ハ今崩レテ無シ
大雄宝殿ニ三尊アリ、中尊ノ光背ノ形ヤヽ面白シ
白ヒ製作ハ見ルニ足ラズ
殿三間大門三間金時有扁額

（三二）鄭州
鄭州城周囲十二里、人口凡二萬

189

210

自金迄元許架外城毀内城存洪武元年更許架路
改為開封府置河南省於此始内外覺以磚石設
衛守之城周圍二十里一百九十歩髙三丈五尺廣三
丈一尺池深五丈門五門五門曰仁和又曰南薫門其
（南曰南薫其西曰大梁又曰東
北曰安遠各建月城三重角樓四座敵臺八十四
警舖八十甚齊嚴

○清
萬歷二十八年巡撫曾如春增建敵樓
嘉靖四年太監呂宗重修開封城
冬十月修開封府城
永樂十二年秋八月修開封王城一百六十餘丈三十年

見名ス、

○滿洲城
康熙五十九年建滿洲城西北隅城髙一丈蜈蚣松架全
圍五里零一百九十二歩

○城ノ外郊ニ泥屋多ク茅ヲ以テ屋ヲ敷ヘリ
大ニ日本的ノ趣味アリ

○中牟縣
縣城大ナ周圍六里余合凡三千
縣志ニ所載ニコレバ曰ク

188

萬勝幢
銘ノ中ニ至天成三年云々トアリ

仏像

銘

又八角十三重塔アリ上ノ二重崩レタリ
磚造ニテ大サモ形モ延津、衛輝ニ於ケルモノニ
見ルニ足ルモノニアラズ
州志ニ曰々

△聖寺
在州北郭外創建于宋熙寧劑明波武十五
年修理ス云々

開元寺
在州説東創建于鹿口宇開元年
頭門内常建舎利塔一座見古蹟

廟ノ部
城隍靈佑侯廟　在州西門外
金龍四大王廟　在州南三里
後周世宗陵　　在州南五里
宋王德用墓　　在州南四十里
元陳順墓　　　在州西四十里
元崔侯合葬墓　在州東三十里

漢周勃墓　　　在州北三里菱橋村
聖帝君廟　　　在州説東　宋大平興國年建
漢陵ノ部

鄭州有一座名為開元寺的古寺。寺内有一座十三層八角塔。圖中的萬勝
幢據伊東記載可能為唐代的文物。

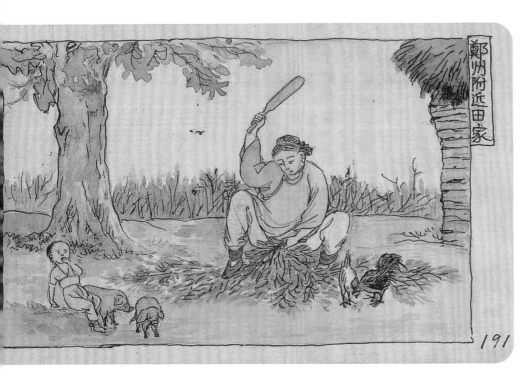

鄭州附近田家

191

191　鄭州（2）附近的農家（八月三十日）

從中牟到鄭州的途中，種滿了毛豆、高粱、甘薯。道路因為連日陰雨而積水成川，都漫到了馬的腹部。

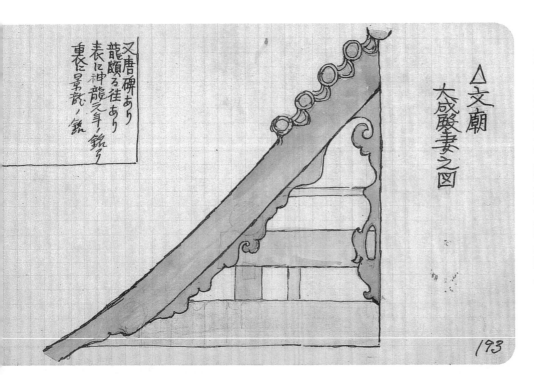

又唐碑あり
龍頤る往あり
表に神龍元年ノ銘ヲ
重に景龍ノ銘ヲ

△文廟
大成殿妻之図

193

193　榮陽（2）文廟（八月三十一日）

榮陽城中的文廟（孔廟）內立有一塊古碑，正面碑文刻著的神龍元年是七〇五年，背面碑文中的景龍二年即七〇八年，也就是日本的和銅元年。伊東評價道：「碑上雕龍雄渾奇拔讓人驚嘆。」

192 滎陽（1）漢碑亭（八月三十一日）

漢碑亭中的古碑上雕刻著一種造型古樸的石龍。碑文中「正大六年」為一二二九年。圖左部分為縣志內容的摘抄。

194 汜水（1）（九月一日）

汜水縣位於汜水與黃河的交匯處。從此處往前都是山路。虎牢關是進入洛陽盆地的關口。伊東寫道：「站在城北的小山丘上四處眺望皆為勝景，眼前所見的就是所謂『地勢雄偉』吧。」

195　汜水（2）／鞏縣（1）（九月一日）

城外等慈寺有兩座古碑。其中一座刻有顯慶四年（六五九）的碑文，石碑上部有精巧無比的雕龍。另一座年代不明，上有如圖所示的碑文，碑上的雕龍也稱得上絕妙。

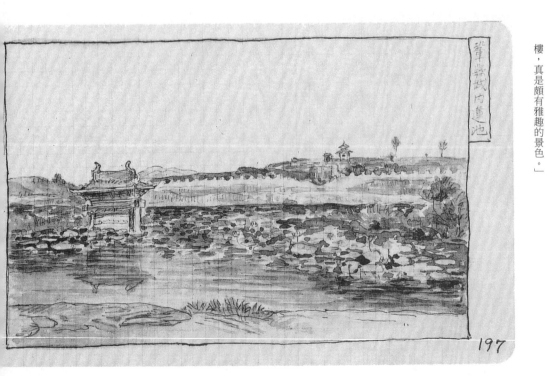

197　鞏縣（2）城內蓮池（九月一日）

鞏縣的城隍廟雖然並不那麼有趣，但附近有一座大蓮花池。池塘以古城牆為背景，伊東對此評價道：「水清華芳，荷葉之中還立有一座牌樓，真是頗有雅趣的景色。」

第十三號

清里	河南	考水舖	新安	鐵門	澠池	合計
吳里		三十里 彊彊	四十里 六彊弱	三十里 彊彊	六十里 彊半	二百二十里 半半里

196

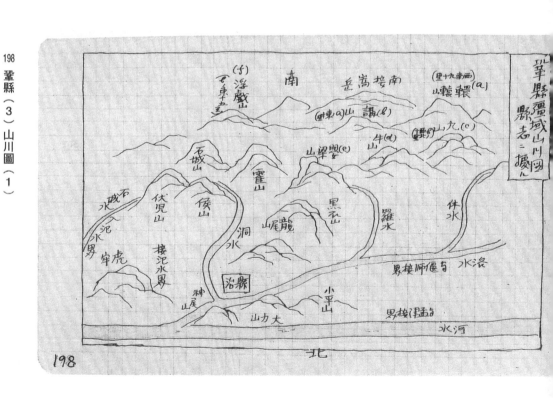

雖然伊東在鞏縣中途落腳，但沒有時間去探訪如今有名的「鞏縣石窟」。

198

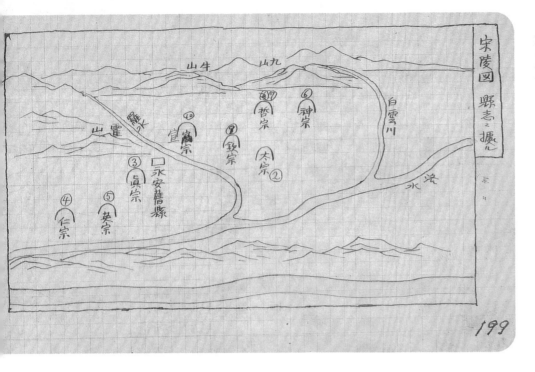

199　鞏縣（4）山川圖（2）

鞏縣有宋代的陵墓群，埋葬著宋王朝的歷代皇帝。圖中編號表示了皇帝即位的順序。

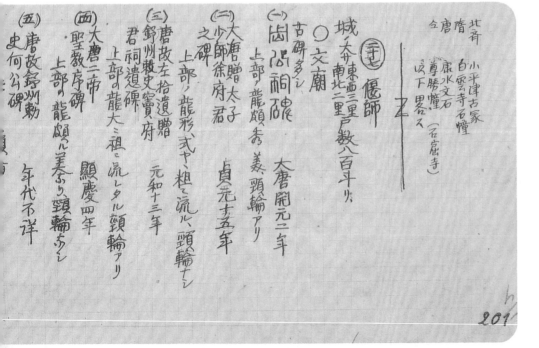

201　偃師（1）文廟古碑（九月三日）

偃師縣是著名的古城，曾是商朝的都城，留存了很多古碑。縣志中記載了很多陵墓、寺廟、金石等。偃師有很多座建造於魏、唐、宋時期的古寺，但因距離太遠，伊東均未能前去探訪。文中的「祖二流レタル」為誤記，應為「粗二流レタ ル」，意為「粗製的」。

200 鞏縣（5）縣志摘抄（九月二日）

伊東聽說與鞏縣隔洛水相望之處有石窟寺，與洛陽的龍門屬於同種形式，但是沒能前往調查。

202 偃師（2）窯洞圖 鞏縣附近（九月三日）

黃河與洛水交匯的洛口周圍有很多窯洞。大多是在垂直的黃土層側面挖孔而成，有一室、二室乃至三室。採光處設在洞口，也有的採用在高處開小窗的方式。

203　偃師（3）府志摘抄（1）（九月三日）

日記中記載：「翻閱從衙門借來的縣志得知，此處有首陽山、香爐峰等名勝古跡，引起了我很大的興趣。我對這些內容進行摘抄、記錄日記、整理筆記，處理雜事完畢之後便就寢了。」

205　河南府（1）白馬寺（1）（九月四日）（圖右半縣志下接圖224）

白馬寺位於河南府洛陽郊外，建於東漢明帝永平十年（六七），是中國第一座佛教寺院。明使者前往大月氏國時，見到了兩位印度僧人，與他們一同將佛經和佛像用白馬馱回國內。兩位印度僧人的墳墓也建在白馬寺內。

204 偃師（4）縣志摘抄（2）（九月三日）

伊東在日記中記錄了「今天去市集買食物時買到蒸甘薯，深夜時邊工作邊吃。我與此君相別甚久，今夜居然有緣再見面」如此幽默的話。

206 河南府（2）白馬寺（2）（九月四日）

東白馬寺的伽藍已盡毀，其附近修建了一座藏傳佛教的新寺。塔雖然古風猶存，但說不上多麼精美，還可以看到多次修理的痕跡。文中「浮圖」意為「塔」；「飯」為誤記，應為「餘」。

207 河南府（3）白馬寺（3）（九月五日）

據說從洛河中挖掘出來的古碑。其題為「魏報德王為七佛頌碑」。日期中的武定三年為五四五年。圖左部分是圖右石碑的細節放大。

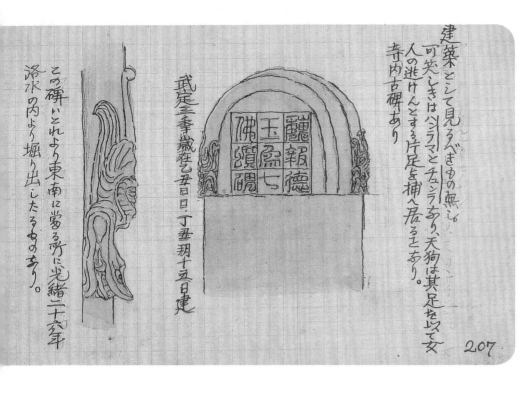

洛水の内より堀り出したるものあり。

この碑いにしへより東南に當る所に光緒二十六年

武定三季歳在乙丑日□丁亜朔十五日建

建築として見るべきもの無し。

可笑しきはハンニマとチンラあり、天狗は其足を以て女

人の逃けんとする片足を捕へ居ること あり。

寺内古碑あり

（石碑題字）魏報德王七佛頌碑

207

209 河南府（5）龍門（1）（九月六日）

洛陽附近的古跡中，最為重要的當數龍門。沿著伊河的西岸絕壁之上開鑿著石窟，窟內雕刻有佛像，從北往南延伸約六町。

二九　龍門

○潜溪寺

△育敎堂（第一窟）

Rock-cut Temple にして天井もround にあり、中尊烏仙師式、烏佛師式の臺坐の上に跏座す、脇立又烏式あり。

脇士の臺なる
蓮座
大に見ゆるじ

天井ニ蓮瓣ヲ画キタリ、仏ノ光背モ烏式ナリ

南壁ニ洛慶五年十二月二十五日

西　洛奇觀

又石ノ甚臺（香炉甚臺ツ、）ニ

時大宋宝元二禩巳卯閏十二月十日

ト彫セリ

一銘ヲ刻セルモノアタ

△第二窟

209

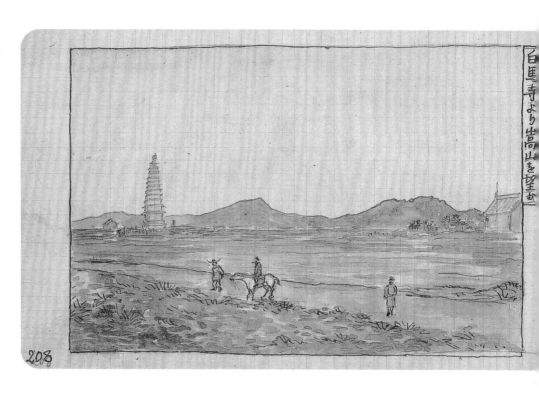

208 河南府（4）從白馬寺眺望嵩山（九月三日）

嵩山為五岳之中最高的一座山，被稱為「中岳」。從洛河的碼頭往正南方眺望，可以看見其最高峰，高約七千尺。圖的左部即是嵩山。

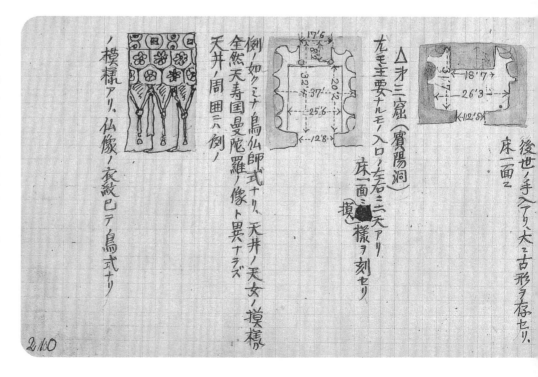

210 河南府（6）龍門（2）（九月六日）

當天的日記中記載：「其形式、手法和法隆寺以及拓跋氏所建的大同石佛寺完全一樣，所以我從中確切地得知了北魏時期的美術手法。一時欣喜得說不出話來，只顧埋頭沉浸於調查和攝影，直到太陽漸漸西落才不得已停下來……」

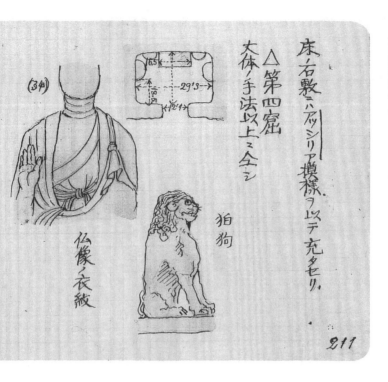

床ノ石敷ニハアッシリア模様ヲ以テ充タセリ.

△第四窟
大体ノ手法以上ニ全ジ

(3ウ)

仏像ノ衣紋

狛狗

沙三窟ト此四窟ノ間ニ古碑アリ、伊関仏龕之碑ト題シ龍ヲ中央ニ彫ル周囲ニ模様ノ残欠アリ　年代不詳共ニ唐ヨリ以後ナラザルコト明ナルカ如シ。

終リニ山上ニ大佛アリ其行刻他ノモノト全ジ其ノ製作ハ唐代ノモノナルガ如シ本尊ノ高サ地上四丈許リ

211

211 河南府（7）龍門（3）（九月六日）

在稍高的地方，有一尊半毀的大佛，其相貌之美空前絕後，這就是傳說唐高宗為其父發願所建的八丈高盧舍那大佛。實際的高度應該接近了五丈三尺。伊東還評價道：「兩邊的脅侍菩薩也如圖中佛像一樣是非常稀有的藝術珍品。」

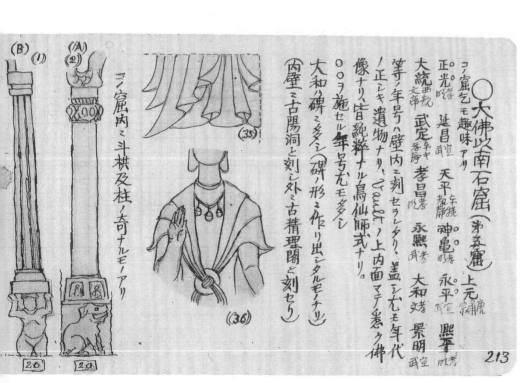

(B)(1)　(A)(2)

コノ窟ハ肉ニ斗拱及柱ノ奇ナルモノアリ

(35)

(36)

○大佛以南石窟（第五窟）

コノ窟ニモ趣味アリ

上元
正光
延昌
天平
神亀
永平
大統　文帝
武定　孝昌　永熙　大和　景明

等ノ年号ハ壁内ニ刻セラレタリ、蓋シ此モ年代ノ正シキ遺物ナリ、Vault ノ上内面マデモ悉ク佛像十リ、皆純粋ナル烏仙師式ナリ。○○ヲ施セル年号モ多シ

大和ハ碑ニ多シ（碑ノ形ニ作リ出シタルモノナリ）內壁ニ古陽洞ト刻シ外ニ古精理閣と刻セシ

213

213 河南府（9）龍門（5）（九月六日）

龍門第二十一窟名為古陽洞，又名老君洞。當時的皇室貴族多在此洞中發願造像，佛龕上刻有銘文，多為當時一流書法家所作的佳品。老君是對老子的尊稱。文中的「烏仙師」為誤記，應為「烏佛師」。

222

212　河南府（8）龍門（4）（九月六日）

九月六日，伊東一行從龍門石窟返還，走到半路已日落西山。第二天抵達龍門鎮之後，在一間簡陋的旅店中席地而睡。八日上午，調查活動暫告一段落。

佛像アリ、内々ノ壁ニモ亦無数ノ小窟アリ、其ノ年代ハ魏唐ノモノ尤モ多ク、宋ノモノハ始トナシ、魏以來年號殆ドミナ彫刻セラレテ□存ス、頗ル奇觀ナリ・

コノ小窟ハ大ナルモノ二丈若クハ壹丈、小ナルモノハ三丈ニ過ぎず、多くい

（一）鳥仏師式
（二）天智式
（三）天平式

ノ三式ニ属スベキモノナリ。鳥仏師式ハ例ノ奇麗ナル容貌ヲ備ヘたる特殊ノモノ、天智式ハ法隆寺橋夫人念持仏ニ類スルモノ、天平式ハ聖觀音ニ似タルモノ等多シ
天平式ハ東大寺ニ於テ見る町の諸仏像に酷似セリ。
要するに（一）は魏朝に成れるもの、（三）は唐の代に成れるもの明らかあり。（二）は即ち其中間と見るべきか、又（一）は胡人種の美術、（三）は漢人種の美術、（二）は其混合と見るべきか。
胡人種ノ美術ハ西域より回疆を經て蒙古内地に亘り三韓まで普及セしものにして支那本部と無関係あり。漢人の美術ハ太古より自発し、周漢ノ間ニ大成セしか、仏教渡來と共に西域の文物を入れ、胡人の原素を加味し終に唐朝の形式を大成せろものあるべし。

214　河南府（10）龍門（6）（九月六日）

圖右部分是第二十窟中的斗拱，圖左部分是第二十一窟中的斗拱。伊東評價道：「這些斗拱的建造手法都打破常規，櫨斗部分非常小，且出人意料地做成了圖右的曲線形。」文中的「フルーチング」為「fluting」，指的是「石柱上刻有縱向的凹槽」；「caryatid」意為「女像柱」。

終りの部分と於ケる石窟ノ壁ニ斯ノ如キ石窟アリ
日本ノ法隆寺ニ類似ノ点アリ
又大ニ大同ノ石仏寺ニ似タリ

（A）大ニ印度趣味ヲ有するニ
（B）大斗ハ日本ノ如ク、シャフトのフルーチングハ希臘ニ似タリ
（C）コレ希臘ノ印度的のCaryatidesナリ
（D）コレ日本的ノ法隆寺ノモノニ似タリ

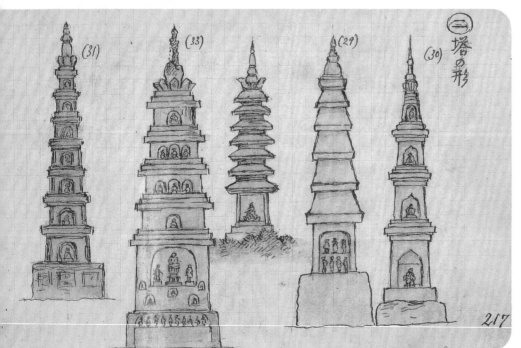

壁上ニ又従々小ナル塔ヲ刻出すナめであるその塔ハ何レモ属目塔ノミナリ三重又ハ七重等アリ、然シ（モ宝塔多宝塔西蔵塔ハナシ蓋シ古代に於テハ支那層塔ナリシナラン

佛象ハ尤モ多キ八倒ノ三「尊ナリ本尊ト脇士ト間に更ニ僧ノ立像アリ右ナルハ若年ノ相ニ左ハ老年ノ僧ナリ

又コノ外ニ刻立スル像アルキハ最末席ニ二天ノ侍立スルヲ倒トス二天ハマタ戸外ニ立ツコアリ。次ニ象々見ルハ蓮座ノ上ナル三尊ナリ中央ナルハ大ミニテ花上ニ坐シ脇士ハ左右ノ花ニ立ッ花ハ茎ノ上ニ在リ三箇別々に生スルモノト一幹ヨリ外クルモノト有り

215　河南府（11）龍門（7）（九月六日）

北魏時龍門有八座寺廟，其中以奉先寺和香山寺最為出眾。香山寺位於伊河西岸的高處，雖然其中的建築值得細看的不多，佛龕也很少，但是在此可以看到西岸石窟的傑作，也頗有趣味。

217　河南府（13）龍門（9）（九月六日）

圖為各種刻有浮雕的寶塔，均為四角形，高度三到十三層不等。龍門沒有印度的窣堵坡式以及藏傳佛教式塔。據伊東說：「中國的佛塔最初均為多層塔，窣堵坡式塔是後世伴隨藏傳佛教而一同傳入的。」

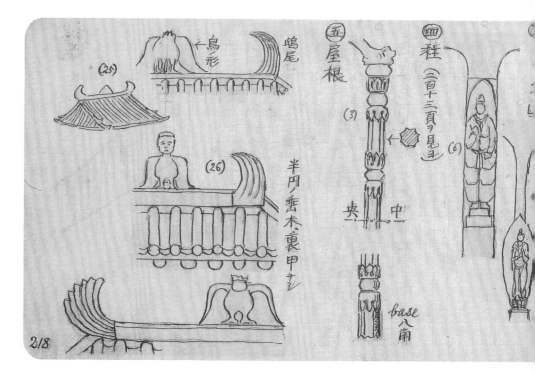

216

河南府（12）龍門（8）（九月六日）

圖為各種門拱的樣例，大多都是由印度傳來的建築風格。第（13）為向上卷起的帳子形。文中「佛造」為誤記，應為「佛像」。

218

河南府（14）龍門（10）（九月六日）

圖右部分為類似於女像柱的石柱，是一種起源於印度的建築風格。圖中所繪的柱子並不是中國的傳統風格，而帶有遙遠西域的風味。

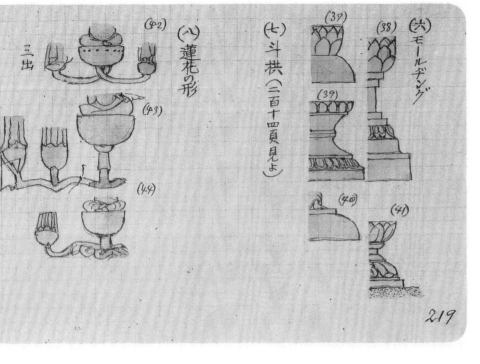

219　河南府（15）龍門（11）（九月六日）
圖中（37）至（41）為蓮花座和底座的樣例。（42）開始為同一個蓮花座，本尊和脅侍的底座通過蓮花莖連接在一起。伊東稱，從中看到了日本法隆寺的橘夫人念持佛所謂「凝然不動」的意境。

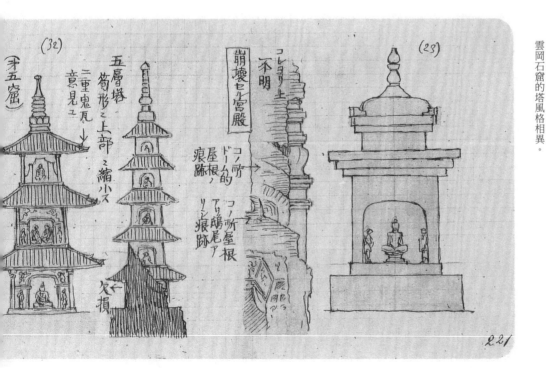

221　河南府（17）龍門（13）（九月六日）
（32）為第二十一窟內石壁上的三層塔。第一層和第二層都有印度式拱頂的佛龕，第三層為梯形拱頂佛龕，塔頂聳立著塔剎。此處的塔均與雲岡石窟的塔風格相異。

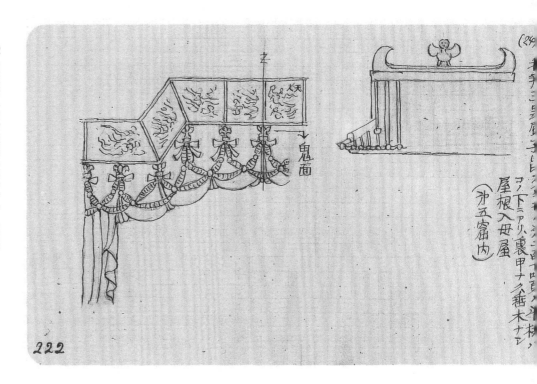

220 河南府（16）龍門（12）（九月六日）

（22）和圖221中的（23）全部都是單層塔，屋頂的簷角之間是饅頭形的覆缽，其上立著由三叉相輪變形而來的頂飾。

222 河南府（18）龍門（14）（九月六日）

屋頂上立有四條垂脊，蓋以瓦片，屋脊兩端安有鴟吻，雖然這是典型的中國風格，但是十分罕見地在正脊中間擺放了一個人面鳥形裝飾，造型類似於印度的迦樓羅，但是據伊東考證，這也可能是佛教傳入中國之前就有的建築手法。

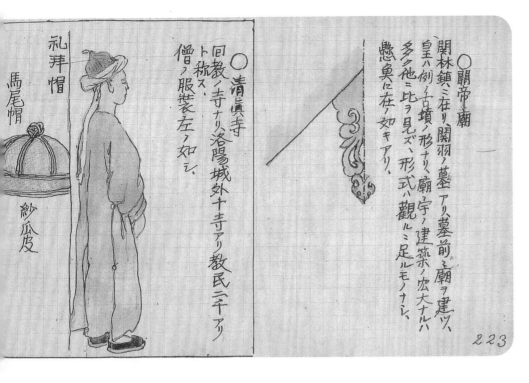

○關帝廟
關林鎮ニ在リ、關羽ノ墓アリ墓前ニ廟ヲ建ツ、
皇至八例ノ古墳ノ形ナリ、廟宇ノ建築ノ宏大ナルハ
多ク他ニ比ヲ見ズ、形式ハ觀ルニ足ルモノナシ、
懸奥ニ在ノ如キアリ、

○清真寺
回教ノ寺ナリ洛陽城外十寺アリ教民三千アリ
僧ノ服装左ノ如シ、

礼拜帽
馬尾帽
紗瓜皮

223

223　河南府（19）關帝廟／清真寺（九月八日）

清真寺是對伊斯蘭教寺院的統稱。雖然建築的外觀是中式風格，但是內部設施與阿拉伯的清真寺無二，還使用了阿拉伯文作為裝飾。文中的「在ノ如キ」為誤記，應為「左ノ如キ」，意為「如左邊所示」。

莊嚴寺　在東陽門外一里
秦太上君寺　在東陽門外敬義里
正始寺　在東陽門外
平等寺　廣平武穆王府
景寧寺　在青陽門外
寶明寺　楊椿所立　在青陽門外
景明寺　宣武帝所立　在宣陽門外三里
（釋明寺）以上諸寺俱在古洛陽城東
昭德寺　在宣陽門外
大統寺　在景明寺南
祝福寺　在大統寺南
菩提寺　西域胡人所立　在慕義里
高陽王寺　高陽王雍之宅
崇虛寺　在城西
宣忠寺　在西陽門外
王典御寺　宜忠寺東
少室寺　
法雲寺　西域烏場國胡沙門曇摩羅所立
開善寺　京兆人韋英宅
追聖寺　
永明寺　宣武帝所立
融覺寺　
景林寺　在開陽門里御道東
宜壽寺　
見足	
西域遠者乃至大秦國

僵師（6）縣志摘抄（4）

225

△寺観

漢白馬寺　後漢明帝之時創建、據高僧傳手名白馬者元竺国有伽藍名
招提其處大富有惡国王利招財将毀之有一白馬
繞塔悲鳴則停毀自後改招提為白馬云々

晋太康寺　本有三層浮図為火所焼経三月不滅有入
八日乎堀出セしり銘ニ「晋太康六年歳次乙巳九月戊朔
り、儀同三司襄陽侯王濬敬造」子休檢為晋寺

晋石橋寺

後觀永寧寺　建中寺

後觀瑤光寺

後觀長秋寺　劉騰所立　在西陽門内
後觀胡統寺　太后從始所立

後觀光緒寺

後觀照儀寺　宣国帝所立　在間陽門内
後觀願会寺　王朝捨宅立　在東陽州内一里

魏建中寺　立廣浮図　高九十丈有刹復高十丈刹上置金宝瓶
宝二十五石、瓶下有承露盤三十重周囲皆垂金鐸、
永熙三年二月浮図為火所燒経三月不滅有

百馬間云々

清河王懌所立　在間閻南云々
閣陽寺所立

全利高陽　云々
修桃寺　在清陽門内

嵩明寺　在建荒寺内
景林寺　在開陽門内

（據以上後魏諸寺使在古洛陽城内
明懸尼寺　彭城王勰所立　在建春門外
龍華寺　宿御龍音所立　先連春門外陽渠南
建陽里寺

端最特相好

景興尼寺
尋屬唐寺　在元橋南閶官芋所立
上只ミ（方康？郭）

224

出林邑入蕭衍国授陀又云古有奴調国乗四輪馬為
車新蝠国出光焼布以鋪恩穿之見南方諸国交通往来
大秦尖見毒身諸国交通往来

（據以上諸寺在古洛陽城西

後觀元寺　禪虚寺　在大夏門御道西
凝円元寺　在廣莫門外永平里北印二

北印三寺　北印山上有晋王寺齊獻武王寺
京南嗣有凝円寺照楽寺

後觀白馬寺　云々　一在西陽門外三里浴道南左
漯涸寺　京西漯涸涸云々

全龍門寺

後魏胡統所建乾元八寺今于帰洛志者
二寺節六寺旻于帰洛志者旻曰廣寛陀曰崇訓曰
宝應旻曰嘉善曰天竺

以下畧ス

寛城ノ古蹟八
周ノ古宮
漢ノ古宮
後觀ノ古宮
晋ノ古宮
唐ノ古宮
宋及金ノ古宮

以上皆大清一統志、河南府志之謂十八、今果ルス。

226

澠池城內沒有值得調查的場所，附近卻有著名的石佛寺。伊東推測可能與龍門一樣是唐代的建築樣式，但是因為時間關係並沒有前往。

關於陝州的地名，相傳周成王時周公與召公分陝而治，以此地為分界點，故而得名。

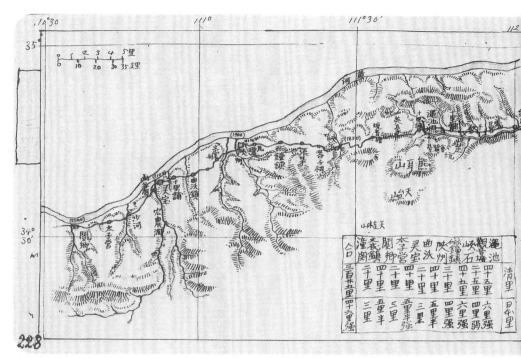

228 地圖第十三號（鐵門—閔鄉）

230 陝州（2）（九月十二日）

離開陝州之後，道路被很多河流切斷，水面都在腳下數十尺。道路如同礦道，好像被蟲子啃食而成一般。上方的平地上分布著農田。

231　靈寶（九月十三日）

靈寶隸屬漢代所置的弘農郡，距離黃河南岸只有二里。附近的古跡分布如圖中所示，伊東評價說其中相對有名的要算是御題寺，但現狀也不值得前去探訪了。

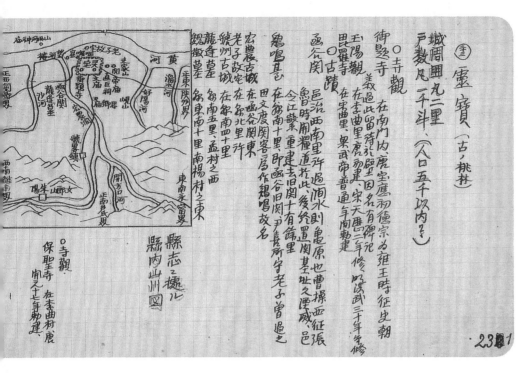

（画）靈寶（古，桃林）
城周圍九二里
戶數凡一千餘、（人口五千以內？）

○寺觀
御題寺
義過此留待孔碑里因名有碑況
在李曲里虎勿建，宋天曆二年修，明洪武三十年重修
王陽觀　在雪南里　唐武帝普通与南勅建
毘羅寺
龍逢草
鍼徽草
口古蹟
函谷關
邑沼西南里許過澗水則龜原也曹操西征張魯時闢羅道於此，後終置關基址久湮成邑
今江縈關客屬作雞鳴故名
雞鳴里
在郡南十里，即函谷旧關十有餘里
田文渡關客過之
老子旧宅　在函谷關東
虢州古城
宏農古城　在郡北里許
在郡南四十里
龍逢草　在郡南五里
鯢徽草　在郡東南十里南楊村之東
口寺觀
保聖寺　在李曲村鹿
唐元七年勅建
縣志之欀儿
縣內山川図

233　閿鄉（2）／陝州（3）

北魏時期的陝州包括如今的河南三門峽、陝縣、洛寧縣、山西平陸、芮城以及運城東北部，清朝初年縮減其管轄區域，一九一三年陝州被廢除。文中的「用イラレタシ」為誤記，應為「用レラレタリ」，意為「使用了」。

閿鄉天王廟之拳鼻
山西地方移行見タルモノト均シコノ形甚不思議之廣々用サレイラレタシ

陝閿志之欀儿
陝州圖屬輿地全図

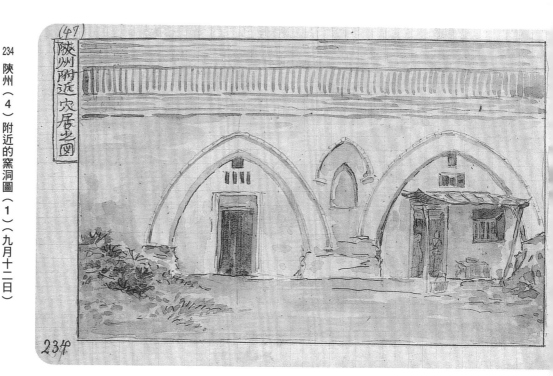

縣志二攄リ著製ス

潼關

黃河

一鄉湖水

232

貴勝寺旧在城東南金大和元年建、距万歷三十年

朝陽觀在郡東衛元元統二年建、距萬十五年修

（三）閔縣

城ノ周圍八九里

戶數凡三百

○寺觀

知名黃方移建西圍

232 閔鄉（1）（九月十四日）

閔鄉是一個人口約為一千五百人的小山村，緊鄰著黃河南岸。伊東一行投宿於黃河邊大王廟內的公館。

(47)

陝州附近穴居ノ圖

234

234 陝州（4）附近的窯洞圖（1）（九月十二日）

途中讓伊東感覺比較新奇的是窯洞。圖中的樣例採用了哥德風格尖頂的門拱，並開有類似哥德建築中葉形飾的通風用小洞。伊東評論道：「這些相似體現了世界各地人們在建築風格上可能會有某些契合點。」

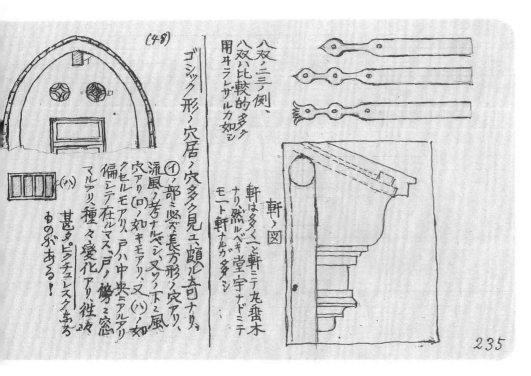

235 陝州（5）附近的窯洞圖（2）（九月十二日）

文中的「偏シテ在ルマス」為誤記，應為「偏シテ在ルアリ」，意為「偏向一邊」；「窗マルアリ」為誤記，應為「窗アルアリ」，意為「開有窗戶」。

237 閿鄉（3）函谷關（九月十四日）

圖中的函谷關是新關，西漢武帝元鼎三年（西元前十四）移到此處，並不是戰國時「雞鳴狗盜」故事中的函谷關。關門設置在開鑿於小山丘的街道中央，並不是特別要害的地勢。伊東日記中記載了他想要前往舊關參觀而未能成行。

236 地圖第十四號（閡鄉—臨潼）

從閡鄉往西行便漸漸接近秦嶺。一直沿著秦嶺支脈的山麓而行，便抵達一處關門，上面懸掛著「第一關」的匾額。此處是河南與陝西的省界。

238 閡鄉（4）閡鄉邊的黃河（九月十四日）

在閡鄉時，伊東於黃昏時分前往河畔欣賞夜景。他在日記中描述了眺望壯美黃河時的光景：「黃河水在此處都如鏡子一般，天色漸暗，映在河中宛如紫檀，轉瞬又消失在黑暗中。」

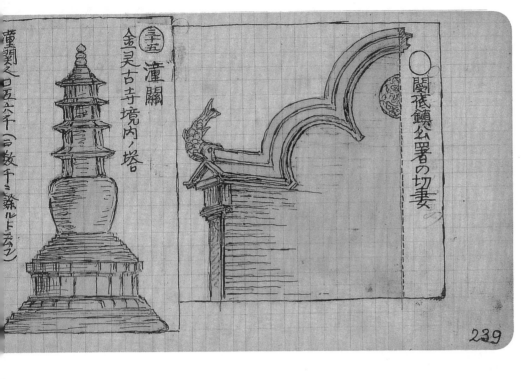

239 潼關（九月十五日）

潼關是洛陽以西最為繁華的城市，在此之前，伊東所經過的州縣城都非常僻靜荒涼，此地的活力讓他耳目一新。雖然沒有很古老的建築，但是城隍廟、文廟、關帝廟、金陵古寺都值得一看。

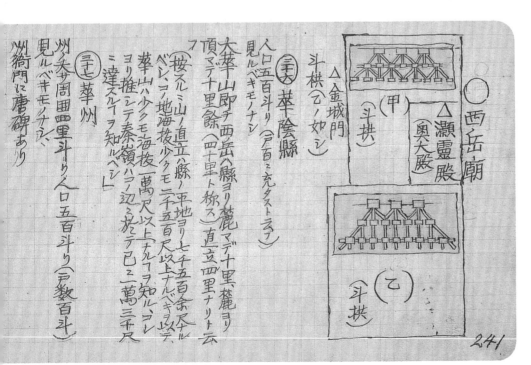

241 華陰／華州（九月十六日）

伊東在華陰投宿的公館的臥室非常豪華，在華州所吃的食物也很豐盛，但這些地方都是貧窮的小山村，特別是華州的公館已經荒廢如同鬼屋。他在日記中寫道：「這想必就是所謂『百姓皆瘦，知州獨肥』。」

240 吊橋以西眺望華山（九月十六日）

出得潼關，一行人沿著河的南岸往西而行。前方分布著密密麻麻的秦嶺山脈，群峰林立，爭奇斗怪。其中有一座山峰仿佛側面削平的大石柱，直上雲霄，這就是五岳中的西岳華山。

242 渭南／臨潼（九月十九日）

臨潼縣的行臺是唐代華清宮的故地。雖然唐代時的美景已不再，但長廊高殿，有亭有池，也頗有些風味。楊貴妃用過的浴池依然保存，一行人還在此處沐浴。據說八國聯軍侵華之時，西太後從北京逃難曾在此地停留，所以有過修繕。文中的「ミナール」為誤記，應為「ミナレット」，意為「minaret，清真寺的光塔」。

李元昭功招徳硯ト題シ貞元五年十月
ノ銘アリ、龍ノ形モ完全ニシテ美ナリ

三十八 渭南
城ノ囲九里人口四五百
コノ辺ニ石ノ旗杆多シ、形卯度ミ花ケルマホメダン・
ミナールニ似たり、又鉄製ノ旗杆アリ、龍ナドノ
巻き付ケタル形ヲ造り出シ甚々文飾ヲ極メタ
ルモノアリ、
又屋根ノ棟ヲ著シク反轉シ軒ノ非常
ナルモノアリ、

三十九 臨潼
城ノ囲十里人口三千斗り、南門外ハ密ニ驪
山ニ接ス（高き麓より千尺乃至千二百尺位）
山麓に温泉あり、唐の天宝中華清宮と名け
一大宮殿タり、今貴妃湯アリ、宮趾は行臺
をあれり、（長生殿其の中に在り、七月七夜玄宗貴
妃（避暑に来りシあり）ノ肩に倚り天を仰て
率牛織女を見て世々夫婦タランコヲ誓ひ
たり。
秦始皇ノ陵城東五里驪山ノ麓により今（少陵
高百余尺四方各百間斗せ昔頃頃羽之を発
ク三十万人を以て三ヶ月物を運びて窮むる能は
ずと言ふ。

秦始皇帝之墓

243 秦始皇陵（九月二十日）

秦始皇陵下部為方寬約二百間的基壇，上方是高約百尺的方錐形陵墓。

日記中記載，臨潼的知縣居然認識伊東的友人宮島大八，這等巧合也是讓他大為驚訝。

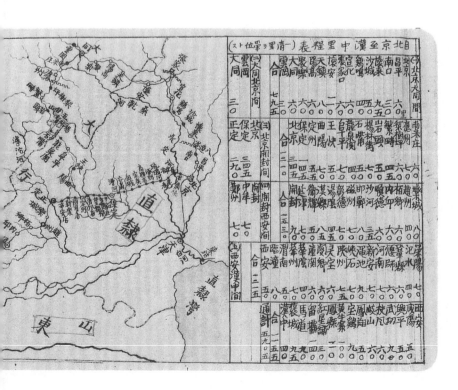

臨潼の西北五十里に高陵縣あり七層の塔もあり。

○西安府三晋會館

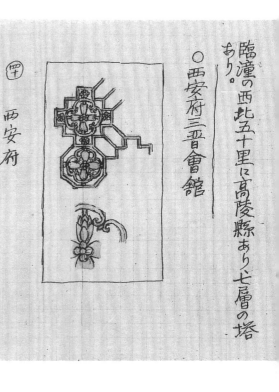

㊞　西安府

西安ノ沿革ハ西安府志、咸寧縣志等ニ詳ニバ愛ニ畧ス、

地形ハ東十里ニ滻水アリ二十里ニ灞水ヌ、五十里ニ驪山ヲ、西十里ニ皂河ヌ、卅十里ニ渭水アリ渭水ハ北ノ数十里ニ平野ナリ、南罕里ヨリ山トナリ直ニ秦嶺ニ至ル、西ハ渭水ニ泥フテ平野数百里ニ及ス、周、漢、隋、唐ノ都ナリ、日本ノ京都トハ地形大ニ異ナリテ殆ト南北ニ反對ノ相ナリ、コレ甚タ高ナリ、

2444

244　西安府（1）（九月二十三日）

西安是陝西省的省會，古時稱為長安，是西漢開始直到唐朝的首都，也是中國西北地區的中心。

245　地圖第十五號（臨潼—岐山）

第十五號

	里	日本里
臨潼	三十里	四里弱
灞橋	二十里	三里
西安	二十里	三里
咸陽	四十里	四里強
橋鎮	四十里	四里強
興平	五十里	六里強
武功	六十里	七里
扶風	五十里	六里強
岐山	三十里	四里
合計	三百六十里 五十餘里弱	日本里

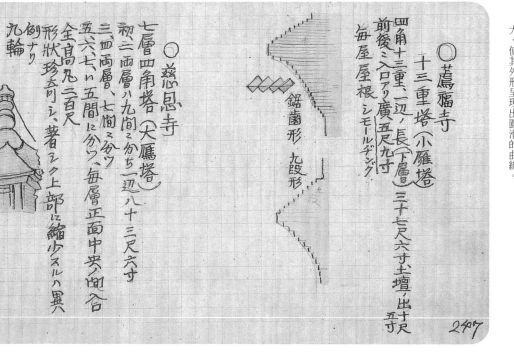

247　西安府（3）小雁塔／大雁塔（1）（九月二十五日）

薦福寺於唐朝景龍年間由武則天所建造。寺內的小雁塔高十五層，二層以上的塔壁較矮，越往上，塔身每一層的高度和寬度收分程度越大，使其外形呈現出圓滑的曲線。

○薦福寺
十三重塔（小雁塔）
四角十三重、一辺ノ長（下層）
前後ニ入口アリ廣五尺九寸
海屋屋根 シモールヂング
三十七尺六寸土壇、出十尺
五寸

鋸歯形 九段形

○慈恩寺
七層四角塔（大鴈塔）
初二両層八九間ニ分ち一辺八十三尺六寸
三、四両層、七間ニ分ツ
五六七ハ五間に分つ、毎層正面中央ハ開ク
全高九二百尺
形狀珍シ可し、著シク上部に縮少スルハ異ハ
倒なり
九輪

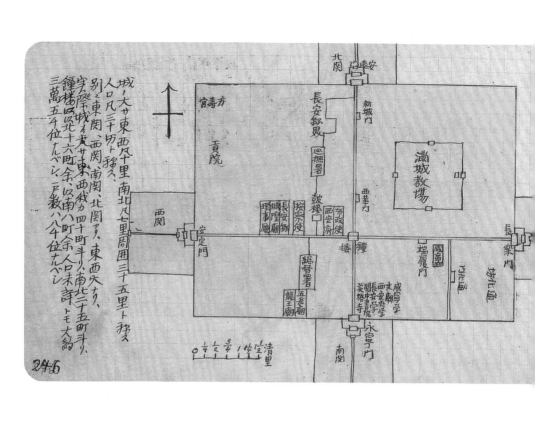

246
西安府（2）市區略圖（九月二十三日）

城ノ大サ東西凡十里、南北凡七里、周圍三十五里ト稱ス
人口凡三十切ト稱ス、
別ニ東關、西關、南關、北關アリ、東關、大字ニシテ、東西凡十町斗リ、
字際城外每方三四十町斗リ、南北二十五町斗リ、
鐘樓四ヶ所十六町余、以南八百町余人々ニ詳トモ大約
三萬五千位ナルベシ、戸數八百千位ナルベシ、

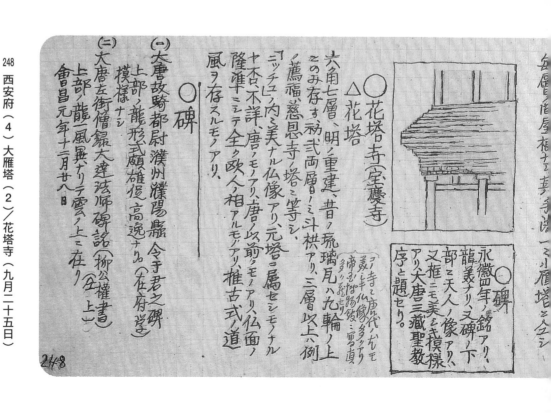

248
西安府（4）大雁塔（2）／花塔寺（九月二十五日）

（一）
○碑
大唐故騎都尉漢州濮陽縣令寺君之碑
上部ノ龍形式頗雄健、高逸ナリ、（在府學）
模樣ナシ、

（二）
大唐左街僧錄大達法師碑詺（栁公權書）
上部ノ龍一風異ナリテ雲ノ上ニ在リ、
會昌元年十二月廿八日

○花塔寺（寶慶寺）
△花塔
六角七層、明ノ重建、昔ノ瑠璃瓦ハ九輪ノ上
このみ存す、祈武兩層ニミ斗栱アリ、三層以上六例
ノ薦福慈恩寺ノ塔ニ等シ、
「ニッチ」ユニ内ニ美ナル仏像アリ、元塔ニ屬セシモノナル
ヤ不否ニ不詳、唐ノモノアリ、唐ノ以前ノモノアリ、仏面ノ
隆準十ニシテ全ク歐人ノ相アルモノアリ、推古式ノ道
風ヲ存スルモノアリ、

○碑
永徽年ノ銘アリ、
龍美ナリ、又碑ノ下
部ニ天人ノ像アリ、
又框ニモ美ニ式模樣
アリ大唐三藏聖教
序と題せり。

慈恩寺是唐高宗為其母親所建。寺內有玄奘法師根據印度精舍的式樣建
造，後由武則天重建的大雁塔。入口處門楣上有佛像等線刻，其中西門
處的線刻是研究唐代建築風格的寶貴資料。文中的「道風」為誤記，應
為「遺風」。

241

249
西安府（5）　碑林（1）（九月二十五日）

伊東發現西安最有興趣的地方要數碑林了。碑林位於西安附近，是一處收集古碑的博物館。現在屬於陝西省博物館的一部分。

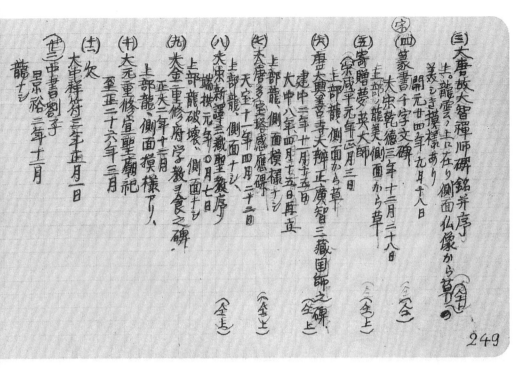

（三）大唐故大智禪師碑銘并序
共、龍雲ノ上ニ在リ側面仏像カラ草ノ
美シキ摸様アリ
開元廿四年九月十八日

（四）宋篆書千字文碑
太宋乾徳三年十二月二十八日

（五）寄贈夢英大師　（全上）
太宗淳平元年正月三日

（六）唐大興善寺大辨正廣智三藏國師之碑　（全上）
上部龍破壊、側面から草
大中三年十一月

（七）太唐新譯三藏聖教序　（全上）
上部龍、側面ナシ
端拱元年四月七日

（八）太宋多宝塔感應碑　（全上）
天室十一年四月廿二日

（九）太金重修府学教亘食之碑
上部龍、側面ナシ
正大二年十二月

大元重修宣聖廟祀
上部龍、側面摸様アリ、
至正二十六年三月

（圭）太生祥符符三年正月一日
龍ナシ

（世）景祐三年十一月

（土）欠

249

251
西安府（7）　碑林（3）

圖為府志摘抄。《大唐三藏聖教序》是書法界無人不知的精品。

（二十六）大唐故比丘尼法玩碑
上部？龍美、側面摸様アリ
景龍三年五月十日

（二十七）孝經序
天宝元年

251

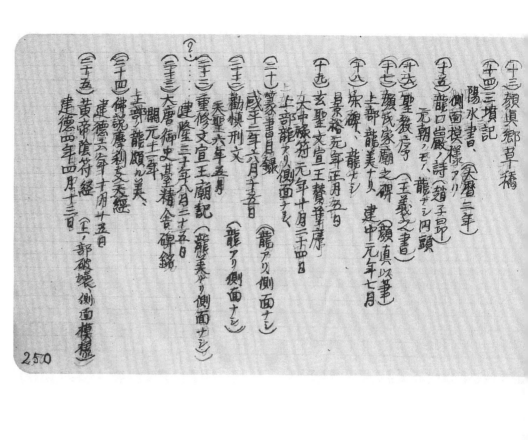

250 西安府（6）碑林（2）（九月二十五日）

碑林中有一條長廊陳列著唐宋之後的石碑。可惜的是，這些石碑並不是按照年代順序排列而顯得有些凌亂。圖中列舉了碑上的龍紋和卷草紋，這些優美的花紋足以成為藝術史研究樣例。

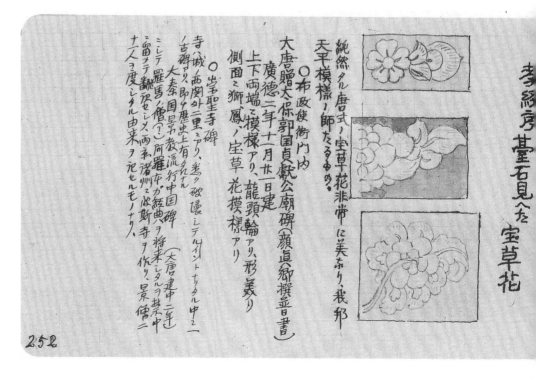

252 西安府（8）崇聖寺（九月二十七日）

顏真卿（七〇九～七八五）是唐代著名的政治家，同時又以書法家在歷史上留名。安史之亂時他曾舉義兵而起，在書法上他則因確立了剛毅的楷書風格為人所推崇。

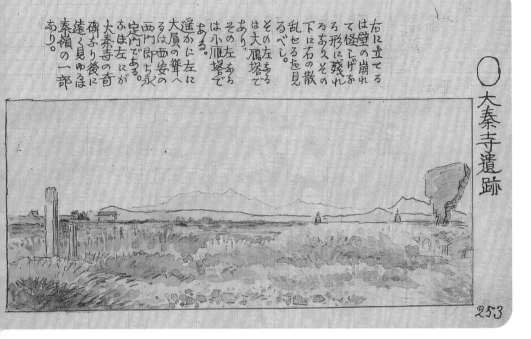

○大秦寺遺跡

右に立てる
は壁の崩れ
て怪しげ
る形に残れ
るなるべし。
その下に石の散
乱せるを見
るべし。

その左にある
は夫雁塔で
あり、
その左にある
は小雁塔で
ある。

遥かに左に
ある大雁の
西門即ち永
定門である。
あるは左にあるが
大秦寺の
西門であり
大秦寺の奇
碑あり後に
遠く見ゆる
秦嶺の一部
あり。

253

253 西安府（9）大秦寺遺跡（九月二十七日）

崇聖寺位於西安城西三里處，立有一塊「大秦景教流行中國碑」。碑上日期為建中二年（七八一），上部刻有十字架，側面則有古敘利亞語的銘文。

西あ府近

○窯居

陝西の北地ハ窯居多く、窯居ハ二種あり、一ハ横穴にして一家の中によし、北の人皆此作り其横穴の住まひを支那固有の人種のをあり、なを太古の人民よく似たる遺風とみるべし。

終

興教寺塔三ツアリ、二ツハ碑アリ、一ハ崩レタリ、四角七層、白居寺ノ塔ト裏会式伴日リ玄裝三蔵ト、く此寺ノ経ヲ沢ス、佛像アリ、鹿代ノモノナリ、又玄裝ノ碑アリ、五其巳山ニ八七十ケ寺アリ。

253

255 西安府（11）郊外（九月）

興教寺建在終南山的斜坡上，寺內建有玄奘法師的墓塔，以及雕有其線刻畫像的石碑。此處還有午頭寺、香積寺、青龍寺等著名的寺廟，這裡的五臺山據說還有七十多座寺廟，但是伊東一行沒有時間前去探訪。

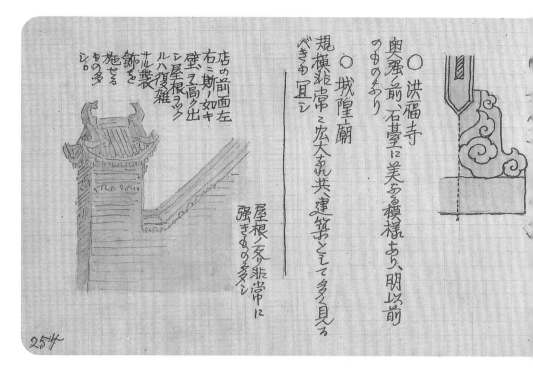

254

右ミ斯ノ如キ
店ノ前面左
ルハ復雑
ン屋根ヨック
壁ヲ高ク出
ナル装
飾ヲ施セる
もの多シ

○洪福寺
奥ノ前ニ、石甚堂ニ美たる模様あり、明以前
のものあり

○城隍廟
規模非常ニ宏大ニ其共ニ建築おとして多く見る
べきもの亘シ

屋根ノ多ク非常ニ
強きもの多シ

254　西安府（10）市內諸寺（九月二十七日）

西安及其周圍是古跡、古寺、陵墓、金石的寶庫，與西安隔渭水相望的
山脈中，還建有唐朝歷代皇帝的陵墓。伊東一行因為時間關係，只在西
安走馬觀花般停留了數天就離開了。

256

握み得たり長安ノ一片ノ月
砕かに散らん光芒三千里

256　西安抵達圖（九月）

唐朝時西安是一座國際大都市，日本也曾派遣唐使千里迢迢來到此地，
伊東一行向著曾在此目睹故人故事的一片明月寄托了對祖國友人和家人
的思念。

245

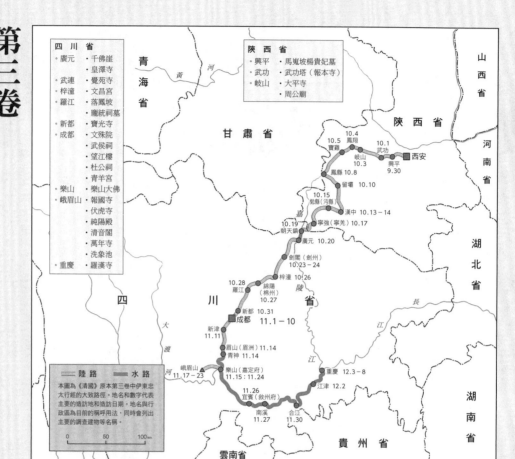

四川省
- 廣元：千佛崖、皇澤寺
- 武連：覺苑寺
- 梓潼：文昌宮
- 羅江：落鳳坡、龐統祠墓
- 新都：寶光寺
- 成都：文殊院、武侯祠、望江樓、杜公祠、青羊宮
- 樂山：樂山大佛
- 峨眉山：報國寺、伏虎寺、純陽殿、清音閣、萬年寺、洗象池
- 重慶：羅漢寺

陝西省
- 興平：馬嵬坡楊貴妃墓
- 武功：武功塔（報本寺）
- 岐山：大平寺、周公廟

━━━ 陸路　━━━ 水路

本圖為《清國》原本第三卷中伊東忠太行經的大致路徑。地名和數字代表主要的造訪地和造訪日期。地名與行政區為目前的稱呼用法，同時會列出主要的調查建物等名稱。

0　50　100km

過去想要從西安前進成都，都必須經過李白形容「難於上青天」的蜀道。如今，這條路線已由穿梭於山谷間，從寶雞開往成都的鐵路所取代。

伊東忠太自九月二十九日從西安出發，往西朝寶雞前進。西安、寶雞至漢中一帶有「周公廟」、「秋風五丈原」等，非常多從春秋戰國到三國時代的遺跡流傳至今。西安是歷代的長安，伊東也前往探訪楊貴妃墓等令人發思古之幽情的景點。另外，漢中亦是歷史名城，因此伊東同樣繞道前去探訪。

陝西省與四川省交界處有個險地，名叫七盤關，伊東一行人穿過七盤關後，便於朝天鎮分搭兩艘船，沿嘉陵江而下，抵達四川廣元。在進入廣元之前，先探訪了千佛崖的石窟。千佛崖石窟是唐代開鑿的石佛群，伊東忠太評為「小一號的洛陽龍門石窟」。停留廣元期間，伊東還探訪了始建於唐代，傳說是武則天出生地的皇澤寺進行調查。

離開廣元後，伊東一行人進入四川盆地，景致也從華北特有的乾燥風情，轉變成綠意盎然的濕潤氣候。一路上海拔高度緩緩下降，抵達成都郊外新都縣寶光寺的時候，正值秋季時分的十月三十一日。

成都是三國知名的古城蜀都，伊東在這裡停留近一週，造訪了佛寺、杜甫草堂（杜公祠）、供奉諸葛孔明的武侯祠、道觀青羊宮等建築。接著伊東南下而行，於十一月十七日至二十三日期間，踏雪登上佛教聖地峨眉山（標高三〇九九公尺）。峨眉山從山腳至山頂建有數十座寺院與道觀。繼五臺山後，伊東對於能造訪又一座四大佛教名山甚感欣喜，並在筆記中用水彩描繪下許許多多的壯麗風情。沿著長江前往重慶之際，伊東更以繪畫方式，記錄下在南溪縣看見的茅房、犯人處刑、轎子出迎等珍貴的風土民情。

重慶設有日本領事館，且住有日籍同胞。此處外國人眾多，乃長江上流的貿易中心，因此也是非常繁華的都市。伊東自十二月初便停留重慶，為期十多天，詳細參訪並調查市區的寺院與民宅，記錄下不同於北清風情的南清建築特色，還曾前往戲院看戲。

○目次

一

1 咸陽（九月二十九日）

將磚塊拼接成各種花紋的樣式稱為「花磚」。牆壁的頂部和牆體都採用了花磚。茂陵是西漢武帝的陵墓，也是漢代規模最大的王陵，附近還有霍去病和李夫人的墓地。

2　興平（九月三十日）

此處的獸面瓦上有類似「鬃毛」的裝飾物。瓦頭類似於龍又不同於龍，被稱為「鰲頭」。「鬃毛」的樣子類似於印度神話中的大蛇那伽。文中的「河內省」為誤記，應為「河南省」。

屋頂角ノ鰲頭不是龍

○保寧寺
今ハ万寿宮トナリテ居レリ
天禧二年六月十八日ノ碑アリ
「保寧寺浴室院新修鐘楼記」
ト題セリ。藤往十九様ナシ
境内ニ八角七層塔アリ、見ルニ足ラズ 此塔ト称ス
又南塔アリ。四角七重、屋根ハ「インフレンキショ」ア
ル曲線形ナリ、形式粗笨見ルニ足ラズ
コ(ノ辺)ノ屋根ノ鬼瓦ハ一種頗ル異様ノモノナリ、
其ノ輪廓遠ク望メバ鶏ノ如シ、コノ風已ニ河内省ヨリ
始マリ居レリ。

4　武功（1）報本寺（十月一日）

報本寺位於武功縣城外，內有一座七層八角塔和一尊身長約三丈的佛祖涅槃像。然而日記中記載，「此處沒有特別值得一看的東西」。文中的「女置」為誤記，應為「安置」。

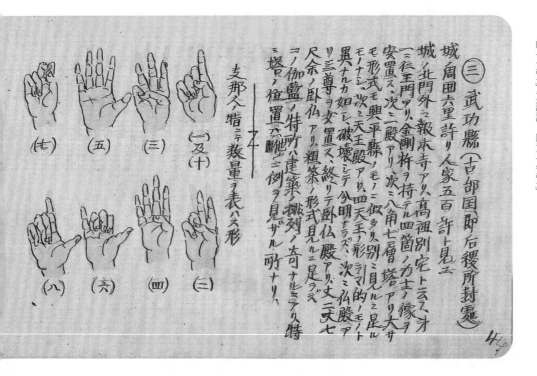

(七)　(五)　(三)　(一及十)
(八)　(六)　(四)　(二)

支那人惜ニ数量ヲ表ハス形

（三）武功縣（古邰国、即后稷所封處）
城ノ周囲六里許リ人家五百許リ見ユ
城ノ北門外ニ報本寺アリ、高祖別宅トミ...才
一行至門ニアリ、金剛拟ヲ持テル四箇ノ力士ノ像ヲ
安置ス、次ニ一殿アリ、次ニ八角七層塔アリ大サ
モ形式モ興平縣ノモノニ似タリ、別ニ見ルニ足ルル
モノナシ、次ニ天王殿アリ、四天王ノ形ラマ的ノ
異ナルカ如シ、破壊シテ分明ナラズ、次ニ仏殿ア
リ三尊ヲ安置ス、終リテ卧仏殿アリ丈二尺七
尺余ノ卧仏アリ、粗笨ニシテ形式見ルニ足ラズ、
コノ伽藍ノ特ニ建築ノ撥剌ノ奇ナルモノアリ、特
ニ塔ノ位置ヲ舳ノ例ヲ見ザル昕ナリ。

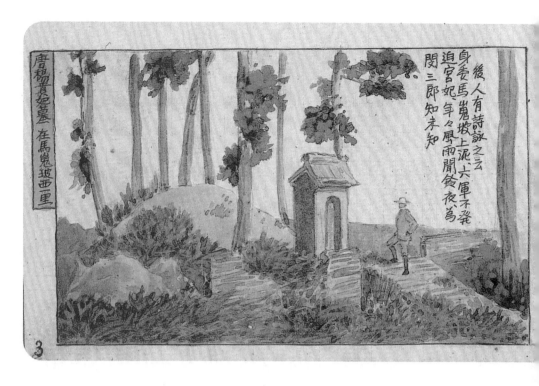

3 馬嵬坡 楊貴妃墓（十月一日）

深受唐玄宗寵愛的楊貴妃，在安史之亂爆發後不久就在此處香消玉殞。當時的絕代美女如今就埋在一抔黃土之下，墳高不過六尺，周圍的拜殿和門均已崩塌，一片破敗的景象。回廊處有訪客所寫的詩文，均是表達對這位美人的同情。

［圖上日文題記：唐楊貴妃墓 在馬嵬坡西二里　後人有詩詠之云 身委馬嵬坡上泥、六軍不發 追宮妃、年々辱兩間鈴夜為 閔三郎知乎知　3〕

5 武功（2）衙門的建築（1）（十月一日）

根據縣志記載，武功縣古時稱為邰國，是古代後稷的封地。後稷是傳說中的農業之神，周武王則是其十五代傳人。

［圖中文字：兩民膏兩上歡天　下民脂民虐倖斂　易民歡　△府縣衙門ノ建築　賓拳吃酒　(九)

一般ニ衙門ノ前ニハ影壁アリ内外ノ面ニハ龍ノ如キ怪物ノ珠ヲ採ラントスル様ヲ画ケリ、コノ壁ノ内ニ大門アリ門ノ前ニ對シ獅子アリ、門ノ左右ニ前ニ斜ニ出タル壁アリ、八字壁ナリ、コノ表面ニハ呉獣、草木、雲ノ画アリ、天平摸樣ノ堕落シタルカ如キ有樣ナリ、大門ハ三間二面ニシテ切妻ナリ。

大門ノ次ニ儀門アリ亦タ三間二面アリ、切妻、儀門ノ次ニ牌樓アリ、楣間ニ横ニ長キ扁額ヲカケ左ノ如ク書ケルモノ多シ〕

6　武功（2）衙門的建築（2）（十月一日）

圖左部分的「炕」是和朝鮮的「溫突」類似的取暖裝置（參考第一卷圖14）。圖中的「條基」指的是長條雕花桌子。座位上設有「坐墊」和「枕頭」。圖中的「抗枕頭」、「杭褥墊兒」中的「抗」、「杭」均為錯字，應為「炕」。「枕頭」在日語中為「枕」。

アリ、有格ノ人ノミコノ正面ノ戸ヨリ出入ス・コノ建築ノ次ニ中庭ヲ距テ正廳アリ、正面ニ炕アリ、机上ニハ必ス刑名ヲ記シタル木片ヲ大ナル筒ノ中ニ入レタルヲ備ヘ金屬製ノ筆架ノ如キモノヲ置ク、蓋シ知縣自ラ判官トシテ刑ヲ宣告スルモノナリ。正廳ノ前庭ニアリ、又儀門ヲ以テ小吏ノ居ル所トナリ、又儀門以内左右ニ房アリテ秘書官ノ如キ中ニ事務ヲ取レリ、正廳ノ後或ハ横ニ對面所ノアリ、知縣客ヲ引テ正式ノ面會ヲナス所ナリ。

大門及儀門ノ図
大門ニハ何々縣又ハ何々府ナル額ヲ揭ク、儀門ニハ「儀門」ノ額ヲ揭ク、女門前ニ更ニ二ノ牌樓アリテコレテ府縣ノ名ヲ額ニスルコトアレモ稀ナリ。

○衙門正廳ノ家具（會客廳）

茶基　條基　枕頭拔　卓子　褥墊兒　炕　炕踏

6

8　武功（5）（十月一日）

武功縣城附近據說有一些很有趣的古跡，其中有一塊疑似唐代所立的石碑，遺憾的是上面沒有記明年代。

△古蹟
蘇武墓　在縣北
隋煬帝墓在縣西原武德五年八月辛亥唐ニ高祖葬帝于此。
武功ノ東西十五里路ノ南ニ碑アリテコノ邊ニ又深ミ先キヨリ外部ニ出シ、コレニ繪樣ヲ刻ミ、其ノ左右ニ翼ノ如ク纖細ナル透シ彫ノ繪樣彫刻ヲ施スコト行ハル・往々甚ダ遠ダ美ナルモノアリ、唐ノ故司空文鼎公蘇府君之碑ト題シ龍ノ形モ甚ダ美ナリ。年代不詳

実尺未繪樣ヲナシ、階リノモイト接續シテ一ツノ模樣トナレル形、多少ノ斬新ナリ。

武功鄉行其堂

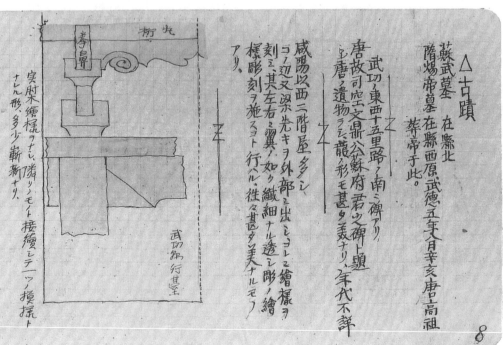

8

252

7 武功（4）衙門的建築（3）（十月一日）

「帽架子」是用於掛帽子的器具。琉璃燈其實是用玻璃製成。「牛蹄燈」是一種使用膠質半透明皮膜罩住的燈。「衙門」相當於市政府。

9 地圖第十六號（岐山—心紅鋪）

10 岐山（十月三日）

岐山縣是古代名君周文王的故鄉。周公廟位於鳳凰山麓，其內綠樹成蔭，一塵不染。石碑的年代有大中二年（八四八）、至正二十五年（一二九八）以及大德二年（一二六五）。

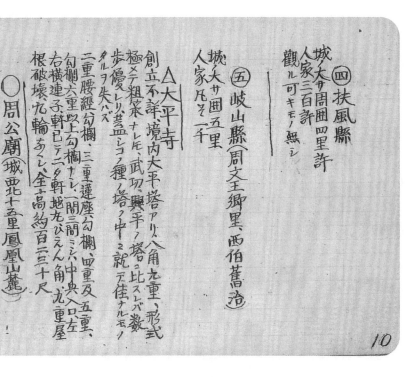

四扶風縣
城ノ大サ周圍四里許
人家三百許
觀ルヘキモノ無シ

五岐山縣（周文王鄉里、西伯舊治）
城ノ大サ周圍五里
人家凡そ一千

△大平寺
創立不詳、境内大平塔アリ、八角九重、形式極メテ粗笨ナレド、武功、興平ノ塔ニ比スレバ數歩優レリ、甚盆シコノ種ノ塔ノ中ニ就テ佳ナルモノタルヲ失ハズ
二重腰經勾欄、三重蓮座勾欄、四重及五重、勾欄六重以上勾欄ナレ、〔間三間ミシ中央入口左右横連子軒巳テ二ケ軒地先びえん角中央九重屋根破壞ナクシテ全ヶ局約百二十尺

○周公廟（城西北十五里鳳凰山麓）
碑ノ古キモノハ大中二年、潤德泉記、碑陰元祐八年至正廿五年三月七日、岐山周廟潤德泉碑大德二年三月十五日、重修周公廟記
其他明清ノモノ多シ
廟ハ三宇あり
中央
　周公廟
右　召公廟

12 益門鎮（1）（十月六日）

渡過渭水遇到一條山路，沿著清潤河而上，道路漸漸變得陡峭。伊東在途中見到一種水平放置的水車，興趣盎然地將其畫在了筆記中。

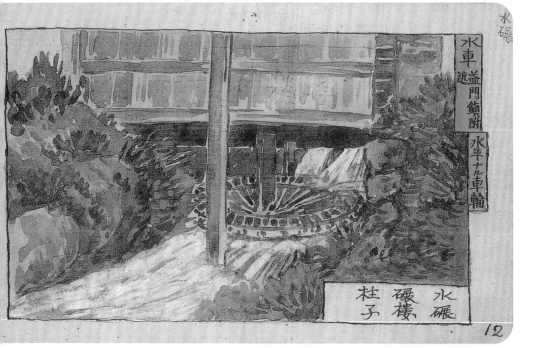

水車

水車　益門鎮附
水平ナル車輪

水碾　碾樓　柱子

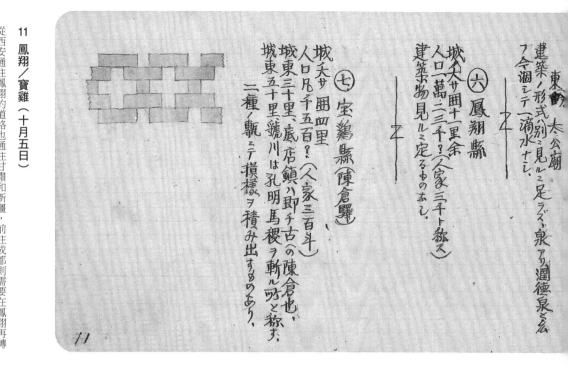

建築ノ形式ハ別ニ見ルニ足ラズ、泉アリ瀾德泉ト云

東嶽、太公廟

フ今涸レテ一滴水ナシ。

建築物見ルニ定ルモノナシ。

人口一萬ニ三千?（人家三千ト称ス）

城ノ大サ囲十一里余

（六）鳳翔縣

二種ノ甎ニテ模様ヲ積ミ出すものあり。

城東五十里、虢川は孔明馬稷ヲ斬ル所と称す、

城東三十里、底店鎮ハ即チ古への陳倉也、

人口ハ凡千五百?（人家三千ト称ス）

城ノ大サ囲四里

（七）宝鶏縣（陳倉驛）

11 鳳翔／寶雞（十月五日）

從西安通往鳳翔的道路也通往甘肅和新疆，前往成都則需要在鳳翔再轉往西南方向。底店鎮古稱陳倉，在這裡可將漢中大平原盡收眼底，是據守險要之地。就連蜀國名將諸葛孔明也曾圍攻此處而最終無功而返。

木杵

渭水以南ノ婦人

今ハ戯ニ襤褸ノ赤姫ト呼做セリ。

石衣搗

13 益門鎮（2）（十月六日）

來到渭水以南，伊東發現這裡的婦人髮型較為特殊。日記中記載道：「附近婦女的髮髻和別處不同，形狀分外有趣。而且這裡的水車竟然是水平旋轉，也是一大奇事。」

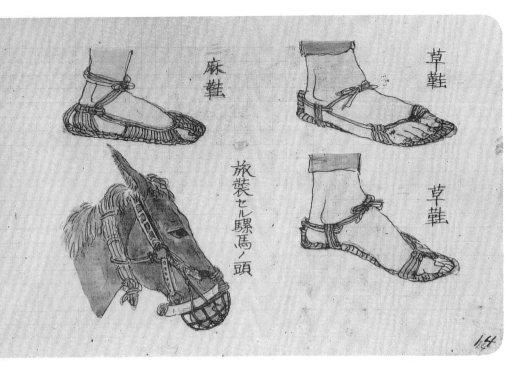

麻鞋

草鞋

草鞋

旅裝セル騾馬ノ頭

翻越秦嶺時，必須動用騾子來馱運行李。一頭騾子可以負擔約二百四十斤的重物，而普通的馬最多只能馱不過百斤。圖為佩戴轡頭的騾子以及腳夫所穿的草鞋和麻鞋。渭水位於寶雞縣城南一里處，渡過渭水之後就是山路。

柱

柱

留侯廟靈官慶上層屋蓋ノ隅

(ロ)(イ)
蕚頭
隅木

虹梁ノ形ハ上ノ如クニナリ，中央ニ扇狀ノモノヲ見ルニ至レルモノアリ。

翻過秦嶺，華北單調的景色被拋在身後，四處山清水秀，仿佛來到了另一個世界。留侯廟與華北的廟建築風格迥異，屋簷的翼角體現了典型的中國南方建築風格。

15
鳳縣（1）（十月八日）

留侯是曾經輔佐劉邦的張良。留侯廟是一座在周邊農田中顯得鶴立雞群的宏偉廟宇。廟中庭院和花壇都得到了無微不至的照料。廟內有大量的私田，供養了道士五十人左右。圖右部分為縣志的節選。

17
褒城（1）（十月十二日）（下接圖22）

傳說褒城縣是「烽火戲諸侯」典故中的周幽王愛姬褒姒出生的地方。縣城中的建築雖然值得參觀的並不多，但是圖中所畫的懸魚造型有別於華北地區，帶有華中地區的風格。

雁子边（武曲ノ南）

18

18 雁子邊（十月十一日）

武曲鋪往南數里有一條穿過亂石灘的小路。明治時期的漢學家竹添進一郎曾來此遊歷，並在其著作《棧雲峽雨日記》中寫道：「奇岩怪石如蟠龍，如奔馬。棧道一線，通於其間。行旅皆在圖畫中矣。」

漢中ノ西北二十五里、宗營鎮、

斯ノ如キ　積類甚多シ、ここに揭けたるは乾中意匪の優レルモノナリ

漢中の西北

20

20 漢中（1）（十月十三日）

褒城至沔縣的道路是去往成都道路中的一段，並不經過漢中（南鄭縣）。伊東實在不願錯過漢中，所以決定繞道前去。宗營鎮就位於前往漢中的途中。文中的「積類」為誤記，應為「種類」。

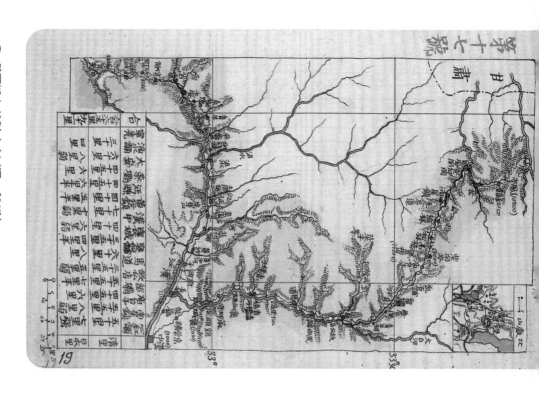

19　地圖第十七號（心紅鋪—寧羌）

21　漢中（2）（十月十四日）（下接圖24）

從襃城前往漢中府南鄭縣的道路，在一片平原之上向東南方延伸。當天的日記中記載：「天氣非常好，人馬都精神飽滿，狀態正佳。」途中伊東花費了很多時間對所見的建築等進行寫生紀錄。

將軍岩褒似鋪ノ南十五里

22

（上承圖17）

22　褒城（2）（十月十二日）

從傳說是褒姒故鄉的褒姒鋪前往麻坪寺的途中，風景美不勝收。水中立有一塊巨石，名為將軍岩，高約六丈，形似頭盔。伊東在日記中記載：「河床上的白沙宛如白雪，只可惜一行人都在分秒必爭地趕路，無暇駐足欣賞如此美景。」

24

（上承圖21）

24　漢中（3）（十月十三日）

南鄭縣位於漢中府，據說城方約九里，戶口三萬。文中的「城圍凡」後漏寫了「九里餘」。「インフレキション」是建築術語，意為「轉角點」。

（十一）漢中府（南鄭縣）

城圍凡人口凡三萬
コノ邊ノ建築ニ特有ナルハ左ノ如クインフレキションヲアル
曲線ヨリ成ル急心峻ナル
句配ヲ有スル屋蓋ナリ。
又二層三層ノ楼ミ在テハアプロポーションニ始ント塔
ノ如ク高キモノアリ。
軒ノソリハ非常ニ急ナ
リ、留侯廟ニ于法ヨリ見タ
ルガ如キ手法ニヨリ轉
軒先キノ重量ヲ支承ス。

懸魚ニ真正ノ魚ノ形ヲ用オタルモノ及ビコレヨリ轉
化シタル形ヲ追蹤スヘキ形ノモノ多シ

窓ノ形ニ幾何學的ノ模
樣ノ種々複雑ニシテ
シカモ美シキモノ多シ

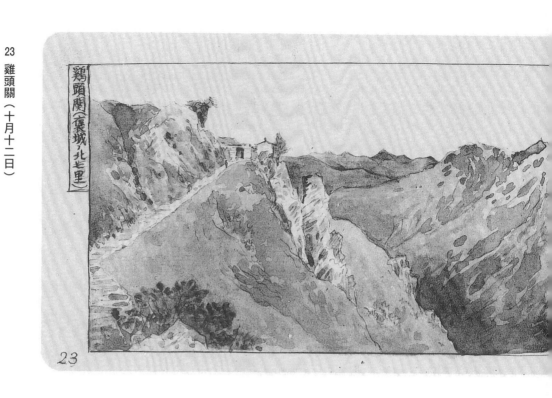

23 雞頭關（十月十二日）

沿著將軍巖旁邊的陡坡上行數里路登上頂峰，便來到了雞頭關。此處有一座關帝廟，廟門朝北一側掛有「秦棧隘可要」的匾額，朝南一側的匾額則寫著「蜀道平」。

25 地圖 漢中附近（城固—黃沙）（十月十三日）

伊東一行在漢中府停留了兩天（十三日、十四日），並從東門外的淨明寺開始探訪城內的各種建築，沒有發現什麼亮點，這讓他十分失望。

26 漢中（4）（十月十三日）

懸魚上的花紋多為魚形，不僅是作為預防火災的符咒，還蘊含了「吉慶有餘」的意思。「餘」和「魚」同音，「有魚」即為「有餘」，代表了生活富足，有富裕的錢財或糧食。文中的「甚夕有ケ」為誤記，應為「甚夕多ク」，意為「很多」。

【懸魚】一説曰、吉慶有餘、餘ト貝実ヲ音ヲ通。

（四川会□館戯基）

（六）

（帝家）

斯ノ如ク一尾、希クハ二尾ノ寫生的ニ近キ奥形ヲ用ユルハ此ノ地方ニ甚タ有ク行ハルルハヤ奇トト謂フベシ。

28 漢中（5）（十月十四日）

此處的屋脊採用了一種非常奇特的建造手法。正脊頂端使用了兩層的正吻，外面的像是鰲頭（參考圖2），內側則是鴟吻形狀。

窓ノ狹間ノ一例

甲
乙
丙
両
子

甲ニ二重桁モアリ然ルニ件ハ乙丙ハ多ク三重桁ナリ、懸魚ノ形ハコノ桁ノ形ヨリ生シタルモノナリ。

下リ棟上ノ上棟ノ端上ニ上ケヲ三鬼瓦ヲ置ヶ儿列甚タ多シ、シンコヲ堪ケル置合ニ下リ棟ノ位置太タ深シ。

27 地圖（黃沙—七盤關）

29 漢中（6）（十月十四日）

圖「其二」部分中，民家屋簷的簷柱類似於在北京多次見到的「垂花門」。

263

30　漢中（7）（十月十四日）

此地的建築，屋簷的翼角上翹角度都大得出奇。因此，伊東針對圖中「甲」處的鬼龍子提出了如圖「乙」處的修改提案。

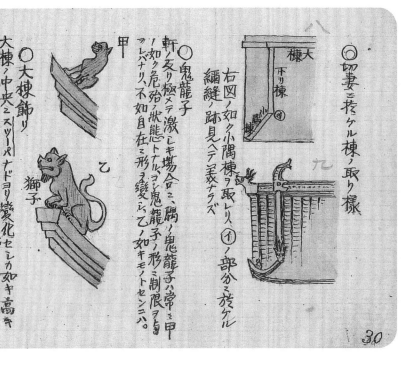

○切妻ニ於ケル棟ノ取リ様

大棟　下リ棟　小棟

八　九

右図ノ如ク小隅棟ヲ取リ（イ）ノ部分ニ於ケル縄縫ノ跡見ヘテ美ナラズ

○鬼龍子

軒ノ反リ極メテ激シキ場合ニ、隅ノ鬼龍子ハ常ニ甲ノ如ク危殆ノ状態トナルヲ以テ鬼龍子ノ形ニ制限ヲ与ヘテ乙ノ如キモノトセンニハ。

甲　乙　獅子

○大棟飾り

大棟ノ中央ニスツーパなどヲリ変化セシカ如キ高キ曲線形ハヤヽ宝珠ノ意アル装飾ヲ置キ左右ニ極メテ復雑ナル模様ノ風大ニ行ハレタリ。
會館、戲室ノ如キ倶樂部場若クハ娛樂を為ナル建築ニハ棟ヲ装飾スルヿ尤も甚シ。龍、から草ナどヲ以て造られ、一ツアラザルあり、陶器をいて造られたるあり、龍から草などヲ以テ逞シ模様ヲ作リ出セルあり。

32　沔縣（1）（十月十五日）

伊東評價道：「東門外的寶塔和周圍地形十分協調，相得益彰。」文中的「十一重塔」為現存的萬壽塔。

（十二）沔縣

城圍四里、人家凡そ一千と称す。人口は三四千位と見ゆ。

○諸葛武侯祠

縣城ノ東二里餘にあり、左右轅門　戲臺

清音閣

一門├左右鐘樓及鼓樓
　　└在右西院及東院

拜殿　本殿

武侯ノ像アリ感心せず
石琴アリ章武元年銘アリ、怪シキモノ也
建築トシテ別ニ價値ナシ

○十一重塔

城ノ東門外にあり、
八角十一重、最上層ノ屋蓋破壞セリ、
形式ハ粗ミレテ野ナリ、烟突以上ノ價値ヲ見ず。

○支輪ノ形ハ在ノ如キモノアリ

前　面　断

31　漢中（8）

明治三十五年（一九○二）十月十五日從漢中出發。知府還為伊東一行人特別派出十五名護衛兵與一名指揮官，從漢中護送前往四川廣元縣。

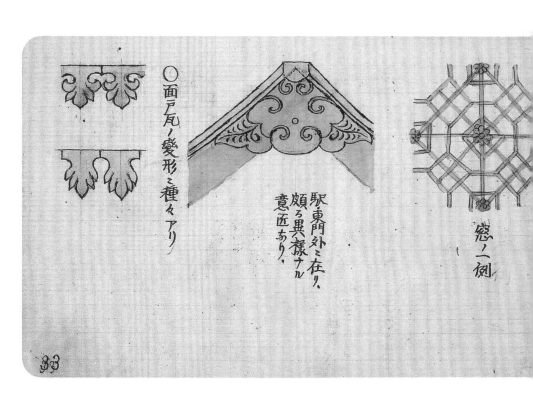

33　沔縣（2）（十月十五日）

沔縣，現名勉縣。新城區是沿著舊城往東擴建而成的。

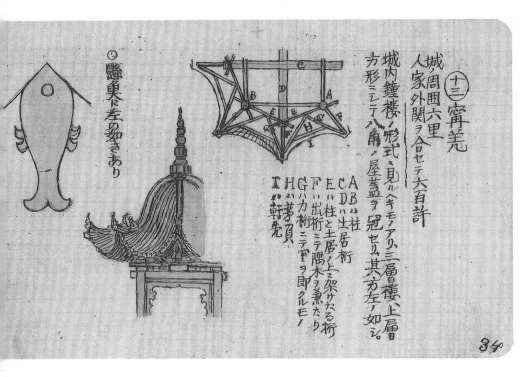

34 寧羌（十月十七日）

四方形的平面上架設八角形的屋頂，這是在華北從未見過的手法。鐘樓高三層，上層採用了所謂「卷棚形」向上翹起的盝頂。文中的「即クルモノ」為誤記，應為「助クルモノ」，意為「支撐著」。

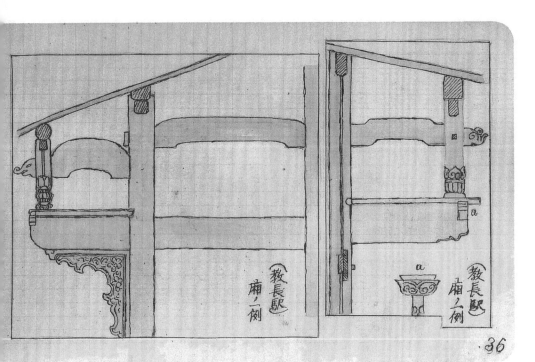

36 教長驛（1）（十月十八日）（下接圖38）

翻過七盤關就進入了四川省，伊東一行在教長驛住了一晚。四川省土地豐饒，礦藏豐富，但離海很遠，交通也不方便。伊東推斷道：「可能也正因為如此，大智如孔明者都未能以此為據點而爭得天下。」

35 地圖第十八號（寧羌─劍門閣）

第十八號

	清里	日本里
寧羌	四十五里	二十五里
黃壩	二十五里	三里半
教長	四十里	三里半
神宣驛	三十里	五里半
朝天	三十里	四里
砂河舖	五十里	六里弱
廣元	三十三里	三里
昭化	四十里	七里弱
劍門	四十里	四里弱
合	二百平十里	五十一里

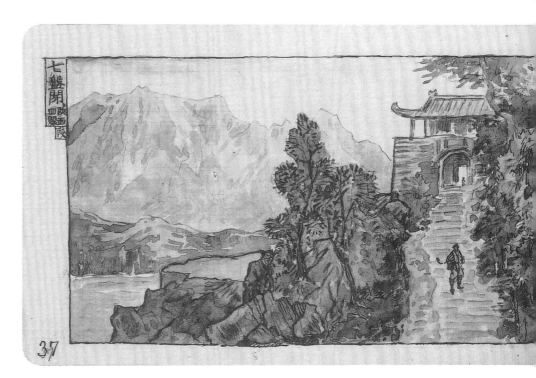

37 七盤關（十月十八日）

伊東搭乘三丁拐翻越山崖到達了黃霸驛。四周遍布水田，可見此處的居民以稻米為食。向前走上山道，沿著陡峭的石路登上山頂來到關門。七盤關是陝西省和四川省的省界，這裡的景色宛如圖畫一般。

〇教長驛
窻狹門

38　**教長驛（2）（十月十八日）**（上承圖36）

圖中「窻狹門」為誤記，應為「窻狹間」，意為「窗格」。

38

拐丁三

轎子
鴨棚子

40　**轎子　三丁拐（十月）**

馬匹已經精疲力竭，於是一行人改乘轎子。「三丁拐」指的是由三名轎夫所抬的轎子，前面兩人，後面一人，又稱為「鴨棚子」。轎子由竹子製成，彈力十足，每走一步都會輕輕地上下晃動，初乘時還難以適應。

40

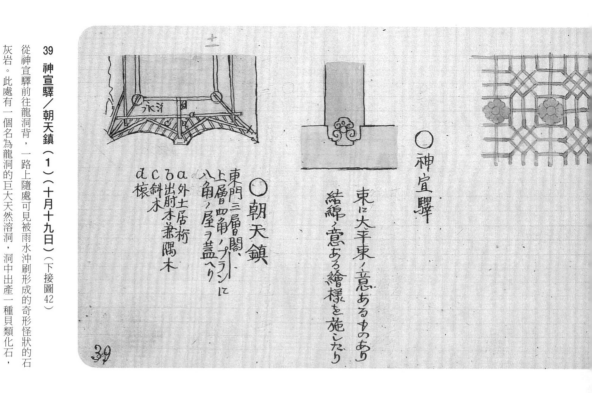

39 神宣驛／朝天鎮（1）（十月十九日）（下接圖42）

從神宣驛前往龍洞背，一路上隨處可見被雨水沖刷形成的奇形怪狀的石灰岩。此處有一個名為龍洞的巨大天然溶洞，洞中出產一種貝類化石，當地人以兩文錢一個的價格販賣。

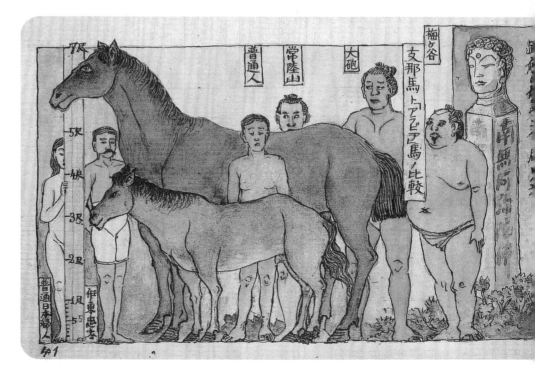

41 馬的比較圖

269

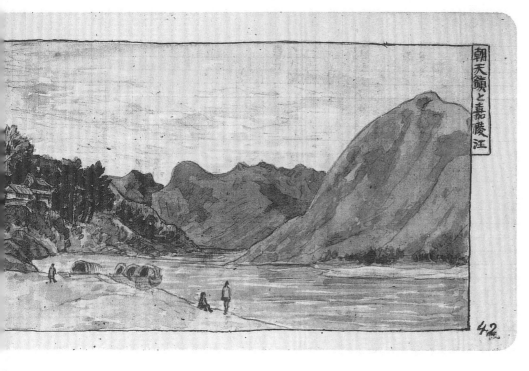

朝天嶺と嘉陵江

42

（上承圖39）

42 朝天鎮（2）（十月十九日）

朝天鎮位於嘉陵江東岸，多少有點兒城市的樣子。從此出發，如果走陸路，必須翻越朝天嶺。隨行的士兵怨言不斷，於是雇了兩條船順江而下。小船在江面上如箭矢一般行駛，甚是暢快。

44-1 千佛崖（2）（十月二十日）

◎石巖ノ内ニ見ヘタル年號

① 茲に今支那建築ノ頗る面白き縦横があるので、まづ日本の建築と知らべて見たのである。

② 今支那の奥が追ひく深くあり、唐宋時代の研究して見れば、日本が又支那の古代を○○して唐宋を追ひ

③ 唐の憲宗の元和二年四月、即ち日本の平城天皇の□□□日本の大同二年の紀元

④ 不四百六十七年である。而して唐は滅亡して宋に継きたるが、更に又、南宋、との南宋の高宗に有名ある紹興の年號である。

⑤ この紹興は、日本では崇德天皇から、次いで後御より、紀元一千七百八十四年から、

乙

◎建築に非ずして建築あり

◎四層ノ塔ノ形アリ稀有ノ例ナリ

44

270

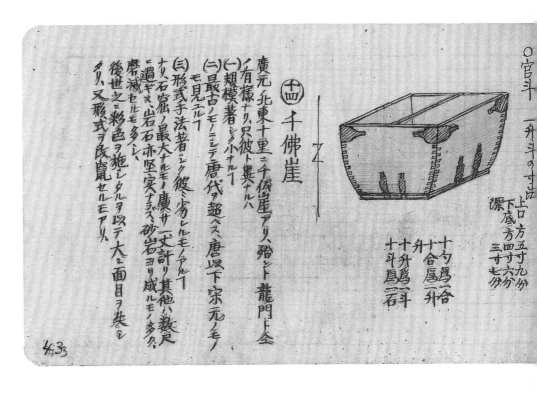

○官斗 一升一斗のす法は
上口 方五寸九分
下底 方四寸六分
源⋯⋯三寸七分

十勺 為一合
十合 屬二升
升 為一斗
十斗 為二石

⊕ 千佛崖

N

廣元ノ北東十里二千佛崖アリ、殆ント龍門ト仝ノ有様ナリ、只彼ト裏ナルハ

(一) 規模著シク小ナルコト

(二) 最古ノモノニシテ唐代ヲ超ヘズ、唐ハ下宗元ノモノモ見エルコト

(三) 形式手法著シク彼ニ劣シルモノナルコト
ナリ、石窟ノ最大ナルモノ廣サ一丈許リ其他ハ数尺ニ過ギズ、山石亦堅実ナラズ、砂岩ヨリ成ルモノ多ク、磨滅セルモ多シ、
後世ノ彩色ヲ施シタルヲ以テ大ニ面目ヲ失シタリ、又形式ヲ改竄セルモアリ、

43 千佛崖（1）（十月二十日）

嘉陵江兩岸的絕壁如刀削斧劈般，水面之上一兩丈處的崖壁開有六七寸的小孔，相距一定間距排列開來，這是棧道的痕跡。船只到達廣元以北十里處的千佛崖之後，伊東開始了調查活動。

⑥⋯⋯唐ノ寶歴ト南⋯⋯ノ間ノ⋯⋯平城天皇から白河天皇まで三百五十二年の間にあるのです。
⑦⋯⋯に日支の図表を簡単に書きたるのである。

44-2（圖44為附在筆記內頁的貼紙，記錄了對年號的考證結果）

支那			日本		
年號	時期	帝王	天皇	年號・時期	年紀
1　元和	2-4	唐宣宗	平城	大同一2	1467
2　大中	13-	唐宣宗	清和	貞觀一元	1519
3　廣明	2-6	唐喜宗	陽成	元慶-4	1540
4　咸平	3-4	宋真宗	一條	長保-3	1661
5　元祐	3-1	宋哲宗	堀河	寛治-2	1748
6　元符	? ?	宋哲宗	〃	康和-2	1760
7　紹興	? ?	宋高宗	崇德	天治-?	1784
8			後白河	保元一?	1816

46　千佛崖（4）（十月二十日）

佛龕的年代從南北朝到隋唐元明都有，其中以唐時期的造像最多。

文中的「千代崖ノモノが往々ナホ」為誤記，應為「千仏崖ノモノが往々ナホ」，意為「千佛崖的造像多保存了（北魏的遺風）」。

（乙）壁画式ノモノ
顔ハ横ニ廣ク眼長ク顴張レルモノ

（丙）天平式ノモノ
容貌端正、姿勢優美ナルモノ

○縣志
千佛巖 在縣北十里江東卽古石櫃閣也峭壁
大江社詩云石櫃層脇上蹹盧溝高壁仅
先是靈巖架木作機而作唐年抗鑿石者路
遂成通衢

按スルニ 大同ノ石佛寺
　　　　 廣元ノ千佛崖
　　　　 洛陽ノ龍門

八支那古代ノ仏像ヲ沿革ヲ微スヘキ三紀念物ナリ
大同ノモノハ美術ヲ代表スル龍門
ノモノハ後魏ノ純然タル北魏
モノハ唐代ノモノニシテ、廣元
而シテ千佛崖ノモノニ宋元ノモノヲ加味セルハ如何
存スルニ至レリ。千代崖ノモノカ往々ナホ後魏ノ遺風ヲ
タルモノニシテ、一種ノ印度的ノ趣味ヲ有スルト
殿ニ安置セルカ如ク、石窟ノ内ニ神仙ヲ納メ
セルカ如ク、石造建築ノ人民カ石造ノ宮
木造建築ノ人民ハ其神仏ヲ木造ノ宮殿ニ安置
因リテ後魏ノ人民カ好シテ穴居ヲシテ知ル。
ノ形状全ク穴居ノ石窟土窟ニ均シク、余ハコレヲ
而シテ今石仏寺以下三ヶ所ヲ訪ルニ、佛龕
因ミニ、山西、陝西、河南辺ノ穴居ノ人民アルヲ見ルニ、

因ミニ、大同ノ石佛寺
後魏ハ匈奴ナリ、匈奴ノ生活ハ洞穴之ヲ以テ推知ス
人民ハ匈奴ナリ、匈奴ノ生活ハ
殿ニ安置セルカ如ク

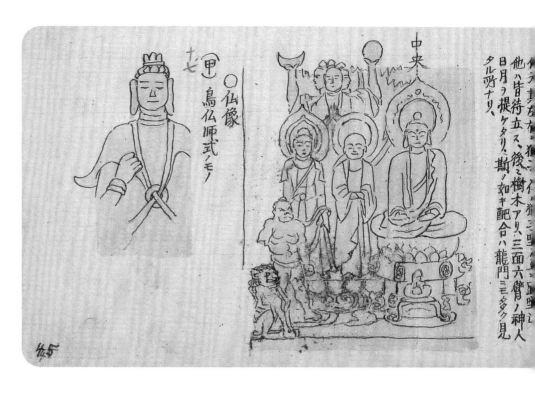

他ハ皆待立ス、後ニ欄木アリ、三面六臂ノ神人日月ヲ提ケタリ、斯ノ如キ配合ハ龍門ニモ多ク見タル処ナリ、

中央

○仏像

（甲）鳥仏師式ノモノ

十七

45 千佛崖（3）（十月二十日）

千佛崖的摩崖造像是四川省現存規模最大的石窟群。一九三五年修築陝西和四川之間的道路時，超過半數的造像被毀。文中的「待立」為誤記，應為「侍立」。

或囲十里人口ハ千斗唐ノ武右ニ生レタル地ト称ズ

○妻ノ懸臾ノ代リニ左ノ如キ手法ヲ用ユルモノアリ。

以上何レモ粗野ミシテ見ルニ足ラズ左ノ如キ装飾セバ可ナルベシ

47 廣元（1）（十月二十日）

離開千佛崖繼續乘舟而行，並在廣元縣上岸改走陸路。文中的「或囲」為誤記，應為「城囲」，意為「城池大小」。

四大金剛の内

四大金剛ノ内、又名四大天王

十六　皇澤寺（江ヲ距テ廣元ノ西ニ在リ）建

例ノ如キ配置ニテ
斯ノ如キ金剛ヲ配
セルハ珍ラシ
奥ノ石窟内ニアリ
本尊ノ丈ケ丈六ナリ

48

48　廣元（2）　皇澤寺（1）（十月二十日）

此處的佛像是唐代所造，手法與龍門以及千佛崖的佛像相同。相傳廣元是武則天的故鄉，皇澤寺也為她所建。但皇澤寺中的建築均建於清代。

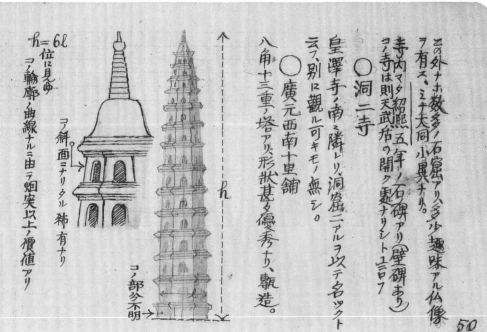

h＝6ℓ
位ニ見ゆ
コノ輪廓ノ曲線ナルニ由テ烟突以上ノ價値アリ

コノ斜面ニナリタル稀有ナリ

コノ部分不明

○洞二寺
皇澤寺ノ南ニ隣レリ洞窟ニアルヲ以テ名ツクト
云フ、別ニ觀ルベキモノ無シ。

○廣元西南十里舖
八角十三重ノ塔アリ、形狀甚タ優秀ナリ、飄逸。

この外ナホ数多ノ石窟アリ、多少趣味アル仏像
ヲ有ス、三十大同ノ小異ナリ。
寺内ニハマタ紹熙五年ノ石碑アリ（壁碑あり）
コノ寺ハ則チ天武后ノ開ク題ナリシト云フ

50

50　廣元（4）　皇澤寺（3）（十月二十日）

十里鋪塔的造型可以稱為「四川式」，在華北完全看不到此種類型的塔。整體的輪廓呈竹筍狀，塔高相當於塔基寬的六倍。此塔與印度的建塔目的不同，是一種基於風水思想的地標性建築。

49 廣元（3） 皇澤寺（2）（十月二十日）

佛祖龕中雕刻著北魏風格的佛像、高欄、華蓋等。伊東認為此處的風格和日本法隆寺相同，非常有趣。

51 地圖（廣元—昭化）

52　昭化（十月二十一日）

圖為某間寺廟中的部件。牛腿被製作成斗拱的樣式，拱的部分則做成了象鼻形狀。圖下部分描繪了象鼻的尖端上承載著傾斜著的斗。文中的「費褘」是三國時期蜀國重臣，深得諸葛亮的信任，在其死後接任了軍師一職，最後被魏國的刺客暗殺。

十七 昭化縣

縣城ノ大サ圍三四里
戶數三百斗

城內蜀ノ費褘ノ墓アリ、其他建築トシテ別ニ觀ルベキモノナシ

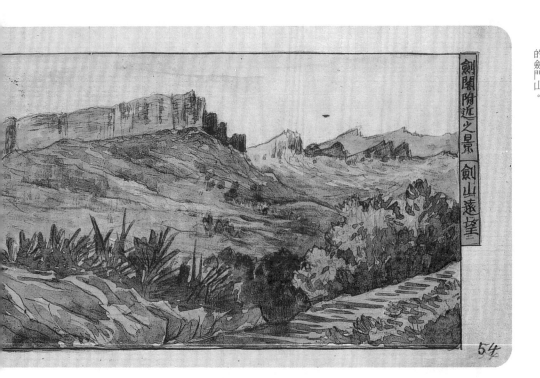

54　劍閣附近風景（十月二十二日）

沿著昭化以西的山路而行，到達了景色壯美的天雄閣。眼前起伏跌宕的群巒之中顯現出兩座奇山，還仿佛能看到一排古城牆，這就是著名的劍門山。

劍閣附近之景　劍山遠望

53

地圖第十九號（劍門閣—綿州）

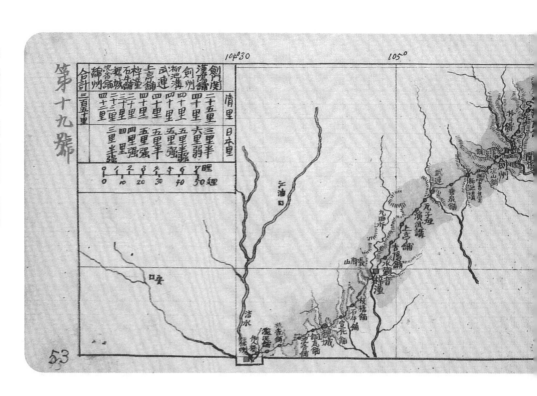

55 **劍安橋**（十月二十二日）

沿著劍門山的縫隙攀登，山愈近，路愈險。沿著一條石路登頂之後，能看見一座上載兩層閣樓的城門。城門的匾額上寫著「劍閣」二字。

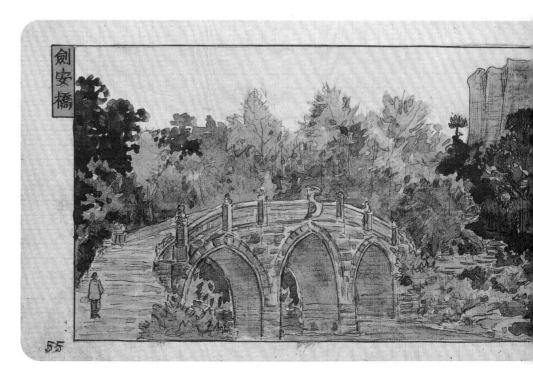

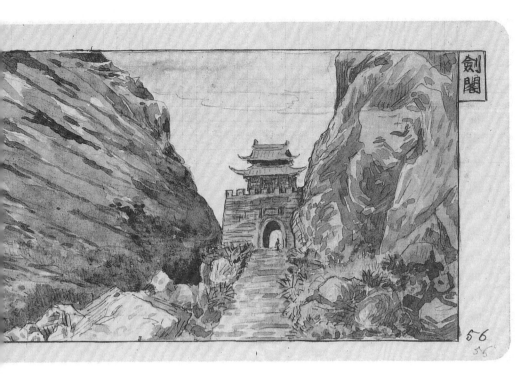

劍閣

56

56 劍閣（十月二十二日）

劍閣古時是坐落在蜀國棧道上的關門，位於陡坡之上，隔斷了道路，其上還建有兩層的戰樓。伊東評價劍閣保留了最為古老的建築結構，也是一處最得其要領的實例。

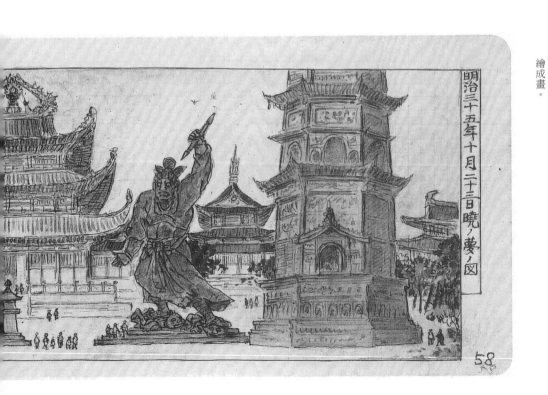

明治三十五年十月二十三日曉ノ夢ノ図

58

58 夢（十月二十三日）

日記中記載，那天早上伊東做了奇怪的夢，並將這個夢加以著色，描繪成畫。

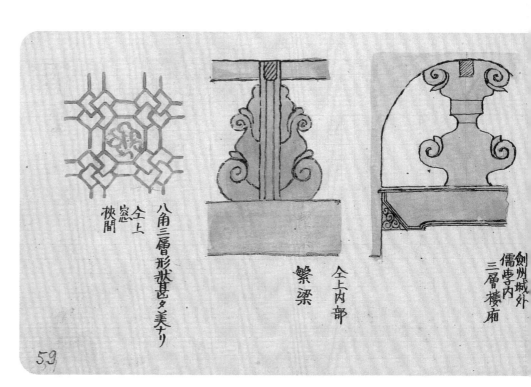

劍山（劍門ヲ南ヲ望ム）

57
57

57 劍門山（十月二十二日）

古時這裡有過一段悲壯的歷史：蜀國的姜維與魏國的鍾會在此對陣，死守之時卻得知了蜀國滅亡的消息，最後姜維無奈向鍾會投降。入關之後，可以看到數十座姜維的祠堂和石碑，刻有過客詠嘆劍閣的詩句。

八角三層形狀甚巨タ美ナリ

全上
窓
挾間

全上内部
繁梁

劍州城外
儒學内
三層樓廂

59

59 劍州（1）（十月二十三日）

劍州城外可以看到好幾所儒家學校。伊東在劍州城東南發現了一座塔，前往調研，然而並沒有什麼發現，失望而回。

279

特送リ二種々ナル形ヲ用ヰタリ、例セバ動物ノ形ノ如シ、カラ草等ハ普通ニアリ

縣衙門

某廟

城ノ東南山ノ頂ニ塔アリ八角ノ塔ニシテ石ト磚トヲ以テ造ル、下部ハ明代ノ石郎刻少シ残レルニヨリ他ニ見ル可キナレ、六層ナルヲ以テ新塔ナルヲ[奇トス]、九輪粗野、コノ塔ト河ヲ距テ、新塔アリ、高百二十尺許リ、見エ六角十一層ヲ間ニ屋根ナク、撥ゲテ凸起少ナキモノ曲線ナリ、九輪粗野、要スルニ見ルニ足ラサルモノナリ。

(十九)重陽亭
城ノ東南仙山上ニアリ、千仏崖ノ如ク岩石ヲ鑿テ仏像ヲ彫リ出セリ、唐朝ノ遺物アリ

60

60 劍州（2）（十月二十三日）

伊東在調查完塔的歸途中發現了重陽亭的石雕，這是唐代的遺跡。其中還有顏真卿所寫的記載了「安史之亂」的石碑。

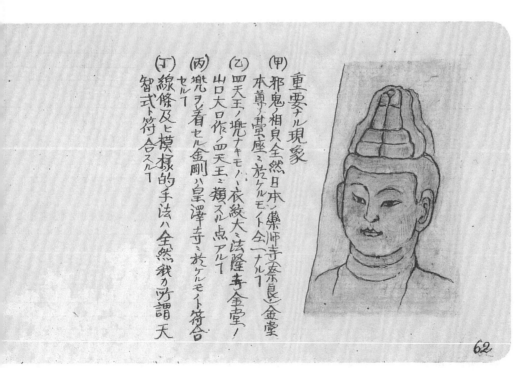

重要ナル現象

(甲)邪鬼ノ相貝全然日本ノ藥師寺(奈良)ノ金堂本尊ノ臺座ニ於ケルモノニナルニ

(乙)四天王ノ兜ナキモノハ衣紋大ニ法隆寺金堂ノ山口大口作ノ四天王ニ類スル点アリテ

(丙)兜ヲ着セル金剛ハ皇澤寺ニ於ケルモ符合セリ

(丁)線條及ヒ模様的手法ハ全然我カ所謂天智式ト符合スルニテ

62

62 劍州（4）（十月二十三日）

重陽亭中有很多古碑被削去表層，刻上了新的文字，古代的佛像被修改成新樣。文中的「山口大口」指的是「山口大口費」，是飛鳥時代的佛像師，他的名字還留在法隆寺金堂中廣目天王的光背上。

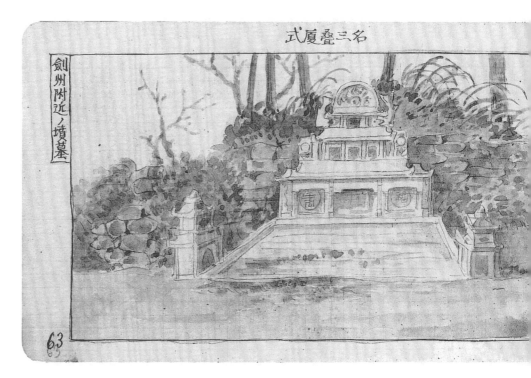

61 劍州（3）（十月二十三日）

重陽亭中最有趣的當數位於石窟入口處左右相對的牆壁上的薄肉雕了。看上去像是四大天王。腳下惡鬼樣式和日本天平式、法隆寺式都有相似點，稀有珍貴。文中的「大平八年」為誤記，應為「大中八年」（八五四）。

63 劍州（5）（十月二十四日）

劍州如今稱作劍閣。唐代在此設「劍州」，一九一三年時改為現名。

281

64 武連驛（十月二十四日）

從千佛崖沿著山路而下，來到了一片平地。此處也是古代蜀棧道的終點。文中的「閔帝廟」為誤記，應為「關帝廟」。

○武連驛

覺苑寺
顏真卿書「道遙遷」三字ヲ刻セル碑アリ。眞
に美あり字ノ大さ方二尺五寸位、
大曆五年五月
又慶元ノ古碑モアリ

○吉陽舖
閔帝廟及文昌祠
アリ規模非常ニ宏
大ナルモ建築トシテ
別ニ多ク價值ヲ見
ズ

又千佛岩アリ、大小二ツ、年代不
詳、唐以後ノモノナルガ如シ製
作甚タ粗野ニテ價值少ナシ

㊀梓潼縣
盡天宮
禹廟
芽寺ミ今華麗ナル建築ナリ
城圍四里許
一戸數城內外ヲ合セテ一千斗

66 魏城驛（十月二十六日）

張家灣的塔外形並不呈曲線形，而是逐層往上縮減，仿佛毛筆尖一樣。伊東評價道，此塔在四川式的塔中形態最為優美。

○魏城驛
驛ノ東南四里ニ「天高塔アリ其ノ輪廓左ノ如シ、
梓潼ノ文塔ヨリハ遙カニ美ナリ。
六角十三重、下層ニ大サ十六尺二寸五分、
文風塔ト稱ス

張家灣ノ塔

九輪

モールデング

コノ種ノ塔ハ地相上ヨリ來レルモノヽ如ク、必ス都会ニ
東南四五里ノ外ノ丘ノ上ニ立テリ
城外又（東南）三層閣アリ初層二層ハ
形チ又三層六角ナリシングプランメ左ノ如シ

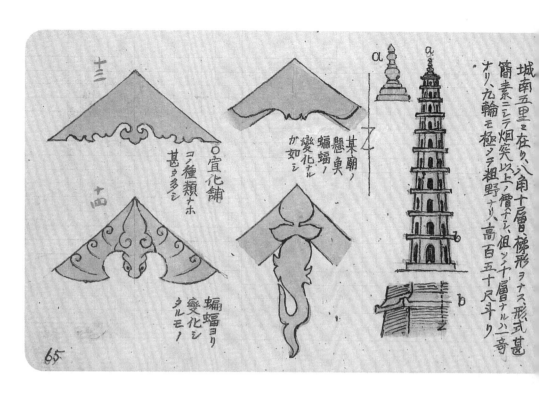

城南五里ニ在リ、八角十一層樓形ヲナス形式甚簡素ニシテ畑笑以上ノ層ナシ、但ッテ十層ナル八一奇ナリ、九輪モ極ノシ粗野ナリ、高百五十尺斗リ

某廟ノ
懸魚ニシテ
蝙蝠ノ
變化ナル
ガ如シ

○宣化舖
コノ種類ナホ
甚ダ多シ

蝙蝠ヨリ
變化シ
タルモノ

十三

十四

65

梓潼縣始設於漢代，城北七曲山有一座文昌廟，傳說可以保佑人加官晉爵。該廟始建於唐代之前，明清時又經歷過多次整修。

東南五里斗リた丘ノ上ニ例ヘ塔アり八角十一層形式別ニ珍奇ミアラズ魏城驛ノモノニ似タリ

八角六層か上ニ向って忽ニ縮少す。

州ノ東北四十二里ニ塔アリ四角七重、毎層四隅ニ造離セる支柱ありこノ幻種の塔の小ちるもの路傍たタくあり

（自塔 在縣（安縣）城南五十里許層疊十三層高二十餘丈）

67

綿州的城區已經開放，還有英國人在此開辦藥房。伊東在此處參觀了萬壽宮、上天宮、關帝廟等。綿州於一九一三年改稱綿陽至今。

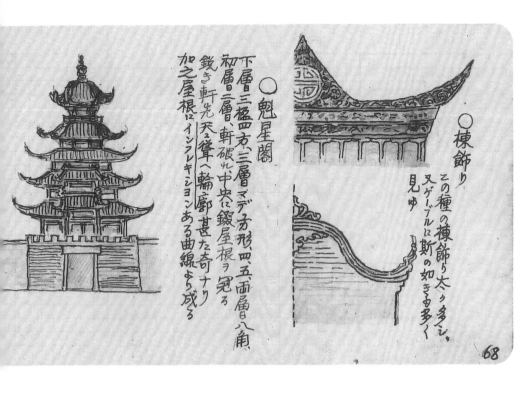

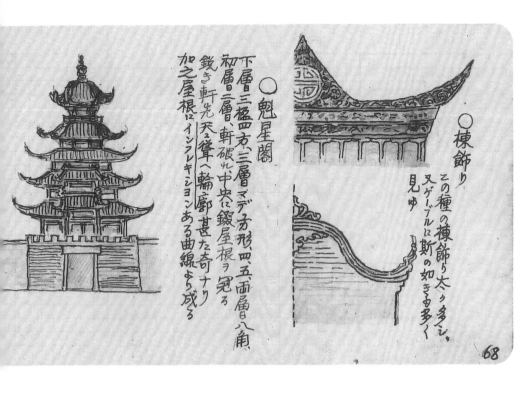

○魁星閣

下層三檻四方、三層マデ方形、四、五、面層ハ八角
和層二層、軒破れ中央に鍛屋根ヲ冠る
銳き軒先ハ天ュ聳へ輪廓甚た奇ナり
加之屋根にインフレキシヨンある曲線より成る

○棟飾り
この種の棟飾リ太ヶ多ミ、
又ゲーブルに斯の如きも多く
見ゆ

68 綿州（2）（十月二十八日）

這裡可以看到一種卷棚式懸山頂，大樑中央之上還有火焰寶珠裝飾，鳥
瓮瓦採用了向外延伸並高高翹起的手法。文中的「ゲーブル」指的是
「懸山頂」或者「博風板」。

喜雀
（綿州城内）

莎標

猫兒刀

羅江護送兵ノ槍

綿州附近ノ農具

綿州護送兵ノ槍

栽胡豆取土

70 綿州（3）喜雀（十月二十九日）

喜雀又稱喜鵲，是一種吉祥喜慶的鳥，在這裡也是一種游戲的名稱，
即北方的「踢毽子」。將一塊直徑三公分的皮和一枚帶有孔的銅錢縫製
在一起，再縫上一些羽毛就製作成毽子，用腳踢著玩耍。

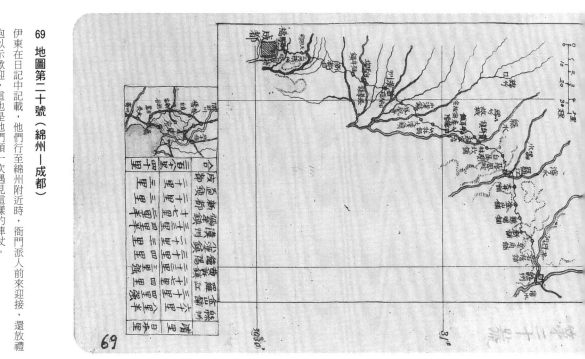

69 地圖第二十號（綿州－成都）

伊東在日記中記載，他們行至綿州附近時，衙門派人前來迎接，還放禮炮以示歡迎，這也是他們頭一次遇見這樣的陣仗。

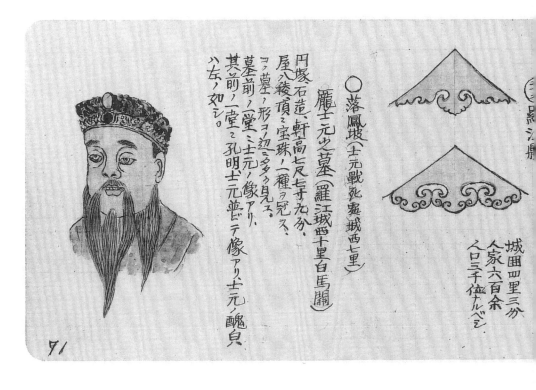

71 羅江（1）（十月二十八日）

龐統，字士元，是三國時代的英雄。他曾擔任劉備的軍師，與孔明齊名。在跟隨劉備入川之時，在落鳳坡被亂箭射死，時年三十六歲。

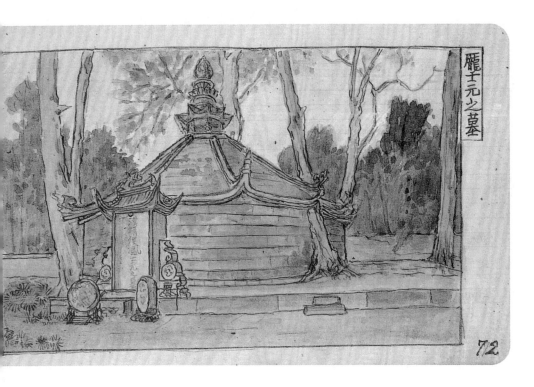

72　羅江（2）（十月二十八日）

路邊有「龐士元戰死之處」的標牌，並題有「古落鳳坡」。繼續前行約三里，則來到了白馬關，這裡有龐士元的祠堂。前殿有龐統和孔明二人的塑像，後殿則單獨供奉了龐統一人。塑像和傳說中一樣，容貌甚醜（見圖71）。

74　德陽（2）（十月二十九日）

德陽縣城方圓約七里，戶口三千。行臺建築氣派且別具一格。

286

73 德陽（1）（十月二十九日）

根據日記記載，文昌宮位於德陽縣城北面一里處，是進入德陽縣之前所看到的第一個建築。

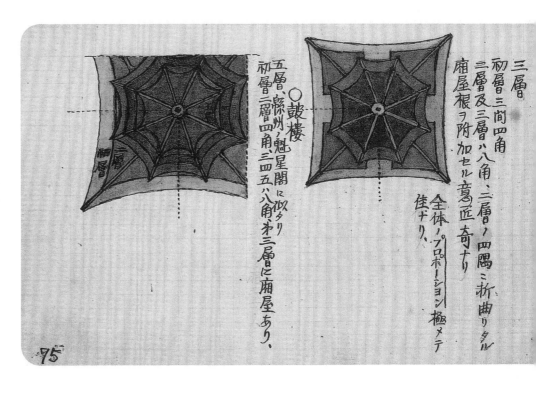

75 德陽（3）（十月二十九日）

這裡的知縣曾經在成都與英國人打過交道，所以處事周到，還向伊東詢問了關於伊藤博文和日本大學的問題。

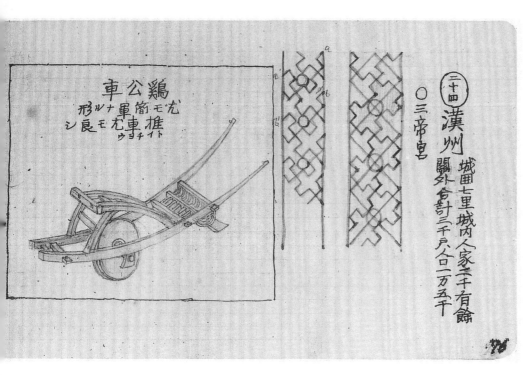

76 漢州（十月三十日）

推車，也叫雞公車，是在四川平原上使用的一種獨輪車。車上載著貨物或人，並由一個人在後方往前推行，可以通過狹窄的小路，非常便利。漢州今稱為廣漢。

（三十四）漢州　城圍七里城內人家二千有餘　關外合計三千戶人口一万五千

○三帝宮

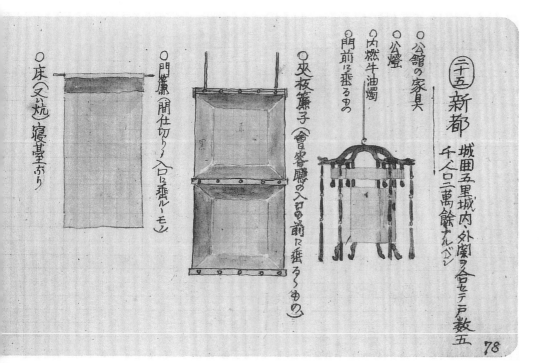

78 新都（1）（十月三十一日）

夾板簾子是一種用木片平均夾住薄棉被的上中下部而做成的門簾，可以兩面開啟，用於隔斷，但是白天的時候一般都將簾子掛起保持敞開。新都縣位於成都郊外，因其境內的寶光寺而出名。

（三十五）新都　城圍五里城內、外闢ヲ合セテ戶數五千人口三萬餘（九九ベン）

○公館の家具
○公燈
○内燃牛油燭
○門前に垂るゝもの
○夾板簾子（會客廳の入口の前に垂るゝもの）
○門簾（間仕切りゝ入口に垂るゝモノ）
○床（又ハ炕）寝臺ぶり

77 彌牟鎮（十月三十一日）

彌牟鎮中有孔明的祠堂以及被稱作「八陣圖」的孔明陵墓。八陣圖由很多直徑三到五公尺、高約五公尺的饅頭狀墳排列而成。縣志中也記載了相同的八卦圖。伊東在日記中記載，雖然沒能理解其中深意，但是覺得非常有趣，並將其摘抄下來。

79 抵達成都圖

伊東抵達成都郊外的新都縣時，恰逢日食，知縣以「舉行救護儀式」為由，於夜晚和一行人會面，並解釋「日食恐天地色變，更何況太陽象徵天子，所以才要行救護儀式……」。日食之日為十月三十一日。

80　新都（2）寶光寺（十一月一日）

傳說寶光寺緣起於周靈王四十一年，創建於西域阿育王四十三年。伊東評價道，阿育王四十三年相當於秦始皇十四年（西元前二三三），中間相隔了三百多年，記載不一定準確，而且周靈王在位不過二十七年，並沒有所謂四十一年，所以此傳說難以取信。

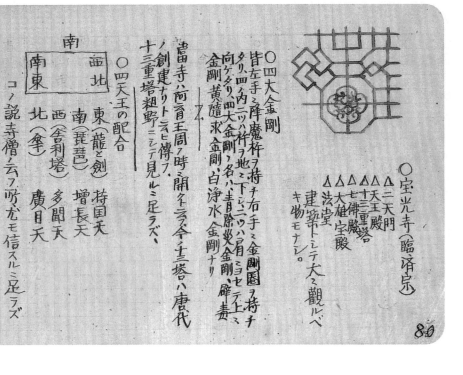

○宝光寺（臨済宗）

法堂
建築トシテ大ニ觀ルベキ物ナシ。
▲▲▲　大雄宝殿
▲▲▲▲　七佛殿
▲　三重塔
二天王殿
二天門

○四大金剛
皆左手ニ降魔杵ヲ持チ右手ニ金剛圈ヲ持チタリ、四ノ内二ツハ杵ヲ地ニ下シ二ツハ肩ニヨセテ上ニ向ケタリ、四大金剛ノ名ハ青除災金剛、辟毒金剛、黃隨求金剛、白淨水金剛ナリ

○四天王の配合

南
西北　南東

東（龍と劍）持国天
南（琵琶）增長天
西（舎利塔）多聞天
北（傘）廣目天

當寺ハ阿育王周ノ時ニ開クトフ令ヒ十三塔ハ唐代ノ創建ナリトフ傳フ。十三重塔粗野ニシテ見ルニ足ラズ。

當時緣起ニ左ノ文アリ、周靈王四十一年西域阿育王之四十三年云々、俄ニ信スベカラザルモ、阿育王ノ年代ヲ考フル一材トシ説寺僧ニ云フ防ぐモ信スルニ足ラズ

82　成都（2）文珠院（1）（十一月四日）

城北門內有一座名為「文珠院」的大寺廟。窗格花樣的設計引起伊東很大的興趣，他根據方形、三角形、六角形以及八角形進行了分類整理。在這個過程中，他還發現了許多具有阿拉伯風格的花紋。

○文珠院

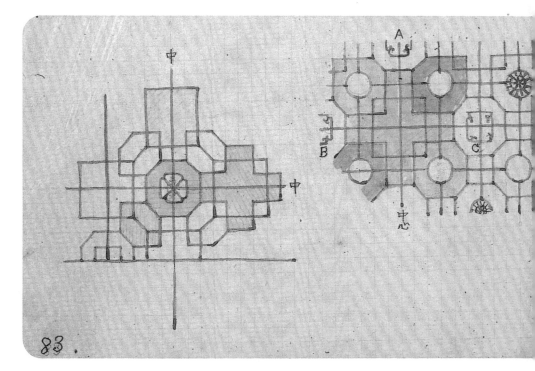

81 新都（3）／成都（1）（十一月一日）

成都位於古代的蜀地。戰國時代秦國在此設成都縣，漢代又設益州。成都作為四川省的中心，是一座交通發達、文化繁榮的古都。

83 成都（3）文珠院（2）（十一月四日）

伊東於日記中記載：「此寺的規模非常龐大，讓人流連忘返。僧人也通文達禮，佛學修養甚高。我們吃著他們端出的茶果，時間在不知不覺間消逝。」

84 成都（4）（十一月五日）

武侯祠和昭烈廟修建在一起。武侯祠中供奉著諸葛亮，昭烈廟內則供奉著劉備。廟殿的神位順序的依據不明。武侯祠殿內供奉著諸葛亮及其兒孫的塑像。廟宇旁邊有劉備的陵墓，是一座巨大的饅頭狀墳墓。

関羽
玄德
張飛

（照烈廟ノ神位ノ配置）

麗簡呂傅貫董陳將董秦楊程
譙雍凱彤禧和芝震琬兌宓洪良識

趙孫張馬王姜黄廖同傅馬張張馮
雲乾翼翅平維忠化麗念忠疑南習

○武侯祠
○○照烈廟
先帝ノ像ノ像ハ銅ニテ非常ニ古キモノナリ、其ノ傳
面ガザレバ蜀漢時代トデモ云フベシ、
建築トシテ大ナル價値ナシ

84

86 成都（6）望江樓（1）（十一月七日）

從東門出城，走九眼橋過錦江，有一處名為「望江樓」的別緻優雅的庭院。院內有很多小亭，看來花費不少心思，但其中最為出名的是與唐代女詩人薛濤相關的「薛濤井」。

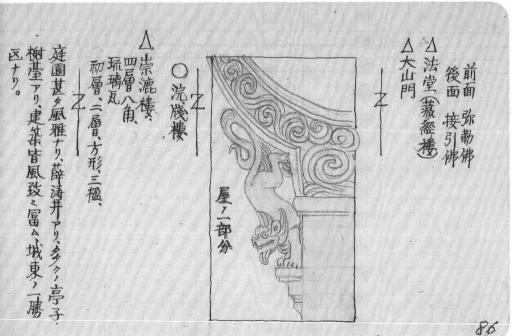

△大山門
△△法堂（藏經樓）
○浣瀼樓

△崇瀼樓、
四層八角、
琉璃瓦、
初層、二層、方形、三檻、

庭園甚ダ風雅ナリ、薛濤井アリ、多々ノ亭子、
樹甚アリ、建築皆風致ニ富ム、城東ノ一勝
区ナリ。

屋ノ一部分

86

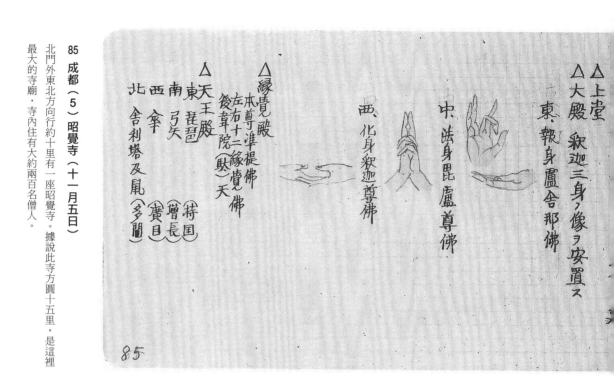

85 成都（5）昭覺寺（十一月五日）

北門外東北方向行約十里有一座昭覺寺。據說此寺方圓十五里，是這裡最大的寺廟，寺內住有大約兩百名僧人。

87 成都（7）望江樓（2）（十一月七日）

望江樓中的崇麗樓是一座四層望樓，屋頂覆以琉璃瓦，顯得非常華麗。其內還有浣箋亭的模型，但是按伊東所言，亭的構造比較普通。

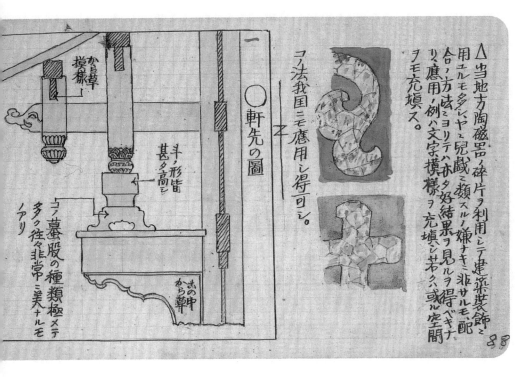

88　成都（8）（十一月八日）

本建築中也有的霸王拳、斗、駝峰等構建，但是手法頗有趣味。

潭」，類似於日本的茶室建築，非常輕妙瀟灑。此處建築採用了很多日

圖89中的寶雲庵是位於城外東南角的一座小寺廟，古時稱作「百花

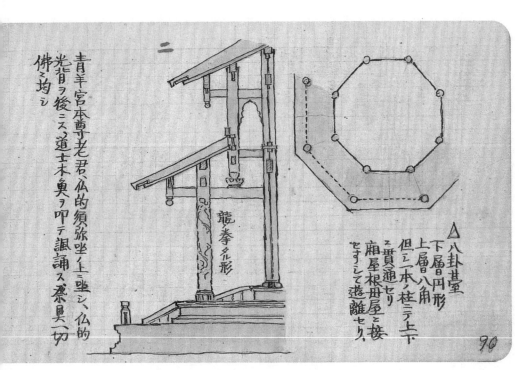

90　成都（10）（十一月八日）

誤記，應為「龍ノ卷タル形」，意為「卷龍形」。

西而行，在城牆的盡頭有一座寶雲庵⋯⋯」圖中「龍ノ拳タル形」為

杜公祠，同住的王先生也作為嚮導乘轎同行。出得南門，沿著城牆往

日記中記載道：「早晨八點起床，吃過早飯之後乘坐轎子出舊南門前往

廊下ノ欄干ヲ椅子ノ様ニ造リシゆの大ニ便ニして雅致あり

煉瓦

○青羊宮

89 成都（9）（十一月八日）

青羊宮是成都城內最古老的道觀，用於祭祀老子，古名「青羊觀」。境內有靈祖樓、混元殿、八卦亭、三清殿、斗姆殿、唐王殿等建築，是一座規模非常宏大的道觀。文中的「百光潭」為誤記，應為「百花潭」。

杜公祠

91 成都（11）（十一月八日）

杜公祠為祭祀杜甫而建，門前密植著高約百尺的綠竹，所以這裡就算在白天也非常幽暗。祠堂內有池有亭，有細水長流，環境非常幽雅。古時的文人墨客來此遊玩，無不陶醉於此處的清淡雅致。

92 成都（12）（十一月八日）

草堂寺是一座大規模的寺廟，旁邊就是杜公祠。祠堂中央供奉著杜甫的塑像。左邊是宋代著名書法家黃山谷像，右邊是詩人陸游像。

○草堂寺（臨済）唐代草建

唐代ノ草建ナリト云フ

△方丈
△戒壇
△大殿　△山門
△天王殿
　持国　琵琶
　増長　弓及矢
　多聞　舎利塔及鼠
　廣目　傘及龍
　　（鼠ハ結縄ト称ス）

○杜公祠
草堂寺ニ隣リテ在リ、
内ニ其肖像ノ、祠アリ、

○成都建築ノ通性
成都建築ノデテール、中ニ就テ尤モ注目スベキハ
軒廻リ及ビ妻飾リナリ、

(一) 地垂木
円垂木ハ見ズ、多ク扁平ナル（横ニ廣キ）形ニテ板ニ
似タリ、劣等ナル家屋ニテハ垂木ノ上ニ道々ニ
瓦ヲ載セタリ

(二) 飛えん垂木
タラ……似タルバで扛えん垂木ハ飾ナリ、往々マレアリ

94 成都（14）雜錄（十一月四日）

成都位於四川盆地的中心，夏天非常濕熱，冬天又十分寒冷。一年四季中可以看到太陽的日子很少，所以蜀中有成語「蜀犬吠日」。

○雜錄

(一) 當地に於ける家屋新築ノ有様ヲ見ルニ地形
ヲ水平ナラナシ、柱ハ始ヨリ曲レリ、又九柱ノ如キ
眞円ニ削リラナサズ、サテ羽目ナドモ今シ
雨ニアラズ、本末幅ノ異ナル板ヲ随意ニ羽目ダ
リ、元来木ニ云シキヲ少ナ木ノ形ヲ正シ思想ノ
ナキニモ由ルベケレド、第一因ハ精確トスル思想ノ
キコト、手エノ拙キト帰セザルヲ得ず、
北清ト異ナル便所ハ設ケテ如ク往来ニ従来ヲ得テ

(二) 同便所ニ便所アリサレバ北清ト同シハ往来ス、
流スモノナシ、只タ如何ナル北清ニ往来ス、
便所モ甚ダ簡単ニシテ戸ヲ設ケス、故ニ便所ノ醜体ヲ露ハ
スモ、便用ノ人竈モ傾着セス人ゝ夕ノ醜体
ヲ見テ醜トセズ眞ニ不可解

(三) 市街ノ道幅、狭キモノハ眞ニ狭キ九尺位
モ廣キハ二間半狭キハ一間半ニシテ、九尺モ
ナシ、往来ニ馬若ハ轎子ヲ用ユレドモ富マザルモノ
ハ徒歩セザルヲ得ず轎子ハ二人若ケハ三人ニテ
擔久、一里ノ間ハ七文位ニ、故ニ三人ニテ擔ル轎
子ニテ十里ヲ行けば二百十文アリ、
日本ノ三十二銭位ニ当ルナ十里ハ五十町アリ
冬テハ少量ニテ極星者ニ於テ到ルベ九十三度ヲ超

(四) 成都ノ気候ゆる？あく厳寒ノ、隙雲ゆ、極寒
度ゆ甚量にて又余を積めつ稀ちり要するに気候
左中温和ありと言ふ可し。

(五) 成都附近ハ木材多キ為に泥家なし、又穴居

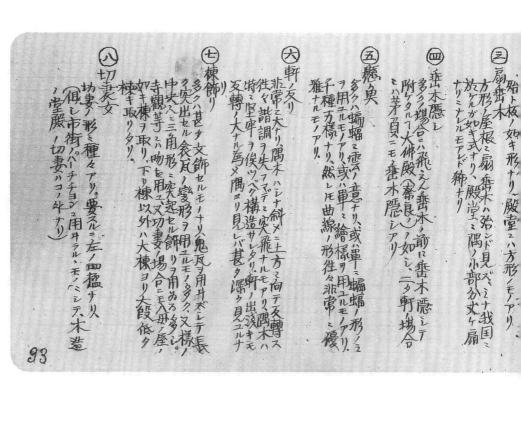

93 成都（13）（十一月）

文中的「切表女」為誤記，應為「切妻」，意為「懸山頂」；「パーチチョン」意為「分隔」。

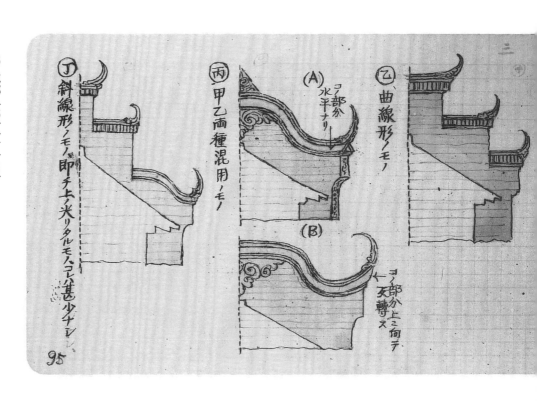

95 成都（15）（十一月）

圖為城內民居的「防火山牆」的形狀。所謂防火山牆，是指建築物山牆（側壁）高出屋面的部分，形狀多種多樣，有沿著屋頂的坡度往上層層抬起的階梯形，也有圓拱形等。圖右列舉了其中的三種類型。

樑樣刻彫分部ノコ

樑樣色彩

羽目絵画

羽目絵画

A 虹梁
B 持送

○金花橋ノ古關帝廟ノ門

（三七）雙流縣 城圍十里斗 ⋯⋯

96

96　成都（16）古關帝廟（十一月十日）

圖為位於金華橋的古關帝廟門的橫截面圖。卷棚式的屋頂下部是承重的大樑，再往下是雙層的椽木以及駝峰等，設計非常奇特。

串頭舖

中央ハアル八子ニ乗馬馬ハ丈ケ三尺五寸
右ナルハ足黒丈ケ四尺三寸.

98

98　串頭舖（十一月）

伊東被這匹馬踢了兩次，還被扔下馬來，但這匹馬一直任勞任怨，是他的好伙伴。來到成都次日，這匹馬突然犯病倒斃。伊東在日記中記載，很想給馬做一座墳墓，但當地人聽說要為馬做墳，都一笑置之，也沒有人願意幫忙。

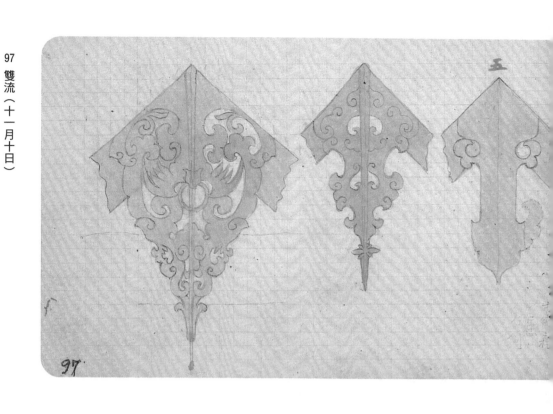

97 雙流（十一月十日）

雙流縣雖然沒有什麼特別值得參觀的建築，但民居中還是可以看到一些有趣的建築手法。圖為其中一例，除此之外，一些復雜美妙的花紋也引人注目。

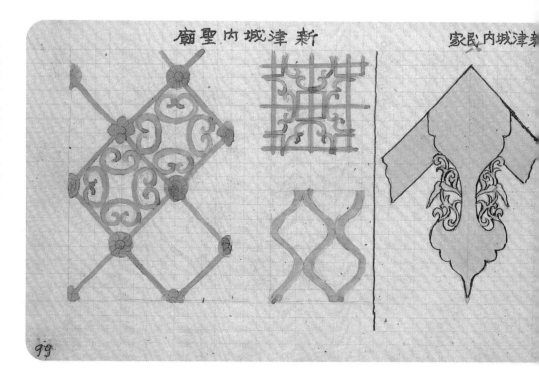

廟聖內城津新

家民內城津新

99 新津（1）（十一月十一日）

雖然新津只是一個小縣城，但是仍有一些值得看的建築，聖廟就是其中之一。圖中所繪是聖廟中的窗戶，伊東評價其「新穎有趣」。

299

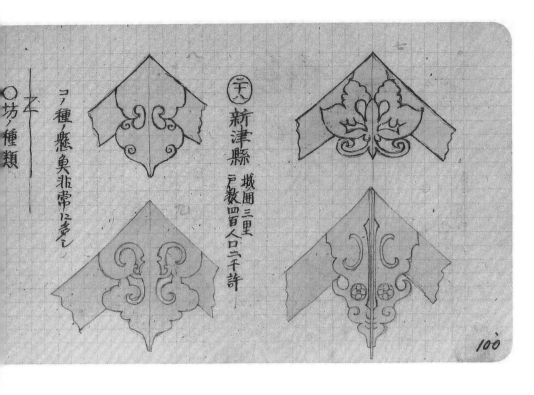

〇坊ノ種類

コノ種ノ懸魚ハ非常ニ多シ

左

（天）新津縣　城圍三里　戸數四百人口二千許

七

七〇

100

100　新津（2）（十一月十一日）

圖右上部分為聖廟中的懸魚，設計得非常出彩。其他的也都是在城中所見的懸魚寫生。此外與圖中所繪類似的有很多，設計各有所異，都十分精緻。

軒ノ圖

瓦

（三九）彭山縣　城圍四五里　戸千餘人口六千斗

102

102　彭山（1）（十一月十二日）（下接圖105）

彭山縣中的建築採用的手法非常豐富。圖中懸魚的花紋與雙流縣、新津縣中所見一脈相承，但更為精巧。

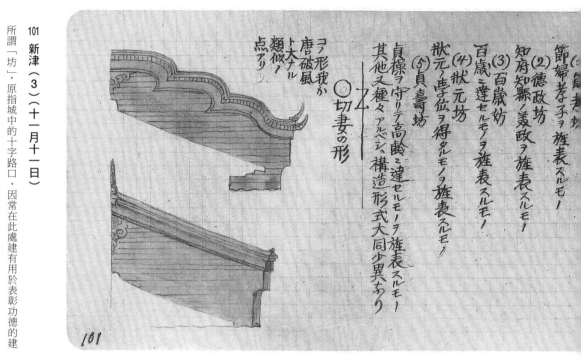

節婦芳子ヲ旌表スルモ
(2)德政坊
知府知縣ノ義政ヲ旌表スルモ
(3)百歳坊
百歳ニ達セルモノヲ旌表スルモ
(4)狀元坊
狀元ニ達セルモノヲ旌表スルモ
(5)貞壽坊
狀元ハ甲乙位ヲ得タルモノヲ旌表スルモ
貞操ヲ守リテ高齡ニ達セルモノヲ旌表スルモ
其他又種々アルベシ、構造形式大同少異あり
⦿切妻の形
「ア」形我か唐破風ト大ナル類似ノ点アリ
「ア」形

101 新津（3）（十一月十一日）

所謂「坊」，原指城中的十字路口，因常在此處建有用於表彰功德的建築物，所以這種帶有額匾的建築物也被稱作「坊」。

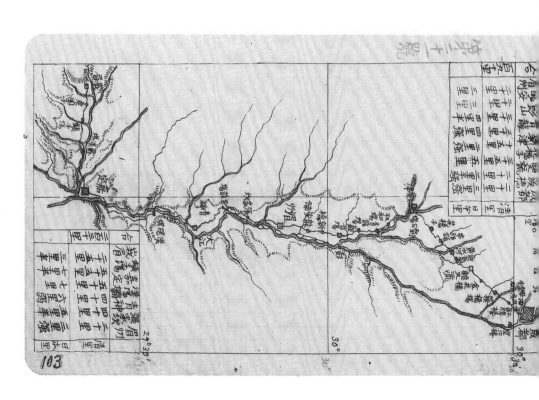

103 地圖第二十一號（成都—峨眉）

從成都南下，中途在青神乘舟順水路而行。

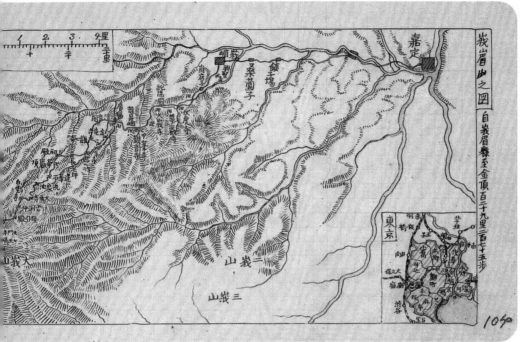

106　眉州（十一月十四日）

眉州，今稱眉山縣。宋代大文豪蘇軾出生於此，所以在城西南有一座三蘇祠，但是伊東日記中並沒有關於訪問此處的記載。

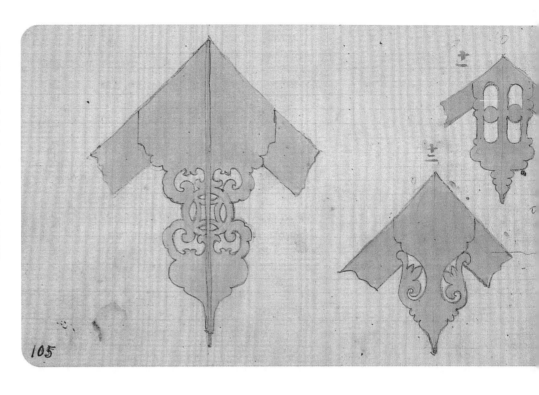

105 彭山（2）（十一月十二日）（上承圖102）

圖右下的圖案承襲了古典忍冬紋的風格，甚是有趣。圖左的中間是一枚銅錢（意為「眼前」），周圍是蝙蝠（意為「福」），是一種寓意著吉祥祈福的圖案。

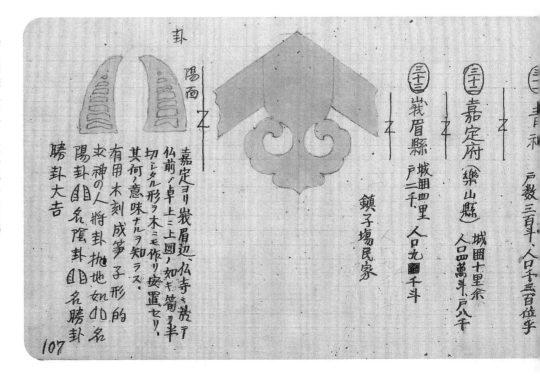

107 嘉定府（十一月十五日）（下接圖136）

一行人從青神分乘三艘船（一為伊東和岩原，二為隨從和馬匹，三為護衛士兵）順岷江而下，來到嘉定府。嘉定府位於岷江、大渡河、青衣江三條大河的匯流之處，今為樂山市，此處有著名的雕刻在露天岩石上的大佛。文中的「木ニモ作リ」為誤記，應為「木ニテ作リ」，意為「手工製作的木塊」。

田家（水牛、豚狗雞鵞鷺）猫ハ留守番

108　田園風光（十一月十三日）

這幅寫生描繪了農家中人與動物生機勃勃又恬靜安逸的生活景象：田裡剛剛收穫完花生，豬用鼻子拱著泥土，鵝和雞正低頭啄蟲，小狗四處撒歡，水牛則和孩童相伴。圖中還提到了貓，雖然沒有出現在畫中，說不定正正躲在家中的某處睡覺呢。

108

110　峨眉山（2）（十一月十七日）

出得縣城約十五里，便來到一條山路，這裡有一座報國寺。十八里處有一座伏虎寺。伏虎寺的規模一流，建築形式多樣，但是建造手法比較粗糙。

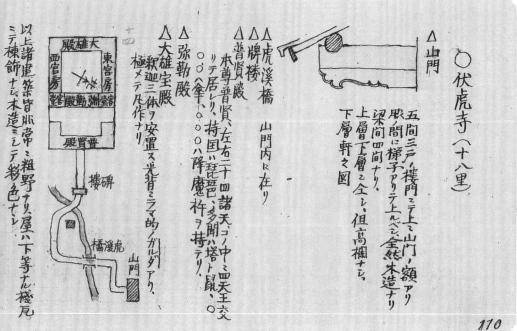

△山門

○伏虎寺（十八里）

　　五間三戸、樓門ニ戸上ニ山門ノ額アリ
　　殿ノ間ニ梯子アリテ上ルベシ。金紗木造ナリ
　　梁間四間ナリ。
　　上層下層ニ分レ但高棚ナレ、
　　下層軒々図

△虎溪橋　　山門内ニ在リ

△△牌樓

△△普賢殿
　　本尊普賢、左右ニ二十四諸天、コノ中ニ四天王交リテ居レリ、持国ハ琵琶ヲ、多聞ハ塔ト鼠、
　　○○八一〇〇〇八降魔杵ヲ持テリ。

△弥勒殿

△大雄宝殿
　　釈迦三体ヲ安置ス光背ニラマ的ノ（ガルダ）アリ、
　　極メテ凡作ナリ

以上諸建築皆州常ニ粗野ナリ、屋ハ下等ナル瓦尾ニテ棟飾ナシ。木造ニテ彩色ナシ

110

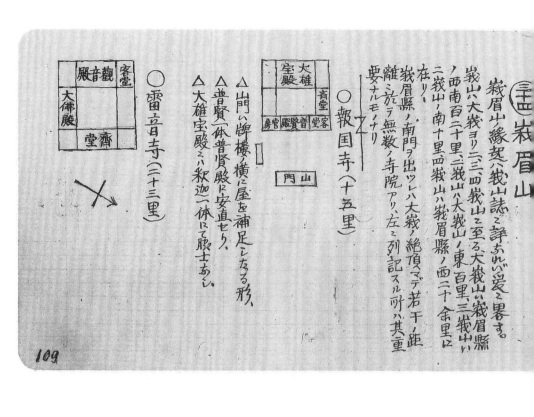

109 峨眉山（1）（十一月十七日）

日記中記載，伊東受到衙門的推薦，一行二十一人乘坐轎子浩浩盪盪地出發登峨眉山，卻發現同行的衙門負責人有營私舞弊的行為，所以伊東在日記裡就解雇了轎夫，從第二天開始徒步登山。這才發現，原來徒步於山路之上更有趣味。

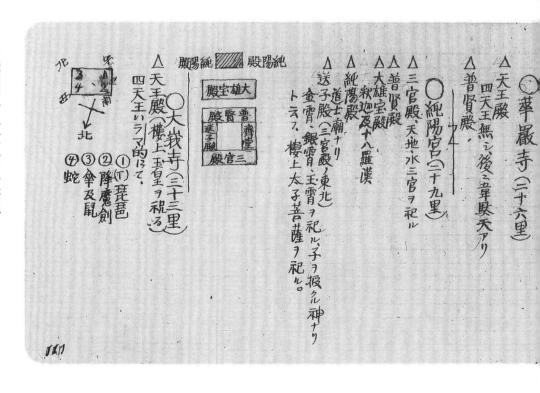

111 峨眉山（3）（十一月十七日）

純陽宮是一座道觀，其中有祭祀天、地、水的三座宮殿以及作為本殿的純陽殿，此外，還有祭祀普賢菩薩的普賢殿或者稱大雄寶殿，裡面還供奉著釋迦牟尼佛和十八羅漢。

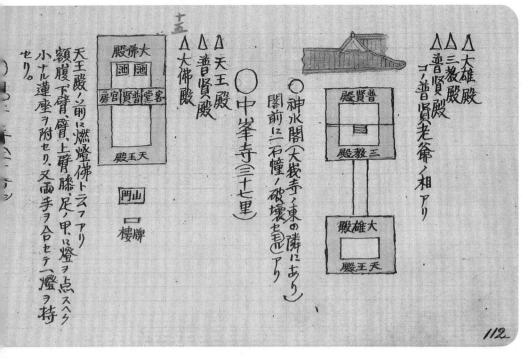

112 峨眉山（4）（十一月十七日）

大峨寺是一座規模宏大的寺廟，由前後兩個建築群構成。中峰寺中有兩座中庭，庭中都建有牌坊和山門等，而大部分寺廟都是圍繞著一座中庭而建。

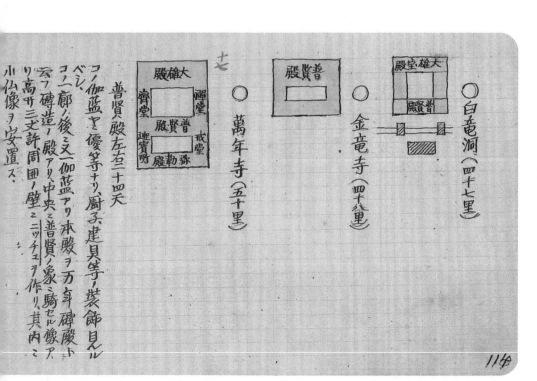

114 峨眉山（6）（十一月十八日）

萬年寺據說建於晉代，舊稱普賢寺或白水寺。萬年磚殿為方形，天花板成圓拱形，屋頂和屋脊的四角處建有小塔。寺內有一尊乘六牙白象的銅製普賢菩薩像，是宋代製品。

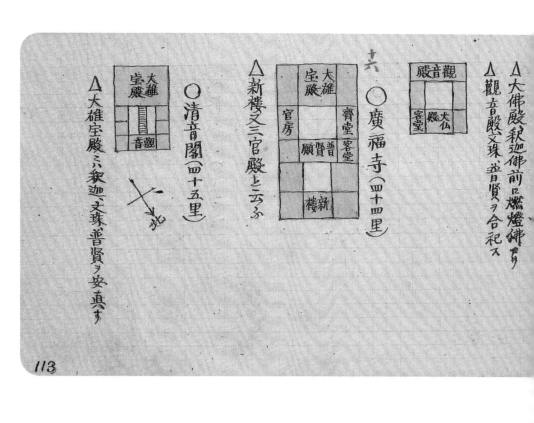

113

峨眉山（5）（十一月十七日）

清音閣位於兩條溪流的匯集之處，也因這裡可以聽到流水潺潺的清音而得名。一行人在中庭左側的客房住了一晚，還有幸品嘗了精緻的點心。

峨眉山和日本的高野山一樣，山上沒有客棧，旅客都在寺廟中投宿。

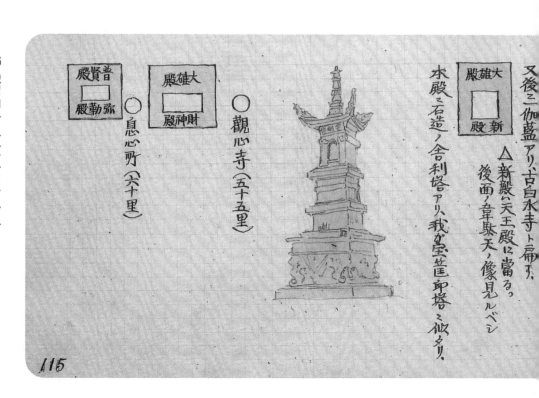

115

峨眉山（7）（十一月十八日）

峨眉山最高峰的金頂號稱高約三千零九十九公尺，因為此處氣候多變，所以又以「植物的寶庫」而為人所知。山上垂直分布的植物多達三千種。觀心寺如今已經荒廢。息心所如今尚存。

○長老坪（六十五里）

△大雄宝殿、釈迦三身、左右十八羅漢、
△普賢殿、普賢菩薩跨伽、前ニ燃燈佛後面韋馱天、左右童子、

○開山初殿（六十八里）（午後一時溫度四十五度）

△鑾井堂ニ釈迦文珠普賢ヲ安置ス

○華巖頂（七十二里）
△大雄宝殿ニ釈迦文珠普賢ヲ安置ス

○蓮華石（七十六里）

116

116 **峨眉山（8）（十一月十八日）**

文中的「開山初殿」，是傳說為峨眉山開山所建的第一座殿宇。伊東一行人在這裡吃了午飯，此時溫度只有華氏四十三度。從這裡繼續前行，道路突然變得險峻，伊東一行依靠著登山杖奮力往上攀登，往前走則汗流浹背，停下休息又感到寒風刺骨。

峨眉登山

118

118 **峨眉山（10）（十一月十七日）**

峨眉山於東漢時開始修建佛寺，隨後道教也傳入此地。唐宋之後此處佛教盛極一時，到了明清則開始衰落，曾經的近百所寺廟如今已有將近半數荒廢。

117 峨眉山（9）（十一月十八日、二十日）

洗象池是峨眉山中第一巨剎。筆記中記載，伊東一行在此停留了一晚，加以休整並品嘗了美味的食物。寺中的和尚拿出了一本登記冊，向伊東請求捐款，並稱之前也有日本人來此並捐獻了一百銀圓。伊東拒絕了他，使得和尚顯得非常沮喪。文中的「象ノ石」為誤記，應為「象ノ足」，意為「象足」。

119 峨眉山（11）（十一月十九日）

白雲寺位於山背處，所以附近的道路較為平緩，經過接引寺之後，道路再次變得陡峭。路上結冰濕滑難行，伊東一行人一步一步地穩步前行，突然白雲散去，廣闊的藍天映入眼簾。然而並不是天晴而雲散，而是他們已經走到了雲端之上。

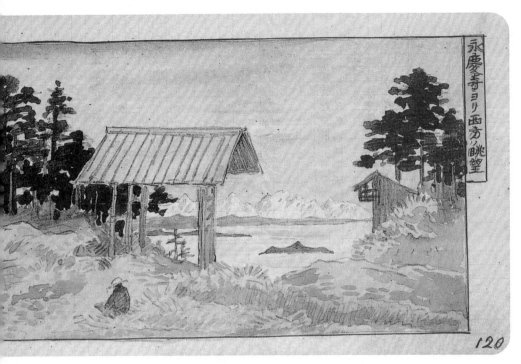

120　峨眉山（12）（十一月十九日）

從永慶寺遠眺的景色極其壯麗。雲海圍繞著遠處的山脈，仿佛是岬角圍繞成海灣在眼前展開。天邊的白雲就像被人鏤刻過一樣，而閃閃發光、映入眼簾的是一座兩萬五千尺的高峰——西邊的大雪山。

122　峨眉山（14）（十一月十七日）

金頂是大峨山的頂峰，位於東南部的懸崖之上，正殿之後有一條小路，盡頭有一座小石屋。屋外便是高達四千餘尺的懸崖。伊東在此處停留了一晚，第二天清晨便前往千佛頂和萬佛頂，之後便踏上了歸途。

○永慶寺（百里）

大雄
寶室　觀堂客　觀音殿

△觀音殿、六臂觀音（如意輪？）ヲ安置ス

○開祖師正殿（百里半）

祖師殿

普賢殿
觀音殿

○沉香塔（百里）

△觀音殿ノ前面觀音菩薩、後面文殊菩薩、ゴノ
文殊ハ優秀ノ相ヲ備ヘタリ。
△普賢菩薩、騎象ノ相、銅造頗優秀後ニ
阿彌陀、文殊、普賢ノ銅像アルモ見ルニ可レ、
殿内厨子アリ太子ヲ安置ス塔ノ名是ニ由ル、

○天門石（百里半）
玉皇殿ノ西ニ靈祖殿アリ

玉皇殿

財神殿

121　峨眉山（13）

永慶寺和沉香塔現已無存。高達五公尺的天門石如今仍聳立在道路的兩旁。明代時曾在此修建了寺廟。

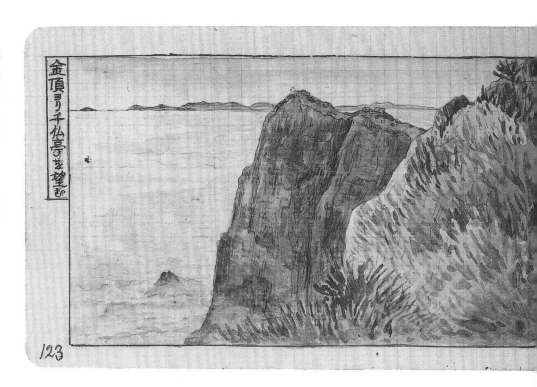

金頂ヨリ千仏亭ヲ望ム

123　峨眉山（15）（十一月十七日）

在金頂之上向四周眺望，景色雄偉壯闊，只是山下的世界都處在雲層之下無法看清，稍微有些遺憾。雲朵隨風飄動時變得淡薄，間隙中可以隱約窺見二峨山、三峨山的山頂。

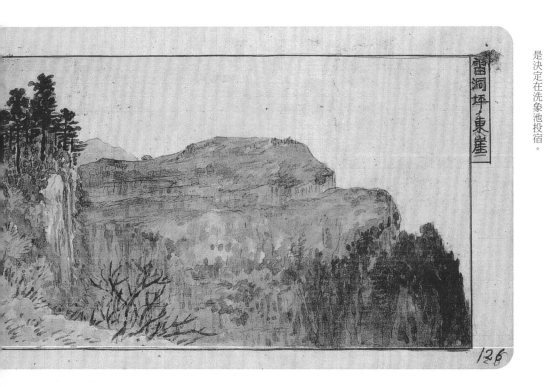

図之頂山峨大

124

124　**峨眉山（16）大峨山頂之圖**

峨眉山由大峨山、二峨山、三峨山、四峨山四座山峰組成，其中大峨山是峨眉山的主峰。

雷洞坪ノ東崖

126

126　**峨眉山（18）雷洞坪（十一月十七日）**

由金頂返回的下山路非常陡峭，而且石路結冰如同鏡子一般，濕滑難行。途中，伊東一行看到了雷洞坪的大懸崖，被這絕景盪魂攝魄，於是決定在洗象池投宿。

125 峨眉山（17）從千佛頂眺望金頂

在金頂投宿的第二天清晨，一行人冒著冰冷刺骨的寒風和飛雪，向千佛頂前進。歸途中風勢減緩，陽光閃耀，前日的雲層也漸漸消散，讓人備感舒暢。

127 地圖 峨眉山圖（1）

峨眉山位於四川省成都市西西南方一百六十千公尺處。

128 地圖 峨眉山圖（2）

如今的峨眉山是交通發達的觀光勝地，從山下到接引殿鋪設了可供汽車行駛的道路。

130 海拔圖（嘉定—金頂）

峨眉山的山麓和山頂溫差達十五攝氏度。盛夏之時，山頂的平均氣溫也只有十一攝氏度左右。

恆雪線高ㅅ（メートル）	
崑崙山	4800.— 6000.
西藏	5500.— 6000.
ヒマラヤ山	5650.
天山	3750.

129 峨眉山建築的特性

文中第二十一列的「仕上ゲノマニテ」為誤記，應為「仕上ゲノママニテ」，意為「與剛完工時一樣」。

（甲）プラン

多クハ回形ヲナシ、前ニ普賢殿ヲ安置シ、後ニ釈迦ヲ安置シ大雄宝殿ト云フ。左右ニ方ヲ齊堂或ハ庫裏トシ、左ヲ客寮トス。客堂ハ前殿ノ一部ニミテ方丈ハ後堂ノ一部ニ在リ、山門ハ多クハ欠ケ、其他鼓楼鐘楼、天王殿等ハ常ニ欠ケ（天王殿アルモノ一ヶ寺ノミアリ）

（乙）材料

皆木造ナリ、一切石磚・土ヲ用ユルヿ稀ニシテ、屋ヲ板葺若ハ粗末ナル桟瓦葺ナリ、木材ハ山ヨリ伐採スルノ類及楠アリ

（丙）形式

土地ノ高低ニ準ジテ建ツルカ故ニ後殿多クハ前殿ヨリモ高シ、二層若クハ三層ニシテ回形ノプランニ四楝ヲ連シ楝ニ高サニ高低アリ頗ル少シク高屋ナ破風ヲ見ル其他普通ノ殿堂ニ同シ。

（丁）ディテール

ディテールハ甚ダ粗放ニシテ（モ見ルベキモノナシ）。

（戊）装飾

一見ルベキナシ甚シキハ白木ノ荒仕上ゲノマニテ装飾トモ名クベキモノナシ、瓦ノ棟飾ナク吻ナシ妻ニ妻飾ナシ窓幅ニ極メテ平凡ナル組子アリ、ヤニ上等ノモノニテ建具類ニ色彩セルモノ内部ニヤヽ装飾ヲ施セルモノノ厨子ノ華麗ナルモノアレドモ、價値甚ダ少シ。

（己）佛像

必ず釈迦ヲ置ク、普賢ヲ置ク、釈迦ハ或ハ單獨或ハ文珠普賢ヲ左右ニシテ大雄殿ニ在リ。普賢ハ或ハ單獨ニ前殿ニアリ。何ハ釈迦ト共ニ後殿ニ在リ。前殿ニ徒ヘニ普賢ノ如ク或ハ騎シ、華厳ナルモノ祭リ、燃燈佛ヲ置ク文珠勒観音普賢獣天二十四天十八羅漢阿弥陀佛ヲ或ハ置キ或ハ置カず。

129

131 峨眉山（19）（十一月十七日）

伊東在大峨寺中買得一根用朴木製作的金剛杖。杖頭雕刻著奇特的龍和人形裝飾，非常罕見。神水閣中有占卜靈簽，如圖中所示，呈現和日本的卒塔婆類似的栗子形。

華厳寺

鐵上寫数目照教對票上有詩句替神立言以ト休処曰鐵分上中下三等又分上上上中下中各等

大救寺神水閣内竹見、五輪ノ變形ナルカ如シ

神籤（寫大）

墓標（洗象池）五輪ト類似ノ点アリ

131

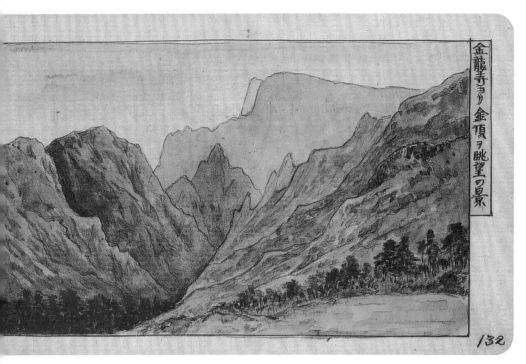

金龍寺ヨリ金頂ヲ眺望ノ景

132

132 峨眉山（20）金龍寺觀景（十一月十七日）

伊東一行已經探訪過中國三大佛教聖地的五臺山（文殊聖境）、峨眉山（普賢聖境）、普陀山（觀音聖境）中的兩座了。

○峨眉登山之圖

雲の上ニ抽て見れざを久方の光を峨眉の峯すゞぞさす

134

134 峨嵋登山之圖

峨眉山供奉普賢菩薩。一般而言，普賢菩薩的坐騎是象，不過這幅詼諧畫裡的菩薩卻是跨坐在龍身上。

○聖積寺（大里）

一　寺内ノ方佛塔ト名クル銅塔アリ、普通ノ宝塔形、九輪異様ニ発達ニテ層七級ヲナシ、水煙ノ所ニ盖アリ、盖上又五重ノ層アリ、最上ニ三重ノ宝珠アリ

○峩眉山建築ノ概評

（甲）プラン
プランハ不備ト云フ外ナシ、常ニ一回形ヲナセル一画ノ外ニ三ノ附属舎アルノミ

（乙）エレヴェーション
寺院ノ体裁ヲナサズ、殆ド民家ノ如ニシ殆ト批評ノ限リミアラズ

（丙）デコレーション
適当ニデコレーションヲ以テ観ルベキモノナシ尤モ批評ノ限リミアラズ

（丁）コンストラクション
尤モ簡単ナルモ普通ナル支那家屋構造ト云ハ

（戊）歴史的価値

133 峩眉山（21）

文中，伊東對建築物進行了頗為嚴苛的批評。文遺漏了結尾部分。文中的「名クル」為誤記，應為「名付クル」，意為「取名」。

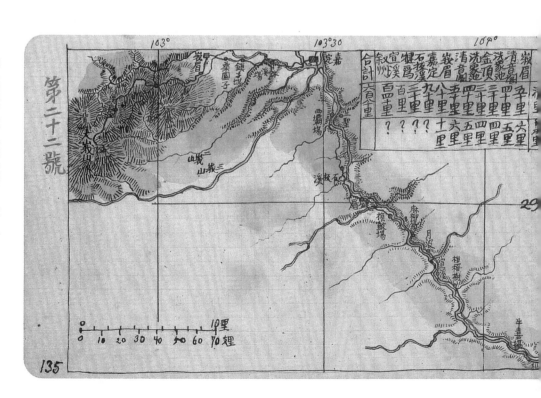

135 地圖第二十二號（峩眉—敘州）

一行人走陸路從峨眉山前往嘉定府，之後再轉水路前往敘州。

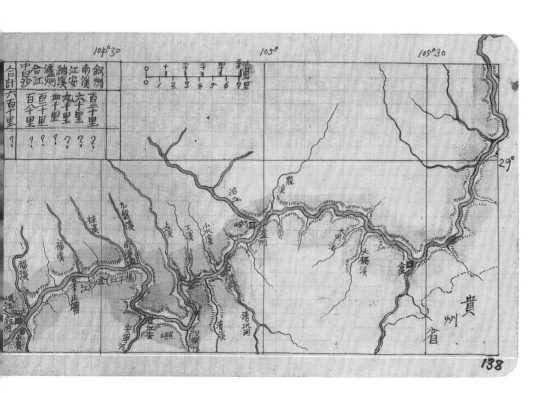

136　嘉定府（2）大佛（十一月二十四日）（上承圖107）

與嘉定府（樂山）隔江相望的東岸有一處石佛群，其中有一座目測高十餘丈的大佛坐像。此像是將山岩整體雕刻而成。除此之外，其他大大小小的佛像都是在山壁上鑿洞，雕以佛龕而成。岸邊水急，伊東的小船無法靠近登岸。這裡就是如今的樂山大佛。

138　地圖第二十三號（敘州—合江）

城圍三里余、戸二千、人口四千五百許

〔三十五〕敘州府（宜賓縣）
城圍七里余　人口四萬以上？

〔三十六〕内溪縣
城圍九里戸數二千（人口一萬以内？）

〔三十七〕江安縣
城圍九里余　戸萬余（人家三千ト称ス）

コヽ辺ニ到ル處ニ塔アリ、敘州附近ニ八圓八重ノモノアリ、構造形別ニ珍奇ナルモノナシ。

○支那人口考
支那ノ人口四億ト称ス、八鍵ナルベシ、西安府人口二十五萬ニ過ギザルニ、成都人口二十七万ニ過グ、其他ニ十此類ナリ、余經過スルノヽ各縣ト就テ考フルニ一縣ノ人口多キ四十萬ニ下ラズ、少キモ八十萬ニ充タザルハ乏シク、カヽラズ其細ハ縣八川ノ縣ハ人口ニ十萬少シカモ半ガ、即テ平均一縣ノ人口五十萬トシ其人口八二千六百乃至三千百五十萬トシ、故ニ四川ノ人尚三千萬人數フルニ至ルモ、四川ノ人口六千八百餘萬ト称ス、最近ノ調査ニ四川人口六千五六十萬トス。

137

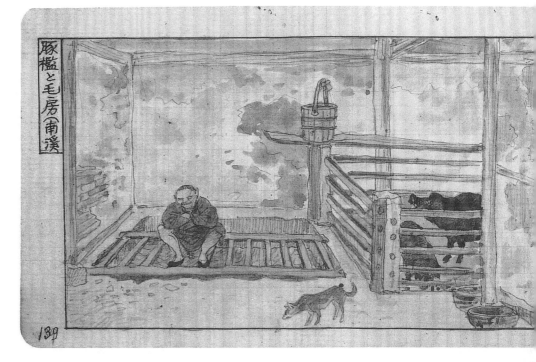

豚檻と毛房（南溪）
139

137　敘州府（十一月二十六日）
從嘉定府乘舟順長江而行，則來到了敘州府。敘州是四川南部重要的貿易都市，也是長江上游的重港。城中有來自英、法、美國的傳教士十幾人。敘州即如今的宜賓市。

139　南溪（1）（十一月二十七日）
文中的「毛房」即廁所，多建在豬欄旁，是為了方便豬處理人的糞便。很多茅房都沒有遮擋物，這種情況不僅僅在鄉村可以看到。經過的人都刻意地將目光轉向一邊，不會去看他們，這也是所謂「非禮勿視」吧！

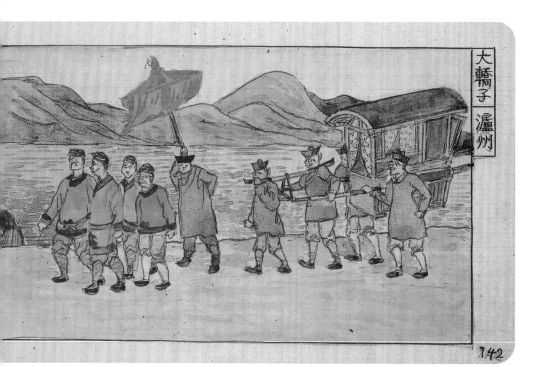

弔籠治匪人

罪人乞食苦力（南溪）

140

140　南溪（2）（十一月二十七日）

南溪縣衙門前的十字路口處立有一個方三尺、高七尺的木籠，其中關著一名犯人。犯人的腦袋伸在籠外，身體吊在籠中，看上去已經咽氣了。路過的人很多，但都對此視而不見。

大轎子　瀘州

142

142　瀘州（2）（十一月三十日）

伊東一行來到瀘州合江縣時，有很多士兵抬著大轎子、舉著紅傘，簇擁著前來迎接。於是他直接前往衙門拜訪，剛到玄關時，響起了三聲爆竹聲。據伊東在日記中記載，這是他第一次被以燃放爆竹歡迎。

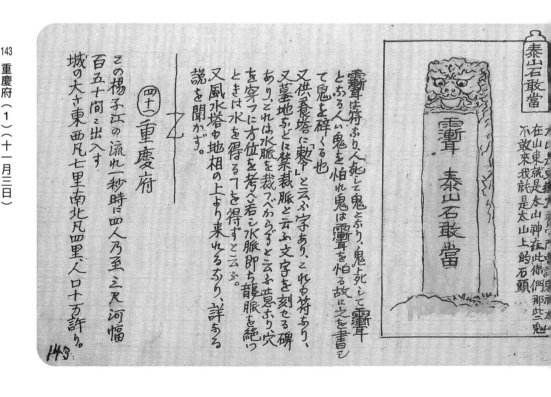

城圍四里城内ノ戸數七百人口三千

（三十六）瀘州
コノ辺ニ楊子江ノ流レ一秒時ニ凡一尺乃至一尺二寸

△白塔

△武侯祠（室山）
地圍七里人口凡四萬ト稱ス三萬位ナルベシ
凡テ一萬以上ナルベシ

（三十九）合江
城圍三里城内千戸關外ヲ合セテ三千戸人口
江安縣ノ南ニ照山アリ唐宋舌碑古建築
アリト稱ス

（四十）江津
城圍（里轍北三里余
人口一萬五千斗（戸三四千ト稱ス）
コノ辺天井ヨリ光綿ヲ採ル法アリシテ元瓦ト云フ
透明ナル瓦ヲ用ユルニテ普通ノ瓦ノ二倍位ノ面
積ナリ、六坪位ノ室ヲコノ瓦三枚ノ光ニテ昭ス暗ク
トモ書ヲ讀ナリ、者レコノ瓦六枚ノ光アレバ大ニ
便ナラン（瓦ハ幅六寸長サ寸位ナリ）

141 瀘州（1）（十一月二十九日）
瀘州的師範學堂中有一名日本教習，他是岩原的朋友，名叫伊藤松雄。同胞見面分外欣喜，伊藤還作為嚮導，帶領伊東一行游覽了城外的寶山。寶山上有一座武侯祠，建築很普通，但庭院十分氣派，從山上眺望，景色格外迷人。文中的第十列中的「凡テ」為誤記，應為「凡ソ」，意為「大概」：第十五列中「光綿」為誤記，應為「光線」：第十七列中「昭ス」為誤記，應為「照ス」，意為「照耀」。

泰山石敢當

霹靂ハ符ナリ人死シテ鬼トナリ、鬼ヲ怕ルル故ニ之ヲ書シ
テ鬼ヲ辟ルル也
又供養塔ニ敕令とイフ字アリ、これ...符アリ、
又墓地ナどニ禁裁脈と云ふ文字ヲ刻セる碑
アリ、これハ水脈ヲ裁ツべからずと云ふ意ナリ水
ヲ穿ツニ方位ヲ考へ若シ水脈即チ龍脈ヲ絶ツ
ときは水ヲ得ずと云ふ。
又風水塔や地相ノ上より來るナリ、詳ナる
説を聞かず。

（四十一）重慶府
この楊子江の流れ一秒時に四人乃至三尺河幅
百五十間ニ出入
城の大サ東西凡七里南北凡四里人口十万許り。

143 重慶府（1）（十一月三日）
重慶位於嘉陵江和金沙江交匯處。城裡設有日本領事館，有十幾名日本人在重慶，或是進行商業考察，或是來此開設公司。此地也設有英法領事館。文中的「四人乃至」為誤記，應為「四尺乃至」。

144 地圖第二十四號（中白沙—重慶—長壽）

伊東在重慶府停留了十天左右，這是因為重慶府日本人很多，所以感覺比較自在。

146 重慶府（3）禹王廟（十二月三日）

禹王廟也是一座特色鮮明的建築。防火山牆的牆頭處雕有口銜寶珠的龍頭，非常奇特，但是這種設計在華南地區應該比較常見。

江南會館的文星閣從外形看，儼然是一座寶塔，但是頂部沒有塔剎，而且內部並沒有供奉任何佛像。伊東評價道：「整體結構輕快，毫無堅實笨重之感。」

○羅漢寺

片千鳥破風ノ奇法アリ

○報恩寺

建築として別に見るべきあらし

○江南會館

文星閣と称する五層の閣あり、八角にして全く塔のプロポーションあり、只だ九輪の形塔と仝しからず、寶頂より八條の鎖あり、風鐸あり、斯に於て閣と塔との区別殆ど無きに至れり・只其起源によりて推考するを得べし・

甲樓の形の漸く高くありしゆの八閣ありこの場合には多くい木造にて母層屋高欄あり、軒の反轉多く、最上層は毌層屋根大あり。

乙スッパの形の漸く愛化せしゆのい塔にあらタ多くは顛造にて毌層屋根少さく、多くは高欄なく上層に寶瓶あり。

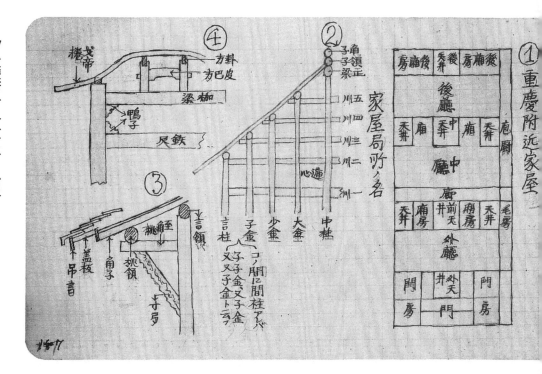

重慶的住宅建築多使用天井採光，顯得光線不足，所以使用了「亮瓦」來補足光照。所謂「亮瓦」，是一種半透明的瓦，尺寸大約是普通瓦（六寸×九寸）的兩倍。一間二十平方公尺左右的房間頂部設有兩塊亮瓦的話，所採的光線足夠達到可以讀書的程度。（參見第四卷圖78）

① 重慶附近家屋

家屋局所ノ名

149
重慶府（6）（十二月八日）

圖右中的術語都是當時重慶以及華南地區的建築用語。

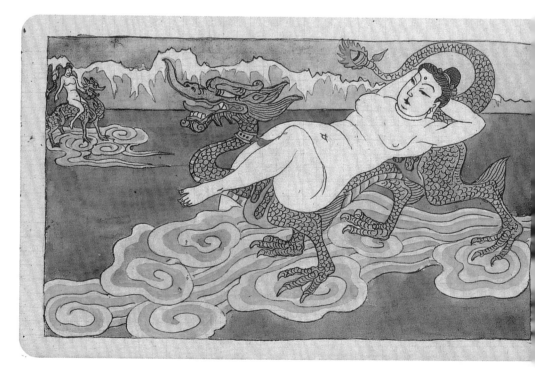

151
抵達重慶圖

到了重慶後，伊東原本打算經武漢前往上海，接著回國一趟，但實際情況不允許，只好改從雲南貴州方面前至緬甸。

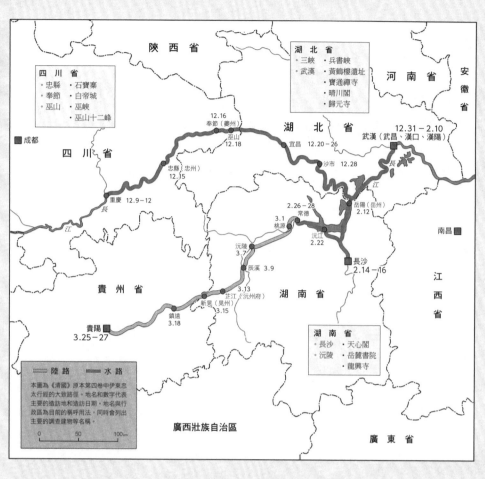

行程略圖

第四卷

四川省
· 忠縣 　· 石寶寨
· 奉節 　· 白帝城
· 巫峽 　· 巫峽
· 巫山十二峰

■成都

陝西省

河南省

安徽省

湖北省
· 三峽 　· 兵書峽
· 武漢 　· 黃鶴樓遺址
　　　　· 寶通禪寺
　　　　· 晴川閣
　　　　· 歸元寺

奉節（夔州）
12.16

湖北省

武漢（武昌、漢口、漢陽）
12.31－2.10

四川省

巫山
12.18

宜昌 12.20－26

忠縣（忠州）
12.15

沙市 12.28

重慶 12.9－12

2.26－28
常德

岳陽（岳州）
2.12

南昌■

3.1
桃源

沅江
2.22

沅陵
3.7

長沙
2.14－16

辰溪 3.9

江西省

貴州省

3.13
芷江（沅州府）

新晃（晃州）
3.15

湖南省

鎮遠
3.18

貴陽
3.25－27

湖南省
· 長沙 　· 天心閣
· 沅陵 　· 岳麓書院
　　　　· 龍興寺

── 陸 路　── 水 路

本圖為《清國》原本第四卷中伊東忠
太行經的大致路徑。地名和數字代表
主要的造訪地和造訪日期，地名與行
政區為目前的稱呼用法，同時會列出
主要的調查建物等名稱。

0　　　50　　　100km

廣西壯族自治區

廣東省

重慶經武漢三鎮，朝貴州省貴陽前進的路徑多為水路。伊東一行人先搭船從重慶沿長江而下，抵達武漢。到了武漢後，還是只能循水路繞行洞庭湖，經長沙前至桃源、沅陵後，再進入山區。從湖南省前往貴州省的山區有許多少數民族居住於此，日本知名田野調查學者鳥居龍藏正好那段時期也為了民族調查，搭船從貴州逆流而上。

伊東一行人沿著長江順流而下時，當然不會錯過巫峽、白帝城等名勝古蹟，其中一晚更請來漂亮的歌女登船，以琵琶彈奏多首歌曲，令伊東印象深刻，也讓他覺得自己的際遇就如白居易的歌行《琵琶行》不禁心生感慨。

到了武漢，伊東必須與安排這趟旅程的文部省聯絡，於是停留了四十天之久，並在此處與當地的日本人一同慶祝一九〇三年（明治三十六年）的元旦。除了探訪建築物，伊東也很幸運地欣賞到當地收藏家的珍藏。

接著一行人搭船繼續南下，抵達長沙。長沙是建於漢代的古城，伊東也在這裡參觀了曾國藩故居、各類寺院，以及因朱熹而聞名的岳麓書院。

從桃源開始的路程海拔漸漸攀高，伊東等人沿著溪谷進入山區。這裡的歷史遺跡雖然不多，路上卻能看見與日本很像的美景，綠意盎然。當地彝族、侗族、苗族等少數民族的風俗也讓伊東充滿興趣。

一行人於三月二十五日抵達貴州。貴州有間由日本人擔任教官的「武備學堂」，負責訓練清國的學生，伊東在這裡受到高山公通少佐等人為首，以及學堂所有成員的熱烈歡迎。

2 重慶府（9）老君洞（1）（十二月九日）

太陽漸漸西沉，一行人收拾完畢下山，在途中發現了野生蘑菇，非常興奮地採摘了幾十朵。渡江之後已經日落，於是雇了轎子返回。

○老君洞

重慶城ヨリ江ヲ距テ南方十五里ニ在リ、一帯ノ崗巒ノ中ニ一ノ円錐状ヲナセル、樹木ノ欝茂セル峻峰ノ岻立スルモノコレナリ、江ヲ渡レバ直チニ山路ナリ、コノ辺栢樹ノ美シキ円錐形ヲナスモノ生ゼリ、又墳墓多シ多クハ蹄鉄形ニ石ヲ續ラシ其中ニ屍ヲ藏メ、前ニ石ヲ以テ布ケル平ナル所アリ、弔者ハコヽニテ慟哭ス、又コノ平地ノ上ニ卓ト腰カケノ如キモノ（石造）ヲ備ヘタルモアリ、老君洞ハ松樹ノ林中ニアリ、建築トシテ大ニ價値アリ、非サルモ、地勢ノ高低ニヨリテ建築ヲ巧ミ排置セリ、アスペクト及プロスペクトノ為ニ計画セルモノト云フベシ。

墳墓

2

328

1 重慶府（8）（十二月九日）

當天的日記中記載，伊東一行人和日本朋友結伴登山遠足，來到山頂後，一邊欣賞絕佳的美景，一邊吃著帶來的便當，遠離了塵世喧囂，談笑風生間甚至忘記了時間的流逝。

鈎梳山老君洞，清遊之圖

3 重慶府（10）老君洞（2）（十二月九日）

老君洞位於重慶南岸塗山山背處，雖然寺廟是清代的建築，但是山麓的風光秀美很有看點。如今這裡是著名的避暑觀光勝地。老君是道教的教祖，也被尊稱為「老子」。

老君洞ノ南望

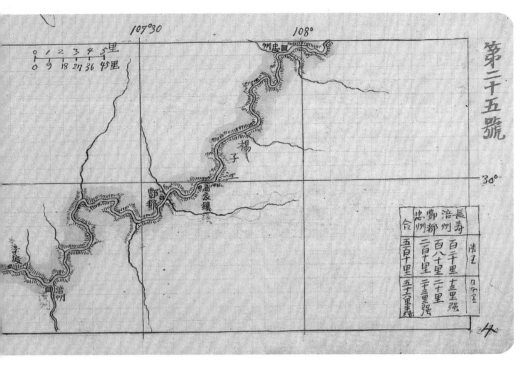

第二十五號

4　地圖第二十五號（涪州—忠州）

		清江口千里
長壽	百千里 十三里强	
涪州	百八十里二十里	
酆都	三百十里 二十三里强	
忠州		
合	五百十里 五十六里弱	

6　石寶寨（2）（十二月十五日）

石寶寨的巨石頂上還建有一些建築物，這一如夢如幻的景象宛如海市蜃樓。石寶寨整體高約兩百三十公尺，上面的閣樓建於清朝嘉慶年間。

石寶塞

5 石寶寨（1）（十二月十五日）

經過忠州再往前走一段路，著名的石寶寨就出現在左岸。這是一塊直立於江邊的巨石，表面蓋有九層單坡屋頂，目測可以登頂。

7 地圖第二十六號（忠州—夔州）

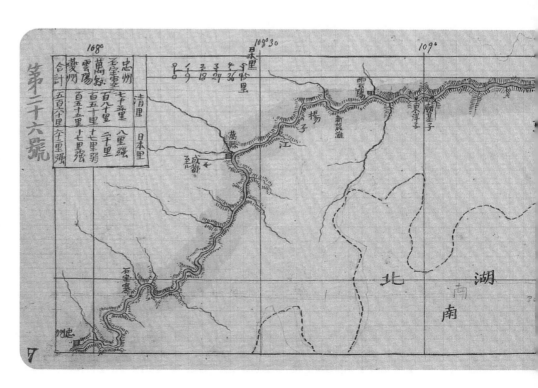

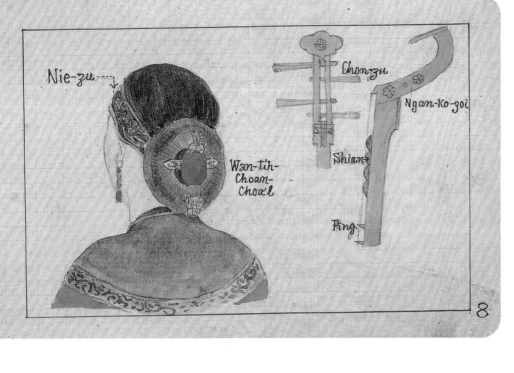

8 夔州府（1）歌女（1）（十二月十六日）

在重慶與宜昌之間航行的船隻，中途一定會在夔州府（奉節）停靠。江邊的港口內船帆林立，是一個熱鬧繁華的城市。夜間，有小船載著歌女來訪。歌女都是濃妝豔抹、衣著綾羅的妙齡女子。左圖是歌女的髮型與琵琶的細節部分。

10 夔州府（3）（十二月十七日）

伊東一行在夔州府登岸。此處有在李白詩句以及《三國演義》裡登場的著名古跡──白帝城。雖然他們很想探訪，但是白帝城位於距其二十餘里的山丘上，甚是遙遠，所以只能遠遠看著，作了寫生而已。「鐵船」是伊東在附近所作的寫生。

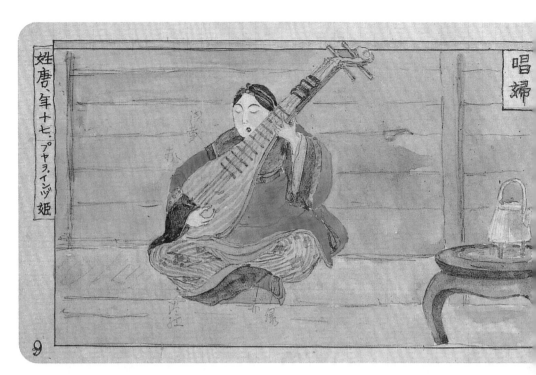

9 夔州府（2）歌女（2）（十二月十六日）

歌女彈著琵琶唱了三支小曲，可謂聲美，弦美，人也美。日記中記載，演唱結束之後，伊東一邊和歌女聊些閑話，一邊將她們的身姿素描下來。以研究樂器和髮型。最後歌女得了三百文錢離去。圖中的「ブヤォインズ」是「不要銀子」的音譯。

11 夔州府（4）白帝城（十二月十七日）

古時蜀國的劉備為了給關羽報仇而出兵東吳，為吳將陸遜所迫，隻身逃進了白帝城。第二年，也就是蜀漢的章武三年（二二三），劉備將身後事托付給諸葛亮，撒手人寰。

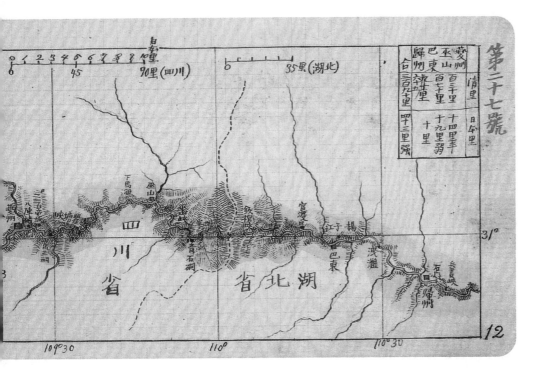

12 地圖第三十七號（夔州—歸州）

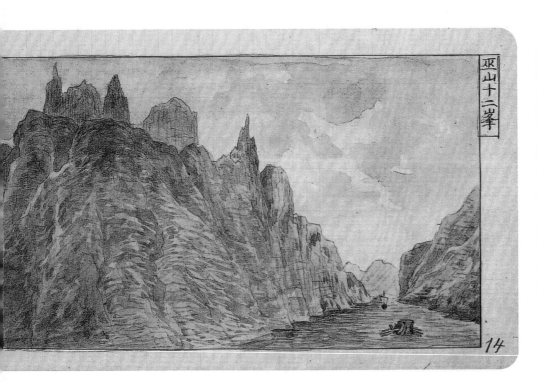

14 三峽（1）巫峽（十二月十八日）

巫峽是位於四川省與湖北省省界山脈中的一處峽谷，蜿蜒而長約三十里。峽谷兩岸是萬仞絕壁，山頂如長矛一般奇峰林立，連綿不斷，這裡被稱為「巫山十二峰」。行出峽谷，就進入了湖北省。

巫山十二峯

334

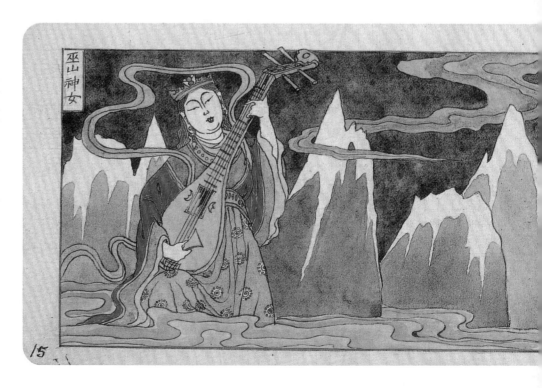

船隻離開白帝城，就進入了聞名於世的三峽中的瞿塘峽。峽谷的寬度不過大約四十間，頗為狹窄。江水在此處匯集，激烈地撞擊又狂奔而下，實在是令人驚嘆的壯觀景象。

15 三峽（2）（十二月十八日）

圖中的巫山神女，就是傳說中楚襄王夢中所遇見的女神。此處伊東托以在夔州所見的彈奏琵琶的歌女形象而畫。

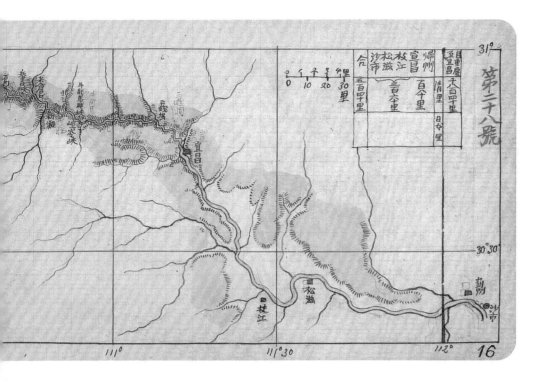

16　地圖第二十八號（歸州—沙市）

第二十八號

	至宜昌	
目重慶至宜昌	一千四百里	
歸州	百里	清里 日X里
宜昌	百X里	
枝江	三百X里	
松滋		
沙市	五百X里	
合		

31°

30°30′

111°　　　111°30′　　　112°

16

18　三峽（4）新灘（十二月二十日）

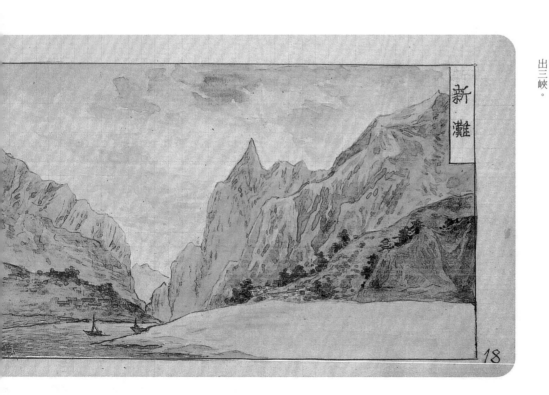

新灘

18

三灘之一新灘是著名的險灘。船家擔心水路危險，建議眾人登岸改走陸路。陸地上亂石林立，崎嶇難行。過了新灘再乘舟而行，很快就來到名為「牛肝馬肺峽」的風景勝地，一路前行，經兩三處小灘，便走出三峽。

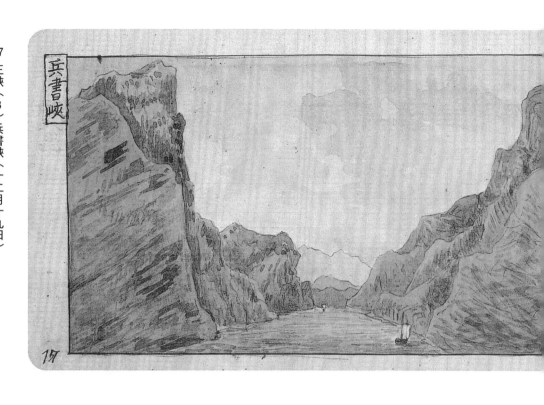

17 三峽（3）兵書峽（十二月十九日）

傳說三國時諸葛亮將兵書藏在此地，因而得名。

兵書峽兩岸懸崖高聳，綿延百丈而不絕，只能用「雄壯絕美」來形容。

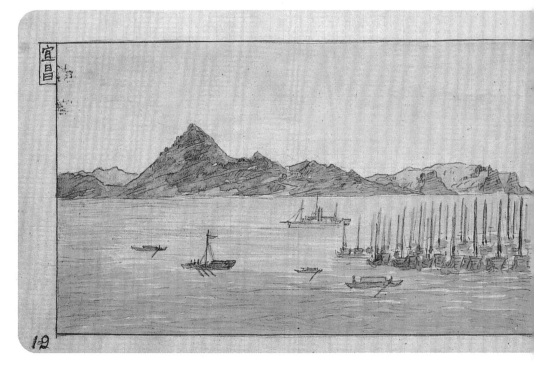

19 宜昌（1）（十二月二十日）

像回到文明社會。宜昌和漢口之間航行的英國船只分屬四家英國公司。

大的英國客船和軍艦，對於長期在四川山中跋涉的伊東一行來說，就好

宜昌附近的長江江面寬達五百餘間，水面平靜如鏡，船帆林立。江上巨

20 宜昌（2）（十二月二十日）（上承圖21）

日記中記載，伊東一行先找英國客船船詢價，卻得知外國人只能購買一等艙船票，每人三十兩。因為覺得太貴，便又去咨詢日本客船，但得知客船於十二月二十日從漢口出發，二十四日才能抵達宜昌，再於二十六日從宜昌出發，於是一行人不得不先在之前的船上等待，再做打算。

22 沙市（十二月二十八日）

一行人乘坐的江和號（英國客船）於十二月二十八日拂曉時從宜昌出發，日落時分到達了沙市。此處也設有日本領事館，於是一行人前去拜訪，與館內的日本人相談甚歡，受到盛情款待。伊東還調研了這裡著名的萬壽塔。

（八）巫山（人口三千斗）
コノ東ニ巫山峽アリ
（九）巴東（人口二千斗）
（十）歸州（人口四千斗）
コノ東ニ兵書峽アリ

重慶、宜昌間航路

コノ間ヲ謂フ三峽アリ、三灘アリ、航路尤モ險惡ナリ、
峽ハ兩岸狹キ町、峽三十餘間、幅三十餘間、
部分ハ中央五六間ノ處、幅ノ廣キ處ハナリ、河底巨岩縱
横ニ、水流ノ激シテ或ハ逆流シ、或ハ河底ニ
潛入シテ再ヒ噴出シ、或ハ漏斗ノ如ク河底ニ回
旋シテ浸入ス、夏七月ノ頃尤モ多ク冬十二月
ノ頃尤モ少シ、水ノ差六十尺乃至九十尺或ハ百
尺ニ至ル、春秋ハ航路比較的安全ナルモ夏
冬ハ極テ險ス、宜昌重慶間長サ凡千七百清
里、下航ニハ輕舟（五枚子舟）ナレバ三日乃至五日
ニシテ達シ、冬間ハ水少ケレバ八日乃至九日ヲ費
スコアリ、上航ハ引子舟ニテ進ミ、輕舟
冬時ハ水少キハ二十日ヲ要シ、夏ハ
大ナル客船ハ四十人五十人ヲ要スルコアリ、
行イ旱日子更ハ三十日乃至四十日ヲ要ス
航路中尤モ危險ナルハ灘ナリ水多キトキ引ク
然瀑布ノ如シ、船ノコレヲ上ルニハ一日ヲ費スコ
アリ、

從沙市往東南方向而行，經過了石首縣之後，江面變得異常曲折。第二天抵達岳州的港口，而岳州城位於無法望見的西南方遠處。客船在此處船頭一轉，改向東北方駛去。據說赤壁古戰場就位於岳州東北不遠處。

24　中國南北建築的比較（1）（下接圖26）

中國幅員遼闊，建築風格各異，伊東根據自身經驗對中國建築進行了系統性的整理。在圖24和圖26中可以一睹其冰山一角。雖然他所做的整理現在看來已不再準確，我們仍然可以從其中一窺伊東研究的著眼點。

○支那南北建築ノ比較
一、材料
　南方ハ木造建築多ケレドモ、（一般ニ甎ノ裏壁）及外壁土ヲ用ヰタリ、北方ノ如キ泥土ノ家屋ハ
　？
二、裏壁
　南方ニテハ見ル所ミテ、形状ニ種々ナル變化アリ、コレ南方ニテ甚ビシキヲ見ル
三、軒
　南方ノ家屋ハ軒ノ製、全ク北方ニ異ナリ、殊ニ其前面フラットルーフラナシ前ニ欄ヲ繞ラスモノ多キモ南方ノ如キモノナシ
四、店
　北方ノ店ノ製、全ク北方ニ異ナリ南方ニハ前ニ石敢當アリ南方ニハ多ク南方
五、石敢當
六、極メテ稀ナリ
　南方ノ電線ニ北方ニナシ
　南方ニハ風水塔ナルモノ市街ノ附近ニアリ北方ニハ
　一種ノ塔ノ風水塔ナルモノ市街ノ附近ニアリ北方ニハ
七、塔
　南方ハ佛塔甚ダ少シ、偶々コレアルモ甚ダ粗造ニシテ九輪ノ趣味少ナシ
八、窓牖
　南方ニ意匠ノ甚ダ冨裕ナルモノアリ、北方ハ多シ
九、美シキ
十、炕
　南方ニハ炕ナシ、火鉢ナドヲ以テ暖ヲ取ル
十一、モールヂンク
　南方ニハ往々精緻ナルモールヂンクヲ壁ノ側面ニ施セリ、北方ニハ總テヲ見ザル所ナリ

26　中國南北建築的比較（2）

從岳州而下的長江江面越來越寬，像是大海一般。船只緩緩駛入了一座大城市，江左岸是武昌，右岸是漢口。客船突然響起了一聲汽笛，停靠在了漢口的碼頭。

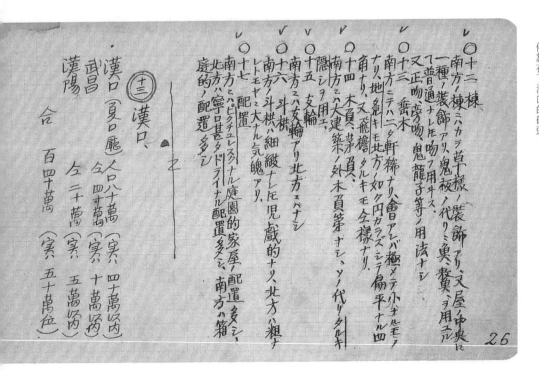

十二、棟、南方ノ棟ミハカラ草ノ様ノ装飾アリ、又屋ノ中央ニ一種ノ装飾アリ、鬼板ノ代リミ奥ニ鴟尾ヲ用ユル
十三、吻　南方ニテハ吻ハ普通ナレドモ吻ノ用法ナシ、又正吻、竟吻、鬼龍子等ノ用法ナシ
十四、木貝　南方ハ軒稀ナリ會アレバ極メテ小サルモノナリ、地ニ紀ナ北方ノ如ク円カラズ、シテ扁平ナル四角ナリ、又飛檐タルキモ全様ナリ。
十五、斗輪　南方ニハ大建築ニ外木貝第ナシ、ソノ代リニ斗科
十六、斗科　南方ノ斗科ハ細緻ナレドモ北方ノ粗ナリ
十七、レトモヤニ大ナル気魄アリ、隱シテ用ユル
　南方ニハピクチュレスクナル庭園的ノ家屋ノ配置多シ、北方ハ寧ロ甚ダドライナル配置多シ、南方ハ第
　庭的ノ配置多シ

（十三）漢口、
漢口（夏口廳）　人口八十萬　（實、四十萬以内）
武昌　　　　　　今四十萬　　（實、十萬以内）
漢陽　　　　　　全二十萬　　（實、五萬以内）
合　百四十萬　（實、五十萬位）

25 地圖第三十號（岳州府—新灘）

27 地圖第三十一號（新灘口—漢口）

漢口古名「夏口」，位於長江與漢水的交匯處，城中設有日本以及各國領事館。伊東一行人在這裡迎接了明治三十六年（一九○三）的元旦，並在此停留了四十多天。武昌、漢口、漢陽並稱「武漢三鎮」，如今合併成武漢市。

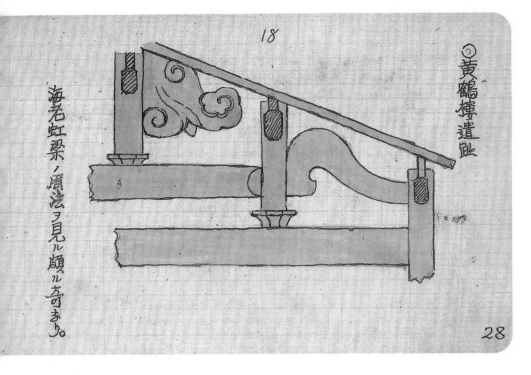

18

◎黄鶴樓遺址

海老虹梁ノ間法ヲ見ル頗ル古キモノ。

28

28　武昌府（1）黃鶴樓遺址（一月十一日）

武昌是當時湖北省的首府，與漢口隔長江相望。城中心有一座蛇山貫穿東西，西邊的江岸處有黃鶴樓的遺址，原樓於光緒年間焚毀。城東的洪山南麓有一座寶通寺。

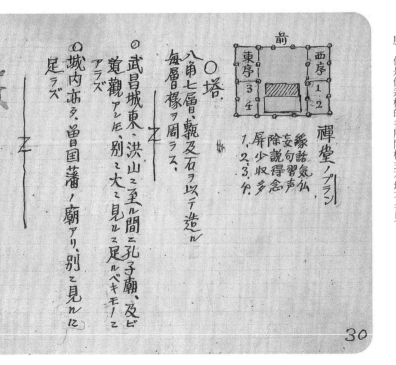

20

曾国藩廟内

◎武昌城東、洪山ニ至ル間ニ孔子廟、及ビ　覩觀アレ圧、別ニ大ニ見ルニ足ルベキモノニ　アラズ
◎城内ニ亦タ、曾国藩ノ廟アリ、別ニ見ルニ　足ラズ

◎塔
八角七層ニ甍及石ヲ以テ造ル
毎層椽ヲ周ラス

前
西序 1・2
東序 3・4

禪堂ノプラン
縁詰気仏
妄句習声
除説得念
屏少収多
1・2・3・4

30　武昌府（3）寶通寺（2）（一月十二日）

塔為磚石構造，外形卻是木造樓閣式。元代時，藏式佛塔得到了發展，但是像這樣的多層閣樓式石塔不多見。

30

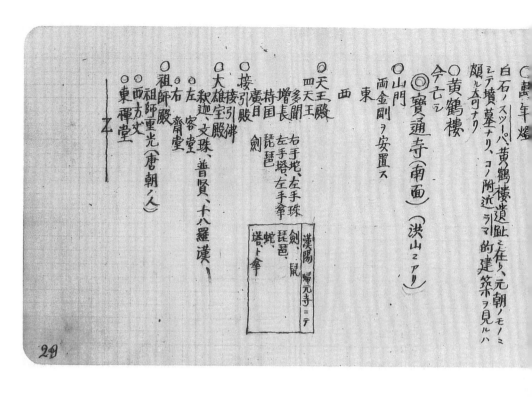

29 武昌府（2）寶通寺（1）（一月十二日）

寶通寺建於元大德十一年（一三〇七）至延祐二年（一三一五）間，清同治十年（一八七一）時重修。這是一處規模非常大的寺廟。文中的「左手塔」為誤記，應為「右手塔」。

31 武昌府（4）寶通寺（3）（一月十二日）

寶通寺的靈濟塔建於元大德十一年（一三〇七）至延祐二年（一三一五）間，清同治十年（一八七一）時重修，是一座磚造六角七層塔，高約四十公尺。現仍保存在寺中。

32　武昌府（5）（一月）

稻殼脫殼圖。這是一幅伊東在武昌郊外所作的恬靜的農村風景寫生。

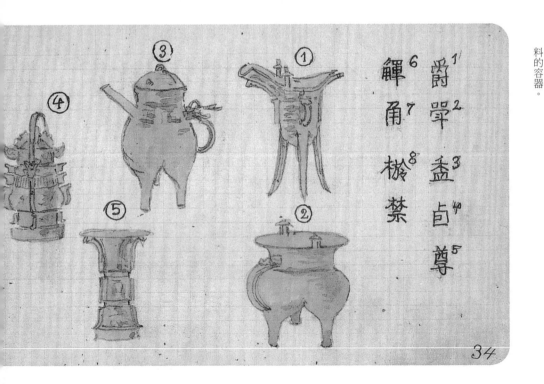

34　武昌府（7）端方先生所藏古董（2）（二月一日）

爵是一種盛酒的器具。斝也是一種酒器。盉、尊都是盛放酒水或者香料的容器。

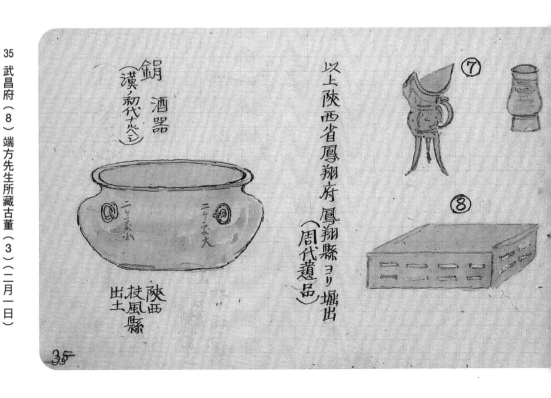

33 武昌府（6）端方先生所藏古董（1）（二月一日）

端方先生時任湖北巡撫。「巡撫」為官名，是明代之後在各地所設的地方長官的稱呼，掌管地方的民政和軍事。長沙（圖62）也建有曾國藩的祠廟。

35 武昌府（8）端方先生所藏古董（3）（二月一日）

鋗是一種圓形的小盆。鳳翔縣，秦代時在此置雍縣，唐代改名為鳳翔縣，是一座歷史悠久的古城。

36　武昌府（9）端方先生所藏古董（4）（二月一日）

鍾是一種酒壺。元封二年為西元前一九〇年。權即秤砣。

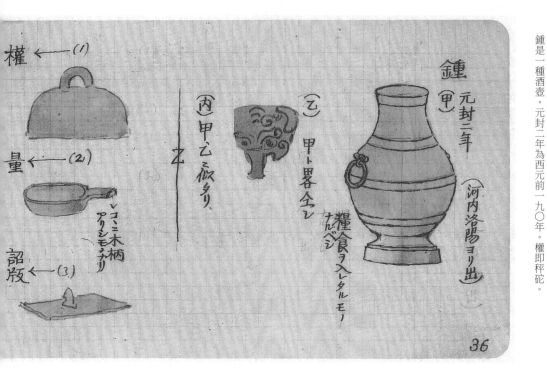

38　武昌府（11）端方先生所藏古董（6）（二月一日）

圖右的陶器據稱是漢代的古董，但是實際年代並不清楚。

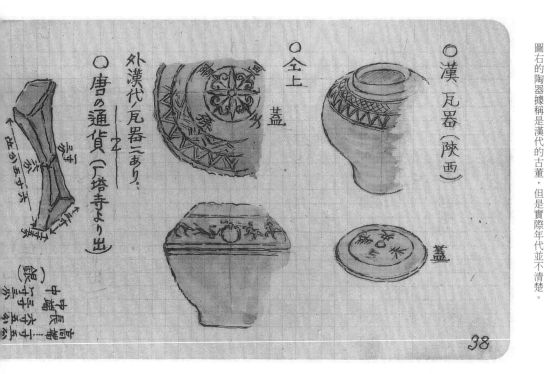

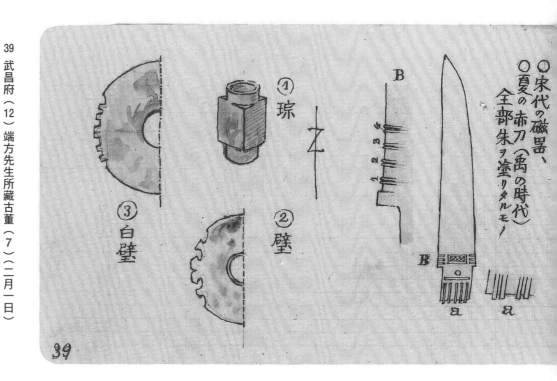

廿六年皇帝盡并兼天下諸侯黔
首大安立三郡而皇帝歷詔丞相状綰
法度量則不壹歉疑者皆明壹之
二世詔
元年制詔丞相斯去疾法度量
盡始皇帝為之皆有刻辭焉今
襲號而刻辭不稱始皇帝其於
久遠也如後嗣為之者不稱成功
德刻此詔故刻左使母疑

37 武昌府（10）端方先生所藏古董（5）（二月一日）

圖右的文字是圖左瓶上所刻的銘文。

○宋代の磁器、
○夏の赤刀（禹の時代）
全部朱ヲ塗リタルモノ

③白璧　①琮　②璧

39 武昌府（12）端方先生所藏古董（7）（二月一日）

琮是中間開有圓孔的玉器，璧則特指中間的圓孔直徑小於外環寬度的玉器。琮和璧都是一種祭器。

40　武昌府（13）端方先生所藏古董（8）/
漢陽府（1）（二月一日、一月十八日）（下接圖48）

根據日記記載，當日伊東與日本朋友一行七人帶著隨從出門遠足。晴川閣位於漢陽，與黃鶴樓隔江相望，始建於明代，清代時重修。

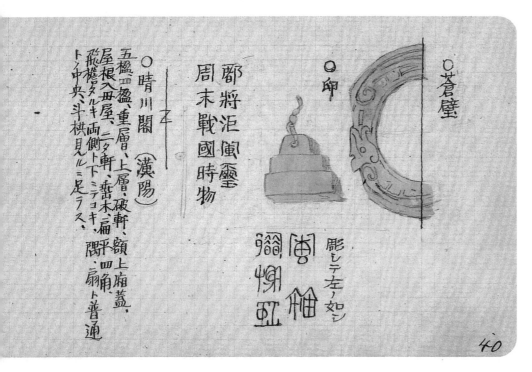

○蒼壁

○卬

彫シテ左ノ如シ

○晴川閣　（漢陽）

鄂將泹風鏖
周末戰國時物

五檻、四盈、重層、上層、破軒、額上廟蓋、
屋根入母屋、二夕軒、竝木ニ扁平ニ四角、
飛檐管タルキ両側ニ下シテ少キ、
閣ハ扇ト普通
トノ中央ニ斗栱見ルル三足ラス、

40

42　漢陽府（3）禹王廟（一月十八日）（下接圖53）

禹王廟位於大別山上，建築外形非常新穎，可以直接運用到其他建築的設計中。此處像禹王廟這樣的例子並不少。

○禹王廟

42

41 漢陽府（2）（一月十八日）

漢陽府城北，漢水以南有一處小山丘，名為大別山。此山應該是長江將原本與武昌蛇山相連的山脈截斷而形成的。日記中記載，大別山東麓的江岸處有晴川閣，登閣眺望景色甚佳，但是建築本身並沒有什麼特別之處。

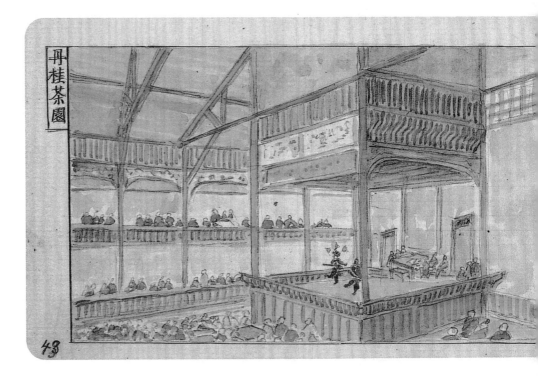

43 漢口（1）看戲（1）（一月二十二日）（下接圖54）

晚飯後，伊東前去戲院參觀。在日語中，唱戲稱作「芝居」，茶園稱作「小屋」。入場費為一元。戲院中的舞臺類似於日本的能劇舞臺，後方的出入口掛著「出將」、「入相」的匾額。舞臺內部設有桌椅，樂隊坐在此處伴奏。

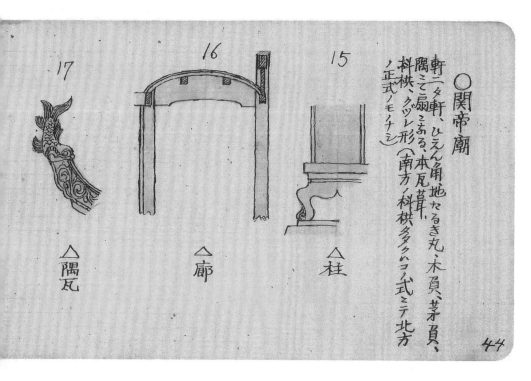

漢口並沒有什麼特別的古建築，年代較近的建築中也鮮少引人注意之處。伊東評價道，關帝廟的建築雖然很華麗，但是值得看的內容不多。

○関帝廟

軒ハ二タ軒、ひえん、角地たるき丸、木頁、茅頁、隅ニテ扇ニナル。本瓦葺リ。

科栱、クッレ形、（南方ノ科栱多クハコ、式ニテ北方ノ正式ノモノナシ）

△柱

△廊

△隅瓦

虹梁と柱

△科栱ハ「備へ」を書ですに真の詰め組ニセるものあり。

門の一例

ヤコノ先キラ曲ゲテ戸板へ打チ込ム

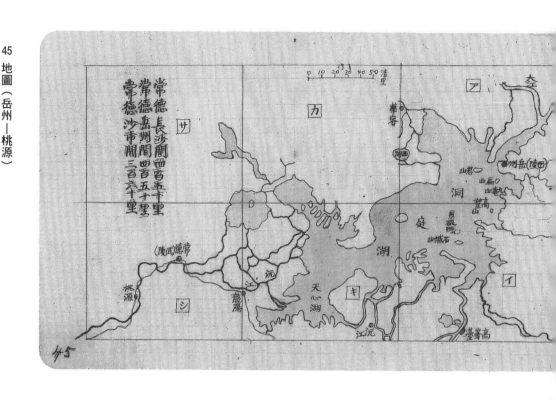

45 地圖（岳州—桃源）

常德位於洞庭湖西側，是水利要害之處。

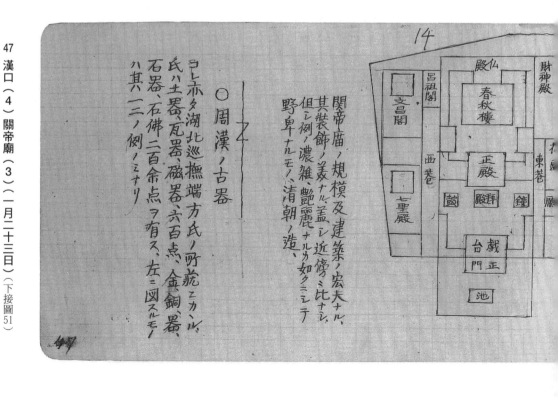

47 漢口（4）關帝廟（3）（一月二十三日）（下接圖51）

圖右為漢口關帝廟的平面圖，是一處規模宏大、建築華麗的寺廟。呂祖閣中供奉著道教中的一位仙人——呂洞賓。

48　武昌府（14）端方先生所藏古董（9）（二月一日）
（上承圖40）

尊、彜都是酒器。

覆耳鼎

洗

彜

尊

敦

鈁

48

49-2　地圖（漢中—漢口）

自漢中至漢口里程表（清了里ヲ單位トス）											
（一）漢中成都間											
縣州	視城	梓潼	武連	劍閣	昭化	廣元	朝天	寧羌	沔縣	大汙	漢中
六五	六〇	八八	〇五	六三	八三	九〇	七〇	七〇	九〇	二一	
羅江	德陽	漢州	成都	合計							
嘉定	青神	眉州	彭山	新津	雙流	成都	載山間				
九〇	六五	四〇	六〇	五〇	四〇		二八六				
九							四五五五				
敘州	嘉定	載眉	大載山								
江津官	瀘溪	納溪	江安	南溪	敘州	重慶					
七〇	四〇	九〇	六〇	二二	二二						
五四											
重慶漢口間											
通計	合計	宜昌	沙市	漢口	荊州	萬縣	涪州	重慶			
六五八六	三二〇	三六五	三五五	六四二五	三五				一四四		

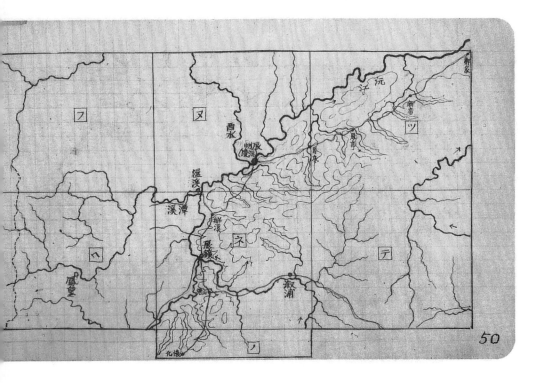

湖南西部居住著很多少數民族，現在這裡設有土家族苗族自治州。

50

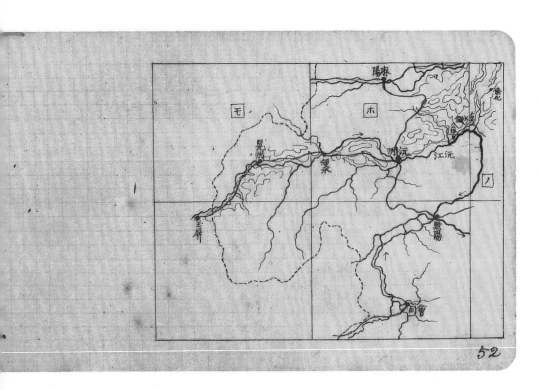

52

51 漢口（5）戲曲漫談（二月五日）（上承圖47，下接圖54）

根據日記記載，伊東多次訪問日本領事館，終於在這一天遇到了片山先生。片山先生是一個中國戲曲通，給他介紹了關於戲曲的知識，還介紹了取材於《三國演義》的「秋風五丈原」，並親自朗誦了其中一段唱詞，十分有趣。

53 漢陽府（4）歸元禪寺（二月八日）（上承圖42）

漢陽城西有一座宏大的寺廟，名為歸元禪寺，始創於明代，保存得非常完好。伊東前去參觀是在二月八日，正值中國農曆春節期間，所以有上萬名盛裝的男女老少來此參拜。

54 漢口（6）看戲（2）（一月二十二日）（上承圖43、51）

京劇類似於日本的能劇，舞臺上沒有什麼道具，演員畫著代表善惡的臉譜進行表演。觀眾的喝彩聲往往不是因為念白和演員的動作，而是在唱段的精妙處，喝彩之聲震耳欲聾。

唱戲と女戲子

丹桂茶園

56 漢口停留之圖

伊東雖然停留漢口長達四十日之久，可在建築調查上卻沒什麼斬獲。

漢口滯在之圖

眠れ ば娑婆宅 醒れ ば淨土

55 漢口（7）狗頭帽

圖為戴著帽子的上流階層兒童的形象。日記中還有關於這幅孩童畫像的紀事。

57 漢口出發圖（二月十日）

與日本領事館工作人員的日本人朝夕相處了多日，伊東最終與他們辭別，乘船離開漢口沿長江而下。

△駒寄セ

△九軒

⊕十四　長沙

コノ間ニ鞴ト獅子トヲ入レタルモ、アリ。

58

58 長沙（1）（二月十四日）

長沙城中的建築，很多採用了將屋簷角處處理成圓形的特殊手法。簷椽按照一定的間距將圓形的屋簷切割成一個個小扇形。圖中還描繪了在商店門前見到的拴馬柵。

日天心閣

瑪瓦 から草瓦

長沙

長沙城ノ東西四里、南北七里、人口四五十萬ト云フ

60

60 長沙（3）（二月十四日）

長沙是湖南省的省會，自古以來就作為要地而在歷史故事中多次登場。日本人開辦的湖南汽船公司正在此處修建碼頭，以開闢漢口到長沙的航線。伊東就投宿於這家公司的長沙辦事處。

下り棟先の獅

山水人物

麒麟に雲

松に鶴

59 長沙（2）（二月十四日）

洞庭宮的山牆如圖所示造型非常奇特，而在這附近可以看到一些類似的樣例，這是其中的一種。脊飾的造型非常有趣。

61 長沙（4）（二月十五日）

城牆的東南角聳立著一座稱為天心閣的高大建築。天心閣修建於乾隆二十四年（一七五九），牆壁頂端修有波浪形的懸山頂，十分奇特。登上閣樓，則可以將湘江一帶的平原盡收眼底。

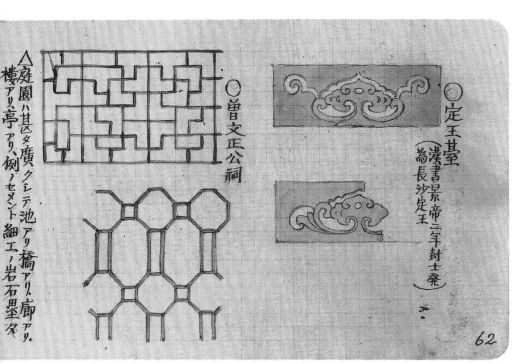

62 長沙（5）（二月十五日）
曾文正即曾國藩，是清末著名的政治家，以其組建湘軍平定太平天國之亂的事跡而聞名於世。

64 長沙（7）（二月十六日）
渡過湘江來到西岸，則可以看到岳麓山。極具盛名的岳麓書院建在山麓處，南宋時的朱子學創始人朱熹曾在此講學。書院內環境幽靜，值得一看的建築也不少。圖中是其中建築的脊飾，設計風格非常有趣。

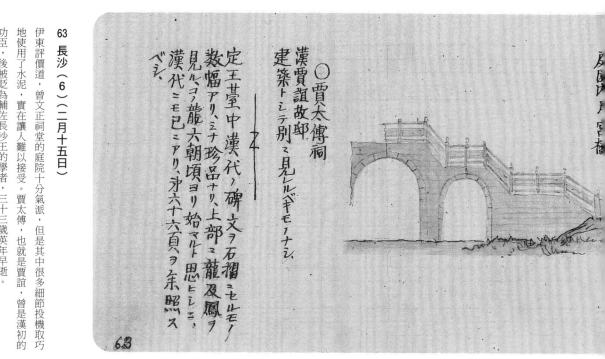

63 長沙（6）（二月十五日）

伊東評價道，曾文正祠堂的庭院十分氣派，但是其中很多細節投機取巧
地使用了水泥，實在讓人難以接受。賈太傅，也就是賈誼，曾是漢初的
功臣，後被貶為輔佐長沙王的學者，三十三歲英年早逝。

○賈太傅祠

漢賈誼故邸

建築トシテ別ニ見ルベギモノナシ、

定王臺中漢代ノ碑文ヲ石摺ニセルモノ
數幅アリ、ミナ珍品ナリ、上部ニ龍及鳳ヲ
見ルニコノ龍六朝頃ヨリ始マルト思ヒレミ、
漢代ニモ已ニアリ、才六十六頁ヲ乘照ス
ベシ。

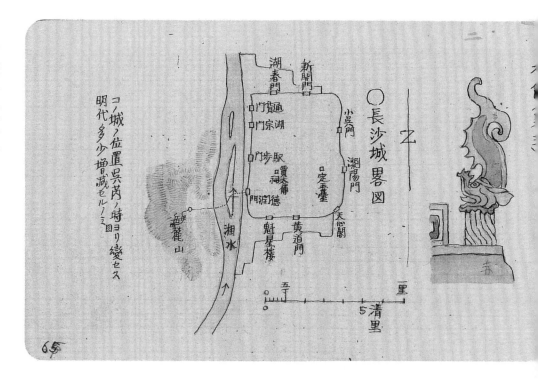

65 長沙（8）（二月）

吳芮是漢初諸侯之一，後被封為長沙王。從圖中可以看出，長沙的城市
輪廓自漢代以來就沒有發生很大的變化。

○長沙城畧図

コノ城ノ位置吳芮ノ時ヨリ變セス
明代多少增ヨリ減セルニ過

湖春門　新開門
通貨門
湖宗門
步駅門
岳麓山
湘水

五里
5里
清里

東漢末年，孫堅被封為長沙太守，並以此作為自己的居城。左文為府志摘抄。

長沙城内廣五里袤十里周圍二千六百三十九
丈有奇

東有九門曰小鳥曰瀏陽、南一門
曰黄道（名碧湖、今稱）南門、西四門、曰德潤即
小西門曰駅歩人即大西門曰潮草塲門
曰通貨令開北二門曰湘春今稱北門曰新開

臨湘故城在府城南今善化縣界也華青陽也

古蹟

黄忠故宅　長沙衛署　北内城樓上盈甲アリ
賈誼故宅宅　善化縣ニ屬ス
古定王墓　在瀏陽門内
鉄仏三、石羅漢十八云々　在湘春門外鉄仏寺、七層、供石

長沙ハ（三国ノ前後）孫堅太守トシテコヽニ居ル、
初平元年堅ヲ兵ヲ挙ケ董卓ヲ討ツ
後呉人蘇代長沙ヲ領シ乱ヲ作ス劉表之ヲ作ク
建安三年太守張義投ス劉表之ヲ平ク
今十三年玄德長沙ヲ徇ス太守韓元降ル
二十年呂代出長沙ヲ取リ孫權代山ヲ鎮セ
シム

△黄忠字漢升、南藉世居長沙、建安
時太守韓元ヲカラ協セテ城ヲ守ル劉備
之ヲ攻ムルヤ漢ニ帰ス、時ニ年已ニ六十、後
屢々奇切ヲ立ツ

△唐、歐陽詢字信本顔之孫也
歐陽通詢ノ子

二月十六日，伊東前往參觀了岳麓書院、萬壽寺、雲露寺等。這幅圖應該是當時所作的寫生。

○墳墓

墳墓に数種あり

67 長沙（10）（二月十七日）

定王臺已經沒有了漢代的遺跡，但是收藏了七幅漢代古碑的石拓。這些石拓出土於四川省某地，多為東漢時古碑的拓印，非常稀有珍貴。碑頂的動物雕刻卻類似隋唐時代的製物，缺乏一些「飄逸靈動之感。文中的「畫面」所指不明。

コノ碑ハ四川省ノ某地（不詳）ヨリ出シモノナリト云
大サ（尺）ヨリ一尺五寸位ノモノニテ、何レモ知名ノ人
ノ墓碑ナリ。
碑ノ上部及下部ニ模様アルモノ数箇アリ。

（一）上部ニ鳥アリ下部ニ玄武アルモノ
（建寧二年）
玄武ノ模様ニ八時代已ニ八行ハレタルコヲ知ルベシ

（二）上部ニ龍アルモノ
（建安二年）

（三）上部ニ龍アリ、如クナル漢碑ノ手法アルモノ
（建寧二年）
コレ○○縣ノ漢碑トアル関係アルベシ

（四）上部ニ龍トアルモノ
（光和六年）
コレ非常ニ奇異ナルモノナリ
（図面集照）

泥路ノ際小児ノ用ユルモノ

泥路ノ際、下等人ノ用ユル下駄

67

69 漢口—長沙間里程表

洞庭湖位於漢口與長沙之間，周邊自古以來就是潮濕的沼澤地帶。途中的汨羅江因愛國詩人屈原而聞名。

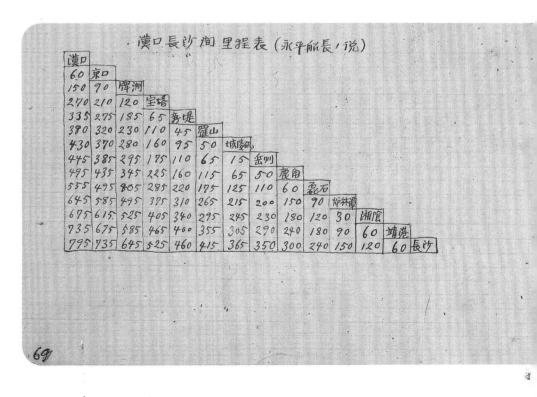

漢口長沙間 里程表（永平船長ノ説）

漢口												
60	京口											
150	90	臍洲										
270	210	120	宝塔									
335	275	185	65	喜堤								
390	320	230	110	45	羅山							
430	370	280	160	95	50	城慶磯						
445	385	295	175	110	65	15	岳州					
495	435	345	225	160	115	65	50	鹿角				
555	495	805	285	220	175	125	110	60	磊石			
645	585	495	375	310	265	215	200	150	90	炉林港		
675	615	525	405	340	295	245	230	180	120	30	湖�区	
735	675	585	465	400	355	305	290	240	180	90	60	靖港
795	735	645	525	460	415	365	350	300	240	150	120	60 長沙

69

70　長沙—鎮遠／長沙—常德水路里程表

從武漢去長沙是乘船走水路，返航時則是到達喬口。

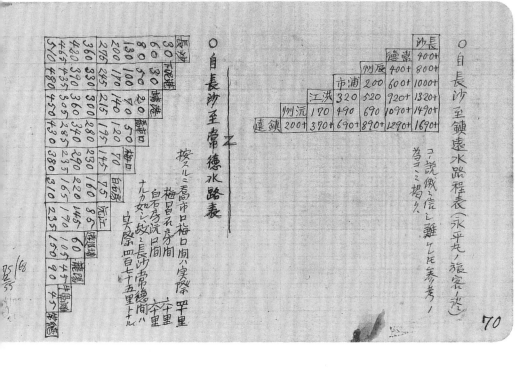

○自長沙至鎮遠水程程表（永平丸ノ旅案ノ據ル）

	長沙	德善	別辰	市浦	洪江	別沅	鎮遠
長沙							
德善	400+						
別辰	400+	800+					
市浦	200	600+	1000+				
洪江	320	520	920+	1320+			
別沅	170	490	690	1090+	1490+		
鎮遠	200+	370+	690+	890+	1290+	1690+	

コノ説ハ信シ難ケレ共参考ノ為メニ揚ク

○自長沙至常德水路表

按ルニ高市口ヨリ梅口間ハ實際二十里
梅昌ヨリ房間本里
白石房ヨリ沅口間本里
九カ故ニ長沙常德間ハ
實際四百七十五里ナルトル

72　沅江（1）民居的形式（二月二十二日）

沅江位於著名風景勝地洞庭湖的岸邊。圖中的「勝男木」意為「日本建築屋脊上的裝飾用原木」。

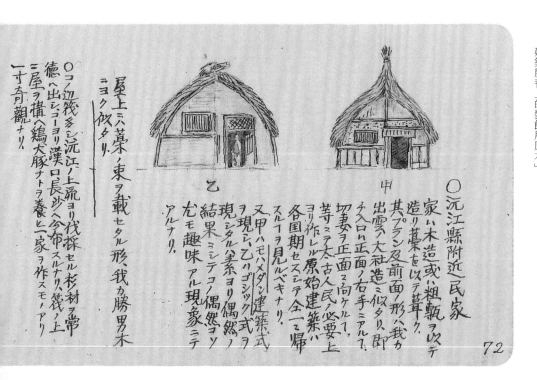

乙　　　　　甲

○沅江縣附近ノ民家
家ハ木造或ハ粗甎ヲ以テ改テ造リ甚葉ヲ以テ葺ク。其ノプラン及前面ノ形ハ我カ出雲ノ大社造ニ似タリ、即チ入口ハ正面ノ右手ニアルテ、妻ヲ正面ニ向ケルテ、蓋シ太古人民ノ必要上ヨリ作ラレル原始建築ハ各国期セスシテ全一ニ帰スルヲ見ルベキナリ。
又甲ハモハメダン建築式ヲ現シ、乙ハゴシック式ヲ現シタル素ヨリ偶然ノ結果ニシテコノ偶然コソ尤モ趣味アル現象ニテアルナリ。

屋上ニハ薬ノ束ヲ載セタル形、我カ勝男木ニヨク似タリ。

○コノ邊筏多シ沅江ノ上流ヨリ伐採セル杉材ハ常德ヘ出シ、シコーヨリ漢口長沙ヘ分布スルナリ、筏ノ上ニ二屋ヲ横ヘ鶏犬豚ナドヲ養ヒ一家ヲ作ルモノアリ一寸奇觀ナリ。

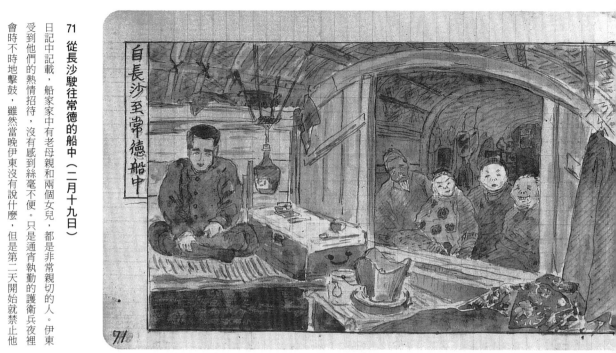

71 從長沙駛往常德的船中（二月十九日）

日記中記載，船家家中有老母親和兩個女兒，都是非常親切的人。伊東受到他們的熱情招待，沒有感到絲毫不便。只是通宵執勤的護衛兵夜裡會時不時地擊鼓，雖然當晚伊東沒有說什麼，但是第二天開始就禁止他們這樣做。圖左的人物是岩原大三。

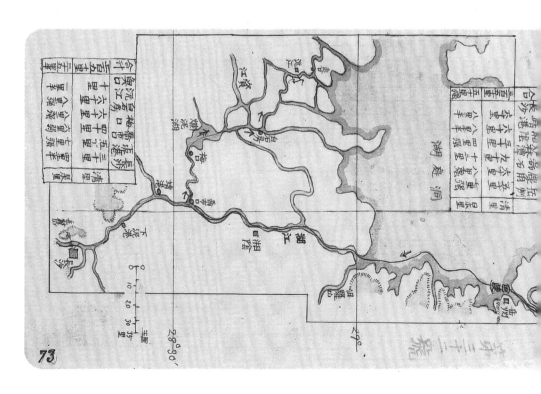

73 地圖第三十二號（岳州─長沙─魚口）

沅江（常德附近）

74　沅江（2）（二月二十四日）

沅江和湘江被稱為此地的父母河，是滋養湖南的大動脈。沅江發源於貴州內陸，納集了無數的支流後注入洞庭湖。來自貴州東部和湖南西部的貨物會集於常德，分外繁榮。

76　常德府（1）（二月二十六日）

常德府位於沅江北岸，是僅次於長沙的湖南一流大城市。漢代時此地為著名的武陵郡，清末時設武陵縣。比起江水混濁的長江和湘江，沅江格外清澈。

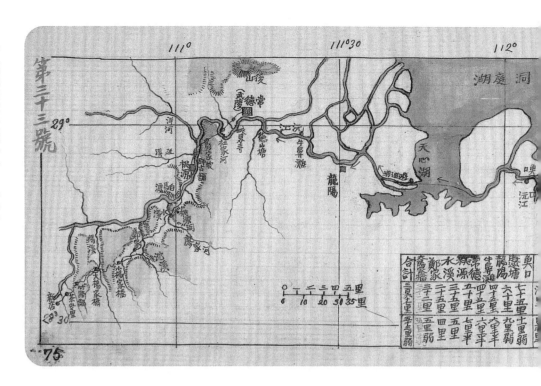

75 地圖第三十三號（魚口—新店）

第三十三號

77 常德府（2）（二月二十八日）

常德城內有關帝廟、城隍廟、水心樓、雷祖殿等建築。城隍廟的彎曲穿插樑採用了如圖所示的類似象鼻形的設計，十分巧妙（圖78）。

367

78　常德府（3）（二月二十八日）

圖左的屋脊四邊向內傾斜而下，在中間圍成了一個方形。這是用於收集天水（雨水），所以又被稱作「天井」，取「天水之井」意。這種設計在中國南方比較常見，但是北方卻很少見。（參見第三卷圖147）

○水心樓比重量

○屋根ノプラン

○支那小包郵便制（湖南常德）
一重サ五磅マデ　右內地ニ準用ス　最低百文最高二百文
一重サ二十二磅マデ　右漢口上海ニ準用ス　最高四百文

○城隍廟　海老虹梁ノ變態

廟　廳　天井　外壁

78

80　地圖（常德—鄭家驛）

常德鄭家驛間圖

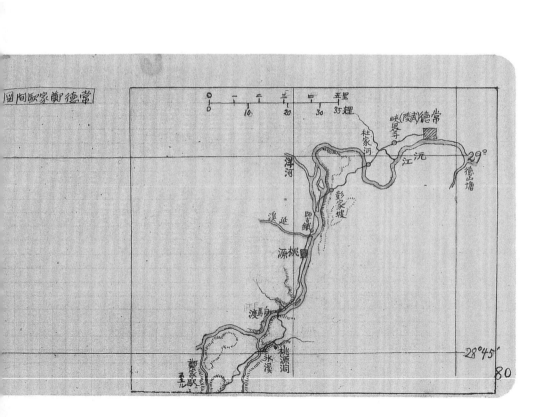

一　二　三　四　五里
10　20　30　35里

常德（武陵）　峽星子　杜家河　沅江　德山塘　29°　浮河　彭家坡　師前鎮　延溪　桃源　漁鬼　桃源洞　水溪　鄭家驛玉充　28°45′

80

○雷祖殿

	7	6
5		
4	1	2
3		

(1) 風伯　　(2) 雷云
(3) 電母　　(4) 雨師
(5) 雷祖　　(6) 釈迦
(7) 觀音

雨師右手に劍、左手に瓶
電母左右の手に鏡
風伯左手に虎頭、右手に劍
雷公左手鐵鑿、右手銅鎚

○自常德至桃源（三月〇日）

コノ間水路九十里陸路五十里ト称ス、陸路ハ平坦ニシテ阪ナシ、途上水田及畑ヲ見ル、畑ニハ菜ノ花咲キタルヲ見ル又贊豆其タクタシ、小丘ニ樹木多シ、二十余里ニシテ沅江ヲ渡ル江ハ夕々シ、江ヲ渡ルニ土地ヤヽ高ク水田ハ畑トナル、アリ小丘ヲ越ヘテ再ビ沅江ヲ渡ル、幅二百五十間斗リ、コレ沅江ノ分流ナリ、又行クコト数里小河ニ八ツ角九重ノ文星閣アリ、コレヨリ桃源縣ニ入ル、途中松ヲ伐リテ薪ヲ作ルモノアリ其大サ栽園ヲ普通ノ薪ト仝シ、コノ辺水牛多クシテ馬少ナシ、驢卜ハ見ス、石磧ヲ過スニモ水牛ヲ用サタルモノアリ、又背ニ肉鞍アル牛モアリ、

79

土地祠

81

79　常德府（4）（二月二十八日）

伊東一行於三月一日乘轎子從常德出發，行李則由挑夫搬運。一行人中有縣吏一人、士兵十一人、挑夫五人、轎夫六人，再加上伊東和岩原，共二十五人。文中的「贊豆」為誤記，應為「蠶豆」。

81　常德府（5）土地廟

土地神類似於日本的「鎮守神」，是掌管較小範圍土地的神仙。此圖應該是在常德郊外所作的寫生。

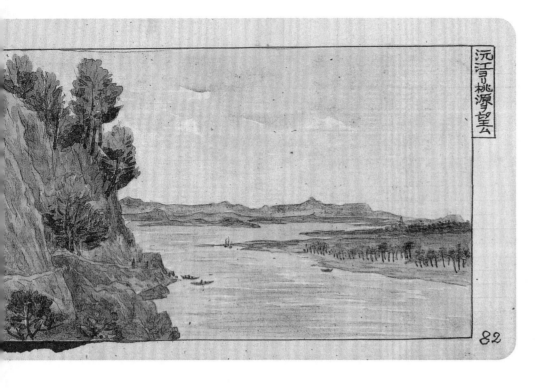

沅江ヨリ桃源望ム

82

82　從沅江眺望桃源（三月二日）

84　桃源（2）（三月二日）

這一天，一行人見到了一頭白色的水牛。桃源附近少有其他步行或者騎馬的旅人，牲畜中也不見馬、騾子或者驢，多為水牛和豬，還有少量的山羊。禽類多為雞、鴨、鵝。

84

○桃源洞

桃源縣ヨリ西南三十里、沅江ヲ渡リテ（小丘アリ、山麓ニ一區ノ建築アリ門ニ「古桃花源」ト書ケリ・中腹ニマタ一區アリ、門ニ「白雲山舘」ト書ケリ・頂ニマタ一區アリ金頂ト云フ、頂ニ三洞アリ水ヲ湧出ス古ノ所謂桃源洞ハコレヨリヤヤ下ナリ、コノ丘麓ヨリ羊腹ミカケテ竹林ナリ、上部ハ檝松ナドノ雜木ト共ニ汄レリマタ桃樹モアリト云フ。

○自桃源縣至鄭家驛（三月二日）

桃源縣ノ南門ヲ出テ沅江ニ沿フテ進ム、行クコト數里ニシテ小丘江ニ接シ來ル、丘ハ二三十樹木アリ・迂回シ二十里程ノ所ヨリ沅江ヲ渡リ、白馬渡トテ一區アリ、幅二百余間水勢綏ナリ、支レヨリ直チニ丘起伏ノ間ヲ行ク數里、丘ヲ下リテ礒アリ桃ノ小丘アリ、即チ桃源洞ノ幅數尺ノ小河ナリ、一列数里ト云フ、西南ニ進ムマデ（コマデ三十五里）、漢ヨリ兩方ハ小丘ヲ見ルミナ平地ニテ多ク水田ナリ、漢ヨリ沅漢ヲ望ル コノ間 廖家河ヲ渡リ、西南ニ至ル七里ヲ鄭家驛トス、溪ノ西南樹木アリ、概、松、竹、雜木ヲ生ス。溪ノ西南七里ヲ鄭家驛トス、水牛トナリ、水牛ニ白キモノアリ、牛、驢、騾、駒ハモノヲ見ズ。コノ辺ノ家畜ノ主ナルモノハ水牛ニ白キモノアリ。

○自鄭家驛至新店驛（三月三日）

鄭家ヲ發シ西南ニ向テ進ム、道路ハ小丘ノ間ヲ纏ヒ水田ノ間ヲ迂回スルコトニ、丘ハ三十樹木アリ、楊家溪ハ人家数十アリ、地勢漸次ニ高シ、左ニ四五千尺ノ山脈ニ望ミ、沅江ノ對岸ナルコレ許ノ山脈ヲ望ミ、概子曲豊饒ノ地ナリ竹路舗アリ、新店驛ニ著ス、行程六十里、潮レ山ノ脈ヨリ土地廣ク、今日経過スル所ハ大小河渠無數、灌漑遺憾ナシ。

桃源縣是六朝東晉詩人陶淵明的《桃花源記》中描述的地方，這裡也有很多後世修建的名勝古跡。

斯ノ如クニテ或ハクラシックノ如ク見ヘ或ハゴシックノ如ク或ハモハダダンノ如ク見ユ、但シアーチ上ノ手法ハ墨ニテ画キタルモノナレバ不正ノ法ナリ

元来ノアーチノ形
左ノ如キ法アリ

○潭江閣
城北ニ在リ八角三層、又三層ノ屋亢モ太リ但シ別ニ觀ルベキモノナシ、

本源縣
城ノ東西三里餘南北二里戸三千人口壱萬五千位アルベシ、縣ノ入口ニ文星塔アリ八角九重別ニ珍奇ナラズ只ダ毎層ノカノ引ハ其形全ク異ニシテ其装飾ノ法一々異ナルガ故ニ遠望スレバ アーチノ形一々皆異ナルカ如シ正ミキ手法ニ非サルモマタ一種ノ想意黒ハルカ如シ正ミキ手法ニ非サルモマタ一種ノ想意ナリ。

桃源之図

桃源位於湖南的西北部，東漢時在此置縣，宋代改為桃源縣。

86　新店驛　火鍋（三月三日）

一行人借宿於新店驛的行臺，這是一棟非常寬敞卻十分簡陋的房屋。晚飯雖然多為平常的食物，但是其中的「火鍋」讓伊東感到十分新奇有趣，也讓他想到了日本的「鍋物」。

今日水平ナル水車ヲ見ル素桟中ニ於テルモノト均シ只タ規模稍小ナリ、

図面断

火鍋（とりなべ）

物食

火坑

蓋

86

自新店駅至興亭駅（三月四日）

新店ヲ発シ西南ニ向テ進ム小丘起伏昨日ノ如シ、只タ南方ハ高山漸次ニ近ツキ来ル北方ハ山脈ハ漸次ニ遠カレリ、北山高サ目測三千尺南山高サ二千五百千尺三ニシテノ如シ途上ニ水田ヲ見、山丘シ少ノ樹木アリ、松及柏ニ類見ユ、村落ハ五里乃至十里ニ戸数々々有スコノ辺比較的ノ人口稠密ナル彼鞭テ前進セシム馬一名ヲ進ニ止リ後進セシム彼落シテ急ニ又後進スルヲ阻ム北流ス涼水井ニテ騎行シ知レベ、川ハ大小無数竹ヲ騎行首一名ヲ見ル（彼遊スコ辺リ地リニ落チ茶油ノ製スト言フ一ニ領ヲ起ユ、辰龍関トラフ野生ノ茶ヨリ茶油ヲ見ゆ官圧鋪ヨリ曲ニ西北ニ進ミテ茶店アリ、海抜凡二千尺ナルベキカ、最高峰二千五六百尺と見ゆ。

88　關於煙管（三月）

煙草於明朝萬歷年間經由菲律賓傳入中國。最初在南方沿海地區流行，後又傳入北方地區。據說對於寒疾有很好的療效，所以售價甚高。

○面白キ統計ノ二三

（一）支那人ノ袖ヲ擱メテ長シ之ヲ切リ縮メテ一枚ノ長サ一尺平方ノ布ヲ得ベシ支那人口ヲ四億ト假定シ一年五枚ノ衣ヲ要ストスレバ衣ノ数ハ二十億トナリ、コレヲ以ツテ得ルツヽノ布八幅一尺ニシテ長サ二十億尺即チ一万五千四百三十二里余ニシテ地球ヲ一周半スルノ長サトナルベシ。

（二）支那人ノ用ユル煙管ハ非常ニ長シ仮々四尺ニ達スヘシ支那人口四億ニ對シテコノ煙管ノ億本アルベシコノ長サ四億尺ニシテ地球ノ直径ニ均シキ長サトナル。

（三）支那人口四億トスレバ之ニ對シテ豚ノ数ハ二億アルベシ。

（甲）

（乙）

苦力ノ如キ下等人ノ用ユルモノ

（丙）

88

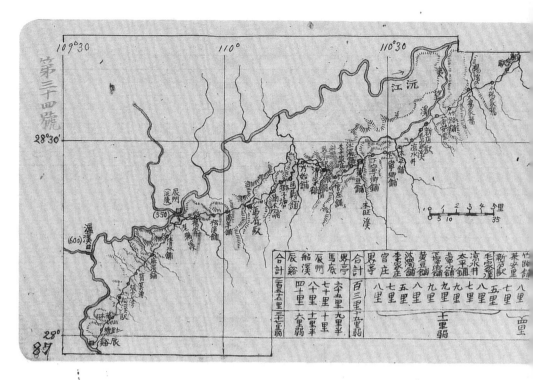

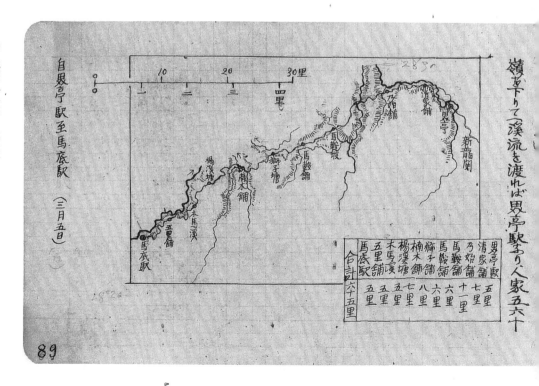

89

地圖（界亭―馬底）

373

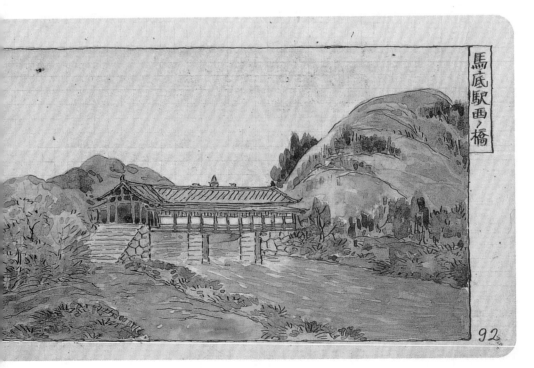

90　界亭（三月五日）

界亭的驛站有一位非常親切的老人家，熱情周到地接待了一行人。日記中記載，次日早晨，老人家為他們準備了早餐，還端出了自製的納豆，讓伊東欣喜若狂。

自界亭駅至馬ノ底駅（三月五日）

駅ヲ発渓ニ沿フテ進ム乃始舗ニ至リ丘ヲ越エ下レバ大溪アリ渓ヲ渡リテ又一大丘ヱ下レバ馬鞍舗ナリコレヨリ丘陵断續ス丁甚タ高カラス樹林マタ多シ

沼道ノ村落ハ大抵戸數多ク八十戸ニ満タズ只其南本舘ハ五十戸ニ餘リ盖シ村落ハ乃始舗ハ百戸ニ近シ馬底駅八百戸ニ餘レリ蓋駅ノ西十ノ漫流ノ一種ノ奇觀ナセル木橋ヲ架セリ

今日經過スル所ノ木流甚タ多ク或ハ北ニ南ニ或ハ東ニ西ニ縦横錯雜容易ニ其ノ歸スル所ヲ知ルベカラズ又槇ニ種ヲ伐採セルヲ見ル

今日ノ途中桃花ノ満開セルヲ見ル村ニテ見ルニ所ノ女子ノ足大ナリ恰モ満州婦人ノ如シ余ハ之ヲ以テ苗人種ノ風ヲ存スルモノトナス

自馬底駅至辰州府（沅陵縣）（三月六日）

駅ヲ出テ西行スル牛猿坪ヲ過クレハ青山坡アリ高艸甲地上三百餘尺コノ山ヨリ石炭石灰硫黄ヲ産ス山ハミナ石灰岩ヨリ成レリ

揚子井ヲ至ルマデ小丘黑數始ト平地十レ水流甚タ少ナキモ水田多シ樹木マタヨク茂レリ行板非常ニ活濯八ツ鞋ニテ草鞋ハ男子コリモ緻捷ナリ珠足ニテ並ゼズ香氣強シ山間ニ桃花多シ櫻ニ似タリ其樹ノ形モ我ガ櫻ニ似タリ楊水井ヨリ老鶯溪ニ沿フテ沅陵縣ニ入ル江ノ廣サ二ニ丁ヲ江ヲ渡リ南門ラシテ沅陵縣城ニ出ツ江ユレバ流江凡二百五十間

縣城ハ周圍七里戸數二三千間トラス人口萬二子伯ハアルベシ沿道ノ村落中楊水中ハ八戸五十餘リ其地ハ二十戸等リナリ

辰州古ハ辰砂ヲ出ス今ハ産セズ現今福木綿等ヲ出ス主要ノ物産トス

92　馬底　西橋（三月五日）

將橋設計成房屋的樣子是這個地方的特色。橋中間還有一排店鋪，如同市場一般，甚至有的橋屋建到了三層樓之高。

馬底駅西ノ橋

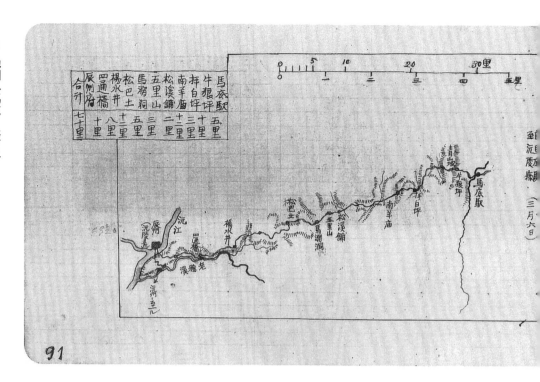

91 地圖（馬底—辰州）

	里
馬底驛	
牛狼坪	五里
拝白坪	三十里
南羊廟	二十里
松溪舖	三里
五里山	二里
馬窩洞	五里
松巴土	十二里
楊水井	八里
四通橋	十二里
辰州府	四里
合計	七十里

到沅陵縣。（三月六日）

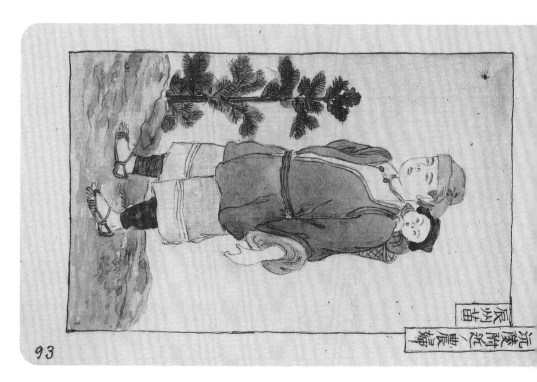

93 辰州府（1）辰州的苗族人（三月）

辰州府（沅陵縣所在地）接近湖北省的西境。此圖是附近苗族婦女的寫生，她將孩子裝入竹筐背在背上。

94　辰州府（2）龍興寺（1）（三月七日）

沅陵是辰州府的中心。辰州以產砂聞名，此地的砂也被稱為辰砂。城內建築中值得一看的有龍興寺和孔廟。

古ヘ辟州ニ屬ス、後慶々苗人ノ乱アリ伏波將軍馬援モ此ヲ征セシコトアリ。

（十七）辰州（沅陵縣）

○虎谿山龍興寺（唐ノ貞觀二年創立）

△二門（二天門）
(1)哼　合掌として指ヲ交屈セシ相
(2)哈　今掌セル相

△四天王殿
前
(1)琵琶
(2)傘及怪動　（磨利海）
(3)舍利塔
(4)蛇及珠

△中央ニ彌勒十レ
△彌勒殿
前に彌勒後ヲ韋駄天を置く。

△客堂
△齋堂（齋堂ナリ）
△大雄宝殿
五間四面重層、唐代ノ遺物ナルカ如シ
△旛壇樓
△弥陀樓
△觀音樓

後　① ③ ／ ② ④
前　② ① ／ ④ ③

96　辰州府（4）龍興寺（3）（三月七日）

離開武漢之後，很難得再見到特別古老的建築，所以伊東對寺內的大雄寶殿興趣濃厚。文中的「袖切り」，中文為「樺頭」，指的是虹樑的兩端斜著鑿細的部分⋯「繁梁」為誤記，應為「繫梁」。

△大雄寶殿内部
内外両陣繁梁ノ手法

虹梁ノ形、袖切ノ形非常ニヨシ
我国藤原時代ノモノ仮タリ
繁梁ノ形、尤モ見ルベシ。
外ノ方少シク下リテ水平
ヲナサズコ、虎ハ鎌倉
時代ノ形式ヲ備ヘタリ

七

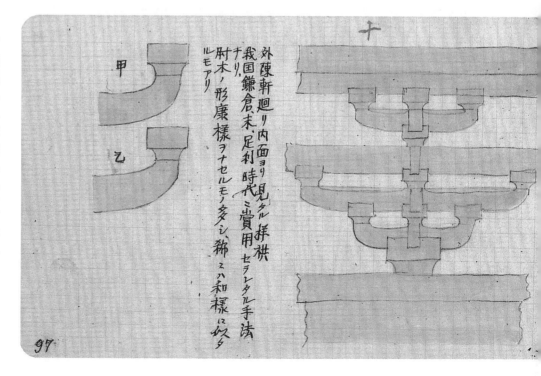

（大雄宝殿ノ…）

十八羅漢

（1）釈迦

（2）薬師

迦葉　文殊　観音　普賢　阿難　金剛　韋駄

（3）弥陀

（4）八臂観音

土壇ハ簡単ナル白土ノ壇ナリ甘堂座ハ

光背ハ舟形、仏像ハ唐ノモノニアラズ

95　辰州府（2）龍興寺（2）（三月七日）

龍興寺位於虎溪山，是一座年代久遠的古刹，其伽藍規模甚大。寺廟創建於唐貞觀二年（六二八），明清時進行過修補。龍興寺的大雄寶殿依然保留了宋代的樣式，實在是非常有趣。

十

甲

乙

外陳軒廻リ内面ヨリ見タル拝棋ナリ。我国鎌倉末、足利時代ニ賞用セラレタル手法ナリ、形康様ヲナセルモノ多シ、稀ニハ和様ニ似タルモアリ。肘木ノ形康様…

97　辰州府（5）龍興寺（4）（三月七日）

如今的龍興寺，除了大雄寶殿外，還留存有山門、天王殿、彌勒殿、觀音閣、檀閣、彌陀閣等建築。文中的「樣栱」為誤記，應為「斗栱」；「康樣」為誤記，應為「唐樣」，意為「中式」。

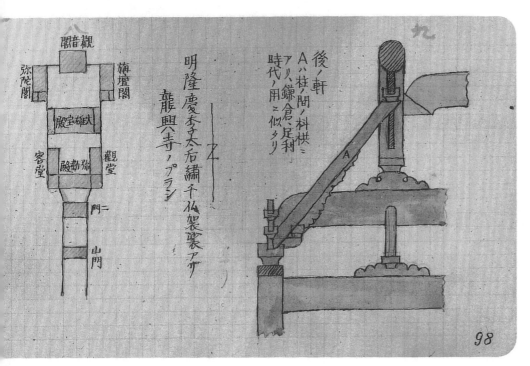

98　辰州府（6）龍興寺（5）（三月七日）

明隆慶年間是一五六七年至一五七三年，相當於日本的桃山時代。

100　辰州府（8）文廟（1）（三月七日）

這是湖南省規模最大的孔廟，建築巧妙地利用了土地的斜坡，工藝手法也是不拘一格。

99 辰州府（7）虎溪書院（三月七日）

虎溪書院中可以看到各種有趣的花紋。圖為其窗格和博風板的設計。

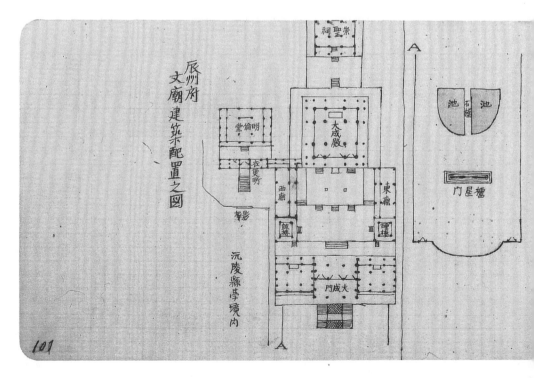

101 辰州府（9）文廟（2）（三月七日）

三月七日，伊東在辰州市內參觀。日記中記載道：「隨行的差人、士兵、嚮導以及圍觀者有數十人之多，其誇張程度讓人瞠目結舌。」

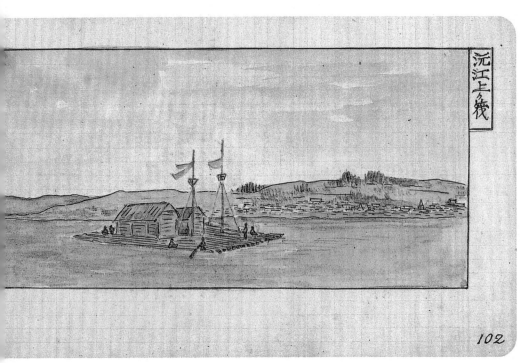

102 沅江上的竹筏（三月）

竹筏用竹子或者木材製成，長約七、八間，寬約四、五間，上面還建有小屋，可供一家人的生活起居以及在江上營生。官家的竹筏非常氣派華麗，上面甚至立有旗桿，桿頂旗幟飄揚。

沅江上筏

102

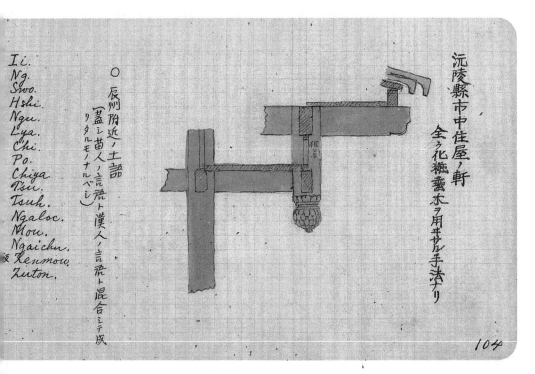

104 辰州府（10）（三月七日）

沅陵縣市中住屋ノ軒全ク花瓣蕈木ヲ用ヰサル手法アリ

○ 辰州附近ノ土語
（蓋シ苗人ノ言語ト漢人ノ言語ト混合シテ成リタルモノナルベシ）

I.i.
Ng.
Swo.
Hshi.
Ngu.
Lya.
Chi.
Po.
Chiya.
Pin.
Tsuh.
Ngaloc.
Mou.
Ngaichu.
Kenmow.
Zuton.

104

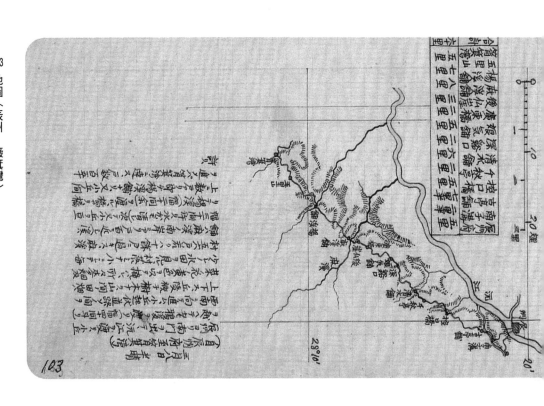

103 地圖（辰州—簸箕灣）

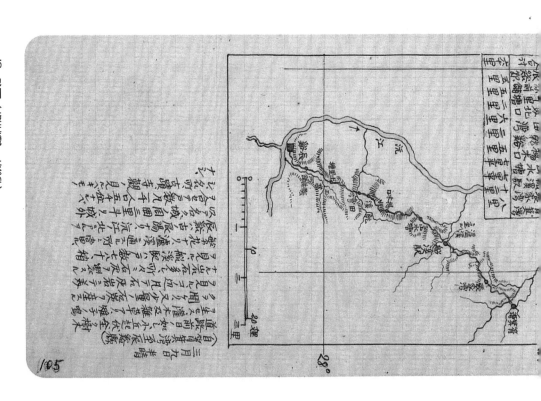

105 地圖（簸箕灣—辰溪）

辰溪歷史悠久，最早可以追溯到漢代。西漢時曾在此設辰陽縣，隋代改為辰溪縣。

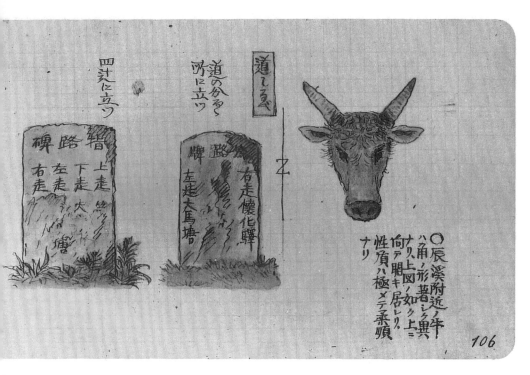

106

（下接圖112）

106　辰溪（1）（三月九日）

圖左中的路碑用「上下左右」來表示方向，甚是有趣。「上走」意為由此往前，「下走」則表示返回的方向。

108

108　家畜與喜鵲（三月）

此處丘陵起伏，隨處可見水牛、豬等家畜。喜鵲或停在牛背上，在牛毛中尋找食物，或在食槽中啄食。

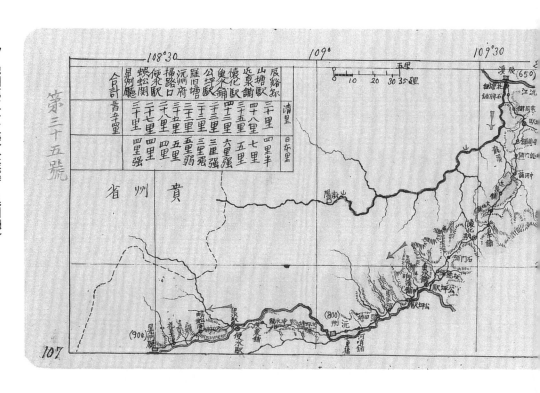

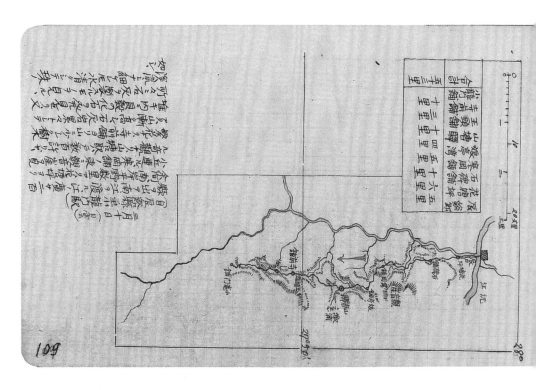

110 地圖（小龍門舖—懷化驛）（三月十一日）

合計	懷化驛	楊家舖	白牛舖	大山舖	鐵字舖巴	我字舖	近泉舖	柳江口	中河舖	頭子口	龍門舖
二三里	卒	五里	五里	大山	七里	三里	八里	七里	五里	五里	八里

三月十一日（曇）
（自小龍門舖至懷化驛）

小龍門ヲ出テ南行ス、丘陵起伏、大山塊ヨリ南行ス、大山塊、一帶ニ列シ高山脈ヲ見ル、距離二十靖里ニ、一泊シ、西切ルヲ、懷化驛ニ泊シ切切ニ、一懷化驛ニ見ユ、今苗屬ニ、キ辺、懷安縣仁キ子アリ、今苗屬三、懷來、懷安縣ヲ見ルモ、市ハ偶然ニ

27°40′

0　　　10　　　20里
　　　　　　　　　　三里

110

112 辰溪（2）（三月九日）（上承圖106）

從湖南到貴州南部一帶如今是中國著名的少數民族聚集區之一。

（一）苗族〇
（二）猓々
（三）猛子

城ノ東西一里余南北約一里、周圍三里、戸数凡二千、人口凡六千、建築ニ見ルベキモノナシ

辰溪縣
（十六）

〇韃麦の戀けつ声
よく分らざれど一種の面白味あり、尻尾
をどの例をとす、音圖を七より二二綴
りて発音す、さしを連続し、音圖を
てアーとなふ、勿論前後半けて合ふる唱

ラユゲサ、　　　　ツェッワー、
プンダア、　　　　ユシワ、　
ロコ・ア、　　　　プハウピンサ、
パイダイア、　　　ヤブソソマ、
チェーロンサ、　　サゴドサ、
ラト、ナキ、　　　ヤキ、ホサ、

ヤヤングマ、
シラガンサ、
プハウピンサ、
タサホサ、
ジェッ、

112

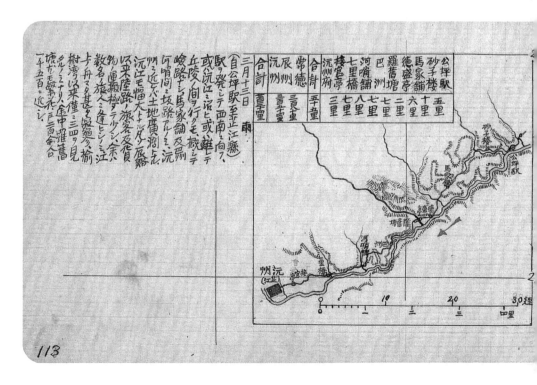

385

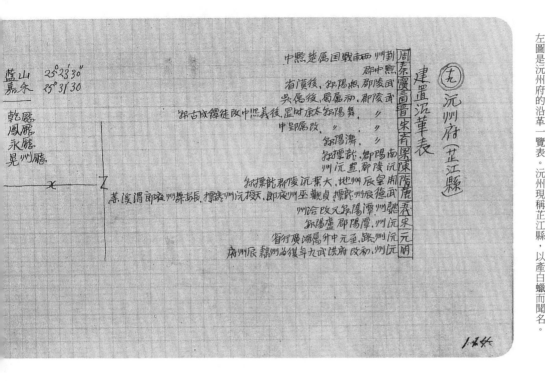

114　沅州府（1）建置沿革表

左圖是沅州府的沿革一覽表。沅州現稱芷江縣，以產白蠟而聞名。

116　沅州府（2）（三月十三日）

從辰溪縣去往沅州的途中，旅客和貨運都非常罕見。伊東在路上走了四日，所遇到的旅客不過數人，這應該是沅江地區交通主要以船運為主的原因。

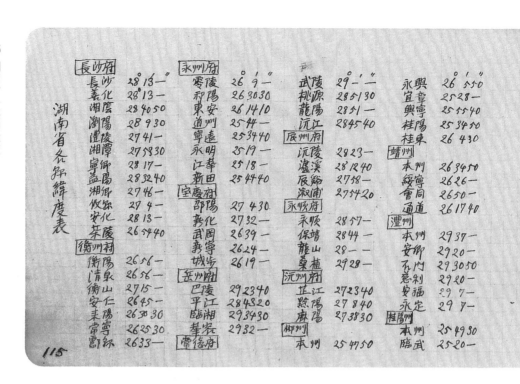

115

115 湖南省各縣的緯度

湖南省位於長江中游，洞庭湖以西。在第四卷紀行中，伊東則是以湖南西部為中心進行調查活動的，這裡也是少數民族聚集的地區。

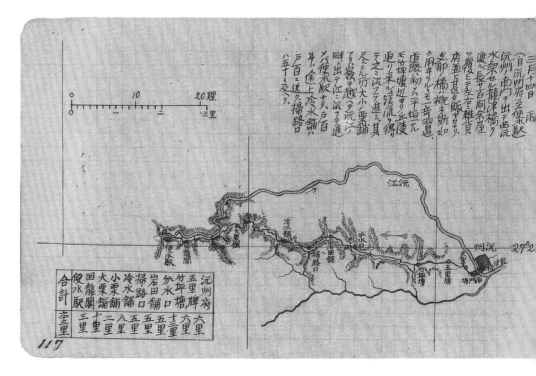

117

117 地圖（沅州府—便水驛）（三月十四日）

這一日的日記中記載了關於屋蓋橋的描述。所謂屋蓋橋，指上面建有屋頂的橋樑，如今在此地還可以看到很多這樣的建築（參見圖92）。

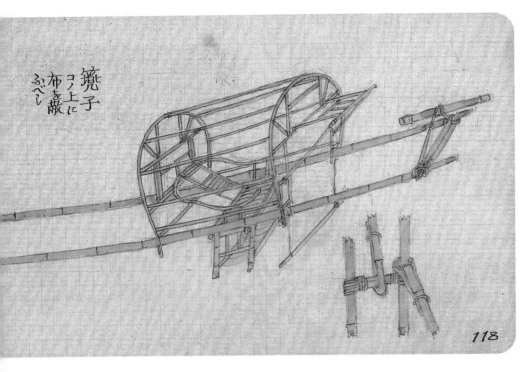

118　篼子圖（1）（三月十四日）

伊東從沅州出發時所乘的轎子稱為「篼子」。所謂「篼子」，如圖所示，是將竹椅安裝在兩根長竹竿上而製成的轎子。

篼子
コノ上に
布を敷
ふべし

118

120　地圖（便水—晃州廳）

三月十五日（晴）
自便水駅至晃州廳
便水ヲ發シ江ヲ北ニ渡ル、
西ニ折テ又一大溪ヲ得、
橋ヲ南ニ渡シテ中
失、樓ヲ面許屋ヲ敝シ中
テ西進ミ、溪尽キテ天
嶺ニ達ス即チ蜈蚣關
ナリ海拔約二千百尺ノ
水面千百余尺關ヲ下リ
江ニ出テ江ニ沿テ西進
ス、江ノ幅六千間乃至百間
余、大橋溪ニノ石橋
アリ上三層目樓ヲ建ス
極メテ壯觀ナリ、晃州
廳ハ戸五百余人口千
閭ニ敝寞タル地ナリ、途
波洲塘花草溪ノ名戸
五十以上アリ、
連上船二三ヵ見ル又轎
申子旅行スルモノ二徒步
ミテ旅行スルモノ三四逢
フ。

120

合計	晃州廳	大橋溪	新村塘	花草溪	波洲塘	蜈蚣關	對火坪	清浪坪	便水駅
五七里	五里	六里	六里	八里	七里	十里	五里		

27°20′

晃州廳　大橋溪　新村塘　花草溪　波洲塘　蜈蚣關　對火坪　清浪坪　便水駅

0　10　20　30里
一　二　三　四

120

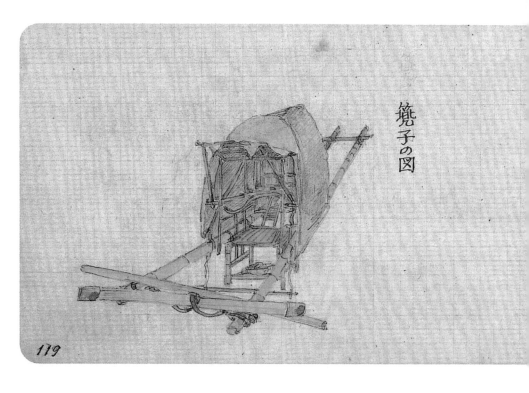

119 笸子圖（2）（三月十四日）

笸子的座席上設有竹架再蓋以寬布。抬轎的轎夫分為前面兩人和後面一人。（參見第三卷圖40、圖142，第五卷圖15）。

121 晃州廳（三月十五日）

日記中記載，晃州的衙門似乎曾經非常氣派，現如今破敗荒廢，而此處的知州卻身著盛裝。這種強烈的對比也是非常有趣，就好像親身體驗了小說中毀壞的宮殿廢墟中突然出現了一位絕色美人的橋段。

省　州　貴

湖
南
省

122　地圖（晃州廳—玉屏）

這片地區如今是新晃侗族自治縣，晃州廳位於其中心地區。

晃州廳	七里
㵲江溪	七里
獨岩塘	五里
大魚塘	十里
黃豆對	四里
鮎魚塘	六里
南單塘	八里
黃保塘	五里
掛榜坳	
玉屏縣	
合計六十里	

122

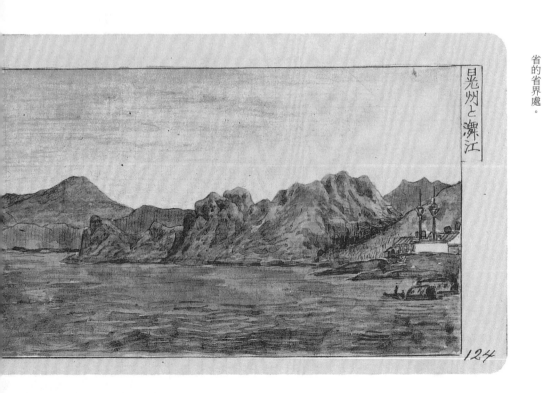

晃州と㵲江

124

124　晃州廳和㵲江（三月十六日）

日記中記載，一行人從晃州出發，渡過㵲江在位於右岸的大魚塘村，稍作休整，被聞訊而來的村民圍住轎子，引起騷亂，其中有人罵「東洋鬼」。湖南一向人才輩出，人很有氣節。大魚塘村位於湖南省和貴州省的省界處。

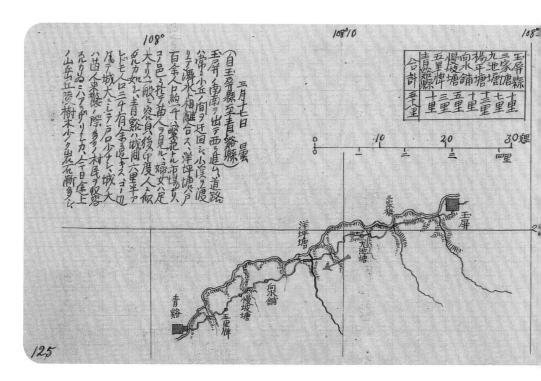

123 地圖第三十六號（晃州廳—黃平州）

傳說侗族人善於培種糯米和茶，以及栽植杉樹。此處雨水較多，所以橋都蓋以瓦製的屋頂，如今稱作「風雨橋」。

第三十六號

	里
晃州廳	三十里
大臭塘	四十里
玉屏縣	三十里
洋坪塘	二十里
鎮遠縣	三十里
施秉縣	二十里
劉家在	三十里
蕪萍湯	三十里
益東縣	三十里
黃平州	三十里
合計	三百五十里弱

湖南

125 地圖（玉屏—青溪）

文中的「南南ヲ出テ」為誤記，應為「南關ヲ出テ」，意為「從南關而出」。

	里
玉屏縣	
三家橋	七里
九池塘	十里
楊水舖	五里
向水坡	十三里
慢坡塘	五里
青溪縣	十三里
合計	五十里

126　青溪縣城　（三月十八日）

青溪縣城方圓約六里半，人口三千有餘。縣城四周被高大的城牆包圍，足夠容納三萬人以上。

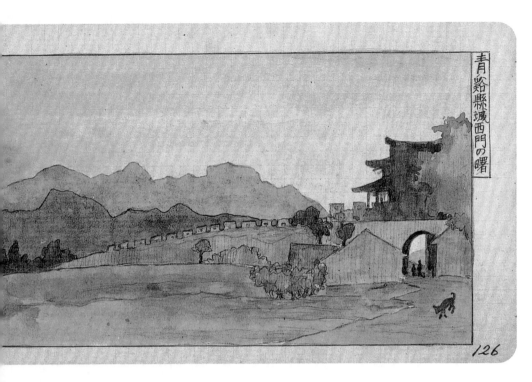

128　鎮遠府（1）（三月十六日—十八日）

此圖是在某處懸魚的寫生，但是具體地點已不可知曉。

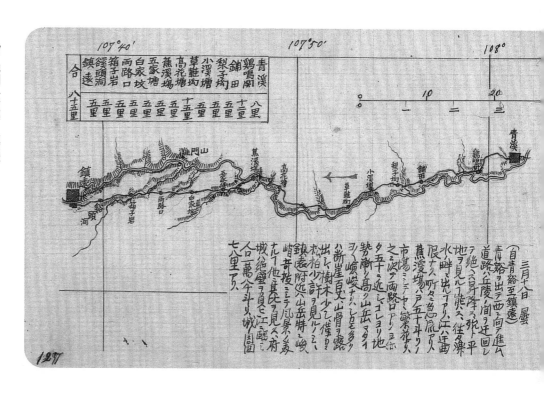

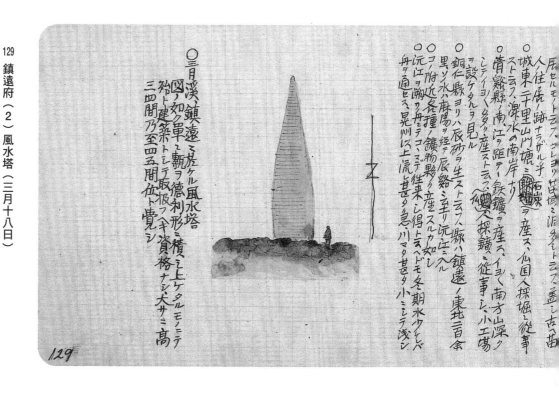

129 鎮遠府（2）風水塔（三月十八日）

在鎮遠停留時，一位在礦上工作的法國人來拜訪伊東，強烈推薦他訪問山門塘，盛情難卻，伊東與之同行。沿江而下，周遭美景一覽無遺，上岸之後，法國人在家中招待了伊東。這位法國人非常富裕，但他所在的礦上所產的石炭在質量和產量上都比較一般。文中的「三月溪」為誤記，應為「青溪」。

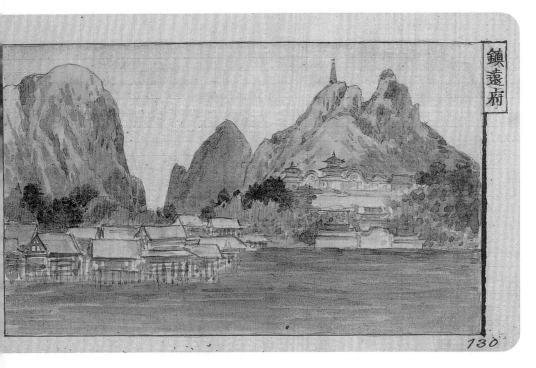

鎮遠府

130

130 鎮遠府（3）風景（三月十八日）

鎮遠府位於沅江北岸。眼前江水橫陳，民居成群，稍遠處綠樹成林，中間矗立著一幢朱紅牆壁的殿宇。殿宇之後有一座怪石林立的山峰，山頂上建有貴州獨有的德利式風水塔。伊東評價道，此番景象天下無雙，儼然是一幅絕妙的山水畫。

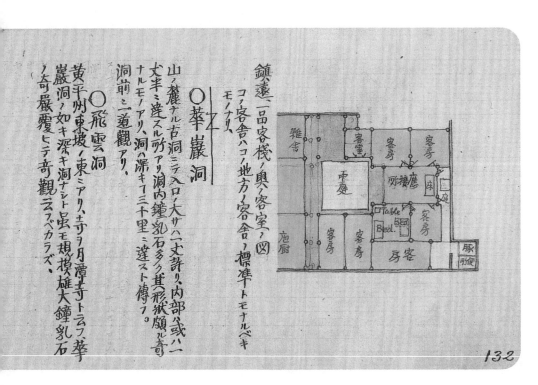

132

鎮遠、一品客棧ノ奥ハ客室ノ図
コノ客舎ハコノ地方ノ客舎ノ標準トモナルベキモノナリ、

○華嚴洞
山ノ麓ニアル古洞ニテ入口ノ大サハ一丈許リ、内部ハ或ハ一丈半ニ達スル所アリ洞内鍾乳石多ク其形状頗ル奇ナルモノアリ、洞ノ深キ十三十里ニ達スト得タリ。
洞前ニ一道觀アリ、

○飛雲洞
黄平州東坡ノ東ミアリ、土地ヲ月潭寺トラフ、華嚴洞ノ如キ深キ洞ナシ雖モ規ヲ摸ス雄大ナル大鐘乳石ノ大可嚴覆ヒテ奇觀ヲスベカラズ、

132 鎮遠府（4）（三月十八日）

從鎮遠往西，沿著丘陵之間的溪流前行，周邊的石灰岩山丘呈現出各種讓人驚心動魄的奇形怪狀。在此間行走的眾人不由得大呼快哉。路邊有一處稱為「華嚴洞」的扁圓形大洞窟。

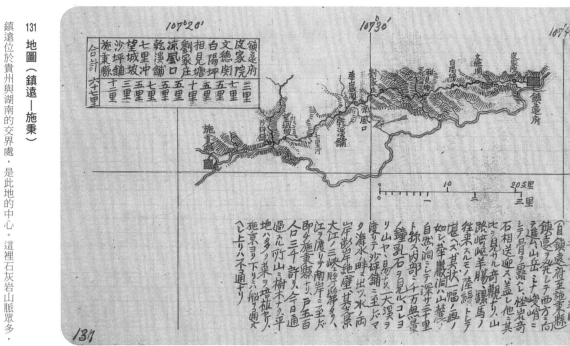

131 地圖（鎮遠—施秉）

鎮遠位於貴州與湖南的交界處，是此地的中心。這裡石灰岩山脈眾多，所以也是以鐘乳洞而聞名的風景勝地。

133 鎮遠府（5）華嚴洞（三月二十日）

根據日記記載，在無數的鐘乳石中，伊東注意到其中有一塊造型酷似花蕾，於是喚來道士，給了他一兩銀子，將這塊奇石取了下來，並雇人運往貴陽府，之後再經由重慶送往日本。

395

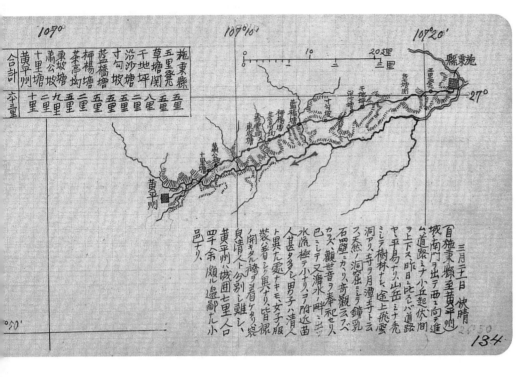

107° 107°10' 107°20'

27°

縣秉施

黃平州

26°50'

50'

施東縣	五里發 草地坪	千地閣	沿沙塘	寸勾坡塘	柳楊塘	葭蓬橋塘	茶高坳	東坡塘	蕭公坡	十里塘	黃平州	合計
五里	六里	五里	五里	二里	五里	五里	二里	五里	九里	二里	十里	卒　里

三月廿日　快晴
自施秉縣至黃平州
城南門ヲ出テ西ニ向ヒ進
ム道路ニ小丘起伏ノ間
ヲ上下ス昨日ニ比シバ道路
ヤ平易ナリ、山岳ニ十米
ミシテ樹林ナレ、途上飛雲
洞アリ、寺ヲ月潭寺ト云
フ天然ノ洞窟ニシテ鐘乳
石四壁ニカゝリ奇觀スベ
カラズ、觀世音ヲ奉祀セリ
巴ミシテ又灘水ノ畔ニ岩
水流極テ小ナリ、コノ附近苗
人甚タ多ク男子ハ清人
ト異ナル處ナキモ、女子ハ服
裝著シク異ナリ、皆裸
足裸シテ今別レ離レシ
貝清人ト今別レ離レシ
黃平州ハ、城圍七里ニシテ
罕余烟ル邊鄙ナル小
邑ナリ、

134

136　飛雲洞（1）（三月二十一日）（下接圖138）

出施秉縣不遠，路邊有一處名為飛雲洞的洞窟。洞內建有一座佛寺，名為月潭寺。寺廟頂上蓋著一塊鐘乳石巨岩，如融化的砂糖從岩石上垂下，仿佛將要流淌到地上，實在是一處絕妙的景觀。

飛雲洞

海上飛來

136

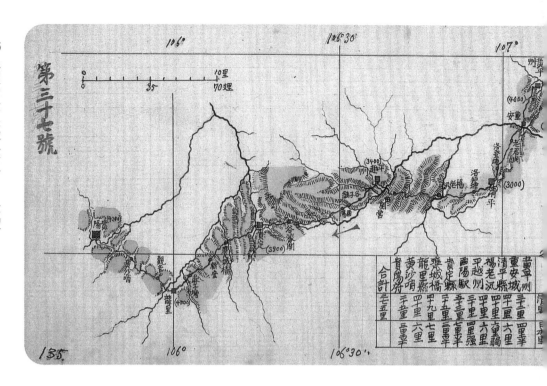

第三十七號

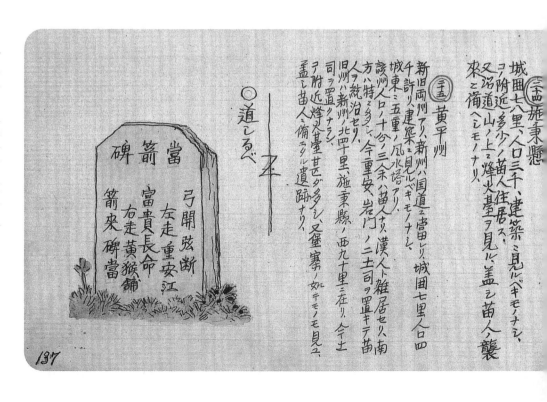

當
箭
碑

弓開弦斷
左走重安江
富貴長命
右走黃猴舖
箭來碑當

○道しるべ

（三四）施東縣

城圍六里、人口三千、建築ミ見ルベキモノナシ、コノ附近ニ多少ノ苗人住居ス。又沼道ハ山ノ上ニ烽火臺ヲ見ル、蓋シ苗人襲來ニ備ヘシモノナリ。

（三五）黃平州

新旧両州アリ、新州ハ国道ニ當ヨリ、城圍七里人口四千許リ建築ニ見ルベキモノナシ、城東ニ五重ノ風水塔アリ。該州人口ノ十分ノ三余ハ苗人ナシ、漢人ハ雑居セリ、南方ハ特ニ多ク、今重安、岩門ノ二土司ヲ置キテ苗人ヲ統治セリ。旧州ハ新州ノ北四十里、施東縣ノ西九十里三在リ、合キ土司ヲ置クナラシ、コノ附近ニ烽火臺甚ダ多シ、又堡寨ノ如キモノモ見ユ。孟シ苗人ニ備ヘタル遺跡ナリ。

耳飾

攝苗族人女子

138

138　飛雲洞（2）月潭寺的苗族女子（三月二十一日）（上承圖136）

伊東遊覽完飛雲洞月潭寺，在附近一間房屋前見到了三四名苗族女子，感到十分新奇，於是給她們拍照並畫了素描。

山鞍馬

黃平州城南

140

140　馬鞍山（三月二十二日）

一出黃平州，眼前是一處巨大的山崖，往東延展的山脈是馬鞍山。山脈中高達八千餘尺的大山層巒疊嶂，這是伊東離開峨眉山之後再一次見到如此壯觀的景象。

139　地圖（黃平州—清平）

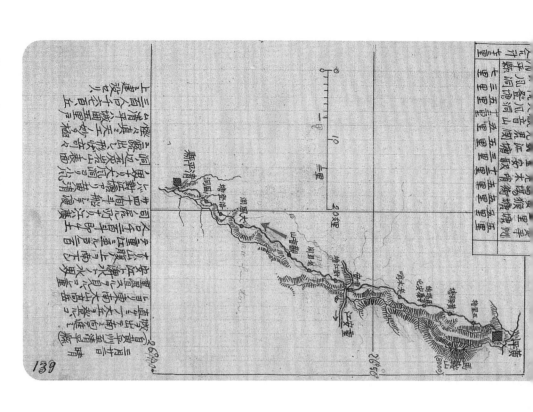

139

141　清平（三月二十二日）

日記中記載，伊東在黃平州遇到了蠻橫無禮的知州，甚是氣惱。清平的知縣不在府中，其弟和兒子代為接待。伊東受到了他們熱情周到的招待，還品嘗到了魚翅，咂嘴舔唇，讚不絕口。

141

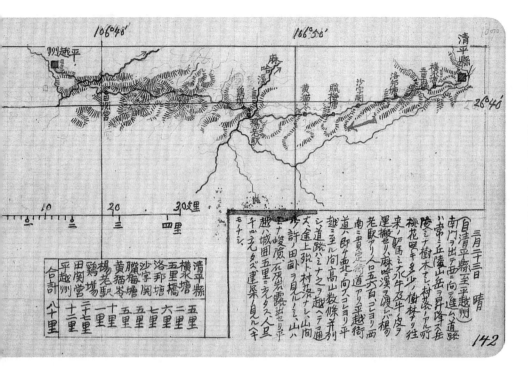

142　地圖（清平—平越州）

清平縣位於如今凱里市的城山。一九一四年改名爐山縣，一九五八年又改為凱里縣，一九八三年撤縣立市。如今此處位於貴州省黔東南苗族侗族自治州的西部，居住有漢、苗以及侗等民族。

清平縣	
横永塘	五里
鷄場	二里
楊老	一里
黄猫苓	七里
洛邦關	六里
臘梅塘	五里
沙字塘	五里
田関營	十里
平越州	三十七里
合計	八十里

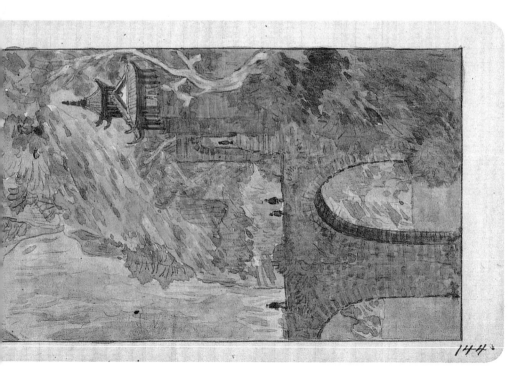

144　楊老／平越州　山中廟宇（三月二十三日）

斷崖之下有一條小溪靜靜流淌。日記中記載道：「兩岸峭壁如刀削斧劈一般，山腰有一處廟宇，廟前建有一座高約十丈的石橋。碧水、桃花、綠樹相映成趣，此等美景真是無法用語言描述。」

143 田關營（三月二十三日）

從楊老驛往西南方向是通往貴定的道路，而往西北則可到達平越。這裡既有迂繞的大路，也有小徑。從田關營出發，行得十二里，即可抵達平越州。

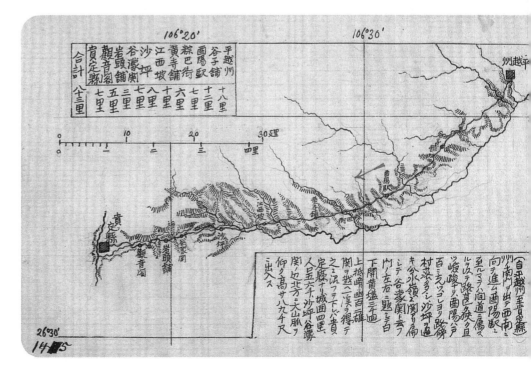

145 地圖（平越州—貴定）（三月二十四日）

平越如今稱福泉，位於貴州省黔東南部布依族苗族自治州的北部。這裡居住有漢、苗以及布依等民族。

146
平越州／貴定　谷子鋪的兒童（三月二十四日）

從平越州去往貴定縣的途中日落西山，於是眾人點燃松明繼續前行。松明是用茅草製成的直徑三寸、長約二間的束捆。這附近的山中樹木很少，遍地都是茅草，就連房屋也都是用茅草製成的。

谷子鋪の童子

146

（二十七）平越州

直隸州ニシテ甕気安、饒慶、湄潭ノ三縣ヲ管轄ス、土司一ヶ所
苗人八十中ノ一乃至二アリトス
州城ハ周圍四里許リ戸三百 弱人口二千ニ充タス
建築ニ見ルベキモノナレ

（二十八）貴定縣

城圍四里余、戸二千、人口五六千、苗又八十ノ七ミ居ルト云フ
物産八阿片、煙草、藍、木綿、雜穀、
土司八四ヶ所ニ在リト云フ

148
龍里／貴陽府（1）（三月二十五日）

伊東一行在黃沙哨休憩時，突然有兩人騎馬而來，居然是兩名日本人。他們都來自貴陽府（貴筑縣）武備學堂，特地前來迎接。到達龍洞鋪時，金子中尉和其他兩名日本人也出來迎接。到達貴陽城外時，高山少佐則親自出城迎接，一行人喜出望外，攜手前往學堂。

148

（二十九）龍里縣

城圍三里余、人戸六百誅、人口四千
苗人ノ数十分ノ四ヲ占ム
土司四ヶ所ニ在リ
コノ附近ノ民家ニ石灰石板ヲ以テ屋ヲ葺キケルモノ多シ
コノ石原キ十三分ノ二乃至五分ノ薄板ニシテ適宜ニ厚
サ寸乃至二寸位ニ剥グラヲ得ベシ、大サ一尺乃至四尺ニ達
スルモノヲ得ベシ
コノ石材ハ出産所ハ薤里以西ミタクシ、満山ミナコノ岩
ノ層ニシテ厚サ二三分及ヒ位ノ厚サミ剥グベキモノアリ、
マタコノ石ヲ適宜富ナ失サリ厚サミ造リ、瓶ニ代用
シテ家屋ノ外壁トシ或ハ直角形ニ裁リテ敷石トモ
ナルルモアリ

（三十）貴陽府（貴筑縣）

城圍九里人口凡十萬ト称ス、城ハ四圍ニ平地アリ、コ
ノ平地八東西凡十里、南北凡八里位ナルベシ、往古
湖底ナリシニヤアラン、土地八豐饒ナリ、
苗人八十中ノ二三位アリトス

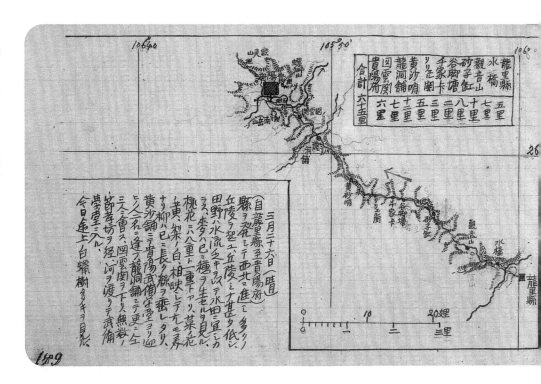

147 地圖（貴定─龍里）

二十四日的日記記載了伊東傍晚時分遭遇的一場雷陣雨：「行至麻子塘邊時滿天怪雲密布，悶熱難耐。突然天空一道霹靂劃破蒼穹，隨即伴隨著電閃雷鳴，豆大的雨滴傾盆而下……」

149 地圖（龍里─貴陽府）

龍里縣，元代時稱為龍里州，清代改為龍里縣。如今此處通有黔桂鐵路。白蠟樹是一種木犀科落葉喬木，樹上可以採集到白蠟。

両廣會館
別ニ見ルベキモノナシ

○忠烈宮
門ノ袖ノ礎ハ全ク印度的的裝飾手法ナリ
破風ノ未尻

コノ形古代ヨリ貴用ニ來レルカ、
法隆寺堂ノ画ノ中ニモ見ヘタリ、

150

150 **貴陽府（2）（三月二十七日）**

忠烈宮使用了各種有趣的建築手法，是貴陽城內最值得一看的建築。如圖151所示的欄杆的風格、鴟吻突飛躍起的設計、屋簷下樑托的奇特造型等。伊東評價（這些設計）在別處從未見過。

152 **貴陽府（4）高山少佐和小劉（三月二十八日）**

高山先生是武備學堂的總教習高山公通少佐。小劉應該是一名僕從，但是在當天的日記中並沒有紀錄。

151

貴陽府（3）（三月二十七日）

貴陽的武備學堂是日本人擔任教官的警察學校。伊東聽說鳥居龍藏前一年也曾在此借宿了十天。

○軒ノ手法

○正吻

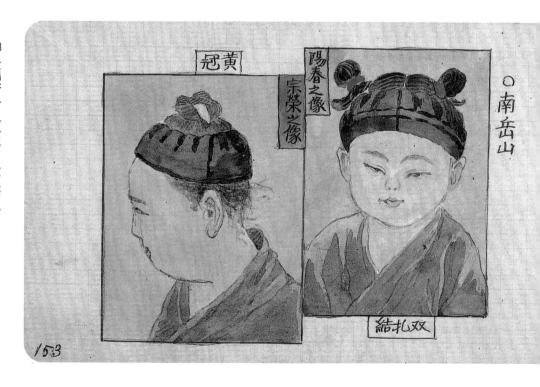

153

貴陽府（5）（三月二十七日）

這天由高山先生擔任嚮導，帶伊東一行人游覽了南岳山。這是一處郊外的小山丘，眾人在此暢快遊玩，樂不思蜀。山頂上有一處道觀，與高山先生熟識的道士熱情地招待了眾人。此圖應該為當時伊東為見習道士所作的素描。

黃冠

陽春之像

宗榮少像

○南岳山

結扎双

154 貴陽府（6）（三月三十一日）

貴陽府中仍然保留了自古流傳至今的建築裝飾花紋。圖中記錄了其中的四種樣例。這是將木頭或者紙張切成各種形狀然後再重新組合而成的圖案。伊東在當地的清真寺中見到這種花紋，也就是所謂阿拉伯式花紋。

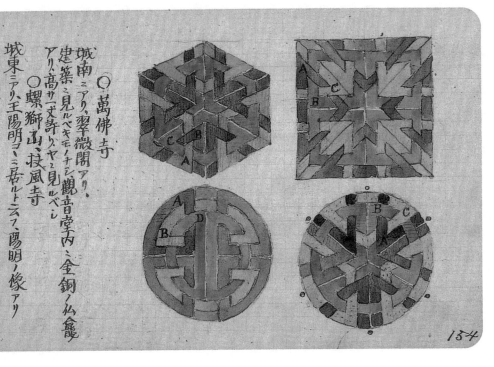

154

○萬佛寺

城南ニアリ、翠微閣アリ、建築ニ見ルベキモノナシ。觀音堂內ニ金銅ノ仏龕アリ、高サ一丈許リ。ヤヽ見ルベシ

○螺獅山、接風寺

城東ニアリ、王陽明ヲ三岳ルトニス。陽明ノ像アリ

△大雄寶殿前石欄

156 貴陽府（8）（三月二十七日）

城外有一座著名的黔陽山。山上的寺廟規模宏大，建築優美，綠樹成蔭，更是添加了幾分逸趣。黔陽山的「黔」字是貴州的古稱，直到今天仍作為貴州省的簡稱在使用。

○黔陽山

△大雄寶殿、釋迦ノ卯相

盖シ下品ノ阿彌陀ナリ

156

右ハ全ケ印度式ナルコヲ見ルベシ

貴陽附近ニ慣用セラルヽ石欄ノ種類

a　b

155

155 **貴陽府（7）（三月三十一日）**

螺螄山扶風寺是一座位於省城東部的名剎。相傳明代大儒王陽明被貶至貴州龍場縣時曾來此遊歷，所以寺中供奉著王陽明像。大雄寶殿前的石欄還保留著印度的樣式，實在是彌足珍貴。

157 **貴陽府（9）（三月三十一日）**

圖為黔陽山上的銅鐘。鐘的底部並沒有切割成八角形，這種設計與日本相同，但在中國比較少見。伊東評價道，中國西南部的工藝居然與日本如此類似，實在是有趣。

157

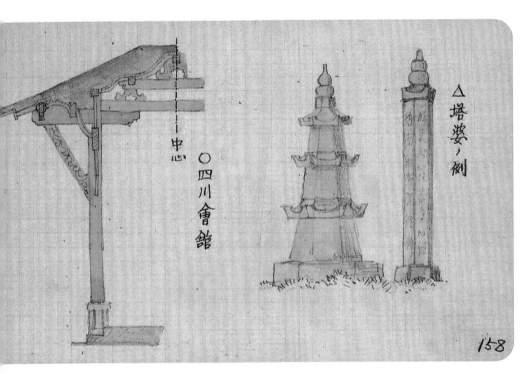

△塔婆ノ側

○四川會館

中心

158 貴陽府（10）（三月三十一日）

貴州府中有兩廣會館和四川會館。四川會館十分富麗堂皇，內有如圖所示的一種造型奇巧的建築。據伊東考察，中國各地的四川會館都非常氣派，這是因為四川富人較多，分布於其他各省的人也相對較多。

158

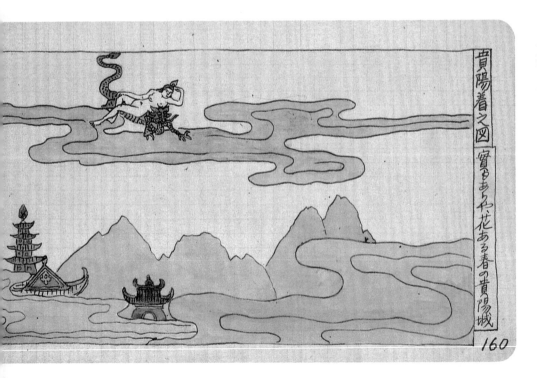

貴陽着之図　實あらわ花ある春の貴陽城

160 貴陽抵達圖

抵達貴陽之時，正值春暖花開的季節。這裡的緯度雖然屬於亞熱帶濕潤地區，但是因海拔高度超過了一千公尺，所以正是百花爭豔之時。

160

408

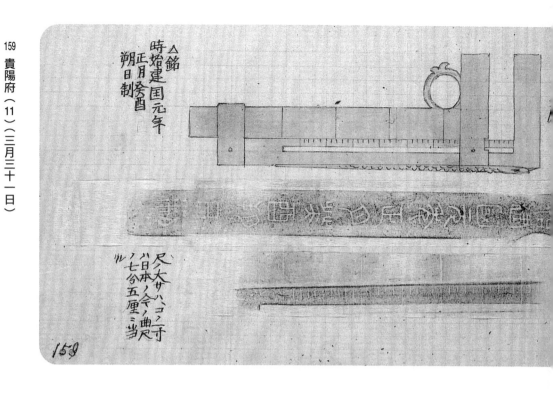

159

貴陽府（11）（三月三十一日）

三月十日、三十一日，伊東拜訪了數位藝術收藏家，欣賞了他們的各種藏品。其中有北宋徽宗的白鷹、董其昌的書法等。文中的建國元年即西元三三八年，但此年並非癸酉年，而是戊戌年。若為癸酉年，則應是四三三、三七三或三一三年其中之一。

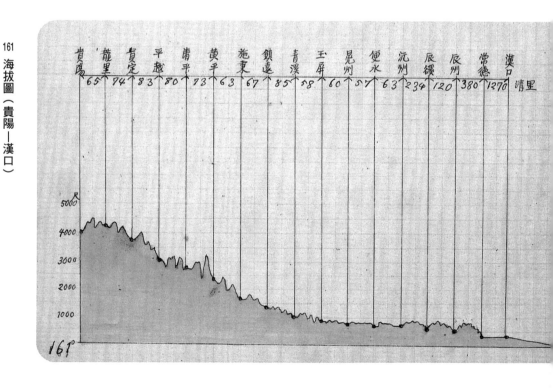

161

海拔圖（貴陽─漢口）

二月十日從漢口出發，五十天後抵達貴陽，相當於攀登了四千公尺的高度。

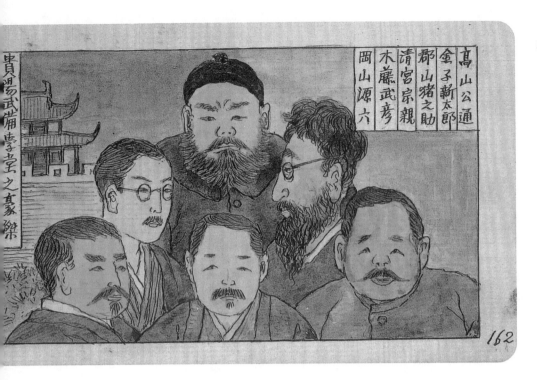

162 **貴陽府（12）武備學堂的人們（三月二十七日）**

武備學堂位於省城的南郊，一共有高山少佐等六名日本教官。伊東在此停留的一週中，得到了他們的熱情協助，使得各項調研活動能夠順利完成。

163 貴陽府（13）筆談

此圖是與貴陽城中名士會面筆談紀錄。當時日本已經振興了工業，實現了近代化，他們向伊東這位日本博士請教了中國應該從何處著手現代化改革的問題。

古人云束百工灼財用豆

剥下敝國之貧由扵工藝之末

振西欷工藝之振興應從

何審下手請　先生爲我

詳言之

第四冊　終

行程略圖

第五卷

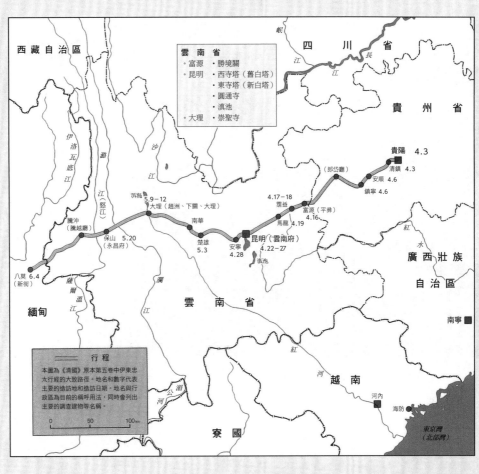

西藏自治區

四川省

貴州省

雲南省
。富源　・勝境關
。昆明　・西寺塔（舊白塔）
　　　　・東寺塔（新白塔）
　　　　・圓通寺
　　　　・滇池
。大理　・崇聖寺

貴陽 4.3
清鎮 4.3
安順 4.6
鎮寧 4.6
（郎岱廳）
霑益 4.17—18
富源（平彝）4.16
馬龍 4.19
昆明（雲南府）4.22—27
安寧 4.28
滇池
洱海
大理（趙洲、下關、大理）5.9—12
南華
楚雄 5.3
保山（永昌府）5.20
騰衝（騰越廳）
八莫 6.4（新街）
緬甸

廣西壯族自治區

南寧

河內
海防
東京灣（北部灣）

越南

寮國

雲南省

伊洛瓦底江　怒江　瀾滄江　金沙江

—— 行程
本圖為《清國》原本第五卷中伊東忠太行經的大致路徑。地名和數字代表主要的造訪地和造訪日期。地名與行政區以目前的稱呼用法，同時會列出主要的調查建物等名稱。
0　50　100 km

伊東接著從貴州出發，經雲南前往緬甸的新街。從貴州到雲南走的是山路。雲南府為今日的昆明市，位處中國南邊的高原，一年四季氣候溫暖，因此又被稱作「春城」。從雲南前往大理為平緩的高原路程。

伊東於四月三日離開貴州，一路上海拔高度緩緩下降，最後於四月二十二日抵達雲南府，與四月半年前所走的路線幾乎相同。伊東的日記裡更提到，所經之處幾乎都能聽聞鳥居龍藏的事蹟。貴州省幾乎都是少數民族居住區，能調查探訪的建築物相對較少。不過，繪圖本中偶爾會出現奇特的石灰岩山岳風景。

雲南府物產豐饒，明末清初曾是叛臣吳三桂的據點。可能也是基於此原因，與貴州等其他地區相比，雲南府算是比較「中國化」（漢化）的城市。列強勢力在此地相當活躍，伊東的日記中也提到認識了法國、英國等其他外國人。

伊東接著又從雲南府往西行，前往大理石名稱由來的大理，大約耗時兩週抵達大理。

大理的佛寺和塔的造型充滿濃濃的南方元素。

前往緬甸的途中，伊東遇到了擺族，也就是今日的傣族，得以近距離地觀察並記錄下這些少數民族的生活方式與風俗。伊東還在露天溫泉端倪當地婦人的裹小腳風俗，好奇心非常旺盛，並以彩繪記錄下當地少數民族的服飾、祭祀風俗與墳墓樣式，對於尚無彩色照片的時代而言，這些資料能夠原汁原味呈現出當時所見，實為珍貴。

伊東於六月四日抵達新街。自一九〇二年三月二十九日從東京新橋出發以來，已經過了一年兩個多月的時間。

413

1　地圖第三十八號（貴陽府—郎岱廳）

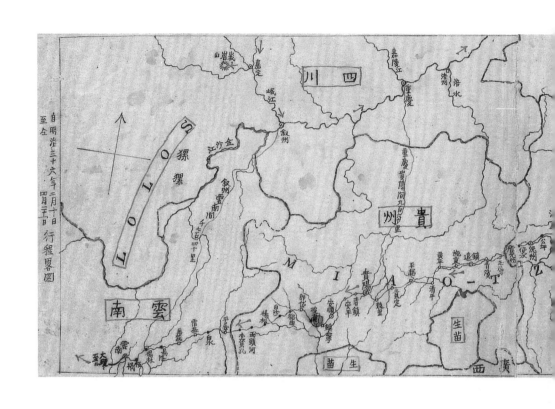

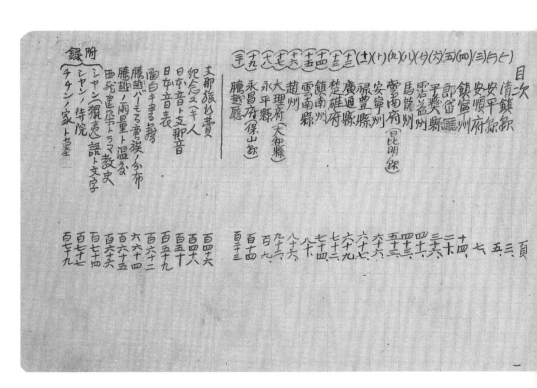

原書第五卷目錄

本書中未收錄目錄中可見的「支那旅行費」至「西藏建築トラマ教史」等章節。「附錄」部分原書中並沒有附以序號，本書對此進行修改並附上了序號，導致和原書有些差異，還請讀者注意。結尾處的「チチン」為誤記，應為「カチン」，意為「景頗族」。

2　從貴陽府出發（四月三日）

日記中記載，這一天，伊東與與武備學堂的日本人結伴從貴陽城出發，來到城外約三里處的石橋遊玩飲酒，直到日落西山，連對方的面孔都看不清了，才依依不捨地揮帽告別。

貴陽出發之図

花を散るとも香を残れ、残る心を久方の、雲の南へ急がん

地圖（貴陽府—郎岱廳）

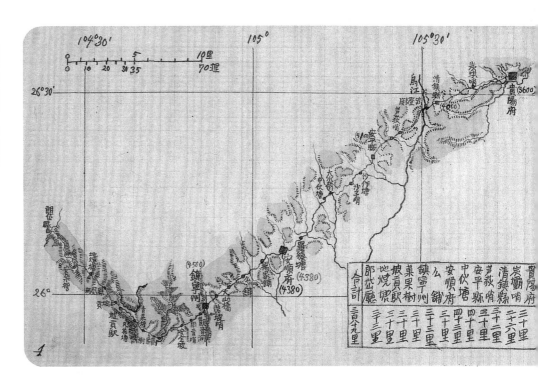

3 貴陽—清鎮（四月三日）

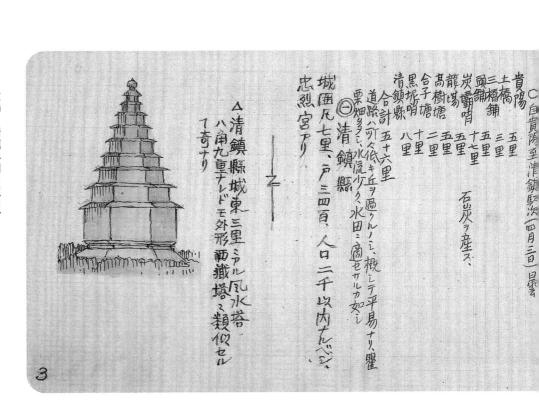

離開貴陽時所乘的轎子，正是前一年人類學家鳥居龍藏在此游歷時使用過的。當時他以一兩半的價格將轎子賣給了武備學堂，伊東又以相同的價格買下，修補之後為己所用。圖中的「瞿栗」為誤記，應為「罌粟」。

4　清鎮—安平（四月四日）

圖左畫的是清朝人普遍的裝束，並不是南方特有。伊東在圖邊寫下的感想，某種程度上代表了甲午戰爭之後日本知識分子對中國的看法。

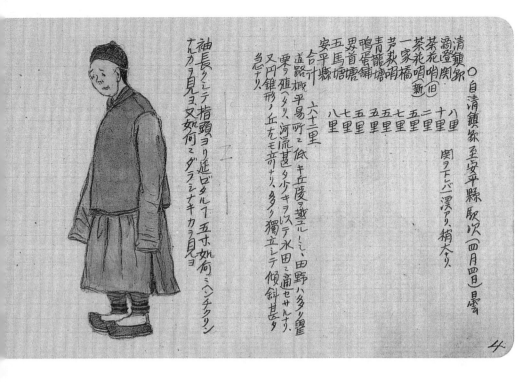

○自清鎮縣至安平縣　駅次（四月四日）曇

清鎮驛　　　　八里
涵澄關　　　　十里　關ヲ下ニバ一溪アリ、稍大ナリ
茶花哨（旧）　五里
茶花哨（新）　二里
一家橋　　　　五里
青龍塘　　　　七里
鴨蛋舖　　　　五里
男首塘　　　　五里
安平縣　　　　八里
五馬塘　　　　七里
合計　　　　　六十二里

道路概ネ平易ニシテ低キ丘陵ヲ越エシニ、田野ハ多ク畑栗ヲ殖ヘタリ、河流甚ダ少キヲ以テ水田ニ通ゼサルナリ、又円錐形ノ丘モ亦前ナリ、多ク獨立シテ傾斜甚ダ急ナリ。

袖長クミテ指頭ヨリ延ビタルコト五寸如何ニモ、ハンチクリンナルカヲ見ヨ又如何ニモダラシナキカヲ見ヨ

6　中伙塘附近（四月五日）

離開安平縣路上，伊東看到了造型有趣的石灰岩丘陵。

中伙塘附近

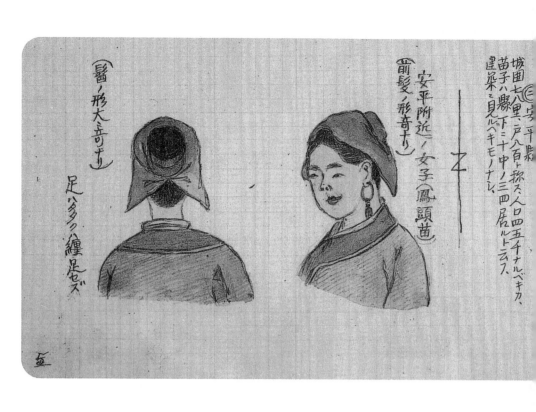

安平所近ノ女子（鳳頭苗）

5 安平（四月四日）

圖為在安平附近看到的苗族人，稱作「鳳頭苗」。女子巧妙地編起前額的頭髮，頭上裹著頭巾，戴著大大的耳環。

7 安平—安順府（四月五日）

安順府又名普定（今安順市）是貴州的第三大城市，市區非常繁華、道路寬闊，建築優美。這一天，有兩位英國牧師前來拜訪，他們都在中國居住了十幾年，和他們的談話讓伊東受益匪淺。

新哨附近，石灰山，其二

8　新哨附近（1）（四月五日）

途中奇景層出不窮。山丘呈細長圓錐形，零星地散落在眼前，真是不可思議。

其三

10　新哨附近（3）（四月五日）

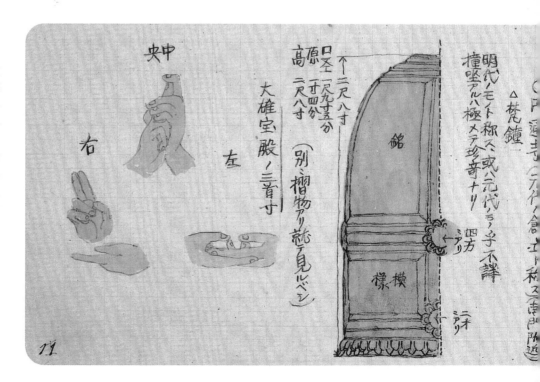

其二

兔

9　新哨附近（2）（四月五日）

此處的奇山怪石，連日本的妙義山都無法與之媲美，山頂的輪廓可謂非常怪異。

11　安順府（1）圓通寺（1）（四月六日）

安順城中的圓通寺值得一看。圓通寺創建於元代，寺中的梵鐘與日本鐘樣式相同，口徑大約一尺九寸五分。鐘月（撞座）的位置形狀都與日本無二，甚是罕見。文中的「三首寸」為誤記，應為「三尊」。

央中

右

左

大雄宝殿ノ三首寸

口圣　一尺九寸五分

原　一寸四分

高　二尺八寸（別ニ摺物アリ総テ見ルベシ）

↑二尺八寸

銘

横様

明代ノモノト称ス、或ハ元代ヨリ子不詳

撞堅アルハ極メテ珍奇ナリ

△梵鐘

四方
ミアリ

二ォ
ミアリ

12 安順府（2）圓通寺（2）（四月六日）

四天王殿中的月樑和駝峰風格獨特，據伊東考證為元代製作。

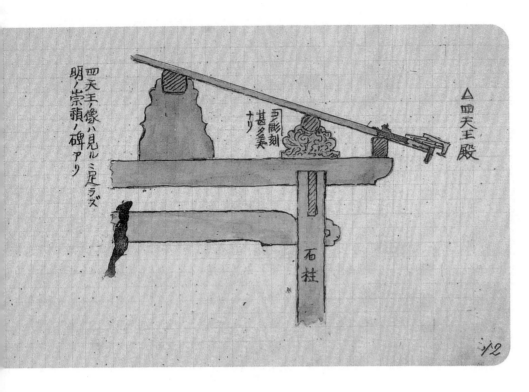

△四天王殿

四天王像ハ見ルニ足ラズ
明ノ崇禎ノ碑アリ

弓彫刻
甚ダ美
ナリ

石柱

14 鎮寧州（1）（四月六日）

據鎮寧知州所說，這天為市日，並稱如果伊東有需要，他可以下令召集當地的苗族人，不過伊東謝絕了他的好意。於是知州給他講述了很多關於苗族的事情。

⊕ 鎮寧州

戸一千人口凡六千斗リ、城圍五里斗リ人
苗八十ノ七ニ八ニ居リ人無数ノ種屬アリ、黒苗、花苗、
鳳頭苗、狆家苗、白苗等リ皆服装、髮等ヲ
異ニシ言語モ今ニアラス、
城ニ陷近ニテ見ルモノハ長キ褌ヲ着シ、夜ハ裾ニ種々
ノ撰様アリ、蓋シ花苗ナリ、
市街ハ繁花ナラザルモ中央ニ本道ハ幅甚ダ大ナリ、
七日ニ每ニ市ヲ開クニ其ノ時苗人四方ヨリ群集シ雜省
ヲ極ム、コノ日ヲ經ユレバ苗ハミナ田舎ノ自家ニ歸
リ去ル、

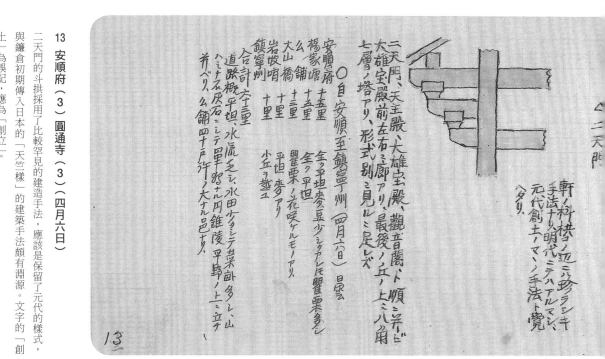

13 安順府（3）圓通寺（3）（四月六日）

二天門的斗拱採用了比較罕見的建造手法，應該是保留了元代的樣式，與鎌倉初期傳入日本的「天竺樣」的建築手法頗有淵源。文字的「創土」為誤記，應為「創立」。

15 大山橋附近（1）（四月六日）

圖為從安順前往鎮寧途中，伊東坐在轎子裡看到外面頗有逸趣的景色而作的寫生。圓錐形的小山丘一個接一個地聳立在地面上。

16 大山橋附近（2）（四月六日）

日記中記載，這附近降雨稀少，所以少見河流溪水。伊東一行來到安順府時，正值知縣前往城隍廟祈雨，而未能會面。得知在這裡祈雨居然是一種官方行為，伊東甚是吃驚。

花苗ノ一種

18 鎮寧州─坡貢驛（四月七日）

此處苗族人甚多，圖為其中花苗族女子的上半身素描圖。

○自鎮寧州至坡貢驛　四月七日　曇

鎮寧州
　五里
観音洞
　七里
同音哨
　三里
炭山鋪
　三里
安全坡
　四里
白水河
　五里
黄蒙樹
　十里
羅家閣
　五里
青菜塘
　八里
花
坡貢驛塘
　十二里

合計
六十里

南内ヲ出テ直ニ坡ニカル
坡間タク多シ罌栗姜ヲ咲ケ八白蠟樹モアス
石炭ヲ産ス
坡ノ下ニ在リ
戸四千許石牛灘アリ瀑布高百尺
狆家苗ヲ見ル
西南深谷アリ深三百ソート北迎龍關アリ及花塘ノ
前三里、坡貢驛ハ戸六千アリ、

鎮寧ヨリ黄果樹マテ西南ニ向ヒ、支ヨリ折レテ西北ニ向ス、坡貢附近ノ高原ハ耕地
黄果樹ノ外村落、家莫タシ
長シ豆ヲリ多ク八罌栗ナリ、山ニミナ不ノ炭岩ミテ奇炭多シ
坡貢ノ西南ニ東南ヨリ西北ニ亙ル山脈中、高シ
海拔七千尺ニ出入スルカ如レ

17 鎮寧州（２）與知州筆談（四月六日）

圖為伊東與鎮寧知州關於苗族的筆談內容的一部分。知州為他說明了「黑苗」、「花苗」、「鳳頭苗」、「狆家苗」等在服裝上的區別特徵。

19 黃果樹的雙瀑布（四月七日）

前往黃果樹村需要跨過一座建在寬闊溪流上的石橋。溪水蜿蜒在村口附近流出，形成了高約百尺、寬達十尺的兩條瀑布，並注入一處壯闊的綠潭，名為「石牛潭」。

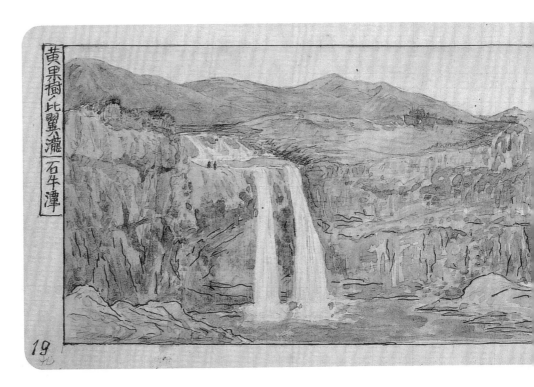

20 坡貢驛—郎岱廳（四月八日）

圖左為圖18素描中女子的下半身的衣著。她身穿長裙，裸足穿著草鞋。

○坡貢驛—朗岱廳、四月八日、曇

坡貢驛
上坡貢街　五里
半途貢街　五里　コノ間小坡ヲ越ユ
坡頭閣場　五里　コノ間小坡ヲ越ユ
坡ノ頂ニアリ
張家灣　五里
鳳凰閣　西里
スーヤー口　一里　コノ間坡アリ　坡ノ頂ニアリ
地燒塘　十里　コレヨリ山麓ニ沿フテ進ム、山冷ナレ
安樂塘　五里
青菜塘　十五里
朗岱廳　八里　小渓ヲ渡テ城ニ入ル
合計　六十三里

（五）郎岱廳
城ノ大サ圍三里
戸二千未滿人口五千位カ
苗人八十分ノ一位トス、種類ハ不詳

○長裙ヲ纏ヘル花苗

龍王山高八千尺　打鐵關西

22 打鐵關　龍王山（四月九日）

從郎岱出發往西行，一路上都是險峻的山路。向上攀行約十五里到達山頂，此處有一處關門，名為打鐵關。出關下行就到了毛口河。河西邊的遠處還聳立著一座名為圖天崖的懸崖。

山是毛口河附近的第一高山。龍王

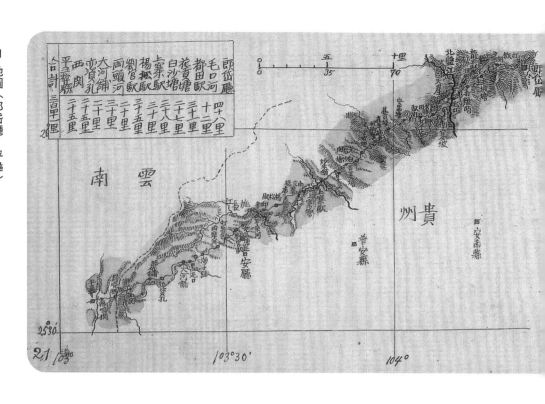

21 地圖（郎岱廳—平彝）

表（地圖内）：
郎岱廳	
毛口河駅	十二里
都田駅	二十里
白沙塘駅	三十里
花賈塘駅	二十里
上棄河	二十五里
楊松駅	二十五里
劉官駅	三十里
兩頭河	三十里
大河鋪	二十里
資孔	三十里
西隔	三十里
平彝縣	三十五里
合計	三百里

23 郎岱廳—都田驛（1）對聯（1）（四月九日）

對聯是指寫在紅紙上，貼在門框兩側的自古流傳的佳對。文中引用的對聯都是良言美句。

湖海客来談貿易
晋紳人至講詩書
傳家惟孝友
壽世在文章
窗前明月為良友
戶外清風是故人
此間雖小室
其中住高賢
万物靜觀皆自得
四時佳興與人同
五福星臨積善家
三陽日照平安宅
午来歳月何曾異
春至凡雲自不同
樹影横窗知月上
花香入夢覚春来
積書之家必有餘慶
資富能訓惟以永年
一生生意如春意
萬里財源似水源
小窗由我靜
大地任人忙
一窗佳景王維画
四壁雲山杜甫詩
窗外童子要
室内老人安

24 郎岱廳—都田驛（2）對聯（2）（四月九日）

農曆正月裡貼的對聯被稱為「春聯」，但是這裡大部分人都是文盲，所以並不認識對聯上的字。當家裡有紅白事時，大家都會請村裡的讀書人來幫忙寫對聯，村裡的夫子會從參考書中選取出適合的句子。

復開新氣象　重整舊家聲（古时是新药之家声）

○都田驛 行甚堂〔△柱〕
春風大雅能容物　秋水文章不染塵

〔△戶〕
澳發絪縕宝來鳳　栄叨別駕音龍城

○都田驛
聖代即今多雨露　人文從此會風雲
惠化溫層霄雨露　英氣庭萬里風雲

守叔負窮天地豈無閒眼日　住他富貴乾坤自有聲雷時

○同欣民家
舉手摘星斗　推窗見海月
一門天賜平安福　四海人同富貴春

月屬多補序到案　風何好學自翻書
欲高門矛須多善　要好兒孫必讀書
江上峰青人不見　枝頭春花路將歸

窗前嘗買月々有影　戶外觀花朵朵精神

水邊花發水中紅　寫外月明窗內白

依然十里○花紅　又是一年芳草綠

志超午古上　人在万山中
文章思報國　忠孝可傳家

新水迎年光舜日　微盤獻歲葉堯天
教子讀書須必能後　智農畊耘豈非上禄

一卷文章追左国　悲他筆○○○左名
柳色何曾堤上綠　○○○○堤上緑

君子慕前在三晨　大人室內有九思

26 都田驛—白沙驛（2）（四月十日）

圖中為「禁止野火」的布告以及對百姓的訓誡，其行文非常嚴肅鄭重。圖左為對聯。

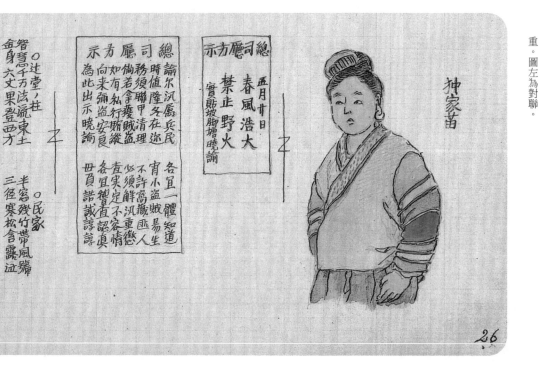

犸家苗

總 司廳方示
正月廿日
春風浩大
禁止野火
實貼坡腳塘曉諭

總 司廳方示
諭尔汛厲兵民　各宜一體知道
時值隆冬在迩　宵小盜賊易生
務須聯甲清理　不許窝藏匪类
如有偷若拿獲　定行重懲
各宜一體知道　直實定不容情
毋負諄諄曉諭

為此出示曉諭
向来彌盜安良
時務須聯甲清理

○迂堂八社　○民家
智慧千万法流東土　半窗残竹带風號
金身六丈果登西方　三径寒松含露泣

25

25 都田驛—白沙驛（1）（四月十日）

在都田驛前，伊東聽說此處出產化石，於是拜托岩原大三前去尋找。可是不得要領的岩原只是在河邊四處搜尋，最終一無所獲。

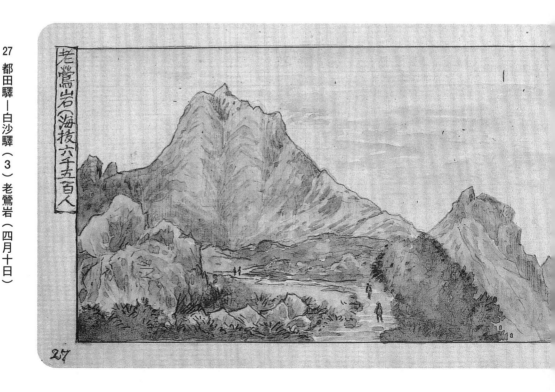

27 都田驛—白沙驛（3）老鶯岩（四月十日）

從都田驛出發，前方出現了一座巨大的山峰。從山麓往上，坡度甚為陡峭，行約九里方才抵達山頂，此處為老鶯岩。高度大約界於龍王山與河對岸的圖天崖之間。

老鶯岩（海拔六千五百尺）

429

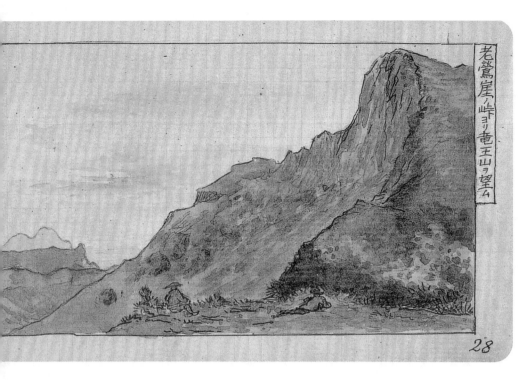

28　都田驛—白沙驛（4）從老鷹岩眺望龍王山（四月十日）

龍王山和圖天崖附近的山都是由石灰岩構成。龍王山是此地第一高山，伊東推測其高度在八千尺以上。

30　白沙驛—上塞驛（四月十一日）

白沙驛行臺的柱子沒有一根是垂直的，全都有二十度左右的傾角。但與柱相連的橫木都是水平的，所以一眼就能看出窗框有些變形。

29 護照（四月十日）

在都田驛站準備出發時，驛站的官員給伊東看了他從北京收到的相當於護照的訓令。這是內田公使請清廷外務部開具，並在伊東所經之處傳遞，也是伊東一行人一路上受到各地熱情款待的原因。

31 收據

這是雇用從貴陽到雲南的挑夫時所開具的收據。圖為實物的複寫，原物由擔任翻譯的岩原保管。

32 上塞驛—楊松驛（四月十二日）／楊松驛—兩頭河（四月十三日）

在楊松驛的行臺休息時遇到了途經此處的兩位日本青年，他們為了參加大谷探險隊準備前往印度，但是在緬甸與大谷法主會面之後，又因為有緊急的事情奉命回國。伊東在日記中寫道，青年的宏偉計劃真是讓人羨慕。

桃松橋
橋橋驛

合計
本二里

上塞驛
上塞灣
上寨埫
南京橋
茶店橋

合計五十五里

下楊松驛
楊松驛

卯音牌
五里牌
如主桑閑
齣官閑
颡音閑

兩頭河高
打山窩
合計五十五里

○自楊松驛至兩頭河　四月十三日晴

○自上寨驛至楊松驛、　四月十二日晴

二里
五里
三里
三里
二里

六里
七里
七里
三里

十里
六里
十二里
二里
五里

坡ニ九
坡上ニ在リ
溪ヲ涉ル（橋ア）

路傍石炭ヲ産ス

コノ間一溪ヲ過ク

コ丶社鵑花ノ美ナルモノ多レ

34 西關附近（四月十四日）

一行人在此休息時順便登山遊玩，並想尋找石筍之類的東西。遺憾的是所帶的錘子太小，沒能採集到大的石筍。可是偶然間發現了鐵礦石。

西關附近

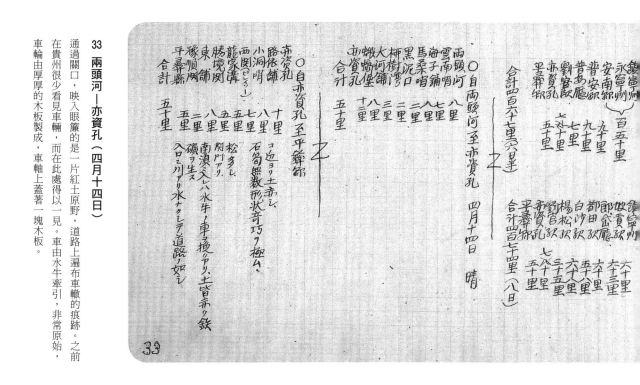

33 兩頭河—亦資孔 （四月十四日）

通過關口，映入眼簾的是一片紅土原野，道路上遍布車轍的痕跡。之前在貴州很少看見車輛，而在此處得以一見。車由水牛牽引，非常原始，車輪由厚厚的木板製成，車軸上蓋著一塊木板。

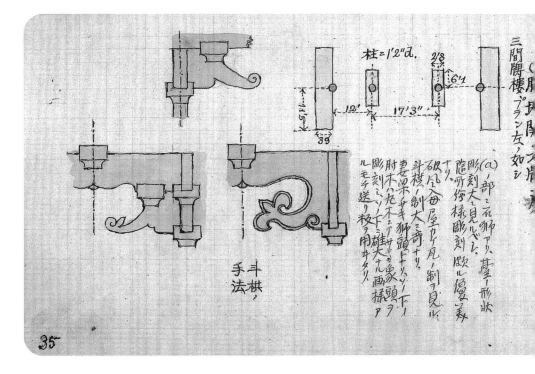

35 勝境關 大牌樓 （四月十五日）

勝境關位於貴州和雲南的省界處。大牌樓的中柱兩側分別立著一隻石獅子。牌樓的雲南一側保存良好，貴州一側卻損毀嚴重。當地人說這是因為雲南多風而貴州多雨。

36　平彝—白水驛（四月十六日）

平彝縣沒有行臺，所以一行人只能投宿在客棧中。酷暑難耐，大家開始感覺到些許旅行的疲憊。

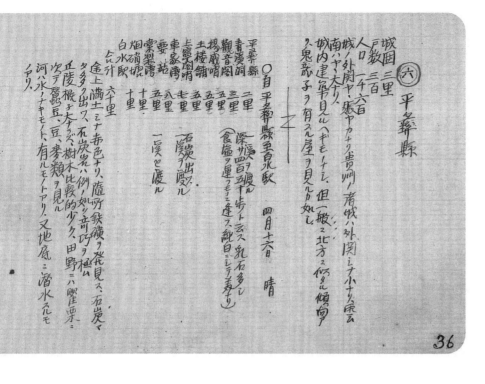

⑥　平彝縣

城圍　三里
戶數　三百
人口　一千六百

○自平彝縣至白水驛　四月十七日　晴

38　清溪洞（四月十六日）

清溪洞是一處非常有名的鐘乳洞，深約四百五十步，寬約數十尺。洞內從頂端垂下一根巨大的鐘乳石。日記中記載，這裡還有道士，一見到訪客便拿出捐獻帳本請求布施。

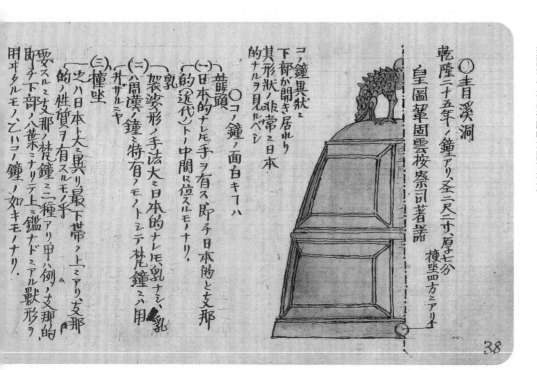

○青溪洞
乾隆二十五年ノ鐘アリ、至二尺二寸、厚さ七分
皇圖鞏固雲按察司著諸
橦坐四方ニアリ

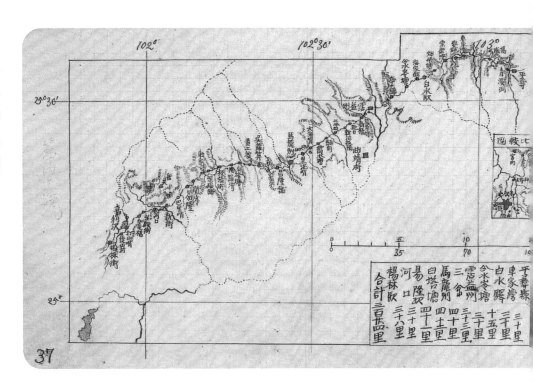

37 地圖（平彝—楊林驛）

合計三百五里	楊林驛	河口	易隆次	白塔鋪	馬龍州	沿益州	三岔	今水令塔	白水驛	車家彎	平彝縣
	三十八里	三十里	四十一里	四十二里	三十三里	三十里	三十里	三十五里	三十五里	三十里	

39 腰站（四月十六日）

腰站位於平彝縣外三十五里處，沿路村莊零零落落。村民都破衣爛衫，衣不蔽體。狗也瘦骨嶙峋，但是在一行人路過時居然還有力氣對他們狂吠。

40　白水驛—霑益州　風水塔（四月十七日）

平彝縣的風水塔如圖所示，形狀有點兒像栗子，比起細長德利形的貴州式風水塔，有著別樣的趣味。

平彝縣ノ風水塔

○自白水驛至霑益州　四月十七日　曇後晴

石炭ヲ産ス、皆赤土ナリ。
松多シ、松ノ実五六寸ノモノアリ。
一渓ヲ没ルヽコレヨリ平野廣茫タリ
水田アリ、一渓ヲ渡テ城ニ入ル

白水驛	五里
海家哨	十里
今永岑塘	十五里
東絡海廟	十五里
霑益州	十五里
合計	四十五里

42　霑益州（2）／三岔堡（1）（四月十八日）

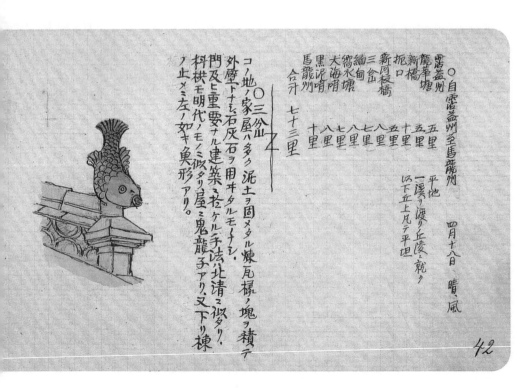

○三岔山
コノ地ノ家屋ハ多ク泥土ヲ固メタル煉瓦様ノ塊ヲ積テ外壁トナシ、石灰石ヲ用ヰタルモノナシ。門及ヒ重要ナル建築ニ捨ケルモ、此ノ手法ハ清ニ微リ。料拱モ明代ノモノニ微タリ。屋ニ鬼龍子アリ。又下リ棟ノ止メ、左ノ如キ臭形アリ。

○自霑益州至馬龍州　四月十八日　晴、風
平地
一渓ヲ渡リ丘陵ニ就ク
以下五上凡テ平坦

霑益州	五里
龍華塘	五里
新橋	十里
扼口	八里
新閘長橋	七里
三岔	八里
緬甸	七里
大海哨	八里
黑泥塘	五里
馬龍州	十八里
合計	七十三里

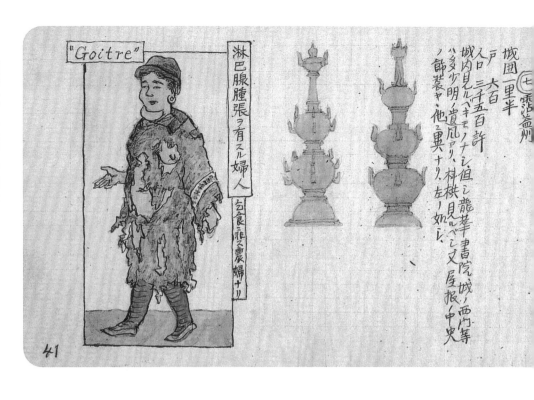

41 霑益州（1）（四月十七日）

在這附近可以看到一些淋巴腺異常腫脹的人，其中以婦女居多。據說這是一種地方性流行疾病，對人體健康並無大礙。伊東在四川時也曾多次見過。圖中的「Goitre」是法語，意為「甲狀腺肥大」。

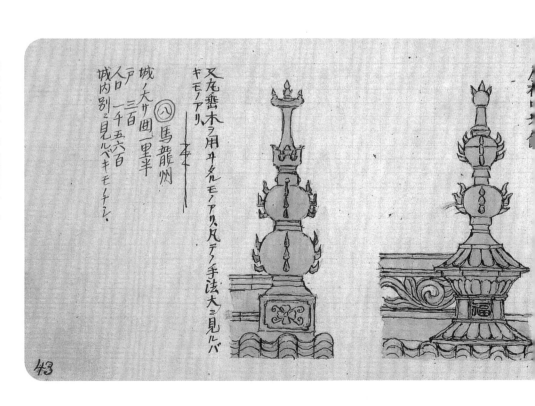

43 三岔堡（2）／馬龍州（1）

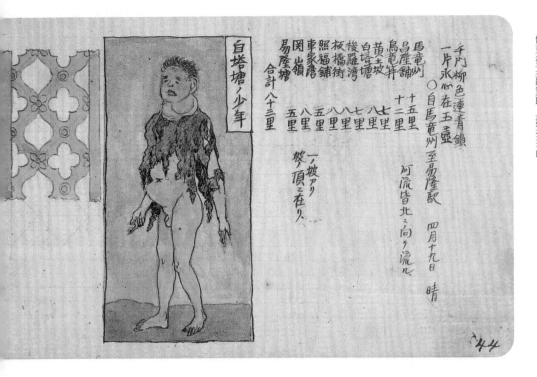

46　關嶺（2）（四月十九日）

關嶺上有一處寺廟，已然荒廢日久，但其窗格花紋非常有意思。

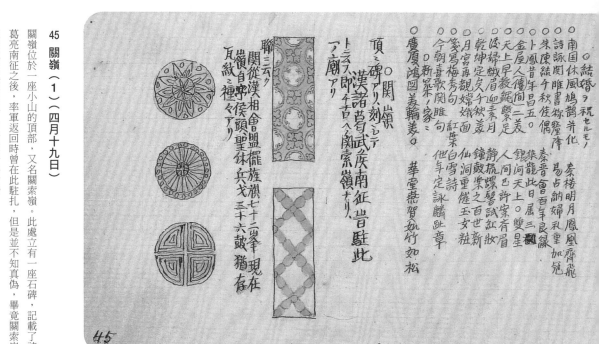

關嶺位於一座小山的頂部，又名關索嶺。此處立有一座石碑，記載了諸葛亮南征之後，率軍返回時曾在此駐扎，但是並不知真偽，畢竟關索嶺這個地名比較常見。圖右部分為對聯。

岳靈山不僅形狀和日本比叡山極其相似，其連綿的山脈也像極了以大文字山為首的東山，伊東在這裡感覺就宛如置身於京都的東郊一般，不禁感嘆大自然的鬼斧神工和造化無窮。

48　海拔圖（貴陽—雲南）

從貴州到雲南，一路都屬於高原地區，也就是說，伊東每天都行走在海拔超過五千尺的高原上。

50　易隆堡—楊林驛（四月二十日）

嘉利澤的沼澤寬度約為日本的一里，如今的規模沒有伊東在地圖上標示的那麼大，也許以前更大一些。來到寬闊的水面上，一行人心情也暢快起來，眺望美景，不知不覺來到了楊林驛。圖為伊東在楊林驛的見聞採集。

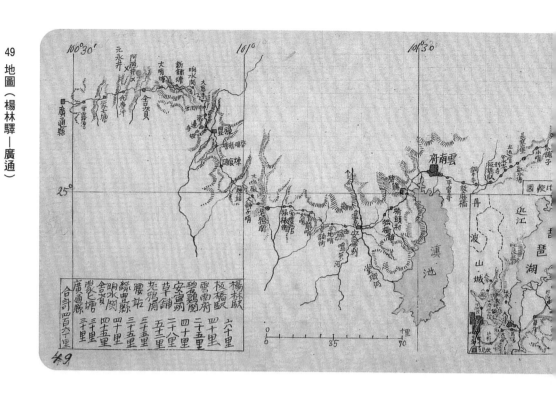

49 地圖（楊林驛—廣通）

根據地圖中的比較，雲南的滇池和日本的琵琶湖大小相似。

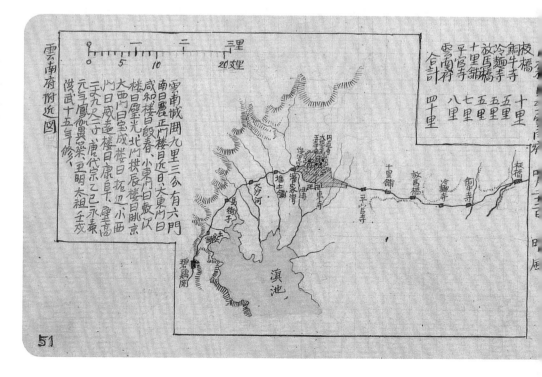

51 地圖（板橋驛—雲南府）

52 楊林驛—板橋驛（四月二十一日）

圖為雲南府前銅牛寺村張貼的布告。因為清廷架設的電線被當成外國人所有而被人推倒切斷，於是張貼布告示諭百姓不可再為。

○自楊林驛至板橋驛

四月二十一日　晴、風

楊林歐　　十里
小舗子　　七里
小哨　　十三重
長坡堡　　五里
紅水塘　　五里
左遊哨　　五里
汾水岭　　十里
刑寺　　　五里
枝橋驛
合　　　六十里

欽命一品頂戴雲南迤西兵備道辦理團保總局依博德恩巴圖魯全

中国設立電線
近因鄉愚無知
合行明白示諭
切勿再有故毀

本旨外浮無干
竟自妄敏電掉
凡事總道道官
守護責成各圖

光緒二十五年六月　日諭銅牛寺実貼　示

○豊樂寺（銅牛寺）

本堂廃額せり・軒（ト軒ミ）テ
太キ九番木ヲ用キ其末端ニ
上図ノ如キ瓦ノ紋ヲ覆ヒタリ。

○逆旅ノ室ノ入口

漢瓦常田文迄年益寿
高銅鑑銘冨貴吉祥
春風大雅純容物
欽水文章不染塵

〔東壁　図書百西園薛墨
南華秋水北苑春山〕

54 雲南府（２）（四月二十二日）

東西兩塔造型結構相同，每層各個側面的中間都安有佛像，其左右有小塔形狀的浮雕。伊東評價道，塔的前第八層還比較寬闊，往上則驟然縮小，這種設計應該是此處特有的風格，稱作南詔式，也叫雲南式。

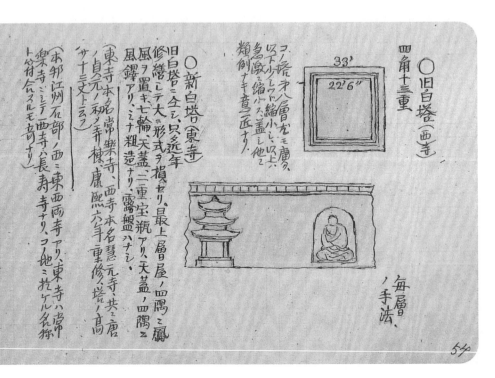

○旧白塔（西寺）
四角十三重

33'
22'6"

コノ塔ハ八層目モ慶ク、
以下層ニ少シヅツ縮小シ、以上
急激ニ縮小シ、他ニ蓋シ他ニ
類例ナキ高屋ナリ。

毎層ノ手法

○新白塔（東寺）

旧白塔ニ合シ、只々近年
修繕シテ大ニ形式ヲ損セリ。最上層ニ屋ノ四隅ニ鳳
風ヲ置キ、七輪、天蓋、三重空瓶アリ、天蓋ノ四隅ニ
風鐸アリ、ミナ粗造ナリ、露盤盤ハナシ。

〔東寺本名常樂寺、西寺本名慧元寺、共ニ唐ノ貞元ノ手ニ棟、康熙六年重修、塔ノ高ニサナ十三丈トラフ〕

〔本邦江州石部ノ西ニ東西両寺アリ、東寺ハ古寺中樂寺ニシテ、西寺ハ長寿寺ナリ、コノ地ニ扰ケル名称ト分付合ルスルモ亦シ〕

53 雲南府（1）（四月二十二日）

雲南府是伊東自北京以來所見規模最大的城市。城牆高達三丈九尺二寸，非常雄偉壯觀。市區的感覺與北京相似，應該是明末清初時吳三桂在此長期經營的結果吧！

城圍十二里
戶四五萬
人口三十萬
（九）雲南府（昆明縣）

清真古寺（嘉慶二十一年）

55 雲南府（3）（四月二十二日）

雲南的建築多使用非常有趣的裝飾花紋，伊東認為這是受到伊斯蘭教藝術風格影響的結果，前後幾頁中所收錄的花紋圖案均是他在雲南府城內外蒐集的樣例。

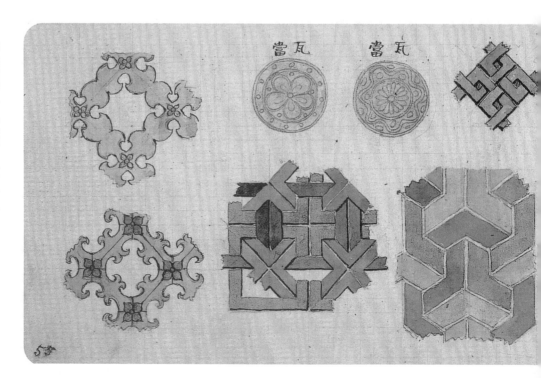

當瓦　當瓦

56 雲南府（4）萬壽宮／五華寺（四月二十四日）

圖右部分為萬壽宮的斗拱，採用了由丁頭拱支撐著枋，枋再支撐著樑的設計。伊東嘗試考證關於「五華寺為日本僧人所建」的傳說，但是並沒有找到什麼線索。

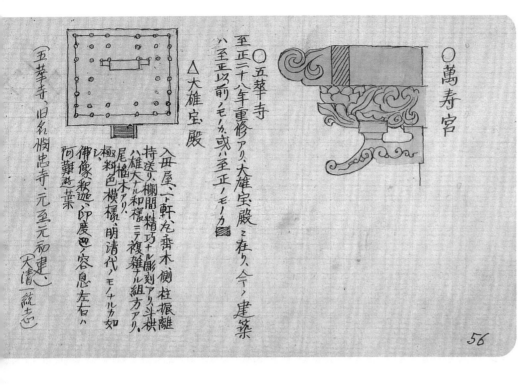

○萬壽宮

○五華寺
至正二十八年重修アリ、大雄寶殿ニ在リ、今ノ建築ハ至正以前ノモノカ或ハ至正ノモノカ

△大雄寶殿
入母屋、軒丸垂木、側柱捩離持送リ、欄間ニ精巧ナル彫刻アリ斗拱八重ナル和樣ニテ複雑ナル組方ノ極彩色模樣、明清代ノモノカ如シ尾垂木アリ、
佛像釋迦、印度四ク容息左右ハ阿難迦葉

〔五華寺、旧名栂忠寺、元至元初建〕（大清〔縣志〕）

56

58 雲南府（6）大德寺（2）（四月二十四日）

大德寺的塔與東西白塔的建築形式完全一致。令人吃驚的是，兩者的斗拱樣式都與日本的斗拱相同。

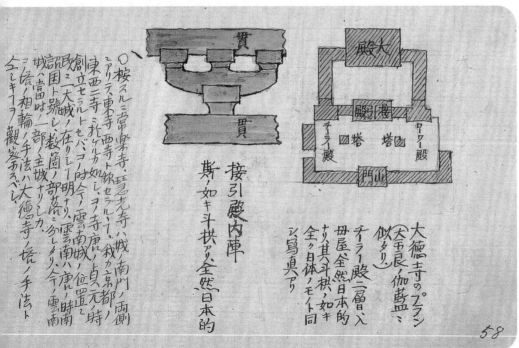

大德寺のプラン（大玉艮）伽藍ニ似タリ
チ□ー殿二層入母屋全然日本的ナリ其ノ斗拱、如日本ノモノト全ク其体ノモノト同シ寫真アリ

貫

貫

接引殿内陣斯ノ如キ斗拱アリ、全然日本的

按スルニ常樂寺、璟光寺ハ城ノ南門ノ兩側ニアリテ東西二寺ト称セラレシガ如シ、コノ寺ハ今ノ雲南府ニ在リ、創立ニ二大城アリ、數箇ノ部落ニ分レタリシカ、雲南ハ唐ノ時南詔國ト號シ、主城ハ其當時二部ノ一部落ナリシガ今ノ雲南ニ相當スルナルベシ、今ニ塔ノ輪ノ手法ハ大德寺ノ塔ノ手法ト今ニシキ、コレヲ觀ルベシ

58

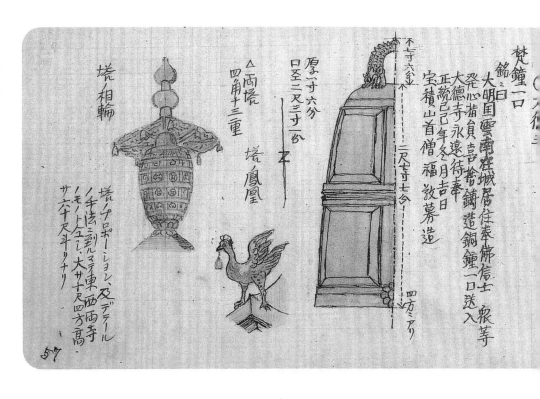

57 雲南府（5）大德寺（1）（四月二十四日）

探訪完五華寺之後，伊東一行又前往大德寺。這座寺廟創建於元代，依然保留了初建時的樣子。鐘鑄造於明朝正統年間，與日本鐘相似。

59 雲南府（7）大德寺（3）（四月二十四日）

大德寺是建於元代的名剎。圖為在大德寺中所蒐集的花紋圖樣，用多彩的顏色描繪，表現出幾何學的美感。

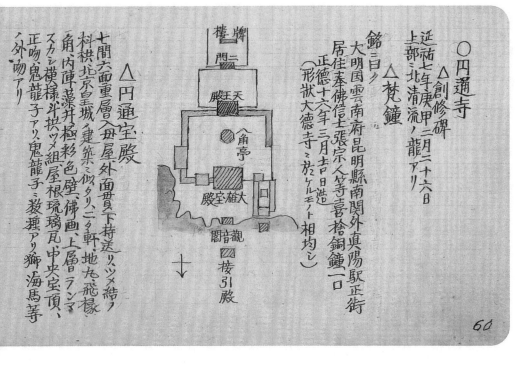

60　雲南府（8）　圓通寺（1）（四月二十五日）

圓通寺始建於唐朝的南詔時代，元延祐七年（一三二一）重建。牌樓和八角殿據說建於清康熙年間。文中的「庚甲」為誤記，應為「庚申」；「ツメ結」為誤記，應為「ツメ組」，意為「一組斗拱」。

○円通寺

△創修碑
延祐七年庚甲二月二十六日
上部ニ北清流ノ龍アリ

△梵鐘
銘ニ曰ク
大明国雲南府昆明縣南関外真陽駅正街
居住奉佛信士張宗人等喜捨銅鐘一口
正徳十六年三月吉日造
（形狀大徳寺ニ於ケルモノト相均シ）

△円通宝殿
七間六面重層ノ舟屋外面毎下持送リ、ツメ結ノ
科栱北京皇城ヲ建築ニ似タリ、ニタ軒、地丸飛檐
角ノ内陣藻井極彩色壁、佛画、上層ランマ
スカシ横様、斗栱ツメ組屋根琉璃瓦、中央宝頂、
正吻、鬼龍子アリ、鬼龍子ニ數種アリ獅、海馬等
ノ外吻アリ

60

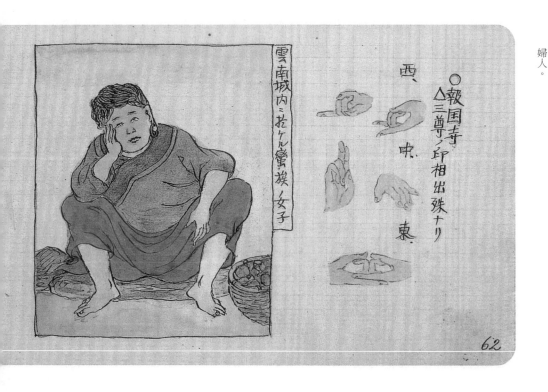

62　雲南府（10）　報國寺（四月二十五日）

圖為在城內集市裡所作的寫生，是一名出售裝在竹筐中的水果的苗族婦人。

○報国寺
△三尊ノ印相出殊ナリ

西、
中、
東、

雲南城内ニ於ケル蛮族ノ女子

62

446

61 雲南府（9）圓通寺（2）（四月二十五日）

伊東在報國寺門前和當地人一樣買了路邊攤的小吃，填飽肚子之後繼續調研。（報國寺中的）回廊裡擺放著很多造型奇特的羅漢像和佛像。

虹梁ノ形ニ美ナルモノアリ、

△二門（八脚ノ性質）

△牌樓

釈迦三身佛

阿難・迦葉

三天

菩薩

(10)(9)(8)(7)(6)(5)(4)(3)(2)

61

63 雲南府（11）滇池（四月二十四日）

一望無垠的沃野盡頭盤踞著連綿的山脈，山下正是廣闊浩瀚的滇池，從地圖上看與琵琶湖一般大小。湖水周圍樹木、村莊、田地環繞，一幅富饒的景象。

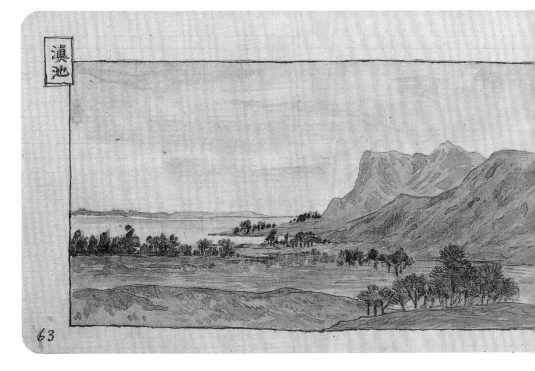

滇池

63

64　雲南府—安寧州（四月二十七日）

圖為典型的纏足婦女的姿態。「蹣跚」指走路跟跟蹌蹌的樣子。

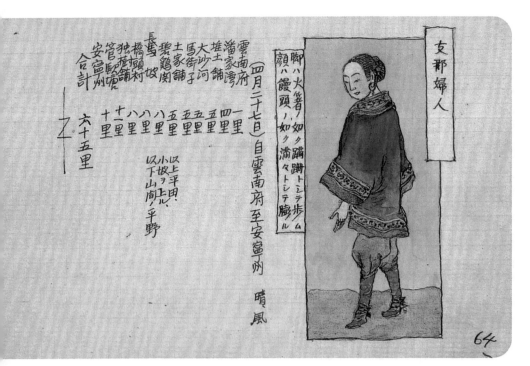

支那婦人

脚ハ火箸ノ如ク蹣跚トシテ歩ム
顏ハ饅頭ノ如ク滿々トシテ膨ル

（四月二十七日）自雲南府至安寧州　晴風

雲南府	
潘家灣	一里
堆土舖	四里
大沙河	五里
土家子	五里
碧鷄舖	五里
馬街	八里
長坡	八里
橋頭村	十里
獨家駅舖	十二里
安寧州磨 管	
合計	六十五里

以上平阜、
小坡ヲ上ル、
以下山間ノ平野

66　安寧州—老鴉關（四月二十八日）

安寧州特產「銷鹽」也稱「硝鹽」。如今的安寧位於成都到昆明的成昆鐵路沿線，以產鹽而聞名。

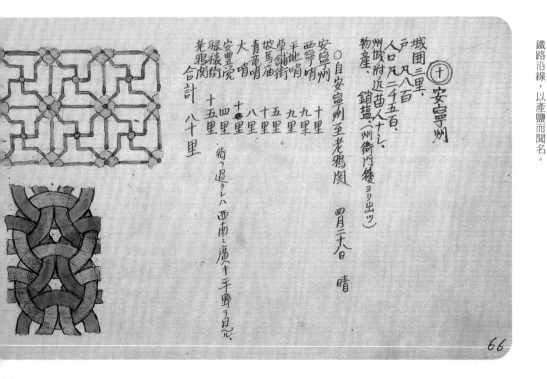

（十）安寧州
城圍三里、
戶凡八百、
人口凡二千五百、
州城附近曲人ナシ、
物產、銷鹽（州衙門後ヨリ出ツ）

○自安寧州至老鴉關　四月二十八日　晴

安寧哨	十里
西寧哨	九里
平地哨	九里
草舖街	十五里
坡馬廟	八里
青龍庙	
大哨	
安豐堂	十里
祿祿街	四里
老鴉關街	十五里
合計	八十里

街ヲ過クレハ西南ニ廣キ平野ヲ見ル

65 雲南府之圖

當時雲南府為法國的勢力範圍，所以外國人很多，物資豐富，是非常熱鬧的城市，但在這裡遇到的日本人卻比其他城市都要冷淡。伊東一行人停留五天左右，便繼續往大理邁進。

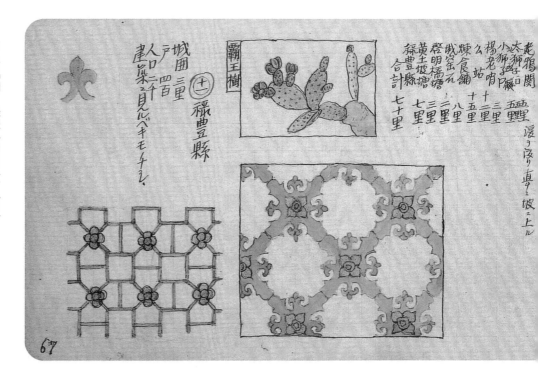

67 老鴉關—祿豐（四月二十九日）

「霸王樹」即「仙人掌」。附近的田地中除了水稻，還種植著罌粟，應該是為了生產鴉片。

68　身著清朝服飾的岩原大三

為了盡可能地節約旅費，岩原在雲南府購買了中國服裝，從頭上的帽子到腳上的靴子，一共花了六兩半。穿著這一身裝束出門，在城中四處行動，既不會引起人們的注意，也能避免商家對外國人刻意抬價的行為。

70　廣通—楚雄府（五月二日）

塔為雲南式，頂上的沒有九輪，取而代之的是一座安放著佛像的佛龕。頂層屋簷的四角分別立著鳥的雕像。從佛龕頂上伸下四根鎖鏈，拴在了鳥頭上。

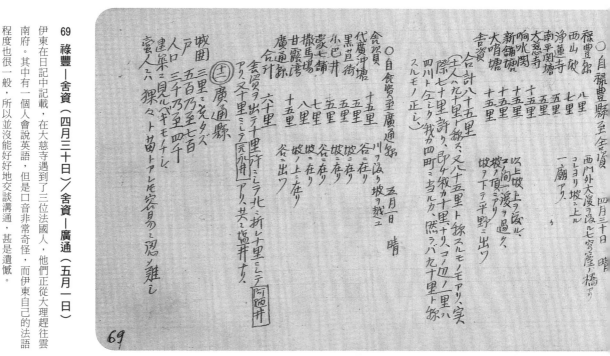

69 祿豐—舍資（四月三十日）／舍資—廣通（五月一日）

伊東在日記中記載，在大慈寺遇到了三位法國人，他們正從大理趕往雲南府。其中有一個人會說英語，但是口音非常奇怪，而伊東自己的法語程度也很一般，所以並沒能好好地交談溝通，甚是遺憾。

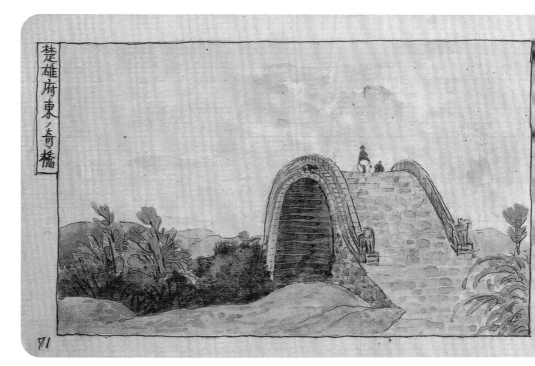

71 楚雄府 東邊的奇橋（五月三日）

楚雄縣外二里處，有一座非常高的拱橋。伊東評價道，完全不知道為什麼要建造成這個樣子，甚至讓人感覺到此物有點兒愚蠢。

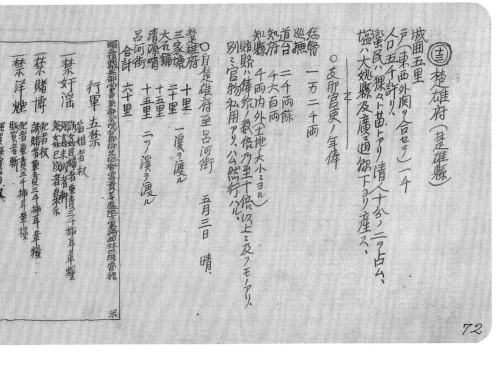

72 楚雄府—呂河街（五月三日）

圖中部是關於清朝地方官員俸祿的紀錄，是伊東從臨時同行的一位李先生處聽說而來。但這只是參考標準，根據地方的大小不同，實際俸祿也相差較多，同時公物私用在很多地方也都被默許。圖左是行軍五禁的布告，嚴禁雲貴地區的士兵嫖娼、賭博、吸食鴉片等行為。

（十三）楚雄府（楚雄縣）

城圍五里
人口五千許リ、
戸口（東西外圍ヲ合セテ）一千
蜜民ハ裸々ト苗ヨリ清人ノ十分ノ二ヲ占ム、
鹽ハ大姚縣及廣通縣ヨリ下リ産ス、

○支那官吏ノ年俸
巡撫
道台
知府　二千兩餘
知縣　千六百兩
一萬二千兩
賂賄ハ俸給ノ數倍乃至十倍以上ニ及ブモノアリ、
別ニ官物私用アリ、公然行ハル、

○自楚雄府至呂河街　五月三日　晴、
三家鋪　十里
大石鋪　二十里　一溪ヲ渡ル
清源哨　十五里
呂河街　十五里　二ツ溪ヲ渡ル
合計　六十里

行軍五禁
一禁姦淫
一禁賭博
一禁洋煙

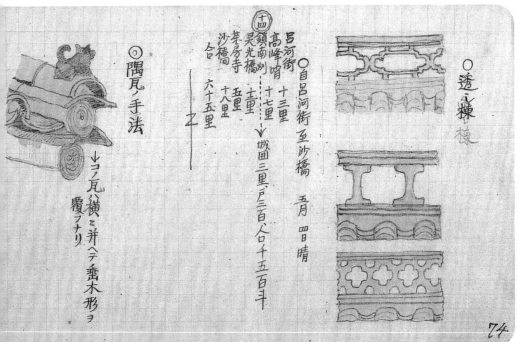

74 呂河街—沙橋（五月四日）

伊東在呂河街投宿時遇到了早先來此的一位英國人。這是一位在中國待了三十五年的牧師，他的兩個兒子都從事傳教活動。他聽說伊東一行要前往大理和新街等地，特地寫了一封介紹信讓他帶給這些地方的朋友。次日早晨，這位英國牧師穿著樸素、簡陋的衣服，戴著竹斗笠，離去了。

（十四）
呂河街
高峰哨　十三里
鎮南州　十七里
昊光橋　士里
莒房寺　五里
沙橋　十八里
合　六十五里

○自呂河街至沙橋　五月四日　晴
城圍三里戸三百人口一千五百斗

○透シ棟　樣

○隅瓦ノ手法
↓コノ瓦ハ横ニ並ヘテ喬木形ヲ覆フナリ

73 大石鋪（五月三日）

從楚雄府出發往西北的道路平坦易行，時而有些不足以稱作小山的矮坡。一行人在大石鋪吃了早飯。

75 高峰哨（五月四日）

高峰哨位於呂河街外十幾里處。圖中高大的建築應該是穀倉。

76 鎮南州　城中的牌坊（五月四日）

圖中的牌坊據說是明萬曆年間，由在雲南地方參加鄉試並及第的舉人黃嘉祚所建。

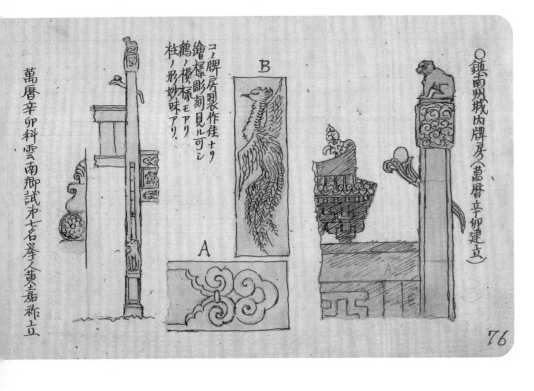

○鎮南州城内牌房（萬曆辛卯建立）

萬曆辛卯科雲南鄉試末七名舉人黃金嘉祚立

コノ牌房別表作佳ナリ
繪様彫刻見ルヘ可シ
鶴ノ模様モアリ
柱ノ形妙味アリ

B　A

76

78 沙橋—普溯塘（五月五日）／普溯塘—雲南驛（5月六日）

伊東在日記中記載，在沙橋投宿時，他給旅店老板看了自己的寫生簿，結果被要求送老板一幅畫。雖然伊東遇到過很多次這樣的要求，大多都拒絕了，但是老板把作畫的扇子都拿了過來，只好勉為其難地滿足了他的要求。

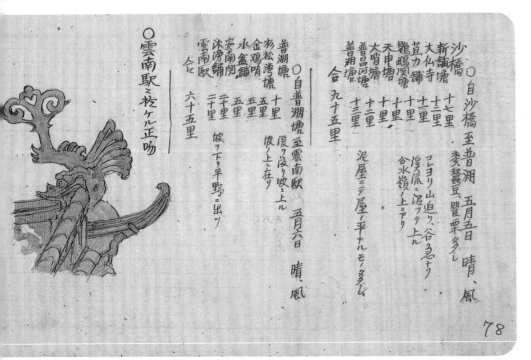

○雲南驛ニ於ケル正吻

○自沙橋至普溯　五月五日　晴、風

コレヨリ山迫リ、谷急ナリ
渓流ニ沿フテ上ル
谷水嶺ノ上ニアリ

沙橋　　　十七里　麥薏豆、罌栗多シ
新舖塘　　十二里
大仏寺　　十二里
苴力舖　　十里
鷄鳴塘　　十里
天申塘　　十里
大哨塘　　十二里　泥屋ニテ屋ノ平九モノ多ム
普昌河塘　十二里
普溯塘　　十三里
合ヒ　　　九十五里

○自普溯塘至雲南驛　五月六日　晴、風

新松灣塘　十里　坂ヲ下リ辛野ニ出リ
金鷄哨　　五里　坂ノ上ニ在リ
水盆舖　　五里
安南閣　　五里　坂ヲ下リ坂ニ上ル
沐滂舖　　二十里
雲南驛　　二十里
合ヒ　　　六十五里

78

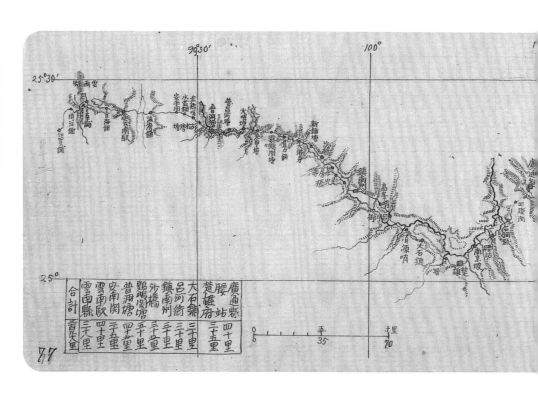

77 地圖（廣通—雲南）

合計	雲南縣	雲南驛	安寧關	普淜塘	雞鳴廳	沙橋	鎮南州	呂河街	大石鋪	楚雄府	腰站	廣通縣
三百八里	三十里	四十里	四十里	四十里	五十里	三十里	三十里	三十里	三十里	三十里	四十五里	

79 普淜塘的泥屋（五月五日）

天氣惡劣，一行人飢腸轆轆地抵達了普淜塘。此處是一座荒蕪落魄的小寒村，沒有豬肉和雞肉，就連賣蠟燭的店鋪都沒有。一行人只好在豆點大小的燈火下昏昏睡去。

○青華洞
貴州雲南ニ於ケル洞ト（一般ナリ）其ノ内ハ普通ニ
ミラレ奇ナル鐘乳石ニ復雜
セリ、鎮乳石ガ大ナルモノ多シ、洞通ハ大ニ趣ヲ異ニ
洞内部非常ニ複雜

○案山子

青華洞ヨリ北方八里ニ
雲南縣城アリ
縣城ヨリ青華洞へ五里、

○彩雲南現シ詩書ヲ府、
紫気東來學士家、

○自雲南驛至紅崖　五月七日、晴、

雲南驛　　　十五里
青海鋪　　　五里
上淸坡　　　十里　コノ間青海ヲ眺ム
青華鋪　　　三里　霸王樹非常ニ多シ、コヨリ坡ヲ下ル
倚江　　　　十五里　坡ヲ下リ平野ニ出ツ
加貝鋪　　　十五里
紅崖鋪　　　十五里
合計　　　　七十五里

80

80 雲南驛—紅崖鋪（五月七日）

經過青海鋪，右手邊則是青海湖（此處的青海湖指的是雲南祥雲縣青海湖）。伊東一行沿著道路直行趕往青華鋪，再往前三里有一處青華洞，這是一處在別處都未曾見過的獨特的鐘乳洞。

其二

82

82 青海（2）（五月七日）

青海湖周圍的山丘和樹林給人一種平靜安詳的感覺，一行人也停下腳步，沉浸在這片美景之中，但是因為並不順路，沒有前往，只是從雲南縣城遠眺而已。

81 青海（1）（五月七日）

青海湖東西寬度約為日本的一里，南北也不過長達二十里。數日以來，伊東都在乾燥的荒野上跋涉，突然出現在眼前的青海湖讓人感覺仿佛看到了碧藍如玉的大海一般。

83 霸王樹（五月七日）

紅崖鋪周邊有很多仙人掌，各家各戶都把它當作綠籬，此時正是開花的時節，紅花綠葉相襯之下形成濃烈的色彩對比。伊東在日記中寫道，如果將葉子切下來，埋入土中，它很快就會長成莖幹生葉開花，生命力頑強驚人。

伊東一行在茂密的仙人掌群中穿行，來到了一處陡峭的山嶺，往上攀登約十五里，則到達了頂峰。途中奇觀美景不斷，頂上還可以望見遠處的大理的天蒼山。

86 趙州（五月八日）

圖左依然是州志的摘抄。圖右是儒教祭典時的舞蹈隊形圖。白崖城也就是古時的彩雲城。傳說諸葛亮南征時曾屯兵於此，並在此留下了一根鐵柱。

85 紅崖—趙州（五月八日）

圖右部分是向知州借來的州志的摘抄。圖左是儒教的祭壇。

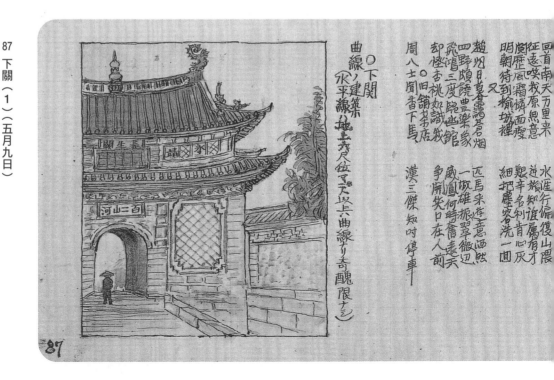

87 下關（1）（五月九日）

有一條大河從洱海的西南角流出，下關就橫跨其上，相當於日本坐落在琵琶湖上的瀨田的位置。此處人口眾多，很多民族都混居於此，貨物交易也很繁榮。

（下接圖100）

88　下關（2）（五月九日）

據說圖中塔的附近有古南詔國首都大和城的遺跡。

荷の擔ひ樣

相輪之圖

相輪ノ比較的長キヲ觀察スベシ

○四角十三重塔ナリ　雲南スタイル（下關ノ北五里ニアリ）

才五二重目尤モ大ナリ

20,8

13 12 11 10 9 8 7 6 5 4 3 2 1

100（最大）

88

90　大理府之圖（1）

大理相當於現在雲南省白族自治州的中部地區。自治州的人民政府便設於下關。

大理府之圖上

佛ろうの鳥の声

冥土ニ近キ國ナルや

90

460

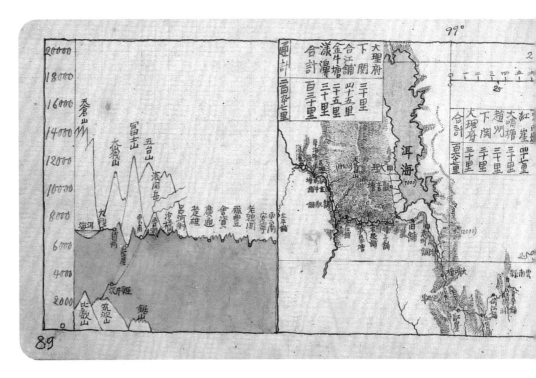

89 **地圖（雲南─大理）／海拔圖（雲南─洱海）**

大理府位於海拔七千尺的高原上，天蒼山東麓，洱海西岸。天蒼山出產優質的石材，因地得名「大理石」，此名漸漸成為這種石材的通稱。

91 **大理府之圖（2）**

自伊東從日本出發至今，已經過去一年兩個月。在這段時間中，他穿越了中國的廣大土地，即將到達佛國緬甸。

92 觀音塘（1）（五月九日）（下接圖98）

觀音塘會堂的建築頗為有趣，全都採用了藏傳佛教的風格，實在是絕妙。圖為在其中記錄下的花紋圖案。

正吻尾

○觀音塘ミ於ケル觀音店
門ハ劍ノ曲線建築ミテ、殆ト水平線ナシ、外部ノ装飾た...濃厚ミテ毒気充満セリ、コレモ雲南流チ
門内ミ池アリ中央ニ巨岩アリ、岩上ニ大理石ノ倉龍アリ、二層樓ラナス、前二ケ所後
二ツノ所ニ階アリ、意匠ヤミ見ルベシ

94 大理府（1）崇聖寺（1）（五月九日）

崇聖寺俗稱三塔寺，建於唐朝貞觀年間，寺內也有南詔以及大理時期的建築。目前雖然只有一座大塔和兩座小塔殘存，但是伊東走遍這片遺跡時，依然為它的宏大規模所震驚。文中的「起ヘズ」為誤記，應為「超ヘズ」，意為「超過」；「大陸」為誤記，應為「大塔」。

（七）大理府（大和縣）
城圍七里余
戶五千
人口三萬以内ナルベシ、史ニ貢三千ニ云々（ベト思ヘ、萬五千位ナリト考フ）

○崇聖寺（俗三塔寺）
唐員觀年中創立
三基ノ塔アリ犬陸八左...如ク高ク地盤ヨリ九輪ノ頂マデ凡二百三十五尺
大十六層ニ、每層中央ニ...ツシユアリ
佛像ノ中ミ厨子アリ、左右ニ...
九輪ハ露盤ヨリ七輪、蓋ハ八角ニ...ツ宝珠アリ、尺ニテ雲南スタイルなり、蓋ノ下ニモ宝瓶アリ

壇
玉垣　32'7"　21'　18'　110'7"

○小塔二基、十層八角二面七尺三寸、モールデングノ壇アリ、每層連臺又ハ村栱、腰組アリ、八稜ノ所ニ...ノ如キ柱ヲ建テタリ
三動層ハニツシユ仏像

五層目八
三層目八
七層目八
四層目八

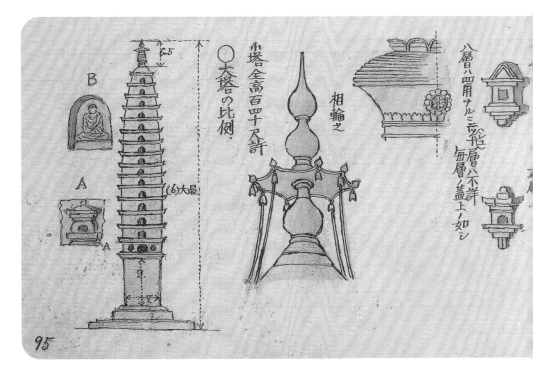

93 大理府南郊風景（五月九日）

從下關出發經過觀音塘時，可以看見遙遠的樹林中聳立著一座高塔，隨即城門也映入了眼簾，這裡就是大理府。

大理府ノ南郊ヨリ天蒼眉山及洱海

93

95 大理府（2）崇聖寺（2）（五月九日）

中央大塔名為千尋塔，其第六層和第七層最寬，是雲南式建築的代表。兩座小塔南北相對地坐落在大塔西邊。

八層目四角ナルミ其他ノ層ハ八不詳
各層ノ蓋上ノ如シ

相輪之

小塔全高百四十尺許

○大塔ノ比側・

B

A

(6)大最

A

95

463

96 大理府（3）大觀堂／
趙州—大理—下關（五月九日、十二日）

南門外的塔曾是一座名為大觀堂的佛堂的附屬建築。伊東評價道，塔的內部有一根直徑一尺五寸的中心柱，這是一種非常罕見的建築手法。

心柱云二尺五寸

○大觀堂（今無シ）
堂ノ前古塔アリ周昭王朝物也十六級、
今ノ八明ノ嘉靖ノモノ也皆甎ヲ以テ造ル、プラポー
ションノ九輪、形全然
三塔寺ノ大塔ニ全ジ、
刻シテ大明嘉靖乙巳丙午歳
云々トテフ
古ヘ八コ二孔明ノ祠アリ又蒼山書院
アリシナリ、

コ、塔ノ最上層ノ四隅二鳥アリシカ今脚部ニ残レ
リ、又苐六層苐七層辺ノ疑モ廣キ様ナリ、

○自趙州至大理府　　五月九日　　晴、時々雨
　趙州
　下關　　二十里
　南塘　　十里
　觀音塘　十里
　大理府　十里
　　合計六十里

○自大理府至下關　　五月十二日　　曇、
　大理府
　觀音塘　十里
　南塘　　十里
　下關　　三十里
　　合計六十里

98 觀音塘（2）（五月九日）（上承圖92）

大理府中伊斯蘭教活動非常昌盛，所以伊東推測在這裡可以看到有價值的伊斯蘭教建築，但這些建築被悉數破壞，甚是可惜。圖中的花紋帶有伊斯蘭風格。

○觀音塘ニ於ける吻ノ尾（但シ多少筆勢ヲ替たり）

○碑ノ覆ヒ屋上ノ
手法

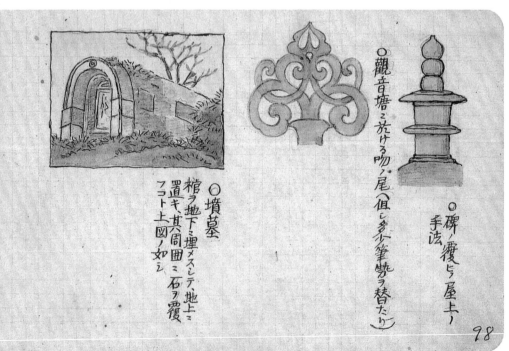

○墳墓
棺ヲ地下ニ埋メシテ地上ニ
置キ其周圍ニ石ヲ覆
フコト上ノ圖ノ如シ

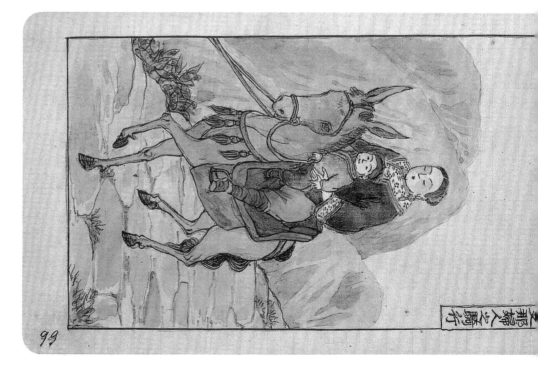

97 天蒼山和三塔寺（五月十一日）

出得大理城北門，眼前就是天蒼山下一望無垠的平原。這片平原正連著洱海。天蒼山麓屹立著三座塔，這片景色真是無與倫比。

99 中國婦人騎馬旅行圖（五月）

這裡的交通工具主要是馬、驢或者騾子，因此這裡的婦女和孩子都能非常熟練地騎馬。

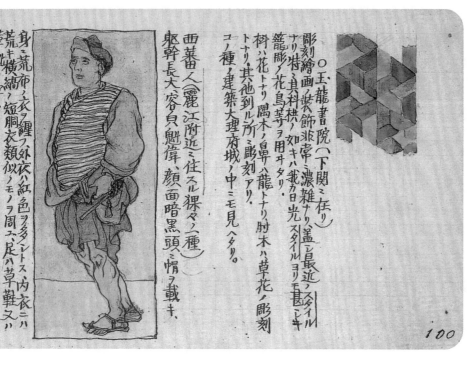

100 下關（3）（五月十二日）（上承圖88）

日記中記載，伊東前往位於下關入口處的玉龍書院攝影調研時，被附近的無業游民和小孩兒團團圍住，並遭受了他們的辱罵。伊東對這種遭遇已經習慣了，只是默不作聲，視而不見。

102 塘子鋪溫泉（五月十三日）

一行人聽說塘子鋪中有溫泉，於是翻山越嶺前往。走過了數個村莊之後，發現了一股熱氣彌漫的溪流。溫度適宜，流水如矢，一行人在這裡洗掉了多日的污垢，甚是暢快。

101 下關─合江鋪（五月十一日）／合江鋪─漾濞

西蕃也叫吐蕃，是唐代對西藏等地區的稱呼，在此圖中只是作為當地少數民族的通稱。

103 從坪坡街望天蒼山（五月十三日）

從塘子鋪溫泉出發往西前行，一行人在坪坡街住了一宿。這裡可以望見天蒼山的後山，伊東在日記中寫道：「這裡的風景非常雄偉壯麗。」

104 漾濞—太平鋪（五月十五日）

圖左為關於日食的布告。伊東日記中強調，雖然中國是漢字之國，但是文盲也非常多，所以布告對於普通人並沒有什麼意義。

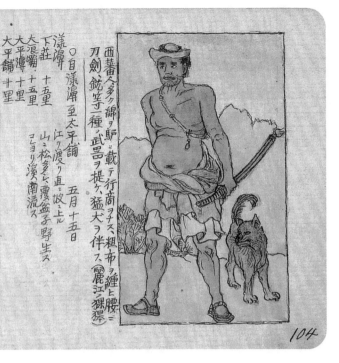

○自漾濞至太平鋪
西番人多ク綿ヲ績テ行商ヲナス、粗布ヲ纏ヒ腰ニ刀劍銃等一種ノ武器ヲ提ケ、猛犬ヲ伴ス（麗江ノ猓猓）

漾濞至太平鋪　　五月十五日
漾濞下莊　　　　江ヲ渡リ直ニ坡ニ上ル
大渓澗　十五里　山ニ松多ク覆盆子野生ス
大平濞　十里　　コレヨリ渓南流ス
大平鋪　十里
　　　　合計五十里

光緒二十九年二月廿八日
右仰通知

106 從漾濞望天蒼山（五月）

漾濞不同於偏僻的山村，是一處非常大的村落。伊東從這裡看到天蒼山脈時，不由得聯想起曾在日本富山縣所看到的群山景觀。圖中序號「116」為誤記，應為「106」。

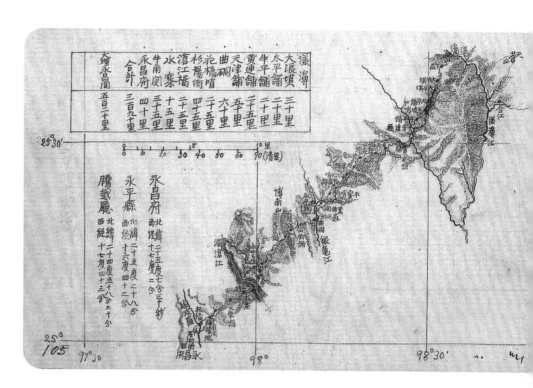

105 地圖（漾濞—永昌）

107 伊東忠太和當地人（五月）
右邊為伊東本人，左邊應該是當地人，但是姓名不明。

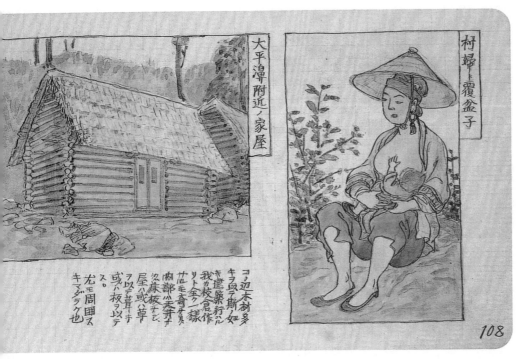

大平濘附近ノ家屋

村婦ト覆盆子

108

コノ辺木材多
キヲ以テ斯ノ如
キ建築行ハル
我ガ校倉作
リト全ク一樣
カ 此モ奇ナル
内部ハ天井ナ
ク麻板ヲ以
屋上或ハ草
ヲ以テ葺ナリ
或ハ板ヲ以テ
ス。
尤モ周囲ス
キマグラク也

108 太平鋪附近的民家（五月十五日）

在太平鋪附近山路旁所見的民家，牆壁由圓木疊砌而成，並在牆角處交叉。這種建築方法類似於日本的「校倉造」。

110

110 太平鋪—漾濞間的腳夫

圖為官家腳夫搬運行李時的樣子。驢子裝扮得如同京劇中一樣，腳夫敲打著鑼鼓，在街道中前行。圖左人物身份不明。

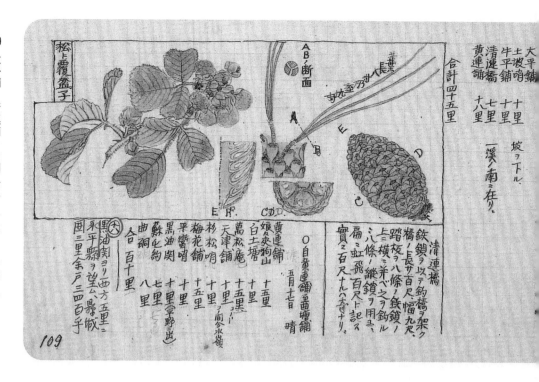

109 太平鋪—黃連鋪—曲硐（五月十六日、十七日）

出得漾濞便遇到一座吊橋，渡橋之後是陡峭的山坡。沿著山路攀行約十五里則到達了頂峰。山上是紅土，所以長有很多松樹，除此之外，還有很多野生覆盆子，果實非常美味。

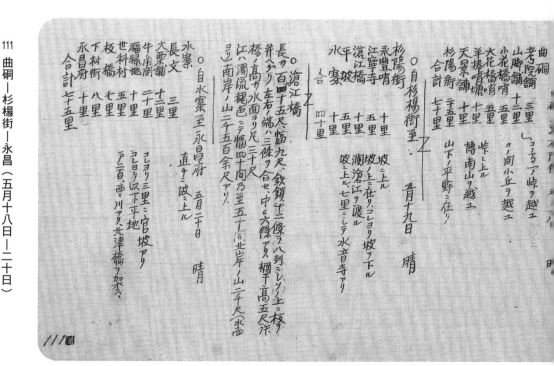

111 曲硐—杉楊街—永昌（五月十八日—二十日）

從太平鋪前行五十里，途中見到不過二十戶人家，行人也非常稀少，不過倒是經常遇到運貨的驛馬。馬夫一般露宿在野外，所以位於國道上的驛站太平鋪顯得十分冷清。

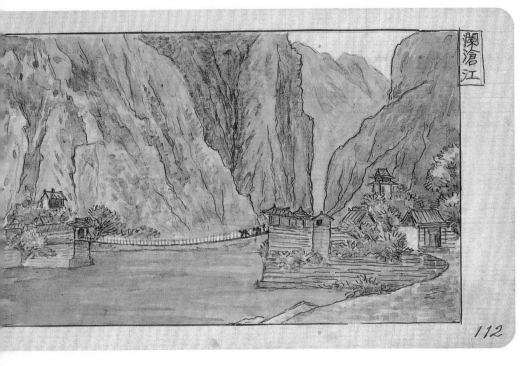

澜沧江

112

112 瀾滄江（五月十九日）

瀾滄江上所懸的吊橋用十二根鐵鏈拴在巨石之上，左右兩邊的三根被繫成一條，所以看上去像是由八根鐵鏈組成，上面再鋪以木板。吊橋全長一百六十五尺，高出水面三十尺。對岸就是懸崖，渡橋之後即刻需要往上攀爬。

114

114 永昌府　府志摘抄（1）（五月二十日）

永昌府（保山縣）的民家多建縣城中心的十字路口處，其餘的地方都是田地。永昌府治下少數民族很多，根據圖中的府志記載，有十七種之多。圖左的表中列出了少數民族語言的簡單對照表。

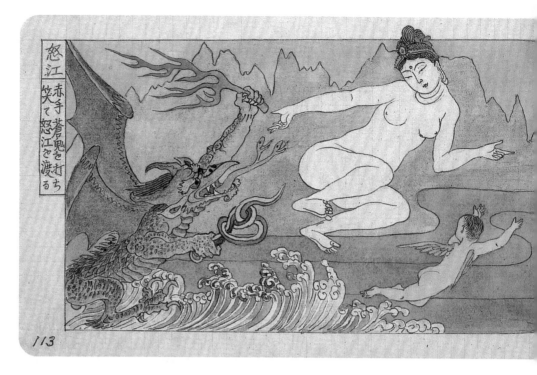

113 潞江（1）（五月）（下接圖121、122）

怒江又名潞江。源自西藏與青海交界的深山，流入雲南，進到緬甸後改稱為薩爾溫江。

115 永昌府　府志摘抄（2）（五月二十日）

到達永昌府時，馬夫、腳夫、轎夫等都要求休息一日，所以一行人在此停留了一日，借此機會，伊東借來了府志進行研究。

116

116　永昌府　府志摘抄（3）（五月二十日）

伊東在日記中記載，永昌府中古跡眾多，特別是和諸葛亮南征相關的地點非常有趣。黑水傳說有毒，飲者喪命，而《三國演義》中也有類似「黑泉」的描述。此處多溫泉。

118

118　永昌府—蒲縹—紅木樹（五月二十二日、二十三日）

此處風水塔是雲南式風格，建立年代和重修年代均不明。

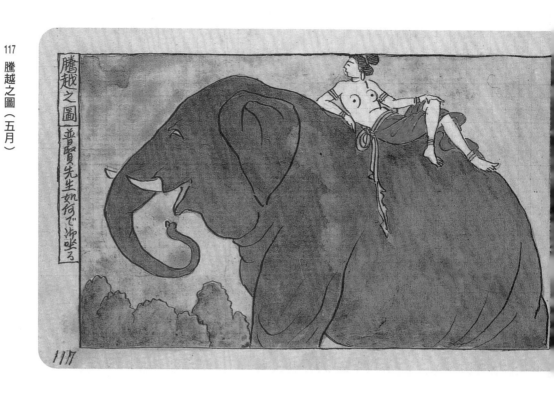

117 騰越之圖（五月）

騰越是雲南的邊防要地，能看見許多象。右圖是伊東假託平常會乘坐白象的普賢菩薩的形象所繪的詼諧畫。

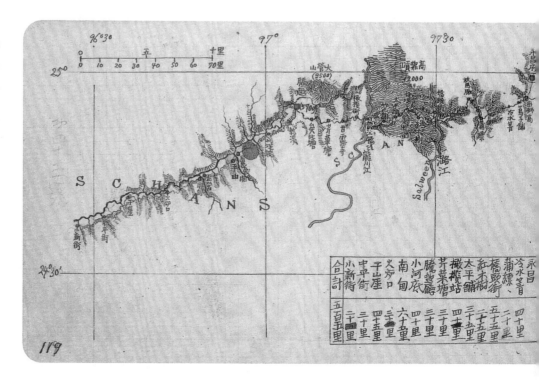

119 地圖（永昌府—小新街）

120　蒲縹（五月二十三日）

蒲縹的溫泉位於一處小山丘的山麓，雖然有區分男女浴室，但都是露天溫泉。熱水的流量很小，浴客卻很多，泉水污穢不堪，一行人最終打消了入浴的念頭。

122　潞江（3）（五月二十三日）

潞江，又稱怒江（薩爾溫江），比起與之並行的瀾滄江，江面更為寬闊，水流更為湍急，但是兩岸並非絕壁。吊橋的構造與瀾滄江上的相同，分為兩段，東段長約三十八間，幅寬約九尺。

○潞江（即怒江）Salween ニスパーンノ釣橋ヲ架ク
第一（長三十八間中ノ九尺
中基長十二間
第二長三十間中九尺
第三長三十間
合八十間

河幅四五十間中ノ九尺

潞江西岸ノ土人（擺夷）

腕環耳飾ミテ特異ナリ。檳榔子ヲ咬ムヲ為メ黒クナリ。頭ニハ黒布ヲ高ク捲キ上ケタリ。コハ相貌純然タル蒙古人種ナリ。

甲ノ如クニ発育スキ脚
ヲ無理ニ態ニ乙如クニス

121

（上承圖113）

121 潞江（2）（五月二十三日）（上承圖113）

雖然沒有在蒲縹泡到溫泉，但是有機會看到當地婦女的纏足。伊東在日記中記載，纏足者膝蓋以下的肌肉萎縮，腳部更是變形扭曲。

○自橄欖街至騰越　五月二十四日晴

橄欖街
甘露寺　十五里
芹菜塘　十五里
吳比塘　十五里
騰越　十五里
合　六十里

故ヲ下リ平地ニ出ツ

（二十）騰越廳
城圍四里
人口凡九千

コヨリ緬甸ニ入ル。土人ヲ曇張ノ住居ナリ。
擺夷即ヶ Shan ハ古代ニ楊子江ノ南ニ在リ、漸次ニ
西南ニ駆逐セラレ、今雲南ハ廣西、廣東ノ瓊州ニ選
羅緬甸ニ散在ス。南詔国ヲ立テタルハコレ也。性温ニ
順ミテヤ、上等ノ人民ナリ。文字ヲ有シ藝術ヲ
有シ仏教ヲ信ス。
夷人即ヶ Kashin ハ緬甸ノ北部及雲南ノ西
方ニ住ス。性猛悪ミテ文字ナク、藝術ナク全ク
野蠻人ナリ。
猓々ハ全然、支那南部ノ蛮人ナリ。而シテ擺夷ニ上等ナリ、即ヶ
擦ルニ大ニ支那南部ノ蛮人八苗、猓、擺夷、夷人等其
一獨立国ヲ建ツルニ至リ々ナリ古偉ニ南詔ノ度
種ナリトマフト員。其容貌体格名ノ純料ノモンゴリ外ヲ
示ミテ、マレー系ヲ示サルノ明ナリ。漢人ニ比スレバ体格小
ニシテ温知ノ性外ニ現ハル。孔明時代ノ南蛮人ガ此猓
ナルカ如ク記セルハ誤ナリ。

123

123 紅木樹—橄欖街—騰越廳（五月二十四日、二十五日）

伊東一行人進入了相當於現在中國和緬甸交界處的少數民族地區。這裡生活著很多傣族人。騰越廳即如今的騰沖。

124 騰越廳—南甸（五月二十九日）

渡過潞江，見到了一名女子，衣著裝扮前所未見。這名女子身材矮小，膚色雪白，頭上頂著黑布卷成的圓筒狀帽子，戴著大環垂耳，手腕上還戴著手鐲。伊東看見這名女子時，她正從一間小茶館出來。

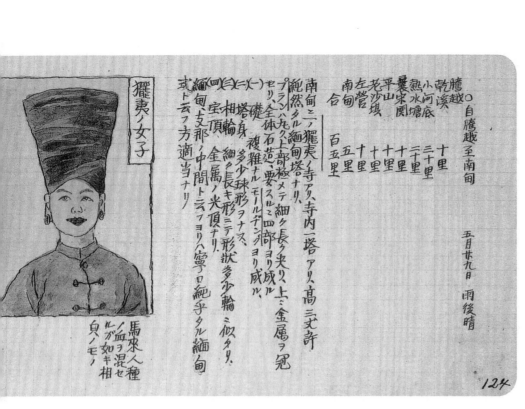

擺夷ノ女子

馬來人種ノ血ヲ混セルガ如キ相負ノモノ

南甸ニ八擺夷ノ寺アリ、寺内ニ一塔アリ、高三丈許
絶然タル緬甸塔ナリ、
ブランハモクト部稜メテ細ク長ク夾リ上ニ金属ヲ冠
セリ、全体石芸ニ要スルニ四部ヨリ成ル
礎　複雜ナルモールデングヨリ成ル
塔身　多少球形ヲナス、
相輪　細ク長キ形ニテ形狀多少輪ニ似タリ、
宝頂　金属ノ光頂ナリ。
緬甸ノ中間トシテフョリハ寧ロ純手タル緬甸
或ト云フ方適当ナリ

○自膽越至南甸
五月廿九日　雨後晴

膽越溪　　十里
小河底　　三十里
乾河　　　二十里
熟水関　　二十里
暴宋関
平山
老沙塅
左營　　　五里
南甸
合甸　　　百五里

124

126 擺夷的原鄉地（五月二十五日）

擺夷也稱撣族，是曾經建國於南詔大理的民族。由此前往緬甸的路上，都是撣族的原鄉地，他們與漢族人雜居於此。

擺夷の鄉

126

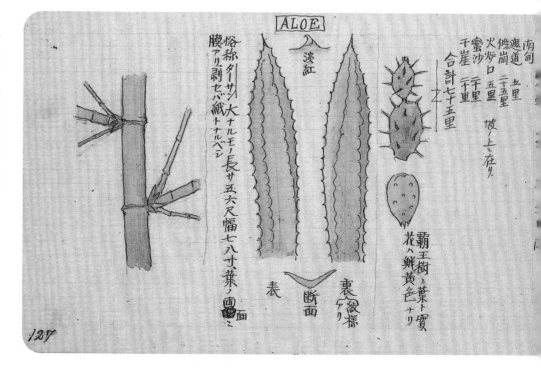

125 騰越和大營山（五月二十五日）

這附近是大清帝國西南門的要沖，海拔約五千八百尺，氣候溫和宜人，是很好的養生之地，物產豐富，貿易興盛，只是沒能找到特別值得一看的古跡或者古建築。

127 南甸—幹崖（五月三十日）

南甸附近的道路上可以看到成熟的仙人掌果實、半熟的芭蕉果實、碩大的黃果樹以及被稱作「雅郎」的植物等，由此可知，已經來到了熱帶地區。伊東記載道，這裡撣族人很多，有一種來到了異國的感覺。

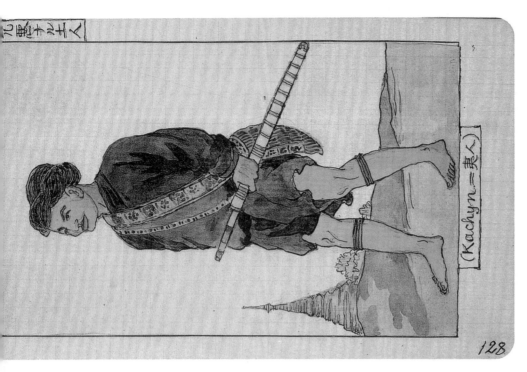

128　景頗族男子（五月三十日）

男子頭包布巾，上穿短袖上衣，下著露出膝蓋以下部分的短褲，赤腳不穿鞋，小腿上纏著多道銅線，肩掛刺繡袋子，並挎著一口刀。

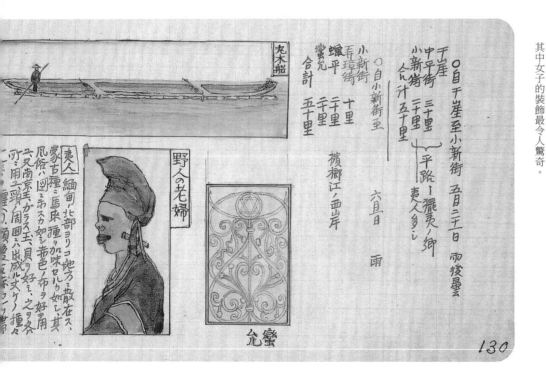

130　幹崖－小新街－蠻允（五月三十一日、六月一日）

伊東從小新街出發往北渡太平河，所乘的小船是用一棵巨大松樹鑿成的獨木舟。為了增加浮力和保持船體的穩定，在左右兩邊都綁上了竹子。到達小新街時，正逢一群景頗族人開市。他們的裝束非常奇特，其中女子的裝飾最令人驚奇。

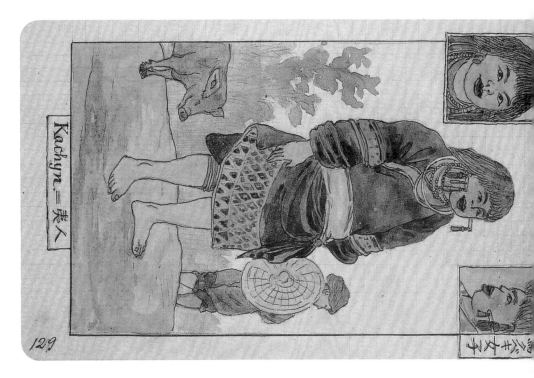

129 景頗族女子（五月三十日）

女子披散著頭髮，耳垂上穿著直徑五分、長約五寸的銀棒，兩端垂掛著很多飾物。脖子上套有多個銀環或者念珠。手腕、衣襟、裙擺處都有裝飾的紅布，腰上則纏著有刺繡的長布。

131 小新街附近的黃果樹（六月一日）

從幹崖前往小新街的途中，雨斷斷續續地下著，一行人在泥濘中跋涉前行。日記中記載道，路上有一棵巨大的黃果樹（細葉榕），樹下有一處清泉，並立有一塊刻著傣族文字的石碑。

132　奔西—蚌河

蚌河是生活在同名溪流東岸的部落名。這條溪流是清廷與緬甸的國境線，對岸就是英國政府的海關以及印度士兵的兵營，有緬甸的官吏和印度士兵在附近巡邏。

○自奔西至蚌蚌河

六月三日　曇、雨晴、

○山茘枝
上圖ノ如シ、中ニ種アリ、
其周圍ニ白キ肉アリ、酸
味ト甘味トヲ有ス食ヨシ
○牛肚子果
不正形ミ、テ表面細
アク山茘枝ノ如キ突起
アリ、軽ヨリ白キ汁出ツ
続ルベ粘力強ク食べシ
其木ハアリ其ミ、アリ

奔西
羊人下石地廠　十里
上石地　十里
下石地廠
二大峯　八里
三大峯　二里
蚌河　五里
蚌河　五里
合計　四十里

緬境蚌蚌河・東岸

132

134　蚌河—新店—新街（六月四日、五日）

新街（八莫）是緬甸北部的重要都市，正臨著伊洛瓦底江。城中建著一排排歐式建築和公園，來來往往的行人模樣姿態都與之前不同。伊東頓時有了漫長的清國之旅已經結束，而來到了別樣天地的感覺。

○自蚌蚌河至新店　六月四日　雨後晴

蚌蚌河
野人山　二十里
新店　里
新店里五里　タービン河・北岸ニ出ツ
合計六十五里

○自新店至新街　六月五日　曇、時々雨

新店
平營　五十里
新街　三十里
合計　八十里

134

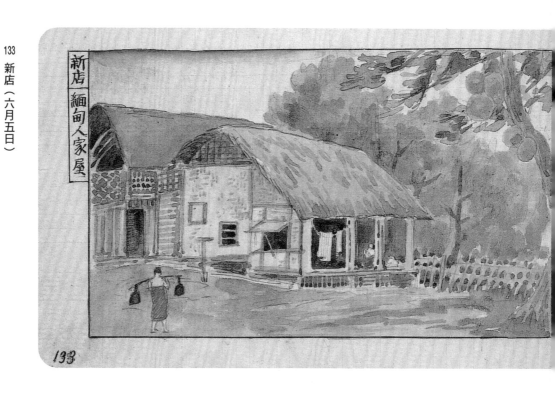

新店 緬甸人家屋

133

133 新店（六月五日）

新店緬甸人的容貌和體格都與日本人非常相像。婦女有的穿著上衣和紗籠，有的只穿著一件紗籠。男子也是同樣的裝扮。

新街附近墳墓

135

135 新街附近的墳墓

圖為克欽族（景頗族）的墓標。

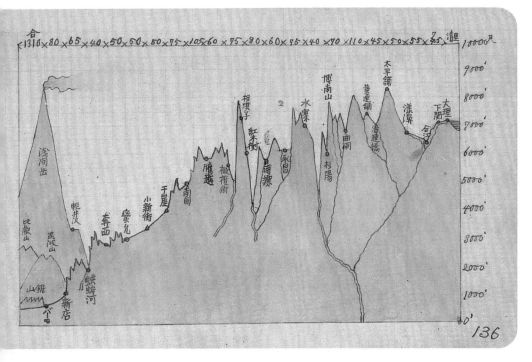

136 海拔圖（大理—新街）

這段行程比起貴州到雲南的路程（圖48），海拔起伏比較大。

138 入緬圖

緬即緬甸的簡稱。伊東在畫中表達了他長途跋涉，終於抵達佛國時，心情變得安定沉靜之感。

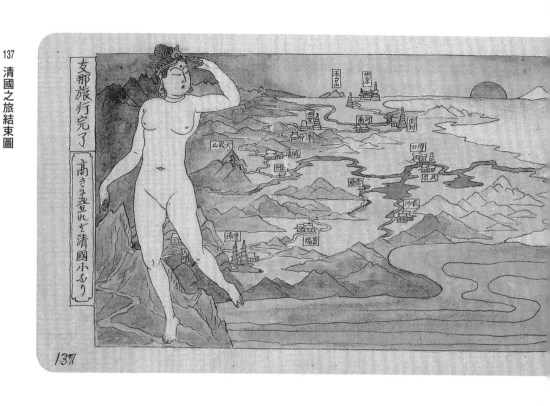

137
清國之旅結束圖

筆者的清國之旅始於直隸（河北）省，一路走訪陝西省、四川省，接著穿越湖北、貴州各省，最後抵達雲南，可說是走遍中國大江南北的探訪之旅啊。

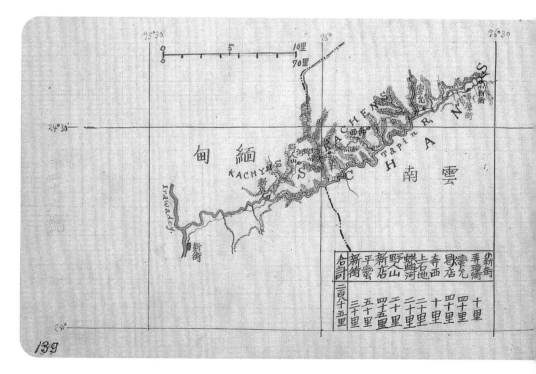

139
中緬國境地圖（小新街—新街）

之前所遊歷的雲南省，中法戰爭後已然淪為法國的勢力範圍，而當時的緬甸是英國殖民地。從騰越前往新街的路線是沿著伊洛瓦底江的支流太平江而行，海拔也漸漸下降。

図右欄中列挙了伊東在旅途中所停留的城市及周邊進行的調査活動。

支那旅行里程表

自	至	陸路	水路	日本里	里	町	間	日数	近
北京	張家口								
張家口	雲岡								
雲岡	五台山	380							
五台山	定州	335							
定州	北京	490							
北京	開封	1530							
開封	西安	1215							
西安	漢中	1070							
漢中	成都	1286							
成都	大嶽山	540							
大嶽山	叙州	200	360						
叙州	重慶		880						
重慶	漢口		3270						
漢口	長沙		800						
長沙	常德		475						
常德	貴陽	1562							
貴陽	雲南	1152						18	2
雲南	大理	915						13	
大理	膽越	895						12	2
膽越	茶衝	515						8	
合計		12086	5785						
水陸合計		17871							

岐路及郊外里程

北京近郊 (中)	60		漢口-漢陽-武昌	125
西山行 (中)	200		長沙郊外 (1)	6
栢檀寺行 (3)	130		讓遠山門址瘤(?)	45
通州行 (1)	80		貴陽郊外 (2)	25
湯山明陵迁行	70		雲南郊外 (1)	2
五臺山 (1)	70		大理郊外 (1)	5
衛輝郊外 (1)	12		合計	1125
開封郊外 (1)	10			
涿州	6		總計	18996
龍門行 (3)	120			
西安郊外 (3)	36		日数	
漢中郊外 (1)	3		順路	
廣元郊外 (1)	2		岐路	38
劍州	8		滯在	
羅江郊外	10		合計	
犍城郊外	10			
武連郊外	2			
成都郊外 (4)	50			
瀘州郊外	2			
重慶郊外 (1)	30			
漢州郊外 (1)	6			

140

1 苗族、撣族

苗族（或稱撣族）是當時對貴州、雲南少數民族的統稱。如今已經細化成苗、壯、布依、侗、傣、彝等名稱。

附録

雲南の苗族とシャン族筆りが、そこにビルマ方面[]に廣がりをして～思ひてある。兔由角もおもひ白きよ。

墜弓 169

2　文字和語言

4　寺（2）

大寺正門入口設在中間偏左的位置，內陣也不居中。須彌壇面朝寺廟的側牆，與中國寺廟端正的樣式相異。建築外觀風格比較接近日式。

○蜜允ノ東

△僧
黄キ帽ヲ（布ニテ捲クモノ）頂ニ黄衣ヲ着セリ

△経
シャン文字ヲ以テ書キタルモノノ、印刷セルハナシ

△佛像
其ノ何佛ナルヲ知ラズ、厨子ノ内ニ入ミ容貝緞甸的ナリ、冠ノ回ヲ囲ニ特殊ノ装飾ヲ有ニ頂ニ高ク細ク光リタル装飾ヲ有ス

△厨子
二層又ハ三層ナリ、毎層ノ屋ニ特別ノ装飾アリ火焔ノ如キ形ヲ附ス、最上層ノ上ニ方ニ向テ細クナルフィニアル（一種ヲ附ス、下層仏ノ居ル部分ハ柱ニ龍ノ巻キタルモアリ

△須弥壇
五尺又ハ床リ上ゲパネルノ代リニ玻璃ヲ以テ（横七寸堅五六寸リ籔アり）

△天蓋
並日通ノ竹製傘ヲ應用ス、上ニ上ヨリ美シク色彩セルモノハツ覆ヒタルモノ数筒ヲ鶯レタリ

△五具足
不揃ナガラ五具足ヲ卓ノ上ニ并ヘタリ

△佛具
ナシ

△建築
圏ノ如ク極テ粗ナリ、前面格子ノ意アリ懸魚ノ形緞甸的ノミヤ見ルニ足ル

177

3 寺（1）

寺廟在傣語中稱為「契空」。圖右部的小寺為三間四面的多層建築。上層建有覆以瓦片的懸山頂。牆壁用立著的木板建成，下層牆上還設有格子窗。寺內鋪以高地板，外圍一圈為外陣，中間為內陣。

143

5 墓

撣族人的正規墓地中央建有墓屋（停放棺材的帶頂小屋），四角立著掛有裝飾物的竹竿，附近還設置了標柱。標柱是一根刻有人面牛角裝飾的木柱。

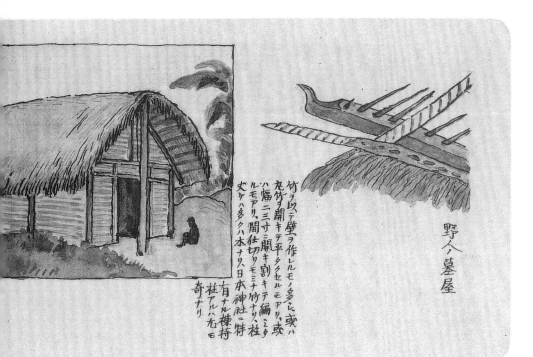

野人ノ墓屋

竹ヲ以テ壁ヲ作レルモノ多シ、或ハ
花竹ヲ開キテ平タクセルモアリ、或
ハ幅二三寸ニ開キ或ハ割キテ編ミ
ルモアリ、間仕切リモミナ竹ナリ、柱
丈ケハ多ク八本ナリ以日本神社ニ特
有ナル棟持
柱アルハ左モ
奇ナリ。

6 墓屋（1）（下接圖12）

圖為擇族人居住的房屋，牆壁用橫木板建造。屋脊木用一根大柱支撐，非常有趣。這種手法和日本古時的神社、宮殿等建築非常相似。圖右為墓屋一部分的詳圖。

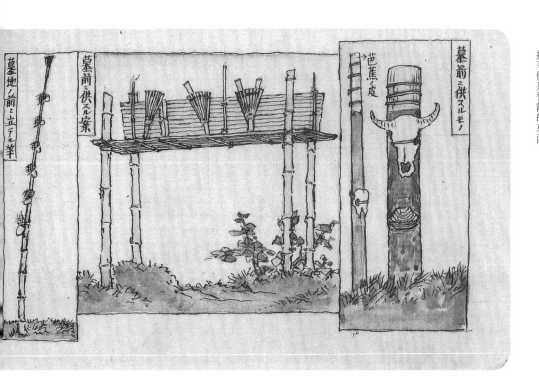

墓地ノ前ニ立テル竿

墓前ニ供スル案

芭蕉ノ庭

墓前ニ供スルモノ

8 供品、供品臺

圖中部為擇族人設置在墓前的供品臺。圖右部是供奉在墓前的木柱，上面包裹著芭蕉葉，並掛著牛羊的頭骨。圖左部是標柱的一種，上面掛著像是竹籠的東西。

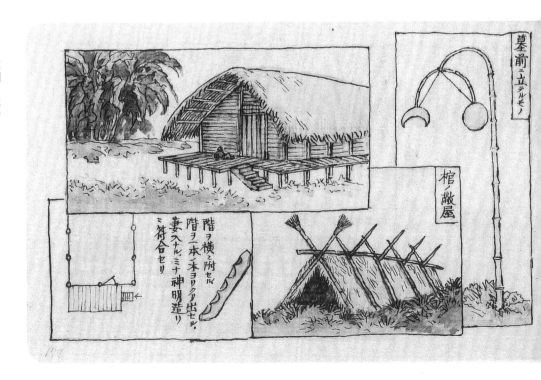

7 刀、墓碑、供品臺

圖左為揮族墓前設置的供品臺。圖中間為揮族的墓標，在三角柱上描繪了各種符號，據說這些符號代表了死者的姓名、年齡，以及職業。圖右為揮族人常用的刀具和袋子。

○野人ノ刀ト蘘

○野人ノ墓標 木ヲ三角ニ削リ其表面ニ画ク高サ五六尺

墓前ノ供臺

9 草棚、住房

圖左為揮族人的住屋，屋頂是懸山頂並鋪以茅草。屋簷伸出部分很長，牆壁是用橫木板所建，正面設置了寬寬的走廊，並建有臺階。圖右下部分是放置棺材的藏屋，是一個類似於日本「天地根元宮造」的原始小屋。圖右是墓前的標柱，為頂端掛著形如日月的裝飾物而彎曲下垂的原始竹竿。

墓塋前ニ立テルモノ

棺ノ藏屋

階ヲ横ニ附セリ 階ヲ一本ノ木ヨリクリ出セル 妻ヲ入ナル三ナ神明造リニ符合セリ

493

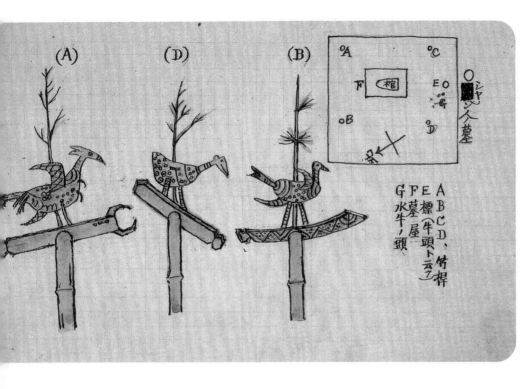

10 **墓前裝飾（1）**

完整的撢族墓地如圖中的平面圖所示，中間放置棺木，上面建有多層的墓屋。四周立著如圖所示的竹竿，其頂端安有木板，上面放置著木鳥。

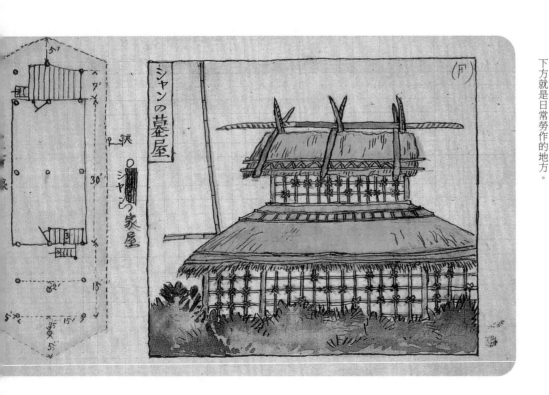

12 **墓屋（2）（上承圖6）**

圖右部的墓屋為多層建築，是最為正式的形式。圖左部是住宅的平面圖，屋簷部分用點線標注。山牆的屋簷用一根粗大的柱子支撐，屋簷下方就是日常勞作的地方。

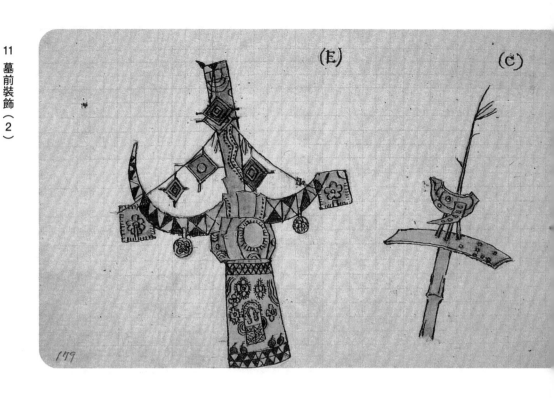

11 墓前裝飾（2）

棺木前立著圖左所示的牛頭狀標柱，有的標柱還會在橫樁上端綁著牛羊頭骨。

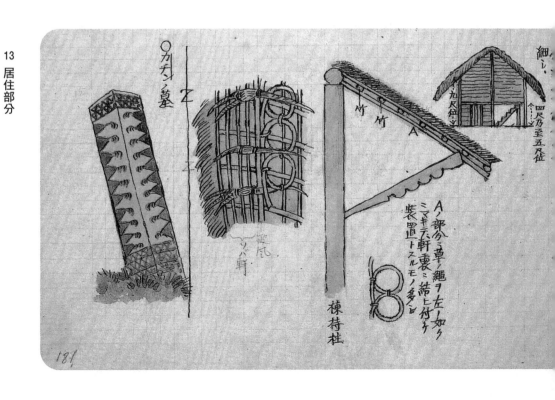

13 居住部分

圖右部支撐屋簷的拱是一根雕有圓形花邊的木材，屋頂下方用竹子製成。屋簷下部如圖中部所示，附有螺旋狀的草繩圈作為裝飾。圖左部為散落著的單個撣族墓標。

495

14　苗族的照片

日記中記載，伊東在遊歷貴州、雲南、大理的途中，多次遇到了外國探險家或傳教士，並與他們交換了各自的照片和資料。圖中的照片應該就是在那時所得。（照片因為年代久遠而褪色）

この寫眞は苗族であると思ふ。これは太古の漢人に追はれて、遂に貴州地方の南地方に黑苗、花苗、鳳頭苗、狆家苗等が今に少なからず。而してその苗族はまた雲南に入り、他の多の混族したのである。

雲南に入りてシャンの建築は西蕃人で、
日本的に似たる物と、仏寺と、を、チォアンと言
ふ。その塔は緬甸の類似である。
千崖のカチンは支人の店、鳳梨、バナナなどを
美くて賣つてゐた、

雜記

印度ー印度建築の複雑は、殆んと糾問、
的あるが、実に面白し
雲南ー鳥居龍藏氏の雲南諮詢に
大に言ふ可きあり

183

15 雜記

在伊東進行中國旅行前後，鳥居龍藏也受東京大學派遣前往雲南地區進行苗族調查。伊東從武漢前往昆明（當時的雲南府）的路線，和鳥居在幾個月前所走的路線相同。但是之後鳥居從昆明北上，並於幾個月後經由伊東走過的三峽路線前往上海。

解

説

遇見鬼神的男人—建築探險家・伊東忠太

村松 伸

一、紫禁城調查

一九〇一年（明治三十四年）七月，伊東忠太第一次踏上清國這片土地。伊東的個性一絲不苟，把這趟旅程的調查內容仔細整理成筆記，並取名《渡清日記》與《紫禁城實測帳》。伊東日後橫跨中國大陸、走訪世界各地時，總會隨身帶著田野筆記做記錄，而這些資料便是日後那大量田野筆記的原型（註1）。

七月四日（四）

帝國大學終於核准了從以前就一直很想去的北京之行，非常高興這趟旅程的名義是由內閣指派我前往當地出差，匆忙準備後，於今日搭上晚間六點十分從新橋出發的火車。同行的成員有帝國大學的土屋（純一）工學士、奧山恒五郎先生、小川一真先生，以及隨行的大塚、森川兩人，外校則有外語學校支那學畢業生的岩原大三郎。

對伊東而言，這是第一次的中國之行，心中想必是雀躍無比。一行人先停靠京都，於七日路過廣島，接著從門司港搭上三千噸的日本郵船佐倉丸號，一路朝清國前進。十一日從天津近郊的太沽（大沽）登陸，伊東終將展開清國探訪之旅。《渡清日記》和本書一樣，都不只描述建築，更詳細記錄下所到之處的風俗民情與相遇的各種人事物。

然而，對三十四歲的伊東來說，這趟清國旅程是生平第一次的海外之行。即便過去已經學了很多與清國這個鄰國有關的知識，伊東對眼見的所有事物都感到新奇無比。對於第一次造訪的太沽街鎮，他是這麼形容的。

七月十一日（四）

一行人走上街道，就看見支那人、日本人，還有德、法、印、英、俄、美各國軍人，所有人穿梭於泥濘道路，彷彿是百鬼夜行中的奇形怪人，根本來不及一一端詳，我甚至開始懷疑，這究竟是現實還是夢境，自己到底身在何處。其中，最令人感到詫異甚至可悲的就屬支那人了。這群人完全不知道自己的國家已經戰敗，只能在外國人的鞭打叫罵聲中勞動，像條蟲一樣地踡縮捲曲，猶如被剝奪了身為人類的資格。

各國軍人中，印度兵最與眾不同，體格黝黑，頭頂纏繞著奇特的頭巾，個性直率，感覺很好相處。俄兵看起來很敏捷、法兵行動也很輕快，英兵總是充滿自信、德兵看起來就很容、美兵則非常開朗，還有帽子上插了羽毛，看起來不怎麼像軍人的義大利兵，這些士兵在酒館狂飲喧嘩，衣衫破爛的日本兵在這群人中，看起來正直極了。日軍在甲午戰爭中或許勇猛剽悍，不過從這幅光景亦能看出，日本兵完全不懂得在戰後經營與他國士兵的人際關係。這更讓我體認到，日本軍的戰爭目的就是為了打贏敵人，他國士兵則是為了其

他更重要的附帶品。看看日本人的思想究竟有多迂腐啊。

伊東對於第一次親眼所見的中國街鎮竟是如此髒亂感到十分驚訝，但對於被各國佔領，境況悲慘無比的中國人更是不知該如何形容。伊東對於各國軍隊的觀察相當細微，日後運用時事漫畫諷刺世態的灑脫精神更已在此時孕育而生。不過，從伊東的日記中卻也能感受到，他和生於當時的許多日本人一樣，對於自己的國家和人民表現帶有自卑感，為了消除那份自卑感，會試圖強烈展現出明治日本體制下的民族主義。

當時的清國，慘遭西洋列強與新興的日本糟蹋蹂躪，沒有一處完好如初。那頭世人口中的沉睡獅子已不知身在何處。各國四處大開租界，從西方引進的新穎鐵路開始馳騁於中國的大陸上；基督傳教士一臉怡然自得地暢行內陸，外國士兵會帶著刺刀，欺負路上的中國人。就在伊東正準備出發至清國時，爆發了甲午戰爭，這場戰爭也讓中國必須支付鉅額的賠償金，甚至演變成日後其他大事件的導火線。

清國政府為了籌措龐大的賠償金，不惜將手伸到平民百姓的口袋裡。這對威風榮耀的堂堂中華帝國而言，已是顏面盡失。人民對於這樣的轉變感到焦躁不安，最後集結成宗教團體義和團，提倡「扶清滅洋」的思想，開始起身反抗各國不斷施予的壓力。一八九九年，義和團崛起並獲得了平民全面的支持。這時，包含日本等八個國家以維護自身權利和國民為名目，組成八國聯軍，在短短的時間內派遣七萬大軍挺進清國。有著地理優勢的日本，更是立刻派遣二萬二千名兵力，對聯軍佔領北京一事上扮演著重要角色。

原本對義和團非常反感的清國政府，卻也懂得見機行事，期待義和團的竄起或許能夠驅逐列強，於是也開始對聯軍舉起反旗。然而，面對勇猛果敢的日本軍，以及配有新穎武器的歐美敵軍，講求精神主義的義和團與士氣腐敗的清軍根本就不是對手。同年八月，聯軍輕鬆攻

陷北京，此時，紫禁城的主人光緒皇帝與慈禧太后卻早已逃往西安。萬萬沒想到，伊東忠太一行人的紫禁城調查任務竟是以鎮壓義和團為名義，聯軍佔領北京的情況下進行。同行攝影師小川一真留下的自傳中，有提到為什麼會調查紫禁城。一九○一年春天，華族（貴族）的岡部長職前來慰問負責佔領的日本軍，期間瞥見了頤和園和紫禁城，深感其壯麗所感動，於是提出了想要拍照留念的想法。伊東趕緊取得日本佔領軍和時任駐清公使小村壽太郎的許可，寫信給自己亦有提供資助的攝影師小川，促成了此趟來華之旅。

不過，小川的攝影之旅還是需要正當的名義。於是，北京的小村公使便與時任文部大臣的菊地大麓以及帝室博物館館長協議，決定讓小川以東京帝國大學成員的代表身分，進行學術派遣[註2]。另一方面，對於早於一年前就已規劃北京城研究，卻苦於經費不足的工部大學建築學科成員們來說，來自北京的招聘需求得以讓研究順水推舟成行。旅行經費由博物館提供，以大學派遣為名目的調查之旅終於實現行[註3]。

存放於東京大學史料室，時任帝大總長寫給文部大臣的信中也提到，調查紫禁城一事對於尚處於設計階段的東宮御所，也就是赤坂離宮的裝飾規劃會有幫助，所以還請軍方多給予協助[註4]。這或許也是建築學科原有計劃卻一直未能成行的研究目的。但無論事實如何，伊東這趟北京之行可說是極為倉促。一行人中，由伊東忠太負責記錄歷史的部分，比伊東小七歲的土屋純一負責實測建物，記錄裝飾物則由大學助理奧山恒五郎負責，拍攝建築物則交由小川一真負責[註5]。

七月十二日，伊東一行人從天津抵達北京，花了大約一週的時間仔細走訪北京城內外的古建築與名勝。頤和園、雍和宮、孔子廟、景山、北海、中海、南海、天壇等，今日仍是北京重要古蹟的景點都是這次探訪的對象。不過，伊東一行人此趟目的可不單只是走馬看花而已，他們還與佔領著紫禁城的各國軍隊交涉，並於七月二日起開始實

測調查。

小川與徒弟們負責內部攝影，伊東、土屋純一和奧山恒五郎則把精力放在結構與裝飾的實際量測。伊東在這趟旅程留下的另一本田野筆記《紫禁城實測帳》裡頭提到，調查過程中，其實能從眾人各自駐足的事物，看出每個人對什麼內容比較感興趣。一行人仔細記錄下整體的配置、各建物的平面圖、組裝結構方式、瓦飾、門窗，以及圍欄細節設計。雖然以現在的水準來看，當時的測量技術精度粗糙到令人咋舌，也幾乎不會從整體的結構系統來觀察整座建物，目光僅放在細節的設計，並描繪下部分已拆解的建物結構留作紀錄。

不過說實在，上述批評未免太過苛責了。畢竟伊東當下所能運用的，只有西方極為盛行的古典主義建築理論與西洋建築史的調查手法。那時，伊東自創的木造建築調查手法尚未成形，他也是藉由法隆寺的調查，才能一點一滴地累積相關知識。

伊東從這趟調查獲得另一個豐碩的成果，那就是確立了自己提出的「中國建築特質」的論述。調查紀錄的《紫禁城實測帳》除了有許多繪圖，還寫了像是以「與日本的幾項差異」為題的意見、報告草稿、「橫樑的裝飾畫也是千篇一律」和「屋頂造型變化多樣」等備註或獨白。才短短一個月的考察，伊東竟然就能對明清建築建構自己獨到的見解。這雖然凸顯出伊東的才氣，卻也意味著他一生終將被中國建築觀所束縛。

伊東一行人從早到晚馬不停蹄地調查，最後再利用晚上寫日記，如此忙碌的行程卻在接到一封從日本發來的電報後宣告結束。電報嚴令伊東即刻返國，處理剛至年遷宮就出現雨水滲漏的伊勢神宮。接著，我們就來一探《渡清日記》的內容吧。

八月十一日（日）

今天是以閉幕式的心情進入皇城，雖然已經結束參觀視察，卻一直忘不了還有沒調查完的部分，想到只有今天一天的時間，就覺得萬分可惜。

字裡行間都透露出伊東心中的遺憾；而這份遺憾，也讓伊東忠太朝建築探險家之路邁進。不過是歷經一個多月的調查之旅，伊東卻在返回日本後，成為中國建築研究的權威。建築學會、日本美術學會、考古學會、史學會等各領域學會爭相邀請伊東演講，分享紫禁城的調查成果。當時少有的東洋建築史家——伊東忠太也就此誕生（註6）。

二、身為首位建築史家

伊東忠太生於山形縣米澤，家業從醫。這裡可能必須簡單說明一下，一八六七年（慶應三年）十月十八日出生的忠太身為家中次男，是怎麼踏上建築史學這條道路。或許在很早以前，他就已奠定好日後走遍中國大陸，鉅細靡遺撰寫下《清國日記》的基礎了（註7）。

米澤出生的伊東，四歲時進入藩校興讓館就讀，學過一點漢學，六歲時跟著父親祐順前往東京，就讀番町小學。日後又因為父親調職，在佐倉過了兩年愜意的田園生活，但他人生大半的時間都是以東京為主要活動範圍。無論是從著作或情感表現來看，稱伊東是純正的東京人其實一點也不奇怪。唸完第一高等中學校的預備科與本科後，伊東於一八八九年（明治二十二年）進入東京帝國大學工科大學造家學科就讀。岸田日出刀撰寫的類小說傳記《伊東忠太》裡寫到，伊東先選了不愁沒飯吃的工學部，考量自己滿會畫畫，於是決定將人生投注在造家學科。

當時的東京帝國大學工科大學造家學科，就是今日的東京大學工學部建築學科，該科系創立於一八七三年，六年後的一八七九年產出第一屆畢業生，包含了辰野金吾、片山東熊等四人。伊東忠太雖然是第

十二屆畢業生，但中間數年只有三十一人順利畢業。其實不難想像，他就與明治時期其他科系的學生一樣，對研究充滿熱忱。主任教授辰野金吾，專攻西洋建築的小島憲之教授，負責結構、施工等範疇的中村達太郎教授與其他師資群，都是三十多歲的青年才俊。伊東等四名同班同學想必能在這群師長的帶領下，自豪地投身建築學海之中。

不過，伊東可不是只會唸書，他與兄長祐彥一起住在本鄉附近，進入帝大後又繼續於研究所深造，伊東以圖文交錯的方式，將這前後三年半每天的各種經歷撰寫於十六冊的日記《浮世之旅》中。《浮世之旅》的內容青春洋溢，相當耀眼。大啖牛肉鍋、喝醉斷片的惡作劇、觀賞女義太夫、沉醉於花牌中，內容或許有些差異，但感覺就是把現在的大學生生活直接搬到明治時期（註8）。

伊東的畢業論文以《建築哲學》為題，完全沉浸於建築美學的分析與摸索（註9），一八九二年七月畢業後直接進入研究所，從事日本建築史的考究工作。在伊東準備就讀造家學科的一八八九年一月，大學率先開設了日本建築學課程，並由繼承了傳統建築技術，於宮內省內匠寮擔任技師的木子清敬為講師。據說之所以開這門課，是因為辰野金吾在英國留學時，老師威廉・伯吉斯（William Burges）問了他有關日本建築的問題，可是辰野卻完全答不出話來，為此感到非常羞愧（註10）。

如果真的是辰野與伯吉斯之間的傳聞促成木子開課，間接驅使伊東太開啟前無古人的日本及東洋建築史研究，那麼從明治大半時期圍繞著伊東打轉的風潮與氛圍，以及伊東對此的反應，都不難預測出未來的發展。前述提到的學生時代日記《浮世之旅》中，處處可見伊東對於歐化主義當道的嘲諷，以及鍾情既往江戶傳統的態度及看法（註11）。的確，在美術世界裡，要等到費諾羅沙（Ernest Francisco Fenollosa）發表「美術真說」（一八八二年）後，才又促使世人重新

認識日本傳統之美；再加上費諾羅沙的徒弟岡倉天心與伊東私交甚篤，因此能夠判斷，伊東是受到當時論壇風向的影響才選擇回歸傳統。不過，從日記和田野筆記隨處都能瞧見，在探討理論以前，伊東的肉體中已存在著一條愛護傳統的情感血脈，透過與費諾羅沙、岡倉天心的互動，這份情感逐漸膨脹，昇華成與日本建築史及中國建築史有關的學問，這樣的說法似乎會更加合理。

但若論理智與否，其實伊東對於木子清敬的情感相當複雜。木子因為負責皇室營繕，還參與了一八八八年完工的明治宮殿設計，因此被拔擢為講師，他更在帝國大學造家學科教授近十三年的「日本建築學」（註12）。伊東在晚年的回顧中，曾批評木子的課程毫無系統，根本就是木工研習（註13）。

確實，木子的課堂上的確都在教怎麼蓋社寺佛閣和傳統住居，重點聚焦在木造實務面。木子只教授繁瑣的技法，反而不重視時間變遷的歷史研究，這種非近代的授課模式怎麼想都無法滿足伊東。對伊東來說，木子的學識絕對在伊東之上，還有一點，那就是木子完全是靠自己磨練，將習得的技能加以活用。反觀伊東的知識全來自課堂或國外書籍，都是理論內容。或許也是基於這樣的差異，彼此觀念上的背離，以及認定木子既是必須超越的對象，又是自己師長的那股矛盾，讓伊東對木子抱有非常複雜的感情。

不過，木子對伊東這群學生還是有教學之恩，不只是在學校上課，伊東還經常拜訪木子的住所，提出各種疑問。以古建築相關知識來說，木子反而成了必須超越的對象，也難怪伊東會批評木子的講課內容就像在上木工研習。

明治中期，伊東及諸才俊為了對抗西洋勢力，試圖回歸自身擁有的傳統，但回歸所採行的手段與分析方法卻一點也不傳統，反而以跟不上時代為由，選擇摒棄這些手段和方法（註14）。一八九七年，伊東開始擔任講師，兩年後晉升為助理教授。反觀木子任教造家學科十三年

之久，卻一直維持講師身分，並在一九〇一年結束教職。這齣新舊交替的逆轉戲碼，也反映出明治治究竟是個多麼複雜的年代。

這裡似乎聊得有點遠了，接著來了解一下伊東進入研究所後的情況。畢業隔年的一八九三年，伊東的恩師小島憲之推舉他為東京美術學校的講師，負責教授西洋建築史與建築裝飾。這所東京美術學校是費諾羅沙和岡倉剛於一八八九年創立的學校，當然稱得上是他們兩人對日本美術的熱情結晶。透過自八六年開始進行的奈良古社寺調查，伊東得以和對日本繪畫和雕刻有獨到見解的岡倉相互激勵交流，促使伊東奠定日本建築史的體制。

一八九八年，伊東的學位論文《法隆寺建築論》發表於東京帝國大學紀要第一冊第一號。不過，實際拿到學位卻是等到一九〇一年二月，伊東當時正準備搭船前往中國調查紫禁城。伊東利用進入研究所兩年的期間進行實測調查，以及讀遍文獻所習得的知識，撰寫出這篇論文，裡頭逐一分析了構成法隆寺伽藍的中門、塔、金堂、講堂、迴廊及鐘樓。不過，以現代的角度來看，伊東當時採用的手法和觀點非常幼稚笨拙。論文中可見到plan、elevation、proportion等生硬的外來專業用語，那犀利的筆鋒感覺像是要把古建築給砍碎，令人忍不住苦笑。以當時的情況來看，學位審查委員們的審查能力及思維完全無法理解伊東的論述，他的論文會被晾在一旁空等三年也是理所當然啊。

導入新進分析手法的同時，伊東的首篇學術論文還能窺見宏偉的文明史觀點，這更是驅使伊東邁向大陸的原點，牽起了東洋邊緣小國的日本，與西洋古代文明的相連性。就以安置於法隆寺金堂的玉蟲廚子（譯註：佛龕）為例，當伊東發現能夠佐證上面描繪的紋樣從何而來時，是這麼興奮地說道（註15）：

須彌座上下兩面的蓮花造型平面可以看見變形的忍冬花葉，「臺座」平面還繪有希臘式唐草紋，尤其是「尾垂木」

突出部分的「通肘木」表面也能看見非常純正的希臘式「忍冬花葉」造型，我才驚覺到，這就是東西相通的鐵證啊。

另外還有一個大家比較熟知的，那就是伊東認為，中門與金堂子可見的中膨曲線，其實與古希臘的「圓柱收分線」（entasis）有關，此說法便是出自這份論文。亞歷山大大帝東征、希臘文明影響了巴克特里亞，接著又在犍陀羅（Gandhara）邂逅印度文明，這些元素通過西域傳播至中國六朝，進入朝鮮半島，最後影響了奈良的法隆寺，一路反推便能得出上述的路徑。

說實在，並非只有伊東一人掌握到希臘文明與日本奈良時代的美術有相關的。一八八六年，岡倉天心進行奈良古社寺調查時，田野筆記便有提到法隆寺金堂的四天王雕像，裡頭就曾出現「グリーク（希臘）」、「アッシリア（亞述）」等文字（註16）。另外，岡倉自八九年起在東京美術學校教授的三年間，他在「日本美術史」的課程紀錄中，也有提到伊東在《法隆寺建築論》所說的文明傳播路線（註17）。說不定早在費諾羅沙的時候，就已萌生出如此卓越的思維（註18）。

或許也是因為這個原因，乍看之下沒什麼經驗的伊東，同樣能探究出藏在法隆寺裡的希臘文明元素。即便撇除上述發展歷程，伊東對於這個發現還是感到無比欣喜，他的想像力也更加無遠弗屆。就算不是伊東，其他人肯定也會幻想著穿越大陸，一路沿著傳播路線溯源，抵達最源頭的帕德嫩神廟吧。

前面多次提到的學生時代日記《浮世之旅》中，伊東有說自己很喜歡妖怪的變化多端，也喜歡惡搞美女畫，對於無法控制幻想癖一事感到苦惱（註19）。

我很喜歡幻想一些有的沒的。少了這些幻想，絕對做不出真正的學問。我也覺得當自己不去幻想的時候，根本就像是

無情乏味的木石。要我戒掉研究鳥類、幻想這些嗜好，會比戒掉酒色還難。於是我決定，不再勉強自己停止幻想。

年僅二十四歲的伊東，雖然對於自己愛幻想的癖好感到苦惱，然而在法隆寺做研究的時候卻也很意外地與學問結合。這份幻想在幾年後，更推動伊東忠太成為建築探險家。

三、建築探險家

第一次訪清之旅結束後的十二月，伊東與中牟田千代子結婚。結婚不到三個月，又於一九○二年（明治三十五年）三月二十五日出發前往中國、印度及土耳其，展開為期三年的海外留學。當時想在日本晉升教授的話就必須留學，不過，學者多半會選擇歐美先進國家來精進自我學問，就連辰野金吾也是前往英國進修三年。伊東卻刻意選擇了從中國穿越印度，經土耳其、埃及抵達歐洲的橫跨大陸路線。

也因為沒有先例可循，伊東可是耗費相當苦心，才說服大學當局，並通過文部省的核准。不難想像，伊東想要藉亞洲留學之行通過帝國大學教授的升等，這是件多麼破例的事。雖然知道大學對於這趟大探險之旅肯定會有反對聲音，也深知過程中一定會遇到接踵而來的困難，不過伊東還是勇於挑戰。或許就是他那與生俱來的幻想癖好，心中那份對學問最真摯的探究，想要追本溯源法隆寺的淵源究竟為何，對於開拓未知領域的冒險之心，以及喜歡被注目、獲得功利的那份野心，這種種因素結合後，讓伊東情緒高漲，挑起他內心的探險慾望。

不只如此，時代精神這份曖昧元素或許也是驅使伊東起身探險的原因。十八世紀末開始，世界進入了探險時代。探險與殖民地主義變得表裏合一，有國家撐腰的勢力開始潛入未知領域，地理學者的知識助長軍隊的侵略，民族學者或歷史學者可能也間接協助殖民地經營。

一八四二年，上海在英國勢力下對外開港，十九世紀末德意志帝國佔領青島，法國北進越南，以探查名義入侵雲南，這都是各國為了自身利益，實行殖民地主義所產出的成果，也是探險家們辛苦付出獲得的賞賜啊。

就在法國傳教士杜赫德（Du Halde）編著的《支那帝國全誌》（全四卷，一七三五年），以及彙整了許多旅居中國傳教士論述文章的《支那雜纂》（全十六卷，一七七六~一八一四年）問世後，各國開始於十八世紀末至十九世紀初積極設置亞洲學會（註20）。普魯士地質學家李希霍芬（Ferdinand von Richthofen，一八三三~一九○五年）以近代學術手法進行科學性的田野調查，更被認為是這方面的先驅。普魯士在統一德國後，能夠聚焦青島作為佔領中國北方的據點，都要多虧李希霍芬從一八六○至七二年期間，長年對中國、日本、臺灣進行了徹底的調查。

李希霍芬以上海為據點，前後展開十二趟大大小小的探險，四十年後，伊東也步上幾乎一樣的路線探查中國（註21）。而這四十年的時間差，也反映在日本與德國帝國主義的滲透程度差異上。以較晚開國，效仿先進列強的殖民主義，開始將侵略觸手伸向亞洲的日本帝國來說，只要是再細微的情報都會設法取得。以日本探險史來看，明治維新之前，最上德內與間宮林藏探索北方算是發展歷程的第一波高峰，到了明治後半段迎來第二波高峰。福島安正單槍匹馬橫跨西伯利亞（一八九二~九三年），郡司成忠前往千島群島北端的占守島（一八九四年）等消息鬧得沸沸揚揚時，雖然伊東正埋頭於研究法隆寺，但怎麼可能沒聽聞任何傳聞呢（註22）。說到中國，也就是當時的清國，最早留有相關探查紀錄的人，應是一八七五年至七六年期間，遊歷中國大陸各地的海軍中尉曾根俊虎了（註23）。

大約自一八八○年代後半起，開始零星出現一些旅行遊記的出版物

（註24）等到日本在甲午戰爭獲勝，佔領遼東半島後，才真正發展出相當格局。雖然在德、法、俄三國干涉下，日本不得不放棄遼東半島，但馬關條約令今日本於一八九五年得到了朝鮮與臺灣。從那時開始，探險目的不再只是為了探險，學者從學術研究中湧現的熱忱也促使他們紛紛投入。

就以前面多次提到的岡倉天心為例，一八三九年七月至十二月伊東忠太時任東京美術學校講師的期間，校長岡倉奉宮內廳之命，前往清國進行美術調查。岡倉從門司搭船經釜山、仁川、芝罘後，抵達天津。遍遊北京、開封、洛陽、西安、成都，接著沿長江而下來到上海，最後再返回門司，這不單只是行程紀錄，更可稱作旅行日記的記述風格都深深影響著伊東（註25）。

另外，在日本地位相當於考古學家施里曼（Heinrich Schliemann）的人類學學者鳥居龍藏，曾接受帝國大學人類學科的派遣，前往遼東半島進行考古學調查（一八九四年），接著四訪臺灣，投入生番的人類學研究（一八九六～九九年），甚至千辛萬苦走訪探查中國西南方的苗族（一九〇二年七月～〇三年三月），成果皆廣獲業界好評。鳥居於中國西南方旅行時，在貴州省貴陽府賣掉當時使用的轎子，一年後，伊東在同個地點買下了轎子作為交通工具。年僅二十七歲的大谷光瑞率領探險隊第一次橫跨中亞大陸的時間點，很巧地和伊東的海外留學一樣都是一九〇二年，伊東買了鳥居的轎子後不久，就在楊松巧遇大谷探險隊分隊的兩名成員。對停留北京，正準備起身長途旅程的伊東一行人來說，河口慧海（一八六六～一九四五）前往西藏的傳聞也成了非常重要的話題（註26）。鳥居、伊東、大谷以及河口四組人的探險時間點之接近，實在令人驚訝不已（註27）。
赫定（Sven Anders Hedin，一八六五～一九五二），是在一八九三年的時候正式踏上中亞探險之旅。當他挖掘傳說古城樓蘭遺跡的同時，

伊東也全心投入紫禁城的調查中。另外，英國人斯坦因（Marc Aurel Stein）一九〇〇年首次走上中亞探險之旅，並於一九〇七年發現敦煌千佛洞。還有研究敦煌的法籍學者佩利奧（Paul Eugène Pelliot），他也曾任職於越南河內的遠東學院（註28）。伊東與這群歐美知名探險家生於同個時代，當時雖尚未展開火熱的學術競爭，但伊東已具備所需的全部條件，來執行這趟他稱作留學的大探險之旅。
若將紫禁城調查視為第一趟探險的話，那麼包含琉球在內，伊東歷經了多達十一次的海外探險調查。以當時的日本人來說，次數絕對無人能及。這十一次旅行可大致分為前後兩階段，分別是踏入陌生領域，目標有所收獲的探險階段，以及周遊閱歷的晚年階段。但無論是哪趟旅程，伊東都會緊握著筆記，仔細記錄下每天的動向。
這十一次旅行中，最精彩的當然就是第二次，也就是一九〇二年三月二十五日至一九〇五年六月二十二日期間，描述《清國》的留學之旅了。中國的國內旅行會於下段詳述，這裡就簡單說一下伊東離開中國後的行程。從雲南進入緬甸八莫（新街）後，伊東沿著伊洛瓦底江南下至仰光，接著搭船往加爾各答前進。伊東在印度停留九個月，接著穿過紅海，全力投注於探查敘利亞、土耳其、希臘、埃及等各地史蹟，最後經歐洲前往美國，並於一九〇五年六月返抵日本國門（註29）。
其後，第三次的滿洲（一九〇五年八月十三日～二月二十三日），第四次的江蘇、浙江、安徽、江西等清國南部調查（一九〇七年九月五日～十二月十一日），第五次的廣東省（一九〇九年十二月二十日～一〇年四月八日），第六次的越南之旅（一九一二年一月十六日～二月二十二日），填補了伊東留學期間想去越南旅行卻未能成行的以年紀來看，從調查紫禁城的三十四歲到越南旅行的四十四歲，這段期間的調查成果的確最為豐碩。
伊東生涯後半階段的旅行地點分別為山東省（第七次，一九二〇年八月）、琉球（第八次，一九二四年七月）、北京大同（第九次，

一九三○年五月）、熱河（第十次，一九三五年七月），其中雖然也包含了他自己未曾參訪過的地方，但伊東不再像過去一樣充滿冒險的勇氣，會隻身前往內陸。那時伊東已年過六十，考量體力後有這樣的轉變也是理所當然。再者，中國的探險時代已逝，如何遊說日本在中國的傀儡政權滿洲國對古蹟保存下來，成了伊東被賦予的新任務。而伊東最後一趟海外之旅，是一九三七年二月至隔年六月期間，前往德國擔任交換教授（註30）。

或許是因為伊東最初研究法隆寺時，慧眼獨到地聚焦在這片位處希臘與日本間，橫跨東西的歐亞大陸，以及想親自走訪體會，幾近於妄想的那份企圖心，讓他得以貫徹這樣的探險人生。然而，伊東能夠將如此多趟的調查旅行付諸實行，背後還是飄盪著戰爭與日本侵略主義的腥臭味。紫禁城調查除外，第三次的滿洲之行也是日俄戰爭勝利後，伊東為了奉天（現在的瀋陽）還沒調查完的宮殿與陵墓所安排的行程（註31）。第七次的山東與第九次的熱河，同樣是日本佔領當地後，後續處置任務的其中一環。多次的調查之旅雖然對伊東的東洋建築史研究帶來莫大貢獻，然而這群研究學者的心中，卻也同時植入了日本的優越主義和日本人的國粹主義。

四、遇見鬼神的男人——關於《清國》

正如「編者按」所述，本書是將伊東探險旅行的田野筆記中，關於清國的部分以原尺寸及原色（一部分為黑白）印刷編製而成，所有的筆記篇幅都是橫跨左右兩頁，且附有布料封面。

除此之外，伊東還有三本書背題有《日誌》二字，打開第一頁分別寫有「南船北馬　天」、「南船北馬　地」、「南船北馬　人」幾個字的田野筆記，以及封面寫了「南船北馬　天」，內題為「渡清日記」的筆記，總計四本筆記的內容也都與《清國》裡的圖繪相呼應。說真

的，這本書的圖繪和日記（日誌）的內容算是互補，所以同時閱覽，依循伊東旅行的足跡一同走訪會是最有趣的讀法。可惜伊東的日記仍未公開刊行，目前各位能看到的，只有本書精選部分內容，放在圖片旁的「說明」了。從日記日期便能得知，伊東出發後踏遍清國各地，他將這一路所見所聞不斷累積記錄下來，最後前往歐洲。想必這和伊東行程的最後留下「南船北馬」幾個字，看來伊東是想形容中國有清國行程的最後一樣，都是伊東隨時帶在身上的筆記吧。不過只地域之廣大，才會用這句成語作為日記的標題吧。

《清國》原本五冊基本就如本書所述，先有各列出各地地名及頁數的目次，接著跟隨伊東的腳步，透過地圖、圖繪、文字，一起看見伊東的所聞所見與發現的事物。其實畫中線條並不順暢，所以無法吹捧地誇讚伊東擁有天才般的筆觸。與其說是與生俱來的素養，伊東擁有的更像是從興趣培養出的成果。

《清國》裡的圖繪內容非常多樣，包含了探險行程、當地概況、建築配置與細節、雕刻、服裝或髮型等人文風情、家具等居家布置，以及各式各樣的自然風景，全都逐一描繪於其中。偶爾還會出現伊東幻想出的天女、龍、鬼神等，展現出眾才能。早伊東十年遊歷清國的岡倉天心，其實部分路線與伊東重疊，而他留下的《支那旅行日誌》，裡頭的圖繪的確比伊東更美，更有繪畫才能，不過精確度與色彩繽紛度卻輸給了伊東。相對地，伊東對於所見所聞都會全部記錄下來的執著，絕對是岡倉所沒有的（註32）。

從今天的角度來看，伊東建構出的日本建築史與東洋建築史內容皆已過時，基本上只剩下建築史學的意義，但伊東是在沒有任何既有知識的情況下，蒐集各種傳聞，整合過往的地方誌，透過發現與探索，奠定了歷史上的定位。對現在的歷史學者來說，透過這些速寫本與日記，就能體會到現在不曾領會過的奧妙。日本建築史學將大部分的勞力耗費在鑑定木造古建築與年代判定上，伊東運用的手法其實也一

樣。他在北京看見的建物幾乎都建於明清時期，伊東透過旅行發現古物，大致掌握了存於清國的古建築總數，同時也讓伊東首度以建築史家之姿，闖入奈良與京都世界，繼續投注於建物鑑定這項工作上。

不得不說，伊東非常有卓見，選擇山東省作為首趟探險的地點。目前已知的中國最古老木造建築，是戰後於山東省發現的南禪寺（唐代，七八二年）。伊東雖然不知道南禪寺的存在，但當時已找到非常多遼、金時代的建物。伊東發現了部分遺跡並公諸於世，相信這些都是伊東認為非常有價值的古蹟吧。伊東發現雲岡石窟、大同善化寺、廣縣佛宮寺墓塔時的欣喜若狂，完全能和他從法隆寺看見希臘元素相呼應。詳細內容各位可以參閱附有祐信先生解說的伊東日記。

不過，對伊東而言很可惜的是，他明明就和斯文・赫定、斯坦因等歐美探險家活在同個時代，也有重大珍貴的發現，但評價卻不及這些人。之所以會如此除了要歸咎他的成果只能在距離歐美學會遙遠的遠東地區外，還有一個原因，那就是伊東所撰寫的調查內容其實相當雜亂無章。

即便如此，伊東一行人的探險壯烈程度絕對是現在的我們難以想像。中國當時的鐵路交通運輸網建設剛起步，所以只能依靠原始手段，以搭馬車、騎馬、徒步的方式走過一座座縣城。這些移動方式雖然很難加快行程腳步，但是只要深知大陸廣闊的人，都會對伊東的勇氣讚賞不已。伊東每天大約前進六十里，途中若看到歷史遺跡的話，就會寫個生、照個相。到了晚上開始找住宿，與城鎮行政之首的知縣會會面，交換一下意見。伊東唯一的樂趣是享用晚餐，然後天天寫日記，日復一日持續這樣的模式。投宿點骯髒、食物難吃、臭蟲、跳蚤、蚊子又多，這些待遇對伊東來說都無法避免，而唯一能夠支撐他的，應該就是能夠史開先例踏上學術探險的榮譽感，以及想一睹他人都不曾看見的事物，心中那一丁點的渴望吧。

伊東結束山西旅行回到北京後，又立刻動身朝南出發探險。前面也有提到，此路線早在十年前，伊東的老師岡倉就曾走過。他們都是南下至開封後，往西朝洛陽前進，來到西安，接著途經成都，搭船順長江而下抵達漢口。仔細觀察岡倉的內容更簡潔，粗枝大葉的性格也極為相似，讀起來像詩，伊東則會比照兩人的日記後，就能察覺岡倉的內容更簡潔，粗枝大葉的性格也極為相似，讀起來像詩，伊東則會特別專注在某些細節上，其差異讓人覺得有趣。

伊東從漢口搭船至長沙，一路南下朝貴州、雲南前進的行程，也和一年前人類學家鳥居龍藏走的路線相同。鳥居日記的原書並未公開發行，不過，鳥居有本應該是以日記為依據稍作修改，類似日記的著作，名為《人類學上より見たる西南支那》（一九二六年，富山房）。直接拿這本著作與伊東未公開發行的私人日記作比較雖然很不公平，但如果搭配上伊東的圖繪，其實還是能凌駕在人類學家鳥居的觀點之上，當中也能看出，伊東想要為相遇的所有人事物留下紀錄的那股熱忱。所以這本圖繪本的價值不僅限於建築史，對風俗史及民族史的研究同樣極具意義。

至於穿插其中的詼諧畫（漫畫），其實也能看出伊東從小就很喜歡惡作劇，把自己比擬成天女和龍鬼嬉戲，縱橫遊走於大陸空間的圖繪是伊東最喜愛的作品呈現方式。日記裡的妄想，或者說是夢想，變得更加多采多姿。讀著伊東將每晚夢見的事物清楚記下的日記，裡頭不只述說故鄉、大學生活、日本建築學會等世俗瑣事，還有荒唐無稽的幻想，伊東那會將所有細節鉅細靡遺記下來的性格，與其說令人敬佩，反而讓人覺得可怕。或許是清國大旅行時心裡的緊張情緒，讓伊東原本就有的幻想癖更為嚴重，最後開花結果，留下這些作品。

後來，伊東把這趟清國探險與其他調查所獲得的見解，運用在東洋建築史中，或是透過形體將這些元素注入設計中。位於東京的築地本願寺被視為伊東的代表作，而那充滿印度風的建築樣式至今仍令人覺得奇特。這裡雖然已經沒有多餘的篇幅來談述伊東的論文、設計

內容及其評價，如果真要再多加一句話，那我會說其實是後來的建築史家，也就是講究實證主義的關野貞等人，把伊東那徜徉在建築史的幻想之翅硬生生地擰下。這群人雖然更專注於每個事實的考證，但裡頭完全看不見壯闊的宇宙。相對於關野講究歸納性，伊東的論文偏好演繹和理論性，所以馬上就讓人覺得內容陳腐。但其實我們真正需要

的，並非那些細微末節的事物，而是最關鍵的構思能力。然而，伊東從亞洲探險之行所體驗到的那股純真、擄獲的各種鬼神，以及從中而生的妄想並未傳承下來，而是被封印在這套田野筆記的出版，解放封印已久的妄想，讓伊東能在歷史學中振翅飛翔。

註釋：

(1) 村山正司撰寫的《溥儀即位的七年前，特寫那座「紫禁城」》(《週刊朝日》八月十二日號，一九八八年，朝日新聞社)中，有簡單介紹伊東忠太第一趟清國之旅以及紫禁城調查。《渡清日記》與《紫禁城實測帳》為伊東佑信先生所藏。

另外，下述著作都是與伊東忠太有關的研究及傳記。岸田日出刀《伊東忠太》(乾元社，一九四五年)、建築史研究會《伊東忠太老師追悼號》(《建築史研究》一七號，一九五四年，彰國社)、平井聖《東洋建築的發展·明治時期》(《日本建築學會編《日本近代建築學發達史》，第十編建築史學，一九七二年，丸善)、前野嶤《伊東忠太》(村松貞次郎編《日本建築》(明治大正昭和八樣式美的挽歌)，一九八二年，三省堂）。

(2) 小川一真《小川一真翁經歷談》(《朝日俱樂部》六，一九二八年，朝日新聞社）。

(3) 奧山恒五郎《北京紫禁城建築裝飾》四(《建築雜誌》一八二號，一九〇二年)二二頁。

(4) 《文部省往復》一九〇一年(東京大學史料室保管A一〇八)，二〇、二一頁。

(5) 同註(3)。

(6) 伊東忠太正式的調查報告為《清國北京紫禁城殿門建築》(《東京帝國大學工科大學學術報告》四，一九〇三年，另收錄於《伊東忠太建築文獻 卷三 東洋建築研究 上》，龍吟社，一九三六年)。另外還有《伊東氏的紫禁城建築談》(《日本美術》三七，一九〇一年)、《北京紫禁城建築談》(《建築雜誌》一七八、一九〇一年)、《北京城的建築》(《史學雜誌》一二~一二，一九〇一年、《北京紫禁城建築談》(《考古界》一~六，一九〇一年)、《探討北京城等建築》(《史學雜誌》一二~一二，一九〇一年)。

此外，奧山恒五郎的調查報告可見《北京紫禁城建築裝飾》一~四(《建築雜誌》一七九號，一九〇二年)。至於小川一真的攝影集則以《清國北京皇城寫真帳》之名出版，主要出自註。

(7) 關於伊東比較傳記類的描述，主要出自註(1)中岸田日出刀的《建築學者伊東忠太》。

(8) 稻葉信子《從日記《浮世之旅》，觀察帝國大學生伊東忠太的大學生活——明治二二~二三年工科大學造家學科一年級次》(《生活文化史》一二號，日本生活文化史學會，一九八七年）。

(9) 探討伊東忠太畢業論文的《建築哲學》與其歷史意涵的參考文獻，為藤森照信的《都市建築》(《日本近代思想大系一九，岩波書店，一九九〇年》，四九一~四九八頁。

(10) 伊東忠太《法隆寺研究的動機》(《建築史》第二卷第二號)。另外，日本近代與建築史研究起源、伊東忠太有關的資料，以及伊東的建築史研究特色，則可參考稻垣榮三《建築史研究起源——伊東忠太與關野貞——》(日本建築學會編《日本近代建築學發達史》，建築史學史第十編，一九七二年，丸善)裡頭有非常精闢的分析。本章也大量參考了此章論述。

(11) 同註(8)，二七~三二頁。

(12) 稻葉信子《探討木子清敬於帝國大學（東京帝國大學）之日本建築學課程》(《日本建築學會計畫系論文集報告集》三七四號，一九八七年）。

(13) 同註(1)岸田日出刀《建築學者伊東忠太》，三八~三九頁。

(14) 伊東忠太《日本建築藝術研究之必要與其研究方針探討》(《伊東忠太建築文獻六論叢、

（15）隨筆、漫筆，龍吟社，一九三七年。
伊東忠太《法隆寺建築論》(《伊東忠太建築文獻——日本建築研究（上）》，龍吟社，一九三七年)。

（16）岡倉天心《奈良古社寺調查手錄》(《岡倉天心全集》，八卷，平凡社，一九八一年)，六、二八頁。

（17）岡倉天心《日本美術史》(《岡倉天心全集》，四卷，平凡社，一九八〇年)，四一～四九頁。

（18）Ernest Francisco Fenollosa《東洋美術史綱》(上)(森東吾譯，東京美術，一九七八年)雖然是一九〇六年撰寫，但關鍵的理論架構被認為比岡倉天心的《日本美術史》還要早問世。

（19）同註（8），三一～三三頁。

（20）石田幹之助《歐人的支那研究》(日本圖書株式會社，一九四六年)。由歐美人組成的亞洲相關學會，以一七八一年由荷蘭人組成的巴達維亞藝術與科學學會（Royal Batavian Society of Arts and Sciences）歷史最為悠久。其後，一八二三年與隔年的二三年在巴黎及倫敦也都成立了相關的研究協會。

（21）有關李希霍芬的中國旅行，參考資料如下。海老原正雄翻譯的《支那旅行日記》(慶應書房，一九四三年)，內海治一翻譯的《支那》傳記的部分，則有高山洋吉編譯的《李希霍芬傳》(慶應書房，一九四三年)。

（22）深田久彌《中亞探險史》(白水社，一九四一年)。

（23）曾根俊虎《北支那紀行》(前、後篇)(海軍省，一八七九年)。

（24）例如小室信介《第一清遊記》(自由燈出版局，一八八五年)、岡千仞《觀光紀游》(私家出版，一八九二年)，兩者皆為一八八四年造訪清國的遊記。

（25）岡倉天心《支那旅行日誌（明治二六年）》(《岡倉天心全集》五卷，平凡社，一九七九年)與內容簡介。

（26）鳥居龍藏《某位老學徒的筆記》(《鳥居龍藏全集》第一二卷，一九七六年，朝日新聞社)。伊東、鳥居龍藏與大古探險隊相遇一事，可參照伊東《支那旅行談之五》。

（27）伊東忠太《南船北馬天》，明治三五年五月三十日之內容。

（28）同註（22），三九〇～四三〇、四七一～四七八頁。

（29）第二次的探險旅行詳細內容，可參照〈支那旅行談〉(一)～(五)、〈緬甸旅行茶話〉、〈印度旅行茶話〉、〈迦濕彌羅〉、〈敘利亞沙漠〉、〈小亞細亞橫斷旅行談〉、〈土耳其、埃及旅行茶話〉、〈歐亞的咽喉〉、〈希臘旅行茶話〉(皆收錄於《伊東忠太建築文獻五 參觀・紀行》，龍吟社，一九三七年)。

（30）第三次之後的旅行細節，則是參照伊東祐民所藏的伊東忠太親筆日記。

（31）奉天宮殿調查之行的成員中，包含東京帝國大學的鳥居龍藏（理科大學）、市村讚次郎（文科大學）、伊東忠太（工科大學），再加上大阪朝日新聞社的內藤湖南，分別針對各自的專業領域展開調查。伊東主要負責調查珍藏於清寧宮的古銅器，也率領佐野利器、大熊喜邦、大江新太郎等幾位講師，一起調查佛教遺跡。同註（26），參照鳥居龍藏《某位老學徒的筆記》。

（32）參照註（25）。

父親伊東忠太的背影

伊東　祐信

漢學

一八六七年十月十八日，父親出生於山形縣米澤市。因為第二年是明治元年（一八六八），父親便恰好與「明治」年號同歲。

父親五歲時進入了藩校興讓館，從背誦「人之初，性本善，性相近，習相遠」的《三字經》開始了他與中國文化的接觸。六歲時進京，入學番町小學校，之後又因為祖父（軍醫）的工作調動而搬到了佐倉。在那裡，父親繼續在續敬德老師的漢學塾中學習《文章規範》、《十八史略》等。

十四歲時父親回到了東京，並進入東京外國語學校德語系學習，這是他與西方文明的初次相遇。該校一八八二年九月至一八八三年七月的《定期考試成績表》現在依然保存完好，成績表上記錄了德語語法、德語翻譯、數學、地理、歷史等二十個科目的考試成績。

在當時有著「皇漢修身兩學」的規定。所謂「皇漢」，指的是學習《史記》、《文章規範》、《日本外史》等；「修身」則是指誦讀《論語》、《大學》等。從成績單上看，父親的兄長熊治（後改名祐彥）比父親高一年級，成績卻是父親較為優秀。

明治時代幾乎人手一本《故事成語》，並且大家都很熟知《三國演義》、《水滸傳》、《西游記》、《紅樓夢》、《聊齋志異》等書中的人物。我在上小學的時候（一九二〇年）還學唱過「天莫空勾踐，時非無范蠡」之類的歌曲。

父親雖然沒有教過我漢學，但我在耳濡目染中不知不覺地記住了劉備、關羽、張飛、諸葛亮以及《西游記》中的各個角色。父親還經常

在飯後誦讀文天祥的《正氣歌》：「天地有正氣，雜然賦流形……在齊太史簡（此時父親用筷子敲碗），在晉董狐筆，在秦張良椎，在漢蘇武節……」當時的我也在一旁附和的情景，依然歷歷在目。

父親留學的課題是「日本佛教寺院起源考」，所以第一站便是中國。雖然父親有漢學素養，在感情上也對中國比較親近，但是近代學術研究中的可用資料乏善可陳。這就意味著擺在面前的是一次前途未知的「探險」。父親的中國行是「和魂洋才」明治人的一次嘗試，也可以說是以野外調查為形式的「新漢學」之旅。

父親還在與「野外筆記」相同的筆記本上寫下了旅行的日記，記錄下了旅途中的情形、逸事、投宿地的樣子、與知縣等人的對話，甚至還有夜晚所做的夢。因為野外筆記中已經記錄了建築調研的內容，所以日記裡只留下了所訪問寺廟的名稱，但有所感時他也會記下自己的想法。

父親在大同「發現華嚴寺完好地保留了遼金創建時的樣式時，不由得喜出望外，並在這份狂喜中埋頭」研究起來。當他來到雲岡石窟寺時，分外震驚，「實在是意外中的意外。我居然在這裡發現了法隆寺的起源，這種驚喜真是任何事情都無法媲美」。在應州看見大木塔時，「我在發現這意外所得之物時真是喜出望外，當時幾乎是在半癲狂的狀態下拍攝照片進行研究」。

這次旅行中最重要的課題居然在意想不到的情況下得到了最完美的解答，不得不說，父親是幸運的。雖然父親並沒有說「這些都是佛祖保佑」，但是他的妻子也就是我的母親，確實是這樣想的。

512

父親在旅行中訪問過的寺廟、參拜的堂塔、瞻仰的佛像數不勝數，所以這也是一次「巡禮之旅」。還沉浸在興奮之中的父親前往了夙願中的五臺山。五臺山的風景令他想起了日本的高野山，但意外的是，山頂居然十分平坦。父親在野外筆記中描繪了「想象中的某某某與實際的某某某」的對比圖，所以這還是一趟對之前心中所想像進行確認的「修正之旅」。

從北京前往西安，是一趟徜徉在中國古代文明發祥地、古代文化中心的旅行；從西安前往成都，則是沿著當年諸葛亮率軍北伐的路線南下，這是《三國演義》中的世界，一路上不斷遇到熟悉的地名、人物、故事等，可以說這也是一次「懷古之旅」。

後來父親曾說過，「總之，我非常想追隨三藏法師的足跡，一路走到印度」。他在北京聽聞寺本婉雅法師的西藏行計劃時，深受觸動，甚至想要與之同行。因為顧及自己的人生目標和家人，按照日記中所說，「不得不放棄了」。對於仕途正處於上升期的父親來說，那種冒險只能是一種夢想。但是，父親的這趟「漢學行」，從「三國演義」走到「西游記」，最終展翅飛到了亞洲大陸的最西端。

讀 寫

我的祖母名叫花子。父親在自畫傳^{（註1）}中寫道：「母親一直對藝術很感興趣，略懂繪畫並十分愛看彩圖畫冊。」據說幼年時的父親經常靠在祖母的膝蓋上，聽著她講山椒太夫、弓張月的故事入睡。

父親小時候有一次因為頑皮被關進了倉庫，不久，祖母猜想父親一定在裡面哭泣，悄悄打開門卻發現，他正若無其事地讀著一本畫冊，不禁啞然。原來剛被關進倉庫時，父親害怕得邊踩腳邊哭，發現了一本畫冊之後就入迷地讀了起來。在佐倉讀中學時，父親不但喜愛閱讀，也非常喜愛寫作。當時他就邊查平仄辭典邊作過一些小詩，所作的《狐》了漢詩的寫作，

怪 談

父親在佐倉時，每晚都被喜歡畫冊與故事的弟弟三雄藏（後作為村井家養子）纏著，要他講故事，於是父親就編造了一些沒來由的故事，這就是所謂「怪談」。

這些故事大多荒誕無稽。比如，「身體象虎」是一種半象半虎的怪物，是最強的野獸；第二強的野獸是一種會發出「塔拉拉」叫聲的怪物「鹿羽姥子」，據說如果有人聽到它的叫聲三次，就會被它殺死吃掉。

這一「怪談」的習慣一直到我們這一代還在繼續。父親會給我們講形形色色的故事。剛開始，父親自己也覺得非常有趣，但有時候我們感覺他編不下去了。不過這些荒誕故事一直是我不可或缺的「哄睡良藥」。

每當父親開始說「在這之後呢，然後……」，就意味著他開始編故事。我記得他給我們講過義經一行人前往西伯利亞成為成吉思汗的故事，說到當弁慶看到一片大湖的時候驚呼：「此湖大過琵琶湖數倍！」

狸說》一文受到了老師的高度讚賞，就連平日裡吝嗇讚美的祖父祐順都對此文讚不絕口。可惜這篇佳作沒有保存下來。

一八八六年，父親創作了《不夜城》、《草葉之露》《美人的穿衣鏡》、《臨終之旅》等短篇小說。父親在中國旅行的途中也不時在筆記中記錄下小說的構思，醉心於閱讀尾崎紅葉等人的小說，遺憾的是並沒有最後成書。

父親對於事物會先聆聽再觀察，更廣泛地閱讀，親筆書寫，這些經驗對父親之後的人生彌足珍貴。祖母對他的影響也很大。父親一直對祖母敬愛有加，而就在一九一〇年父親從廣東省調研結束經過潮州時，收到了祖母的訃告。我出生在祖母逝世的第二年，所以對於她的事情知之甚少。

後來才知道這是貝加爾湖。所以那時父親「說書」的內容會不時改變著故事的走向，又不時摻雜其他內容，最後成為大雜燴。

父親自己也意識到他有「空想」的癖好，還寫下了「如果不加以改正，可能會影響工作」的反省文字。每天晚上的「怪談」，也許正是一天快要過去時父親得以釋放壓抑了一天「空想」的手段呢。

地圖

父親在番町小學讀書時，在地理課上學習背誦了《日本國盡》、《世界國盡》等七五調。我曾聽父親背誦過，但是如今只記得「這個國家的產物有某某，某某，木碗和盆……」這些部分，大概說的是石川縣附近吧！

父親非常喜歡地理。有一次課上，老師讓同學們試著畫畫但馬國的地圖。父親在黑板上出色地畫了出來。老師非常滿意，並在黑板上寫下「精於地理的伊東」加以褒揚。

我的祖父伊東昇迪曾經購買過世界地圖，還留存了一封寫著「請稍等」，這張圖尺寸太小，荷蘭就像芝麻粒一樣，請給我另一張地圖」的信。從文字上看來，他是十三、四歲的年紀。昇迪在長崎游學期間曾經師從西博爾德，在他的桌旁掛著一幅繪有荷蘭的世界地圖。

父親的野外筆記中地圖很多，方便了解行程和觀察地形，清國日記中對途中的地形也有不少詳細的描繪。旅途中一份好地圖是必需的，當時清國所製的地圖已經頗為精良，父親也購得一份，可惜沒有留存下來。

父親在北京的時候想要複印一份日本駐留軍的地圖，雖然正式提出過許可申請，但因為複印地圖需要得到陸軍大臣的許可，只好放棄。最終父親只能通過其他渠道偷偷地得到了地圖復印件。

野外筆記中有時候為了進行（中日之間的）比較，往往附上日本的地圖。父親對自己所繪的地圖很有自信(註2)。有一次，在談論A市到B市和A市到C市哪個更遠時，父親「嘩啦嘩啦」地把地圖畫了出來，以指測量了一下，說「果然B市要更遠一點」。我看到之後，驚訝得說不出話來。

我雖然對父親在工作上的態度以及人際關係了解不多，但是我能感覺到，我父親在自己有自信的領域能夠提出其強有力的主張。他在自傳中這樣寫道：「……我非常喜歡辯論，經常和朋友們相談議論。但是我生性好勝，很多時候都頑固地堅持著自己的主張。」

繪 畫

父親頗愛繪畫。

據說祖父母常常說：「只要給忠太一張紙，他就會變得安靜溫順。」

父親在佐倉時用心製作了一副雙六棋，還創作過一本畫冊，更因為手藝好，受人拜託做過一個大大的風箏。那時父親所用的範本已經不再是小人書了。

父親在大學時學習了製作石膏像，掌握了基礎的雕塑製作技術。但因為沒有油畫或者水彩畫留存下來，所以並不知道父親有沒有在大學繼續學習油畫。但是父親留存了幾張方形畫紙，題材多為「觀音」、「鍾馗」以及彼此糾纏的「魑魅魍魎」等超自然的事物，可見父親確實非常喜歡描繪怪物。

父親小時候，有一天夜裡起床上廁所時，看見了鳥和蛇，居然跟著他的祖母說「把牠們抓住」，嚇了祖母一大跳。據說，父親有時也會看見幻覺的「鬼魂」。父親對於大多數人避之不及的蛇或者蜥蜴似乎有著一種特別的親近感(註3)。雖然不知道這種感覺和父親的空想癖以及怪物畫是否有著某種聯繫，但是據說父親確實曾在開會時，在資料的空白處畫怪物。

一九一四年六月，第一次世界大戰爆發。那時父親在明信片上畫了用相撲來比喻德俄對立關係的漫畫，看過的朋友紛紛表示好評。

志得意滿的父親就一直延續了他畫漫畫的習慣，直到第二次世界大戰日本戰敗為止。到一九四五年八月十五日為止，父親一共畫了三千二百七十八幅漫畫。最初畫在官方發行的明信片上，後來也畫在通知、請帖等的背面。最初畫的內容多為討論時政，從另一方面記錄了當時的歷史。父親創作漫畫，是先用筆描線，再塗以水彩。畫中人物的對話、旁白等都寫在其中，體裁是類似小人書的風格。父親的明信片畫第一幅到第五百幅都受到各界名士的稱讚，並以一百幅為一卷，題以「阿修羅貼」分五卷出版。（一九二二年九月完結）

父親的畫具箱是一個淺淺的木箱，蓋子上有金屬製成的調色板。父親就在這塊調色板上將各種顏色混合，調製成各種複雜奇特的色彩。

這本野外筆記中有鉛筆畫，也有很多水彩風格的彩色風景畫，但這些畫作是為了真實地記錄山的形狀與自然環境，可以說和父親其他的彩色畫有所區別。

伊東忠太（右）與岩原大三

這張照片應該是拍攝於中國調研途中。岩原畢業於外國語學校，擔任翻譯工作，有時也被稱為「大三郎」。關於伊東的服裝，可以參考野外筆記第一卷圖97。

野外筆記

收錄於本書的五卷野外筆記，記載著很多重要的調研區域以及路線，但對於中國來說，除了這些區域和路線，值得調研的地方還有很多。父親回國之後，同年就再次起程前往中國，之後同樣也留下了關於中國調查的野外筆記：

《清國・滿洲（上）》《清國・滿洲（下）》（一九〇五年八月〜九月）

《清國・蘇杭州》《清國・南京、浙江、江西》

（一九〇七年九月〜十二月）

《清國・廣東（上）》、《清國・廣東（下）》（一九一〇年一月〜四月）

《法屬東京（越南）（上）》、《法屬東京（越南）（下）》

（一九一二年一月〜二月）

「越南調研」的一九一二年元旦，中華民國宣告成立。當年二月，宣統帝退位，大清帝國就此滅亡。日本也於七月三十日改元大正，此為大正元年。

進入大正時代之後的一九二〇年，父親又前往中國山東省的青島、濟南，對魏晉南北朝時期的遺跡雲門山、駝山等進行調查。這次行程記載於《伊東忠太建築文獻》中的〈山東見學旅行記〉一文，但是並沒有對應的野外筆記。一九二四年七月至九月，父親又留下了系統性的旅行紀錄《琉球》，這也是他最後一本野外筆記。

父親帶著野外筆記，克服難關，進行中國調研，這段先驅時期伴隨著清朝的滅亡也漸漸停止了。

父親在日本國內調研以及構思紀錄等時都喜歡使用丸善牌的筆記本，日本國內神社、寺廟的紀錄常常不寫明日期，有時也會混雜了中國國調研的內容。

封面為《法隆寺　大正十二年至大正十五年》的筆記本中除了法隆寺調研（大正十五年，一九二六年）的內容，還記錄了被選做圖書館計劃用地的北京王府遺址調研內容。這一次，父親是為了構思《今昔

小話）而再次回到了北京。其中記載道，闊別二十三年的北京城和之前聽說的一樣，從表面上看起來已經非常近代化了，但從骨子裡還是保持了舊態，給人以有國民無政府無國家的感覺。一九三〇年六月，父親再次出差前往北京，並又一次來到了雲岡石窟。

父親於一九三八年前往承德、北京、大同等地，借宿在雲岡守備隊的軍營中。之後，一九四〇年他再次訪問北京、承德。這也是父親最後一次踏上中國的土地。

不久，被疏散到山形縣的父親迎來了日本戰敗。

日記

父親在留學旅行時也經常在與野外筆記同款的筆記本上記錄日記。

從中國旅行開始記錄的日記題為「南船北馬」，分為《南船北馬‧天》（兩冊）、《南船北馬‧地》、《南船北馬‧人》以及《第四卷》五卷。本書對應了《南船北馬‧人》卷中的前一百頁（至「抵達八莫」）。日記在開始時記錄較為詳細，後半部分多只記錄了日期和項目，內容都為空白，這也能從中看出歐洲散漫閒暇的氣氛。

父親的日記中記錄了每天的行程、途中的逸事趣聞、投宿地的樣子、與知縣的會談，甚至前晚所做之夢。根據這些紀錄，可以確定野外筆記的日期以及背景。日記中同樣也有著極其豐富的圖解示例。

然而，《清國‧滿洲》等父親環游世界之後的野外筆記並沒有對應的日記。日本國內調研的筆記雖然不少，但並沒有像日記一樣標注日期。父親大學時代的日記（《浮世之旅》）雖然留存了下來，但內容基本上與學業、學校無關，多為私人瑣事。清國調研因為是學術活動，所以內容比較嚴謹用心。國內調研常常記錄在攜帶在身邊的筆記中，多為神社寺廟調研、構思、筆記等，家庭瑣事等並沒有必要記錄在其上。

父親印象：伊東忠太二三事

這是我的哥哥伊東祐基向雜誌《科學知識》一九三八年六月投稿時使用的文章標題。

哥哥一家與父母同住於本鄉西片町，其六歲的兒子，是父親的掌上明珠。「爺爺要給我帶禮物哦」，哥哥的投稿就以孩子的這句話作為結尾，這句話的契機是前一年十一月父親和斯普朗格博士作為交換學者前往德國進行了為期大約半年的訪問。

在德國，父親做了《日本藝術的特質》、《日本建築特質與日本文化的三重面》、〈日中建築淵源〉等演講，他被認為是將日本精神寓含在藝術中傳達出去的最佳人選。

哥哥在文中說，父親「總是太忙」，寫道：「……從早晨開始就一直接待因事來訪的客人。各種委員會日日來訪……」根據筆記記載，一年之內，「昭和十三年的官方委任書」就有八份，民間的委托無法統計，但是慕名而來者之多可想而知；演講也做了三十三次之多。有一次，哥哥提到，在「尺貫法」問題上，父親的意見只是「總而言之，對於神社、寺廟建築，尺貫法是必需的」，這句話因此被人擴大利用，就好像父親是「國際單位法」的反對者一樣。哥哥對這種將學術染上政治色彩的做法表達了很大的不滿，希望那些人哪怕能盡到學者的本分，寫出一篇基於建築學的論文來也好。

父親對日常生活的「漠不關心」也十分引人注目。哥哥生性比較敏感，在文中敘述了父親對衣裝不甚講究以及在整潔上也較為粗枝大葉的情況。這是父親不挑食，加上之前在中國旅行時經歷艱苦環境導致的。父親晚年時有一次在東北奉天（瀋陽）調研時，提議在城門前的小吃攤買吃的，這讓陪同的政府人員一時驚慌失措。

父親時不時會去四谷的三河屋（牛肉火鍋店）吃飯。大學時代他就非常喜愛去湯島附近的火鍋店，也嗜好煙酒。

哥哥在文中寫道：「父親與我同處一室，但是很少被周圍的事情干擾。或提筆寫作，或學習研究，似乎完全與近代人的敏感情緒絕緣。」父親給人一種一旦沉浸在工作的世界之中就完全感覺不到周圍的雜音，並且專注地向著既定目標不斷前行的感覺。

有一次，親戚的小孩兒問他的母親「人為什麼而活」，這位母親時語塞。而父親則回答道：「啊，人呢，應該為國家而活，忠君愛國是人生的目的。」哥哥說，這種思想時刻銘刻在父親的心中。

父親的筆記中記錄了一篇雜文〈媚外與排外〉的構思內容：「胃若健壯，在外吃飯有利而無毒。」這就是所謂「和魂洋才」吧，而「健壯的胃」就是誕生於傳統的健全國體吧。父親寫過「源自忠、孝、順等道德的君主國國體更為賢明，是最好的體制」這樣的話。這也是當時日本政治氛圍的寫照，父親還將自己的心情畫成了《時事漫畫》。

一九四七年，父親迎來了八十歲，但是戰後日本社會風向一百八十度的轉彎讓父親在探險界早已不再活躍了。

一九四九年一月二十六日，法隆寺金堂發生火災，這讓父親受到了很大的打擊。法隆寺是日本寺廟建築的起點，也是父親研究的起點，這裡一直都與父親有著深深的牽絆，可以說是父親研究生涯的伴侶。不久，父親便完全隱居起來了。[註4]

根據哥哥所說，臨終前的父親總是充滿懷念地翻閱他以前的野外筆記，或者用鋼筆描寫已經褪色的鉛筆字。野外筆記中的錯字、誤記也多為鋼筆所寫，這也是父親嚴格按照鉛筆的線條描寫的結果。

一九五四年四月七日，八十七歲的父親離開了人世。

註釋：

（1）《忠太自畫傳》（和紙對開木板印刷的線裝書。長十四公分、寬二十公分）為開頁右為短文、左為手繪的配圖的小冊子，記錄了從忠太出生、進京的番町小學生涯，到搬往佐倉的生活上的種種事跡，共五十項。封面上寫有「上」，但下篇未完成。作成年代不詳。

（2）東京大學名譽教授藤島亥治郎稱，在地圖繪製上，他完敗於伊東。伊東光憑記憶就能畫出歐洲的輪廓。父親先把半島和海灣的最深處標記以點，再連接而成地圖。

（3）據藤島教授所說，伊東在東大研究室中的桌子上擺放著浸泡在福爾馬林中的蛇、蜥蜴、昆蟲、鱷魚等標本，父親時不時會盯著這些標本看。

（4）在逝世的前一年（昭和二十八年，一九五三年），伊東前往東京大學，表情嚴肅地對著藤島教授不停說著「不得了啊，不得了啊」，並給了他一卷畫紙。紙上畫著伊東親筆描繪的覆蓋著淡紅色火焰的法隆寺金堂。而法隆寺火災已經是在此四年以前的事情了。那一次訪問東大這座父親曾無比熟悉的校園，也可以說是他最後的時光了。

517

伊東忠太生平年表

一八六七（慶應 三） 出生於米澤市。父親名祐順，母親名花子（內藤氏）。

一八七一（明治 四） 四歲 就讀藩學興讓館。

一八七三（明治 六） 往讀東京。就讀今千代田區立番町小學。

一八七九（明治 一二） 搬至千葉縣佐倉，就讀中學。

一八八一（明治 一四） 十四歲 返回東京，就讀外國語學校（德語）。

一八八五（明治 一八） 外國語學校廢校，編入第一高等學校（後來的一高）預備科。

一八八九（明治 二二） 二五歲 就讀東京帝國大學工科大學造家學科。

一八九二（明治 二五） 東京帝國大學工科大學畢業，繼續就讀研究所。

一八九三（明治 二六） 受東京美術學校（今東京藝術大學）委託，教授建築裝飾藝術。擔任帝室博物館建築相關物品調查委託人。受託規劃設計監工治平安神宮（九五年〔明治二八年〕完工）。

一八九六（明治 二九） 任古社寺保存會委員。

一八九七（明治 三〇） 三〇歲 任東京帝國大學工科大學講師。於東京帝國大學發表《法隆寺建築論》紀要第一冊第一號。

一八九八（明治 三一） 取得工學博士學位。七～八月出差北京，為首位調查故宮的外籍人士。

一九〇一（明治 三四） 任造神宮技師兼內務技師。

一九〇二（明治 三五） 三五歲 十二月，與中牟田鶴子（後改名千代子）結婚。三月前往中國（清國）、印度、土耳其，接著

一九〇三（明治 三六） 前進歐美，展開為期三年的留學。四～七月，調查北京、大同、五臺山。發現雲岡石窟。從中國（清國）中部經雲南貴州入緬甸，進行調查。

一九〇四（明治 三七） 接續調查印度直到隔年（明治三七）三月。三月於埃及、敘利亞、土耳其各地進行調查。六月經歐美後回國。任東京帝國大學教授。

一九〇五（明治 三八） 八月，前往中國（清國）出差，於滿洲各地進行調查。

一九〇七（明治 四〇） 四〇歲 前往中國（清國）的江蘇、浙江、安徽、江西等地調查。

一九〇九（明治 四二） 前往中國（清國），針對廣東省境內調查。

一九一一（明治 四四） 《文樣集成》（全六〇輯，大正五年完書，伊東忠太、關野貞、塚本靖合著，建築學會刊）。

一九一二（明治 四五） 一～二月出差前往法屬印度支那（今越南），調查東京地區。

一九一三（大正 二） 任日本美術協會第三部副委員長、東大寺大佛殿重建工程顧問。

一九一四（大正 三） 帝室博物館學藝委員。

一九一五（大正 四） 加入明治神宮造營局，任工營科長。

一九一六（大正 五） 任古社寺保存計畫調查委託人。法隆寺壁畫保存調查委員，造神宮使廳委託人。

一九一七（大正 六）五〇歲 明治神宮奉贊會設計及工程委員、日本美術

一九一八（大正 七）
協會第三委員長。任朝鮮神宮營造相關事務委託人、聖德繪畫館審查委員。

一九一九（大正 八）
任臨時議院建築局常務顧問。

一九二〇（大正 九）
出差中國山東省，調查青島、濟南地區。明治神宮完工。

一九二一（大正一〇）五五歲
任和平紀念東京博覽會顧問。

一九二三（大正一二）
學術研究會議會員、帝都復興院評議員。

一九二四（大正一三）
任外務省對支文化事務局事務委託人。

一九二五（大正一四）
出差沖繩，調查琉球文化（鎌倉芳太郎同行）。帝國學士院會員、營繕管財局顧問。

一九二六（昭和 一）
史蹟名勝天然紀念物保存協會評議員。

一九二七（昭和 二）六〇歲
帝室博物館評議員。

一九二八（昭和 三）
三月，因年齡從東京帝國大學退休，任名譽教授。任早稻田大學教授。

一九二九（昭和 四）
臨時正倉院寶庫調查委員會委員、東京工業大學講師。東方文化學院東京研究所研究員。七月，建築學會刊行《支那建築》（與關根、塚本合著）。

一九三〇（昭和 五）
五月，前往北京、大同調查。

一九三一（昭和 六）
著手編撰《伊東忠太建築文獻》。任軍人會館顧問。

一九三三（昭和 八）
帝室博物館營造工程顧問、重要美術品等調查委員會委員。

一九三四（昭和 九）
任關東軍司令部委託人、日滿文化協會評議員。

一九三五（昭和 十）
七月，受滿洲國委託，調查熱河離宮與遺址。任文部省宗教局委託人。

一九三六（昭和十一）
受託協助臺灣神社營造。

一九三七（昭和十二）七〇歲
帝國藝術院會員、日本萬國博覽會會場設計委員。日德文化協會理事。二月，以文化交換教授頭銜前往德國，隔年六月回國。辭去東方文化學院東京研究所研究員職務，改任評議員。

一九三八（昭和十三）
任滿洲國民生部委託人、晉北政府委託人（負責熱河遺址、雲南石窟保存等）。帝室博物館顧問。

一九三九（昭和十四）
法隆寺壁畫保存委員會會長。

一九四〇（昭和十五）
造訪北京、承德。

一九四一（昭和十六）
學士院明治以前日本科學史編纂委員（任四三年〔昭和一八〕的委員長）。

一九四三（昭和十八）
四月，開始刊行《支那建築裝飾》（東方文化學院發行）。

一九四五（昭和二十）七八歲
獲頒文化勳章。日本戰敗。

一九四九（昭和二四）
法隆寺金堂發生火災，壁畫燒毀。

一九五四（昭和二九）八六歲
於東京都文京區的家中逝世。

※自昭和一六年（一九四一）開始，隨著戰時體制日益加強擴大，伊東於一七年（一九四二）開始擔任東京市民動員委員，一八年任日本工藝統制協會委員。最後被疏散到鄉下，也變得難以從事文化活動。戰敗後，日本開始崇尚美國文化，伊東後來也就只有掛上學術元老之名，逐漸停止相關活動。

主要建築作品

一八九五（明治二八）　平安神宮（規劃、設計、監工）

一八九八（明治三一）　豐國廟（規劃、設計、監工）

一九〇〇（明治三三）　臺灣神宮（規劃、設計）

一九〇九（明治四二）　淺野總一郎宅邸（監工・佐佐木岩次郎設計）

一九一二（明治四五）　樺太神社（設計）

一九一四（大正　三）　不忍池弁天天龍門（設計、監工）

一九一六（大正　五）　彌彥神社（設計）

一九一八（大正　七）　倫敦博覽會日本館（設計）

一九一九（大正　八）　臨時議院建築局常務顧問

一九二〇（大正　九）　明治神宮（設計、監工）

一九二一（大正一〇）　整修出雲神社（設計、監工）

一九二三（大正一二）　上杉神社（規劃、設計、監工）

一九二五（大正一四）　朝鮮神宮（設計、監工）

一九二七（昭和　二）　入澤達吉宅邸「楓荻莊」（設計、監工）（其後過給近衛文麿，改稱「荻外莊」）

大倉集古館（設計、監工）

增上寺大殿（顧問、監工，佐佐木岩次郎設計）

震災紀念堂（設計、監工）

一九三〇（昭和　五）　中山法華經寺經殿（設計／與內田洋三共同監工）

一九三一（昭和　六）　靖國神社神門（顧問）、淺草觀音堂大整修（顧問）

一九三三（昭和　八）　築地本願寺（設計、監工）、最乘寺真殿等（設計、監工）

一九三四（昭和　九）　靖國神社大鳥居（設計、監工）、高麗神社（埼玉縣，設計）

一九三五（昭和一〇）　尾崎神社（岩手縣）、高麗神社（埼玉縣，設計）

一九三六（昭和一一）　成田新勝寺太子堂、開山堂（設計、監工）、山田

一九三七（昭和一二）　長政碑（泰國，設計）

總持寺大僧堂（顧問）、善光寺毘沙門堂（設計）

一九三八（昭和一三）　德國哈根貝克動物園內的日本庭園、柏林日本大使館（設計）

※另也負責許多紀念碑、像臺座、墓碑等的設計、監工。

主要著作

伊東多數的論文雖然都發表刊登於《建築雜誌》《國華》《日本美術》等出版物，但也都收錄在《伊東忠太建築文獻》、《東洋建築研究》當中，因此這裡只列出公開出版的主要圖書著作，且省略共同著作之作品。

《阿修羅帖》一～五（大正五年）國粹社

《余の漫画帖から》（大正一三年）實業之日本社

《支那北京城建築》伊東忠太解說（大正一五年），建築工藝出版所

《伊東忠太建築文獻》一～六（昭和一一～一二年）龍吟社

《法隆寺》（昭和一五年）創元社

《支那建築裝飾》一～五（昭和一六～一九年）東方文化學院

《琉球—建築文化—》（昭和一七年）東峰書房

《東洋建築研究》上、下（昭和二〇年），龍吟社

圖繪分類索引

※ 索引項目後標記的中文數字為原書的卷數，阿拉伯數字則為圖片編號。

人名索引

※（　）為可能的別名。

寺廟、古蹟、建物名稱索引

※ 索引項目後標記的中文數字為原書的卷數，阿拉伯數字則為圖片編號。
※（　）內為現在的地名。

主要地名索引